U0080245

圖畫如歷史

Painting as History

圖畫如歷史

陳葆真 著

國立臺灣大學藝術史研究所教授

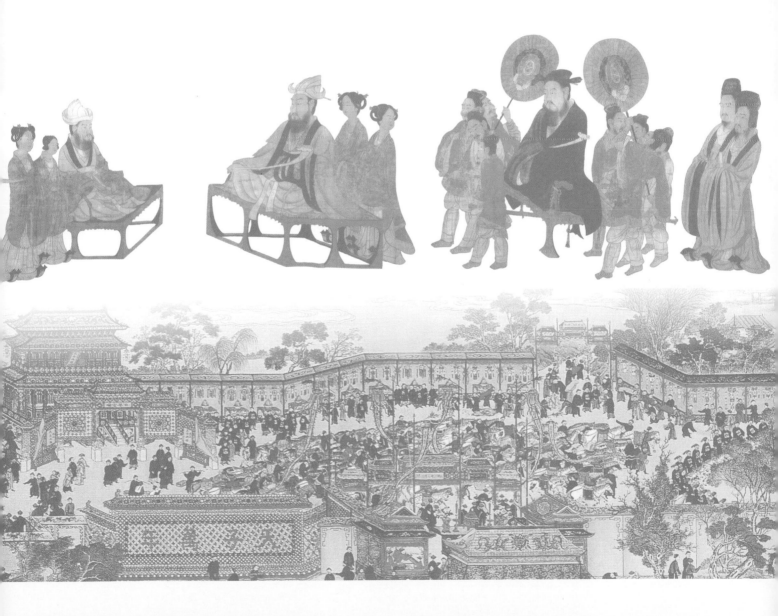

圖畫如歷史
Painting as History

作　　者：陳葆眞

執行編輯：蘇玲怡

美術設計：曾瓊慧

出 版 者：石頭出版股份有限公司

發 行 人：龐愼予

社　　長：陳啟德

副總編輯：黃文玲

編 輯 部：洪　蕊　蘇玲怡

會計行政：陳美璇

行銷業務：謝偉道

登 記 證：行政院新聞局局版台業字第 4666 號

地　　址：106 台北市大安區敦化南路二段 34 號 9 樓

電　　話：（02）27012775（代表號）

傳　　眞：（02）27012252

電子信箱：rockintl21@seed.net.tw

郵政劃撥：1437912-5　石頭出版股份有限公司

製版印刷：鴻柏印刷事業股份有限公司

出版日期：2015 年 12 月　初版
　　　　　 2021 年 7 月　初版二刷

定　　價：新台幣 1100 元

ISBN　978-986-6660-33-7

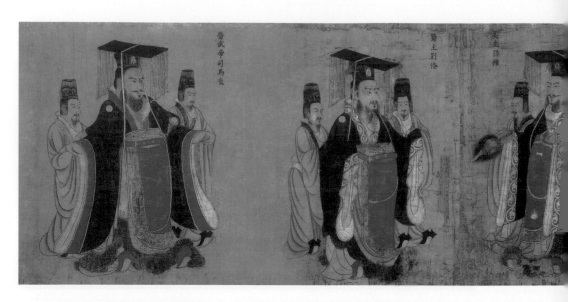

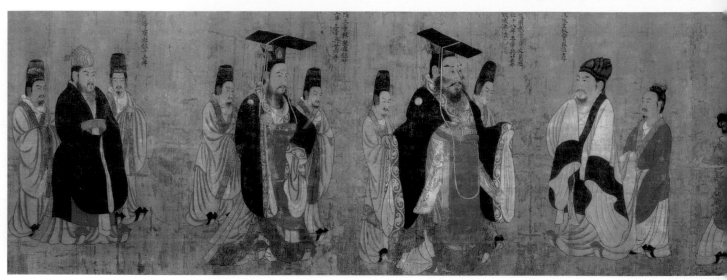

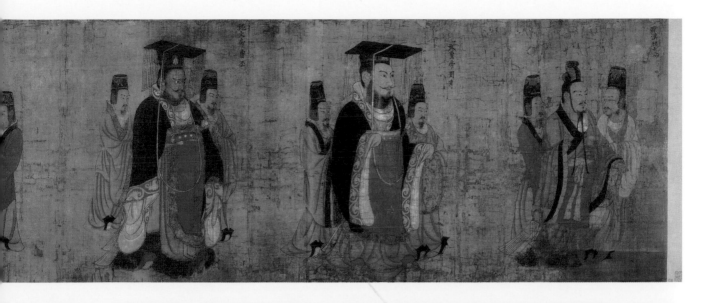

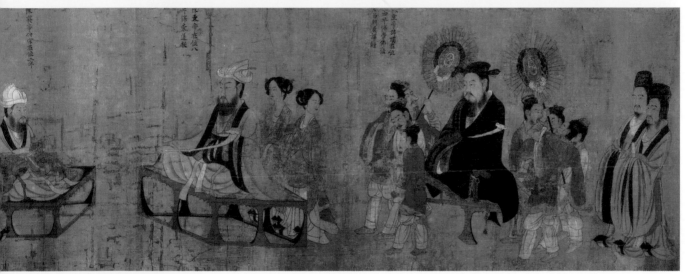

圖版2 （傳）唐 閻立本（約600–673）《十三帝王圖》絹本水墨設色 卷 51.3×531公分
波士頓美術館

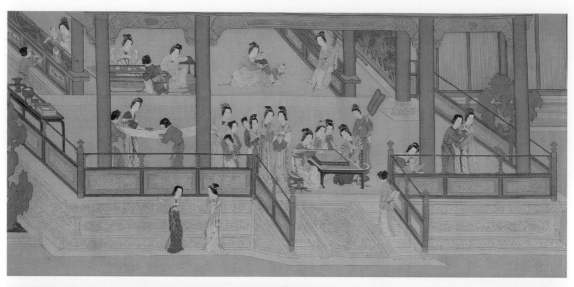
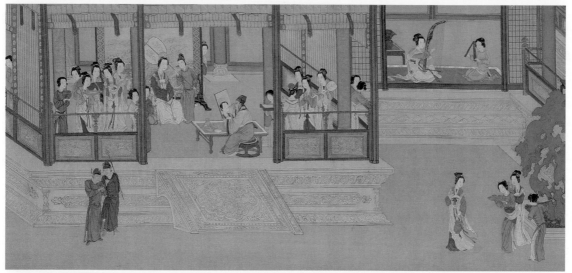
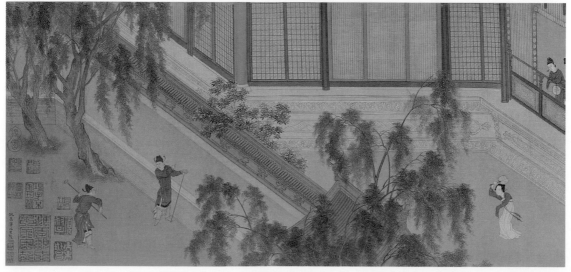

圖版3　明 仇英（約1494–1552）《漢宮春曉》（局部）絹本設色 卷 30.6×574.1公分 臺北 國立故宮博物院

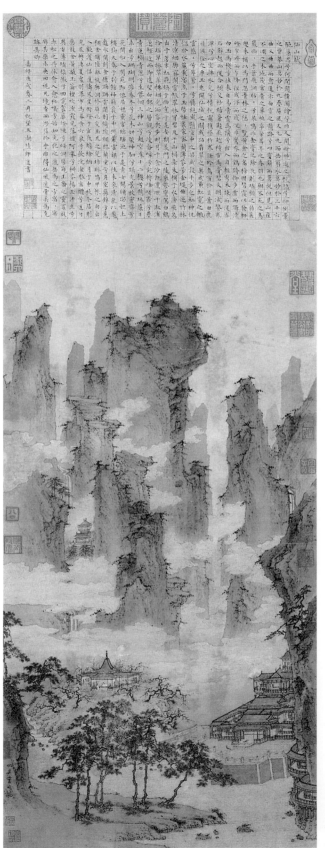

圖版4
明 仇英（約1494–1552）《仙山樓閣圖》
絹本設色 軸 110.5×42.1公分
臺北 國立故宮博物院

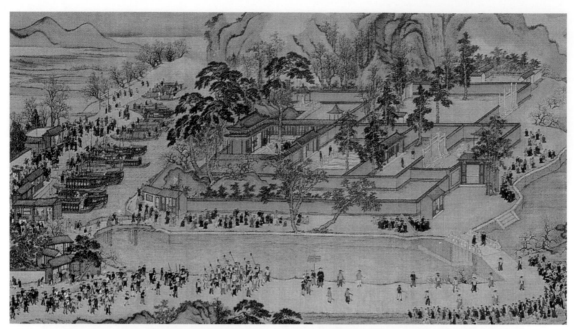

圖版7　清 王翬（1632–1717）等《康熙皇帝南巡圖》禹廟（局部）絹本設色 卷 67.8×1555公分 北京 故宮博物院

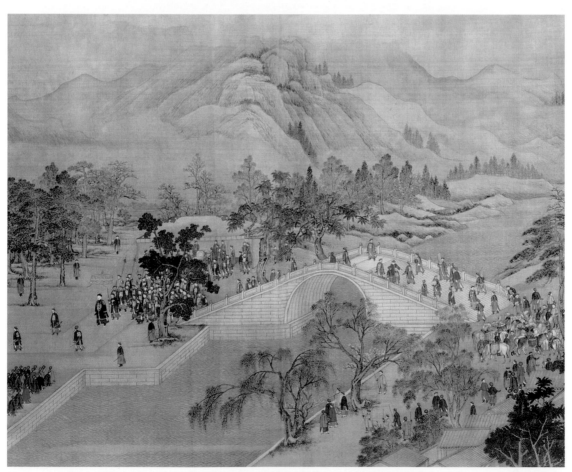

圖版8　清 徐揚（約活動於1751–1776）《乾隆皇帝南巡圖》禹廟（局部）1776 絹本設色 卷 68.9×1050公分 北京 故宮博物院

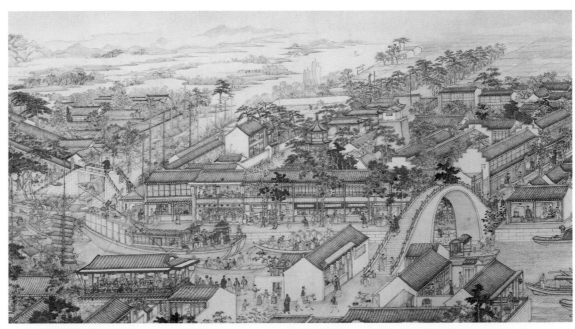

圖版9　清 徐揚（約活動於1751–1776）《盛世滋生圖》（又名《姑蘇繁華圖》）（局部）1759 絹本設色 卷 36×1000公分
　　　　遼寧省博物館

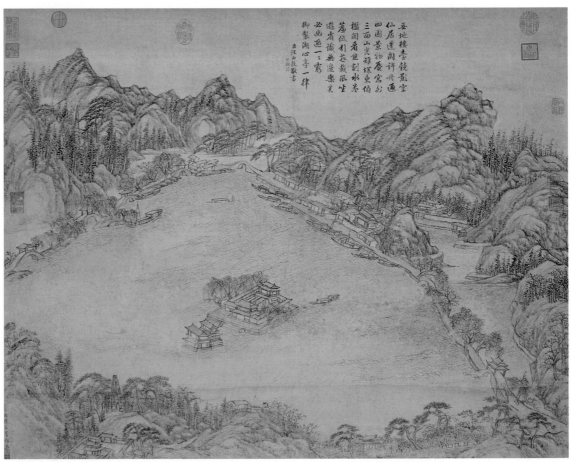

圖版10　清 張宗蒼（1686–1756）《西湖圖》絹本設色 軸 168.1×168.1公分 臺北 國立故宮博物院

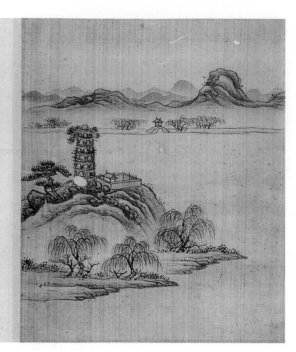

雷峰西照

淨慈寺北有峰自九曜山來逶迤起伏為南
屏支脈舊名雷峰吳越時建塔峰頂林逋詩
云夕照前村見故十景有雷峰夕照之目康
熙三十八年
聖祖仁皇帝御書易夕照為西照每當日輪西映亭
臺金碧與山光互耀如寶鑑初開火珠半隱
雖赤城樓霞不是過也

a

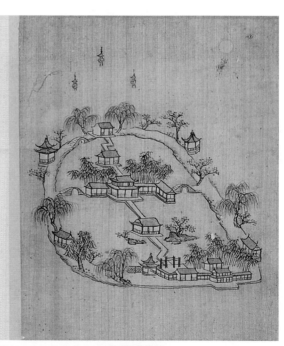

三潭印月

舊湖心寺外三塔鼎立相傳湖中有三潭深
不可測故建淨慈以鎮之塔影如瓶浮漾水
中月光映潭影分為三續潭作埂為放生池
內置高軒傑閣度平橋三折而入空明宵映
儼然湖中之湖瀹可灌魄洗心頓消塵慮
聖祖仁皇帝南巡
御書三潭印月匾額並建碑亭于池北

圖版12　清 錢維城（1720–1772）《西湖三十二景圖冊》絹本設色 冊頁 19.5×14公分 北京 中國國家圖書館　　　　b
　　　　a.雷峰西照 b.三潭印月 c.六和塔 d.雲林寺

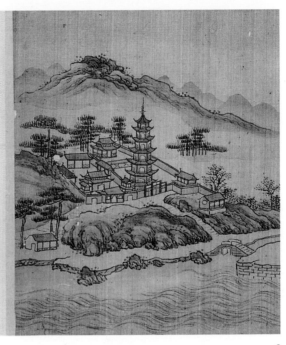

六和塔

宋開寶三年僧智覺于龍山月輪峰開山建
塔以鎮江潮並創塔院雍正十三年奉
勅鼎建乾隆十六年
聖駕南巡虔念海塘
特幸寺登塔頂悲江流之曲折溯流東望遙見龕
赭二山其時江水海潮並由中小豐出入陽
聖情悅豫爰
俟順軌海若不驚
親灑宸翰爲文以紀盛事焉塔院即開化寺

c

雲林寺

在靈隱山之陰北高峰下即古靈隱寺自晉
迄元明屢建屢燬
國朝重俻大雄殿及諸堂宇樓閣
聖祖仁皇帝賜名雲林寺又
御書禪林法紀匾額及飛來峰三字並
御製詩章
皇上南巡數幸寺中
賞賚優渥
天章爛如梵宇盤空香雲繞地爲禪林最勝界云

d

圖版13
清 金廷標（約活動於1750–1770）《移桃圖》
紙本設色 軸 187.3×63.2公分
臺北 國立故宮博物院

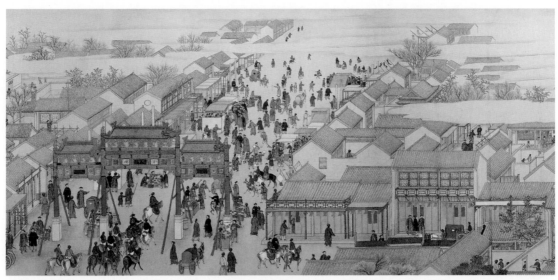

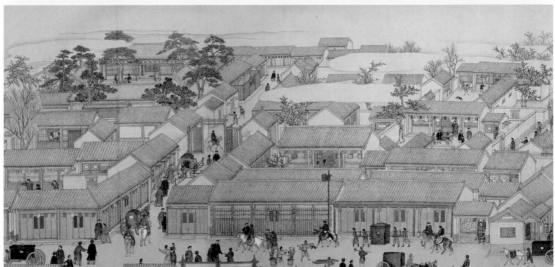

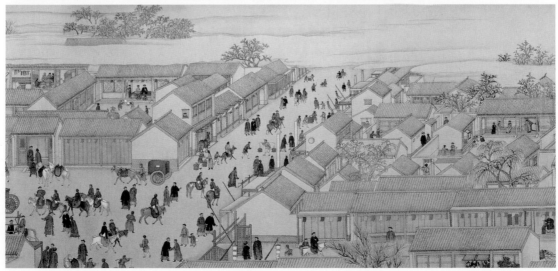

圖版14　清 徐揚（約活動於1750–1780）《日月合璧五星聯珠圖》（局部）紙本設色 卷 48.9×1342.6公分
臺北 國立故宮博物院

司戲何尔奇白綿孫谷乾闥
東忽西城郭臺觀峯彷彿屠樓海
市非人為或如王母降玉輦或如
木公駐葆旗張公五里裝三里鸞
鳩何異榆枋枝日中零鬐候歸
岫千巖萬嶺明傑池旋覽皮衣
著體暖生風耳後花驄馳編伍弥
縫有苦制曾莹一騎隍中迷南人
行舡北人馬有能不能雜強其肩
興滑滑來翰苑縱觀辛愕相嗟
溶尔二何必相嗟溶為我走筆為
新詩　壬申秋九月木蘭行圍
御製霧詩一首
臣汪由敦敬書

圖版15　清 汪由敦（1692–1758）〈書御製霧詩〉（書於蔣溥《御製塞山詠霧詩意》）紙本墨書 卷 臺北 國立故宮博物院

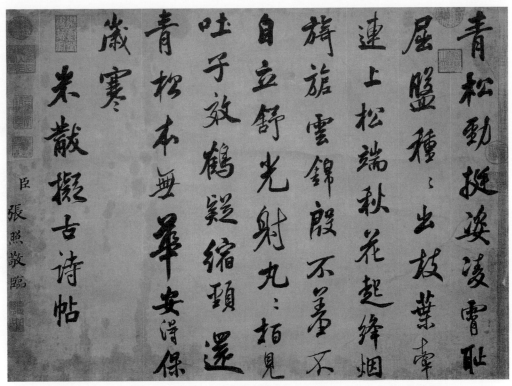

圖版16　清 張照（1691–1745）《臨米芾擬古詩》紙本墨書 軸 43.8×57.8公分 臺北 國立故宮博物院

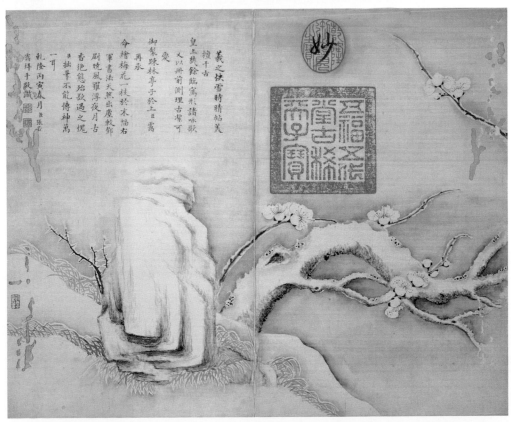

圖版17　清 張若靄（1713–1746）《雪梅》1745 絹本水墨 附於王羲之《快雪時晴帖》冊末 31.9×39.3公分
　　　　臺北 國立故宮博物院

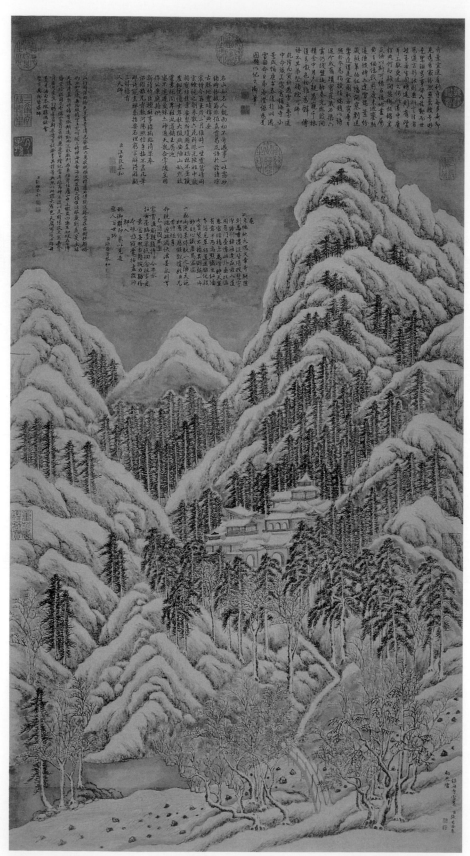

圖版18　清 張若澄（1745進士）《鎮海寺雪景》絹本設色 軸 103.4×59.6公分 臺北 國立故宮博物院

圖版19 〈大市街四牌樓〉 四庫全書版《萬壽盛典初集》（1780）卷41 頁25

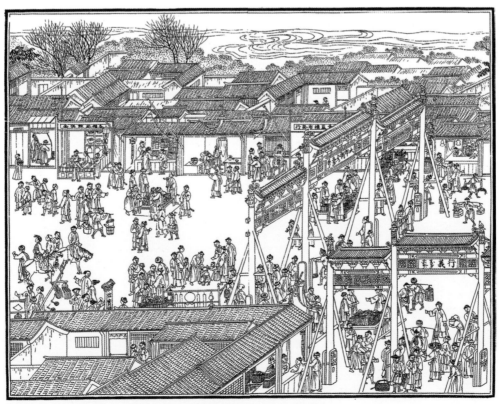

圖版20 〈大市街四牌樓〉 四庫全書版《萬壽盛典初集》（1780）卷41 頁26

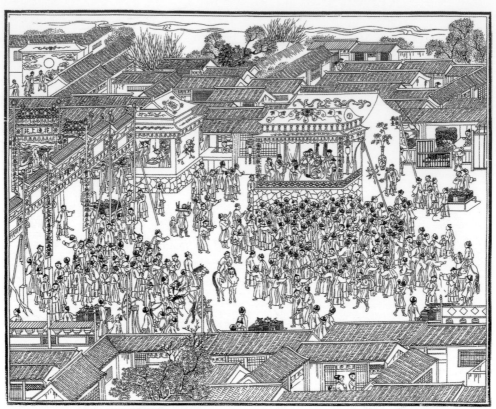

圖版21 〈莊親王戲臺〉 四庫全書版《萬壽盛典初集》（1780）卷41 頁27

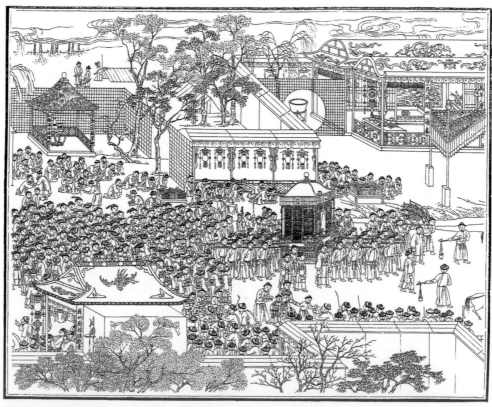

圖版22 〈康熙皇帝龍輿〉 四庫全書版《萬壽盛典初集》（1780）卷42 頁52

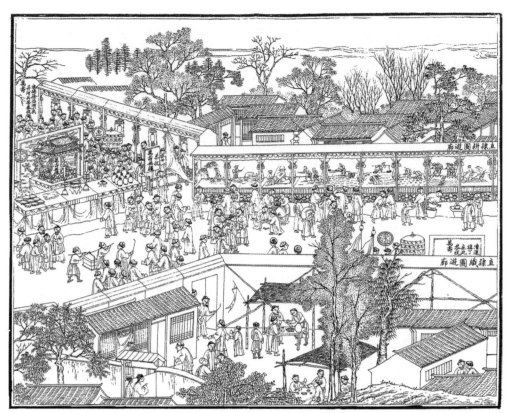

圖版23 〈直隸耕圖、織圖遊廊〉 四庫全書版《萬壽盛典初集》（1780）卷42 頁66

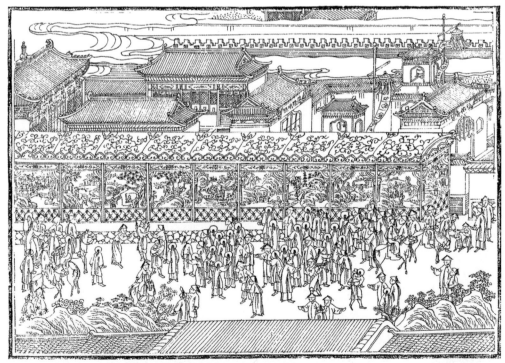

圖版24 〈福佑寺〉 四庫全書版《八旬萬壽盛典》（1792）卷77 頁14

3 **康熙皇帝的生日禮物與相關問題之探討**　　　**114**

前言　　　115

一、《萬壽盛典初集》中的獻物帳和權力結構　　　117

二、《萬壽盛典初集》獻物帳中的書畫目與相關問題之解析　　　134

三、抽樣追蹤《萬壽盛典初集》獻物帳中的書畫作品在入宮後的典藏和流傳　　　145

結論　　　150

4 **康熙皇帝《萬壽圖》與乾隆皇帝《八旬萬壽圖》的比較研究**　　　**154**

前言　　　155

一、康熙皇帝《萬壽盛典初集》與乾隆皇帝《八旬萬壽盛典》二書內容項目的比較　　　157

二、康熙皇帝《萬壽圖》的內容、布局、表現特色、與圖像意涵　　　160

三、乾隆皇帝《八旬萬壽圖》的內容與布局　　　178

四、乾隆皇帝《八旬萬壽圖》的表現特色、圖像意涵、與歷史意義　　　198

五、康熙皇帝《萬壽圖》與乾隆皇帝《八旬萬壽圖》的綜合比較　　　213

結論　　　216

5 **康熙和乾隆二帝的南巡及其對江南名勝和園林的繪製與仿建**　　　**218**

前言　　　219

一、康熙和乾隆二帝的巡狩活動和南巡的相關問題　　　219

二、乾隆皇帝君臣對江南美景的繪製　　　228

三、康熙到乾隆時期皇家苑囿中所仿建的江南名勝和園林　　　239

結論　　　249

6 **清初江南地區繪畫與人文勢力的發展**　　　**260**

前言　　　261

一、張庚的《國朝畫徵錄》　　　262

二、胡敬的《國朝院畫錄》　　　266

三、清初江南地區進士人數的激增　　　278

四、乾隆時期來自江南地區的進士官員和詞臣畫家在宮廷中受到重用的情形　　　288

結論　　　301

注釋　　　304

引用書目　　　334

圖版目錄

圖版1　（傳）東晉 顧愷之《女史箴圖》

圖版2　（傳）唐 閻立本《十三帝王圖》

圖版3　明 仇英《漢宮春曉》

圖版4　明 仇英《仙山樓閣圖》

圖版5　清人《康熙皇帝朝服像》

圖版6　清人《乾隆皇帝朝服像》

圖版7　清 王翬等《康熙皇帝南巡圖》（局部）

圖版8　清 徐揚《乾隆皇帝南巡圖》禹廟（局部）

圖版9　清 徐揚《盛世滋生圖》（又名《姑蘇繁華圖》）（局部）

圖版10　清 張宗蒼《西湖圖》

圖版11　清 董邦達《西湖十景》

圖版12　清 錢維城《西湖三十二景圖冊》雷峰西照 三潭印月 六和塔 雲林寺

圖版13　清 金廷標《移桃圖》

圖版14　清 徐揚《日月合璧五星聯珠圖》（局部）

圖版15　清 汪由敦〈書御製霧詩〉 書於清 蔣溥《御製塞山詠霧詩意》

圖版16　清 張照《臨米芾擬古詩》

圖版17　清 張若靄《雪梅》 附於東晉 王羲之《快雪時晴帖》冊

圖版18　清 張若澄《鎮海寺雪景》

圖版19　〈大市街四牌樓〉 出自四庫全書版《萬壽盛典初集》

圖版20　〈大市街四牌樓〉 出自四庫全書版《萬壽盛典初集》

圖版21　〈莊親王戲臺〉 出自四庫全書版《萬壽盛典初集》

圖版22　〈康熙皇帝龍輿〉 出自四庫全書版《萬壽盛典初集》

圖版23　〈直隸耕圖、織圖遊廊〉 出自四庫全書版《萬壽盛典初集》

圖版24　〈福佑寺〉 出自四庫全書版《八旬萬壽盛典》

圖版25　〈萬壽牆〉 出自四庫全書版《八旬萬壽盛典》

圖版26　〈乾隆皇帝龍輿〉 出自四庫全書版《八旬萬壽盛典》

1　對大英本《女史箴圖》的圖文關係、繪畫風格、和斷代問題的新見

圖1.1　（傳）東晉 顧愷之《女史箴圖》　48–49

圖1.2　（傳）北宋 李公麟《女史箴圖》　50–51

圖1.3　〈馮倢當熊〉 出自（傳）東晉 顧愷之《女史箴圖》　58

圖1.4　〈班姬辭輦〉 出自（傳）東晉 顧愷之《女史箴圖》　59

圖1.5　〈道罔隆而不殺〉 出自（傳）東晉 顧愷之《女史箴圖》　60

圖1.6　〈人咸知脩其容〉 出自（傳）東晉 顧愷之《女史箴圖》　60

圖1.7　〈同衾以疑〉 出自（傳）東晉 顧愷之《女史箴圖》　61

圖1.8　〈比心螽斯〉 出自（傳）東晉 顧愷之《女史箴圖》　62

圖1.9　〈冶容求好〉 出自（傳）東晉 顧愷之《女史箴圖》　63

圖1.10　〈翼翼矜矜〉 出自（傳）東晉 顧愷之《女史箴圖》　64

圖1.11　〈女史司箴〉 出自（傳）東晉 顧愷之《女史箴圖》　65

圖1.12　佚名〈人馬畫像〉 出自河南洛陽　67

圖1.13　佚名〈孝子畫像〉 出自北韓樂浪　67

圖1.14　佚名《古代帝王圖》 出自山東嘉祥武梁祠　67

圖1.15　佚名《竹林七賢與榮啟期》 出自南京西善橋南朝墓　68

圖1.16　（傳）東晉 顧愷之《列女仁智圖》（局部）　68

圖1.17　佚名《御龍仙人》 出自湖南長沙楚墓　69

圖1.18　佚名《夔鳳仕女》 出自湖南長沙楚墓　69

圖1.19　（傳）東晉 顧愷之《女史箴圖》人物局部　70

圖1.20　佚名《二桃殺三士》 出自河南洛陽燒溝漢墓　70–71

圖1.21　佚名《荊軻刺秦王》 出自山東嘉祥武梁祠　72

圖1.22　佚名〈狩獵畫像〉 出自河南鄭州　72

圖1.23　《錯金博山爐》 出自河北滿城漢墓　72

圖1.24　佚名《木版畫二立女圖》 出自甘肅武威　74

圖1.25　佚名《仕女圖》（《磚畫進食圖》）出自甘肅嘉峪關　74

圖1.26　佚名〈班姬辭輦〉 出自山西太原司馬金龍墓　74

圖1.27　佚名〈周室三母〉 出自山西太原司馬金龍墓　75

圖1.28　佚名《郭巨埋兒》 出自河南鄧縣　77

圖1.29　「洛神」出自（傳）東晉 顧愷之《洛神賦圖》（宋摹本）　77

2　圖畫如歷史：傳閻立本《十三帝王圖》和相關議題的研究

圖2.1　（傳）唐 閻立本《十三帝王圖》（復原前）　84–85

圖2.2　（傳）唐 閻立本《十三帝王圖》前半段（復原前）　84–85

圖2.3　（傳）唐 閻立本《十三帝王圖》後半段（復原前）　84–85

圖2.4　〈陳宣帝像〉 出自（傳）唐 閻立本《十三帝王圖》　91

圖2.5　〈隋文帝像〉 出自（傳）唐 閻立本《十三帝王圖》　92

圖2.6　〈後周武帝像〉出自（傳）唐 閻立本《十三帝王圖》　　93

圖2.7　《維摩詰經變》出自敦煌第220窟　　95

圖2.8　《維摩詰經變》出自敦煌第335窟　　95

圖2.9　《維摩詰經變》出自敦煌第103窟　　95

圖2.10　〈陳後主像〉出自（傳）唐 閻立本《十三帝王圖》　　96

圖2.11　〈隋煬帝像〉出自（傳）唐 閻立本《十三帝王圖》　　97

圖2.12　〈梁元帝（「陳廢帝」）像〉與〈陳後主像〉題記對照表　　98

圖2.13　〈梁簡文帝（「陳文帝」）像〉與〈後周武帝像〉題記對照表　　99

圖2.14　〈梁簡文帝（「陳文帝」）像〉與〈陳宣帝像〉題記對照表　　99

圖2.15　〈梁簡文帝（「陳文帝」）像〉出自（傳）唐 閻立本《十三帝王圖》　　100–101

圖2.16　〈梁元帝（「陳廢帝」）像〉出自（傳）唐 閻立本《十三帝王圖》　　102

圖2.17　（傳）唐 閻立本《十三帝王圖》後半段（復原後）　　104

圖2.18　〈南朝四帝像〉出自（傳）唐 閻立本《十三帝王圖》後半段（復原後）　　105

圖2.19　〈北朝三帝像〉出自（傳）唐 閻立本《十三帝王圖》後半段（復原後）　　105

圖2.20　〈前漢昭文帝（可能為王莽）像〉出自（傳）唐 閻立本《十三帝王圖》　　111

3　康熙皇帝的生日禮物與相關問題之探討

圖3.1　元 趙孟頫《書前後赤壁賦》（局部）　　146

圖3.2　元 黃公望《天池石壁圖》　　147

圖3.3　明 仇英《漢宮春曉》（局部）　　148

圖3.4　明 仇英《仙山樓閣圖》　　149

圖3.5　明 仇英《雲溪仙館》　　149

圖3.6　（傳）宋 李成《晴巒蕭寺圖》　　150

4　康熙皇帝《萬壽圖》與乾隆皇帝《八旬萬壽圖》的比較研究

圖4.1　清人《康熙皇帝朝服像》　　156

圖4.2　清人《乾隆皇帝朝服像》　　156

圖4.3　清人《康熙六旬萬壽盛典圖》摹本（局部）　　161

圖4.4　清 朱圭刻《萬壽盛典初集》版畫（局部）　　161

圖4.5　〈過街牌坊〉出自四庫全書版《萬壽盛典初集》　　161

圖4.6　〈神武門〉出自四庫全書版《萬壽盛典初集》　　166

圖4.7　〈白塔寺〉出自四庫全書版《萬壽盛典初集》　　167

圖4.8　〈大市街四牌樓〉出自四庫全書版《萬壽盛典初集》　　167

圖4.9　〈莊親王戲臺〉出自四庫全書版《萬壽盛典初集》　　167

圖4.10　〈康熙皇帝聖諭〉出自四庫全書版《萬壽盛典初集》　　168

圖4.11　〈康熙皇帝前導龍輿〉出自四庫全書版《萬壽盛典初集》　　168

圖4.12　〈西直門〉 出自四庫全書版《萬壽盛典初集》　　168

圖4.13　〈康熙皇帝龍輿〉 出自四庫全書版《萬壽盛典初集》　　173

圖4.14　〈天子萬年結字花棚〉 出自四庫全書版《萬壽盛典初集》　　173

圖4.15　〈算法滿漢効力十四人〉 出自四庫全書版《萬壽盛典初集》　　173

圖4.16　〈直隸耕圖、織圖遊廊〉 出自四庫全書版《萬壽盛典初集》　　174

圖4.17　〈清梵寺〉 出自四庫全書版《萬壽盛典初集》　　174

圖4.18　〈暢春園〉 出自四庫全書版《萬壽盛典初集》　　174

圖4.19　〈西華門〉 出自四庫全書版《八旬萬壽盛典》　　180

圖4.20　〈過街牌坊〉 出自四庫全書版《八旬萬壽盛典》　　180

圖4.21　〈福佑寺〉 出自四庫全書版《八旬萬壽盛典》　　180

圖4.22　〈西洋房數楹〉 出自四庫全書版《八旬萬壽盛典》　　181

圖4.23　〈團城〉 出自四庫全書版《八旬萬壽盛典》　　182

圖4.24　〈白塔〉 出自四庫全書版《八旬萬壽盛典》　　182

圖4.25　〈草亭〉 出自四庫全書版《八旬萬壽盛典》　　182

圖4.26　〈萬壽牆〉 出自四庫全書版《八旬萬壽盛典》　　183

圖4.27　〈池中亭閣戲臺〉 出自四庫全書版《八旬萬壽盛典》　　185

圖4.28　〈渦捲形牆〉 出自四庫全書版《八旬萬壽盛典》　　185

圖4.29　〈萬壽無疆照壁〉 出自四庫全書版《八旬萬壽盛典》　　185

圖4.30　〈漁人捕魚造景〉 出自四庫全書版《八旬萬壽盛典》　　186

圖4.31　〈西直門〉 出自四庫全書版《八旬萬壽盛典》　　187

圖4.32　〈農耕造景〉 出自四庫全書版《八旬萬壽盛典》　　189

圖4.33　〈兵營〉 出自四庫全書版《八旬萬壽盛典》　　189

圖4.34　〈線法畫山水〉 出自四庫全書版《八旬萬壽盛典》　　189

圖4.35　〈八卦幟旗〉 出自四庫全書版《八旬萬壽盛典》　　190–191

圖4.36　〈曼殊常喜寺〉 出自四庫全書版《八旬萬壽盛典》　　192

圖4.37　〈木造擋板背面〉 出自四庫全書版《八旬萬壽盛典》　　192

圖4.38　〈清梵寺〉 出自四庫全書版《八旬萬壽盛典》　　194

圖4.39　〈乾隆皇帝龍輿〉 出自四庫全書版《八旬萬壽盛典》　　195

圖4.40　〈江南園林亭閣造景〉 出自四庫全書版《八旬萬壽盛典》　　195

圖4.41　〈江山〔天〕寺造景〉 出自四庫全書版《八旬萬壽盛典》　　195

圖4.42　〈龍舟造景〉 出自四庫全書版《八旬萬壽盛典》　　196

圖4.43　南府 出自《北京皇城區域圖》　　201

圖4.44　紫禁城漱芳齋戲臺　　202

圖4.45　紫禁城暢音閣戲臺　　202

圖4.46　避暑山莊清音閣戲臺　　202

圖4.47　清 張廷彥《崇慶皇太后萬壽圖》（局部）　　203

圖4.48　清人《康熙皇帝唸佛圖》　　206

圖4.49　清人《胤禛行樂圖冊》嚴穴喇嘛　　206

圖4.50　清人《乾隆皇帝普寧寺佛裝像》　　206

圖4.51　〈城堡式城門〉 出自四庫全書版《八旬萬壽盛典》　　207

圖4.52　〈回子城式甃築碉樓〉　出自四庫全書版《八旬萬壽盛典》　　　　　　　　　　208

5　　康熙和乾隆二帝的南巡及其對江南名勝和園林的繪製與仿建

圖5.1　清 王翬等《康熙皇帝南巡圖》（局部）　　　　　　　　　　　　　　　　　225
圖5.2　清 徐揚《乾隆皇帝南巡圖》禹廟（局部）　　　　　　　　　　　　　　　　225
圖5.3　清 徐揚《盛世滋生圖》（又名《姑蘇繁華圖》）（局部）　　　　　　　　　226
圖5.4　清高宗《寒山別墅》　　　　　　　　　　　　　　　　　　　　　　　　　229
圖5.5　元 徐賁《獅子林圖》吐月峰 小飛虹 師子峰 含暉峰　　　　　　　　　　　230
圖5.6　清 董邦達《西湖十景》（局部）　　　　　　　　　　　　　　　　232–233
圖5.7　清 董邦達《斷橋殘雪》　　　　　　　　　　　　　　　　　　　　　　　232
圖5.8　清 董邦達《斷橋殘雪》（御題）　　　　　　　　　　　　　　　　　　　232
圖5.9　清 關槐《西湖圖》　　　　　　　　　　　　　　　　　　　　　　　　　233
圖5.10　清 張宗蒼《西湖圖》　　　　　　　　　　　　　　　　　　　　　　　　234
圖5.11　清 錢維城《西湖三十二景圖冊》　　　　　　　　　　　　　　　235–237
　　　　蘇堤春曉 雷峰西照 三潭印月 斷橋殘雪 天竺香市 六和塔 雲林寺 小有天園
圖5.12　清人《雍正皇帝十二月令行樂圖》　　　　　　　　　　　　　　　　　　241
圖5.13　紫禁城文淵閣　　　　　　　　　　　　　　　　　　　　　　　　　　　244
圖5.14　寧波天一閣　　　　　　　　　　　　　　　　　　　　　　　　　　　　244
圖5.15　北海遠帆閣建築群　　　　　　　　　　　　　　　　　　　　　　　　　244
圖5.16　鎮江江天寺建築群　　　　　　　　　　　　　　　　　　　　　　　　　244
圖5.17　頤和園蘇州街　　　　　　　　　　　　　　　　　　　　　　　　　　　245
圖5.18　蘇州山塘街　　　　　　　　　　　　　　　　　　　　　　　　　　　　245
圖5.19　避暑山莊文園獅子林　　　　　　　　　　　　　　　　　　　　　　　　246
圖5.20　蘇州獅子林　　　　　　　　　　　　　　　　　　　　　　　　　　　　246
圖5.21　避暑山莊永佑寺塔　　　　　　　　　　　　　　　　　　　　　　　　　247
圖5.22　浙江六和塔　　　　　　　　　　　　　　　　　　　　　　　　　　　　247
圖5.23　避暑山莊煙雨樓　　　　　　　　　　　　　　　　　　　　　　　　　　247
圖5.24　嘉興煙雨樓　　　　　　　　　　　　　　　　　　　　　　　　　　　　247

6　　清初江南地區繪畫與人文勢力的發展

圖6.1　清 金廷標《移桃圖》　　　　　　　　　　　　　　　　　　　　　　　　277
圖6.2　清 徐揚《日月合璧五星聯珠圖》（局部）　　　　　　　　　　　　276–277
圖6.3　清 張宗蒼《江潮圖》　　　　　　　　　　　　　　　　　　　　　　　　278
圖6.4　清人《弘曆採芝圖》　　　　　　　　　　　　　　　　　　　　　　　　294
圖6.5　清 張照《臨米芾擬古詩》　　　　　　　　　　　　　　　　　　　　　　295
圖6.6　清 汪由敦〈書御製霧詩〉 書於清 蔣溥《御製塞山詠霧詩意》　　　　　295

圖6.7 元 黃公望《富春山居圖》無用師本（局部） 296

圖6.8 元 黃公望《富春山居圖》子明本（局部） 296

圖6.9 清 蔣溥《絡緯圖》 297

圖6.10 清 張若靄《雪梅》附於東晉 王羲之《快雪時晴帖》冊 298

圖6.11 清 張若澄《鎮海寺雪景》 298

圖6.12 清 董誥〈書御製雪詩〉附於東晉 王羲之《快雪時晴帖》冊 299

圖6.13 清 董邦達《山水》 300

圖6.14 清 錢維城《春花三種》 300

致謝

在本書完成的此刻，個人期望能藉此機會向以下的一些人士和機構致謝。首先，我要特別感謝的是本所的助教鄭玉華女士。玉華自從1997年任職本所以來，一直承擔全所繁瑣的行政工作，十多年來，任勞任怨，認真負責，從不懈怠，對本所的貢獻極大。玉華做事敏捷幹練，特別長於檔案的分類和整理。個人在兩度擔任所長期間（1997–2003；2009–2011），由於得到她的全力協助，因此，才得以順利推展所務，和舉辦一些大型的國際學術研討會。此外，多年來個人在教學、研究、和出版等方面的資料建檔，也完全歸功於她的幫忙，而不至於散亂。她熱心而有效的各種協助，令個人深感於心，謹利用這個機會在此向她致謝。

其次，個人要感謝的是羅麗華、廖佐惠，以及本所的研究生助理：易穎梅、周穎菁、祝暄惠、和陳雪溱等同學。她們各在不同的時期，協助個人將每一篇論文的手稿建成電子檔，並順利地交付出版單位。儘管工作繁瑣，但她們都盡心負責。這使我十分感激。再次，個人要感謝的是國科會（科技部）多年來對個人在執行本書所收各篇專題研究上的經費補助。由於那些補助，個人才得以聘用研究助理、購置所需資料、和赴國外作田野調查，使研究工作能夠順利進行。更次，我想要感謝的還有國立臺灣大學、國立故宮博物院、和美國普林斯頓大學（Princeton University）等機構多年來所曾提供個人難得的工作機會、安靜的研究環境、和優良的圖書設備。由於那些條件，助使個人得以在專業上稍有進展。

另外，個人謹願在此向石頭出版社社長陳啟德先生，和社中的編輯人員，包括黃文玲、洪蕊、和蘇玲怡等女士致謝。由於陳先生的熱心支持，和上述三位女士的辛勞編校，才使個人近年來所結集的數本專書得以順利發行，此次也不例外。本書只是個人多年來修習藝術史的經驗之談，不周之處在所難免，尚祈博雅之士賜正。

　　在這些之外，個人永遠不會忘記感謝上天賜予我所有的一切幸運，使我在人生的旅途中得到許多朋友的幫助。他們曾經在我遭受困難、急需幫助的關鍵時刻，適時地伸出援手，協助我渡過難關，繼續前行，特別是：張杏如、郭清瑛、陳瓊玉、鄭瑤錫、史美德（Mette Siggstedt）、戴梅可（Michael Nylan）、畢嘉珍（Roberta Bickford）、許惠蓮、陳淑珉、史潔芳和蘇以文等女士，以及傅樂治和柯偉勤（Richard Kent）等先生。除了上述各位之外，我想要感謝的朋友還有很多。他們都曾經以各種不同的方式給過我許多的照顧與支持，雖然因為限於篇幅，我無法在此一一詳列他們的大名，然而，對於他們珍貴的情誼，個人是永誌難忘的。

　　當然，我衷心想要感謝的，還有多年來在健康方面一直照顧我的醫師朋友們，特別是簡時福、趙俊梅和汪玉懷等名醫。十多年來，他們除了細心診療，多次助我渡過難關之外，更經常主動地教導我一些寶貴的保健知識。對於他們的仁心仁術與持久的關照，個人一直銘感於心，謹藉本書付梓之際，在此向他們表示我深深的感激。

陳葆真　謹誌於

國立臺灣大學藝術史研究所

2015年11月15日

導論

　　何謂「圖畫」？它和「歷史」又有何關係？為什麼說「圖畫如歷史」？先談「圖畫」的問題。依個人淺見，「圖畫」可以看作是一種符號，一種藉由圖形或圖像來表現畫家個人眼中所見或內心思想和情感的平面藝術。[1] 就表現的形式（form）或風格（style）而言，它可以是寫實的（realistic / naturalistic）：畫家客觀地描寫眼中所見物象存在於自然界中的狀態。它也可以是寫意的（expressive）：畫家主觀地藉由筆墨和物象來表現他內心的感受。而當我們在解讀一件繪畫作品時，除了注意它是寫實或寫意這個表面的形式問題之外，其實還會關注到它的圖像意涵（iconographical implications）。簡言之，一件作品的風格與圖像意涵，在整體上共同反映了畫家個人對當時外界物象的觀察和感受，以及他內在的心志和價值觀。而一個人如何觀察物象和如何表現自己的感覺，在某種程度上也反映了他所處的時代和文化背景。換言之，一件作品不僅只是藝術創作，它本身含藏著許多歷史和文化的訊息，但看人們如何解讀它。至於所謂的「歷史」，單就狹義而言，僅指文獻，但就廣義而言，是指所有人類過去活動的事跡。那些事跡難以保全，但有一部分保存在各種不同的媒材上，比如：圖畫、文字、和各類物證。因此，雖然「圖畫」本身是一種藝術作品，但由於它含藏著許多人文訊息，所以也和文獻一般，是重要的歷史物證。故我們可以說「圖畫如歷史」。再則，圖像與文獻二者不但可以互證，使作品回歸到它的歷史脈絡中，在其中更彰顯它的特殊意義，而且，可以互相補充對方的不足，使歷史事實的重建更有憑據。

　　本書即以這樣的目標去處理圖像和文獻二者之間的關係，而它的前提則奠立在藝術史的研究基礎上。

　　但是，所謂的藝術史「研究」又是怎麼一回事呢？相信從事這方面研究的學者，都各有自己的一套理論和方法。依個人多年來在這個領域中的研究經驗，認為：藝術品既是歷史的物證，也

是一種文化的產物。因此，藝術史研究也是史學研究的一支，同時也是文化史研究的一部分。研究藝術史亦等同於研究歷史和文化史；它們都需要綜合各種相關學科的資料，而作觀察、整理、和解讀。比如，我們在作歷史研究的過程中，首先要判讀史料的真實性；其次是還原事件的始末和脈絡；然後再解釋它的意義。同樣地，我們在從事藝術史的研究時，首先要瞭解一件作品的表現特色（風格），鑑定它的真偽，和製作的年代；其次要瞭解它的製作背景，和存在的相關問題，以及歷史脈絡；然後，才能解釋它的文化意涵。

但是，藝術史研究又有它的特殊性。它不像以文字記錄的歷史文獻，可以直接拿來互相比證、辨偽、和解讀；它必須先經過一番將圖像特色轉譯成文字的功夫，才能開始進行解讀和討論、分析的工作。這是藝術史研究最基本、最困難、同時也是最迷人之處。為何如此？因為藝術品本身不是文字，它是創作者利用平面（或立體）的媒材，經由視覺（或觸覺）的感應效果，來呈現他們的情感和思想的作品；而這些作品的訊息，也是直接透過人們的視覺或觸覺的感受而傳達。它們是一種存在的物件，無法像文字一般，清楚地敘述它們成形的原因、過程、和目的。而這些問題必須經過藝術史工作者在觀察和瞭解作品之後，將它們所要傳達的訊息，利用文字加以敘述，那樣才能讓一般習慣於閱讀文字的讀者明白。簡言之，藝術史研究便是先觀察和瞭解藝術作品，再用文字解說它們的相關問題（如表現特色、風格來源、與斷代等鑑定問題），和存在的歷史背景，以及文化意涵的工作。基於這種認知，因此，個人在從事藝術史研究時，往往會兼採歷史學和其他學科的方法，以因應所面對的各種問題。

本書所收的六篇論文，都是個人近十多年基於以上的立場，所得來的研究成果。它們除了最後的一篇外，都曾發表在國、內外的學術期刊或專書中，包括：

一、〈《女史箴圖》的圖文關係、繪畫風格、與製作年代的新見〉；[2]
二、〈圖畫如歷史：傳閻立本《十三帝王圖》和相關議題的研究〉；[3]
三、〈康熙皇帝的生日禮物與相關問題之探討〉；[4]
四、〈康熙皇帝《萬壽圖》與乾隆皇帝《八旬萬壽圖》的比較研究〉；[5]
五、〈康熙和乾隆二帝的南巡及其對江南名勝和園林的繪製與仿建〉；[6]
六、〈清初江南地區繪畫與人文勢力的發展〉。

以上這六篇論文的主題，在時間上包括了東晉（317–420）、唐代（618–907）、和清初以迄乾隆時期（1644–1795）。它們在題材上和研究方法上都有相近之處。在題材方面，這六篇論文討論的作品多與宮廷有關；而在研究方法上，它們都因所需而兼採藝術史、歷史學、和統計分析的方法。但由於在每篇論文中所要探討的議題和面對的材料各不相同，因此

在研究方法上便會自然調整，而各有偏重。今將這六篇性質相近、且研究方法互通的論文加以補充修正，結集成書，總其名為《圖畫如歷史》，並在書前補上導論，簡介每篇論文中所探討的議題和結果，以助讀者瞭解本書的重點。

第一篇：〈對大英本《女史箴圖》的圖文關係、繪畫風格、和斷代問題的新見〉。

本文的重點在於處理這件作品的真偽、斷代、和製作背景的問題。為何如此？因為這是一件中國畫史上十分重要的名蹟，但是有關它是否為顧愷之（約344–405）所作，和確切的斷代問題，從唐代（618–907）開始到目前為止，中、外學界都沒有一致的看法，因此個人不辭淺陋，對這些問題抒發己見。

個人認為，要確定這件作品「是」或「不是」顧愷之所作，都必須從它的表現特色和繪畫風格方面，來論證它與顧愷之的時代有怎樣的關係。如果它可能是顧愷之所作，那麼是在什麼時空背景下作成的？顧愷之為什麼要作這樣的一件作品？這件作品的圖像意涵是什麼？還有，就算顧愷之真的作過《女史箴圖》，但它是不是目前我們所見的這一件（見圖1.1；圖版1）呢？換言之，我們現在所看到的是顧愷之所作的原本嗎？還是一件摹本？如果是摹本，理由為何？它又可能作於何時？種種疑問令人好奇。本文除了以風格分析的方法去解讀這件作品外，並結合近、現代考古出土的資料，和相關的歷史文獻，去回應以上所提出的各種問題。

依個人研究的結果，目前所見的這件《女史箴圖》原來有一個祖本，它可能是顧愷之所作。他在此圖中所呈現的畫風是繼承了漢代（西元前206–西元220）人物畫的傳統，再加上他自己特殊的筆法（春蠶吐絲描）。他製作此圖的歷史背景，可能與東晉孝武帝（司馬曜，362生；372–396在位）時，後宮后妃行為的失當有關。按，當時晉孝武帝的王皇后和張貴人都驕縱逾常；張貴人甚至涉嫌謀殺了晉孝武帝。這兩度的宮闈之亂，引發了當時朝中大臣的憂心，所以有人便建議著名的畫家如顧愷之，依當年張華（232–300）藉〈女史箴〉一文，以古代賢德的后妃為典範來諷諫西晉惠帝（司馬衷，259生；290–306在位）的皇后賈南風（約258–300）之做法，而作一本《女史箴圖》，以教育那時後宮的女子。但是這個祖本後來失傳了。目前藏在大英博物館的這卷《女史箴圖》可能是唐末到宋初（約847–1075）之間的摹本；而這件摹本，基本上忠實地保存了顧愷之原畫的面貌。

第二篇：〈圖畫如歷史：傳閻立本《十三帝王圖》和相關議題的研究〉。

目前所見，這件長卷上共有十三個古代帝王像，其中十一個帝王的身邊伴有兩個侍者；另外兩個分別伴有一個和八個侍者，顯示他們身分的特殊性（見圖2.1；圖版2）。每組帝王的右上方都有簡單的題記，標示他們的身分。不論從圖像的特色和題記的格式來看，這十三

組人物中有某些類似的地方，但是也有十分明顯的差異之處。到底是怎麼回事？他們的身分真的就是各人身旁的題記中所標示的嗎？為何有的帝王身穿法服，而有的雖標為某某帝王，但卻穿平民的衣服？為何有的左向，而有的右向？為何前面六個帝王的組群和服裝等造形相近，而且，題記的格式和書法風格也比較一致；但後面七個帝王不但在人物組群和服裝上的差異相當大，而且題記的格式和書法風格也有明顯的差異？甚至，有的題記還被塗改過。這一切是如何發生的？原來它就是目前所見的這個樣子嗎？還是遭人改過？它真的是閻立本所畫的嗎？如果是，理由是什麼？如果不是，那麼它又是誰、在什麼時候作成的呢？為何這麼作？這圖卷到底要表現什麼意思？作何用途呢？這些都是令研究者好奇而想去探究的問題。

　　這件作品從1930年代開始就有許多學者加以研究，也陸續發表了一些重要的發現，解答了以上一部分問題。這些發現，主要是先確定了這件長卷在材質上和設色上都分屬前、後兩段的事實，然後再辨認這兩段畫卷上的人物畫風和創作年代，以及解釋圖像意涵等工作。擇要地說，學者已有五個重要的發現：其一，此圖前面的六組帝王（漢昭帝〔西元前94生；西元前87–西元前74在位〕、漢光武帝〔西元前6生；25–57在位〕、魏文帝〔187生；220–226在位〕、蜀主〔161生；221–223在位〕、吳大帝〔182生；229–252在位〕、晉武帝〔236生；265–290在位〕），和後面的七組帝王（陳宣帝〔530生；568–582在位〕、陳文帝〔522生；559–566在位〕、陳廢帝〔554–570；566–568在位〕、陳後主〔553–604；582–589在位〕、後〔北〕周武帝〔543生；560–578在位〕、隋文帝〔541生；581–604在位〕、隋煬帝〔569生；604–617在位〕），是分別畫在兩段不同的絹上。其二，後段畫面可能是唐人的原作，但其中有些圖像的位置在重裱時被錯置過。其三，繪製這段畫面的畫家可能不是閻立本（約600–673），而是郎餘令（約活動於七世紀中期）。其四，前段的畫面，可能是北宋（960–1127）的畫家取後段的圖像和題記為範本，再經由自己的臆造而作成的。其五，後段圖像的意涵，反映了《帝範》（約成書於648）和《貞觀政要》（約成書於720）二書中所記載唐太宗（598/599生；626–649在位）在政治、宗教、文化、和治國方面的見解。

　　個人除了檢驗以上說法之可信度外，又有一些新的發現和補充，包括某些畫像人物的辨認、後段構圖的重建、圖像的服飾和方向的意義、以及全卷圖像的意涵等。簡言之，先看後段畫面上七組帝王的問題。個人發現：後段畫面中，兩位穿戴白色衣冠的帝王（目前標為「陳文帝」和「陳廢帝」），他們真實的身分與目前的題記不符，而且位置錯誤。他們應該分別是梁簡文帝（549生；503–551在位）和梁元帝（508生；552–554在位），而非目前標示的陳文帝和陳廢帝。因此，這兩人的位置應在陳宣帝之前，而非如現在所見在陳宣帝後面的樣子。也因此，後段圖卷上所畫的是：南北朝時代（420–589）南方和北方最後兩個朝代中最具代表性的君主：南方為梁簡文帝、梁元帝；陳宣帝、陳後主；北方則為後（北）周武帝；隋文帝、和隋煬帝。其中，南方君主所穿的都是便服，而且都面向左；以此象徵他們都是地

方政權。相對地，除了隋煬帝外，北方君主所穿的都是袞冕，而且都面向右；以此象徵他們都是正統朝代的帝王。這宣示了北方政權的合法地位，而唐代接續隋代政權，因此也具正統性和合法性。這段圖卷中帝王像的造形特色，與敦煌地區所見初唐到盛唐之間所作壁畫中古代帝王的造形相近，由此可證這段圖卷約作成於初唐到盛唐之間。這段畫面反映了唐太宗在《帝範》和《貞觀政要》二書中對南北朝許多帝王行為的批判，和他自己對宗教和治國的看法。這段畫面的圖像意涵，在於宣示唐代以前南北朝政權轉移的正統性，和南北朝某些帝王的行為與朝代興衰的關係，因此具有教育訓誡的意義。這段畫卷的作圖者可能不是閻立本，而較可能是稍晚的郎餘令。

　　再看前段畫面的問題。個人也認為前段畫面應是北宋人模仿後段畫面的圖像特色、題記格式、和書法風格而成的。但是，個人發現目前所見的第一個畫像及其題記，並非在同一塊絹上。依他所穿戴的平民衣冠來看，這個人應是王莽（西元前45–西元23；8–23在位），而非題記中所標示的「西漢昭帝」。又，宋人繪製這段畫卷上的六個帝王，其目的在於連接後段畫面上的七個帝王，使他們共同呈現出從東漢（24–220）到隋代（581–618）之間，各朝政權轉移的連續性和合法性。而繼隋之後的唐，和繼唐之後的宋，便是這歷史正統的合法繼承者。這反映了宋人對於歷代政權合法轉移的正統觀。簡言之，個人認為這卷《十三帝王圖》，分別畫成於盛唐和北宋兩個時段，它們各自呈現了唐人和宋人所建構的歷史正統觀。統治者藉此宣示他們取得政權的正統性，並且以此圖作為鑑戒：教育皇室子孫關於歷代帝王行為的得失，和朝代興替的史實。

第三篇：〈康熙皇帝的生日禮物和相關問題之探討〉。

　　清康熙五十二年（1713）三月十八日，康熙皇帝（愛新覺羅玄燁；清聖祖；1654生；1661–1722在位）六十大壽，禮部與內務府聯合舉行大型的祝壽活動。事後，宋駿業（?–1713）和王原祁（1642–1715）先後受命，繪製《萬壽圖》長卷，以記三月十七日，康熙皇帝從暢春園出發前往紫禁城神武門時，沿路萬民慶祝、熱鬧非凡的場面（見圖4.3）。後來，王原祁又受命編纂《萬壽盛典初集》（成書於康熙五十六年〔1717〕）（見圖4.4–4.18）。全書共一百卷，書中所錄的內容豐富，包含了該次所有各方祝壽活動的相關資料：除了《萬壽圖》版畫之外，又包括各界的賀禮、獻詩、和獻物等。本文根據該書獻物帳中的資料，加以統計、觀察、和解讀，探究以下三個議題：一、《萬壽盛典初集》中的獻物帳和權力結構；二、《萬壽盛典初集》獻物帳中的書畫目和相關問題之解析；三、抽樣追蹤《萬壽盛典初集》獻物帳中的書畫作品在入宮後的典藏和流傳。

　　根據個人的觀察，當時清帝國的權力結構，是以皇帝為最高領導者，以下依次為皇室、宗室、各部朝臣、藩屬、和外邦。而在各部朝臣之中，都是以滿人為首，漢人為副。而且，

在皇室中，包括康熙皇帝本人和他大多數的皇子，都對中國書畫和古物興趣濃厚；漢人朝臣更是如此。這由他們所進獻的書畫作品清單便可看得出來。在那次各方所進獻的書畫作品中，繪畫以明代文徵明（1470–1559）、唐寅（1470–1524）、仇英（約1494–1552）的作品最多；書法則以趙孟頫（1254–1322）和董其昌（1555–1636）之作較多。唐、宋時期之作，因距清太久，流傳較少，所以持以進獻者稀少。又，那次所獻的書畫作品約近六百（600）件；但它們進入清宮之後，康熙皇帝並未即刻命人加以詳錄，因此藏況不明。一直要等到乾隆十年（1745），當《秘殿珠林・石渠寶笈初編》修成之後，我們才在其中看到那些作品被整理和登錄的大概情形。根據康熙皇帝六十大壽那次祝壽獻物的清單內容和數量，我們可以推測得知：後來乾隆皇帝（愛新覺羅弘曆；清高宗；1711–1799；1736–1795在位）所收那些數量驚人的藏品，其形成的過程。它們大部分可能便是像這樣：各方常常為了慶祝皇帝（或太后等皇室重要人物）的生日或特殊的國家慶典而進獻的禮物；經過日積月累，後來終於形成了數十萬件、乃至百萬件的乾隆珍藏。

第四篇：〈康熙皇帝《萬壽圖》與乾隆皇帝《八旬萬壽圖》的比較研究〉。

康熙皇帝《萬壽圖》所表現的是康熙五十二年（1703）三月十七日，康熙皇帝六十大壽的前一天，他與隨扈從暢春園出發，前往紫禁城神武門時，官方各單位與百姓商家沿途熱烈慶祝的情形。傳世所見描繪康熙皇帝《萬壽圖》的作品，分為繪本和版畫兩種。它們都是王原祁在康熙五十二年（1703）奉命作成初稿，經康熙皇帝同意後，分別由兩組不同的團隊製作，在康熙五十六年（1717）製作完成。此圖的繪本為冷枚（約活動於1703–1725）等十四位院畫家所作；可惜這原來的繪本後來不知何故而失傳；現存者為乾隆時期（1736–1795）的摹本（見圖4.3）。至於版畫本則是朱圭（約活動於1644–1717）所刻的武英殿版；康熙五十六年（1717）刊刻的《萬壽盛典初集》中也附有此圖（見圖4.4）。此書在乾隆四十五年（1780）時再予重刻，收入《四庫全書》中；其中所附的版畫，較原來的版面稍窄，是現在最常見到的版本（見圖4.5–4.18）。

至於乾隆皇帝《八旬萬壽圖》，則是描繪乾隆五十五年（1790）八月十二日，乾隆皇帝八十大壽的前一天，他和隨扈人員由圓明園出發，前往紫禁城西華門，沿路萬民歡慶、興高采烈的各種慶祝場面。此圖也包括絹本和版畫兩種媒材。雖然它們的起稿者和製作團隊都不清楚，但應該也是當時的院畫家所作。絹本今藏北京故宮博物院，版畫本則附於阿桂等人所編的《八旬萬壽盛典》中（見圖4.19–4.42）。此書也收入《四庫全書》。本文便根據《四庫全書》中所見的這兩件版畫作品進行比較研究；主要的內容包括兩部分：其一，分別研究這兩件作品的構圖、內容、表現特色、和圖像意涵。其二，比較兩者在上述各項中所呈現的異同，並解釋這些異同的意義。

　　簡單地說，《萬壽圖》在構圖上的特色是：布局有序、疏密有致、變化多端、高潮迭起；在內容上則是：彩坊眾多，匾額榜書內容豐富；飄帶飛揚，充滿動態；人群簇擁，戲臺多座，熱鬧十分；建物多為中式，寺廟亦多。全圖充滿了當時百姓單純為康熙皇帝祝壽祈福的意味。對照之下，《八旬萬壽圖》在構圖方面較為散亂，人物動作的變化較少，缺乏大幅度的動態感。而在內容方面，畫中所見到的：寺廟較少，彩坊、匾額、和對聯也較稀少。但是它本身卻增加了許多特有的元素，比如：人多、物多、各種風格的建築和園林多、造景多、線法山水圖畫多、郊外駐紮的兵營和武備多。這些特色反映了乾隆時期喜好新奇物件，和多元風格的藝術風尚。此外，畫家也利用各種圖像強調乾隆皇帝武功彪炳的成就，和當時人口眾多、物阜民豐的現象。

　　第五篇：〈康熙和乾隆二帝的南巡及其對江南名勝和園林的繪製與仿建〉。

　　本文主要探討的是康熙和乾隆兩位皇帝各自六次南巡，直接受到江南繪畫和園林藝術影響後的作為。康熙和乾隆兩位皇帝各自六次南巡江、浙地區，雖各具不同的時代背景和歷史因素，但二者的南巡卻同樣都懷有政治、經濟、軍事、和文化等方面的多重目的。僅就藝術文化方面而言，他們在南巡江、浙時，曾特別徵召江南畫師入畫院供職；參訪各地名勝古蹟和著名園林；藉此增進他們對地方歷史和文物的瞭解。在徵召和聘用江南畫家方面，康熙時期（1662–1772）最著名的例子，如任用王翬（1632–1717），命他參與由宋駿業（?–1713）主持繪製的《康熙皇帝南巡圖》十二卷（見圖5.1）。乾隆皇帝南巡時，也曾徵召徐揚（約活動於1751–1776）和張宗蒼（1686–1756）等人進入畫院工作。前者曾受命負責繪製《乾隆皇帝南巡圖》十二卷（見圖5.2）；後者的作品深受乾隆皇帝欣賞，因而經常在他的作品上題識。同時，隨乾隆皇帝南巡的還有許多畫家，隨時奉命圖繪江南名勝景點，其中最著名的如董邦達（1699–1769）和錢維城（1720–1772）兩人所作的一些《西湖圖》（見圖5.6–5.8、5.11）。甚至乾隆皇帝本人有時也不禁題筆作畫，圖寫美景，如他所作的《寒山別墅》（見圖5.4）便是佳例。

　　在繪畫之外，康熙和乾隆二帝也因在南巡時深受江南天然美景的吸引，和極度欣賞江、浙地區某些名園設計和建築物的影響，因此，他們在回京之後，便在紫禁城內、外和北方許多的皇家苑囿中，仿建了一些江南著名的景點和名園。其中最著名的，如康熙皇帝曾聘江南造園專家葉陶（洮），到北京設計並監造暢春園，其中仿建了許多江南園林的特色。另外，他又命人在熱河的避暑山莊中，仿西湖的蘇堤而建「芝逕雲堤」。雍正皇帝因在當皇子時，曾奉命隨康熙皇帝南巡，受到江南美景的吸引，因此後來也在修圓明園二十八景時，仿建了西湖八景中的「平湖秋月」和「麴院風荷」二景。乾隆皇帝對此更是興趣盎然，在位期間幾乎連年不斷地在紫禁城內、外和各處苑囿中仿建江南景點、名園、和建築。最有名的例子

如：清漪園（頤和園）的西堤和昆明湖，令人想起蘇堤和西湖；避暑山莊的小金山，便是仿鎮江的金山寺；長春園中的安瀾園，則是仿浙江海寧的隅園。此外，由於他對於某些景點特別熱愛的緣故，因此常在上述不同的地方重複加以建構，如仿姑蘇寒山寺的「千尺雪」，便重複出現在南苑、避暑山莊、和靜寄山莊等三處。又如，仿蘇州獅子園的疊石，也重複出現在圓明園和避暑山莊兩地。還有，仿寧波天一閣藏書樓（見圖5.14），更分別出現在宮中（文淵閣）（見圖5.13）、圓明園（文源閣）、瀋陽故宮（文溯閣）、避暑山莊（文津閣）、揚州（天寧寺文匯閣）、鎮江金山寺（文宗閣）、和杭州（文瀾閣）等七處。這七處都珍藏了一套他敕命編修的《四庫全書》。

簡言之，康熙和乾隆二帝在位期間都曾六度南巡。他們都曾經徵召江南畫家入宮服務，製作《南巡圖》。更有甚者，他們在親自體會江南文化後，因熱愛江南的美景、園林、和建築，因此，也曾徵調江南園林設計師到北京，在宮廷內、外和北方各處的苑囿中大量仿造江南的美景和園林建築，其數簡計至少有六十多處以上。江南園林藝術風格對宮廷的影響不言可喻。

第六篇：〈清初江南地區繪畫與人文勢力的發展〉。

本文中所指的江南地區，包括富裕的長江下游三角洲、太湖流域、和錢塘江地區（主要為現在江西、安徽、江蘇、和浙江一帶）。這個地區由於氣候溫和，水利發達，在自然條件方面已具優勢，再加上從五代十國（907–960）開始，吳越（907–978）和南唐（937–975）等國對當地的開發與建設，因此人口增加，物產豐饒，甲於全國各地。又由於京杭大運河貫穿此區，連絡了北京和杭州兩地，因此，這個地區從宋代（960–1279）以後，不論在民生或經濟方面的發展上，都成為全國之冠；也因此文風日盛，人才輩出，所產生的進士人數也領先全國。這種情形到了清初更為明顯。同時，也因為社會安定和經濟繁榮的緣故，因此在這地區活動的畫家人數也為全國之冠。本文根據相關史料，採用抽樣研究的方法，從區域性的角度觀察、統計、和分析清初順治（1644–1661）到嘉慶（1796–1820）時期全國畫家和進士人才來源的分布，和他們在宮廷中受到重用的情形，以見此時期江南地區繪畫和人文勢力強勁發展的狀況。

首先，在畫家方面，個人主要整理了清初兩本重要的畫史資料，並從中統計當時各地畫家的人數。其一為張庚（1681–1756）的《國朝畫徵錄》（1739序；1758刊），當中收錄了明末萬曆三十八年（1610）到清乾隆二十三年（1758）的一百四十八（148）年之間，全國各地畫家活動的資料。根據其中所記，當時江南籍的畫家人數（三百三十〔330〕人），占全國畫家總數（四百六十六〔466〕人）的百分之七十一（71%）以上。另一為胡敬（1769–1845）的《國朝院畫錄》（1816序），其中收錄了從順治元年到嘉慶二十一年（1644–1816）

的一百七十二（172）年之間，曾服務於清宮的各地畫家，和他們被登錄在《石渠寶笈初編》（1745）、《石渠寶笈續編》（1793）、和《石渠寶笈三編》（1816）當中的作品數。根據這部分的資料，可以得知當時來自江南地區的院畫家人數（五十四人），占了全體人數（一百一十四〔114〕人）的百分之四十七（47%）以上，可謂勢力龐大。而由那些院畫家活動的情況，也可以得知清初畫院的發展：始於順治，歷經康熙、雍正，到了乾隆時期達到巔峰狀態；其後便漸趨沒落。同時，我們也可發現乾隆皇帝對於來自江南的院畫家特別重視，其中包括：張宗蒼（1686–1756）、金廷標（約活動於1750–1770）、徐揚（約活動於1751–1776）和王炳（約活動於1770–1790）等人。

其次為有關清初江南進士人數激增，和江南官員與詞臣書畫家在宮廷中受到重用的情形。個人統計順治到嘉慶時期（1644–1820）的一百七十六（176）年之間，各朝進士科取士的次數，和在登第的進士之中，傳記可考的進士所來自的地區；據此而作出每朝所取全國各地進士（限傳記可考者）的人數分布表。然後再依據每個表上的數字，去解釋當時各地區在人文發展方面的情況。又，根據個人的觀察和統計結果，得知從順治朝到乾隆朝為止，傳記可考的各地進士累積人數，以富裕的江南地區居首；大運河所經的華北地區居次；貧瘠的西北和西南地區居末。而江南地區之中，又以江蘇人數（四百四十七〔447〕人）最多，浙江（三百零五〔305〕人）次之；而且這兩地的進士人數更遙遙領先全國其他各地。再根據文獻資料，得知清初許多來自江南的文人官員，由於他們傑出的才學和高度的藝術修養，而深獲各朝皇帝的欣賞和信任。其中比較著名的，如康熙時期的王原祁（1642–1715）、高士奇（1644/1645–1703/1704）、和宋駿業（?–1713）等；雍正時期的張廷玉（1672–1755）、蔣廷錫（1669–1732）、和其子蔣溥（1708–1761）；乾隆時期的五詞臣：沈德潛（1673–1769）、錢陳群（1686–1774）、張照（1691–1745）、汪由敦（1692–1758）、和梁詩正（1697–1763）等；另外還有張若澄（乾隆十年〔1745〕進士）和張若靄（1713–1746）兄弟二人（為張廷玉〔1672–1755〕之子）；及董邦達（1699–1769）和其子董誥（1740–1818）等。

簡言之，清初那些來自江南的許多院畫家和富於才藝的官員，由於受到皇帝本人的重用，因此在當時許多宮廷文化活動中，扮演了十分重要的角色，形成了一股不可忽視的力量。

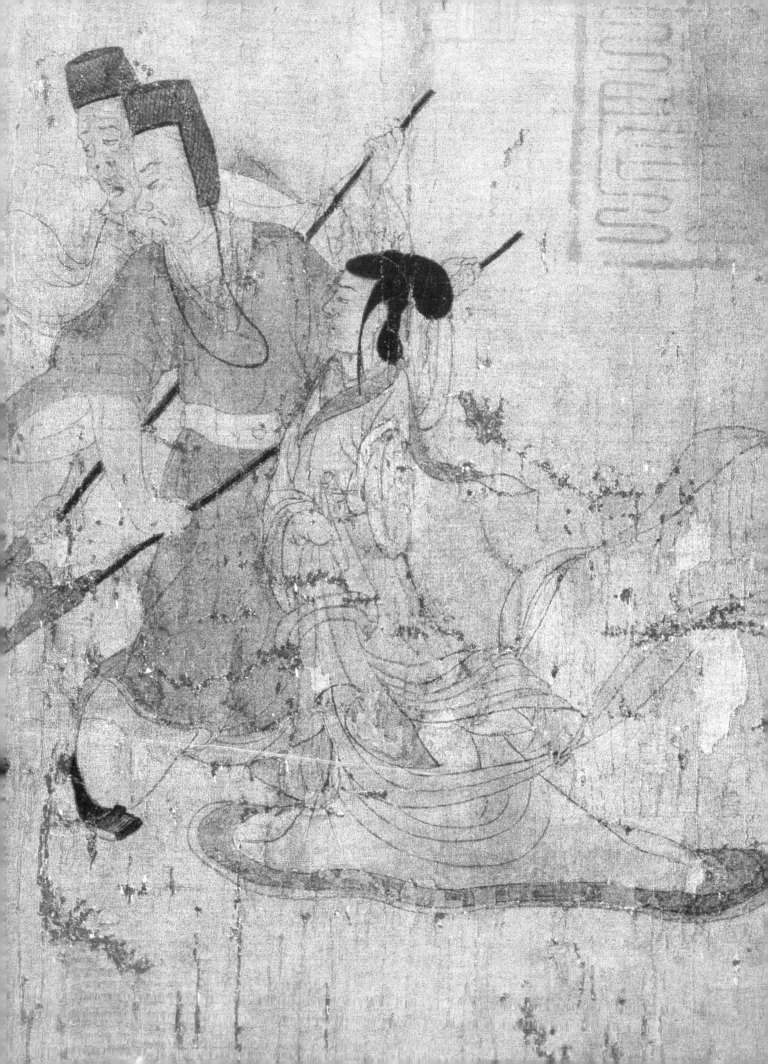

1 對大英本《女史箴圖》的圖文關係、繪畫風格、和斷代問題的新見

前言

眾所周知，目前傳世的《女史箴圖》至少有兩本：第一本為絹本淺設色，今藏倫敦大英博物館（以下稱大英本《女史箴圖》）（圖1.1；圖版1）。有的學者認為它是顧愷之（約344–405）原作而經後人修補；但也有學者認為它是唐代（618–907）摹本。第二本為素紙白描本，今藏北京故宮博物院（以下稱北京本《女史箴圖》）（圖1.2）；一般學者認為它是宋代（960–1279）摹本。大英本《女史箴圖》在清初時期，原屬安岐（約1683–1745）收藏。這件作品大約在乾隆十年（1745）左右進入清宮，成為乾隆皇帝（愛新覺羅弘曆；清高宗；1711–1799；1736–1795在位）的珍藏，收貯於建福宮靜怡軒內，與傳李公麟（約1049–1106）的《九歌圖》、《蜀川圖》、和《瀟湘臥遊圖》，共成「四美具」。[1] 當時和「四美具」相對的是藏在「三希堂」中的「三希」，那便是王羲之（303/321–379）的《快雪時晴帖》、王獻之（344–386）的《中秋帖》、和王珣（350–401）的《伯遠帖》。由此可知《女史箴圖》受到乾隆皇帝寶愛的程度。

但不幸的是，一直珍藏在清宮的大英本《女史箴圖》，據傳在1900年八國聯軍之役時，由清宮舊藏流入英軍手中，1903年再由Captain Johnson賣給了大英博物館。[2] 此圖一經公開，立刻成為世界各國學者注意的焦點，直到今天，研究者對其仍舊興趣盎然。[3] 為何如此？這不但是因為它超絕的美術品質深深地吸引了學者的興趣，更重要的原因是，學者對此圖的作者和成畫年代一直相當困惑。雖然此圖卷末有「顧愷之畫」四字，但由於此卷呈現許多補筆，而且不見於宋代以前的著錄，因此許多學者不認為它是顧愷之原作，而相信它是一件摹本。

2001年，大英博物館特別以此圖為主題，舉辦了兩天的學術研討會，邀集各國學者，從各方面來探討與此圖相關的各種問題。[4] 個人在當時所發表的論文為："The *Admonitions* Scroll in

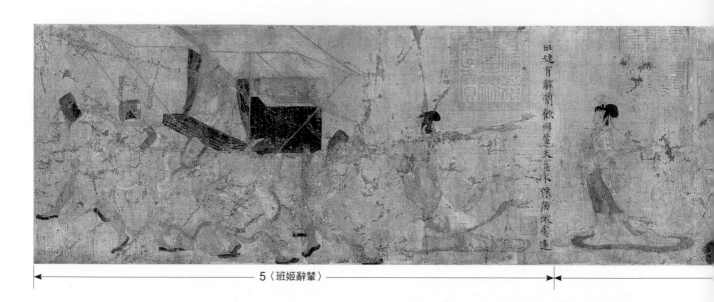

5〈班姬辭輦〉

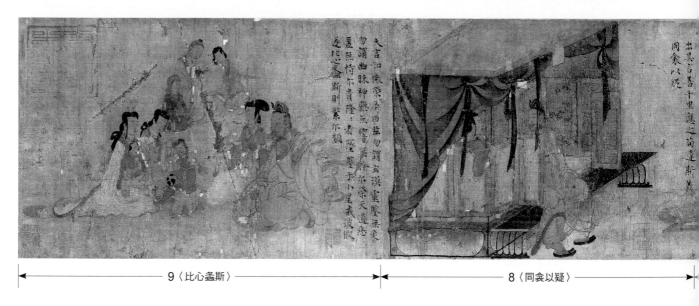

9〈比心螽斯〉　　　8〈同衾以疑〉

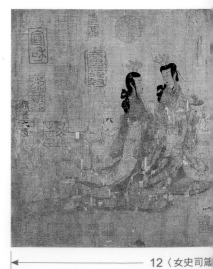

12〈女史司箴

圖1.1　（傳）東晉 顧愷之（約344–405）《女史箴圖》
　　　絹本設色 卷 24.8×348.2公分 倫敦 大英博物館

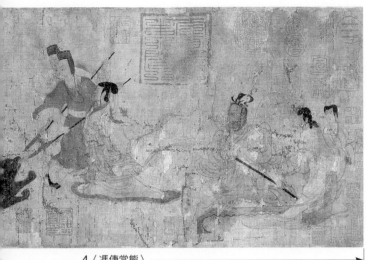

———— 4〈馮倢當熊〉———————————————————————▶|　1–3段佚失

—— 7〈人咸知脩其容〉——◀▶———————————— 6〈道罔隆而不殺〉————————————▶

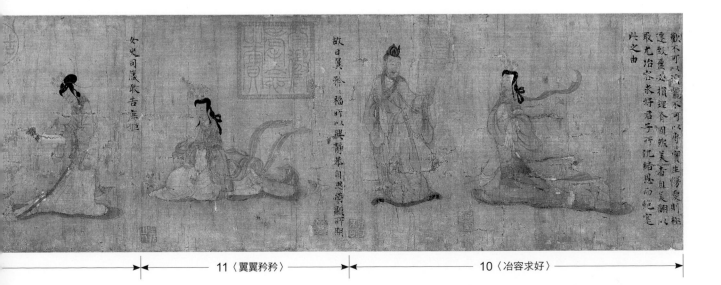

—————————— 11〈翼翼矜矜〉——————◀▶—————————— 10〈冶容求好〉——————————▶

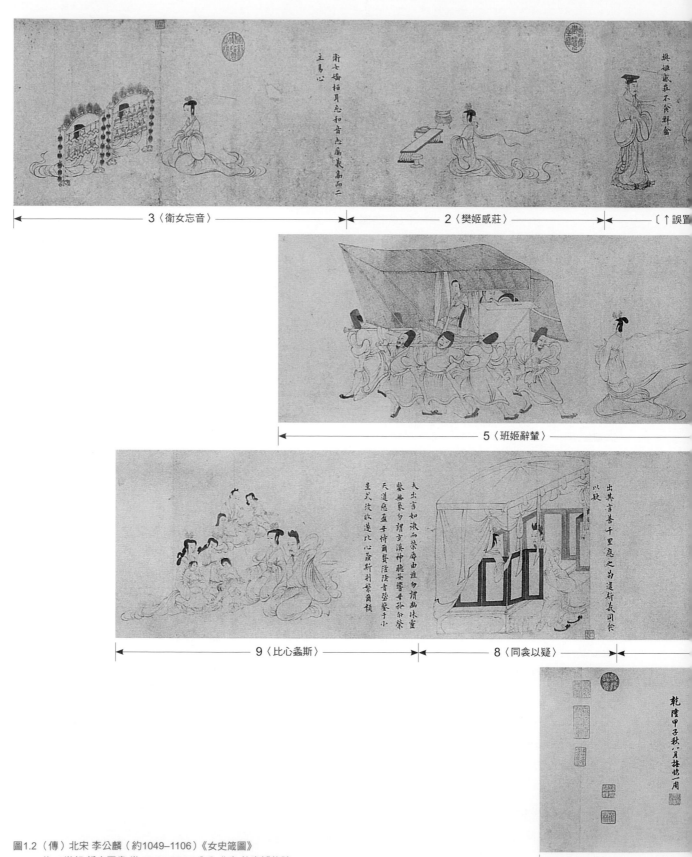

圖1.2 （傳）北宋 李公麟（約1049–1106）《女史箴圖》
　　　約13世紀 紙本墨畫 卷 27.9×600.5公分 北京 故宮博物院

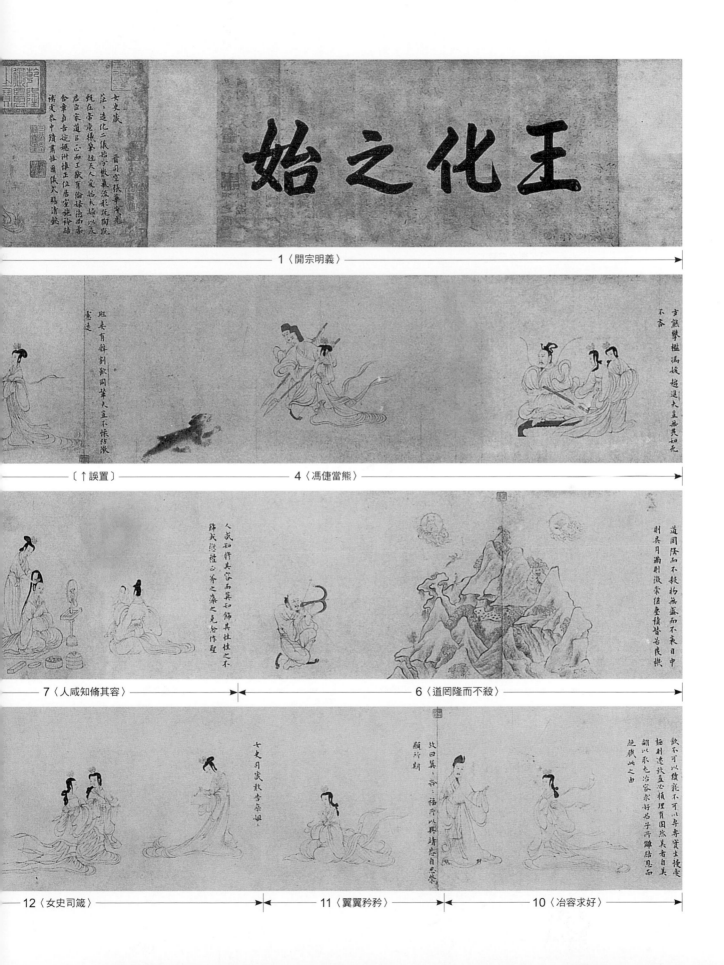

1〈開宗明義〉

〔↑誤置〕　　　4〈馮倢伃當熊〉

7〈人咸知脩其容〉　　　6〈道罔隆而不殺〉

12〈女史司箴〉　　　11〈翼翼矜矜〉　　　10〈冶容求好〉

the British Museum: New Light on the Text-Image Relationships, Painting Style and Dating Problem"。[5] 現在為了中文讀者的方便，個人在此特別將該文改寫成中文，並在開始的部分增補了對〈女史箴〉文學特色的解讀，目的在於使全文更充實，脈絡更清楚。在本文中，個人將探討以下的四個議題：一、〈女史箴〉的文學特色；二、大英本《女史箴圖》中的圖像與文字互動的關係；三、大英本《女史箴圖》的繪畫風格；和四、大英本《女史箴圖》的斷代問題。

一、〈女史箴〉的文學特色

〈女史箴〉為西晉（265–316）張華（232–300）所作。張華，字茂先，博學能文，辭藻典麗，曾著《博物志》，多記神怪之事。西晉武帝（司馬炎，236生；265–290在位）時曾為中書令，伐吳，封廣武縣侯。惠帝（司馬衷，259生；290–306在位）時為賈后重用；八王之亂（291–306）時被趙王倫（?–301）所殺。[6] 張華博學眾所周知，但他身居高位，為何要作〈女史箴〉？這篇〈女史箴〉的文學特色又是什麼？

首先解釋「女史」之意。「女史」原是古代王者在後宮中專設的女官，以知書達禮的婦女擔任。她的職責是教導后妃等後宮女子禮法，主持後宮內政。[7]「女史」不但可以依法規勸后、妃、夫人的言行，而且可以她的朱筆（又稱彤管）記功書過。[8] 如果后、妃、夫人等言行犯法，而女史不記其過，則為女史之失，必受處罰，罪可至死。[9] 其次再談「箴」。「箴」是勸諫的文體，大約開始流行於西晉之時。[10] 根據當時摯虞（?–311）的〈文章流別志論〉中說：「官箴王闕」，可知它的性質是官員向王者勸諫其過失時使用的文體。[11] 由於是勸諫之文，行文必須簡潔明確，音調也應清朗而遒壯，才能達到最佳效果。因此，陸機（261–303）在他的〈文賦〉中提到這種文體的特色時，特別標明：「箴，頓挫而清壯。」[12] 張華與陸機同時，彼此互相激賞，且都長於文章詞賦。[13] 張華對於「箴」這種文體當然熟悉。他所作的這篇〈女史箴〉，便是假借宮中女史的語氣，採用四言為主的韻文，勸諫後宮后、妃等婦女的言行舉止。

那麼，張華為何作〈女史箴〉一文？那是由於當時晉惠帝無能，而賈后（賈南風，約258–300）個性好妒、荒淫、酷虐，並與族人掌握大權，干預政事。[14] 張華當時身居高位，於是藉女史語氣，而作〈女史箴〉一文；他的目的，在於藉此勸諫賈后謹守后妃規範。據《晉書》記載，張華「盡忠匡輔，彌縫補闕。雖當闇主虐后之朝，而海內晏然，華之功也。華懼后族之盛，作〈女史箴〉以為諷。賈后雖凶妒，而知敬重華。」[15] 由此可知，張華所作的〈女史箴〉背後有十分嚴肅的政治意涵。但是，他在文中卻巧妙地避免直接批評賈后干預政權一事，轉而以間接的方式，勸諫後宮婦女謹言慎行、服從規範、自我犧牲、輔佐皇帝、以

及繁盛子孫。

〈女史箴〉一文行文簡短，句多押韻，因此易於吟誦，便於記憶，而且說理舉例立場明確，而語氣溫婉，充分發揮了勸諫的功能。更重要的是，它的辭藻豐富，意象鮮明，音韻變化活潑，本身便是一件文學傑作。[16] 以下個人試從〈女史箴〉的文句、韻腳、結構、和內容等方面，探討它在文學上的特色。簡要地說，〈女史箴〉一文相當簡短，以四言為主，全文共八十句，共押十八種韻，依內容要義，可分為十段，詳見以下的標示和討論。

〈女史箴〉[17]

※ 韻腳代號　(1) a　(2) en　(3) ing　(4) yi　(5) u　(6) eng　(7) ou　(8) i　(9) ei　(10) ang
　　　　　　(11) in　(12) an　(13) au　(14) ai　(15) e　(16) ong　(17) o　(18) un

※ 此處所錄箴文以胡氏校刻本為主。

第一段

1. 茫茫造化 (1)
2. 二儀既（五臣本作「始」字）分 (2)
3. 散氣流形 (3)
4. 既陶既甄 (2)
5. 在帝庖羲 (4)
6. 肇經天人 (2)
7. 爰始夫婦 (5)
8. 以及君臣 (2)
9. 家道以正 (6)
10. 王（六臣本句首多一「而」字）猷有倫 (2)

第二段

11. 婦德尚柔 (7)
12. 含章貞吉 (4)
13. 婉嫕淑慎 (2)
14. 正位居室 (8)
15. 施衿結褵 (4)
16. 虔恭中饋 (9)
17. 肅慎爾儀 (4)
18. 式瞻清懿 (4)

第三段

19. 樊姬感莊 (10)
20. 不食鮮禽 (11)
21. 衛女矯桓（六臣本作「柏」字）(12)
22. 耳忘和音 (11)
23. 志厲義高 (13)
24. 而二主易心 (11)
25. 玄熊攀檻 (12)
26. 馮媛趨進 (11)
27. 夫豈無畏 (9)
28. 知死不恡（五臣本作「吝」字）(11)
29. 班妾有辭 (8)
30. 割驩（五臣本作「歡」字）同輦 (12)
31. 夫豈不懷 (14)
32. 防微慮遠 (12)

第四段

33. 道罔隆而不殺 (1)
34. 物無盛而不衰 (14)
35. 日中則昃 (15)
36. 月滿則微 (9)

37. 崇猶塵積 (4)

38. 替若駭機 (4)

第五段

39. 人咸知飾其容 (16)

40. 而莫知飾其性 (3)

41. 性之不飾 (8)

42. 或愆禮正 (6)

43. 斧之藻之 (8)

44. 克念作聖 (6)

45. 出其言善 (12)

46. 千里應之 (8)

47. 苟違斯義 (4)

48. 則同衾以疑 (4)

第六段

49. 夫出言如微 (9)

50. 而榮辱由茲 (8)

51. 勿謂幽昧 (9)

52. 靈監（五臣本作「鑒」字）無象 (10)

53. 勿謂玄漠 (17)

54. 神聽無響 (10)

第七段

55. 無矜爾榮 (16)

56. 天道惡盈 (3)

57. 無恃爾貴 (9)

58. 隆隆者墜 (9)

59. 鑒于小星 (3)

60. 戒（五臣本作「式」字）彼攸遂 (9)

61. 比心螽斯 (8)

62. 則繁爾類 (9)

第八段

63. 驩（六臣本作「歡」字）不可以瀆 (5)

64. 寵不可以專 (12)

65. 專實生慢 (12)

66. 愛極則遷 (12)

67. 致盈必損 (18)

68. 理有固然 (12)

第九段

69. 美者自美 (9)

70. 翩以取尤 (7)

71. 冶容求好 (13)

72. 君子所讎 (7)

73. 結恩而絕 (15)

74. 職此之由 (7)

第十段

75. 故曰翼翼矜矜 (11)

76. 福所以興 (3)

77. 靖恭自思 (8)

78. 榮顯所期 (4)

79. 女史司（五臣本作「斯」字）箴 (2)

80. 敢告庶姬 (4)

　　如上所見，〈女史箴〉全文簡短，且多押韻。文長八十句。其中六十九句都為四言，只有六句為五言（句24、48、49、50、63、64），五句為六言（句33、34、39、40、75）。而這十一句中，除雙否定（句33、34）和否定句（句63、64）外，其餘文句的構造其實仍以四

言為核心，餘字多為助詞或轉語詞，如「而」、「其」、「則」、「夫」、「以」、「故曰」等，因此全篇仍以四言為主體。作者在每句句尾押韻，八十句中共用了十八種不同的韻腳。依其常用韻腳次數的多寡排序，依次為：「yi」（十一次），「ei」（十次），「an」（九次），「i」（八次），「en」（七次），「in」（六次），「ing」（五次），「ou」（四次），「ang」、「eng」（三次），「a」、「ai」、「au」、「e」、「ong」、「u」（二次），「o」、「un」（一次）。其中最常用的有七種韻，包括：「yi」、「ei」、「an」、「i」、「en」、「in」、及「ing」等；用得較少的有「ou」、「ang」、「eng」等。

就技術上而言，那些相同韻腳以不同的頻率出現在不同的地方，有時連句（如句17、18；37、38；47、48），有時隔句（如句2、4、6、8、10；20、22、24、26、28；40、42、44；49、51；52、54；70、72、74；78、80），又有時連句加隔句（句58、60、62、64、66、68）。同一韻腳如此重複出現，緊密呼應，造成明顯而強烈、又富於變化的韻律感。作者更喜歡在同一句的句中和句尾，採用同韻字（如句5：帝、義；句30：驪〔歡〕、輦；句43：之、之；句51：謂、昧）；或運用連緜字（如句1：「茫茫」；句58：「隆隆」；句75：「翼翼矜矜」等詞），以加強這種韻律感。

總而言之，本文由於多用四言短句，因此結構四平八穩，整齊規律。但因四言之中偶有五言或六言句子的穿插，破除了句型上的單調感，再加上同韻字的重複出現，組合多方，且韻腳的變化豐富，轉換靈活，因此吟誦起來節奏明快，規律中充滿變化，莊嚴中充滿生意。前面提過陸機認為「箴」這類文體的特色是「頓挫而清壯」，[18] 從以上的分析得知，張華的〈女史箴〉一文正充分發揮了這類文體的特色。

再就結構和內容上來看，〈女史箴〉一文共分為十段，每一段各有主旨。

第一段：「茫茫造化，二儀既（始）分。散氣流形，既陶既甄。在帝庖羲，肇經天人。爰始夫婦，以及君臣。家道以正，（而）王猷有倫」（句1–10）為導言。作者從開天闢地、人類發生開始說起，強調人間一切的倫常關係源於夫婦；必須先有夫婦，才有眾人，然後才有君臣。而以夫婦為核心的家庭，其運作必須正常，由此而衍化出來的君主統治才能井然有序。

第二段：「婦德尚柔，含章貞吉。婉嫕淑慎，正位居室。施衿結褵，虔恭中饋。肅慎爾儀，式瞻清懿。」（句11–18）其中強調家庭之運作要正常，必得主婦具有美德，個性溫柔。理想的婦女，應自我要求，既要本質溫柔，也要外表光潔，更要以恭敬的態度負責家中的工作。

第三段：「樊姬感莊，不食鮮禽。衛女矯桓（柏），耳忘和音。志厲義高，而二主易心。玄熊攀檻，馮媛趍進。夫豈無畏？知死不恡（吝）！班妾有辭，割驪（歡）同輦。夫豈不懷？防微慮遠。」（句19–32）作者特別在這裡舉了四個古代列女的例子，說明后妃最重要的工作，是保衛君主的身心健全，和正常發展：包括以溫和方式感化君主，使他反省而產生仁

愛之心（如「樊姬感莊」）；引導他培養優良嗜好（如「衛女忘音」）；必要時應犧牲自我性命，保護他的身體安全（如「馮倢當熊」）；而且要壓抑自我欲望、設想週全，以成就君主的美德（如「班姬辭輦」）。

第四段：「道罔隆而不殺，物無盛而不衰。日中則昃，月滿則微。崇猶塵積，替若駭機。」（句33–38）此段標出自然法則：物極必反，建設難而破壞易，因此凡事要戒懼謹慎。這是〈女史箴〉一文立論的思想基礎。

第五段：「人咸知飾其容，而莫知飾其性。性之不飾，或愆禮正。斧之藻之，克念作聖。出其言善，千里應之。苟違斯義，則同衾以疑。」（句39–48）在這裡，作者提醒每個婦女常犯的錯誤：只知打扮外表容顏，而不知修養自己的品性。他提醒每個婦女，應以禮法去規範並修飾自己的品性，克服本身的欲念，而成為聖者。他又強調個人的言辭必須出於善意，那樣才能找到同聲相應的人；如果違背這個道理，那麼縱使親如夫婦之間，也會產生懷疑。

第六段：「夫出言如微，而榮辱由茲。勿謂幽昧，靈監（鑒）無象。勿謂玄漠，神聽無響。」（句49–54）作者又特別提醒諸姬：言語要小心謹慎。因為言語雖微，卻會影響榮辱；而且，又因為神靈共鑒，無所不在，因此，每個人的居心都應要誠實公正。

第七段：「無矜爾榮，天道惡盈。無恃爾貴，隆隆者墜。鑒于小星，戒（式）彼攸遂。比心螽斯，則繁爾類。」（句55–62）作者警誡諸姬：不要驕矜自己身分的榮貴，因為「滿招損」、「物極必反」是自然法則。他勸告諸姬：應謙和寬容，互相和樂相處，效法螽斯，共同繁衍皇室子孫。

第八段：「驩（歡）不可以黷，寵不可以專。專實生慢，愛極則遷。致盈必損，理有固然。」（句63–68）在這裡，作者又再度警告諸姬：不可黷驩（歡）專寵，因為「愛極則遷」、「致盈必損」，是自然的法則。

第九段：「美者自美，翩以取尤。冶容求好，君子所讎。結恩而絕，職此之由。」（句69–74）作者再進一步警告諸姬：不要打扮妖豔，以美色吸引君王，因為那會招致相反效果，以致恩斷情絕。

第十段：「故曰翼翼矜矜，福所以興。靖恭自思，榮顯所期。女史司（斯）箴，敢告庶姬。」（句75–80）這段是為結論，主要勸諫諸姬：凡事小心謹慎、虔恭自省，才能期望得到幸福與榮華富貴。

歷代學者對這樣一篇文字精簡、寓意深遠、意象豐富的勸諫文章，都視為難得的文學傑作。因此，南朝梁（502–557）蕭統（昭明太子，501–531）才將它選入《昭明文選》之中。而唐代（618–907）李善（?–689）在注《文選》時，亦對文中典故詳加注釋。[19] 甚至，與李善同時而稍早的房玄齡（578–648）和褚遂良（596–658/659），更在所編寫的《晉書》

中，特別強調〈女史箴〉一文是張華為勸諫賈后的專政而作。因此它的政治意涵十分清楚。後世畫家更據此文作成圖畫，而且將它歸屬在顧愷之名下。

二、大英本《女史箴圖》中的圖像與文字互動的關係

今藏大英博物館的《女史箴圖》，是以圖像表現了〈女史箴〉全文的畫卷。但依個人所見，畫家在如何選擇文句配上相關圖畫的這一點上，並未嚴格依照以上所標示：即〈女史箴〉一文依主旨可分為十段的文章結構；而是以故事性為主要之考慮。因此，他將全文分為長短不一的十二段，然後在每段文字的左側，配上一幅相關的附圖，由此形成了一卷由右向左展開、包括十二段圖文並置的畫卷。換言之，在畫卷中，每段畫面的右邊為文字，左邊為相關的附圖；而每一附圖都採用了單景式構圖來表現。也就是說，在這畫卷中的每段畫面，都是獨立自主的。[20] 至於這件作品是否為顧愷之的原作，學者的看法不一（詳見後論）。

現在所見大英本《女史箴圖》的前面部分（包括開始的三段文字，以及與它們相關的畫面）已經佚失。它們原來應該分別表現的是：（1）開宗明義（闡述夫婦為家庭結構之始和人倫社會的基礎）；（2）樊姬感莊（樊姬拒食其夫莊公所獲之禽，以此感化他，使之罷獵）；（3）衛女忘音（衛姬導正其夫桓公，使之不再沉迷於靡靡之音）等故事。這樣的三個畫面，在傳為李公麟所摹的白描本中，都經補全（圖1.2：1–3）。[21] 依照原來文本的順序，可知現存大英本《女史箴圖》開始的第一個畫面 —— 表現〈馮倢當熊〉的故事，應該是原構圖的第四段，但原來應該存在於它右側的箴文，則已經遺失，現在所呈現的只是它的附圖部分。圖中所表現的，是馮倢伃以己身護衛漢元帝（劉奭，西元前76生；西元前49–西元前33在位）免被熊擊的故事（〈馮倢當熊〉）（圖1.3；圖1.1：4）。原來存在於這段畫面右側的相關箴文，雖然已經佚失，但依以上所列〈女史箴〉原文，它（句25–28）原來應該是：

玄熊攀檻，馮媛趨進。夫豈無畏？知死不恡（吝）。

在目前所見的這段相關附圖中，可以看到七個人物和一頭黑熊在剎那間的動作：在畫面的右下角，漢元帝坐在一個匹上；他瞠目結舌，一副受驚模樣，同時也正要伸手拔劍，以防衛自己免受傷害。在畫面中央，馮倢伃挺身而立，站在元帝與一頭黑熊之間；在黑熊後方，有兩個頭戴籠冠的衛士，正舉戟制熊。畫中另外三個女子，則正要逃離現場，包括：在漢元帝坐匹旁邊的兩個貴人，正轉身向右逃走；另一位出現在黑熊後方的女子，則正面向左方直趨前進。在這段充滿戲劇化的畫面中，所出現的這七個人的人物和各自不同的動作，遠遠超過了那段簡短的十六字箴文（已佚）所提供的資訊。在原來的箴文中，只提出了「玄熊」和

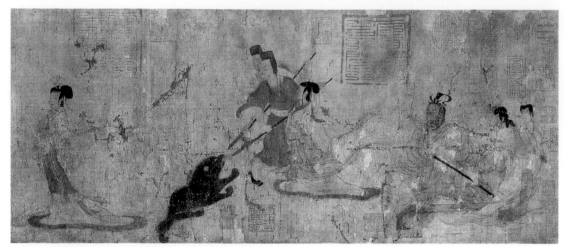

圖1.3 〈馮倢當熊〉（傳）東晉 顧愷之《女史箴圖》（局部）

「馮媛」兩個角色；但在這段畫面中，人物卻多達七人，而且各自呈現了剎那間戲劇性的動作。這證明了這段畫面中所出現的人物、和他們的行為表現所根據的文本，不是那段簡短的箴文所提供的簡單資訊，而應是畫家自己的創意；而縱使是他的創意，也應另有文獻根據。幸運的是，根據個人的尋索，發現這段畫面中所呈現的人物和他們的動作，正與《漢書》〈馮倢伃傳〉中所描述的內容相符。特別是以上畫面中所見的那七個主要人物的身分和他們各自的行為，正與以下的一段文字密切符合：

> ……馮倢伃<u>內寵與傅昭儀</u>等。建昭中，<u>上幸虎圈鬥獸</u>，後宮皆坐。熊佚出圈，攀檻欲
> 上殿。<u>左右貴人、傅昭儀等皆驚走</u>。<u>馮倢伃直前，當熊而立</u>。<u>左右格殺熊</u>。……[22]

由此可證：在這裡，畫家是根據了上述《漢書》〈馮倢伃傳〉中的那段文字內容，而作成了這段畫面。而這段文獻，更幫助我們認出了那位出現在畫面最左方、面向左方直趨前進的女子的身分，她應該就是<u>傅昭儀</u>。她是屬於這個故事的一部分。這一點是十分重要的，因為現在北京本的摹者，由於不瞭解原來畫家在畫這段畫面時，所根據是〈馮倢伃傳〉的文獻內容，所以他在作摹本時，便犯下了一個極大的錯誤：他把傅昭儀抽離出這段畫面，而將她誤植到屬於下一段描寫「班姬故事」的畫面中。同時，又由於他也不瞭解在這件圖卷中，每段故事所採用的是圖像與相關文字保持密切配置的原則，所以他又把下一段關於「班姬故事」的文字，提前放到這個畫面的左側（圖1.2：4、5）。[23]

同樣的錯誤，也出現在北京摹本的第一段和第二段畫面中（圖1.2：1、2）：摹者將「樊姬感莊，不食鮮禽」的一列文字，誤置到第一段畫面（〈開宗明義〉）當中所見的男子與女子

之間。這段文字內容與它左右的男、女二人，根本沒有任何關係，也沒有任何意義。明顯可知它也是一個錯誤。這八個字正確的位置，應該是在樊姬的右側，作為第二個畫面開始的地方；而與它相關的附圖，便是在它左側、也就是坐在地上的樊姬。以上北京本的摹者所犯的這兩處錯誤，其根本原因乃在於他並不瞭解原畫卷的藝術家在處理本件作品時，是採取一段文字配上一幅畫面、使二者共成一個獨立單位的設計；也就是說，他在圖與文的配置上，所採用的是「左圖右文」、二者緊密對應的原則。而這個原則一旦被忽略，便造成了以上的三處錯誤。

現在大英本《女史箴圖》中所呈現的第二個故事畫（〈班姬辭輦〉）（圖1.4；圖1.1：5），是原構圖的第五段畫面。它的箴文（句29–32）寫成一列，出現在這段畫面的右側：

班婕〔妤〕有辭，割歡〔驩〕同輦，夫豈不懷，防微慮遠。

位在它左邊的附圖中，表現了八個輿夫擡著一個步輦；輦中坐著漢成帝（劉驁，西元前51生；西元前33–西元前7在位）與一位仕女；輦後則可見班姬步行尾隨在後的樣子。坐在輦中的漢成帝面露憂愁，透過輦上的窗子，望著嬝嬝隨行的班姬。她柔婉安詳的舉止，與前面輿夫劇烈的肢體動作形成了明顯的對比。這八個輿夫之中，有兩人位在右上角，因被輦遮住而看不見全身。其餘六人頭戴籠冠，短衣及膝，下著長褲，足穿平底鞋，正用力擡輦。他們用足力氣，左膝向前彎，右腿向後撐，身體向左傾，正奮力將步輦擡向前行。

現存大英本的第三段畫面（〈道罔隆而不殺〉）（圖1.5；圖1.1：6），是原構圖的第六段。這段畫面的右側為兩列箴文（句33–38）：

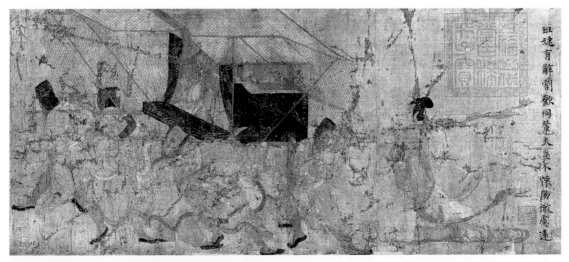

圖1.4　〈班姬辭輦〉（傳）東晉　顧愷之《女史箴圖》（局部）

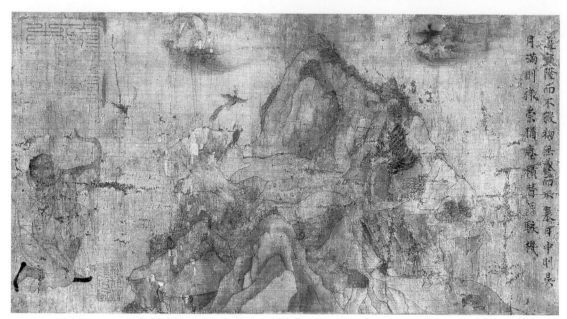

圖1.5　〈道罔隆而不殺〉（傳）東晉 顧愷之《女史箴圖》（局部）

道罔隆而不殺，物無盛而不衰。日中則昃，
月滿則微。崇猶塵積，替若駭機。

位在它左邊的附圖中，表現了一個獵人跪在畫面左邊，正拿著弩機瞄準他右邊一座大山中的飛禽走獸。這段畫面，在表面上看起來似乎是一幅狩獵圖；但事實上，這是畫家採取了象徵手法，來表現這段文字中抽象的概念。在畫面左邊的獵人，身體碩大；他的右腳跪在地上，雙手正拉開弩機，瞄準了他右方那座三角形的大山。大山兩邊，各有一日和一月；日中有三足鳥，月中有蟾蜍，作為象徵標誌。山中有灌木、一隻鹿、一隻老虎、兩隻兔子、和兩隻雉雞；其中的一隻雉雞，從地上驚飛到天空中，似乎正躲開了獵人所射出的箭。在這裡所見到的，並非單純的山水畫或狩獵圖，而是畫家利用這些圖像隱喻了箴文的含意：他

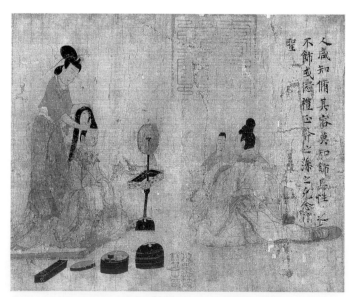

圖1.6　〈人咸知脩其容〉（傳）東晉 顧愷之《女史箴圖》（局部）

藉日、月圖譯「日中則昃」、「月滿則微」；以大山圖譯「崇猶塵積」；以及利用獵人拿弩機瞄射飛起的山雞（「機」之諧音），圖譯「替若駭機」等文字中的抽象意涵。

　　現存第四段畫面（〈人咸知脩其容〉）（圖1.6；圖1.1：7）為原構圖的第七段。畫面右邊為三列箴文（句39–44）：

　　人咸知脩〔飾〕其容，莫知飾其性。性之

　　不飾，或愆禮正。斧之藻之，克念作

　　聖。

在它左邊的附圖中，表現了三個典雅的女子正在梳妝的樣子；其中兩個席地而坐：右邊的那位背向觀眾，她秀麗的臉由鏡中反射顯現，可以看到她正在畫眉毛；左邊的那位則以四分之三側面朝向觀眾；她正坐在蓆上；蓆邊放著梳妝盒和鏡子。一個身材修長的美麗女子站在她的背後，正在幫她梳理頭髮。這樣的畫面，只圖繪了以上箴文中的第一句：「人咸知脩其容」而已，而沒再以任何圖像來表現其他充滿訓誡意味的箴文。這樣的畫面所表現出來的景象，與附文中充滿了規誡性質的含意正好相反，可說是一種反諷的表現法。

　　第五段（〈同衾以疑〉）（圖1.7；圖1.1：8）為原構圖的第八段。這段畫面的右側為兩列箴文（句45–48）：

　　出其言善，千里應之。苟違斯義，

　　〔佚：則〕同衾以疑。

位在它左邊的附圖，所表現的是某個宮中婦女坐在床帳中，正與身著便衣、坐在床沿的皇帝對話之場面。在畫面中的左邊，只見一個身穿紅衣的婦女坐在床帳內；她的右臂倚靠在床架的圍屏上，臉朝右，望著坐在床沿的皇帝。皇帝頭戴金博山，身穿寬袍便衣，一面回頭望著那個婦女，一面伸腳穿

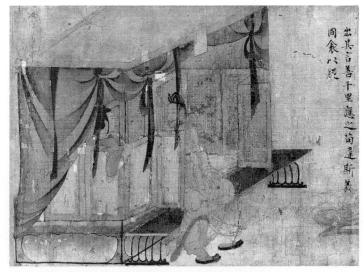

圖1.7　〈同衾以疑〉（傳）東晉 顧愷之《女史箴圖》（局部）

鞋，正準備起身離去的樣子。這個畫面，只表現了以上箴文中的最後一句：「同衾以疑」的具象部分；至於其他具有抽象訓誡意味的箴文，則略而未予表現。

第六段（〈比心螽斯〉）（圖1.8；圖1.1：9）為原構圖的第九段。這段畫面的右側有一大段箴文（句49-62），寫成四列：

夫〔佚：出〕言如微，〔佚：而〕榮辱由茲。勿謂玄漠〔幽昧〕，靈鑒〔監〕無象。
勿謂幽昧〔玄漠〕，神聽無響。無矜尔〔爾〕榮，天道惡
盈。無恃尔〔爾〕貴，隆隆者墜。鑒于小星，戒彼攸
遂。比心螽斯，則繁尔〔爾〕類。

在箴文左側的附圖中，所見為一群皇室家人，包括皇帝本人、三個妃嬪、和六個孩子。他們分成三組，共同組成一個三角形的構圖。這個三角形的頂部，為三個年紀最大的孩子，包括位在左上方一個束髮、有鬚的年輕男子（在北京摹本中也解讀為年輕男子〔圖1.2：9〕；這部分圖像不清，一般學者多將他誤讀成一老者）、和右上方的一個年輕女子；他們兩人正展卷閱讀；另外，在左方的一個男孩戴著帽子，端坐握卷，表情安詳，似在沉思。三角形的右下部，為皇帝和一個妃子；二人都跪坐，面向左方的另一組妃嬪和孩童。三角形的左下部，為另外兩個妃子，和三個幼年孩子；三個幼兒各有動作，表情生動可愛。畫家利用圖

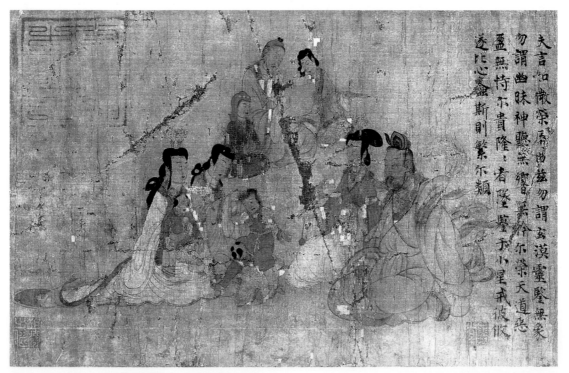

圖1.8 〈比心螽斯〉（傳）東晉 顧愷之《女史箴圖》（局部）

上最頂端三個年輕男女展卷閱讀和握卷沉思的表情和動作，表現了這段箴文前面兩行半文字（句49–58）的警誡之意和抽象概念：「夫〔出〕言如微，〔而〕榮辱由茲。勿謂玄漠〔幽昧〕，靈鑒〔監〕無象。勿謂幽昧〔玄漠〕，神聽無響。無矜爾〔爾〕榮，天道惡盈。無恃爾〔爾〕貴，隆隆者墜。」另外，他又藉由構圖下方的皇帝、妃嬪、和幼兒的圖像，來表現箴文的最後四句（句59–62）：「鑒于小星，戒彼攸遂。比心螽斯，則繁爾〔爾〕類。」

　　第七段（〈冶容求好〉）（圖1.9；圖1.1：10）為原構圖的第十段。這段畫面的右側出現了四列箴文（句63–74）：

歡〔驩〕不可以瀆，寵不可以專。專實生慢，愛則極〔極則〕
遷。致盈必損，理有固然。美者自美，翻〔翩〕以
取尤。冶容求好，君子所仇〔讎〕。結恩而絕，寔〔職〕
此之由。

在它左邊的附圖中，所畫的是身著寬袍便衣的皇帝和一位美女。居左的皇帝，身體雖然向左行進，但頭部卻向右回望，同時舉著他的左手，拒斥從右方翩翩追隨而來的一位美麗女子。這個畫面只圖寫了以上箴文中「冶容求好，君子所仇〔讎〕」兩句文字的意思。至於箴文中

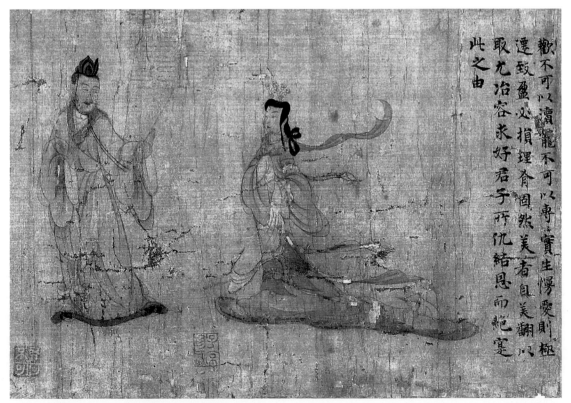

圖1.9　〈冶容求好〉（傳）東晉 顧愷之《女史箴圖》（局部）

其他的抽象教訓意義，則未圖畫出來。

　　第八段（〈翼翼矜矜〉）（圖1.10；圖1.1：11）為原構圖的第十一段。這段畫面的右側為一列箴文（句75–78）：

　　故曰翼翼矜矜，福所以興。靜〔靖〕恭自思，榮顯所期。

在它左邊的附圖中，表現了一個宮中女子跪坐在地上，臉上充滿了溫柔自得的表情。她的愉悅很明顯地是來自她能恭順遵守前述種種規範的結果。

　　第九段（〈女史司箴〉）（圖1.11；圖1.1：12）為原構圖的第十二段。這段畫面的右側為一列箴文（句79–80）：

　　女史司箴，敢告庶姬。

在它的附圖中，可見一個女官向左站立，正微躬著上身，一手托書卷，一手執筆，似乎已將前面的那些教條都寫在卷上。那手卷末端下垂，表示還有未盡的言語仍待續書。女官的左方，有兩個年輕的女子，從畫卷最末尾向她走來。這兩個女子不僅代表了當時宮中現有的、同時也象徵了將來要進宮的婦女們。她們都是以上女史所書的箴文所要規誡的對象。

　　縱觀全圖，可見畫家發揮了高度的想像力，將張華在箴文中所強烈主張宮中婦女應要學習遵從的儒家價值觀，用各種圖像表現法加以呈現。箴文中特別強調的是維持皇室家庭內部的和諧、穩定、和子孫繁昌，因為那是整個社會倫理次序的基礎。畫家極有意識地在許多主題的選擇方面、和人物表現方面，去呈現這種價值觀。在主題方面，他特別利用六個畫面，去表現婦女應要自

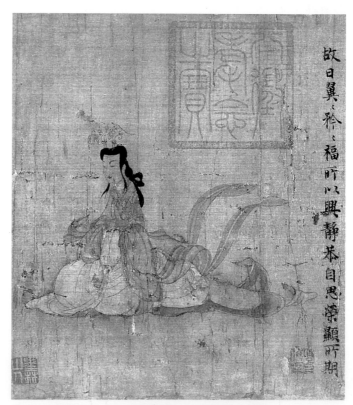

圖1.10　〈翼翼矜矜〉（傳）東晉 顧愷之《女史箴圖》（局部）

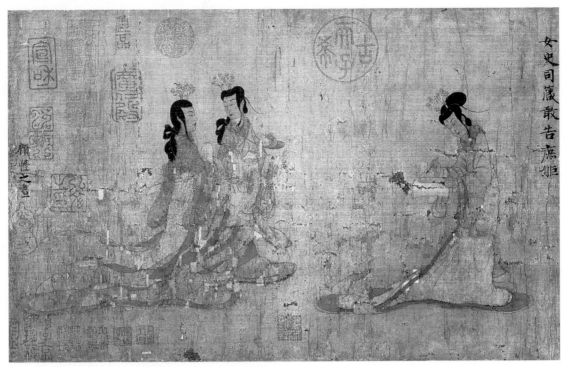

圖1.11　〈女史司箴〉（傳）東晉　顧愷之《女史箴圖》（局部）

我犧牲、壓抑感情、居高思危、誠懇而服從的美德與言行，如見於〈樊姬感莊〉、〈衛女忘音〉、〈馮倢當熊〉、〈班姬辭輦〉、〈道罔隆而不殺〉、和〈比心螽斯〉（原構圖中第二至六、九）等六段畫面。至於他認為不值得鼓勵的態度、或難以接受的言行，則只以三個畫面呈現，包括女子講求表面的美、口出惡言、和追求專寵等行為，如見於〈人咸知脩其容〉、〈同衾以疑〉、和〈冶容求好〉（原構圖中第七、八、十）等三段畫面。

　　個人自制、自律、謙虛、合群，促使整個家庭和諧、穩定、和人丁繁盛，是畫家認為最重要的價值，因此，他特意以圖畫來呈現這些觀念。例如，在〈比心螽斯〉一段畫面中，可見全體皇家成員聚集在一起，形成一個三角形的組群；而那金字塔形的構圖，正好表現出一種堅固而穩定的視覺效果。更且，在那群家庭成員中，每一個人的臉上，都流露出一分自制、自律、和對自己在家庭中的身分與角色相當自覺與滿足的表情。他們那些穩妥的姿態，與平和的臉部表情，在整體上共同創造出一種和諧的氣氛。畫家藉此呼應箴文中所強調的：「勿謂玄漠〔幽昧〕，靈鑒〔監〕無象。勿謂幽昧〔玄漠〕，神聽無響。」正因為神靈無所不在、鑒察人的行為，所以每一個人都應該謹言慎行；而且千萬要注意：「無矜爾〔爾〕榮，天道惡盈。無恃爾〔爾〕貴，隆隆者墜。」他並且勸誡後宮婦女：「比心螽斯，則繁爾〔爾〕類」；多生子女、共同撫育，以使家族和諧、穩定、繁盛。此外，畫家也理解到全篇箴文所倡導的這些價值，並非只是原則性的口號，也不是只在特殊場合中所要表演的一些儀式，而

應是所有後宮婦女在日常生活中，就該要時時刻刻加以實踐的一些規範。他的這種理解，便反映在他如何形塑畫中人物的造形上。在畫中，所有的皇帝或妃嬪，都身著日常便衣，而非穿戴儀式性的冠冕或法服。這種輕便的裝扮，象徵了他們在後宮日常生活中的家居狀態。

　　儒家倫理階級的次序概念，也呈現在畫中人物的表現方面；他們各依不同的身分地位和社會階級的高低，而呈現出不同的造形特色。比如，統治者的體型，都大於被統治者的體型；男人的體型，也都大於同齡女人的體型。那雖然顯示了性別在生理學上自然的區別，但同時也明示了在家庭內部結構中，男人握有實權，他們是主導者，而女人則是附從者。而且，在這些人物畫中，也明白表現出社會階級的區別性。比如，每一個皇家成員的臉部表情，都相當含蓄沉著；他們都穿著寬袖長袍；他們的動作看起來都舒緩優雅；而且他們的肢體語言都顯得溫和與內斂。這種造形上的特色，宣示著他們的教養良好，是屬於社會的高層人士。相對地，畫中所見的那些衛士和擡輦的輦夫，他們的動作則顯得粗獷；他們身穿短衣，下著長褲，腳上穿著平底鞋，這種裝扮正適合於從事各種肢體的勞動；他們臉上的表情誇張，顯露出未經控制的情緒，這些表現是將社會低層勞動人民的造形予以模式化的結果。

　　簡言之，畫家為了將〈女史箴〉一文的涵意轉譯成一連串的圖畫，因此極為用心地運用各種圖譯的技法去呈現，包括直譯法、隱喻法、反諷法、和暗示法等；而且，這些圖像及其相關箴文之間的各種互動關係，亦是相當複雜的（正如上文所述）。此外，最重要的是，畫家巧妙地選擇了箴文中某些特殊的主題，同時經由富有想像力的人物造形互動，婉轉地以圖畫將箴文中所倡導的儒家道德教化意義成功地表現出來。

三、大英本《女史箴圖》的繪畫風格

　　從繪畫的表現特色來看，《女史箴圖》不論在圖畫與文字的布列方式、構圖法、人物畫法、和空間處理等方面，都呈現出與漢代（西元前206–西元220）以降既有的成法相關。先看《女史箴圖》的圖畫與文字布列的原則。從大英本《女史箴圖》中還存在的九段畫面中，可以看到每一段畫面的構成，都包括（A）文字（居右）、和（B）圖畫（居左）兩種因素。因此，全圖顯現了文字（A模式）和附圖（B模式）交替展現的排列方式。這種文字與圖畫輪換的布列模式，可以下面的簡表來呈現：

｜BA｜BA｜BA｜BA｜BA｜BA｜BA｜BA｜B（A…）｜……｜圖文布列模式

｜12｜11｜10｜9｜8｜7｜6｜5｜4（殘）｜……｜畫面

　　這種將兩種母題（A）（B）重複地交替、並橫向發展的設計，是源自漢代以來的繪畫

傳統。這種設計，至少可以追溯到西元前三世紀，例見於漢代畫像磚，其上表現了一匹馬和一棵樹，二者在空白的背景上，重複地互換出現（圖1.12）。[24] 這種設計在漢代和六朝時期（221–589）都一直盛行，例見於樂浪出土的漆畫〈孝子畫像〉（約二世紀）（圖1.13）、[25] 山東省武梁祠石刻《古代帝王圖》（約151）（圖1.14）、[26] 南京西善橋出土的《竹林七賢與榮啟期》磚畫（約四世紀末至五世紀初）（圖1.15）、[27] 以及傳為顧愷之所作的《列女仁智圖》（宋代摹本）（圖1.16）等作品中。[28] 由此可見，這種漢式的圖畫與文字輪換布列的方法，一直被顧愷之之前、以及和他同時代的畫家所沿用。因此，如果顧愷之會引用這種漢式成法，也就不足為怪了。由以上大英本《女史箴圖》中，已明顯可見到原畫者（可能是顧愷之，詳見後論）充分瞭解了這種圖文輪換的布列和互動關係的原則。但相對地，北京本《女史箴圖》的

圖1.12　佚名〈人馬畫像〉（局部）漢代（西元前206–西元後220）石刻畫像 拓本 河南洛陽出土

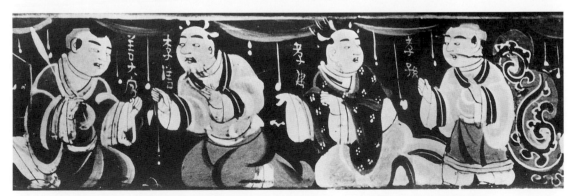

圖1.13　佚名〈孝子畫像〉（局部）約2世紀 漆畫彩篋 橫帶 樂浪南井里第一一六號漢墓出土 北韓 平壤博物館

圖1.14　佚名《古代帝王圖》（局部）約151 石刻畫像 拓本 寬140公分 山東嘉祥縣武梁祠出土 嘉祥縣武氏祠保管所

圖1.15　佚名《竹林七賢與榮啟期》約4世紀末至5世紀初 磚刻畫像 拓本 80×240公分 南京西善橋南朝墓出土 南京博物院

圖1.16 （傳）東晉 顧愷之（約344–405）《列女仁智圖》（局部）絹本設色 卷 25.8×417.8公分 北京 故宮博物院

摹仿者，則未必瞭解這種圖文輪換的布列和互動關係的原則，因此他才會在摹補前面佚失的畫面中，兩度將不相干的一段文字，插入原來屬於同一畫面的兩個人物之間（見前面有關圖卷第一到第四段畫面的討論）（見圖1.1、1.2），以致造成了圖文互不相干的失誤，並且破壞了整卷所見圖畫與文字規律交替展現的構圖法則。

其次，就構圖方法來看。正如上述，大英本《女史箴圖》中所見的九段畫面，都採用單景

式構圖法。在其中，每一個畫面各自表現了一個獨立的故事；而將這些個別的故事串連起來，就成為一個主題連貫的畫卷。這種構圖法早已見於武梁祠的《古代帝王圖》（見圖1.14）中。由此可見《女史箴圖》與漢代繪畫傳統的另一種關連性。

再就人物畫的表現法來看，大英本《女史箴圖》中的人物畫風，也與漢代的繪畫傳統關係密切。就人物的造形而言，在全卷圖中，人物的姿態雖然各自不同，但是他們都同樣展現了長圓柱形的頭部、修長的身體、和寬襬的長袍（例見圖1.9）。這些圖像上的特色，可以追溯到楚國（西元前722–西元前223）地區的人物畫表現，例見於湖南長沙出土的《御龍仙人》（圖1.17）和《夔鳳仕女》（圖1.18）（約西元前五至西元前三世紀）。而在筆法方面，大英本《女史箴圖》中的人物外形，是用一種穩定、尖細、均勻、和富有彈性的線條，即所謂的「春蠶吐絲描」或「鐵線描」畫成。但畫家在畫人物的頭部和身體時，所用的筆法仍有不同。他在畫人物頭部時，是運用一道細勁的線條，巧妙地順著人臉四分之三的側面輪廓，凹凸有致地勾畫出他們臉部五官外緣的高低起伏（圖1.19）；而且，又能掌握人物臉上含蓄而微妙的表情，在其中顯現了某種程度的個性。圖中，有些仕女的頭髮上，插著美麗的金雀釵。她們的身體姿態柔曲娉婷，動作柔和溫婉，寬鬆的衣袍和長裙上裝飾著長長的飄帶，優雅地隨風輕揚。畫家重複地運用尖細均勻的長線條，來描繪

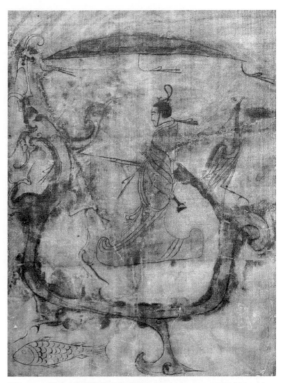

圖1.17　佚名《御龍仙人》戰國（西元前403–西元前221）
絹本墨色 軸 37.5×28公分
湖南長沙楚墓出土 長沙 湖南省博物館

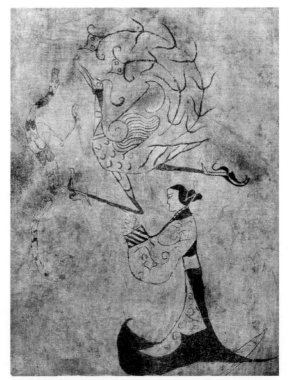

圖1.18　佚名《夔鳳仕女》戰國（西元前403–西元前221）
絹本墨色 軸 31.2×23.2公分
湖南長沙楚墓出土 長沙 湖南省博物館

圖1.19 （傳）東晉顧愷之《女史箴圖》人物局部

她們所穿的寬鬆衣袍、拖曳的裙襬、飄揚的長衣帶和圍巾。這些綿長飄動的線條，在視覺上創造了極為豐富的律動感。畫家在這裡所使用的顏色相當簡單，主要是黑色（見於墨線和頭髮部分）和朱色（見於上衣部分）；有時用一點淡紫色和黃色（見於衣袍上）；另外，便是以大量的留白（如衣裙部分）來表現白色。含蓄、平靜、和簡單，便是這卷作品所呈現出來的美學特質。

畫家在表現人物的身體方面，則相對地簡單些。每個人物都身著寬袍，袍上襞褶以色彩微染，而這樣的表現技術，並無法形塑出衣袍之下人體的立體感（見圖1.9）。就整體而言，畫家似乎較著重於描繪這些人物的外形之美，更甚於去表現出他們衣袍之內身體的立體感。

這種以不同的筆法描畫人臉和人體的作法

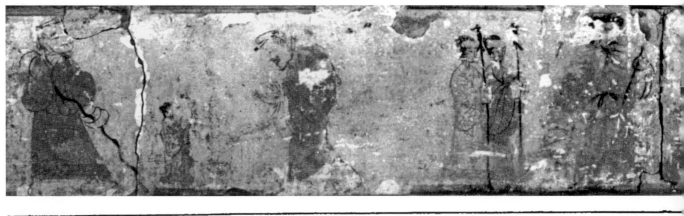

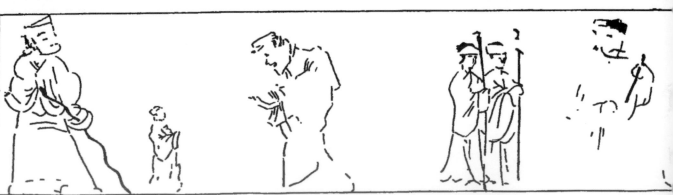

圖1.20　佚名《二桃殺三士》約西元前48–7 木板設色 橫帶 河南洛陽燒溝第六一號漢墓出土（線描圖由白適銘教授繪製）

（也就是將人臉表現細緻化，而將人體的表現粗略化的作法），也是一種漢代的繪畫成法，例見於樂浪出土的〈孝子畫像〉（見圖1.13）。在此漢代畫像中，人物臉部的線條用筆精細，但身體和衣紋的線條則用筆粗放。畫家並在這些人物的寬袍上頭，以顏色重染襞褶，以暗示衣服之內人體的團塊狀；但這樣的處理，還是無法表現出人體的立體感。這種表現上的困難，一直到六朝早期還沒能解決，例見於《竹林七賢與榮啟期》（見圖1.15）和這卷《女史箴圖》中的人物畫法。

再其次，我們來看這卷大英本《女史箴圖》的空間設計法。在本幅圖卷中，所有的人物，都以極大的比例出現在空白的背景上，有如舞臺上的人物站在布幕前面一般，兩者之間沒有表現出任何空間的深度。這種處理方式，可以追溯到漢代人物畫的表現方法，例見於河南省洛陽燒溝第六十一號漢墓中的《二桃殺三士》（約西元前48–西元前7）（圖1.20），和山東省武梁祠石刻中的《荊軻刺秦王》（圖1.21）等作品中。[29] 甚至大英本《女史箴圖》中那段表現獵人和山水的圖像（見圖1.5），也是從西漢的一些圖畫母題中演變出來的，例見河南省鄭州出土、表現狩獵母題的畫像磚（圖1.22）和博山爐的形像（圖1.23）。這類的漢代山形，並未表現出山體的立體感或內部的空間感。它的特色，是在每一個大型山體之內，又以幾何形切割成許多小型山面作為背景，上面出現許多平面形式的動物和獵人，各自進行著不

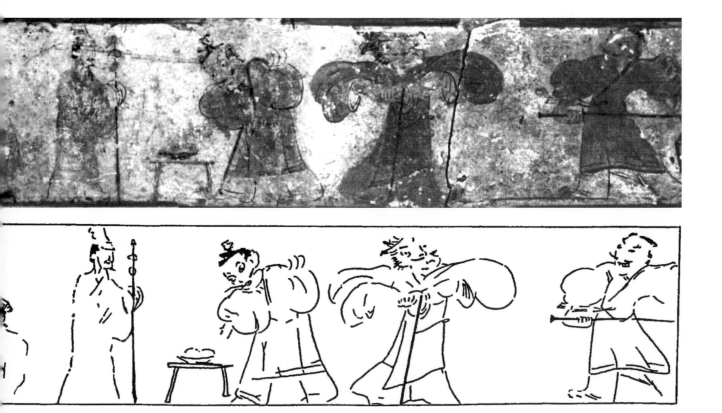

圖1.21 佚名《荊軻刺秦王》（局部）約151 石刻畫像 拓本 184×140公分 山東嘉祥縣武梁祠西壁 嘉祥縣武氏祠保管所

圖1.22 佚名〈狩獵畫像〉（局部）東漢（25–220）
石刻畫像 拓本 河南鄭州出土

圖1.23 《錯金博山爐》西漢（西元前206–9）高26公分
河北滿城漢墓出土 石家莊 河北博物院

同的活動。他們的身體，有部分因被山面遮蔽而半隱半現，這樣的表現法，只能隱約地暗示了空間的存在，但卻未能具體描寫出其間的空間深度。雖然與上述漢代古拙的母型比起來，大英本《女史箴圖》上的山水圖像，已表現出較多的體積感和空間深度；但它仍未能真正脫離這種漢代式的基本表現模式。而且，由於這座山比例太小，加上造形太過笨拙，以致無法像自然山水一般，表現出足夠的體積、空間、和景深，以作為它左邊那個獵人活動的背景。

　　總而言之，大英本《女史箴圖》在許多方面的表現，都引用了漢代以來既有的繪畫傳統。比如，構圖方面，大英本《女史箴圖》呈現的是一系列的單景式構圖，整體表現出古典式的簡樸趣味；而且，它也採用了漢代既行的圖畫與文字輪換交替出現的布列方式；這些情形，都可見於武梁祠的《古代帝王圖》（見圖1.14）。在人物畫的表現方面，大英本《女史箴圖》的畫家使用了精細均勻的線條，很精謹地勾畫出人物的臉部和衣服襞褶的外緣輪廓，但並未曾描繪出人體在衣服內部的立體感；這種表現，正如漢代的〈孝子畫像〉（見圖1.13）中所見。此外，在山水母題方面，大英本《女史箴圖》中的山水圖像比例太小，它和旁邊跪在地上的獵人平分秋色；這兩種圖像並置的表現，又可見於漢代的畫像磚。以上所見種種大

英本《女史箴圖》在繪畫上的表現特色，都可在一些漢代的圖畫中找到相關的例證和淵源；因此，可以證明大英本《女史箴圖》沿用了許多漢代繪畫的傳統技法。這暗示了此圖原作的時間距離漢代不遠。

四、大英本《女史箴圖》的斷代問題

雖然在今大英本《女史箴圖》卷末，有「顧愷之畫」的落款，但大多數學者都認為它是後人補寫的偽款。根據個人所知，最早出現「顧愷之⋯⋯《女史箴》橫卷在劉有方家」的著錄，是米芾（1051–1107）的《畫史》。[30] 多數學者相信今藏大英博物館的《女史箴圖》，是一件與顧愷之畫風有關的後代摹本。但這件摹本究竟是在什麼時候摹成的呢？關於這個問題，自明代（1368–1644）開始一直到當代許多學者，都分別從卷上的書法和繪畫風格方面，各據所見而有不同的看法。那些根據書法作為觀察點的學者所提出的斷代時間，莫衷一是，其範圍上自東晉（317–420）下迄南宋（1127–1279）：比如，項元汴（1525–1590）和朱彝尊（1629–1709）兩人，均相信卷上那些箴文都是顧愷之所寫的；董其昌（1555–1636）則認為那是王獻之（344–386）所書；伯希和（Paul Pelliot，1878–1945）、Basil Gray（1904–1989）和唐蘭（1901–1979），則認為它們與唐代（618–907）的虞世南（558–638）和褚遂良（596–658/659）等書家的風格有所關聯；中村不折（1866–1943）、福井利吉郎（1886–1972）與俞劍華（1895–1979），卻都認為它們與唐代寫經書風有關；[31] 方聞將它定為六世紀的作品；[32] 瀧精一（1873–1945）判斷它是北宋時期（960–1127）所作；陳繼儒（1558–1639）則認為那是南宋高宗（趙構，1107–1187；1127–1162在位）所寫的。[33] 古原宏伸將本卷上的圖畫與書法，分別斷定為兩個不同時期的摹作：[34] 他認為繪畫部分是唐人臨摹四世紀的作品；而書法部分則是1075年北宋「睿思東閣」建成之後至元代（1260–1368）初年之間才摹寫上去的。[35]

其他的學者，則專注在此卷的繪畫風格方面。從胡敬（1769–1835）開始，多數的藝術史學者，都接受本卷是唐人根據顧愷之原畫所作的一件忠實摹本的看法。[36] 另外，方聞、楊新、和巫鴻等三位學者，在他們最近的論文中各依所據，對這件作品的成畫年代之看法各不相同：如上所述，方聞認為它是六世紀的作品；楊新依卷上山水畫法認為是北魏晚期（471–534）的作品；而巫鴻對證於古代繪畫，認為它是400至480年的作品。[37] 不過，依個人所見，這件作品極可能是唐代末年到北宋初年之間，依照顧愷之原作所摹畫的一件作品。以下，個人將拿《女史箴圖》與顧愷之同時期的出土繪畫作品，進行風格分析與比較研究，同時也探討與顧愷之相關的歷史文獻，作為輔證；藉此證明上述看法的可能性。[38]

個人首先推斷此畫的原作應成於魏晉時期（220–420）的可能性。在這裡，我們可以用

圖1.24　佚名《木版畫二立女圖》魏晉（220–420）
木質彩繪 14×50公分
甘肅武威出土 蘭州 甘肅省博物館

圖1.25　佚名《仕女圖》（《磚畫進食圖》）魏晉（220–420）
畫像磚 17×17公分 甘肅嘉峪關出土

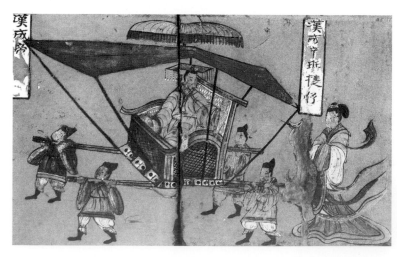

圖1.26
佚名〈班姬辭輦〉（局部）484前
屏風漆畫 約80×20公分
山西大同司馬金龍墓出土

風格分析法追溯此圖中仕女的造形來源，並比較它和魏晉時期兩幅「仕女圖」（圖1.24、1.25）、以及北魏司馬金龍（卒於484）墓葬出土的漆屏畫〈班姬辭輦〉（圖1.26）等作品在圖像細節上的類似性。正如上述，大英本《女史箴圖》上女子的造形，其風格傳統可以上溯到戰國時期的《夔鳳仕女》（見圖1.18）。更精確地說，這兩件作品具有一些共同的特點，比如，大英本《女史箴圖》全卷上所見站立的仕女，都是身材修長，造形優雅，身體姿態呈現一個微微的弧形。她們的頭部和上身微微傾向一側的同時，長裙下端寬廣的裙襬則延展到相反的一側。她們的身材修長，比例勻稱，腰身特別纖細，頭長與身長的比例約為一比六。而且，有趣的是，她們的身高約等同於裙襬的寬度。基於以上這種種設計，使得她們的造形在視覺上顯得穩定而優雅。

這種源自戰國時期的表現法，到了魏晉時期仍然流行，例見於甘肅省武威出土的《木版畫二立女圖》（見圖1.24），和嘉

峪關出土的《仕女圖》（《磚畫進食圖》）（見圖1.25）。[39] 在這兩件作品中的人物圖像和所使用的顏色，都與大英本《女史箴圖》中所見近似。這些類似處包括：仕女頭髮在頂部結髻，髻後垂一撮髮尾，名為「垂髻」；[40] 仕女的服裝為紅色上衣，白色長裙；整幅作品中主要使用朱與墨兩種顏色；留白部分代表白色等。這些圖像上的相似性，強烈地證明了大英博物館這件《女史箴圖》，縱使是一件摹本，卻仍然明顯地反映了魏晉時期的畫風。因此我們可以推斷它應是相當忠實地保存了原作的面貌；而這原作很可能是作於魏晉時期。

再看大英本《女史箴圖》中〈班姬辭輦〉的一段畫面（見圖1.4），和山西省大同出土的司馬金龍（卒於484）墓中漆畫屏風[41] 上的〈班姬辭輦〉（見圖1.26），兩者在構圖上和圖像細節方面的相似性。不論是在構圖方面或圖像方面，這件漆畫中之所見，都近似於大英本《女史箴圖》上的〈班姬辭輦〉。兩者在風格上的相似性，強烈地提示兩個可能性：第一，這兩件作品可能都源自一個共同的原型；第二，它們彼此之間相互影響。既然到目前為止，還未發現比這兩者更早的原型，因此可以推斷，它們之間相互影響的可能性較大。[42] 而又由於漆畫上的〈班姬辭輦〉，在藝術品質上較大英本《女史箴圖》中所見為低，因此，可以推斷漆畫上的圖像受到大英本《女史箴圖》原作的影響，而非相反的情形。如這屬實，那麼大英本《女史箴圖》原作畫成的時間，應該早於這件漆畫入土的時間，也就是應早於484年。

除了〈班姬辭輦〉的圖像之外，司馬金龍墓出土的漆畫屏風中，還有其他的圖像值得注意，比如〈周室三母〉（圖1.27）等，也有與大英本《女史箴圖》中所見相近的地方，特別是在這兩圖中那些仕女的服飾方面。由於屏風畫上所見的仕女服飾，細節表現得比較清楚，因此可以提供我們瞭解它們在結構和層次方面重要的資訊；藉此可以助使我們瞭解在大英本《女史箴圖》中某些相關、但卻呈現漫漶或處理失當的部分。以下便以〈周室三母〉為例，來看她們的服裝結構和層次表現。依個人的觀察與分析，在〈周室三母〉中，每個女子的服

圖1.27
佚名〈周室三母〉（局部）484前
屏風漆畫 約80×20公分
山西大同司馬金龍墓出土

裝，包括四層衣服和五種物件：

1. 最內一層衣服，包括一件「V」形領的長袖上衣、一件長裙、和一條很長的腰間繫帶；這條腰帶的兩端下垂，並飄揚在空中。

2. 長裙外繫一片裝飾物，上面有三片三角形的旗狀物，它們的尾端呈現三條長帶，隨風飄揚。[43]

3. 在這些衣飾的外層，為一件寬袖外衣，和腰間寬長的繫帶，稱為「蔽膝」，它遮住了長裙和三角形旗狀飾物的一部分。

4. 在外衣的最外層，為一條三角形的大帔帛；它的兩邊斜斜地在女子的胸前互相交叉，遮住了女子的前胸，而它們的尾端各附有一條長飄帶；這兩條飄帶，便飄揚在女子前胸兩側的空中，看起來有些怪異。

雖然她們這種服裝的某些細節，表現得並不清楚，但它們的結構和層次關係，仍可經由以上精細的觀察和分析得知大概。這種服飾在當時應是風尚，而且極為流行和廣布，因此多見於漆畫上其他女子的圖像中。但是後代的摹者並不瞭解它們原來的結構關係和穿著方式，因此在摹畫時便以己意揣測和調整，以致造成了結構上的紊亂現象。比如，在大英本《女史箴圖》中所發現的、摹者經由己意對原本圖中女子服飾加以調整過的圖像細節部分，便至少有兩處。首先，為飄帶的表現。如前所見，〈周室三母〉中，女子胸前帔帛的尾端，有兩條飄帶在她們前胸的兩側空中輕揚；但在大英本《女史箴圖》中的班姬，她胸前是否繫有帔帛，並未表現清楚，但身後卻突兀地出現一條飄帶；而且這條飄帶也不見任何附著處，只是在她的頸部後面呈水平狀地隨風飄揚（見圖1.4）。同樣的錯誤，也見於〈冶容求好〉中的女子身上（見圖1.9）。這些表現，在結構上並不合理，而且在視覺上也不自然，因此可視為是一種在摹寫時，因不瞭解原本圖像的結構，而犯下的失誤。

更有甚者，大英本《女史箴圖》中這些女子的服裝，如與傳顧愷之所作《列女仁智圖》（見圖1.16）中的女子服裝相比，則可發現前者被過分誇大地加上了許多的飄帶。《列女仁智圖》雖是一件唐代（或宋代）摹本，[44] 且筆法過於僵硬和笨拙，但是就圖像而言，個人認為它比大英本《女史箴圖》和其他作品更忠實地保存了顧愷之的風格。就個人觀察後發現，在存世許多與顧愷之風格傳統有關的作品中，女子服裝都被綴以太多的飄帶，例見於河南省鄧縣出土的《郭巨埋兒》（約500）（圖1.28）和北京本傳顧愷之的《洛神賦圖》（十二世紀摹本）（圖1.29）中所見。[45] 在大英本《女史箴圖》中，所有女子服飾中所附的那許多長飄帶，固然在視覺上創造了優美的韻律感，而且增添了作品的美學品質，但是它們與個別服裝的結構關係卻不清楚。這種在結構上交待不清的現象，可能是摹者對原件的圖像誤解、或詮釋錯

圖1.28　佚名《郭巨埋兒》約6世紀
磚刻畫像 19×33.8公分
河南鄧縣出土 鄭州 河南博物院

圖1.29　「洛神」（局部）
（傳）東晉 顧愷之《洛神賦圖》（宋摹本）
絹本設色 卷 27.1×572.8公分 北京 故宮博物院

誤的結果。

另外，大英本《女史箴圖》在女子的髮型、步輦的結構、和書法等方面的表現，也有一些明顯的問題。先看髮型方面，我們可以看到全卷的女子髮型，基本上呈現兩種形式：其一為盤髻垂鬢式，特點是將頭上的頭髮向上梳攏，盤成一個大圓髻安置在頭頂上，同時留下一小撮髮尾，輕輕下垂在腦後，稱為「垂鬢」，以增媚態。另一為長髮結環式，特點是將全部長髮自然下垂，小部分留在臉上兩側，大部分則收在背後，在髮尾輕鬆收束，結成環狀。但在卷末出現的一個女子的髮型，卻出現了全圖中唯一的第三種形式──它不合理地混合了以上的盤髻垂鬢式和長髮結環式：她所梳的髮型主要是屬於長髮垂背結環式；她的頭頂上並無盤髻，但她左耳上方卻突兀地落下一小撮髮尾，作「垂鬢」狀（見圖1.11）。這種錯誤的形成，是由於摹者弄不清楚這兩種髮型原來各有其獨特的結構，而突兀地將它們混合在一起，以至於產生了這種奇怪而不合理的樣子。

摹者所犯的另一個錯誤，出現在本卷〈班姬辭輦〉（見圖1.4）中的篷架結構方式上；特別在與司馬金龍墓出土的漆畫比對後，摹者在這部分的失誤更明白可見。在司馬金龍墓漆畫（見圖1.26）中，這個篷架的結構是相當清楚的：篷頂為一個長方形的骨架，其下有六根木棒支撐，其中四根各撐住了篷

頂的四角，而剩下的兩根則撐住頂篷兩個長側邊骨架的中間。但是這部分的結構，在大英本《女史箴圖》中的表現卻令人困惑。比如，在左前方作為支撐頂篷用的木棒，它本來應該頂住位在它附近的那個頂篷的轉角處；但是在這裡，卻見它往右移位，致使篷角失去支撐而空懸。這樣的調整，在結構上是不合理的，因此應視為摹者誤解了原物件的結構所致。

此外，本卷在箴文的抄錄部分也有至少九處的筆誤，包括第二段（原構圖第五段）畫面的箴文：「班婕有辭」中，「婕」字應為「妾」字之誤；第五段（原構圖第八段）畫面的箴文：「人咸知脩其容」中，「脩」字應為「飾」字之誤；第六段（原構圖第九段）畫面的箴文：「夫言如微」中，「夫」字與「言」字之間漏了「出」字，「榮辱由滋」中，「榮」字前漏了「而」字，「勿謂玄漠，靈監（鑒）無象。勿謂幽昧，神聽無響」中，「玄漠」與「幽昧」之位置應對調；又如第七段（原構圖第十段）畫面中的箴文「愛則極遷」中，「則極」應為「極則」之誤；「翻以取尤」中，「翻」字應為「翩」字之誤；「寔此之由」中，「寔」字應為「職」字之誤；第八段（原構圖第十一段）畫面的箴文：「靜恭自思」中，「靜」字應為「靖」字之誤等。以上所見本圖在圖像上的幾處不合理表現、和箴文方面的種種誤錄，都明白顯示了大英本《女史箴圖》是一件後代人所作的摹本；而且，可能因為原本當時已有部分破損或漫漶不清，致使摹者誤讀，因而造成以上的各種缺失。

不過，問題是：到底這件摹本是什麼時候作成的？由於卷上的唐代（618–907）皇室收藏印「弘文之印」，被認為是偽印，[46] 那麼剩下最早的收藏印，便是與睿思殿相關的「睿思東閣」印了。[47] 據古原宏伸的考證，睿思殿建於1075年；因此1075年便應是這卷《女史箴圖》摹成的年代下限。如果是這樣，那麼它摹成的時間上限又是如何呢？個人仍相信此畫是一件唐代摹本，因為本卷中那座山的畫法和書法的風格，都屬於唐代作風。這一點，古原宏伸和中村不折兩位都曾指出過。[48] 但既然包括了張彥遠（約活動於815–875）的《歷代名畫記》（847）在內，沒有任何唐代的書畫著錄曾經登錄任何名為「女史箴」的繪畫作品，因此個人推斷這卷《女史箴圖》摹成的年代上限，應晚於847年（張彥遠《歷代名畫記》成書之年）。基於以上的各種理由，個人相信這件《女史箴圖》應是一件摹本，而摹成的時間極可能是介於847年和1075年之間。

然而，更重要的問題是：這件《女史箴圖》原本的畫家到底是誰？個人相信那應是顧愷之。正如個人在前面所說的，這原本作品畫成的年代下限，為484年，其時正與顧愷之生存和活動的時間（約344–405）相去不遠，因此，該作品極可能便是出於他的手筆。以下，個人再進一步檢驗相關史料，以證明顧愷之曾經繪製《女史箴圖》的可能性。

個人經由探索《晉書》得知，在東晉孝武帝[49]（司馬曜，362生；372–396在位）期間，寧康三年（375）和太元二十一年（396）在後宮中曾發生過兩個事件，而那兩個事件都極可能促使孝武帝和他的繼承者晉安帝（司馬德宗，382生；396–418在位）有感而發，因此命令

當時著名的大畫家如顧愷之者去製作一卷《女史箴圖》。晉孝武帝性好酒色；他的皇后王法慧（360–380）性驕、好妒、且嗜酒。第一個事件發生在寧康三年（375），與這個王皇后[50]有關。而第二個事件則發生在太元二十一年（396），與孝武帝的寵妃張貴人（約367/368–396後）有關；按，張貴人性好妒、且缺乏安全感，最後終至謀殺了孝武帝。[51]

　　《晉書》中歷歷如繪地記載了晉孝武帝的生平故事。據當時他的宰相謝安（320–385）所記，孝武帝十歲登基，剛開始時，精練有為，善待能者；因此太元八年（383）在淝水一戰中，才能以八萬之兵擊敗前秦（350–394）苻堅的八十萬大軍。但可惜他後來隨著年歲增加，日漸沉迷於酒色之中，甚至少有清醒之刻。由於缺乏直人進諫，孝武帝始終未曾改善那些惡習。不幸的是，他的皇后王法慧也是一個問題人物。王皇后為王蘊（330–384）之女，年十三（372）便被選為皇后。依《晉書》所記，王皇后性驕、好妒、酗酒，且時常逆犯孝武帝，致使孝武帝無法忍受，而召其父王蘊到東堂，數落王皇后諸多不當的言行，並命王蘊予以嚴加管教。此後，王皇后對本身言行稍能自律。太元五年（380）王皇后薨，年二十一。

　　至於他的寵妃張貴人，其個性惡劣的情況比王皇后更為可怕。根據《晉書》，張貴人的年紀，較孝武帝長若干歲；太元二十一年（396），當時孝武帝三十五歲，而張貴人年紀應已接近四十。秋天某日，兩人同住在一處新的夏宮中。孝武帝對張貴人說：「以汝之年，當早已見休之矣！」張貴人隱其怒而不言。但當天夜晚，孝武帝卻突然暴斃。令人難以理解的是，如此大事，竟然不了了之，因為繼位者安帝（司馬德宗），性極昏庸，大權旁落於臣下司馬元顯（382–402）之手。他們並未曾調查孝武帝暴斃的原因，和追究嫌犯到底是何人。

　　東晉孝武帝後宮那種種的嫉妒、酗酒、與謀殺的惡行，在當時必定震撼了整個宮廷，因此，也必然會使當時人想起了西晉初年晉惠帝的賈后亂政，和張華寫〈女史箴〉一文試圖勸誡她的往事。據此，我們可以合理地推測，在上述的兩個事件：也就是寧康三年（375）孝武帝責備王法慧的種種惡行，以及太元二十一年（396）孝武帝突然暴斃於夏宮，其中任何一個事件發生之後，當時在位的晉孝武帝或晉安帝，都可能分別與他們的朝臣共同採取行動，以防止類似的惡行再度發生。他們可能會採取一種道德教化的方式，再去教育後宮女子必須自我約束；而前朝張華所寫的〈女史箴〉一文，便可能是必要、而且是最合適的教材。他們也可能考慮到配上相關的圖畫作為說明，當能使〈女史箴〉一文的涵意更為具體而明顯，也更容易讓那些後宮女子瞭解和學習。在這種情況之下，他們很可能任命一個當時的知名畫家如顧愷之那樣的人，製作一卷圖畫；而它便是現今所見大英本《女史箴圖》的原本。

　　毫無疑問地，顧愷之早已聞名於當時的統治階級中。根據《晉書》他的本傳所錄，顧愷之以「才絕」、「癡絕」、和「畫絕」之名聞於當代。他是出色的詩人、散文家、畫家、藝術理論家、和藝評家。[52]雖然他的大多數文章和詩作都已經佚失；[53]但幸運的是，有些他所寫

的藝術理論和評論之作，現在仍然存在，部分收錄在張彥遠的《歷代名畫記》中。[54]

　　顧愷之被視為中國歷代以來最偉大的畫家之一。他成名很早。根據張彥遠所記，顧愷之在東晉哀帝（司馬丕，341生；361–365在位）興寧年間（363–365），已在建康（今南京）的瓦棺寺牆上畫了一大幅《維摩詰像》，當時他才二十歲左右。[55] 他的《維摩詰像》，在當時引來成千上萬的人爭相目睹，而在其後，也成為唐代到北宋之間許多畫家引用的祖型，例見於張彥遠、米芾、和葛立方（?–1164/1165）等人的著錄中。[56]

　　顧愷之除了以多才多藝聞名當代之外，在劉義慶（403–444）所撰著的《世說新語》中，也記載了他許多有趣的故事，顯示出他是一個十分機智而寬容大度的人。[57] 他的多才多藝和平易近人的個性，使他在當時的統治階層中歷久不衰地受到歡迎，且廣結人脈；他與大司馬桓溫（312–373）和宰相謝安的來往，都極為密切。據《晉書》所載，桓溫曾讚美顧愷之的個性，云：

　　愷之體中，癡黠各半，合而論之，正得平耳。[58]

　　桓溫當時為大司馬，權傾一時，因欣賞顧愷之而在東晉廢帝（司馬奕，342–386；365–371在位）太和元年（366）時，賦予他「大司馬參軍」之職，那時顧愷之二十二歲。[59] 繼桓溫之後，當時最有權力的宰相謝安，也十分讚賞顧愷之。他說顧愷之的繪畫才能，是「有蒼生以來未之有也」。[60] 而繼桓溫和謝安之後，許多年輕而握有大權的將軍，包括謝玄（343–388）、殷仲堪（?–399）和謝瞻（385–421）等人，也都極為欣賞顧愷之。甚至晉安帝也因賞識他，而在義熙元年（405）賜他「散騎常侍」之職。顧愷之約卒於同年稍後。

　　毫無疑問地，顧愷之一生曾與許多不同世代的高層統治人士為友。也因為如此，所以當上述兩個後宮事件中的任何一個發生之後，如果晉孝武帝（或晉安帝）和當時的朝中大臣商議，要任命一個出色的畫家去繪製一件《女史箴圖》的話，顧愷之必然會是大家共同屬意的不二人選。如果這個推測屬實，那麼顧愷之創作《女史箴圖》原畫的時間，便可能是在第一個後宮事件發生之後，那年（375）他三十一歲；或是在第二個後宮事件發生之後，那年（396）他五十二歲。

結論

　　根據以上的研究，個人推測：今藏大英博物館的《女史箴圖》，很可能是唐末到北宋前期之間（約847–1075）的摹本；它的祖本很可能為顧愷之所作。這件原作極可能在完成之後，便被視為珍品，並且歷經東晉到唐代，成為各朝皇室的珍藏，因此，並未廣為流傳。又

由於各種原因，此畫一直未見著錄，因此張彥遠也從未得知此畫的存在。很可能到了唐代晚期時，此畫已經破損嚴重，因此唐朝皇室才命令一個技法高超的畫家，根據原畫製作一摹本。這一摹本，在整體上都忠實地保存了原本的面貌；不過在一些小地方，由於原件殘損漫漶太嚴重，以至於摹者無法看清它們原有的圖像細節，便以自己的意思去描畫，也因此才會產生了前述的一些結構上不合理的現象。此外，雖然就繪畫的大部分而言，這件摹本在整體上忠實地保存了顧愷之原畫的面貌，但在所錄箴文的書法部分，卻顯露了唐代書風的痕跡。[61] 而在唐代之後，這件摹本便輾轉歷經各收藏家之手，其中包含北宋內府：畫卷上所鈐的「睿思東閣」印可以為證。此畫後來進入了清宮，成為乾隆皇帝的收藏。但不幸的是，1900年八國聯軍之後，它卻被帶離了中國，且於1903年進入了大英博物館。[62]

附記：本文乃根據已發表的英文版重新撰寫而成，原為：Chen Pao-chen, "The *Admonitions Scroll* in the British Museum: New Light on the Text-Image Relationships, Painting Style and Dating Problem," in Shane McCausland ed., *Gu Kaizhi and the Admonitions Scroll* (London: The British Museum in association with Percival David Foundation of Chinese Art, 2003), pp. 126–137.

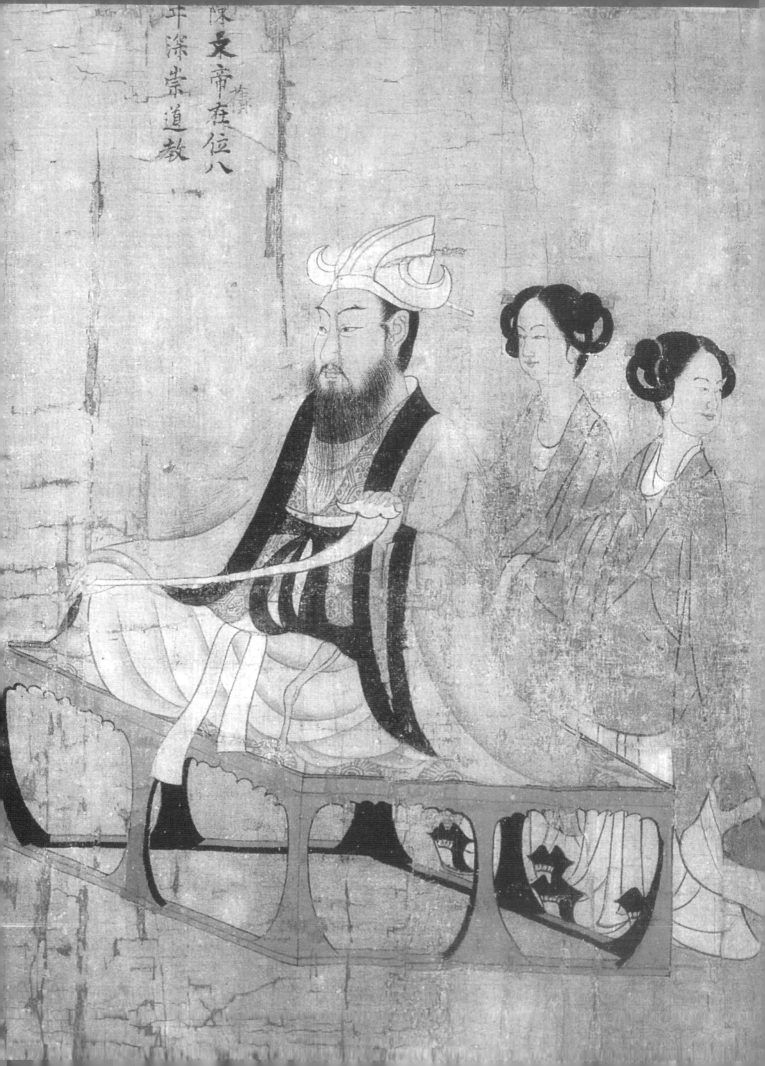
陳宣帝在位八
年深崇道教

2
和相關議題的研究
圖畫如歷史：傳閻立本《十三帝王圖》

前言

傳閻立本（約600–673）的《十三帝王圖》（圖2.1；圖版2），在二十世紀初公諸於世、1931年入藏波士頓美術館之後，便引起世人深切而持久的關注。[1] 1932年，富田幸次郎發表了一篇極為重要的論文：*"Portraits of the Emperors: A Chinese Scroll Painting Attributed to Yen Li-pen"*。他在該文中指出六項重點：此畫卷絹質殘破，曾經後人修補；畫卷前、後兩段的絹質不同，且畫風各異（前半段包括：漢昭帝〔劉弗陵，西元前94生；西元前87–西元前74在位〕、漢光武帝〔劉秀，西元前6生；25–57在位〕、吳主孫權〔182生；229–252在位〕、蜀主劉備〔161生；221–223在位〕、魏文帝〔曹丕，187生；220–226在位〕、晉武帝〔司馬炎，236生；265–290在位〕等六帝及侍者〔圖2.2〕；後段包括：陳宣帝〔陳頊，530生；568–582在位〕、陳文帝〔陳蒨，522生；559–566在位〕、陳廢帝〔陳伯宗，554–570；566–568在位〕、陳後主〔陳叔寶，553–604；582–589在位〕、後〔北〕周武帝〔宇文邕，543生；560–578在位〕、隋文帝〔楊堅，541生；581–604在位〕、隋煬帝〔楊廣，569生；604–617在位〕等七帝和侍者〔圖2.3〕）。後半段是否為閻立本所作？不得確知，但應為七世紀作品；前半段應是根據後段圖像摹補，且成於十一世紀之前；全卷圖像設色經過後人添補；榜題也可能為後人所加；卷後還有宋（960–1279）到清（1644–1911）之間許多重要跋記，包括：北宋（960–1127）錢明逸（1015–1071）、韓琦（1008–1075）、富弼（1004–1083）分別作於嘉祐三年（1058）、嘉祐四年（1059）、嘉祐五年（1060）的題記，和南宋（1127–1279）周必大（1126–1204）作於淳熙十五年（1188）的跋；又，此畫曾經歷代著錄，最早出現在北宋米芾（1051–1107）《畫史》，最晚則見於清李佐賢（1807–1876）《書畫鑑影》等。[2]

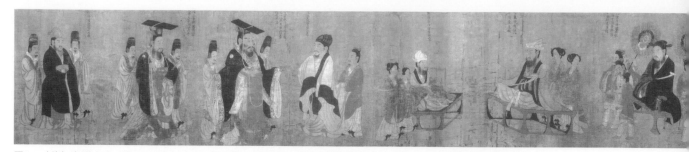

圖2.1 （傳）唐 閻立本（約600–673）《十三帝王圖》（復原前）絹本水墨設色 卷 51.3×531公分 波士頓美術館

晉武帝　　　　　　　　　　　　　蜀主劉備　　　　　　　　　吳主孫權

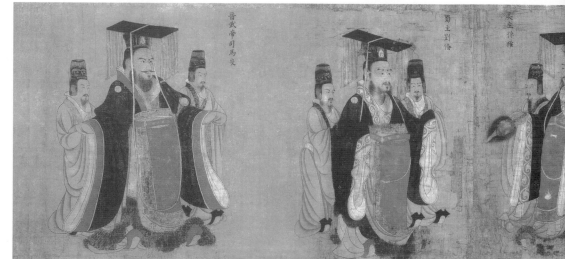

圖2.2
（傳）唐 閻立本
《十三帝王圖》
前半段（復原前）

隋煬帝　　　　　　　隋文帝　　　　　　　後周武帝　　　　　　陳後主

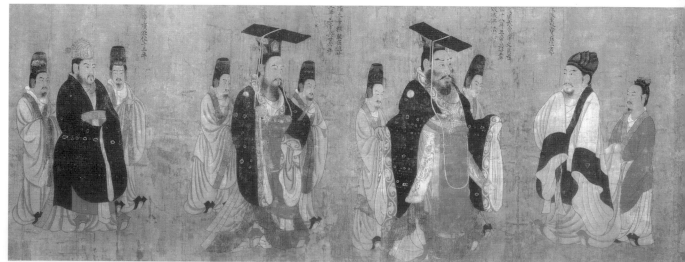

圖2.3 （傳）唐 閻立本《十三帝王圖》後半段（復原前）

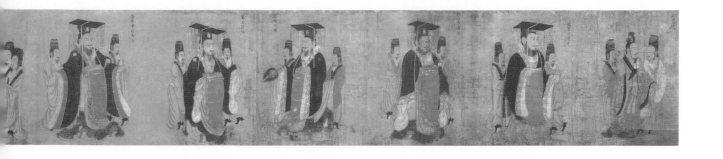

魏文帝　　　　　　　　光武皇帝　　　　　　　前漢昭文帝〔王莽〕

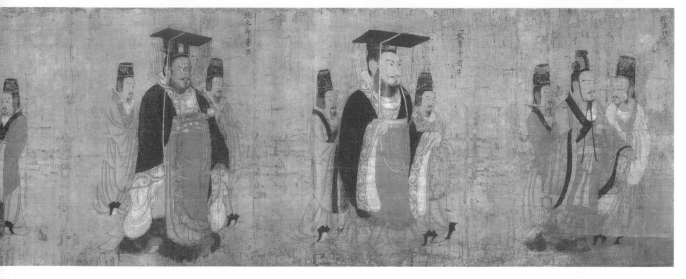

陳廢帝〔梁元帝〕　　　　陳文帝〔梁簡文帝〕　　　　陳宣帝

　　富田幸次郎精密的觀察，成為後來藝術史學者在研究此畫時，不可或缺的參考。自1932年到目前為止的八十多年之中，專研此畫的論文為數眾多，至少已有二十多種。這些論文所關注的主要議題，大致上包括三個方面：其一，為圖像的風格分析，可以吳同在1973年和1996年的論著為代表。吳同以新的圖像資料（如敦煌第二二〇窟壁畫人物，唐貞觀十六年〔642〕），與此圖後段的帝王造形，作精密的風格分析與比較，而更確認本圖後段應是七世紀的作品。[3] 其二，為畫者的探討與作品的斷代，可以金維諾在1979年發表的論文為代表。在該文中，金維諾指出此畫原本的作者，不可能是閻立本，而應該是初唐的郎餘令（約活動於七世紀中期）；他又認為此畫全卷都是宋代摹本。[4] 其三，為圖像功能的探討，可以石守謙在1987年的論文為代表。在其中，石守謙特別強調此畫所具備的規諫作用。[5]

　　以上這些前輩學者的研究，分別從不同的角度，有效地解答了這件作品中許多重要的問題。個人對他們的研究成果十分佩服。但因有感於這件作品上仍有一些十分值得探討的問題尚待釐清，比如題記的真偽問題，和畫家為何選擇上列各朝君主作圖的理由，都值得進一步探究，因此，個人在此嘗試略述己見。本文主要包括三部分：一、研究畫卷後段題記與圖像的真偽辨識和文本根據；二、解釋此段畫面的圖像意涵和文化脈絡；三、討論畫卷前段的問題。

一、畫卷後段題記與圖像的眞僞辨識和文本根據

　　畫卷後段上的皇帝圖像，目前只存七位，由右至左依序為：陳宣帝、陳文帝、陳廢帝、陳後主、後周武帝、隋文帝、和隋煬帝（見圖2.3）。[6] 這七位皇帝和他們的侍者群，成為七組人物群像；每組群像的前方上面各附一段題記。這些題記的字數長短不一（最短九字，最長二十四字），布列的行數各異（最少一行，最多三行）。依格式而言，它們可歸納為三種。

　　第一種的字數較多，計有十六到二十四字，排列成二行或三行；內容豐富，標出該帝的朝代、廟號、姓名、在位年數、該朝皇帝總數、國祚年數、以及該帝的特殊事蹟。這種格式，只見於開國之君的題記，如：「隋文帝楊堅，在位廿三年，三帝共卅六年」（見圖2.5：a）；或盛世之君的題記，如：「後周武帝宇文邕，在位十八年，五帝共廿五年，毀滅佛法，無道（按，「無道」二字筆跡模糊，墨色輕淡，應非原跡）」（見圖2.6：a）。[7] 武帝雖非開國之君，卻是後周（556–581）最重要的英明君主。[8] 在他統治下，後周武功鼎盛，於577年滅北齊（550–577），統一北方，而與南方的陳（557–589）分庭抗禮。

　　第二種的文句稍短，計有十一字到二十字，內容包括：朝代、皇帝廟號、名諱、在位年數、以及宗教活動，排列成二行或三行。這種格式，只見於治國明君，如：「陳文帝蒨（按，「蒨」字墨色較淡，應為後人加上），在位八年，深崇道教」（見圖2.15：a）；[9] 以及「陳宣帝諱頊，在位十四年，深崇佛法，曾召朝臣講經」（見圖2.4：a）。陳文帝為陳武帝霸

先（503–559）之姪，早年與陳霸先出入軍伍，取得天下有功，繼武帝位，堪稱明君；而陳宣帝為文帝之弟，早年曾入質後周，後回朝。代其姪廢帝即位，後與北齊、後周對抗，不論在武功、外交上都具成效，可稱陳代英主。不過，雖然作者用較長的文句表示他對二帝的肯定，但是記他們的治績卻只限於宗教方面而已。

　　第三種的字句最短，只有九字，內容最簡單，只包括朝代、皇帝廟號、名、以及在位年數。這種格式，只為標示弱主和亡國之君，如：「陳廢帝伯宗，在位二年」（見圖2.16：a）；「陳後主叔寶，在位七年」（見圖2.10：a）；以及「隋煬帝廣，在位十三年」（見圖2.11：a）。這樣簡略的內容，顯示作者對這三位君主的貶抑之意。

　　然而，個人研究發現，以上的七則題記，並非全為真跡。依書法風格而言，它們可以分為三組，分別出於三個不同書家之手：第一組為原跡，第二組為摹補，第三組為添加。以下，個人將依序討論這三組題記的書風特色、文獻根據、以及它們和相關圖像之間的關係。

（一）第一組題記與圖像（即原跡部分）

1. 書法風格分析

　　第一組原跡部分，包括陳宣帝（見圖2.4：a）、陳後主（見圖2.10：a）、後周武帝（見圖2.6：a）、隋文帝（見圖2.5：a）、和隋煬帝（見圖2.11：a）上方的題記，共五段。這五段題記的書法風格特徵是：字形結構方正，布白均勻，筆劃粗細差距小，運筆穩定，力道內斂，橫平豎直，勾點短促明確，撇捺起伏變化緩和，上下字距緊而左右行距寬，因此行氣順暢，整體呈現唐代（618–907）楷書端麗嚴正的美學趣味，其中又顯現了初唐書家虞世南（558–638）和歐陽詢（557–641）兩家風格的影響。以下便就這組題記中各擇取數例，對照虞書《孔子廟堂碑》【表2.1】和歐書《皇甫誕碑》、《化度寺碑》、和《九成宮醴泉銘》【表2.2】等相關字跡，[10] 以證此說。

　　由【表2.1】和【表2.2】可以推知，這組題記的書家，其活動的時間可能與歐、虞二人同時或稍後，所以可以兼採二家書風，但未受拘束，而仍保有自家面貌。

　　眾所周知，歐、虞二人身居高位，歐陽詢身為太子率更，而虞世南更是唐太宗（李世民，598/599生；626–649在位）之重臣，他的畫像曾二度出現在閻立本受詔所畫的《秦府十八學士》與《凌煙閣二十四功臣》之中。[11] 他們的書法在當代已經風靡一時，後代人更引以為典範，刻為法帖，廣布流傳，甚至遠及敦煌。[12] 唐代楷書大家，除初唐的歐陽詢、虞世南外，還有稍晚的褚遂良（596–658/659）、盛唐的顏真卿（709–785）、以及中唐的柳公權（778–865）等。這些書家的風格，成為書法發展史上的里程碑，對後代影響極大。但後代學習者如學某家之風時，多半自拘某家之體，不敢逾越，很少能如此自由混合二家之體，而

【表2.1】《十三帝王圖》後段題記與虞世南（558–638）書法比較表

	例子	《十三帝王圖》題記出處		虞書《孔子廟堂碑》（《書道全集》，冊7）
1	臣	陳宣帝：臣		（頁69）
2	シ	陳宣帝：深		（頁71）（頁72）
3	月	陳宣帝：朝		（頁72）
4	後	陳後主：後		（頁73）
		後周武帝：後		
5	文	後周武帝：文		（頁71）
6	八	後周武帝：八		（頁75）
7	周	後周武帝：周		（頁75）

仍呈現自己的書風。所以，個人認為這組題記的書者之活動時間，可能和歐、虞二人同時或稍晚，因此他的書風自然反映了二家書風，又不陷於二家窠臼。

2. 題記與史書的關係

就以上五段題記中，各朝的國祚、和各帝在位的年數，都符合於姚思廉（557–637）的《陳書》（成書於唐貞觀十年〔636〕）、令狐德棻（583–666）的《周書》、魏徵（580–643）的《隋書》（以上三書成於唐貞觀三年到貞觀十八年〔629–644〕）、以及李延壽（約

【表2.2】《十三帝王圖》後段題記與歐陽詢（557–641）書法比較表

	例子	畫卷題記出處		歐書（《書道全集》，冊7）
1	七	陳後主：七		《皇甫誕碑》（頁40）
2	邕	後周武帝：邕		《化度寺碑》（頁44）
3	周	後周武帝：周		《化度寺碑》（頁51） 《九成宮醴泉銘》（頁56）
4	文	後周武帝：文		《化度寺碑》（頁52）
5	帝	後周武帝：帝		《九成宮醴泉銘》（頁55）
6	宇	後周武帝：宇		《九成宮醴泉銘》（頁56）

活動於620–670）的《南史》和《北史》（成書於唐顯慶四年〔659〕）。[13] 但是，在此之外，這些題記似乎故意簡化某些皇帝的豐功偉業，而只選擇性地記述他們的某些行為，比如對後周武帝，不提他滅北齊、統一北方，卻說他「毀滅佛法」；而對隋文帝的功業亦隻字未提，不但不記他滅陳、統一南北，並且也不載他崇信佛教等；至於對陳宣帝的信佛，卻又記載過實，說他「深崇佛法，曾召群臣講經」。據《陳書》〈宣帝本紀〉，陳宣帝的主要成就，在於以外交和戰爭手段對抗北齊和北周二強，以維持南方的穩定和興盛，可稱是陳朝的英明君主。這些重要貢獻不記，卻記他深崇佛教。事實上，他並未特別提倡佛教，也未「曾召群臣講經」。[14] 以上這種種特別誇大某些事實、或刻意不記某些事實的記述方法，反映了書者可能另有所據，或有意不遵循史書所記。總之，他僅選擇性地依據史書作題記。但不論何種情形，他之所以如此書寫題記內容，便表示了他對那些皇帝功過的詮釋；而如此的詮釋，自然

為了符合某種預期的目的。這種情形，也見於相關的這五組帝王群像。以下，個人將討論這
五組群像的表現特色，並與相關的史料相對照。

3. 圖像與史書的關係

　　這五組群像中的每個皇帝，都極具個性。除了後周武帝（見圖2.6）和隋文帝（見圖
2.5），兩人均頭戴平天冠，身著冕服，[15] 足登高齒履，身左佩劍，作帝王打扮之外，其餘的
陳宣帝（見圖2.4）、陳後主（見圖2.10）、和隋煬帝（見圖2.11），都穿戴不同樣式的便裝。
這五個帝王的相貌和體態，差異極大，各具特色，強烈地顯現了他們的個性。依個人觀察，
畫家在表現這些帝王的外貌時，雖多依據個別史書所記，但忠實程度卻各有不同。個人發
現，畫家在創作這些帝王圖像時，雖然有些部分是參考了相關的文獻資料或當時流傳的肖
像，但多半加上自己的臆想和詮釋；而過強的詮釋，有時往往與史料所記相距甚遠。以下試
舉〈陳宣帝像〉、〈隋文帝像〉和〈後周武帝像〉為例，加以說明。

　　首先，圖中的陳宣帝（圖2.4）：年過中年，身軀肥碩，手持如意，坐於輦上。這種造形
特色，正符合《陳書》和《南史》所記：

　　……及長，美容儀，身長八尺三寸，手垂過膝。有勇力，善騎射。……[16]

　　（太建）十四年（582）春正月……高宗（陳宣帝）崩于宣福殿，時年五十三。……[17]

在此值得注意的是，陳宣帝雖然體態臃腫，但卻方面大耳，表情沉穩，顯現他心思機敏、深
藏不露的特性（圖2.4：b）。這種特殊的造形，僅見於《南史》，而不見於《陳書》所記：

　　帝（陳宣帝）貌若不慧，魏將楊忠門客張子煦見而奇之，曰：「此人虎頭，當大貴
　　也。」[18]

可知畫家製作此圖是根據《南史》，而非《陳書》。

　　然而，隋文帝的圖像（圖2.5），卻未完全忠實於史書所記。畫中的隋文帝：身材適中，
容貌溫厚謙和，但布滿皺紋，顯現衰老之態，望似六十歲以上的老人（圖2.5：b）。依據
《隋書》〈文帝本紀〉：

　　（隋文帝）為人龍頷，額上有玉柱入頂，目光外射。有文在手，曰：「王」。長上短下，
　　沉深嚴重。[19]

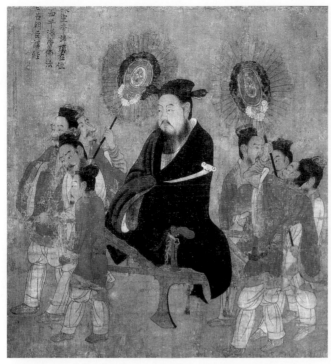

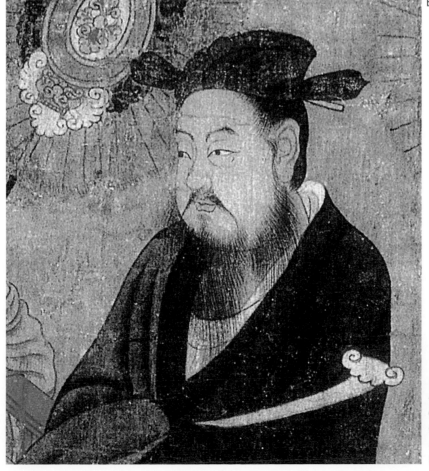

圖2.4
〈陳宣帝像〉
（傳）唐 閻立本
《十三帝王圖》（局部）
a. 〈陳宣帝像〉題記
b. 〈陳宣帝像〉臉部特寫

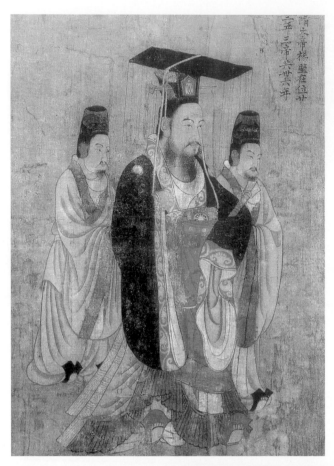

a

b

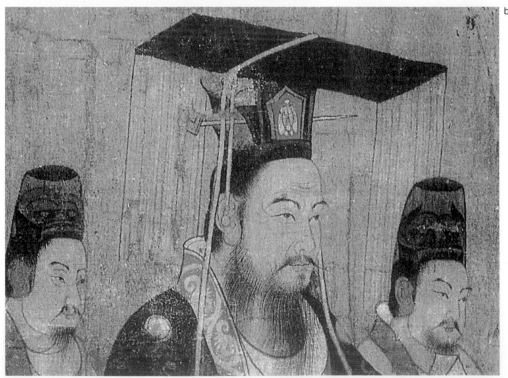

圖2.5　〈隋文帝像〉（傳）唐 閻立本《十三帝王圖》（局部）　a.〈隋文帝像〉題記　b.〈隋文帝像〉臉部特寫

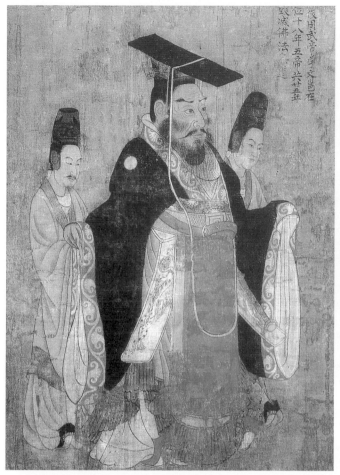

a

b

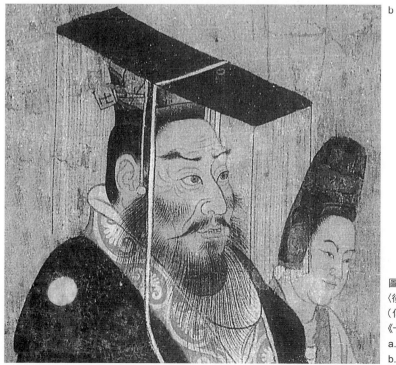

圖2.6
〈後周武帝像〉
（傳）唐 閻立本
《十三帝王圖》（局部）
a.〈後周武帝像〉題記
b.〈後周武帝像〉臉部特寫

這種異相聞名於當時，因此，在開皇三年（583）時，陳後主還特別派袁彥來圖寫隋文帝的肖像回去。[20] 隋文帝卒於仁壽四年（604），年六十四。[21] 此處圖像只表現出《隋書》所記隋文帝的年紀和表情特色，但卻未表現他特異的「龍頷」與「玉柱入頂」。此畫已將隋文帝的形象溫和化並理想化。這種造形應另有所本，可能根據了當時留存的隋文帝肖像。目前所知，初唐可見的隋文帝肖像，至少有兩種：除了前面提過陳代袁彥所作的一種之外，還有隋代名畫家鄭法士所作。[22] 此外，可能還有許多不同的畫本。隋文帝此圖，如未照當時流傳的肖像本，那麼便是畫家自己的創造和詮釋了。

　　有時畫家詮釋過度，致使圖像和史實之間產生差異。最明顯的例子，便是後周武帝（圖2.6）。圖中的後周武帝：身軀壯碩，頭戴平天冠，前後垂旒，身著袞冕，寬袖大袍，雙臂微張，搭放在兩側侍者手上；足登高齒履，仰岸而立。為了表現武帝的威武和豐功偉業，畫家又特別在武帝的衣帶上畫上虎豹猛獸，並在他左側腰間佩上一把劍，劍尾朝上，暗示他隨時可能抽劍出鞘。此外，他更特別詳細描畫武帝的臉部，以加強表現這位皇帝威猛的特性。只見畫中的武帝：臉形方圓，廣額豐頷，深目高鼻，雙目怒張，開口露齒，額上和眼尾皺紋四布，鬢邊和下頷布滿髭鬚。整體看來，有如一員沙場老將，勇武無比，令人不敢直視（圖2.6：b）。這樣的造形，成功地表現了後周武帝一生兵戎，戰無不利，殲滅北齊，統一北方的勳業。但是，他那種滿面風霜、年過六十的老者形象，卻與史實不符。

　　根據《周書》〈武帝本紀〉，後周武帝（543–578）登基時（560）年十八，卒時（578）年僅三十六。他再如何早衰，也不可能如此老邁。〈武帝本紀〉中對他的相貌並未特別描述，只一再強調他的個性：「（帝）幼而孝敬，聰敏有器質」；[23]「帝沉毅有智謀」。[24] 後周武帝最大的成就，在於武功方面。他常集諸軍講武；於建德二年（573）「詔諸軍旌旗，皆畫以猛獸鷙鳥之象」；[25] 並於建德六年（577）滅亡北齊，統一北方。此外，武帝在歷史上廣為人知的，便是他的「滅佛」。武帝曾於建德二年（573）十二月規定「儒教為先，道教為次，佛教為後」，[26] 又於建德三年（574）五月「斷佛、道二教，經像悉毀，罷沙門、道士，並令還民，并禁諸淫祠，禮典所不載者，盡除之」。[27] 武帝崩於宣政元年（578），享年三十六。[28] 以上所見威武的後周武帝圖像，明顯地著重在表現他的武功成就，而非題記中的「滅佛」大事。然而，最離譜的是，如依史書所記他「享年三十六」，應是年輕形象，可是，畫家在這裡卻將他表現成一個壯碩威武的老皇帝。值得注意的是，後周武帝的這種造形，另有所據，因為他與侍者的群像造形，與敦煌第二二〇窟《維摩詰經變》（唐貞觀十六年〔642〕）中的帝王像（圖2.7）如出一轍。可知這種造形是初唐畫家對古代帝王形像的典型化。這種古代帝王圖式，由初唐持續沿用到盛唐時期，例見於敦煌第三三五窟（686）和第一〇三窟（盛唐）（圖2.8、2.9）。

　　此外，陳後主和隋煬帝二人的圖像，也未完全根據史書。畫中的陳後主（圖2.10）：年過

中年，身著寬袖大袍，體型粗肥。
他舉右前臂護胸，表情怯懦，面對
著威武的後周武帝。這樣的造形，
只表現了史書所說他「體肥，享年
五十二」等事實，而對他好詩、
酒、伎樂等享樂的個性特徵，並未
另加暗示。[29] 此處後主的造形應是
畫家所創。而他面對後周武帝，
則與史實不符，因為陳是降於隋
（589），而非降於後周，因當時
後周已於八年前（581）亡國。畫
家之所以如此安排，自有他的用
意，詳見後文討論。

　　至於畫像中所見的隋煬帝
（圖2.11）：身材中等，稍嫌肥
胖，頭戴冠，身著黑袍，垂拱而
立，表情冷漠。這種造形，除了
符合〈煬帝本紀〉中說他「享年
五十四」之外，並未展現史籍所
記他的外貌特徵：

> 上（隋煬帝）美姿儀，少
> 敏慧……好學，善屬文，
> 沉深嚴重，朝野屬望。高
> 祖（隋文帝）密令善相者
> 來和，徧視諸子，和曰：
> 「晉王（隋煬帝）眉上雙
> 骨隆起，貴不可言。」[30]

更別說設法表現出他言行矯飾、
好聲色遊樂的特性了。[31]

　　總而言之，以上所論這一組

圖2.7　《維摩詰經變》（局部）642 敦煌第220窟壁畫

圖2.8　《維摩詰經變》（局部）686 敦煌第335窟壁畫

圖2.9　《維摩詰經變》（局部）盛唐 敦煌第103窟壁畫

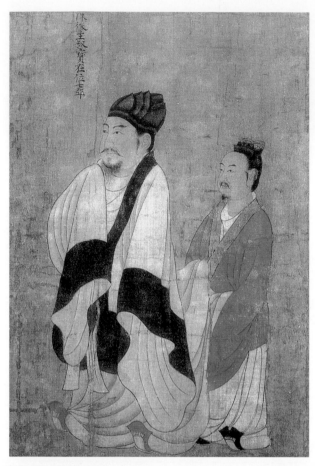

圖2.10
〈陳後主像〉
（傳）唐 閻立本
《十三帝王圖》（局部）
a.〈陳後主像〉題記
b.〈陳後主像〉臉部特寫

a

b

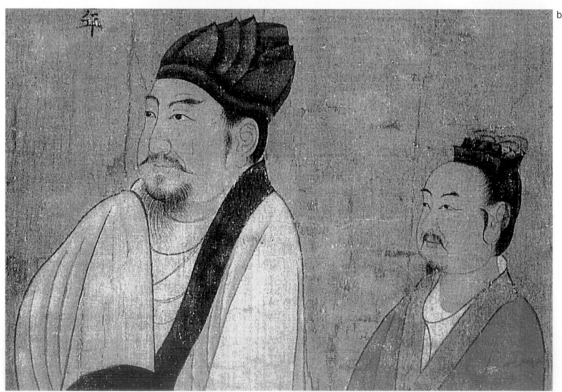

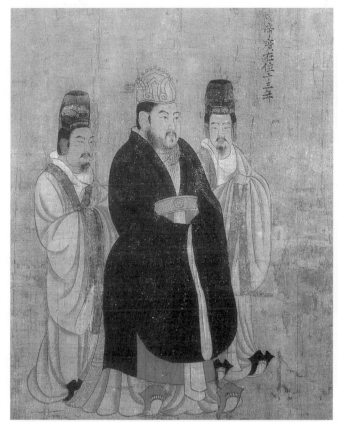
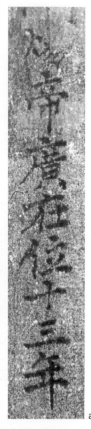

圖2.11
〈隋煬帝像〉
（傳）唐 閻立本
《十三帝王圖》（局部）
a.〈隋煬帝像〉題記
b.〈隋煬帝像〉臉部特寫

a

b

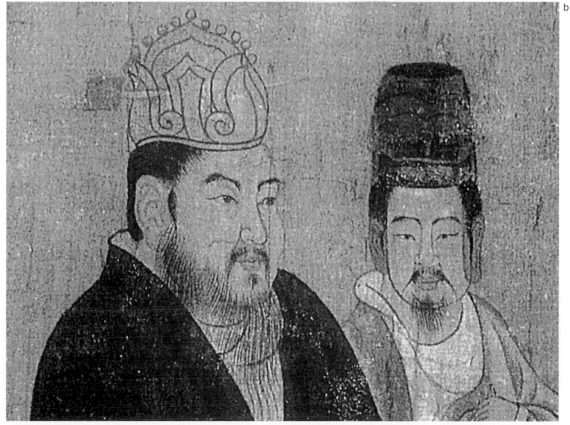

的五段題記和圖像，所依據的基本歷史文獻，雖與《陳書》、《周書》與《隋書》相關，但更密切的應是《南史》和《北史》。題記內容都極為簡短，只陳述基本事實；而圖像的製作和表現則較為複雜：每位皇帝圖像的造形，除了依照史書所記之外，畫家另有所本，包括引用當時流傳下來的肖像畫，或當時流行的古代帝王樣式，或畫家自己的想像和創造。整體而言，這些圖像呈現了畫家個人對那些古代帝王的評價。它們的意涵內容豐富，並非單純作為題記的插圖而已。圖像的製作並非只憑題記的資料，而是另有根據。因此，這組題記與圖像互相提供資訊，兩者之間的關係是互補作用。換句話說，畫家利用了圖像來詮釋歷史。這點十分重要，本文將在第二部分加以詳論。

（二）第二組題記與圖像（即摹補部分）

在以上所論中，並未包括「陳文帝」（見圖2.15）與「陳廢帝」（見圖2.16）的題記和人物群像的討論，因為個人認為這段畫面是唐末、五代之間的畫家摹寫殘破的原圖後，再補上去的，因此將他們歸為第二組。

1. 書法風格分析

這一組題記，與前一組題記的書法比較起來，具有兩個特色：首先是每個字的字形較為修長，如〈「陳廢帝」像〉與〈陳後主像〉題記的對照（圖2.12）；其次是捺筆的運筆起伏變化較為劇烈，如〈「陳文帝」像〉題記中之「八」、「教」與〈後周武帝像〉題記中「八」、「文」等字中捺筆的對照（圖2.13）。此外，〈「陳文帝」像〉與〈陳宣帝像〉兩畫像題記中的「深崇」兩字，更具體顯現這兩組題記的書法在結構和筆法上的差異（圖2.14）。總之，這組題記的結字字形較長，中宮較緊，內部筆劃之間布白較鬆，字距較大，且多用方筆。這些特色明顯來自歐陽詢，而非虞世南的影響。這種與第一組相異的書風，顯示這組題記是出於第二個書家之手。

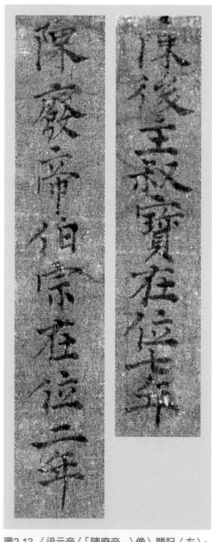

圖2.12 〈梁元帝（「陳廢帝」）像〉題記（左）、〈陳後主像〉題記（右）對照表

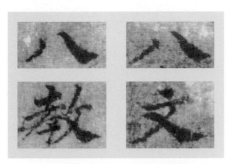

圖2.13　〈梁簡文帝（「陳文帝」）像〉題記（左）、
〈後周武帝像〉題記（右）對照表

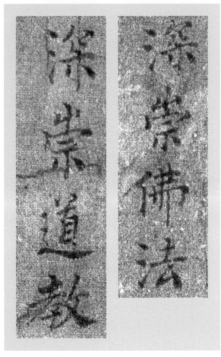

圖2.14　〈梁簡文帝（「陳文帝」）像〉題記（左）、
〈陳宣帝像〉題記（右）對照表

2. 圖像辨識

　　再就圖像的造形而言，這兩個皇帝和侍者群像，與第一組所見明顯不同。在這段畫面中，表現了兩位中年男士，頭戴白冠，身著寬袍便衣，憑几，對坐在兩個匡上，身後各站著兩位年輕的侍女。右邊的男士，坐姿挺拔，面目俊秀，鬚髯茂美，雙手把玩著一柄如意（圖2.15）。左邊的男士，較為弱小，相貌平庸，面蓄鬚髯，坐姿慵懶，隨身的如意交由侍女捧拿（圖2.16）。兩人這種身著便服，憑几坐匡，如意隨身，又以女子為侍的造形，與以上第一組的五個皇帝那種都以男子為侍的站姿（只有陳宣帝乘輿）的造形，截然不同，因此值得特別研究。雖然題記上標明這兩個皇帝分別是「陳文帝」和「陳廢帝」，但個人認為這種看法極有問題。

　　先看「陳文帝」（見圖2.15）。雖然《陳書》和《南史》的〈文帝本紀〉曾記：文帝「少沉敏有識量，美容儀，留意經史，舉動方雅，造次必遵禮法」，卒年約四十左右。[32] 就這點而言，圖像所見，與史書所記頗能符合。但史書又記文帝很早便隨其叔陳霸先（武帝）東征西伐，深知民間疾苦；後來繼位，成為陳代英主，所以姚察（533–606）讚美他「允文允武」。[33] 如據史書描述，他的形象

個性，應是英挺威武，而非作如此文士裝扮。再查題記上所說文帝：「深崇道教」，這點於史無據。因為〈文帝本紀〉中只說文帝崇信佛法，曾在天嘉三年（563）「設無㝵（礙）大會（捨身）於太極殿前」，而未曾說他信奉道教。[34] 再說「陳廢帝」（見圖2.16）。依〈廢帝本紀〉，廢帝幼年即位，死時年僅十七。[35] 然而，圖中所見的卻是鬍鬚滿臉的中年男子。因此，此圖像明顯不可能是陳廢帝。就個人研究所得，發現這兩個人應該分別為梁簡文帝（蕭綱，503生；549–551在位）和梁元帝（蕭繹，508生；552–554在位）。理由如下所述。

　　簡文帝為梁武帝（蕭衍，464生；502–549在位）第三子，也就是蕭統（昭明太子，501–531）的同母弟，博學好文，四十六歲（549）即位，年號「大寶」，但四十九歲（551）便死於侯景（?–552）之亂。個人發現，坐在右邊的帝王圖像表現，其實正符合《南

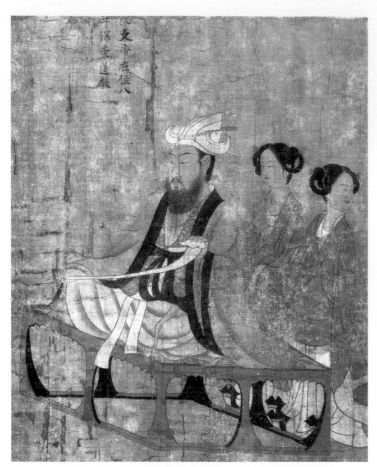

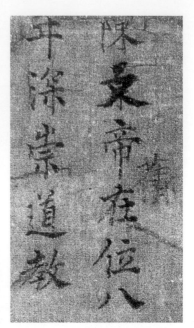

圖2.15a
〈梁簡文帝（「陳文帝」）像〉題記

圖2.15 〈梁簡文帝（「陳文帝」）像〉（傳）唐 閻立本《十三帝王圖》（局部）

史》所記梁簡文帝的相貌和行為特徵：

> 帝（梁簡文帝）幼而聰睿，六歲便能屬文……及長，器宇寬弘，未嘗見喜慍色，尊嚴
> 若神。方頤豐下，須（鬚）鬢如畫。直髮委地，雙眉翠色。項毛左旋，連錢入背。手
> 執玉如意，不相分辨。眄睞則目光燭人。讀書十行俱下。辭藻艷發，博綜群言，善談
> 玄理……弘納文學之士……雅好賦詩……然帝文傷於輕靡，時號「宮體」。所著（十七
> 種略）並行於世。[36]

此處圖中所見的圖像特色（圖2.15：b），正可在這段文字記錄中找到印證，特別是他相貌英
挺，手執如意，博學能文的形象表現，兩者吻合無間。因此，個人認為這個人物應該是梁簡
文帝。又，在此特別值得注意的是，與此描述相類似的記載，又見於姚思廉的《梁書》（成
書於唐貞觀十八年〔644〕前）。但《梁書》缺了「直髮委地，雙眉翠色。項毛左旋，連錢入
背。手執玉如意，不相分辨」等符合本圖特色的字句。[37] 因此，個人認為此處梁簡文帝的圖

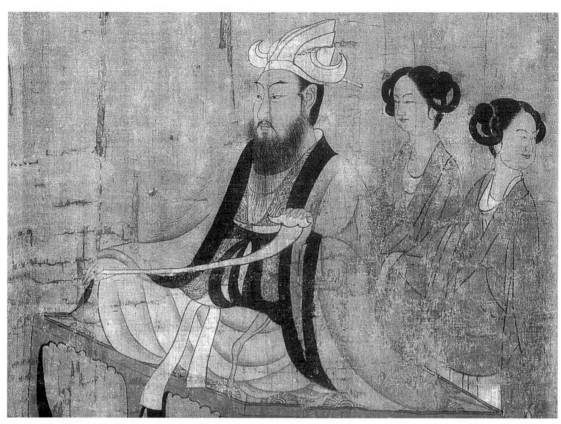

圖2.15b　〈梁簡文帝（「陳文帝」）像〉臉部特寫

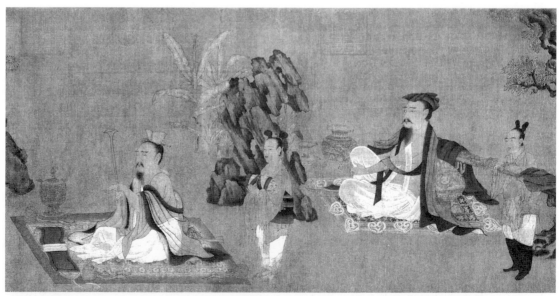

圖2.15c　（傳）後蜀 孫位（約活動於九世紀後半）《七賢圖》（局部）絹本設色 卷 45.2×168.7公分 上海博物館

像，所根據的文獻是《南史》，而非《梁書》。

　　至於左邊的人物，則應為梁元帝（見圖2.16）。梁元帝為梁武帝第七子，四十五歲（552）即位，年號「承聖」，但四十七歲（554）便因西魏（535–556）入侵被害。[38] 據《南

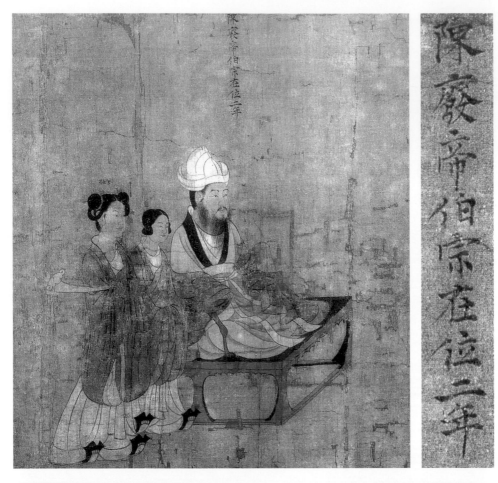

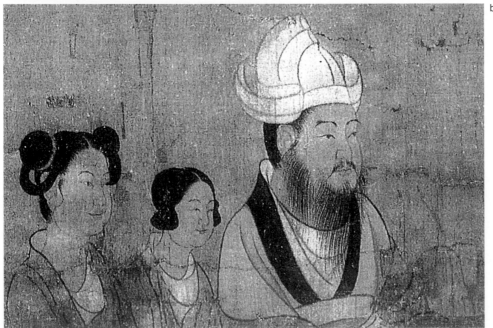

圖2.16 〈梁元帝（「陳廢帝」）像〉（傳）唐 閻立本《十三帝王圖》（局部）
　　　a. 〈梁元帝（「陳廢帝」）像〉題記
　　　b. 〈梁元帝（「陳廢帝」）像〉臉部特寫

史》〈梁元帝本紀〉：

> 帝（梁元帝）聰悟俊朗，天才英發，出言爲論，音響若鍾。年五、六歲，武帝嘗問所
> 讀書，對曰：「能誦《曲禮》。」武帝使誦之，即誦上篇，左右莫不驚歎。……及長，
> 好學，博極群書……性不好聲色，頗慕高名……工書、善畫。自圖宣尼像，爲之贊而
> 書之，時人謂之「三絕」。……常曰：「我韜於文士，愧於武夫」，論者以爲得言。[39]

此段圖中，左邊的帝王圖像，作中年文士打扮，與這段文字所記梁元帝博學能文、卒時年
四十七的特色，正相符合。基於此，個人相信他應是梁元帝。

　　再依個人推斷，這兩組群像，原來都附有正確題記。後來，由於這段畫面破損太厲
害，因此經過後人摹補。摹補者因為不明緣由，所以，將他們誤作為「陳文帝」和「陳廢
帝」，並加上錯誤的題記。至於題記的內容和書法風格，則分別模仿了〈陳宣帝像〉和〈陳
後主像〉的題記格式。在所謂〈「陳廢帝」像〉的題記部分，書者摹仿了〈陳後主像〉題記
的格式，內容簡單，所以無誤（見圖2.12）。但在〈「陳文帝」像〉的題記部分，書者模仿了
〈陳宣帝像〉題記的格式，內容複雜，所以明顯造成三處失誤。首先是筆誤：他將「文」誤
寫成「宗」（？）後，再以粗筆描蓋，但仍掩不住下面「宗」（？）字的直劃部分。其次是不
諳格式，因此在「文帝」之後忘了寫上他的名。現在所見的「蒨」字，墨色較淡，是後人所
加。第三是書者摹仿了〈陳宣帝像〉題記中的「深崇佛法」，再稍加更改，而說「陳文帝」
「深崇道教」（見圖2.14）。這一點與史實不符，已如前述。此外，書者可能限於能力，所以
在摹仿以上題記時，只能掌握到歐陽詢書法的特色，而忽略了虞世南書風的因素。

　　如果以上個人的推測屬實，那麼這兩群人物圖像的摹補，應成於何時？它們是否忠實地
保留了原畫的面貌？個人認為摹補的時間下限，應是五代（907–960）後蜀（934–965）時
期；而所摹成的圖像，應是忠實地保留了唐代原本的面貌。理由是：這兩位梁代君主都頭戴
白冠，著寬袖便袍。而這種服飾，正符合了清代史家趙翼（1727–1814）的考證。他根據文獻
指出：在南朝宋（420–479）、齊（479–502）時期「人君即位冠白紗帽」此一事實。[40] 而這
種風氣也可能為梁代帝王所承襲，因此後代有些畫家畫梁武帝圖像時，便作白冠褐衣之狀。
據米芾《畫史》所記，他曾見過兩幅梁武帝畫像：一為六朝人所畫的《梁武帝翻經像》，一
為後蜀范瓊所畫的《梁武帝見誌公圖》；而范瓊所畫的梁武帝便是「白冠衣褐」。米芾認為：
這種服飾應是梁代皇室繼承晉人尚白的餘緒。[41] 由此可知，范瓊所作的梁武帝戴白冠之圖
像，是根據了六朝以來的傳統。既然如此，那麼其間的唐代畫家曾沿用這種傳統模式，畫
過梁代帝王冠白紗帽的圖像，也就不足為怪了。基於這樣的推測，個人認為：此處梁簡文帝
和梁元帝二人的圖像，雖可能是五代之前的畫家所摹補，但兩者應忠實地保存了唐代原本的

陳後主　　　陳宣帝　　　　梁元帝　　　梁簡文帝

圖2.17 （傳）唐 閻立本《十三帝王圖》後半段構圖復原圖

面貌。再看此圖中的梁簡文帝和侍女的圖像，特別是他的衣冠、坐姿、和手持如意的造形，與傳為後蜀孫位（約活動於九世紀後半）所作的《七賢圖》（圖2.15：c）相當類似。[42] 個人認為：孫位《七賢圖》的圖像，極可能源自此處梁簡文帝的造形。[43] 而兩者那種輕鬆的坐姿，都令人想到南京西善橋出土的六朝《竹林七賢與榮啟期》磚畫（參見圖1.15）。反過來說，縱使此處的梁簡文帝和梁元帝的圖像，是後蜀畫家所創造的，那麼創造者所依據的也是南朝的高士形像，正如范瓊所作「白冠衣褐」的《梁武帝見誌公圖》、和孫位所作的《七賢圖》。不論何種情形，被誤認為是「陳文帝」和「陳廢帝」的梁簡文帝和梁元帝這二群人物圖像和題記，雖是摹補，但應保留了唐代原本的面貌。他們被摹補的時間下限，不應晚於五代後蜀時期。至於這兩組人原來的位置，則是在陳宣帝和侍者群像之前，後來在某次重裱時，才被誤置成現狀。這點吳同已經指出，且予以復原（圖2.17）。[44] 但這種誤置發生在何時，已無法確定。雖然南宋周必大在卷後淳熙十五年（1188）的跋中說，當此畫被其兄周必正（1125–1205）收藏時，因其「斷爛不可觸，即以四萬錢付工李謹葺治」，但這兩群人是否在該次重裱時被誤置成現狀，已無法確知。

（三）第三組題記（即添加部分）

　　第三組題記，是指被後人添加的兩處文字：一是在〈「陳文帝」像〉題記的右側所加上的「蒨」字（見圖2.15：a）；另一是在〈後周武帝像〉題記之末所加上的「無道」兩字（見圖2.6：a）。這「無道」兩字的字跡模糊，有的學者認為它們是原題記被後人刮去的殘跡。[45] 雖然因為字跡不清，難以用風格分析和比較的方法來辨識它們的真偽；但個人覺得：「無道」兩字應是後人添加，因為這種強烈譴責的評論，與其他帝王像的題記所見那種只敘述事實而不作任何褒貶的措辭格式，明顯不同。由於這兩處字跡的墨色，明顯地淡於其他字跡，因此極易辨別是後人添加上去的。[46] 但它們何時被添加成現狀，則難以確定。這些添加，雖只有區區三字，但一般人卻往往因未加詳察，而認為它們是原來題記的一部分，結果造成三方面的誤判：首先，因〈「陳文帝」像〉的題記中，被添加了他的名「蒨」字，而誤導讀者認定畫中人是「陳文帝」，而不懷疑他事實上可能是別的皇帝；其次，因〈後周武帝像〉的題記

之末，被加上「無道」兩字，而使學者不相信閻立本是此畫的創作者──學者的理由是：後周武帝是閻立本的外祖父，如閻立本作此圖，當不至於說他外祖父「無道」；因此，這件作品不可能為閻立本所作；[47]其三，將此畫的意涵披上宗教的色彩，而認為畫家站在崇佛的立場，強烈譴責後周武帝之「毀滅佛法」為「無道」。這三種誤判，都肇因於研究者誤將添加的文字當作是原來題記的一部分之故。

　　以上，是個人對《十三帝王圖》後段圖卷上的題記和圖像所作的真偽鑑定和原貌重建。以下，個人將根據此一原貌，進一步探討它的圖像意涵及文化脈絡。依個人觀察，這段圖畫的表現方式和圖像涵義是十分豐富而複雜的，它所反映的是唐太宗對梁、陳、周、隋四朝文治武功的評價，也是他以古為鑑的治國理念，詳見以下所論。

二、畫卷後段的圖像意涵和文化脈絡

　　如依前面個人的研究，這後半段的帝王圖像，依次應該是梁簡文帝、梁元帝、陳宣帝、陳後主、後周武帝、隋文帝、和隋煬帝；簡言之，便是唐代之前統治中國南、北方的最後兩個朝代（梁、陳與後周、隋）當中的兩個君主（後周例外，只畫武帝一人）。這兩群南、北方的統治者，在圖像上形成明顯的對比（圖2.18、2.19），見【表2.3】所示。

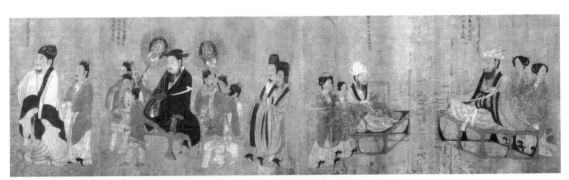

圖2.18〈南朝四帝像〉（傳）唐 閻立本《十三帝王圖》後半段構圖復原圖（局部）

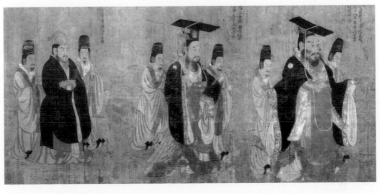

圖2.19
〈北朝三帝像〉
（傳）唐 閻立本
《十三帝王圖》
後半段構圖復原圖（局部）

【表2.3】《十三帝王圖》中南方梁、陳諸帝與北方後周、隋諸帝的圖像比較

帝王 圖像特徵	梁、陳諸帝	後周、隋諸帝
服飾	便衣	袞冕（隋煬帝例外）
姿態	坐於匟上（梁代二帝） 坐於腰輿上（陳宣帝） 站立投降（陳後主）	都為站姿
相貌	文雅（梁簡文帝） 懦弱（梁元帝） 沉穩（陳宣帝） 怯懦（陳後主）	威猛（後周武帝） 雍和（隋文帝） 平庸（隋煬帝）
物件	如意（梁代二帝、陳宣帝） 短劍（陳宣帝）	佩長劍（後周武帝、隋文帝）
侍者	女子二人（梁代二帝） 輿夫八人，男侍二人（陳宣帝） 男侍一人（陳後主）	男侍二人
方向	除梁元帝外，都左向	全右向
信仰	深崇佛法（陳宣帝）	毀滅佛法（後周武帝）

　　這些圖像上的特色，隱藏了豐富的意涵。據個人的看法，梁代二帝都戴白冠，著寬袍，面目清雅，手持如意，憑几坐匟上，狀如高士。這正反映出南朝的清談風尚。兩人又以女子為侍，畫家藉此暗示梁簡文帝長於描寫美女的「宮體詩」，[48] 以及偏向陰柔而少陽剛之氣的個性。又，二人雖都長於文學詩賦，但徒有文學不足以治國；因此，梁簡文帝最後命喪於侯景之亂，而梁元帝也死於魏軍之手。這造形文雅的圖像，正反映了姚思廉和李延壽兩位史家對兩人的評論。姚思廉的評語較為溫和委婉：

　　太宗（梁簡文帝）幼年聰睿，令聞夙標。天才縱逸，冠於今古。文則時以輕華為累，
　　君子所不取焉。[49]

　　（梁元帝）稟性猜忌，不隔疏近，御下無術，履冰弗懼，故鳳闕伺晨之功，火無內照
　　之美。[50]

李延壽則較為嚴厲：

　　太宗（梁簡文帝）敏叡過人，神采秀發，多聞博達，富贍詞藻。然文艷用寡、華而不實。

體窮淫麗，義罕疏通，哀思之音，遂移風俗。[51]

（梁元帝）其篤志藝文，採浮華而棄忠信。戎昭果毅，先骨肉而後寇讐。口誦六經，心
通百氏，有仲尼之學，有公旦之才，適足以益其驕矜，增其禍患。何補金陵之覆沒？
何救江陵之滅亡哉？[52]

以上兩位史家對梁代二主的評論，措辭明顯不同。這固然反映了兩人的個性和文才各異，然
而，更重要的原因，卻是他們因家世與地緣的關係，而對梁朝抱持著不同程度的同情：姚思
廉祖籍浙江吳興，其父姚察曾為陳朝史官，因此對南方政權多所同情。而李延壽祖籍隴西，
其父李大師也為史家，曾擬編南北諸朝史，未成；因無地緣關係，故李延壽對於南方政權較
少同情。[53]
　　陳宣帝身著黑袍，手持如意，並佩短劍，表情沉穩，表現出權重威盛的樣子；但比較特
別的是，他仍是坐於輦上，而非英姿挺立。可知此處畫家有意藉輦、匟等物，來表示南方
文化的特色，同時也表現陳宣帝的有志未伸。陳宣帝早年曾入質後周，到天嘉三年（562）
才返回南方。[54] 畫家可能想要暗示他與北方政權的關聯性，因此，他的袍色，才與後周、隋
諸帝相同，都為黑色。陳宣帝生於憂患，屬精圖治，即位後，與北齊、後周維持外交上的
和平。但後周滅北齊後，便與陳直接交鋒，太建十年（578），陳在呂梁戰役失敗後，兩年
之間，盡失淮南之地。此後，陳宣帝氣喪，只能防禦，而無法進取。[55] 圖中的陳宣帝，形象
威武，但卻曲坐輦上。這種造形，似乎象徵了陳宣帝雖精明能幹，卻因受挫而難以發展的遭
遇。這也正反映了李延壽對他的批評：

陳宣帝器度弘厚，有人君之量……至於纘業之後，拓土開疆，蓋德不逮文，智不及武，
志大不已。晚致呂梁之敗，江左日蹙，抑此之由也。[56]

至於陳後主，身著寬袍，舉手護胸，表情怯懦，手中無物，身後僅侍者一人，顯示他的
亡國喪志。李延壽說他：「荒於酒色，不恤政事」；又說：「後主因削弱之餘，鍾滅亡之運，
刑政不樹，加以荒淫」，終於亡國。[57] 相較之下，姚思廉所評，較為溫厚，雖責後主好六藝，
致使「朝經墮廢，禍生隣國」，但他又認為陳之亡國，「非唯人事不昌，蓋天意然也」。[58]
　　以上梁、陳四帝和侍者，都穿便服，除梁元帝及侍女二人之外，都面向左，並與穿戴袞
冕的後周、隋代等三帝及侍者群相向。畫家藉這種強烈的對比，一則表現南北相對，地理各
異，民風不同，衣冠有別；二則顯現北方為君，南方為臣，兩方的主從關係明確。在此，畫
家利用各種圖像上的造形特色，呼應了史家的評論。比如後周武帝身著袞冕帝服，姿態威

武，表情雄強。他滅北齊，統一北方，伐陳獲勝，征戰勇猛，功盛當代；勞苦功高的跡象，顯示在他飽經風霜的臉上。雖然他享年才三十六，但臉上皺紋滿布，望似六十之人。李延壽論他：

> 慮遠謀深，以蒙養正。及英威電發，朝政惟新。內難既除，外略方始，乃苦心焦思，克己勵精，勞役爲士卒之先，居處同匹夫之儉，修富國之政，務強兵之將，……數年之間，大勳斯集……盛矣哉，有成功者也。[59]

又說他：「黷武窮兵，雖見譏於良史，雄圖遠略，足方駕於前王。」[60] 文中對他推崇備至，引以為難得的英主。

　　隋文帝也是身著袞冕，姿態自然，表情和穆，臉上也是布滿風霜，顯示他繼周滅陳，統一南北，天下一尊的功業。魏徵和李延壽雖推崇他的治績，但也批評他的個性：

> （開皇）二十年間，天下無事，區宇之內晏如也，考之前王，足以參蹤盛烈。但素無術學，不能盡下，無寬仁之度，有刻薄之資，暨乎暮年，此風逾扇。[61]

李延壽又說他：

> 雖未能致臻於至道，亦足稱近代之良主，然雅性沉猜，素無學術，好爲小數。[62]

　　隋煬帝身著黑袍，雙手垂拱，隱於袖內，表情庸訥，表現出他失權無威之狀。李延壽對他作了最強烈的批評：

> 矯情飾貌……負其富強之資，思逞無厭之欲……恃才矜己，傲狠明德。內懷險躁，外示凝簡……淫荒無度，法令滋彰……海內騷然，無聊生矣……宇宙崩離，生靈塗炭，喪身滅國，未有若斯之甚也。[63]

雖則如此，他與後周武帝和隋文帝一般，穿黑色袍，方向朝右，象徵他也是天下正統政權的後繼者。

　　在此之外，個人也發現畫家藉以上兩組人物在圖像上種種的對比，巧妙地對南、北二方在政治、文化、和宗教方面不同的措施和成效，作了總體的批評。首先，在政治方面，他以北方諸帝的袞冕，象徵後周和隋為天下正統政權，而梁、陳諸帝的便服，則象徵地方政權，

其次，他認為南方如梁簡文帝和梁元帝之過分崇好文藻，足以招致身亡國殍；但後周武帝屬精圖治，征戰攻伐，統一北方，功業彪炳，卻後繼無人，由此暗示治國固不能空依文辭，但光憑武功，也不能傳之久遠。其三，他以陳宣帝的「深崇佛法」，對照後周武帝的「毀滅佛法」，由此表示沉溺佛法的陳終於滅亡；但毀滅佛法的後周卻極盛一時。他雖未明言「崇佛」之弊，但也未貶「滅佛」之失。重要的是，他以此暗示是否以佛法治國，與國家之盛衰無關。而這三點評論，正反映了唐太宗在《帝範》（成書於唐貞觀二十二年〔648〕）和《貞觀政要》（約成書於唐開元八年〔720〕）二書中所論的前朝得失和治國之道。[64]

在《貞觀政要》中，有許多重要論點，正好與上述畫中的意涵密切呼應。最明顯的例子，比如唐太宗認為人主應修德行、而非重文藻辭章之學，因為徒有文章不足以治國：

貞觀十一年（637）……太宗謂曰：「……若事不師古，亂政害物，雖有詞藻，終貽後代笑，非所須也。只如梁武帝父子、及陳後主、隋煬帝，亦大有文集，而所為多不法，宗社皆須臾傾覆。凡人主惟在德行，何必要事文章耶？」[65]

這反映了唐太宗的文化觀。而其中所指的梁武帝父子，特別是梁簡文帝和梁元帝二人，和陳後主、以及隋煬帝，正好都出現在此畫中。由此可證，本圖與《貞觀政要》關係之密切。

又如：唐太宗認為治國之道，在於文、武兼用；二者必須互相配合，才能應付國家在不同時期的需要。他在為規誡子孫而作的《帝範》中說：

……禮樂之興，以儒為本。宏風導俗，莫尚於文。敷教訓人，莫善於學。因文而隆道，假學以光身。不臨深谿，不知地之厚，不游文翰，不識智之源。……是以建明堂，立辟雍，博覽百家，精研六藝，端拱而知天下，無為而鑒古今。飛英聲，騰茂實，光於不朽者，其唯學乎！此文術也。斯二者遞為國用。至若長氣亘地，成敗定乎鋒端，巨浪滔天，興亡決乎一陣。當此之際，則貴干戈，而賤庠序。及乎海嶽既晏，波塵已清，偃七德之餘威，敷九功之大化。當此之際，則輕甲冑而重詩書。是知文武二途，捨一不可，與時優劣，各有其宜。武士儒人焉可廢也。[66]

這種兼用文、武的治國理念，也反映在此圖上。畫中，梁、陳之重文，與後周之重武，兩相對比、互有優劣的表現，已如上述，正反映了《帝範》中這段文字的思想。

唐太宗認為治理國家的根本，在於教育，因此特別提倡儒家教育，致使唐代儒學教育之興，前古未有。[67] 相對於崇儒的措施，唐太宗對於神仙思想、陰陽方術、和佛教信仰的興趣不大：

　　貞觀二年（628），太宗謂侍臣曰：「神仙事本是虛妄，空有其名。秦始皇非分愛好，
爲方士所詐。……漢武帝爲求神仙，乃將女嫁道術之人。事既無驗，便行誅戮。據此
二事，神仙不煩妄求也。」[68]

　　貞觀五年（631），……太宗曰：「陰陽拘忌，朕所不行。若動靜必依陰陽，不顧理義，
欲求福祐，其可得乎？……且吉凶在人，豈假陰陽拘忌？農時甚要，不可暫失。」[69]

他對佛、道信仰，持貶抑的態度。他認爲佛、道都是「異方之教」，不應深信，[70] 因此也不
特別優待僧尼：

　　貞觀五年（631），太宗謂侍臣曰：「佛、道設教，本行善事，豈遣僧、尼、道士等妄
自尊崇，坐受父母之拜，損害風俗，悖亂禮經？宜即禁斷，仍令致拜於父母。」[71]

他特別批評梁朝諸帝沉迷於佛教而喪命的危險：

　　貞觀二年（628），太宗謂侍臣曰：「……至如梁武帝父子，志尚浮華，惟好釋氏、老
氏之教。武帝末年，頻幸同泰寺，親講佛經，……終日談論苦空，未嘗以軍國典章爲
意。及侯景率兵向闕，……武帝及簡文卒被侯景幽逼而死。孝元帝在于江陵，爲萬紐
于謹所圍，帝猶講《老子》不輟，……俄而城陷，君臣俱被囚縶。……」[72]

而圖中出現的梁簡文帝和梁元帝等人的畫像，正好反映了這段文字的內容。

　　唐太宗這種強烈而明確的批評語調，與前述李延壽對梁元帝所作激烈的評論，如出一
轍。雖則如此，但唐太宗並未因此而刻意壓制佛、道的流行。在他而言，治國之根本不在崇
佛或滅佛，因爲不論崇佛或滅佛，都不能救國存亡。這樣的概念，十分巧妙地被表現在陳
宣帝和後周武帝畫像的題記中。題記中特別標出陳宣帝「深崇佛法」，與後周武帝「毀滅佛
法」，兩相對照。但不論「崇佛」與「滅佛」，兩國最後都不免於滅亡的事實，正好顯示了唐
太宗的這種宗教態度。以上所論，都說明《十三帝王圖》後段的圖像意涵，反映了唐太宗在
《貞觀政要》和《帝範》二書中所表現的歷史評論、治國要道、和宗教態度。

　　綜合以上所論，個人認爲：本卷後段的圖像和題記，所根據的文獻，雖可能包含了《梁
書》、《陳書》、《周書》、與《隋書》，但主要還是以《南史》和《北史》爲主。《南史》與
《北史》二書均成於唐高宗（李治，628生；649–683在位）顯慶五年（659），因此本書之
作成，應稍晚於此年。至於畫家本人，必是位博學宏達之士和天才絕倫的藝術家，才能如此

通曉史書，洞察幽微，掌握唐太宗的史觀，再以超絕的想像力和絕佳的技巧，將龐雜的史事和抽象的觀念具體而微地用書畫表現出來。符合以上條件又活動在唐太宗與唐高宗時期的畫家，包括閻立本和郎餘令兩人。[73] 此畫究竟是閻立本或郎餘令所作，學者意見不一。[74] 個人認為：如果閻立本真的是後周武帝的外孫，[75] 那麼他多少應知他外祖父的行誼，也就不至於將享年三十六歲的外祖，畫成六十多歲的老皇帝。如果是這樣的話，那麼此畫便不可能是閻立本所畫，而可能是郎餘令所作。郎餘令博通經史，又曾修撰《隋書》未成，加上本身為畫家，張彥遠（約活動於815–875）曾見他所畫的《自古帝王圖》。基於這些條件上的吻合，因此這件作品很可能是他的傑作。[76] 如果缺乏上述畫家所具有的任何一項能力，絕無可能創造出這樣的精品。最好的對比例子，便是本件畫卷前段所見的六個帝王圖像和題記（見圖2.2）。

三、畫卷前段的問題

製作畫卷前段的畫家，由於缺乏原作者的才能，因此他所作的圖像和題記內容，都顯得僵化和單調。在圖像方面，他僅擇取後周武帝和侍者的造形（見圖2.6）作為圖式典範，重複製造出五組大同小異的帝王群像，排列在穿便服的漢昭帝之後，包括：「光武皇帝劉秀」、「魏文帝曹丕」、「吳主孫權」、「蜀主劉備」、和「晉武帝司馬炎」（見圖2.2）。每個皇帝的臉部表情差異不大，未能顯現這些人物的個性。畫家的興趣在於表現「正統觀」。他利用以上六個依順序排列的皇帝，來反映從漢（西元前206–西元220）到西晉（265–316）之間各代政權轉移的連續性和正統性。[77] 這種藉圖像表現正統觀的作法，是畫家取法圖卷後段表現，唯一成功的

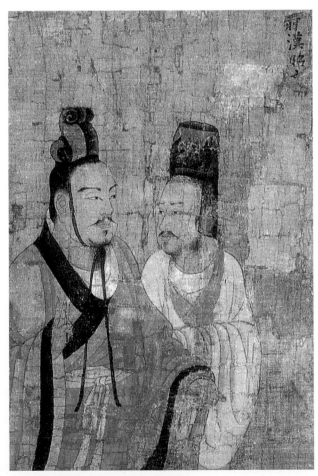

圖2.20 〈前漢昭文帝（可能為王莽）像〉
（傳）唐 閻立本《十三帝王圖》（局部）

地方。然而，在題記方面，此處的六則題記，內容完全簡化，只有皇帝稱號而已。這反映了書畫者歷史知識的不足。至於書法方面，書家可能限於能力，因此也只掌握了後段書法中歐書的風格，而無法兼融虞書的部分。

個人更發現，在這前段畫卷的本身，也有摹補的地方。比如第一則題記「前漢昭文帝」（圖2.20），便出現了兩個問題。首先是它的書法用筆較圓柔，與其他五則題記方銳的用筆不同，應是不同書家所為。再則，因它位在與相關圖像不同的絹上，因此可能是由別處移補進來的。再說這個圖像是否為「漢昭帝」？也是一個問題。因漢昭帝（西元前94–西元前74）八歲（西元前87）即位，卒年二十一（西元前74），英年早逝。[78] 而此圖像為中年男子，顯與史實不符。再說，圖中人身著便服，異於其他漢、晉諸帝的袞冕。如前所述，便服象徵了非正統政權的統治者，或是亡國之君。但漢昭帝繼漢武帝（劉徹，西元前156生；西元前141–西元前87在位）之後，仍為西漢盛世之君，不應作此打扮。因此，此圖像應非漢昭帝。如依他在東漢光武帝之前的位置來看，較可能是不被史家認為正統的王莽（西元前45–西元23；8–23在位）。這或許是畫家當初的原意，但後來題記失落，經後人摹補而有此誤。

在《十三帝王圖》畫卷之後，附有北宋到清末至少六十一人的題跋；其中最早的三跋，分別出於北宋高級官員之手：錢明逸跋於戊戌（1058），韓琦跋於己亥（1059），富弼跋於庚子（1060）。因此可以推斷：本圖卷前段上的圖像和題記所作成的時間，應早於十一世紀中期上述三跋寫成之前。

餘論

《十三帝王圖》的後段原跡，可看作是唐太宗個人對梁、陳、周、隋四朝功過的總評。它的製作和初唐修史的背景有關。據個人所知，唐初曾積極修纂前朝歷史。最先是唐高祖命姚思廉承續其父姚察修《陳書》：

> 武德五年（622），高祖以自魏（386–534）以來二百餘歲，世統數更，史事放逸，乃詔撰次。而思廉遂受詔，為《陳書》。[79]

但此事久未完成。唐太宗即位後，以梁、陳、及齊、周、隋各朝並未有史，因此在貞觀三年（629）命魏徵主持，集合許多史家，分別撰修各朝史，包括姚思廉修《梁書》和《陳書》，李百藥（565–648）修《北齊書》，令狐德棻修《周書》，魏徵自己則修《隋書》。唐太宗敕命史官修纂前代諸史的目的，除了利用此舉掌控歷史發言權外，也藉此瞭解諸朝得失，以古為鑑。五朝史書的修纂，從貞觀三年（629）開始，到貞觀十八年（644）結束。其間，《陳書》於貞

觀八年（634）完成，貞觀十年（636）上呈皇帝；[80] 而魏徵也在貞觀十七年（643）逝世；[81] 其他諸書，則到貞觀十八年（644）才全部完成（合為五代紀傳及目錄，共二百五十二〔252〕卷）。[82] 這五朝史書，只包括本紀和列傳部分。但每篇正文之後所附的史官總評，絕大部分都經魏徵在生前核可；魏徵實際上為唐太宗的代言人。值得注意的是，五朝史當時可能連為一書，藏於秘閣，又加上卷數太多，內容繁複，所以流傳不廣。[83] 貞觀十五年（641），唐太宗又命魏徵和長孫無忌（?–659）主持，集史家于志寧（588–665）、李淳風（602–670）、韋安仁、李延壽、和令狐德棻等人，修《五代史志》。此書共三十卷，成於唐高宗顯慶元年（656）。在這同時，史官李延壽更從貞觀十七年（643）開始，到顯慶四年（659）為止，以十六年的時間增補、刪削原來的五朝正史，合編成精簡的《南史》八十卷，和《北史》一百卷。[84] 這兩部書由於精要，所以比五朝史流傳更廣。[85] 歷代史家對《南史》、《北史》與原來的五朝史內文，曾多予比較研究。[86] 個人並且發現，《南史》與《北史》雖行文比五朝正史較為精簡，但有些內容卻較豐富。[87] 特別值得注意的是，李延壽對五朝帝王的褒貶，比原五朝正史的史官評論，措辭都較強烈，文章犀利、是非分明，顯現他鮮明的個性。李延壽在貞觀時期，除參編《五代史志》外，也曾作《太宗正典》三十卷。他的《南史》、《北史》完成前，也都經史官令狐德棻的核可。因此，他的歷史評論不但為當時官方所接受，更具體反映了唐太宗對於南、北朝帝王施政的看法。

　　總之，《十三帝王圖》原畫之製作，與上述貞觀時期修纂南北朝各朝歷史的背景關係密切。此畫的原來構圖是否包含北齊帝王部分，已不得而知。由於某些帝王圖像的造形，多依據李延壽的《南史》與《北史》二書，因此，此畫完成的時間上限，應是在《南史》與《北史》完成（659）之後。但由於畫上的題記內容和圖像意涵，反映了唐太宗在《貞觀政要》中對梁、陳、周、隋四朝在政治、文化、和宗教方面的評論，以及他在《帝範》中揭示的治國要道，因此它成畫的時間下限，應在《貞觀政要》完成（約720）的前後。至於畫卷前段的部分，則可能是十一世紀中期以前的畫家根據後段的圖像作成後，再接補上去的。

附記：本文原刊載於《國立臺灣大學美術史研究集刊》，16 期（2004 年 3 月），頁 1–48。

奏為欣逢

聖壽之昌期宜備

萬年之盛典恭請

俞旨纂修以布萬方永垂億世事康熙五十二年三月

十八日恭逢

皇上六旬萬壽喜

天甲之初周慶

皇恩之大沛者庶歡呼而赴

闤街衢結綵以迎

鑾十七日進

3 ——康熙皇帝的生日禮物與相關問題之探討

前言

　　清聖祖康熙皇帝（愛新覺羅玄燁；1654生；1661–1722在位）是中國歷史上文治武功成就最高的君主之一。在他治理期間，開創了清朝（1616–1911）入關（1644）以後的第一個承平之局，即所謂的康熙（1662–1722）盛世。康熙皇帝八歲（1661）即位，因年幼而由索尼（1601–1667）、鰲拜（約1610–1669）等四元老大臣輔政。鰲拜跋扈欺主，但小皇帝天資穎異，智勇雙全，在康熙五年（1666），以十三歲之齡，智擒鰲拜。他在親政之後，更乾綱獨斷，征伐與懷柔並用，積極進取，鞏固他的皇權和帝國。他的治績多面，主要包括：平定因撤藩而引起的三藩之亂（康熙十二年至康熙二十年〔1673–1681〕）；消滅明鄭在臺灣的勢力（康熙二十二年〔1683〕）；平定準噶爾之亂（康熙三十六年〔1697〕）；利用宗教與通婚，綏和蒙古和西藏各部勢力；而且接受漢文化，舉行科考，吸收漢人入仕；六次南巡，取得江南人士的向心力；且多次蠲免全國賦稅，減輕百姓負擔。[1]種種措施，成效顯著，在康熙盛世下，天下太平，萬物蕃滋，全國百姓尊之為英主。

　　康熙五十二年三月十八日（西曆1713年4月12日），正值康熙皇帝六十大壽，全國各界，包括皇室、宗親、藩王、文武百官、甚至市井小民，都在朝廷所主導的安排中，展開了一項史上未曾有過的大規模祝壽活動，也就是「康熙萬壽聖典」。據史料所記，有關人士（應是內務府官員）趁康熙皇帝在當年三月初到河北霸州短暫視察期間，著手準備了這一大規模的祝壽活動。皇帝回京後，得知這個計畫，覺得勞民傷財，便加以婉拒。但一來由於群臣堅持，二來也因這些活動業已就緒，因此，康熙皇帝只好同意。

　　整個活動便從三月初九日開始，到十八日他的生日當天，共歷十天，各界展開各種熱烈的祝壽活動，包括設宴稱觴、獻物、

獻詩、誦經祈福、張燈結綵、演戲遊街、免稅賜爵等。主要項目至少有以下的六大項：

1. 三月初九日：由皇三子誠親王允祉（1677–1732），率領皇子十三人和皇孫二十六人，共三十九名男眷，先在康熙皇帝所住暢春園的淵鑒齋設宴，稱觴獻壽。三月十一日，由諸皇子福晉、皇孫女、和皇孫媳，共四十三名女眷，同在淵鑒齋設宴，稱觴獻壽。

2. 三月十三日：以上十三個皇子於皇三子花園設宴，請康熙皇帝臨幸；諸皇子作斑衣戲綵之舞，稱觴獻壽。

3. 三月十六日：上述諸皇子和皇孫等男眷，共三十九人，恭進祝壽詩屏；除了獻詩外，並獻上慶祝物品。諸皇子福晉和皇孫女共三十八人，則恭進祝壽繡屏和衣服等物（見【表3.1】）。[2] 簡計這些皇室成員進獻的壽禮，大約是骨董器物、書畫等物品，至少四百九十一（491）件以上，衣物則有三百三十三（333）件左右。由於這些都是家人所獻的禮物，因此，康熙皇全部都接受了。

4. 三月十五日到十七日之間：已有宗室各級爵位、及閒散宗室、各級文武百官、和各部蒙古王公，進獻無數鞍馬、緞疋、器物、獻詩、書、畫等。還有各地進獻的各種土貢等禮品。由於康熙皇帝特別愛好文學，因此，就中他只收下獻詩。此外，他對於臣工百姓所獻物品，多謝絕未收。

5. 接著，便是場面最浩大的三月十七日：全民代表參與的萬人空巷慶賀活動。那天，康熙皇帝奉皇太后，從北京西北郊的暢春園回紫禁城。沿途三十里中，陳設大駕鹵簿，扈從前呼後擁，兩旁民戶張燈結綵，彩棚戲臺相連，群眾高呼萬歲，直到神武門，使整個祝壽活動達到了高潮。三月十九日，整個隊伍再從紫禁城神武門出發，回到暢春園。

6. 其後，康熙皇帝為了回報各界的熱情參與，而頒賜種種恩典，包括蠲免全國賦稅、封爵……等。

後續，更有《萬壽圖》的製作，和《萬壽盛典初集》的編纂。四月初一日，康熙皇帝命宋駿業（?–1713）主持製作《萬壽圖》，以資紀實（此計劃後來由王原祁〔1642–1715〕等人完成）；稍後更命王原祁、王奕清（?–1737）等人，將有關這次曠世未有的祝壽大典活動，編寫成《萬壽盛典初集》一百二十（120）卷，於康熙五十六年（1717）正月初一日進呈。此書稱為「初集」，原因是希望這種盛典將來持續在皇帝每十年大壽時便舉行一次；這是第一次，將來再有第二次和第三次的祝福之意。可惜康熙皇帝只活到六十九歲（1722），來不及舉行他七十歲（第二次）的萬壽盛典。

　　《萬壽盛典初集》包含文獻一百一十八（118）卷，版畫二卷。全書以文字和圖畫，忠實地記錄了整個慶典的活動過程。此書的重要性，至少包括以下三點：其一，經由書中所錄參與這次祝壽活動的人名和所獻物品清單中，我們可以瞭解康熙五十二年（1713）當時的統治階級核心成員，包括皇室、宗室、和朝中各部門文武官員他們的身分和位階，也就是他們的組織結構、親疏遠近、和權勢大小的情況。其二，由各界進獻的書畫清單中，可以得知某些相關的現象，包括當時統治階層對中國古書畫收藏的偏好情形、古代書畫作品流傳的狀況、以及清初宮中書畫收藏的部分來源。其三，由書中的《萬壽圖》版畫和相關的兩卷〈畫記〉，可助使藝術史家瞭解當時那版畫製作的過程和繪畫風格（關於這個議題，個人已有專文論述，參見本書第四章〈康熙皇帝《萬壽圖》與乾隆皇帝《八旬萬壽圖》的比較研究〉，在此不再重複）。

　　本文在此擬探討以下的三個議題：一、《萬壽盛典初集》中的獻物帳和權力結構；二、《萬壽盛典初集》獻物帳中的書畫目和相關問題之解析；三、抽樣追蹤《萬壽盛典初集》獻物帳中的書畫作品在入宮後的典藏和流傳。

一、《萬壽盛典初集》中的獻物帳和權力結構

　　康熙皇帝六十大壽時，各界的獻禮情形十分熱烈，且內容豐富。如上所述，康熙五十二年（1713），為慶祝康熙皇帝六十大壽，上自皇室，下至各地百姓，從三月初九日開始到十八日為止，舉行了各種不同的慶祝活動，其中包括進獻各種物品，類別計有：器物、書畫、書籍、詩冊、衣物、緞疋、鞍馬、金銅佛、銀兩、各種土宜等，可謂包羅萬象。其中，凡是皇室家人所獻之物品，康熙皇帝全部收下，至於其他各界所進獻之物，他只將詩冊全部收下，其餘的，他多半謝絕，或只酌量收取一部分而已。根據個人簡單分類，在這次慶典中，獻禮的人員大約可以分為十大類：（1）皇室成員；（2）滿、漢世襲官員；（3）宗室和覺羅各階層人員；（4）內閣、及各部院衙門諸臣；（5）致仕在籍諸臣；（6）直省進士、舉人、貢、監生；（7）直省耆老民人；（8）外藩諸臣；（9）蒙古各部領袖；和（10）外藩屬邦入貢等。由於各方進獻物太多，因此，官員無法詳記清單，今載於書中的，也只不過是當時所獻的一部分而已，正如書中所述：

> 親王以下、閒散宗室以上，共一千四十五（1,045）人，覺羅共一千五百五十六（1,556）人，宗室覺羅共二千六百一（2,601）人，公同斂金敬造金佛金滿搭〔曼陀羅〕已經告成，供奉何處相應請……供奉在栴（旃）檀寺。是月，<u>內閣及部院衙門諸臣，先後進獻古玩、書畫、詩冊等物慶祝萬壽，上收受書畫、詩冊有差，餘皆却之。</u>是時內外文武諸臣……

又各出其家藏所有古玩書畫等物，先後進獻，……皇上却之如初，隨即宣發本人，無從記注。至於輦下各衙門諸臣公進之物，……且係衙門公摺，尚有檔案可稽。……滿洲內府諸臣公進儀單，無檔可稽，止就其各行進獻者，附載一二。[3]

今據之簡單地列表，以便瞭解在這場祝壽活動中，哪些人送了哪些物品，以及如何解讀這些資料。

（一）第一類：皇室成員所獻

這些皇室成員，包括男眷三十九人，女眷四十一人，共八十人。[4] 所獻物品約計四百九十一（491）件，衣物三百三十三（333）件。根據史料，這些成員的進獻活動進行了七天左右。其經過如下：

1. 三月初九日：皇室男眷在暢春園淵鑒齋舉行祝壽家宴。皇三子誠親王允祉，率皇子十三人和皇孫弘晟（1721–1728）等二十六人，為康熙皇帝稱觴獻壽。為何由皇三子領銜？主要是因為皇長子允禔（1672–1734）和皇二子允礽（1674–1724），皆在前幾年的廢太子事件中獲罪：允礽在康熙十四年（1675）被立為皇太子，但長期以來，因各種過失，以至於在康熙四十七年（1708）被廢，後於康熙四十八年（1709）復立，康熙五十一年（1712）再廢。允禔也在第一次廢太子事件中，因事革爵。這些有問題的皇子並其家屬，均未獲准參與此慶典。計此時，除這兩個皇子外，康熙皇帝二十四子之中，有四人（第六、十一、十八、十九子）早殤，三人（第二十至二十二子）尚未成年分府；另二人（第二十三、二十四子）尚未出生。因此，此時只有皇子十三人參加。[5]

2. 三月十一日：皇室女眷於同址設家宴獻壽。諸皇子福晉、皇孫女、皇孫媳等四十三人，稱觴獻壽。

3. 三月十三日：諸皇子在皇三子花園設宴，且作斑衣戲綵之舞，稱觴獻壽。

4. 三月十六日：男眷包括諸皇子十三人、皇孫二十六人，恭進萬壽詩屏和慶祝物品，計三十九人，獻物共四百九十一（491）件。女眷包括諸皇子福晉十三人、皇孫女二十五人、皇孫媳三人，共四十一人，進獻袍、褂、襖、坐褥、扶手、背靠等，共三百三十三（333）件萬壽繡屏衣服等物。

總計八十位家人，共進獻物品四百九十一（491）件（其中包括書法十八件、繪畫

七十一件）、和衣物三百三十三（333）件。家人所獻的這些物品，康熙皇帝應是全部收納了，因未見「却之」的記載。

在這裡特別值得注意的是，康熙皇帝一生曾得皇女二十人，其中殤者十人，存活者十人，而在此時，多位公主皆已出嫁。既已出嫁，即屬外姓，因此在這次暖壽家宴及進獻壽禮中，便不見她們的參與。[6] 又，當時諸皇孫、皇孫女已長大者，才列名進獻禮物。此時弘曆（清高宗；乾隆皇帝；1711–1799；1736–1795在位）才兩歲，因此自然不見於這些名單中。以下，僅將皇室成員各人所獻物件製表說明（見【表3.1】），其中特別標出有關書法和繪畫作品的部分，以便其後進一步討論。

【表3.1】第一類：皇室成員獻物件數簡表

序號	身分	人名	獻物（書[c]+畫[p]）	衣	備註／著名書畫例（出處：《四庫全書》，冊654）
1–1	皇三子	誠親王允祉（1677–1730）時年三十七歲	27（3c+3p）		書法包括：米芾《祝壽詩》、《南極老人星賦》。繪畫為：李小仙《壽星圖》；吳偉《萬壽圖》；宋高宗書、趙千里繪《天保九如篇》（卷54，頁2–3）
1–2	眷屬	福晉		28	
1–3		長子弘晟	9（1c+2p）		
1–4		長子福晉		6	
1–5		次子弘曦	1		
1–6		三子弘景	1		
1–7		長女	2（1p）		
1–8		次女	1（1p）		
小計			41（4c+7p）	34	
1–9	皇四子	雍親王胤禛（1678–1735）時年三十六歲	28（10p）		繪畫包括：趙孟頫《靈山祝壽圖》；戴文進《五老問壽圖》；唐寅《仙山儀鳳圖》、《十洲仙侶圖》；仇英《瑤池春會圖》、《南極呈祥圖》、《靈山慶會圖》（卷54，頁9–10）
1–10	眷屬	福晉		30	
1–11		長子弘時	2		
小計			30（10p）	30	
1–12	皇五子	恒親王允祺（1679–1732）時年三十五歲	26（4c+5p）		書法為：蘇軾《長春帖行書》；趙孟頫《泥金道德經》、《萬年安信》；董其昌《行樂詞行書》。繪畫為：趙伯駒《仙山樓閣圖》；趙孟頫《群仙祝壽圖》；呂紀《朝陽仙鶴圖》；仇英《晝錦堂圖》；宋旭《海天拱日圖》（卷54，頁13–14）
1–13	眷屬	福晉		19	

（接下頁）

序號	身分	人名	獻物 （書[c]+畫[p]）	衣	備註／著名書畫例 （出處：《四庫全書》，冊654）
1–14	眷屬	長子弘昇	9（3p）		繪畫為：呂紀《萬年靈鶴圖》；唐寅《華封三祝圖》；仇英《瑤池春會圖》（卷54，頁16）
1–15		長子福晉		6	
1–16		次子弘旺	1		
1–17		三子弘昂	1		
1–18		四子（未列名）	2		
1–19		五子（未列名）	1		
1–20		長女	1		
1–21		次女	1		
1–22		三女	1		
1–23		四女	1		
	小計		44（4c+8p）	25	
1–24	皇七子	淳郡王允祐 （1680–1730） 時年三十四歲	27（5p）		繪畫包括：趙仲穆《松月獻壽圖》；呂紀《萬年靈鶴圖》；仇英《海屋添籌圖》（卷54，頁18–19）
1–25	眷屬	福晉		28	
1–26		長子弘曙	9		
1–27		長子福晉		6	
1–28		次子弘卓	3		
1–29		三子弘�	1		
1–30		長女	2		
1–31		次女	2		
1–32		三女	2		
1–33		四女	1		
	小計		47（5p）	34	
1–34	皇八子	貝勒允禩 （1681–1726） 時年三十三歲	28（1c+7p）		（卷54，頁24–26）
1–35	眷屬	福晉		28	
1–36		長子弘旺	6		
1–37		女	6		
	小計		40（1c+7p）	28	
1–38	皇九子	貝子允禟 （1683–1725） 時年三十一歲	27		
1–39	眷屬	福晉		30	

（接下頁）

序號	身分	人名	獻物（書[c]+畫[p]）	衣	備註／著名書畫例（出處：《四庫全書》，冊654）
1–40	眷屬	長子弘暤	4		
1–41		次子	4		
1–42		三子	4		
1–43		四子	3		
1–44		五子	3		
1–45		長女	6		
1–46		次女	3		
1–47		三女	4		
1–48		四女	3		
1–49		五女	4		
	小計		65	30	
1–50	皇十子	敦郡王允䄉（1683–1737）時年三十一歲	27		
1–51	眷屬	福晉		28	
1–52		長子	3		
1–53		次子	3		
1–54		長女	3		
1–55		次女	3		
1–56		三女	3		
	小計		42	28	
1–57	皇十二子	十二貝子允祹（1685–1763）時年二十九歲	27（1c+8p）		書法為：趙孟頫《聖人必得其壽賦》。繪畫包括：周文矩《三星瑞鶴圖》；趙千里《瑤池春曉圖》；唐寅《華封三祝圖》；仇英《長松遐齡圖》；豐興祖《萬仙慶祝蟠桃宴會圖》（卷54，頁42）
1–58	眷屬	福晉		28	
	小計		27（1c+8p）	28	
1–59	皇十三子	皇十三子允祥（1686–1730）時年二十八歲	32（1c+4p）		朱熹書大壽字；宋元名繪（卷54，頁46–47）
1–60	眷屬	福晉		28	
1–61		長子弘昌	3		
1–62		次子	1		
1–63		長女	3		
1–64		次女	3		
	小計		42（1c+4p）	28	

（接下頁）

序號	身分	人名	獻物 （書[c]+畫[p]）	衣	備註／著名書畫例 （出處：《四庫全書》，冊654）
1–65	皇十四子	十四貝子允禵 （1688–1755） 時年二十六歲	27（5p）		（卷54，頁51–52）
1–66	眷屬	福晉		28	
1–67		長子弘春	1		
1–68		次子弘明	1		
1–69		三子弘暎	1		
1–70		四子弘暟	1		
1–71 ｜ 1–74		長女、次女、 三女、四女	1		八仙祝壽一堂（卷54，頁55）
小計			32（5p）	28	
1–75	皇十五子	皇十五子允禑 （1694–1731） 時年二十歲	28（2c+7p）		書法為：米芾《麻姑山仙壇記》；董其昌《萬壽朝賀詩》。繪畫包括：李昭道《海天旭日圖》；王振鵬《群仙高會圖》；仇英《採芝長生圖》、《岳陽仙跡圖》；海崙《萬年羅漢》（卷54，頁55–56）
1–76	眷屬	福晉		16	
小計			28（2c+7p）	16	
1–77	皇十六子	皇十六子允祿 （1696–1767） 時年十八歲	27（2c+6p）		書法為：緙絲米芾《萬壽正朔詩》；董其昌《天馬賦》。繪畫包括：仇英《仙園安逸圖》、《仙山樓閣圖》；方椿年《南極呈祥天女散花圖》（卷54，頁58–59）
1–78	眷屬	福晉		15	
小計			27（2c+6p）	15	
1–79	皇十七子	皇十七子允禮 （1697–1738） 時年十七歲	26（3c+4p）		書法為：黃庭堅《萬壽無疆詩》；趙孟頫《瑞雪賦》；董其昌《蘭亭序》。繪畫為：林良《蘆雁圖》；沈周《書畫合璧》；唐寅《萬年楓樹圖》；仇英《花神獻壽圖》（卷54，頁61–62）
1–80	眷屬	福晉		9	
小計			26（3c+4p）	9	
總計			**491** （18c+71p）	333	

　　總計以上皇室參與獻禮者共八十人，所獻之物總數四百九十一（491）件物品，其中包括書法十八件、繪畫七十一件、衣物三百三十三（333）件，和一堂八仙祝壽。

（二）第二類：滿、漢世襲官員個人所獻 [7]

　　他們大約為六十八級的各階官員，其總人數難以估計，所獻之物品包括緞疋和鞍馬兩

類，其總數亦難以估算，如以下【表3.2】所示。

【表3.2】第二類：滿、漢世襲官員獻物件數簡表

序號	等級／頭銜		每人進獻緞疋（總數）	每人進獻鞍馬（總數）
2–1	公、侯、伯、輕車、都尉		8	4
2–2	雲騎都尉		6	2
2–3	內務府八旗滿洲、蒙古、漢軍官員	（1）內大臣都統	8	4
		（2）護軍統領、前鋒統領、副都統	6	2
		（3）參領	6	2
2–4	部院衙門滿、漢官員	（1）大學士、尚書、左都御史	8	2
		（2）侍郎、學士、副都御史、宗人府府丞、通政使、大理寺卿、詹事、太常寺卿、府尹、太僕寺卿、光祿寺卿、鑾儀衛使	6	2
		（3）僉都御史、左右通政、大理寺少卿、少詹事、侍讀學士、侍講學士、祭酒、庶子侍讀、侍講、諭德、洗馬、太常寺少卿、太僕寺少卿、鴻臚寺卿、順天、奉天府丞、通政司參議、光祿寺少卿、中允、贊善、司業、鴻臚寺少卿、給事中、御史郎中	4（96）	1或2
2–5	直省滿、漢文武官員	鎮守將軍、總督、提督	8	3（9）
		巡撫、副都統、總兵官	2×6（12）	
總計	68級官員（總數難計）		總數難計	總數難計

　　總計參加這次獻物的滿、漢各階世襲官員，多達六十八級官員，人數難以估算。他們進獻的有緞疋和鞍馬等兩種禮物。其數量難以精估。這些緞疋、鞍馬在三月十五日入貢，但康熙皇帝一概卻而不收。[8]

（三）第三類：宗室所獻

　　這些宗室成員，包括和碩親王、多羅郡王、多羅貝勒、固山貝子、鎮國公、輔國公、不入八分公鎮國將軍、輔國將軍、奉國將軍、奉恩將軍、宗室章京侍衛、應封宗室、閒散宗室等各階層人員，共約四十一人以上。他們所進獻之禮，多為各種珍貴古董、器用、書畫、緞疋、鞍馬等；而其福晉所獻，多為衣、帽、袍、褂、襖、荷包、手帕帶、朝靴、襪、坐褥、扶手、靠背等。這類宗室成員所進獻的禮物，總數不可考，僅據部分載錄清單，窺其一斑，列表如下頁【表3.3】。

　　總計第三類（宗室）進獻者，在可知的四十一人中，所獻物件一百九十四（194）件以上（其中包含書法二十二件、繪畫二十一件），另有綢緞一千六百三十四（1,634）多疋、鞍馬

【表3.3】第三類：宗室獻物件數簡表

序號	頭銜／人名	獻物 （書[c]+畫[p]）	緞	馬	衣	備註／著名書畫例 （出處：《四庫全書》，冊654）
3–1	和碩康親王 冲安	7	100	6		
3–2	和碩顯親王 衍潢	10	100	4		
3–3	和碩莊親王 博果鐸	7	100	4		
3–4	和碩莊親王 太福晉				20	
3–5	和碩莊親王 福晉				16	
3–6	和碩裕親王 保泰	6	100	4		
3–7	和碩簡親王 雅爾江阿	8	100	6		
3–8	多羅信郡王 德昭	21（1p）	80	6		
3–9	多羅安郡王 華玘	6	80	6		
3–10	多羅平郡王 訥爾蘇	4	80	6		
3–11	多羅順承郡王 布穆巴	36（1c+8p）	80	6		書法為：唐寅字一卷。繪畫包括：戴進《山水圖》二幅；董其昌《集錦圖》一冊（卷55，頁11）
3–12	多羅貝勒 克貞		60	4		
3–13	多羅貝勒 延壽	4	40	4		
3–14	多羅貝勒 滿都護	4	60	4		
3–15	多羅貝勒 滿都護夫人				5	
3–16	固山貝子 蘇努	6	40	4		
3–17	固山貝子 魯賓	7	40	4		
3–18	鎮國公 經布		40	4		
3–19	鎮國公 吳爾占		30	4		
3–20	鎮國公 準達		30	4		
3–21	鎮國公 登塞	5	30	4		
3–22	鎮國公 額爾圖	6	30	4		
3–23	鎮國公 吞珠		30	4		
3–24	鎮國公 德普		30	4		
3–25	鎮國公 敬順		30	4		
3–26	鎮國公 楊桑阿		30	4		
3–27	鎮國公 普貴		30	6		
3–28	鎮國公 普奇		30	6		
3–29	鎮國公 星海	1	30	4		
3–30	鎮國公 諾音託和		30	4		
3–31	輔國公 門度		30	4		
3–32	輔國公 訥默孫	2	20	8		

（接下頁）

序號	頭銜／人名	獻物 （書[c]+畫[p]）	緞	馬	衣	備註／著名書畫例 （出處：《四庫全書》，冊654）
3–33	輔國公 塞勒		30	4		
3–34	輔國公 普照		20	4		
3–35	輔國公 蘇爾金		20	4		
3–36	輔國公 阿布蘭	1	20	4		
3–37	輔國公 星尼	20 （10c+10p）	20	2		
3–38	和碩簡親王子 應封宗室 雍乾	33（11c+2p）				書法為：米芾字一卷；董其昌字十幅。繪畫為：李昭道畫一卷；仇英畫一軸（卷55，頁21）
3–39	不入八分公鎮國將軍		各進8	各進4		
3–40	不入八分公輔國將軍		各進6	各進2		
3–41	不入八分公奉國將軍、奉恩將軍、宗室章京侍衛、應封宗室、閒散宗室		各進無定數	各進無定數		
總計	41人以上	194 （22c+21p）	1634 以上	168 以上	41	

一百六十八（168）多匹、和衣物四十一件以上。宗室所獻的這類禮物，都放在暢春園外。康熙皇帝下令奉還未收。[9] 此外，又有宗室一千零四十五（1,045）人和覺羅一千五百五十六（1,556）人，共二千六百零一（2,601）人，又共同集資合鑄進獻了金銅佛和金滿搭（曼陀羅），康熙皇帝對這類禮物則收下了，而且命人供在皇城內的栴（旃）檀寺中。[10]

（四）第四類：內閣及部院衙門人員所獻

這部門各階官員獻物，如以下【表3.4】所列。

【表3.4】第四類：內閣及部院衙門人員獻物件數簡表

序號	單位／職銜	獻物 （書[c]+畫[p]）	馬	備註／著名書畫例 （出處：《四庫全書》，冊654）
A 內閣				
4A–1	內閣大學士 溫達、松柱等15人（滿7、漢8）	80（13c+12p）		書法包括：黃庭堅、米芾、朱熹、趙孟頫、文徵明、董其昌之作。繪畫包括：黃筌、李成、趙千里、劉松年、趙孟頫、黃公望、仇英、董其昌、李辰虬之作。其中，值得注意的是李成《蕭寺晴巒圖》；劉松年《瀛洲圖》（卷56，頁3–6）

（接下頁）

序號	單位／職銜	獻物 （書[c]+畫[p]）	馬	備註／著名書畫例 （出處：《四庫全書》，冊654）
4A–2	翰林院學士 揆敘、詹事府少詹事 王奕清、左右春坊等各級官員	90		
4A–3	南書房翰林	2		
4A–4	養心殿諸臣			
	（1）尚書 胡會恩	9（3c）		書法包括：祝允明、文徵明、董其昌之作（卷56，頁9）
	（2）侍郎 王原祁	19（2c+16p）		書法為：祝允明字帖二套。繪畫包括：范寬、黃公望、吳鎮、倪瓚、及王原祁自作畫十二幅（卷56，頁9–10）
	（3）侍郎 宋駿業	54（23p）		繪畫包括：唐寅、宋駿業之作（卷56，頁10–11）
	（4）編修 沈宗敬	14（2c+12p）		書法包括：沈荃之作。繪畫包括：沈宗敬之作（卷56，頁11）
	（5）監造 趙昌	10（2p）	2	繪畫為：陸晃、商喜之作（卷56，頁11）
	（6）監造 王道化	3（1c）		
4A–5	武備院			
	（1）固山大臣 伊篤善	10（3c+1p）	2	書法為：朱熹、趙孟頫、董其昌之作。繪畫為郭熙之作（卷56，頁12）
	（2）巡撫 佟毓秀	7		
	（3）候補待詔 曹日瑛	1（1c）		恭書《法華經》全部（卷56，頁13）
	（4）烏林達 沈崳	2（1p）	1	恭畫《萬松圖》一軸（卷56，頁13）
	（5）附三堂西洋人 紀理安、蘇霖、白進（晉）、巴多明等	13		算法器材、規矩、葡萄酒、西洋糖果、鼻煙壺、和金幾那藥材等（卷56，頁13–14）
4A–6	武英殿諸臣			
	（1）翰林、進士、舉人、貢監生員	2		《萬壽詩冊》（卷56，頁14）
	（2）諭德 吳廷楨	6		
	（3）編修 廖賡謨等7人	15		
	（4）監造 和素	18（3c+3p）	2	書法包括：董其昌字一卷、沈荃字一卷。繪畫包括：盛子昭人物山水圖一軸、唐寅畫一軸（卷56，頁16–17）
	（5）監造 張常住	120（8p）	9	繪畫包括：米芾山水一卷、仇英人物一卷（卷56，頁21）
	（6）監造 李國屏	9（1c+1p）	1	油畫山水（卷56，頁22）
	（7）監造 巴實	4		
	小計	481（29c+79p）		

（接下頁）

序號	單位／職銜	獻物 （書[c]+畫[p]）	馬	備註／著名書畫例 （出處：《四庫全書》，冊654）
B 六部				
4B–1	吏部尚書 富寧安、與侍郎 孫柱、王頊齡等6人	106（19c+21p）		王頊齡為王鴻緒之子。 書法包括：蘇軾、黃庭堅、米芾、趙孟頫、祝允明、文徵明、董其昌等多人作品。繪畫包括：李昭道、郭熙、李公麟、蘇漢臣、劉松年、馬遠、趙孟頫、黃公望、倪瓚、林良、呂紀、唐寅、仇英、董其昌等人作品。 其中，特別值得注意的是倪瓚《溪亭山色》；李昭道《仙山樓閣》等二件（卷57，頁2–4）
4B–2	戶部尚書 穆和倫、與侍郎 塔進泰、王原祁等7人	120（8c+22p）		書法包括：朱熹、蘇軾、米芾、董其昌等人之作。繪畫包括：陳容、李唐、趙伯駒、林椿、朱瑤、劉松年、王淵、唐寅、陸治、仇英、王牧之等人之作（卷57，頁7–9）。其中，侍郎王原祁又另外自獻壽禮（卷56，頁9–10）
4B–3	禮部尚書 赫碩色、與侍郎 二格等6人	89（6c+6p）		書法包括：顏真卿、蘇軾、趙孟頫、董其昌等人之作。其中，特別值得注意的是顏真卿《爭座位帖》；蘇軾《喜雨亭記》；趙孟頫《赤壁賦》等三件。繪畫包括：趙孟頫、倪瓚、沈周、唐寅、董其昌，和宋、元人之作（卷57，頁11–13）
4B–4	兵部尚書 殷特布、與侍郎 覺和托、宋駿業等6人	82（7c+28p）		書法包括：衛夫人、王羲之、蘇夫人、蘇軾、米芾、管夫人、董其昌等人之作。繪畫包括：李昭道、宋徽宗、李公麟、趙伯驌、李唐、宋人、趙孟頫、吳鎮、黃公望、邊景昭、王振鵬、呂紀、張平山、文徵明、唐寅、仇英、董其昌等人之作（卷57，頁17–20）。其中，侍郎宋駿業又另外自獻壽禮（卷56，頁10–11）
4B–5	刑部尚書 哈山、與侍郎 薩爾泰等6人	42（8c+16p）		書法包括：米芾、趙孟頫、董其昌等人之作。繪畫包括：唐人畫馬、郭熙、劉松年、宋諸家山水、集宋人畫、趙孟頫、元人山水、謝時臣、夏昹、董其昌、楊紹卿等人之作（卷57，頁22–24）
4B–6	工部尚書 滿都、與侍郎 張格等6人	84（13c+14p）		書法包括：趙孟頫、陳獻章、文徵明、文彭、董其昌等人之作。繪畫包括：李昭道、李公麟、郭熙、陳居中、趙伯駒、錢選、趙孟頫、文徵明、冷謙、董其昌、徐世昌等人之作（卷57，頁27–29）
	小計	523（61c+107p）		

（接下頁）

序號	單位／職銜	獻物 （書[c]+畫[p]）	馬	備註／著名書畫例 （出處：《四庫全書》，冊654）
C 都察院及通政司以下				
4C-1	督察院左都御史 揆敘、與左副都御史 瓦爾達等6人	46（8c+7p）		書法包括：米芾、趙孟頫、祝允明、文徵明、董其昌等人之作。繪畫包括：李昭道、米友仁、勾龍爽、趙孟頫、黃公望、仇英等人，和宋、元人之作（卷58，頁2-4）
4C-2	通政使司通政使 劉相、與通政 羅瞻、參議 蘇伯霖等8人	36（5c+12p）		書法包括：趙孟頫、解縉、董其昌等人之作。繪畫包括：戴嵩、劉松年、馬遠、趙孟頫、倪瓚、林良、呂紀、唐寅、仇英、藍瑛等人之作。其中，特別值得注意的是仇英《漢宮春曉圖》（卷58，頁4-5）
4C-3	大理寺卿兼太常寺卿 荊山、與大理寺少卿和太常寺少卿 巴霽那、佟霨等7人	89（8c+32p）		書法包括：米芾、朱熹、趙孟頫、董其昌。繪畫包括：趙幹、李公麟、趙令穰、趙伯駒、宋緙絲、曹雲西、黃公望、徐賁、雷瑛、仇英。其中，李公麟《瀛洲文會圖》；趙伯駒《仙山樓閣圖》；黃公望《天池石壁圖》三件作品比較值得注意（卷58，頁7-10）
	小計	171（21c+51p）		
D 內務府等部門				
4D-1	內務府包衣昂邦 赫奕	6（3p）		自畫作品二件（卷58，頁10）
4D-2	營造司郎中 佛保	12（1p）		
4D-3	順天府尹 屠沂、與府丞 王懿2人	9（2c+2p）		書法為：文徵明手錄《通鑑》；董其昌書唐張嗣初《春色滿皇州詩》。繪畫為：趙孟頫畫《墨竹》；董其昌畫《千巖競秀圖》（卷58，頁12）
4D-4	太僕寺卿 阿錫鼐與周道新2人	9（2c+2p）		書法為：米芾書《閬闔篇》；蘇軾書《四時行樂詩》。繪畫為：戴進畫《三星圖》；唐寅畫《江村漁泊圖》（卷58，頁12）
4D-5	國子監祭酒 查喇、與司業 察爾岱等5人	18（2c+8p）		繪畫包括：郭熙、李公麟、馬遠、趙孟頫、謝小僊、仇英、董其昌、魏之璜等人之作。其中，值得注意的是郭熙《嵩山疊翠圖》；李公麟《瀛洲會奕圖》；趙孟頫《學士登瀛圖》；仇英《仙山樓閣》等作品（卷58，頁13-14）
4D-6	鴻臚寺卿 安保	9（6p）		繪畫包括：黃居寀、趙伯駒、仇英、周之冕等人之作（卷58，頁14-15）
4D-7	欽天監監正 明圖、與治理曆法 紀理安2人	2		大清康熙萬年曆一套（四本）、平立方根萬數表一套（卷58，頁15）
	小計	65（6c+22p）		
	總計	1240（117c+259p）	17	

　　總計以上內閣及各部衙門共二十二個單位中的個別官員所獻物件，大約共一千二百四十（1,240）件，其中包括書法一百一十七（117）件、繪畫二百五十九（259）件，另有鞍馬十七匹、和其他珍貴物品。在這裡特別值得注意的是，這些官員所進獻的是「古玩、書畫、和詩冊」三類：「諸臣先後進獻古玩、書畫、詩冊等物，慶祝萬壽，上收受書畫、詩冊有差，餘皆却之。」[11] 又由於康熙皇帝特別喜歡文藝珍品，因此他曾「收受書畫、詩冊」。由此可見他對這三種東西的喜愛，而臣下也以此投其所好。這種風氣不光行之於上層官員，如內閣和部院衙門，輦下各衙門諸臣也仿效行之：「至於輦下各衙門、諸臣公進之物，……尚有檔案可稽，特槩為編次。……至滿洲內府諸臣公進儀單，無檔可稽，止就其各行進獻者，附載一二。」[12] 這些獻物中，包括書籍、器物、古董、書法、和繪畫等物，而其中更不乏珍品，正如以上【表3.4】中所列。

　　在這類進獻官員和所獻物品中，最特別的是內閣（【表3.4：4A–5】）中所見的三堂西洋人紀理安、蘇霖、白進（晉）、和巴多明等人。他們所獻的西洋物品，包括算法器材、規矩、葡萄酒、西洋糖果、鼻煙壺和金幾那藥材等物；[13] 另外，還有內務府（【表3.4：4D–7】）中所見欽天監監正明圖和治理曆法紀理安的獻物中，包括大清康熙萬年曆一套（四本）和平立方根萬數表一套。[14] 由此可見當時西洋人在清宮服務的事實，和康熙皇帝對西洋物品喜好的情況。

（五）第五類：致仕在籍諸臣所獻[15]

　　這些人員進獻了詩冊、古玩、書籍、土宜等物，約如下頁【表3.5】中所示。

　　總計【表3.5】所列十四位致仕官員獻物物件為一千八百零九（1,809）件，其中包含三十九件以上的書法、三十八件以上的繪畫、緞（包括綢、綾）四百一十八（418）疋、和馬四匹；此外，另有錦扇二百（200）握、草葛二百（200）端、桂花香四箱、和芙蓉巾二百（200）條。[16] 在這類進獻者中，最值得特別注意的是【表3.5：5–3】所見的王鴻緒（1645–1723）。王鴻緒是當時的大收藏家。他除了進獻一些珍貴的古代書畫作品之外，又進獻了九十件西洋物品，其中包括了幾種科學儀器，如地平儀、察量遠近儀、大小規矩、吸鐵石、顯微鏡、和葡萄酒，以及各種用品。[17]

　　對於這些以上所列之獻物，康熙皇帝只收了一部分：「上收受詩冊、及書籍、土物有差，餘皆却之。」[18] 雖說「別無冊籍可稽，謹就三品以上，耳目見聞所及，畧記如左。至滿洲漢軍致仕大臣，……僅載一二，以例其餘」，[19] 但所收獻物中應有書畫作品。

（六）第六類：直省進士、舉人、貢監生、生員等所獻

【表3.5】第五類：致仕在籍諸臣獻物件數簡表

序號	致仕官員	獻物（書[c]+畫[p]）	緞	馬	備註／著名書畫例（出處：《四庫全書》，冊654）
5–1	吏部尚書致仕 宋犖	13（4c+3p）			宋犖為當時重要書畫收藏家，在此次所獻書畫中未明列品目（卷59，頁2）
5–2	經筵日講官、起居注、吏部尚書、翰林院掌院學士致仕 徐潮	530（4c+1p）	200（杭紬100端、杭綾100端）、湖筆300、杭扇20匣		書法為：趙孟頫《臨道德經》二種；董其昌臨顏真卿二種（卷59，頁2）
5–3	原任經筵講官、戶部尚書 王鴻緒	255（8c+9p）			王鴻緒為當時重要書畫收藏家，此次所獻書法包括：宋高宗、沈度、董其昌等人之作。繪畫包括：燕文貴、李公麟、錢選、趙孟頫、文徵明、仇英、董其昌、項聖謨等人之作。其中，值得注意的是燕文貴《秋山蕭寺圖》；李公麟《華嚴變相圖》；趙孟頫《浴馬圖》；錢選《秋江待渡》；仇英《大士》等五件。另值得注意的是獻物中包括了一些西洋物品，如地平儀、察量遠近儀、規矩、吸鐵石、顯微鏡、葡萄酒，和各種用品等共90件（卷59，頁3–8）
5–4	原戶部尚書 凱音布		8	2	
5–5	禮部尚書致仕 許汝霖	213（6c+6p）	杭綾100疋 杭綢100疋		書法包括：黃庭堅、趙孟頫、趙雍、董其昌等人之作。繪畫包括：李公麟、宋徽宗、劉松年、趙孟頫、吳鎮、董其昌等人之作（卷59，頁9）
5–6	原任兵部尚書 范承勳	5			
5–7	原任刑部尚書 阿山	14（1c+2p）	10	2	書法為：趙孟頫《泥金楷書》一冊。繪畫包括：馬遠《海屋添籌圖》；王振鵬（誤作鵬梅）《五雲樓閣圖》（卷59，頁10）
5–8	原任經筵講官工部尚書 徐元正	7（2c+2p）			書法包括：董其昌《彭祖頌》。繪畫包括：趙孟頫《百鹿圖》（卷59，頁11）
5–9	原任吏部左侍郎 李錄予	16			糖果8種，蔬菜8種（卷59，頁12）
5–10	原任工部右侍郎 彭會淇	68（2c+2p）			書法為：祝允明《王喬赤松頌》；董其昌書王貞白《宮池產瑞蓮詩》。繪畫為：文徵明畫《江閣秋雲圖》；仇英畫《員嶠仙遊圖》（卷59，頁12）
5–11	原任內閣學士 張榕端	45（9c+9p）			書畫18種，未分項。又有土產食物27種（卷59，頁13）
5–12	後補內閣學士 王之樞	17（2c+2p）			字畫4種，未分項（卷59，頁13）

（接下頁）

序號	致仕官員	獻物 （書[c]+畫[p]）	緞	馬	備註／著名書畫例 （出處：《四庫全書》，冊654）
5–13	候補內閣學士 顧悅履	11（1c+2p）			書法為：董其昌《太極真人歌》。繪畫為：趙昌《上苑春鶯圖》；李迪《瓜瓞圖》（卷59，頁14）
5–14	原任福建巡撫 宮夢仁	615			
	總計	1809 （39c+38p）	418	4	

第六類成員，包括教習進士侍講、八旗教習武進士、舉人、武舉人、國子監監官教習貢生、貢生、監生、提督江南學政左庶子、率江南十四府生員等頭銜之人，共一千一百八十（1,180）多人。他們進獻詩冊、書畫等物。皇帝命令收下後，交付內閣。[20]

（七）第七類：直省和耆老民人所獻

這些百姓來自各地，包括直隸省、七省旗丁、江南省江寧府耆民、江南省蘇州府、江南省松江府、江南省淮揚等府、兩淮鹽商、浙江省民、兩浙鹽商，福建、山東、江西、河南、廣東、廣西六省，及山西、陝西、湖廣、四川、貴州、雲南六省，和山西平陽府、湖廣等通州回民等，共約「億萬」人。他們「先後詣闕，進獻詩冊、畫幅、五穀、土宜……上收五穀、詩、畫，餘皆却之。」[21]

（八）第八類：外藩諸臣所獻

這些外藩諸臣，或親詣、或派遣使者入朝，獻方物、祝萬壽。康熙皇帝僅收下他們往常入貢的禮物，至於多加入貢的部分，則將之歸還。[22]

（九）第九類：蒙古各部領袖所獻

這些蒙古各部領袖，包括札薩克王、貝勒、貝子、公、台吉等，共一百二十（120）人。他們都親詣闕廷，叩祝萬壽。而其中最特別的是，他們在常貢之外，又集資銀二十萬兩，請建廟於熱河。[23] 這便是熱河（承德）溥仁寺和溥善寺二廟興建的由來，也是後來乾隆皇帝在避暑山莊的外圍建立外八廟的濫觴。可惜上述這兩座廟於今已毀。

（十）第十類：外藩屬邦入貢

第十類外藩屬邦，包括厄魯特王、喀爾喀折卜尊丹巴庫圖克圖、以及朝鮮國王李焞等，皆遣使來進萬壽貢。[24]

總計康熙皇帝六十萬壽各界進獻禮物，大致可分為以上十類，其獻禮總數龐大，詳細數目難以估算。在其中他只收下一部分，其餘多未收納，而退回原主。今綜合以上各類所獻，計其可知者的大約數量，以見一斑。

【表3.6】康熙皇帝六十萬壽各界進獻禮物件數簡表

類別	成員	獻物 （書[c]+畫[p]）	衣	緞	馬	備註
第一類	皇室成員（80人）	491（18c+71p）	333			全數收納
第二類	滿、漢世襲官員（68級）			308 以上	131以上	各級人員各進獻緞4到8疋、馬2到4匹，視等級有差。其進獻總數難以詳計
第三類	宗室（41人以上）	194（22c+21p）	41	1634	168	未收納
		金佛一 金滿搭				置於栴（旃）檀寺
第四類	內閣部院衙門（22單位）	1240 （117c+259p）			17	所獻書畫應皆收納
第五類	致仕在籍諸臣（14人）	1809 （39c+38p）		418	4	收詩冊、書籍、土宜有差，餘皆却之
第六類	直省進士、舉人、貢生、監生、生員（1180人）	獻詩冊書畫未計				收付內閣
第七類	全國耆民	獻詩冊、畫幅、五穀、土宜				只收五穀、詩畫
第八類	外藩諸臣	獻方物加貢品				皆未收
第九類	蒙古各部領袖（120人）	常貢外，又進銀二十萬兩				於熱河造溥仁寺、溥善寺（二寺今皆毀）
第十類	厄魯特王、喀爾喀、及朝鮮國王等所派使臣	進萬壽貢禮				收納如常例，其有加貢者，皆却之
總計		3734 （196c+389p）	374	2360 以上	320以上	只計其可知者

根據【表3.6】中所見，這次各方專為慶祝康熙皇帝六十萬壽的禮物，總數雖難精確，但可得知各項禮物之數，至少包括：（1）物品三千七百三十四（3,734）件，其中包括書法一百九十六（196）件和繪畫三百八十九（389）件；（2）衣物三百七十四（374）件；（3）緞二千三百六十（2,360）疋以上；（4）鞍馬三百二十（320）匹以上；（5）金佛、金滿搭（置於北京栴〔旃〕檀寺中）；（6）銀二十萬兩（在熱河建溥仁寺、溥善寺）。

　　以上十類獻壽人員的成分、位階、及他們被編排的先後順序，反映了當時清帝國的權力結構和親疏關係的網絡組織：首先，它以皇帝為中心，以下依次為：（1）皇室、（2）滿、漢世襲官員、（3）宗室、（4）內閣及部院衙門、（5）致仕官員、（6）進士舉人、（7）耆老民人、（8）外藩諸臣、（9）蒙古各部、（10）外藩屬邦。其次，在這個組織架構中，滿人地位又高於漢人。最明顯的是內閣及各部衙門中，都是由滿、漢官員共同組成，而滿人地位又高於漢人，因此，他們的姓名都排在同銜漢人之前。

　　而在這些進獻人員當中，最特別值得注意的，是少數的西洋人，包括紀理安、蘇霖、白進（晉）、巴多明等人。他們是當時在北京三教堂（東堂、南堂、北堂）的耶穌會傳教士，同時也是服務於六部所屬的欽天監和曆法局官員。他們的參與，反映了明末清初西洋傳教士來華，和中、西文化交流的現象。在此稍微簡述有關當時西洋傳教士的活動情形。按，十五世紀末年以來，由於東、西海上航路的大發現，歐洲列強競向美洲和亞洲方面擴張勢力，尋覓資源；加上十六世紀以來宗教革命後，基督教產生新、舊教相互之間的競爭，各自向海外各地競相傳教；這兩項動因的結合，促使明末清初許多歐洲傳教士來華。他們的目的在於傳教。明末清初來華的傳教士當時在北京城中的活動地點，包括教堂與工作場所；許多地點至今仍可尋訪。在宗教活動上，他們建構了三座主要的教堂：南堂（在今北京城南宣武門地區）、東堂（在今北京王府井地區）、與北堂（在今北京西城區）。他們依不同的工作性質，而各在北京城中不同的地點活動。但因清初康、雍、乾三朝（1661–1795）皇帝對基督教的接受態度並不熱衷，特別無法接受羅馬教皇的教權凌駕於本國政權的堅持，因此時常禁止來華傳教士的傳教活動。為此，清初傳教士很少能實踐他們原來來華的職志。

　　但令人意外的是，他們往往因為各種因緣，受到康熙皇帝的特別眷顧，且各憑其長才而得以服務於清初宮廷，因而有機會展現他們另一方面的才藝，最後成就了他們在中、西文化交流史上具體的貢獻。在康熙時期（1662–1772）為清宮服務的傳教士中，比較重要的如：負責天文和曆算的湯若望（Jean Adam Schall von Bell，1597–1666）和南懷仁（Ferdinand Verbiest，1623–1688），以及負責輿地勘查與製圖的張誠（Jean François Gerbillon，1654–1707）和白進（晉）（Joachim Bouvet，1656–1730）等。在康熙五十二年（1713）皇帝六十大壽的此時，以上諸人皆已逝世，餘者唯有白進（晉），所以參與獻物者之中，才只見到他列名。至於長於繪畫的郎世寧（Giuseppe Castiglione，1688–1766），此時尚未進宮。他要晚到盛典過後兩年（康熙五十四年〔1715〕）才入宮服務；因此在這次的獻物中，當然不見他的參與。

　　以上這些傳教士在逝世後，便依不同的教派埋葬在北京西直門外的柵欄傳教士墓地，和更遠的西北郊墓區。他們的教堂和墳墓，在1900年的義和團之亂和1966至1976年的文化大革命期間，都受到不同程度的破壞。現今北京的東堂、南堂、和北堂等三大教堂，都已經修

復；但這些傳教士的墓碑，則分別存立在柵欄墓園和附近的北京石刻藝術博物館內。[25]

　　再從各方所獻物品來看，可以發現當時引以為珍品的文物，包括中國傳統的古玩和古書畫藝術作品。此外，還有某些西洋科學儀器、曆算表、葡萄酒、藥品、糖果、和各種器用；這些西洋物品，由於其稀有性和實用性，而深受皇帝喜愛，因此也被視為珍品，不但西洋傳教士取為進獻物，就連中國致仕官員王鴻緒也取之為皇帝祝壽的賀禮。但那些西洋物品，畢竟是少數。當時最受朝野上下重視的，仍為古玩與書畫作品。以下，個人僅針對該次各類成員所曾進獻的書畫作品，包括時代、書畫家、與品名等資料，就其進獻者和作品標目，加以解讀，以明與當時書畫收藏相關的一些問題。

二、《萬壽盛典初集》獻物帳中的書畫目與相關問題之解析

　　以下，我們進一步先根據前述《萬壽盛典初集》所列各類成員獻物中的書畫作品、類別件數、及年分，作成統計表，然後再進一步說明其他的相關問題。

（一）第一類：皇室成員所獻書畫作品類別件數和年分 [26]

　　按，前述第一類參加慶典的皇室成員共有八十二人，其中八十人獻有賀禮，就中有十四人曾進獻書畫作品，共計八十九件（其中書法十八件，繪畫七十一件），這些作品的時代，有如下頁【表3.7】所列。

　　由【表3.7】中，可見康熙諸皇子，包括皇三子、皇四子、皇五子、皇七子、皇八子、皇十二子、皇十三子、皇十四子、皇十五子、皇十六子、和皇十七子等十一人中，所獻書畫作品從五件到十件不等。這反映出當時皇室中（大約五分之一）的成員都重視或極喜好書畫的事實。當然，這都與康熙皇帝個人的興趣有關。

　　眾所周知，康熙皇帝本人喜愛書法；他常臨摹米芾（1051–1107）、趙孟頫（1254–1322）、和董其昌（1555–1636）等人的書法，也常抄錄各種經典；清宮所藏他最早紀年的手錄《心經》作品，為康熙十四年（1675）他二十二歲之作。而且，自康熙四十二年（癸未〔1703〕）至康熙六十一年（壬寅〔1722〕），約二十年之間，每遇每月的初一、十五日、他的生日（三月十八日）、和浴佛節（四月初八日）等時日，他都會抄錄《心經》一卷，二十年間幾乎從未間斷。[27] 據他的臣下勵杜訥（1628–1703）和宋駿業的估計，康熙皇帝的書法作品，到康熙四十一年（1702）時，已累積達十三萬字；而他也樂於以書法贈送臣下，曾受贈者多達三百多人。[28] 康熙皇帝也喜好繪畫，他曾命王原祁等人編輯《佩文齋書畫譜》。[29] 上有所好，下必甚焉，因此諸皇子才會以之為祝壽之禮。特別值得注意的是，就中進獻最多古畫作品的，是皇四子胤禛（清世宗；雍正皇帝；1678生；1723–1735在位）。他在表面上只

【表3.7】皇室成員所獻書畫作品類別件數和年分統計表

序號	類別　時代　進獻者	書法								件數	繪畫								件數	總件數
		晉	唐	宋	元	明	清	不明	緙絲		晉	唐	宋	元	明	清	不明	緙絲		
1-1	皇三子誠親王 允祉			3						**3**			2	1					**3**	**6**
1-2	長子 弘晟			1						**1**			2						**2**	**3**
1-3	長女																1		**1**	**1**
1-4	次女																	1	**1**	**1**
1-5	皇四子雍親王 允禛												1	1	6		2		**10**	**10**
1-6	皇五子恒親王 允祺			1	3					**4**			1		4				**5**	**9**
1-7	長子 弘昇														3				**3**	**3**
1-8	皇七子淳郡王 允祐													1	2		2		**5**	**5**
1-9	皇八子貝勒 允禩							1		**1**							7		**7**	**8**
1-10	皇十二子貝子 允祹				1					**1**			3		2		1	2	**8**	**9**
1-11	皇十三子 允祥			1						**1**			1		3				**4**	**5**
1-12	皇十四子貝子 允禵														5				**5**	**5**
1-13	皇十五子 允禑			1		1				**2**		1		1	2		3		**7**	**9**
1-14	皇十六子 允祿				1				1	**2**					2		4		**6**	**8**
1-15	皇十七子 允禮			1	1	1				**3**					4				**4**	**7**
	小計	0	0	8	5	3	0	1	1	**18**	0	1	10	3	26	0	28	3	**71**	**89**

進獻了十件，比其他兄弟（至多進獻八件）略多二件；但他所獻的其中一件，又包含了十二景山水人物畫；因此，其總數可計為二十一件。由此可見胤禛對書畫藝術的愛好。而他的這種熱衷，在他即位後也明顯有助於清宮內府書畫收藏量的擴充。

（二）第二類：滿、漢世襲官員所獻

其中無書畫作品。

（三）第三類：諸王、貝勒、公以下，及內、外文武大臣官員所獻書畫作品類別件數和年分 [30]

在這一類成員中，有四人曾進獻書法和繪畫作品，共計四十三件（其中包括書法二十二件，繪畫二十一件），如下頁【表3.8】所示。

【表3.8】滿洲貴冑和內、外文武大臣所獻書畫作品類別件數和年分統計表

序號	類別／時代／進獻者	書法								件數	繪畫								件數	總件數
		晉	唐	宋	元	明	清	不明	緙絲		晉	唐	宋	元	明	清	不明	緙絲		
3–1	多羅信郡王 德昭									0							1		1	1
3–2	多羅順承郡王 布穆巴			1						1					3		5		8	9
3–3	輔國公 星尼							10		10							10		10	20
3–4	和碩簡親王子 應封宗室 雍乾			1		10				11		1			1				2	13
	小計	0	0	1	0	11	0	10	0	22	0	1	0	0	4	0	16	0	21	43

（四）第四類：內閣和各部院衙門直臣所獻書畫作品類別件數和年分

【表3.9】A. 內閣所獻書畫作品類別件數和年分統計表[31]

序號	類別／時代／進獻者	書法								件數	繪畫								件數	總件數	備註
		晉	唐	宋	元	明	清	不明	緙絲		晉	唐	宋	元	明	清	不明	緙絲			
4A–1	內閣大學士 溫達、李光第、王掞等人			4	4	5				13			5	3	2		2		12	25	
4A–2	翰林院學士 揆敘、湯右曾、詹事府少詹事 王奕清等人																		0	0	王奕清後奉命繼其叔王原祁編纂《萬壽盛典初集》一書
4A–3	養心殿尚書 胡會恩					3				3									0	3	
4A–4	侍郎 王原祁				2					2			1	3		12			16	18	進自作繪畫，署臣字款12幅；後奉命作《萬壽圖》和編纂《萬壽盛典初集》一書
4A–5	侍郎 宋駿業														1	2	20		23	23	進自作繪畫2幅，署臣字款；後奉命作《萬壽圖》，未完成，由王原祁接手

（接下頁）

| 序號 | 類別
時代 / 進獻者 | 書法 | | | | | | | | 件數 | 繪畫 | | | | | | | | 件數 | 總件數 | 備註 |
|---|
| | | 晉 | 唐 | 宋 | 元 | 明 | 清 | 不明 | 緙絲 | | 晉 | 唐 | 宋 | 元 | 明 | 清 | 不明 | 緙絲 | | | |
| 4A–6 | 編修 沈宗敬 | | | | | | 2 | | | 2 | | | | | | 12 | | | 12 | 14 | 進其父沈荃書法3件及其自畫12幅 |
| 4A–7 | 監造 趙昌 | | | | | | | | | | | | | | 2 | | | | 2 | 2 | |
| 4A–8 | 監造 王道化 | | | | | 1 | | | | 1 | | | | | | | | | | 1 | |
| 4A–9 | 武備院固山大臣 伊篤善 | | | 1 | 1 | 1 | | | | 3 | | | 1 | | | | | | 1 | 4 | |
| 4A–10 | 候補待詔 曹日瑛 | | | | | 1 | | | | 1 | | | | | | | | | | 1 | |
| 4A–11 | 烏林達 沈崳 | | | | | | | | | | | | | | | 1 | | | 1 | 1 | |
| 4A–12 | 監造 和素 | | | | 1 | 1 | 1 | | | 3 | | | | 1 | 1 | | | 1 | 3 | 6 | |
| 4A–13 | 監造 張常住 | | | | | | | | | | | | | | | 2 | 6 | | 8 | 8 | |
| 4A–14 | 監造 李國屏 | | | | | 1 | | | | 1 | | | | | | | 1 | | 1 | 2 | |
| 小計 | | 0 | 0 | 5 | 5 | 12 | 5 | 1 | 0 | 29 | 0 | 0 | 7 | 7 | 8 | 28 | 28 | 1 | 79 | 108 | |

【表3.10】B. 六部所獻書畫作品類別件數和年分統計表[32]

序號	類別 時代 / 進獻者	書法								件數	繪畫								件數	總件數
		晉	唐	宋	元	明	清	不明	緙絲		晉	唐	宋	元	明	清	不明	緙絲		
4B–1	吏部尚書富寧安、吳一蜚、孫柱等人			6	2	11				19			5	3	11		2		21	40
4B–2	戶部尚書穆和倫、張鵬翮、侍郎王原祁等人			3		5				8			10	4	8				22	30
4B–3	禮部尚書赫碩色、陳詵、侍郎二格、馮忠等人	1		1	1	3				6			1	2	3				6	12
4B–4	兵部尚書殷特布、孫徵灝、侍郎覺和托、宋駿業等人	2	1	2		2				7	0	1	5	9	13				28	35

（接下頁）

序號	類別 進獻者	書法								件數	繪畫								件數	總件數
		晉	唐	宋	元	明	清	不明	緙絲		晉	唐	宋	元	明	清	不明	緙絲		
4B–5	刑部尚書哈山、胡會恩、侍郎薩爾泰等人	0	1	1	1	5				8	0	1	4	2	5		4		16	24
4B–6	工部尚書滿都、張廷樞、侍郎張格等人			2	11					13	0	1	5	3	4		1		14	27
	小計	3	2	13	6	37	0	0	0	61	0	3	30	23	44	0	7	0	107	168

【表3.11】C. 都察院及通政司以下所獻書畫作品類別件數和年分統計表[33]

序號	類別 進獻者	書法								件數	繪畫								件數	總件數
		晉	唐	宋	元	明	清	不明	緙絲		晉	唐	宋	元	明	清	不明	緙絲		
4C–1	都察院揆敘等人			1	3	4				8	0	1	3	2	1				7	15
4C–2	通政司劉相等人				2	3				5	0	1	2	3	6				12	17
4C–3	大理寺荊山等人			2	3	3				8			5	2	3		21	1	32	40
	小計	0	0	3	8	10	0	0	0	21	0	2	10	7	10	0	21	1	51	72

【表3.12】D. 內務府等官員所獻書畫作品類別件數和年分統計表[34]

序號	類別 進獻者	書法								件數	繪畫								件數	總件數
		晉	唐	宋	元	明	清	不明	緙絲		晉	唐	宋	元	明	清	不明	緙絲		
4D–1	內務府包衣赫奕									0						2	1		3	3
4D–2	營造司佛保									0							1		1	1
4D–3	順天府尹屠沂等人				2					2				1	1				2	4
4D–4	太僕寺卿阿錫鼐等人			2						2				2					2	4
4D–5	國子監祭酒查喇等人			1		1				2			3	1	3	1			8	10
4D–6	鴻臚寺卿安保									0			2		4		0		6	6
	小計	0	0	3	0	3	0	0	0	6	0	0	5	4	8	3	2	0	22	28

【表3.13】內閣、六部、都察院、及通政司以下內務府等官員所獻書畫作品類別件數和年分合
計表

| 類別
單位 | 書法 | | | | | | | | 件數 | 繪畫 | | | | | | | | 件數 | 總件數 |
	晉	唐	宋	元	明	清	不明	緙絲		晉	唐	宋	元	明	清	不明	緙絲		
A 內閣	0	0	5	5	12	6	1	0	**29**	0	0	7	7	8	28	28	1	**79**	**108**
B 六部	3	2	13	6	37	0	0	0	**61**	0	3	30	23	44	0	7	0	**107**	**168**
C 都察院	0	0	3	8	10	0	0	0	**21**	0	2	10	7	10	0	21	1	**51**	**72**
D 內務府	0	0	2	0	4	0	0	0	**6**	0	0	5	4	8	3	2	0	**22**	**28**
數量	3	2	23	19	63	6	1	0	**117**	0	5	52	41	70	31	58	2	**259**	**376**

簡言之，如以上【表3.13】所見，這一類進獻者，主要包括四個單位：（A）內閣、
（B）六部、（C）都察院、和（D）內務府。他們所獻書畫作品之數，分別如以下【表
3.14】所示。

【表3.14】內閣、六部、都察院、內務府等官員所獻書畫件數合計表

單位	類別	書法	繪畫	總數
A	內閣	29	79	108
B	六部	61	107	168
C	都察院	21	51	72
D	內務府	6	22	28
	總計	117	259	376

換言之，四類（內閣及各部院）中，計有二十七個衙門曾進獻書法和繪畫作品，共
三百七十六（376）件（其中書法一百一十七〔117〕件，繪畫二百五十九〔259〕件）。在
這四大單位中，前三者是全國最重要的行政單位，而內務府則是管理皇室所有事務的機構。
在這些機構負責任職的，都是皇帝最親信的人。他們也是最知道皇帝的喜好，及如何迎合他
的品味的人。這群人集資購買書畫古物，其數量之多，超過其他各部門的獻物。由此可見，
康熙皇帝對書畫的喜好程度，和古書畫在當時因其珍貴性而被取作壽禮的事實。

（五）第五類：致仕在籍諸臣所獻書畫作品類別件數和年分 [35]

下頁【表3.15】所示第五類進獻物者，都曾在朝廷當過高官，雖然已經致仕，但仍在
這種場合中獻物，以表祝賀和宣示忠誠。他們之中有十人，曾進獻書畫作品共七十七件
（其中書法三十九件，繪畫三十八件）。值得注意的是，那時在康熙朝一些有名的收藏家，
包括梁清標（1620–1691）、朱彝尊（1629–1704）、明珠（1635–1708）、耿昭忠（1640–
1686）、高士奇（1644/1645–1703/1704）、索額圖（?–1703）、和阿爾喜普（生卒年不詳）

【表3.15】致仕在籍諸臣所獻書畫作品類別件數和年分統計表

| 序號 | 類別／進獻者（時代） | 書法 | | | | | | | | 件數 | 繪畫 | | | | | | | | 件數 | 總件數 |
|---|
| | | 晉 | 唐 | 宋 | 元 | 明 | 清 | 不明 | 緙絲 | | 晉 | 唐 | 宋 | 元 | 明 | 清 | 不明 | 緙絲 | | |
| 5–1 | 原吏部尚書 宋犖 | | | | | | | 4 | | **4** | | | | | | | 3 | | **3** | **7** |
| 5–2 | 原吏部尚書 徐潮 | | | | 2 | 2 | | | | **4** | | | | | | | 1 | | **1** | **5** |
| 5–3 | 原戶部尚書 王鴻緒 | | | 1 | 1 | 6 | | | | **8** | | | 2 | 3 | 4 | | | | **9** | **17** |
| 5–4 | 原禮部尚書 許汝霖 | | | 1 | 2 | 3 | | | | **6** | | | 3 | 2 | 1 | | | | **6** | **12** |
| 5–5 | 原刑部尚書 阿山 | | | | 1 | | | | | **1** | | | 1 | 1 | | | | | **2** | **3** |
| 5–6 | 原工部尚書 徐元正 | | | | | 1 | | 1 | | **2** | | | | 1 | | | 1 | | **2** | **4** |
| 5–7 | 原工部侍郎 彭會淇 | | | | | 2 | | | | **2** | | | | | 2 | | | | **2** | **4** |
| 5–8 | 原內閣學士 張榕端 | | | | | | | 9 | | **9** | | | | | | | 9 | | **9** | **18** |
| 5–9 | 後補內閣學士 王之樞 | | | | | | | 2 | | **2** | | | | | | | 2 | | **2** | **4** |
| 5–10 | 候補內閣學士 顧悅履 | | | | | 1 | | | | **1** | | | 2 | | | | | | **2** | **3** |
| 小計 | | 0 | 0 | 2 | 6 | 15 | 0 | 16 | 0 | **39** | 0 | 0 | 8 | 7 | 7 | 0 | 16 | 0 | **38** | **77** |

等人都已過世，[36] 因此，參與這次獻物的只有宋犖（1634–1713）和王鴻緒（1645–1723）兩人。宋犖獻古書畫作品七件；王鴻緒則獻十七件。

（六）第六類：直省進士、舉人、貢生員所獻書畫作品 [37]

其數不詳，難以計算。

（七）第七類：直省耆老、民人所獻詩冊畫幅 [38]

其數不詳，亦難以計算。

至於第八類（外藩諸臣）、第九類（蒙古各部領袖）、和第十類（外邦入貢）所獻物中，則均無書畫作品。

總計如上述第一、三、四、五等四類獻物表中所見，共得書法一百九十六（196）件、

繪畫三百八十九（389）件，共五百八十五（585）件。而依其標目年代分布，則如以下【表3.16】中所見。

【表3.16】康熙皇帝六十萬壽各界進獻書畫作品件數和年分合計表

類別		書法								件數	繪畫								件數	總件數
時代		晉	唐	宋	元	明	清	不明	緙絲		晉	唐	宋	元	明	清	不明	緙絲		
進獻者類別	一	0	0	8	5	3	0	1	1	**18**	0	1	10	3	26	0	28	3	**71**	**89**
	三	0	0	1	0	11	0	10	0	**22**	0	1	0	0	4	0	16	0	**21**	**43**
	四	3	2	23	19	63	6	1	0	**117**	0	5	52	41	70	31	58	2	**259**	**376**
	五	0	0	2	6	15	0	16	0	**39**	0	0	8	7	7	0	16	0	**38**	**77**
總計		3	2	34	30	92	6	28	1	**196**	0	7	70	49	108	31	118	5	**389**	**585**

在以上所獻的五百八十五（585）件（實際上應該更多）書畫作品中，約有一百五十二（152）件作品的時代與作者不明（包括書法二十九件；繪畫一百二十三〔123〕件）。其餘的四百三十三（433）件，據傳分別出自歷代書畫家之手。又，從這些書畫作品的時代分布上，可以看出唐代作品因其幾無存世，也無法取得，因此不見進獻。那時還可取得的為宋、元、明古書畫，主要原因是它們的時代較古，比較珍貴，因此多取作為獻禮。至於清代當時的作品，極少或幾乎不見作為進獻之物（畫家如宋駿業、王原祁、沈宗敬〔1669–1735〕等人獻自創作品者例外）。可知這是當時的一般現象。以下先看書法方面。

如【表3.16】所列，這次慶典中，各方所獻的一百九十六（196）件書法中，有二十九件不知書者名，其餘知名的書法作品計有一百六十七（167）件，據傳分別出於歷代書家之手。他們之中較著名的書家包括：（1）晉代二名：王羲之（303–361）、衛夫人（衛鑠，272–349）；（2）唐代二名：顏真卿（709–785）、柳公權（778–865）；（3）宋代六名：陳摶（872–989）、蘇軾（1037–1101）、黃庭堅（1045–1105）、米芾、宋高宗（1107–1187）、朱熹（1130–1200）；（4）元代二名：趙孟頫、趙雍（1289–約1360）；（5）明代九名：沈度（1357–1434）、解縉（1369–1415）、陳獻章（1428–1500）、祝允明（1460–1526）、唐寅（1470–1524）、文徵明（1470–1559）、文彭（1498–1573）、董其昌、譚曰選（生卒年不詳）；和（6）清代一名：沈荃（1624–1684）等，共二十二人。他們的年序與作品件數約如下頁【表3.17】所列。

如據被獻作品件數之多寡排序，則這些知名書家依次如下頁【表3.18】所列。

當然，在這些作品當中，難免會有真假的問題存在。姑且不論其真偽，以這次進獻的作品為例，以上這些事實至少反映了三個現象：（1）在康熙時期（1662–1772）能收到的古代

【表3.17】康熙皇帝六十萬壽各界進獻書蹟中所見歷代著名書家和其作品數量表

年代	書家	件數
晉	衛夫人	1
	王羲之	1
唐	顏真卿	1
	柳公權	1
宋	陳摶	1
	蘇軾	5
	黃庭堅	4
	米芾	17
	宋高宗	2
	朱熹	5
元	趙孟頫	27
	趙雍	1
明	沈度	1
	解縉	1
	陳獻章	1
	祝允明	6
	唐寅	1
	文徵明	7
	文彭	1
	董其昌	47
	譚曰選（？）	1
清	沈荃	2

【表3.18】康熙皇帝六十萬壽各界進獻書蹟中所見名書家及其作品數量排序表

序號	書家	件數
1	董其昌	47
2	趙孟頫	27
3	米芾	17
4	文徵明	7
5	祝允明	6
6	蘇軾	5
7	朱熹	5
8	黃庭堅	4
9	沈荃	2

書畫作品，以明代書家所作較多，這是因時代較近、作品還未大量流失之故。（2）這些書家的作品，多少反映了康熙皇帝對某些特定書風的愛好程度，因此，進獻者揣摩其意，加以搜尋，趁此機會進獻，以討皇帝歡心。據《秘殿珠林‧石渠寶笈》各編所錄，得知康熙皇帝喜愛書法，自己幾乎每日寫字，且時常臨摹古代名家之作，包括歐陽詢（557–641）、褚遂良（596–658/659）、顏真卿、蘇軾、黃庭堅、米芾、趙孟頫、和董其昌等的作品；其中，他又特別喜好董其昌、趙孟頫、和米芾等人的書法。[39] 果然，這次所獻作品當中，又以董其昌作品之件數最多，趙孟頫次之，米芾、文徵明、祝允明又次之，宋代的蘇軾、黃庭堅再次之。比較特別的是，不以書家聞名的朱熹，竟然也榜上有名，這是因為臣下知道皇帝重視理學，特別尊重朱熹，因此設法尋得他的作品以進獻所致。至於當代人，只有沈荃一人上榜，那是因為康熙皇帝曾經跟沈荃學過書法，也欣賞他的作品，因此，他的兒子沈宗敬才將他父親所寫的兩件作品進獻給皇帝，作為壽禮。

其次，在繪畫方面。這次祝壽活動中，各方所進獻的作品至少有三百八十九（389）件，其中的一百二十三（123）件（包括五件緙絲）未標年代，其餘的二百六十六（266）件據傳分別出於歷代畫家所作。其中，較為著名的計有七十二位，分別為：（1）唐代二名：李昭道（生卒年不詳）、戴嵩（生卒年不詳）；（2）宋代二十八名：周文矩（生卒年不詳，活動於南唐中主、後主時期）、黃筌（約903–965）、李成（919–約967）、黃居寀（933–993後）、趙幹（生卒年不詳；活動於961–975）、范寬（生卒年不詳，活動於十世紀）、燕文

貴（967–1044）、郭熙（約1023–1085）、李公麟（約1049–1106）、趙令穰（生卒年不詳，活動於北宋神宗、哲宗朝）、勾龍爽（生卒年不詳，活動於北宋神宗朝）、米芾、李唐（1066–1150）、米友仁（1074–1153）、宋徽宗（1082–1135）、蘇漢臣（1094–1172）、趙昌（生卒年不詳，活動於十世紀末至十一世紀初）、趙伯駒（1120–1182）、趙伯驌（1124–1182）、李迪（生卒年不詳，活動於南宋孝宗、光宗、寧宗朝）、劉松年（生卒年不詳，活動於南宋孝宗、光宗朝）、馬遠（約1160–1225）、陳居中（生卒年不詳，活動於南宋寧宗朝）、豐興祖（生卒年不詳，活動於南宋理宗朝）、方椿年（生卒年不詳，活動於南宋理宗朝）、李小仙（生卒年不詳）、何浩（生卒年不詳）、海侖（生卒年不詳）；（3）元代十一名：錢選（1239–1301）、趙孟頫、管道昇（1262–1319）、黃公望（1269–1354）、曹知白（1272–1355）、趙雍、王振鵬（生卒年不詳，活動於元仁宗時期）、吳鎮（1280–1354）、盛懋（生卒年不詳，與吳鎮同時期）、倪瓚（1301–1374）、李辰（生卒年不詳）；（4）明代二十六名：冷謙（生卒年不詳，活動於洪武年間）、徐賁（1335–1393）、戴進（1388–1462）、夏昶（1388–1470）、邊文進（生卒年不詳，活動於永樂、宣德年間）、商喜（生卒年不詳，活動於宣德年間）、沈周（1427–1509）、林良（1436–1487）、吳偉（1459–1508）、張路（1464–1538）、唐寅、文徵明、呂紀（1477–?）、謝時臣（1487–1567）、仇英（約1494–1552）、周之冕（1521–?）、宋旭（1525–?）、董其昌、藍瑛（1585–1666）、項聖謨（1597–1658）、陸晃（生卒年不詳）、楊宗白（生卒年不詳）、楊紹卿（生卒年不詳）、徐世昌（生卒年不詳）、雷瑛（生卒年不詳）、謝小仙（生卒年不詳）；（5）清代五名：王原祁、宋駿業、沈宗敬、赫奕（生卒年不詳，活動於康熙朝）、魏之潢（生卒年不詳）等。他們的年序與作品件數約如下頁【表3.19】所列。

　　不可避免地，在這些進獻的三百八十九（389）件畫作之中，也存在著真偽的問題，但由於未見實物，因此無法論判它們個別的真假。然而，以上的事實，至少反映了三個現象：首先，就畫家的人數、時代與派別來看，這次所進獻具名的繪畫類（作品二百六十六〔266〕件；畫家七十二人），不論在件數上、或人數上，都超過了同時所進獻的書法類（作品一百六十七〔167〕件；書家二十二人）；換言之，知名畫家多出五十人，知名繪畫多出九十九件。這種情形，固然反映了歷代畫家人數眾多，因此流傳作品也多人多樣，以至於當時臣下可以尋獲以進獻的作品，才呈現這種多數性與多樣性；但同時更反映出康熙皇帝對於繪畫的體認較為一般，無特殊偏好，欣賞態度開放，所以臣下難以揣摩上意，以致在蒐集作品時便多擇名家所作，便認為是適當的獻物：宋代繪畫為畫史的黃金時代，品質精良又稀有，所以是最好的壽禮；明代與清初時代最近，佳作較易蒐得，因此這兩個時代的作品最受重視與歡迎。特別值得注意的是，這些作品兼容院畫、文人畫、吳派、與浙派，可證此時一般人對畫派優劣並無偏見，因此才敢不加區分地拿來進獻皇帝。

【表3.19】康熙皇帝六十萬壽各界進獻畫作所見歷代名畫家及其作品數量表

年代	畫家	件數	年代	畫家	件數	年代	畫家	件數
唐	李昭道	6	宋（承前）	陳居中	1	明（承前）	林 良	3
	戴 嵩	1		豐興祖（？）	1		吳 偉	1
宋	周文矩	1		方椿年（？）	1		張 路	1
	黃 筌	1		李小仙（？）	1		唐 寅	12
	李 成	1		何 浩（？）	1		文徵明	4
	黃居寀	1		海 侖（？）	1		呂 紀	7
	趙 幹	1	元	錢 選	2		謝時臣	1
	范 寬	1		趙孟頫	22		仇 英	35
	燕文貴	1		管道昇	1		周之冕	2
	郭 熙	5		黃公望	6		宋 旭	1
	李公麟	8		曹知白	1		董其昌	12
	趙令穰	1		趙 雍	1		藍 瑛	1
	勾龍爽	1		王振鵬	3		項聖謨	1
	米 芾	1		吳 鎮	3		陸 晃（？）	1
	李 唐	1		盛 懋	1		楊宗白	1
	米友仁	1		倪 瓚	4		楊紹卿（？）	1
	宋徽宗	2		李 辰（？）	1		徐世昌（？）	1
	蘇漢臣	1	明	冷 謙	1		雷 瑛（？）	1
	趙 昌	1		徐 賁	1		謝小仙（？）	1
	趙伯駒	8		戴 進	4	清	王原祁	12
	趙伯驌	1		夏 昶	1		宋駿業	2
	李 迪	1		邊文進	1		沈宗敬	12
	劉松年	6		商 喜	1		赫 奕	2
	馬 遠	4		沈 周	3		魏之潢	1

【表3.20】康熙皇帝六十萬壽各界進獻畫作中所見知名畫家和其作品多寡排序表

序號	畫家	件數	序號	畫家	件數	序號	畫家	件數
1	仇 英	35	10	李昭道	6	19	王振鵬	3
2	趙孟頫	22	11	劉松年	6	20	沈 周	3
3	唐 寅	12	12	黃公望	6	21	林 良	3
4	董其昌	12	13	郭 熙	5	22	宋徽宗	2
5	王原祁	12	14	馬 遠	4	23	錢 選	2
6	沈宗敬	12	15	倪 瓚	4	24	周之冕	2
7	李公麟	8	16	戴 進	4	25	宋駿業	2
8	趙伯駒	8	17	文徵明	4	26	赫 奕	2
9	呂 紀	7	18	吳 鎮	3			

　　其次，就畫題而言，在所進獻的這些名家作品中，多偏專為祝壽用的吉祥喜慶畫作，素以這類作品聞名的仇英之作，便因此成了首選。再其次，雖然為了祝壽，因此許多進獻者多選擇吉慶人物畫以應景，但中國畫素來都以山水畫為主流，其成就也較受肯定與重視，知名

畫家也較多，因此進獻品中便有好幾件珍品是山水畫；特別值得重視的，比如以上各相關表上所列。至於清代王原祁和沈宗敬的作品，為何數量之多（十二件）僅次於仇英（三十五件）與趙孟頫（二十二件），而與唐寅（十二件）、董其昌（十二件）並列？主要原因是他們本身便是畫家，所以可以精心挑選自己所作的十二件作品進獻；相較之下，同時期的宋駿業與赫奕則較含蓄，雖然他們本身也是知名畫家，但各自只拿出兩件作品作為壽禮；不過宋駿業同時也獻有古畫一件，皇扇二十匣。

如據被獻作品件數之多寡排序，則這些知名畫家依次如【表3.20】所列。

三、抽樣追蹤《萬壽盛典初集》獻物帳中的書畫作品在入宮後的典藏和流傳

令人好奇的是，這批進獻的五百八十五（585）件（將近六百件）書畫作品，入宮之後如何處理？關於此事，難知其詳，原因有三：首先，對這些進獻的書畫，當時只列了品目，並無更詳細的內容和尺寸等相關資料。其次，有關它們入宮後康熙皇帝如何處理它們，也無任何文獻記載。再者，清宮舊藏和現在存世傳為同人所作的相同品目也不少；因此，難以斷定其中哪一件是當時的進獻物。基於以上三個困難，我們很難精確地全數指認出，當日進獻的那五百多件作品，是現在所知的哪幾件。雖然如此，但是個人還是嘗試作抽樣調查，以推測其大概情形。根據個人對內閣和致仕官員（第四類和第五類）所獻中比較知名、且較可以掌握的十五件書畫作品（其中幾件就藏在臺北國立故宮博物院）作抽樣追蹤研究後，發現了以下六個現象：

1. 這批作品進宮後，康熙皇帝似乎並未命臣下作精密的研究。因為，當時官員中最精於鑑賞、且共同編過《佩文齋書畫譜》的宋駿業和王原祁兩人，都受命忙於繪製《萬壽圖》和編纂《萬壽盛典初集》一書；而且，其後兩年（1713–1715）之間，兩人也因年老而先後過世。[40] 因此，個人推測這批書畫進宮後，極可能只經過大略的品質檢驗，並且依題材上的合適性和康熙皇帝個人的喜好，而分別非固定性地貯放在他經常活動的宮殿中，包括乾清宮、御書房、和漱芳齋等處。在當時或日後，它們當然也會因各種不同的情況而改換貯藏地。[41] 據乾隆十年（1745）編修的《石渠寶笈初編》中，我們得知其中幾件的貯藏地，比如：倪瓚《溪亭山色》，列為上等，貯乾清宮；[42] 趙孟頫《赤壁賦》書法（圖3.1），列為上等，貯御書房；[43] 顏真卿《爭座位帖稿》一卷，列為次等，貯御書房；[44] 錢選《秋江待渡》，列為上等，貯漱芳齋。[45]

2. 康熙皇帝對這批進獻書畫的興趣不如以往投入，理由可能是因為他年過六十之後，健康日

圖3.1　元 趙孟頫（1254–1322）《書前後赤壁賦》（局部）1299 紙本墨書 卷 30.8×449.5公分 臺北 國立故宮博物院

差，加上康熙四十七年（1708）和康熙五十一年（1712）兩度廢允礽（1674–1724）皇
太子之銜後，儲君未立，諸皇子各結黨羽，期能繼位而明爭暗鬥的情形，讓他心情沉重，
興致大失。因此，面對那批新進的作品，他的欣賞興致似乎不如以往那般高昂。也因此，
個人在所抽樣的十五件進獻作品中，沒有發現任何他的題字、花押、或鈐印。按，康熙皇
帝的題記、花押、和鈐印，例見臺北國立故宮博物院所藏的幾件作品：《宋四家集冊》中
有「體元」印；《宋元寶翰》中有朱書「太平」押字、「體元」印、「精一」印；《元人法
書冊》中有「康熙」半印；《明人翰墨冊》中有「幾暇怡情」、「乾健」、「體元」、與「康
熙」等印。[46]

3. 雍正皇帝雖然對書畫有濃厚的興趣，[47]但在繼位之後，因忙於政務，對這批書畫似乎也沒
有進一步加以整理。不過，他卻曾將它開放，讓「寶親王」（弘曆；雍正十一年〔1733〕
封王）有機會欣賞過其中的一部分；因為，其中幾件被放在御書房的次等作品上，有
「寶親王」的題記，如李昭道《仙山樓閣》（《石渠寶笈初編》可能改為《畫蓬萊宮闕
圖》）上有「寶親王」題詩；又如趙伯駒《仙山樓閣圖》和趙孟頫《洗馬圖》（原稱《浴
馬圖》）兩圖上都有「寶親王」在雍正十三年（1735）七月的題記。[48]

4. 這批書畫既然都在康熙五十二年（1713）已經入宮，因此，其後都登錄在乾隆十年
（1745）所編的《石渠寶笈初編》中。但因它們的品質參差不齊之故，所以在《石渠
寶笈初編》當中，又將它們分為上等和次等。此外，有一部分則登錄於乾隆五十八年
（1793）所編的《祕殿珠林‧石渠寶笈續編》之中，如李公麟《華嚴變相》，收於《祕
殿珠林續編》乾清宮部分；[49]黃公望《天池石壁》（圖3.2），見於《石渠寶笈續編》重華
宮部分；[50]燕文貴《秋山蕭寺》，見於同書的寧壽宮部分，且其上有乾隆三十六年（辛卯
〔1771〕）御題。[51]

5. 值得注意的是，有的進獻作品並不見錄於《石渠寶笈》各編中，如李成的《蕭寺晴

巒》；而且，某些作品的名稱似乎經過修改。其主要原因，可能是為了區別某些畫名重複的不同作品，也可能是為了更容易明白作品的故事內容，因此有時才會將它們進獻時原有的畫名稍作修改。現在，我們如依它們的原畫名尋索《石渠寶笈》各編，反而沒有著落。比如李公麟《瀛洲文會圖》（原畫名）和劉松年《瀛洲圖》（原畫名），由於兩者的內容都是圖繪唐太宗（李世民，598/599生；626–649在位）時名臣房玄齡（578–648）、魏徵（580–643）等十八學士登瀛洲的故事，因此，《石渠寶笈》編者都將之改為《十八學士圖》。在清宮舊藏中，標為李公麟的《十八學士圖》有兩件：一件載於《石渠寶笈初編》，列為次等，貯御書房；[52] 它應是康熙皇帝萬壽時的獻禮。另一件則載於《石渠寶笈續編》，貯寧壽宮中；[53] 這件可能是乾隆時期（1736–1795）才進宮的。[54] 至於標為劉松年的《十八學士圖》，在清宮中共有三本：第一本見於《石渠寶笈初編》，貯御書房，列為次等；[55] 它應是康熙時期（1662–1772）進獻之物。第二本

圖3.2　元 黃公望（1269–1354）《天池石壁圖》1341
絹本設色 軸 127.9×61.6公分 臺北 國立故宮博物院

見於《石渠寶笈續編》寧壽宮部分；[56] 它應是乾隆時期入宮的。第三本則見於《石渠寶笈三編》（1816）御書房部分；[57] 它應該也是乾隆時期、甚或晚到嘉慶時期（1796–1820）才進宮的。此本現今藏於臺北國立故宮博物院。[58]

6. 有趣的是，有關仇英的兩件作品：《漢宮春曉圖》和《仙山樓閣圖》的問題。在《石渠寶笈初編》中，登錄為仇英所作的《漢宮春曉圖》有兩本，皆絹本設色。其中一本無款，列為上等，貯養心殿。[59] 此本卷首有乾隆皇帝題書；卷後附有多人題跋；其中一跋竟言此卷為「白描」，可證此跋文不對題，極可能移自別處。但這本的登錄格式與內容詳盡，加上既有乾隆皇帝題書，因此可以判斷它極受乾隆皇帝喜愛，因此才會存放在他的居處養心

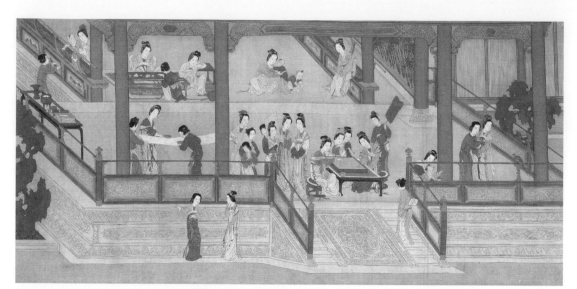

圖3.3　明 仇英（約1494–1552）《漢宮春曉》（局部）絹本設色 卷 30.6×574.1公分 臺北 國立故宮博物院

殿。這本可能是乾隆初年進宮的。另外一本（圖3.3；圖版3）有「仇英實父謹製」，列為次等，貯御書房，無其他內容資料；[60] 本幅今藏臺北國立故宮博物院。它應是康熙皇帝萬壽獻禮中的一件。值得注意的是，《故宮書畫錄》的編者群，經十分用心地觀察本圖後，補充了相當重要的資料。根據他們的記錄：此圖曾經明末項元汴（子京、墨林，1525–1590）和清初梁清標（蕉林、蒼巖，1620–1691）的收藏（幅上有二人藏印）；又，前有項子京「慮」字編號；拖尾最後處有「子孫永保，值價二百金」九字。[61] 這對於研究作品收藏史和古書畫在當時的市價而言，是十分重要的資料。令人驚訝的是，本幅的藝術品質優異，但《石渠寶笈初編》卻將它列為次等。據此可以推測在乾隆十年（1745）編《石渠寶笈初編》時，因清宮內藏書畫已達萬件以上，[62] 編者群臣在龐大工作量與壓力之下，又為迎合皇帝所好，因此在擇件評等方面，難免顧此失彼：凡是乾隆時期（1736–1795）入宮、或皇帝所好之物、或有御筆題書者，便列為上等，且記載詳盡；相對地，對於早已在康熙時期（1662–1772）入宮的這批書畫，似乎並未再多加仔細觀察，多數列為次等，只簡略記錄作者與品目。若非如此，便是他們的鑑賞眼光有偏失。

再看有關仇英《仙山樓閣圖》（圖3.4；圖版4）的問題。此圖幅上有陸師道（1517–1580）在明嘉靖庚戌（1550）年所書蔡羽（1457–1541）的〈仙山賦〉。首先，談它入宮後的收藏資料。此圖現今雖列為中央博物院編號，但也屬臺北國立故宮博物院收藏。[63] 此圖並未見載於《石渠寶笈》各編，主要原因是它在康熙五十二年（1713）進獻入宮後，留在紫禁城中一段時日，約到乾隆十年（1745）之前（據幅上「乾隆御覽之寶」印記），被攜往瀋陽故宮，直到民國初年。因此，乾隆十年（1745）到嘉慶二十一年（1816）之間三次編修《石渠寶笈》、登錄紫禁城和圓明園各宮殿（只見於《石渠寶笈續編》和《石渠

寶笈三編》）所藏書畫時，[64] 便未見收錄。民國三年（1914），北洋政府將瀋陽故宮和熱河避暑山莊的清宮舊藏書畫和古物，集中貯放在紫禁城內，設古物陳列所管理；[65] 此畫便在其中。其後，此畫隨該所之遷移變動，輾轉併入臺北國立故宮博物院。

　　有趣的是，和本幅的構圖與圖像母題相近似的作品，還有另外一本，也在臺北國立故宮博物院，標名為仇英《雲溪仙館》（圖3.5）。本圖幅上同樣也有陸師道書〈仙山

圖3.4　明 仇英（約1494–1552）《仙山樓閣圖》
絹本設色 軸 110.5×42.1公分 臺北 國立故宮博物院

圖3.5　明 仇英（約1494–1552）《雲溪仙館》
紙本設色 軸 99.3×39.8公分 臺北 國立故宮博物院

賦〉，但所書時間為明嘉靖二十七年
（1548）。[66] 它較上述《仙山樓閣圖》
中所書（1550）早了兩年。除此之外，
兩者從圖畫與書法的內容和布局方面看
來，都有許多相近之處，因此，應是同
人前、後之作。《雲溪仙館》可能在乾隆
初年時進入清宮，曾著錄於《石渠寶笈
初編》，列為上等，貯於養心殿。[67] 據此
可知，乾隆皇帝必然十分喜愛以上這兩
幅作品的題材和藝術品質，因為，他將
《雲溪仙館》留在自己的居處養心殿；而
將《仙山樓閣》攜往瀋陽故宮，以便他
到當地時也可以隨時欣賞。

　　此外，值得特別注意的是，在這批書畫
中，是否有的名蹟後來流出清宮，難以確
定。比如內閣大學士溫達等人曾進獻李成
的《蕭寺晴巒》，[68] 但該圖並未見錄於《石
渠寶笈》各編中。現在美國堪薩斯城納爾
遜美術館中藏有一幅李成的《晴巒蕭寺圖》
（圖3.6），其上有十六個印記，包括一宋
印（「尚書省」印）和梁清標及十九、二十
世紀各藏家之印，但並無清宮藏印。[69] 在

圖3.6　（傳）宋 李成（919–967）《晴巒蕭寺圖》
絹本淺設色 軸 111.4×56公分
美國堪薩斯城 納爾遜美術館

這裡，個人不能僅憑二者相同的標目，而判定納爾遜本便是康熙皇帝萬壽時的那件進獻物。
但如果它原屬這批康熙皇帝萬壽獻物，則它流出清宮的時間應該相當早：它可能趁當時無暇
盤點登錄時，便已被盜出宮外，後來輾轉流入美國，成為現今堪薩斯城納爾遜美術館的珍藏
（關於這一點還有待查證）。

　　今據以上十五件作品的文獻資料，加以整理後，列表說明如下頁【表3.21】。

結論

　　經由以上的觀察，得知康熙五十二年（1713）專為慶祝康熙皇帝六十大壽而舉辦的「萬

【表3.21】康熙皇帝六十萬壽內閣和致仕官員所獻部分書畫作品入宮後的典藏和流傳抽樣調查

序號	作者	品名	著錄（石：石渠寶笈／秘：秘殿珠林／故錄：故宮書畫錄）	貯藏地	等級	備註
1	倪　瓚	《溪亭山色》	石一：上：425–426	乾清宮	上	
2	趙孟頫	《赤壁賦》（書法）	石一：上：915 故錄：1：1：78	御書房 現藏臺北國立故宮博物院	上	（見圖3.1）
3	顏真卿	《爭座位帖》	石一：下：933	御書房	次	
4	錢　選	《秋江待渡》	石一：下：1194–1196	漱芳齋	上	
5	李昭道	《仙山樓閣》（《蓬萊宮闕》）	石一：下：1044	御書房	次	寶親王題詩
6	趙伯駒	《仙山樓閣》	石一：下：1047	御書房	次	寶親王題詩（1735）
7	趙孟頫	《洗馬圖》	石一：下：1048–1049	御書房	次	同上
8	李公麟	《華嚴變相》	秘二：70–71	乾清宮		
9	黃公望	《天池石壁》	石二：3：1580 故錄：3：5：198–199	重華宮 現藏臺北國立故宮博物院		（見圖3.2）
10	李公麟	《瀛洲文會圖》（《十八學士圖》）二件	石一：下：1046 石二：5：2691–2693	御書房 寧壽宮	次	
11	劉松年	《瀛洲圖》（《十八學士圖》）三件	石一：下：1046 石二：5：2691 石三：7：3073–3078 故錄：2：4：50–56	御書房 寧壽宮 御書房 現藏臺北國立故宮博物院	次	
12	仇　英	《漢宮春曉圖》	石一：下：1055 故錄：2：4：183–184	御書房 現藏臺北國立故宮博物院	次	（見圖3.3）
13	仇　英	《仙山樓閣圖》	故錄：3：5：356–358	瀋陽故宮 現藏臺北國立故宮博物院		（見圖3.4）
14	仇　英	《雲溪仙館圖》	石一：上：677 故錄：3：5：356	養心殿 現藏臺北國立故宮博物院	上	（見圖3.5）
15	李　成	《蕭寺晴巒圖》		Nelson Gallery（?）		（見圖3.6）此圖是否原為此次進獻物，待查。

壽盛典」，規模浩大，可謂各階層單位都有代表參與獻禮。這樣全面性的參與和獻物，既可解讀為單純地為皇帝祝壽，所謂「一人有慶，兆民賴之」，但同時也是參與者各自向皇帝宣示忠誠的一種政治表態。以上各表所列進獻單位及物品件數，雖難以完全精確，但應可反映

其大致情況。由這些參與單位和獻物冊中，至少可以看出以下的七種現象。

其一，反映了當時清帝國的權力結構。這些參與單位，大致可分為十類，而其排序則反映出當時帝國的權力結構：皇帝為無上權威，其下依親疏而排列為：（1）皇室，（2）宗室，（3）滿、漢世襲官員，（4）內閣及部院衙門，（5）致仕官員，（6）進士舉人，（7）耆老民人，（8）外藩諸臣，（9）蒙古各部，和（10）外藩屬邦等。其中，較特別的是在第四類部院衙門附屬下的少數西洋傳教士；他們身為傳教士，卻各以不同專長受到康熙皇帝眷顧，而任職於曆法局和欽天監。他們恭逢盛會，因此也參與獻壽。

其二，每類進獻者當中，其參與祝壽獻物的人物，都經選擇和考慮其合適性。比如，當時康熙皇帝已有的皇子二十二人，只有十三人和其家屬參與祝壽活動。因為皇六子、十一子、十八子、和十九子早殤；而皇二十、二十一、二十二子尚未成年（其年齡都在一到七歲之間）；至於皇長子允禔和皇二子允礽，因兩年前獲罪，所以他們二人和其家屬都不得參加。因此，皇室的家宴活動，全由皇三子誠親王允祉領銜。

其三，滿人地位高於漢人。當時內閣和各部衙門的官員，都由滿、漢成員組成；而滿官地位又高於漢官，因此在獻物帳中，幾乎都以滿人官員領銜。

其四，書畫與古玩、詩冊、緞疋、鞍馬、及西洋物品等，被視為珍品，因此在各類獻物中，多見這些物件。這固然是當時傳教士帶來的西洋物品，和中國古書畫作品本身所具有的稀有性與珍貴性；但同時也反映了康熙皇帝對西洋物品和中國書畫藝術的喜好，因此臣下為迎合其好而進獻。

其五，由進獻古書畫的人員名單中，得知當時的皇室人員、內閣、和六部各衙門的滿、漢官員，以及曾在那些單位任職的致仕官員當中，有許多人都熱衷書畫藝術；他們或為收藏家，或為書畫家，在此特殊場合中，他們也適時地選擇珍品進獻。比如，皇室成員中，包括皇三子允祉和其子弘晟、皇四子胤禛、皇五子允祺和其子弘昇（1696–1754）、皇八子允禩、皇十二子允祹、皇十三子允祥、皇十四子允禵、皇十五子允禑、皇十六子允祿、和皇十七子允禮等十二人，都曾進獻古書畫作品；其中，又以皇四子胤禛（後來的雍正皇帝）進獻古畫最多：在帳面上雖只獻十件，但實質上其總數可計為二十一件。在致仕官員當中，宋犖和王鴻緒都是著名的收藏家。而在此時，其他康熙朝有名的收藏家官員，包括：耿昭忠、梁清標、高士奇、索額圖、朱彝尊、明珠、阿爾喜普等人，也都已過世，所以不見他們參與獻物。至於沈宗敬為書家；沈宗敬之父為沈荃，曾教康熙皇帝書法；而赫奕、宋駿業、和王原祁三人都是當時著名的畫家。[70]

其六，該次各方所獻的書畫作品，約計共得五百八十五（585）件，其中書法一百九十六（196）件，繪畫三百八十九（389）件。一百九十六（196）件書法之中，不知名的作者二十九件，其餘一百六十七（167）件分別由二十二位歷代知名書家所作；就中依

序以董其昌四十七件、趙孟頫二十七件、米芾十七件等三人的作品最多；而這正反映了因康熙皇帝對這三位書家風格的喜好，臣下才如此用心地加以迎合。三百八十九（389）件繪畫之中，有一百二十三（123）件作者不明，其餘二百六十六（266）件分別由七十二位歷代知名畫家所作，依序以仇英三十五件、趙孟頫二十二件、唐寅十二件、董其昌十二件、和王原祁十二件等畫家的作品最多。明顯可見，這五位畫家之中，趙孟頫為元代畫家；仇英、唐寅、和董其昌三人為明代畫家；而王原祁則為當朝內閣官員和翰林學士。仇英、唐寅、和董其昌三人都為明代中期以後之人，他們距清初最近，流傳的作品也較易取得，因此被擇以入貢的機會也較大。至於仇英居冠，主要原因應在於仇英為重要人物畫家，所作有許多關於喜慶主題的作品，比較適合作為壽慶之禮的緣故。趙孟頫與董其昌都是康熙皇帝最喜歡的書家之一，他們也是著名的畫家，因此臣下多予迎合所好，而取其繪畫作為進獻之禮。至於為當朝內閣學士及戶部侍郎的王原祁，深受康熙皇帝信任，本身又為名畫家，因此他將自己的作品作為獻禮，乃屬自然之事。

其七，各種資料顯示，清初統治階級對於中國傳統的書畫藝術普遍重視；且由於皇帝的喜好，因此臣下爭相迎合，多方覓取，尋機以進。僅僅康熙五十二年（1713）的萬壽盛典之中，各方進獻的書畫作品至少就有五百八十五（585）件，將近六百（600）件之多，其數驚人。由於康熙、雍正、和乾隆三朝皇帝都酷愛書畫，因此臣下在各式的皇家慶典中，像這樣趁機尋覓珍品以進獻的例子必多有之。正如乾隆皇帝在乾隆五十八年（1793）為《秘殿珠林・石渠寶笈續編》所寫的序文中所云：

> 自乙丑（乾隆十年〔1745〕）至今癸丑（乾隆五十八年〔1793〕）凡四十八年之間，每遇應宮大慶、朝廷盛典，臣工所獻古今書畫之類，及幾暇涉筆者，又不知其凡幾。……[71]

這也正是乾隆皇帝內廷之所以能聚集數萬件書畫收藏的主要來源之一了。

附記：本文原刊載於《故宮學術季刊》，30 卷 1 期（2012 年秋），頁 1–54。

4

乾隆皇帝《八旬萬壽圖》與康熙皇帝《萬壽圖》的比較研究

前言

　　康熙皇帝（愛新覺羅玄燁；清聖祖；1654生；1661–1722在位）（圖4.1；圖版5）與乾隆皇帝（愛新覺羅弘曆；清高宗，1711–1799；1736–1795在位）（圖4.2；圖版6）是清朝（1616–1911）十一個皇帝之中，在位最久，享壽最高，也是國威最盛時期的兩位君主。康熙皇帝八歲即位，在位六十一年，六十九歲逝世。他的孫子乾隆皇帝二十五歲即位，因不敢逾越其祖的在位年限，因此在位滿六十年便禪位，四年後逝世，享壽八十九歲。這兩位君主，在各自一甲子的主政期間，施政得法，不論在文治、武功、和民生、經濟等各方面，都獲得明顯績效，而開創了清初的百年盛世。

　　在文治方面，兩位君主對於知識分子都採用恩威並施的方法：一方面高壓控制，箝制異己；一方面以科舉取士，籠絡漢人，藉此擢拔賢能，入仕治國。此外，他們都利用宗教，藉藏傳佛教的共同信仰，鞏固對蒙古和西藏地區的控制。在武功方面，雖然康熙和乾隆時期（1736–1795），國內都曾發生規模大小不等的戰事，但終獲平定，得令百姓生息。在民生經濟方面，由於此時域外一些新農業物種的傳入，和新耕土地面積的增加，致使物產豐足，人口蕃滋。也因多年歲入豐餘，國庫充盈，因此兩位君主在位期間都曾數度蠲免全國賦稅，百姓得蒙其利。[1]

　　在以上各項豐足的條件下，因此而有康熙五十二年（1713）為慶祝康熙皇帝六十大壽而舉行的萬壽盛典，和乾隆五十五年（1790）為慶祝乾隆皇帝八十大壽而舉行的八旬萬壽盛典。左圖右史，事後兩位皇帝分別命令臣下以文字和圖畫記錄了這兩次大規模的祝壽活動，為此而先後編纂了康熙皇帝《萬壽盛典初集》（成於康熙五十六年〔1717〕）和乾隆皇帝《八旬萬壽盛典》（成於乾隆五十七年〔1792〕）二書，且製作了康熙皇帝《萬壽圖》和乾隆皇帝《八旬萬壽圖》兩件繪卷和版畫。這些書籍和繪卷

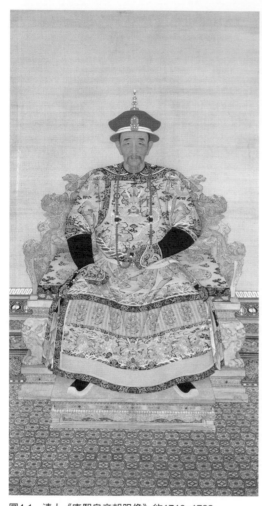 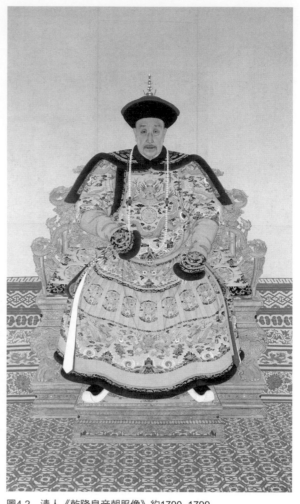

圖4.1　清人《康熙皇帝朝服像》約1710–1722　　　圖4.2　清人《乾隆皇帝朝服像》約1790–1799
絹本設色 軸 274×143公分 北京 故宮博物院　　　　　絹本設色 軸 257.3×151公分 北京 故宮博物院

（或摹本）及版畫今都存世。

　　為皇帝祝壽而舉行大規模慶祝活動之事例，可上溯到唐玄宗（李隆基，685–762；712–756在位）開元二十四年（736）時，且歷代皇帝亦曾有之，可惜那些相關的圖畫似乎並未流傳下來。[2] 因此，目前傳世與康熙和乾隆兩位皇帝萬壽盛典相關的文獻與圖畫，便成為十分珍貴的資料。特別是前、後兩個慶典，在時間上（1713、1790）相隔了七十七年，二圖所描繪的內容，也正反映了北京地區在那七十多年間城市景觀和物質文化演變的情形。因此，本文將以圖像為主，結合相關文獻，解讀並比較這兩件「萬壽圖」的表現特色和圖像意涵。

　　本文主要的議題包括以下五項：一、康熙皇帝《萬壽盛典初集》與乾隆皇帝《八旬萬壽盛典》二書內容項目的比較；二、康熙皇帝《萬壽圖》的內容、布局、表現特色、與圖像意涵；三、乾隆皇帝《八旬萬壽圖》的內容與布局；四、乾隆皇帝《八旬萬壽圖》的表現特色、圖像意涵、與歷史意義；五、康熙皇帝《萬壽圖》與乾隆皇帝《八旬萬壽圖》的綜合比較。

一、康熙皇帝《萬壽盛典初集》與乾隆皇帝《八旬萬壽盛典》二書內容項目的比較

　　康熙皇帝《萬壽盛典初集》是康熙五十三年（1714）由王原祁（1642–1715）開始負責編纂，最後在康熙五十六年（1717）由其侄王奕清和其子王曩等人完成後上呈。[3] 至於乾隆皇帝《八旬萬壽盛典》則是由阿桂（1717–1797）、嵇璜（1711–1794）、和珅（1750–1799）、王杰（1725–1805）、福康安（1753–1796）等十二人於乾隆五十七年（1792）十月依康熙皇帝《萬壽盛典初集》的模式所編寫而成。[4] 以下試列表（見【表4.1】）將康熙皇帝《萬壽盛典初集》與乾隆皇帝《八旬萬壽盛典》二書的內容目次作一比較，並標出二者特異之項目，以見二者所著重項目之同異。

【表4.1】康熙皇帝《萬壽盛典初集》與乾隆皇帝《八旬萬壽盛典》之內容同異和目次比較表

標記說明：「灰底」→ 代表相同　「△、＊、◎」→ 代表相異

書名 卷數	康熙皇帝《萬壽盛典初集》	書名 卷數	乾隆皇帝《八旬萬壽盛典》
1	宸藻一	1–4	宸章一～四（共四卷）
2	宸藻二（以上宸藻，共二卷）	5–6	聖德一～二：敬德一～二
3	聖德一：孝德	7	聖德三：孝德
4–6	聖德二：謙德一～三	8–9	聖德四～五：勤德一～二
7	聖德三：保泰	10	聖德六：健德
8	聖德四：教化（以上聖德，共六卷）	11–12	聖德七～八：仁德一～二
9–10	典禮一：朝賀一～二	13–14	聖德九～十：文德一～二
11–12	典禮二：鑾儀一～二	15	聖德十一：儉德
13–14	典禮三：祭告一～二	16–17	聖德十二：謙德（以上聖德，共十三卷）
15–17	典禮四：頒詔一～二	18–19 ＊	聖功一～二：安南歸降一～二
18–21	典禮五：養老一～四	20 ＊	聖功三：緬甸歸順
22	典禮六：大酺（以上典禮，共十四卷）	21 ＊	聖功四：廓爾喀降順
23	恩賚一：加恩宗室	22–23 ＊	聖功五～六：附載平定臺灣一～二
24–25	恩賚二：加恩外藩	24 ＊	聖功七：附載平定甘肅回（以上聖功，共七卷）
26	恩賚三：加恩臣僚	25–26 ＊	盛事一～二：慶得皇元孫一～二
27–28	恩賚四：加恩耆舊一～二	27–28 ＊	盛事三～四：五世同堂一～二
29–32	恩賚五：蠲賦一～四	29 ＊	盛事五：數世同居
33–35	恩賚六：開科一～三	30–32 ＊	盛事六～八：千叟宴一～三
36–38	恩賚七：賞兵一～三	33–34 ＊	盛事九～十：賜科第職銜
39	恩賚八：恤刑（以上恩賚，共十七卷）	35–39 ＊	盛事十一～十五：壽民壽婦一～五
40–42 △	慶祝一：圖畫一～三	40–41 ＊	盛事十六～十七：辟雍一～二
43–49 △	慶祝二：圖記一～七	42 ＊	盛事十八：班禪入覲
50–51 △	慶祝三：名山祝釐一～二	43–44 ＊	盛事十九～二十：民數穀數一～二
52–53 △	慶祝四：大臣入覲一～二	45 ＊	盛事二十一：一產三男四男

（接下頁）

書名 卷數	康熙皇帝《萬壽盛典初集》	書名 卷數	乾隆皇帝《八旬萬壽盛典》
54–59 △	慶祝五：貢獻一～六	46–49 ＊	盛事二十二～二十五：收成分（以上盛事，共二十五卷）
60 △	慶祝六：瑞應（以上瑞應，共二十一卷）	50–52	典禮一～三：慶祝一～三
61	歌頌一：皇子	53	典禮四：朝會
62–67	歌頌二～七：大臣一～六	54	典禮五：祭告
68	歌頌八：南書房諸臣	55	典禮六：鑾儀
69–96	歌頌九～三十六：詞臣一～二十八	56–61	典禮七～十二：樂章一～六（以上典禮，共十二卷）
97–98	歌頌三十七～三十八：武英殿諸臣一～二	62–64	恩賚一～三：本年恩詔一～三
99	歌頌三十九：蒙養齋諸臣	65–69	恩賚四～八：本年蠲賦一～五
100–102	歌頌四十～四十二：教習進士館諸臣一～三	70–71	恩賚九～十：本年恩科一～二
103	歌頌四十三：京職諸臣	72	恩賚十一：本年東巡
104	歌頌四十四：外任諸臣	73	恩賚十二：恩宴
105	歌頌四十五：武職諸臣	74–76	恩賚十三～十五：賞賚一～三（以上恩賚，共十五卷）
106–109	歌頌四十六～四十九：貢舉諸臣一～四	77–78 ◎	圖繪一～二：圖一～二
110–119	歌頌五十～五十九：生監諸臣一～十	79–80 ◎	圖繪三～四：圖說一～二（以上圖繪，共四卷）
120	歌頌六十：直省耆庶（以上歌頌，共六十卷）	81–120	歌頌一～四十（以上歌頌，共四十卷）

※ 資料出處：
（清）王掞、王原祁、王奕清等編，《萬壽盛典初集》（1717），目錄，頁1–17（《景印文淵閣四庫全書》，冊653，頁20–28）；
（清）阿桂等編，《八旬萬壽盛典》（1792），目錄，頁1–16（《景印文淵閣四庫全書》冊660，頁16–23）。

　　根據【表4.1】左半各欄所見，康熙皇帝《萬壽盛典初集》全書主要為記頌有關康熙皇帝一生在各方面的成就、和各方的祝頌，其內容分為六門。包括：

1. 〈宸藻〉：分詔諭為一卷，文賦頌詩為一卷，共二卷（卷1–2）；

2. 〈聖德〉：分孝德、謙德、保泰、教化四目，共六卷（卷3–8）；

3. 〈典禮〉：分朝賀、鑾儀、祭告、頒詔、養老、大酺諸目，共十四卷（卷9–22）；

4. 〈恩賚〉：分宗室、外藩、臣僚、耆舊、蠲賦、開科、賞兵、恤刑諸目，共十七卷（卷23–39）；

5. 〈慶祝〉：有圖、有記，以及名山祝釐、諸臣朝貢之儀，共二十一卷（卷40–60）；

6. 〈歌頌〉：首列皇子、次逮大臣、詞臣，及於生監、耆庶，靡不採錄，共六十卷（卷61–120）。[5]

　　再看【表4.1】右半各欄所見，乾隆皇帝《八旬萬壽盛典》的內容也是記頌乾隆皇帝一生

在各方面的治績、和各方的祝壽活動。它所著重的項目包括八門，計如：

1.〈宸章〉：共四卷（卷1–4）；
2.〈聖德〉：共十三卷（卷5–17）；
3.〈聖功〉：共七卷（卷18–24）；
4.〈盛事〉：共二十五卷（卷25–49）；
5.〈典禮〉：共十二卷（卷50–61）；
6.〈恩賚〉：共十五卷（卷62–76）；
7.〈圖繪〉：共四卷（卷77–80）；
8.〈歌頌〉：共四十卷（卷81–120）。[6]

由二書的項目，可見乾隆皇帝《八旬萬壽盛典》比康熙皇帝《萬壽盛典初集》多了兩門，即〈聖功〉和〈盛事〉；此外，又以〈圖繪〉一門取代了前者所列的〈慶祝〉一門。為何如此？據編者阿桂在文中的說明，此書在體例方面，「恭依康熙五十二年《萬壽盛典初集》分門排次如〈宸章〉、〈聖德〉、〈典禮〉、〈恩賚〉、〈圖繪〉、〈歌頌〉六門，謹循舊貫，以次臚載。」[7] 但是，為了特別彰顯乾隆四十五年到乾隆五十五年（1780–1790）的十年之間，乾隆皇帝在軍事方面特殊的成就，因此別立〈聖功〉一門。他說：

恭纂聖功一門。欽惟……平定準回兩部、大小金川，事在乾隆四十五年（1780）以前，各有方署全書，久已頒布海內茲巷。惟紀庚子以後，如安南……緬甸……廓爾喀……，又若臺灣蘭州石峯堡之應時俘馘……撮舉大綱附載。[8]

此外，又為標示乾隆皇帝一生獨蒙天庥而福壽雙全，子孫蕃滋，和國富民豐之事實，因此特立〈盛事〉一門。他說：

恭纂盛門〔事〕一門。皇上崇實黜華，從不侈言瑞應，而昊乾甄貺，嘉瑞疊彰，天宗蕃衍，壽宇咸躋，慶茂者筵，恩增名籍，戶興仁讓，歲告綏豐，諸福可致之祥。[9]

另外，比較值得注意的是，在乾隆皇帝《八旬萬壽盛典》中，取消了〈慶祝〉一類，而特別列出〈圖繪〉一類，共四卷（卷77–80）。根據編者之理由如下：

恭纂圖繪一門……自御園以達禁城道旁，覭祝者無慮億萬萬人。會同之盛，伊古所無，

允宜摹繪流傳，垂示久遠。[10]

雖然，在康熙皇帝《萬壽盛典初集》中也列了〈圖畫〉和〈圖記〉等二項，但這二項都包括在該書的〈慶祝〉一類，共二十一卷（卷40–60），並未獨立自成單元。但是，在乾隆皇帝《八旬萬壽盛典》中，卻將〈圖畫〉和〈圖記〉二項單獨列為〈圖繪〉一類。由此可見乾隆皇帝對繪畫一事的特別重視。

不論是否將〈圖繪〉別立一類，事實上，康熙皇帝《萬壽盛典初集》和乾隆皇帝《八旬萬壽盛典》這二部書中，都收錄了〈圖繪〉和〈圖記〉兩部分，分別以圖畫表現和文字記錄了二位皇帝各在他們大壽的前一天，由紫禁城西北郊的御園（暢春園／圓明園）出發進城的情形。按，康熙皇帝在康熙五十二年（1713）三月十七日，從暢春園出發，前往紫禁城神武門；乾隆皇帝則在乾隆五十五年（1790）八月十二日，由圓明園出發，前往紫禁城西華門。這兩項慶典活動雖然前、後相隔七十七年之久，但沿路上鹵簿陣仗盛大、官員扈從簇擁、百姓張燈結綵、演戲祝壽等慶祝活動，卻同樣熱鬧。不過，由於負責繪製這兩件盛典活動的畫家不同，而且，七十多年間的物質文化也有相當的變化，因此這兩件作品在內容與布局上所呈現的面貌也各有特色。以下先談康熙皇帝《萬壽圖》的內容、布局、表現特色、與圖像意涵。

二、康熙皇帝《萬壽圖》的內容、布局、表現特色、與圖像意涵

依媒材和形制而言，康熙皇帝《萬壽圖》包括絹本繪畫（兩卷）和紙本版畫（一百四十二幅）兩種。它們的製作過程曲折：從康熙五十二年（1713）四月，即慶典結束不久開始起稿，到康熙五十六年（1717）元旦上呈為止，期間歷時約近四年，參與製作者眾多。其中主持者三易：先為宋駿業（?–1713），後為王原祁（1642–1715）；但由於兩人先後過世，最後由王奕清督導完成。但不論繪畫或版畫的起稿，都是王原祁親手製作，經由康熙皇帝首肯後，再由冷枚（約1703–1725）、徐玫、顧天駿、和金昆（約活動於1713–1740）等十四名院畫家，加上曹日瑛等畫家共同完成全圖。[11]

根據北京故宮博物院的專家所言：康熙時期（1662–1772）所作的這兩卷《萬壽圖》繪本後來佚失，原因不明；現在北京故宮博物院所藏的兩卷康熙皇帝《萬壽圖》繪本，是乾隆時期（1736–1795）所作的摹本（下卷，圖4.3）。[12] 因此，目前所見最忠實於王原祁所主導製作的康熙皇帝《萬壽圖》，應是康熙五十六年（1717）由朱圭（約活動於1644–1717）所刻的武英殿版版畫（圖4.4）。[13] 這套殿版版畫的原稿，是王原祁在康熙五十四年（1715）十月之前，依據他為《萬壽圖》繪本所作的定稿，再另外製作的，共一百四十二（142）幅，分成上、下兩卷，後來由朱圭鐫刻成武英殿本，作為康熙皇帝《萬壽盛典初集》書中的附

圖4.3　清人《康熙六旬萬壽盛典圖》摹本（局部）1736–1795 絹本設色 卷 45×3828.5公分 北京 故宮博物院

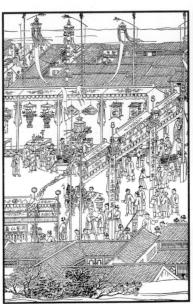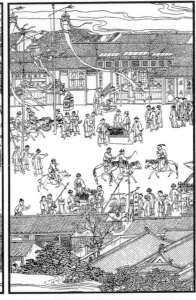

圖4.4
清 朱圭刻《萬壽盛典初集》版畫
（局部）武英殿版（1717）

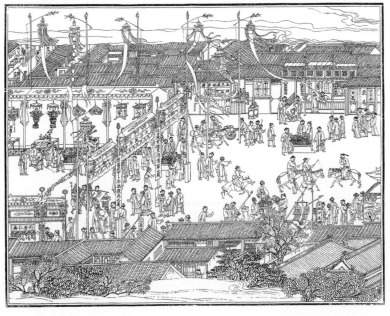

圖4.5
〈過街牌坊〉
四庫全書版《萬壽盛典初集》（1780）
卷41 頁44

圖。乾隆四十五年（1780）編印《四庫全書》時，又依康熙五十六年（1717）的武英殿版重新刻印了四庫版的康熙皇帝《萬壽盛典初集》，其中也包含了這兩卷版畫，只是版面稍微縮小而已（圖4.5）。由於康熙皇帝《萬壽圖》的繪本不易見到，而它的版畫本則流傳較廣，因此學界在討論康熙皇帝《萬壽圖》時，多取康熙武英殿版（1717）和乾隆四庫版（1780）的版畫本作為觀察和討論的對象。[14]

　　根據個人的觀察，康熙武英殿版和乾隆四庫版的康熙皇帝《萬壽圖》這兩件版畫，除了一些彩坊和過街牌坊上的題句不同之外，主要的圖像及布局都相當接近，因此可以相信《四庫全書》總裁紀昀（1724–1805）所說：四庫版是相當忠實的摹刻。[15]由於四庫版對一般讀者而言，較易取得，又為了討論上的方便，因此，本文以下便根據四庫版康熙皇帝《萬壽圖》中所見的地標和各參與單位的榜題及位置順序，加以整理，作成以下的示意表，以見此圖的內容與布局原則，並探討它的相關問題。

【表4.2】康熙皇帝《萬壽圖》內容與布局示意表

※ 以下〈示意表〉中分三欄，各以橫向式文字，依序　說明畫卷在由右向左展開時所呈現之物象內容。
※「數字」→ 代表圖中各參與單位之標示的出現順序
　「★」→ 代表重要景物
　「△」→ 代表過街彩棚上的橫批字句

（一）上卷：從神武門到西直門內

街道上方之景物	圖卷中間的街道	街道下方之景物
★ 紫禁城西北角（頁1） 　 神武門（頁2）（圖4.6） ★ 景山西門（頁3） 1　御前太監等經棚（頁4） 3　上三旗牛彔等經棚（頁8） ★ 白塔寺（頁8）（圖4.7） ★ 五龍亭（頁9）		2　鑲黃正白二旗包衣護軍參領等戲 　　臺（頁6） ★ 金鰲玉蝀橋（頁9） 4　二月分掣籤官員恭設龍棚 　　（頁11）
5　領侍衛內大臣等喇嘛千眾經棚 　　（頁12） 6　古北口大糧庄頭戲臺（頁12）	△ 長慶昇平（頁12） △ 同登仁壽（頁12）	

（接下頁）

街道上方之景物	圖卷中間的街道	街道下方之景物
7　內務府官學教習等在清涼菴恭諷萬壽經（頁13）		
	△ 三多祝聖（頁13） △ 時和世泰（頁13） △ 五福陳疇（頁13–14）	
★ 敕賜慈雲寺（頁14）		
	△ 嵩呼萬歲（頁14）	
8　包衣三旗廣儲司買賣撥什庫在三佛菴恭諷萬壽經（頁15）		
	△ 景星慶雲（頁15） △ 萬福攸同（頁15）	
9　上三旗包衣大〔人〕等在敕賜慈雲寺恭諷萬壽經（頁16）		
	△ 一人有慶（頁17）	
★ 西安門（頁17）[16]		
10　西華門外眾舖家在此關帝廟恭諷萬壽經（頁18）		
	△ 物被仁風（頁19）	
	★ 大駕鹵簿象輅馬隊（頁19–21）	
★ 鼓樂隊由此開始列隊出現（頁21–25）		
	△ 如日之升（頁21） △ 萬國咸寧（頁24）	
★ 大市街四牌樓（頁25–26）（圖4.8；圖版19、20）[17]		
	△ 大市街（滿漢文）（頁25–26）	
11　莊親王戲臺（頁27）（圖4.9；圖版21）		
	△ 天衢耀彩（頁27）	
12　莊親王在此旃檀寺恭諷萬壽經（頁28）		
	△ 輦路嵩呼（頁28） △ 天地同春（頁29）	
		13　直省督撫提鎮等在此雙關帝廟恭諷萬壽經（頁30）
	△ 河山永固（頁30）	
		14　直省督撫提鎮等戲臺（頁31）
	△ 四海歡騰（頁32）	
15　正紅旗滿洲蒙古漢軍都統等在此真武廟恭諷萬壽經（頁32）		
	△ 六符御極（頁33）	
16　正紅旗戲臺（頁33）		

（接下頁）

街道上方之景物	圖卷中間的街道	街道下方之景物
		17 四牌樓北眾買賣人在此觀音庵恭 諷萬壽經（頁34）
18 賴都母接駕龍亭（頁35）[18]		
★ 龍王廟（頁35）		
19 鑲藍旗戲臺（頁36）		
20 鑲藍旗佐領臣韓爽萬壽恭紀之一 （頁36）	△ 咸歌舜日（頁36）	
21 鑲藍旗佐領臣韓爽萬壽恭紀之二 （頁36）		
22 鑲藍旗滿洲蒙古漢軍都統等在此 般若庵恭諷萬壽經（頁36）		
		★ 般若庵（頁37）
	△ 共樂堯天（頁37）	23 鑲紅旗戲臺（頁38）
	△ 河清海宴（頁38） △ 物阜民安（頁39）	
24 鑲紅旗滿洲蒙古漢軍都統等在此 西方寺恭諷萬壽經（頁39）		★ 西方寺（頁39）
		25 內閣翰林院等戲臺（頁40）
	△ 萬國歡心（頁40）	
26 內閣翰林院詹事府中書科在此普 慶寺恭諷萬壽經（頁41）		
	△ 億載昌期（頁41） △ 五緯珠聯（頁42）	
	△ 盛世昌明（頁43）	
27 九門提督等在此寶禪寺恭諷萬壽 經（頁43）[19]		★ 寶禪寺（頁43）
		28 九門提督戲臺（頁43）
	△ 天子萬年（頁44）	
29 東四旗前鋒統領等在關帝廟恭諷 萬壽經（頁45）		
	△ 普天同慶（頁46）	30 東四旗前鋒統領等戲臺（頁46）
	△ 日麗天衢（頁47）	
31 東四旗滿洲蒙古漢軍都統等在大 佛寺延禧寺法華寺境靈寺分壇恭 諷萬壽經此處設百老獻壽高臺 （頁47）[20]		★ 百老臺
32 都察院等戲臺（頁48）		
	△ 春明九陌（頁49）	

（接下頁）

街道上方之景物	圖卷中間的街道	街道下方之景物
33 都察院等在龍泉寺恭諷萬壽經（頁49）		★ 龍泉寺（頁49）
	△ 萬福攸同（頁50） △ 瑞靄千門（頁50）	
34 康熙皇帝聖諭（頁51）（圖4.10）		★ 祝壽寺（頁51）
	△ 皇仁廣運（頁51）	
35 兵部等在此祝壽寺恭諷萬壽經（頁51）		
36 兵部等戲臺（遺漏榜題）（頁52）	★ 街道兩側百姓下跪以迎接康熙皇帝前導龍輿（頁54–62）	
	△ 百祿是荷（頁55）	
37 禮部等在此北廣濟寺恭諷萬壽經（頁56）[21]		
	△ 萬福攸同（頁56）	
38 禮部等戲臺（頁57）	★ 康熙皇帝前導龍輿出現（頁57）（圖4.11）	
39 正黃旗戲臺（頁58）	★ 橋（頁58）	
	△ 舜日（頁59）	
40 正黃旗滿洲蒙古漢軍都統等在此崇元觀恭諷萬壽經（頁59）[22]		
★ 崇元觀（頁60）	△ 堯天（頁60） △ 共樂堯天（頁60）	
41 大理寺等在東三官廟恭諷萬壽經（頁61）		
★ 崇元觀（頁60）	△ 嵩呼萬歲（頁61）	
42 大理寺等戲臺（頁62）		
43 內務府正黃旗戲臺（頁62）	△ 祥洽萬方（頁63）	
44 內務府正黃旗包衣參領等在萬壽寺恭諷萬壽經（頁64）	△ 壽同南極（頁64）	
45 寧壽宮老福金放生臺（頁65）	△ 堯天舜日（頁65）	

（接下頁）

街道上方之景物	圖卷中間的街道	街道下方之景物
46 寧壽宮老福金在萬福菴恭諷萬壽經（頁66）		
	△ 景星慶雲（頁66）	
	△ 運獻長庚（頁66）	
47 寧壽宮太監等在此崇壽寺恭諷萬壽經（頁67）[23]		
	△ 天開壽域（頁67）	
	△ 德邁古今（頁67）	
★ 關帝廟（頁68）		
48 西四旗前鋒統領等在關帝廟恭諷萬壽經（頁68）		
	△ 道參天地（頁68）	49 西四旗等放生戲臺（頁68）
	△ 華祝三多（頁69）	
★ 三官廟（頁60）		
50 吏戶二部在西三官廟恭諷萬壽經（頁70）		
	△ 嵩呼萬歲（頁70）	
★ 敕賜護國萬年寺（頁71）		51 吏戶二部戲臺（頁70）
	△ 萬國來朝（頁71）	
★ 關帝廟（頁72）		
★ 西直門（頁72–73）（圖4.12）[24]		
★ 伏魔庵（頁73）		

※ 資料出處：
（清）王掞、王原祁、王奕清等編，《萬壽盛典初集》，卷41，頁1–73（《景印文淵閣四庫全書》，冊653，頁463–535）。

圖4.6
〈神武門〉
四庫全書版《萬壽盛典初集》（1780）
卷41 頁?

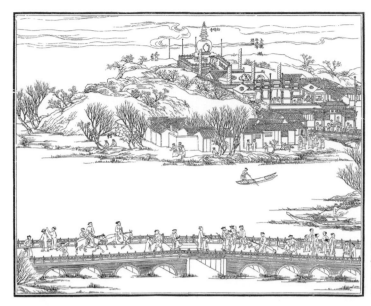

圖4.7
〈白塔寺〉
四庫全書版《萬壽盛典初集》（1780）
卷41 頁8

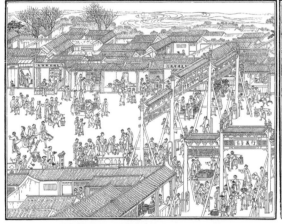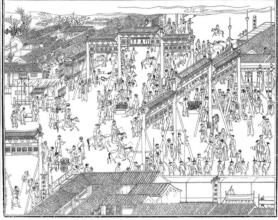

圖4.8 〈大市街四牌樓〉 四庫全書版《萬壽盛典初集》（1780）卷41 頁25–26

圖4.9
〈莊親王戲臺〉
四庫全書版《萬壽盛典初集》（1780）
卷41 頁27

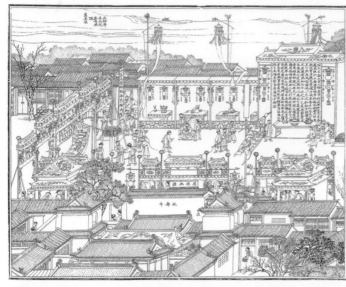

圖4.10
〈康熙皇帝聖諭〉
四庫全書版《萬壽盛典初集》（1780）
卷41 頁51

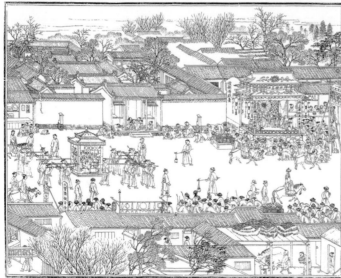

圖4.11
〈康熙皇帝前導龍輿〉
四庫全書版《萬壽盛典初集》（1780）
卷41 頁57

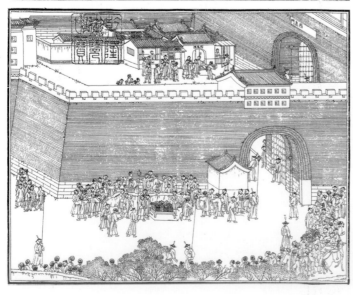

圖4.12
〈西直門〉
四庫全書版《萬壽盛典初集》（1780）
卷41 頁73

（二）下卷：從西直門外到暢春園

街道上方之景物	圖卷中間的街道	街道下方之景物
★ 西直門外	△ 普天同慶（頁1–2）	
1　西直門外眾舖家在元靜觀恭諷萬壽經（頁2）	△ 萬年景福（頁2）	
	★ 橋（頁5–6）	
2　巡捕三營戲臺（頁7）	★ 執龍旗和執各種旗幟者陸續出現	
3　巡捕三營在此真武廟恭諷萬壽經（頁8）		
★ 天仙廟（頁8）	★ 橋（頁9）	
	△ 太平有象（頁10）	
4　五旗諸王宗室在此廣通寺恭諷萬壽經（頁11）	△ 悠久無疆（頁11）	
		5　五旗諸王戲臺（頁11）
		6　長蘆戲臺（頁13）
7　長蘆戲臺（頁13）		
8　長蘆節節高歌臺（頁14）		9　長蘆故事臺（頁14）
10　長蘆龍棚（頁16）		
11　長蘆商人等在此隆昌寺恭諷萬壽經（頁16）		
★ 慈獻寺（頁16）	△ 華渚神光（頁16）	
12　四川等六省清音臺（頁17）		13　四川等六省戲臺（頁18）
14　山西陝西等六省樓棚（頁18）[25]		15　山西陝西等六省十番臺（頁19）
16　四川等六省龍棚（頁19）		17　四川等六省戲臺（頁20）
18　山西陝西等六省樓棚（頁20）		
19　山西陝西等六省故事臺（頁21）		
20　四川陝西山西湖廣貴州雲南六省臣民恭祝萬壽（頁21）		

（接下頁）

街道上方之景物	圖卷中間的街道	街道下方之景物
	△ 六合同春（頁21）	
	★ 大柳樹（頁22）	
21 福建等六省燈樓（頁25）	★ 橋（頁23）	
		22 福建等六省戲臺（頁27）
23 福建等六省戲臺（頁27）		
		24 福建等六省燈樓（頁29）（漏書榜題）
		25 福建等六省戲臺（頁31）
26 福建等六省耆老棚（頁32）	△ 萬福攸同（頁32）	
27 福建山東江西河南廣東廣西六省臣民共祝萬壽（二旗）（頁32）		
28 三處織造戲臺（頁33）	△ 光華復旦（頁33）	
29 江寧蘇州杭州三處織造在此關帝廟恭諷萬壽經（頁34）	△ 一人有慶（頁35）	
		30 浙江擊壤亭（頁35）
31 浙江耆老棚（頁36）	△ 海宴河清（頁37）	
32 浙江龍棚（頁38）	△ 萬壽同天（頁38）	
	△ 皇州春色（頁40）	
		33 浙江戲臺（頁40）
34 浙江全省臣民恭祝萬壽（二旗）（頁41）	△ 天長地久（頁41）	
35 七省旗丁恭祝萬壽（頁41）[26]		
36 通州坐糧廳龍亭（頁42）		
★ 百祥菴（頁42）		
37 江南十三府臣民恭祝萬壽無疆（頁42）	★ 道路兩側臣民跪迎康熙龍輿（頁42–53）	
		38 江南十三府戲臺（頁43）
		39 江南十三府榜棚（頁44）
40 江南十三府龍棚（頁45）		
41 江南十三府耆老（頁45）		
		42 江南十三府戲臺（頁46）

（接下頁）

街道上方之景物	圖卷中間的街道	街道下方之景物
43 松江府臣民恭祝萬壽（頁48）		
44 松江府龍棚（頁48）		
45 八旗各省候補候選官員恭祝萬壽（頁49）	△ 四海昇平（頁49）	
46 蘇州府紳士耆民恭祝萬壽（旗）（頁49）		
47 蘇州耆老恭祝萬壽（頁50）		
		48 蘇州府棕結戲臺（頁50）
★ 康熙皇帝輿轎出現，百官簇擁隨康熙皇帝龍輿後行（頁52）（圖4.13；圖版22）		
		49 蘇州府棕結戲臺（頁52）
50 蘇州紳士耆民恭祝萬壽（旗）（頁53；圖版22）	△ 民和年豐（頁53）	
51 直隸九府臣民恭祝萬壽（旗）（頁54）		
		52 直隸戲臺（頁54）
		53 鄧光乾張鼎昇戲臺（頁54）
54 直隸九府恭祝萬壽（頁55）		
		55 鄧光乾張鼎昇恭諷萬壽經棚（頁55）
★ 康熙皇帝扈從騎士群（頁56）		
		★ 天子萬年結字花棚（頁56–57）（圖4.14）
56 直隸萬壽寶閣（頁57）		
57 直隸耆老恭祝萬壽（頁57）	★ 民眾有的開始收拾擺設，態度輕鬆、市街恢復平日生活狀態等景象（頁56–61）	
58 直隸鰲山戲臺（頁58）		
		★ 關帝廟（頁60）
		59 馬武李榮保龍棚（頁60）
60 直隸戲臺（頁62）		
		61 算法人員榜棚（頁62）
62 算法滿漢効力十四人在此興隆菴恭諷萬壽經（頁62）（圖4.15）		
		63 茶飯房戲臺（頁62）
64 茶飯房官員人等在此關帝廟恭諷萬壽經（頁63）[27]	△ 日升月恆（頁62）	

（接下頁）

街道上方之景物	圖卷中間的街道	街道下方之景物
	△ 鸞翔鳳翥（頁63）	
65 直隸竹式戲臺（頁65）		
66 直隸耕圖遊廊（頁65–66）（圖4.16；圖版23）		
		67 漕運旗丁在此恭祝萬壽（頁66）
		68 直隸織圖遊廊（頁66）
69 淮揚徐沿河小民并河兵等恭祝萬壽（頁66）		
70 直隸戲臺（頁67）		
71 直隸九府恭祝萬壽（頁68）		
72 通州進魚回回小民（頁68）		
	★ 主街左行；支街轉上，通清梵寺（頁69）	
	△ 帝德廣運（頁69） △ 萬壽無疆（頁69）	
73 乾清宮總管太監同內外各處太監在此清梵寺恭諷萬壽經（頁69）		
74 皇子等在此清梵寺恭諷萬壽經（頁69）		
★ 清梵寺（頁69）（圖4.17）		
75 文武大小官員（頁70）		
★ 暢春園內（頁71–75）（圖4.18）[28]		

※ 資料出處：
（清）王掞、王原祁、王奕清等編，《萬壽盛典初集》，卷42，頁1–75（《景印文淵閣四庫全書》，冊653，頁537–611）。

以上表列為康熙皇帝《萬壽圖》中所見主要參與單位和景觀布列的順序大要。明顯可見，這兩卷〈圖畫〉的構圖發展方向，是從神武門開始，到暢春園為止，其間各景觀依其實際地理位置，由右向左依序展現。但這樣的順序和它相關的文獻，也就是〈圖記〉的內容順序，卻正好相反。[29] 因為〈圖記〉中所採取的角度，是以康熙皇帝的觀點為主，也就是從暢春園開始到神武門為止，沿途所見的各種景觀，它們是由左向右先後展現的。這種〈圖畫〉內容和〈圖記〉內容順序相反的設計，有兩個特別的原因：一方面，它如實呈現了暢春園和神武門兩者相對的地理位置：暢春園在西北，因此安排在畫卷的左側；神武門在東南，因此安排在畫卷的右下角。但是，更重要的是，經由以上的構圖順序，才能使皇帝在從暢春園向神武門行進時，一直保持坐北朝南的方向，而臣民百姓也才能各在其位，由南面向北瞻仰皇

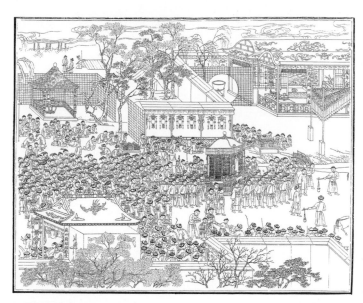

圖4.13
〈康熙皇帝龍輿〉
四庫全書版《萬壽盛典初集》（1780）
卷42 頁52

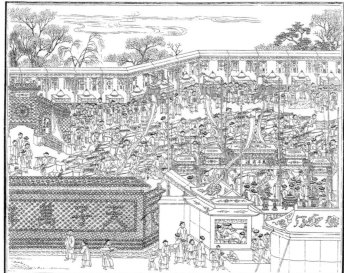

圖4.14
〈天子萬年結字花棚〉
四庫全書版《萬壽盛典初集》（1780）
卷42 頁56

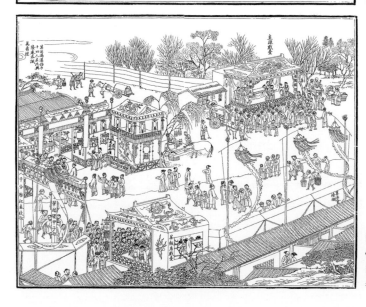

圖4.15
〈算法滿漢効力十四人〉
四庫全書版《萬壽盛典初集》（1780）
卷42 頁62

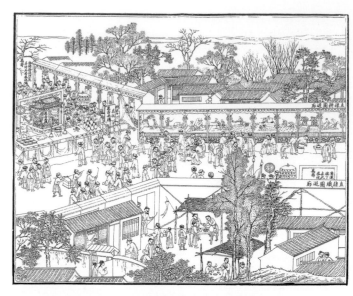

圖4.16
〈直隸耕圖、織圖遊廊〉
四庫全書版《萬壽盛典初集》（1780）
卷42 頁66

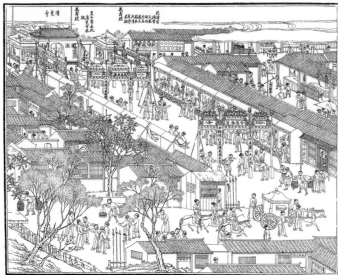

圖4.17
〈清梵寺〉
四庫全書版《萬壽盛典初集》（1780）
卷42 頁69

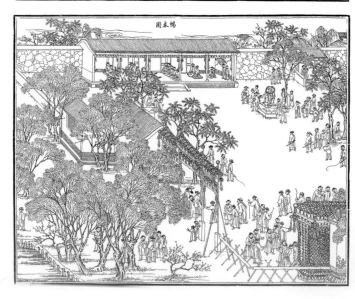

圖4.18
〈暢春園〉
四庫全書版《萬壽盛典初集》（1780）
卷42 頁71

帝的蒞臨。

又從以上【表4.2】所見的榜題中得知，在這次沿路慶祝活動中，參與單位所布置的景點共一百二十六（126）處（上卷五十一處，下卷七十五處）。其布置疏密有致，高潮迭起，具有戲劇效果，而且經過精心規劃。在安排參與單位的布局方面，在這兩卷畫中比較值得注意的地方有兩點：

第一，參與單位的標示眾多。它們的出現，與皇帝之親疏和地理位置的遠近有關，比如在上卷頁1–17之中的畫面，屬於神武門到西安門內的皇城內，最近紫禁城，地位重要。在這段地區出現進獻慶典的單位有九，包括：御前太監、鑲黃正白二旗包衣護軍參領、上三旗牛彔、二月分挈籤官員、侍衛內大臣、古北口大糧庄頭、內務府官學教習、包衣三旗各司庫、上三旗包衣大人等。這些單位都是和皇帝私人生活關係最近的成員，如御前太監、上三旗包衣、和內務府等。

頁18–73的畫面所表現的是西安門外到西直門內的景觀。其中，在頁18–35中所見參與的單位有六，包括：莊親王、正紅旗滿洲蒙古漢軍都統、直省督撫提鎮、西華門外眾舖家、四牌樓北眾買賣人、和賴都母等。在頁36–47的畫面中出現了五類主要參與單位，包括：鑲藍旗、鑲紅旗、和東四旗的滿洲蒙古漢軍都統、內閣翰林院、詹事府、中書科、和九門提督等各種文、武單位的官員。在頁48–67畫面中出現的參與單位有：都察院、兵部、禮部、正黃旗、大理寺、內務府、和寧壽宮等七個單位。另外，在頁51–61之中有兩個重要的現象出現：其一為康熙聖諭在頁51中出現；其二為康熙皇帝大駕鹵簿的一部分，包括從頁52中出現飾有龍紋的前導龍輿和前導騎士，在這前、後出現的人群都下跪迎駕。這段畫面應視為這卷畫的一波高潮。在頁68–73中出現的參與單位有三，包括：西四旗前鋒統領與吏、戶二部等。以上為畫卷前段（頁1–73），描繪了神武門到西直門內之間的街景。值得注意的是，西直門是一個分界點。西直門內，景觀密集熱鬧。

西直門外到暢春園之間是下卷，其中的街市店舖人群明顯較前稀少；景點之間距離疏遠。在這卷的頁1–21中表現了西直門外的祝壽活動景象，主要參與單位有五，包括：西直門外眾舖家、巡捕三營、五旗諸王宗室、長蘆商人、四川、雲南、貴州、湖廣、山西、陝西等六省。頁25–41畫面中出現的參與單位有四，包括：福建省、江寧、蘇州、杭州三處織造、浙江耆老、七省旗丁等。重點集中在沿路出現的鹵簿，如儀衛、龍旗、和各種旗幟等。頁42–63畫面中的參與慶祝單位有十二，包括：通州、江南十三府、松江府、八旗各省候補官員、蘇州府紳士耆民、直隸九府臣民、鄧光乾、張鼎昇、馬武、李榮保、算法人員、和茶飯房官員等。在這段畫面中特別值得注意的是，康熙皇帝的輿轎在頁52中出現，場面浩大，民眾跪迎，扈從簇擁，再加上「天子萬年」結字花棚（頁56–57），共同營造出全圖的高潮。另外，值得注意的是頁62，出現了兩組「算法人員」的參與，一為「算法滿漢効力十四人在

此興隆菴恭諷萬壽經」，另一為「算法人員榜棚」；在這其中是否有西洋傳教士參與，在畫中無法辨出，不過他們在康熙皇帝龍輿前、後出現，顯現康熙皇帝對直隸、江南地區的重視，和與茶飯房、算法人員關係的密切。在頁65–75最後的這段畫面中，出現的主要參與單位有六，包括：直隸、漕運旗丁、淮揚徐沿河小民并河兵、通州回回小民、乾清宮太監、和諸皇子等。這段畫面已靠近暢春園，最接近皇帝居所，因此與他最親近的皇子和乾清宮太監們便被安排在此處。由以上的布局，可以知道各單位的出現位置並非偶然，而是經過了極為精密的規劃。而且在兩卷中，皇輿都在後部出現，成為全卷高潮。

　　第二，畫家利用移動視點的角度來描繪全景，因此各段建物的左右面向常常不同。他利用街道方向的轉折改變，呈現出觀察者行進與觀看方向的轉變。比如上卷從神武門開始一直到大市街四牌樓處（頁1–22）的建物和彩坊匾額，皆呈現<u>左側面</u>。但從大市街（頁24）開始到頁53為止所見到的匾額題字，則都出現在彩坊的右面，而且建物呈現<u>右側面</u>。然而，在頁53–55中，畫家再度改變了他的觀察角度。他利用丁字形街道的轉折，將兩旁建物的呈現方向再度作一改變：在頁53之前建物只呈現右側面，而在頁53之後則又呈現左側面。從這種設計來看，也反映出畫家所採用的觀點還是傳統中國繪畫中常見的移動視點的方法。它的特色是藝術家隨著行進者的移動，而隨時調整觀察的角度。因為唯有藉由這種中國式的畫法，藝術家才得以表現出行者在不同時間的行進中，因自身位置與方向的改變，而見到外界景觀的面向與角度隨時在變化的樣貌。這種設計有如現在3D的動作漫畫一般。

　　再從藝術表現和圖像意涵方面來看，這兩卷作品可以歸納出以下的四個特色：

　　首先，就構圖上而言，全圖採橫向式構圖，以左右走向的主要大街，上下曲折地橫貫整卷畫面。畫家採用俯視角度、遠距觀察、和移動視點等技法，來描繪街上的各種活動。他將大街大致安排在畫幅下方的三分之一處；沿街兩側布列景物，成為上部和下部景觀。上部景物較多，包括主要街景、屋宇正面、和它上方（遠處）的民居或田園山水。這部分的景觀在畫面上所占的視覺比例較重。相對地，街道的下方多見建物的屋頂和院落的背面；它們在畫面上所占的視覺比例較輕。沿著街道的上、下兩部景觀之間，又以許多過街牌坊連絡，造成上、下律動的視覺動線。人群聚集，疏密有致。沿街彩帶飄揚，創造出熱鬧氣氛。

　　其次，就母題的布列而言，以西直門為界，城內、城外的慶祝景觀不同：城內景觀熱鬧萬分，人群、商家、和戲棚密集，而且牌坊多達五十一個。但城外景點及群眾的布局較疏鬆，牌坊少，只有十九個。有趣的是，大街兩旁可見許多彩棚、龍棚、戲臺等慶祝活動；但同時，在距街面稍遠處，或在建物的院落裡，也可見一般老百姓生活自如的日常生活。

　　再其次，於描寫主題方面，在上卷和下卷當中，康熙皇帝的前導輿轎和龍輿出現的畫面，都是全畫卷的高潮。在它的前後，百官跪迎，扈從簇擁，場面浩大。同時，街上皆管制，行人較少，車馬淨空。又，康熙皇帝輿轎出現，象徵皇帝蒞臨；由於他的地位至尊，

因此，在其前後高大的過街牌坊也減少；而且它的附近也各有一處「正黃旗」和「蘇州府」恭設的慶典處。這些安排都表示這兩個單位與皇帝私人關係特別密切。此外，最引人注意的是，圖中許多據點都有戲臺，臺上表演戲劇，觀眾圍觀，一片熱鬧。這反映了當時宮廷與民間對於戲劇的熱烈愛好。按，清初宮中承續了明末以來對劇曲的愛好；因此康熙年間（1662–1772）便設有「南府」，承應內廷音樂和戲劇的演出。關於明末皇帝喜愛看戲的情形，可由清初高士奇（1644/1645–1703/1704）的記載中得知。依高士奇所記，明神宗（朱翊鈞，1563生；1572–1620在位）時曾在玉熙宮（位在紫禁城外的西安裏門街北邊，即北海西南側金鰲玉蝀橋之西）「選近侍三百餘名……學習官戲，歲時陞座，則承應之」，專為皇家演戲。至於所演之戲，則「各有院本，如盛世新聲、雍熙樂府、詞林摘艷等詞。又有玉娥兒詞，京師人尚能歌之。……他如過錦之戲，約有百回，……又如雜劇古事之類，……」，可謂類別豐富。而宮中演戲的目的，是「蓋欲深宮九重之中，廣識見、博聰明、順天時、恤民

【表4.3】康熙皇帝《萬壽圖》主要景物的內容布局、表現特色、和圖像意涵

畫卷 ／ 項目	康熙皇帝《萬壽圖》內容布局
1. 篇幅	以西直門為界，分為上、下卷。上卷73頁，下卷75頁，共148頁。
2. 過街牌坊	上卷51個，下卷19個，共70個。每個牌坊上幾乎都有題字。
3. 寺廟和頌經處	上卷27處，下卷10處，共計37處。
4. 主要列名參與單位的標示	上卷51處，下卷75處，共計126處。多表現各地各階層人士，著重全民參與的現象。
5. 缺漏單位	缺：刑部與工部等標記。這可能是畫者疏失所致。
6. 特別之景	表現耕圖與織圖畫廊。以此反映康熙皇帝重農和關心民瘼之心意。
7. 常見之景	祝壽彩棚和戲臺眾多；但其布置裝飾樸實。
8. 皇輿出現在卷末	皇輿出現在下卷頁52/75處，表示早上時分剛離開暢春園不久。
9. 皇太后輀輿	出現在上卷頁57處。
10. 皇子護行場面	皇輿前行與兩側可見許多屬從，其中應包含皇子等人。按，當時參與康熙皇帝這次盛典的有十三個成年的皇子。
11. 景物布局與視覺效果	街道大致上安排在畫幅下方的三分之一處，景物沿街道的上下安排，上多下少。上、下景多以跨街牌坊連絡。人物群聚，其安排疏密有致。彩帶飄揚，創造出熱鬧氣氛。
12. 表現特色	沿路所見多屬實景，建物多為中式風格，造形樸實。多寺廟頌經祈福標記，具體呈現為皇帝祈福祝壽的宗教意義。全圖所見人物表現活潑生動，建物形狀精確厚實。人物與建物兩者在視覺上的比重均衡。
13. 特殊的圖像意涵	特別著重各地各階層參與者眾多，共有126處不同參與單位的標示，表現全民參與、百姓同歡的氣氛。且許多單位都在沿途大小廟宇為皇帝恭頌萬壽經，充滿宗教氣氛。同時特別呈現耕織圖以顯示康熙皇帝關心民瘼的用心與努力。

※ 資料出處：
（清）王掞、王原祁、王奕清等編，《萬壽盛典初集》，卷41–42（《景印文淵閣四庫全書》，冊653，頁463–611）。
※ 補充說明：表中各項數據難以絕對精確，僅供參考。

隱也」,[30] 可知是深具教育效能的。但為應景,因此在本畫中所見的戲碼,則多為祝壽性質的神仙吉慶等戲。

最後,在圖像意涵方面,本圖特別呈現來自各地和各階層眾多的參與群眾,共出現一百二十六(126)處不同參與單位的標示,其目的在表現全民參與、百姓同歡的氣氛。且許多單位都在沿途大小廟宇為皇帝恭諷(頌)萬壽經,充滿虔誠的宗教祈福氣氛。又,更值得特別注意的是圖中呈現耕織圖畫廊,藉以顯示康熙皇帝關心民瘼的用心與努力。按,康熙皇帝曾在康熙三十五年(1696)命焦秉貞(約活動於1680–1730)製作《耕織圖》四十六幅,每幅上方御題詩句。後來冷枚也曾奉命仿作一套。[31] 在本畫卷中再次畫上耕織二圖畫廊,可見康熙皇帝念念不忘藉此宣示他的重農思想與關心民生之情。而皇輿出現的附近特別安排了江南十三府、蘇州府、與松江府等單位,似乎宣示了康熙皇帝六次南巡的事實,以及江南民心歸順的意涵。[32]

綜合以上圖中所見主要景物的內容布局、表現特色、和圖像意涵,可用一簡表予以說明(見上頁【表4.3】)。

以上在康熙皇帝《萬壽圖》中所見的這些內容項目、構圖方式、和景物的布列原則,都為乾隆皇帝《八旬萬壽圖》所沿用。只不過後者在內容上和景物的安排上,更豐富而密集,自顯本身的特色;而且在圖像意涵上也別具意義。詳見下文所論。

三、乾隆皇帝《八旬萬壽圖》的內容與布局

關於乾隆皇帝《八旬萬壽圖》也有繪本和版畫兩種。繪本包括兩大卷,今藏於北京故宮博物院;版畫附於乾隆皇帝《八旬萬壽盛典》一書(《景印文淵閣四庫全書》,冊661,卷77–78)中。按,乾隆皇帝《八旬萬壽聖典》是由阿桂等纂修。編纂者在序中說得很清楚:

> 乾隆五十五年(1790)秋八月,臣民恭舉慶典。自西華門至圓明園,輦道所經數十里內,備綵飾、奏衢歌、陳百戲。十二日,駕進大內受朝賀。十三日,八旬萬壽大慶禮成。十六日,駕還圓明園,具設如前。謹繪萬壽長圖,用紀中外慶祝之盛。[33]

但是,在這段序文(甚或在全書)中,都沒有任何記載說明乾隆皇帝《八旬萬壽圖》的繪本或版畫的畫家是何人,或是製作過程又是如何;也沒見到乾隆皇帝對於這繪圖和編書提出任何意見。比起前述康熙皇帝對《萬壽圖》的繪製和《萬壽盛典初集》編纂的全程督導而言,乾隆皇帝似乎並未對《八旬萬壽盛典》的編修和《八旬萬壽圖》的繪製有太大的參與,相關記載實較空疏。因限於篇幅,以下本文僅依據前面觀察康熙皇帝《萬壽圖》版畫的模式,探

究乾隆皇帝《八旬萬壽圖》版畫的內容、布局、和相關問題。

　　據四庫本版畫中所見，乾隆皇帝《八旬萬壽圖》包括上、下兩卷；它們的構圖方向都是由右向左發展。上卷內容，包括自紫禁城西華門外開始到西直門內為止的皇城內段景觀，共一百二十一（121）幅（卷77，頁3–123）；而下卷所繪的內容，則為自西直門外到圓明園大宮門外為止的景像，共一百二十一（121）幅（卷78，頁125–245）。書中另有〈圖說〉兩卷（卷79–80），以文字說明這兩卷圖中的景觀。[34] 但是〈圖說〉中所記的景觀順序，是根據乾隆皇帝及扈從自圓明園出發到西華門為止之行進途中所見的先後為主。簡言之，他們行進的方向是由左向右；但是圖卷中所採用的構圖和景觀展現的順序，卻是由右向左發展。這種圖序和文序相反的展現方式，完全依循了康熙皇帝《萬壽圖》和其相關〈圖記〉的設計模式。其主要原因仍在於這樣的設計一方面實際呈現了西北的圓明園和東南的西華門之地理位置，而另一方面也才能使皇帝維持著坐北朝南的方向行進，同時臣民也才可以各在其位，靜待皇帝經過時向北面瞻仰。[35]

　　相較於康熙皇帝《萬壽圖》的布局穩當、疏密有致、節奏分明而言，乾隆皇帝《八旬萬壽圖》則呈現不同的風貌。它的篇幅更長、人物更多、建物風格更多元複雜，而且加上大量的布景與造景。但是，在另一方面，我們又發現全圖的文字榜題較少，因此在布局上缺乏明顯的段落切割。整體而言，全圖景物稠密，布局首尾相連，融成一片。以下個人試依頁序，將這件版畫中的人物和景觀之內容作一簡略標示，以見其布局之大要：

（一）《八旬萬壽盛典》上卷：從西華門外到西直門內

※ 資料出處：（清）阿桂等編，《八旬萬壽盛典》，卷77，頁1–121
（《景印文淵閣四庫全書》，冊661，頁3–123）。
※ 代號說明：「數字」→ 代表自序　　「△」→ 代表榜書

1. 雲霧／民居
2. 西洋式牌坊[36]／木造擋板背面
3. 西華門／捲雲木造擋板背面[37]／空榜（圖4.19）
4. 中式樓頂過街牌坊／六角亭（圖4.20）
5. 中式戲臺／中式重簷演樂廳
6. 團花飾頂過街牌坊／捲葉飾頂祝壽廳
7. 西式多楹建物
8. 西式連棟建物
9. 中式彩棚燈廊
10. 捲葉式過街彩坊／西式層樓彩棚／壽桃形戲臺（△綏山獻瑞）
11. 中式盆栽彩棚

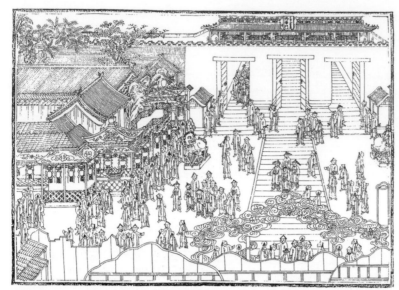

圖4.19
〈西華門〉
四庫全書版《八旬萬壽盛典》（1792）
卷77 頁3

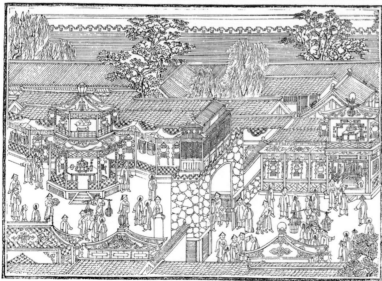

圖4.20
〈過街牌坊〉
四庫全書版《八旬萬壽盛典》（1792）
卷77 頁4

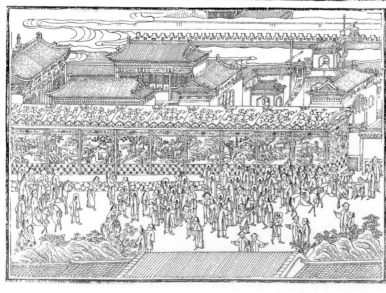

圖4.21
〈福佑寺〉
四庫全書版《八旬萬壽盛典》（1792）
卷77 頁14

12. 山石造景花園／中式彩棚燈廊

13. 二層四角樓閣彩棚／福佑寺[38]

14. 福佑寺／二十四楹人物山水畫（圖4.21；圖版24）

15. 福佑寺／二十四楹人物山水畫

16. 福佑寺／二十四楹人物山水畫／西式山間廳堂

17. 中式六角形彩棚／中式過街彩坊／方形敞軒

18. 鳳凰形裝置物／六角形彩棚（△日舒以長）／西洋房數楹（圖4.22）

19. 西洋房數楹／中式戲臺

20. 中式六角雙亭／中式過街彩坊（△恭則壽）

21. 中式戲臺／西式六角亭／中式城門牌坊／△浙江商民恭祝萬壽於此迎駕

22. 中式二層樓閣彩棚（△對時育物）／團城城牆

23. 團城承光殿／金鰲玉蝀橋（圖4.23）

24. 白塔／北海／金鰲玉蝀橋（圖4.24）

25. 五龍亭／金鰲玉蝀橋／祝壽彩棚

26. 彩棚三／太湖石造景／燈廊

27. 祝壽彩棚三／燈廊／坊門[39]

28. 過街彩坊（△民說無疆）／燈廊／戲臺頂飾孔雀造形物

29. 多角形彩棚／燈廊／大象形巨石（裝置藝術）／山石（造景）

30. 燈廊／彩棚／茅屋／村居

31. 竹、柳、草亭（造景）（圖4.25）

圖4.22
〈西洋房數楹〉
四庫全書版《八旬萬壽盛典》（1792）
卷77 頁18

圖4.23
〈團城〉
四庫全書版《八旬萬壽盛典》（1792）
卷77 頁23

圖4.24
〈白塔〉
四庫全書版《八旬萬壽盛典》（1792）
卷77 頁24

圖4.25
〈草亭〉
四庫全書版《八旬萬壽盛典》（1792）
卷77 頁31

32. 中式重樓彩棚／西式重樓過街彩坊／中式菱形重樓雙閣

33. 中式祝壽彩棚三／怪石點景

34. 重簷彩棚／燈廊／佛塔

35. 彩棚四／戲臺

36. 彩棚燈廊／過街彩棚飾奇花異卉

37. 六角曲亭戲臺（△萬物由庚）／祝壽彩棚燈廊

38. 祝壽彩棚／樹石彩亭

39. 牌坊（△化洽堯衢）／祝壽彩棚（△絃挺同慶）

40. 祝壽演樂彩棚（△八風諧暢）／過街彩棚（其上榜題漏書）

41. 龍棚／六角形樂亭／西安門

42. 西安門外大街／燈廊／戲臺

43. 戲臺／燈廊／中式過街彩坊（△敷天篤祜）

44. 多重中式樓閣／八仙祝壽／仙女獻壽

45. 彩棚／立象（鹵簿於此開始展列）**40**

46. 彩棚／樹石造景／大象／輅車／仗馬

47. 彩棚／燈廊／仗馬

48. 彩棚／鼓隊／萬壽牆

49. 萬壽牆／祝壽舞／絲竹樂隊／山石竹樹（造景）（圖4.26；圖版25）

50. 鼓隊／號角隊／彩棚／巨形堆石／竹林庭院

51. 西式捲簷彩棚／燈廊多楹／號角手

圖4.26
〈萬壽牆〉
四庫全書版《八旬萬壽盛典》（1792）
卷77 頁49

52. 彩棚花欄園景／旗手、執圓扇、羽扇、紫幢等儀仗隊伍

53. 旗手／笙樂、提香爐、執豹尾、執戟等儀仗隊／圓形彩棚／大市街四牌坊[41]

54. 大市街四牌坊

55. 彩棚燈廊多楹

56. 彩棚燈廊多楹／樹石造景／彩棚頂飾鳳凰

57. 八角形戲臺／園林樹石（造景）

58. 萬字欄彩棚／捲渦形虎皮牆／中式樓閣／樹石庭園（造景）

59. 六角形涼亭／樹石／戲臺

60. 中式樓閣彩棚／樹石（造景）

61. 彩棚／樹石造景

62. 土崗／樹石／小橋／步道／山林造景／彩棚

63. 方形戲臺／演劇／大花籃（裝置藝術）

64. 彩棚竹林／仙山瑞雲（造景）

65. 竹林彩棚／燈廊／仙山瑞雲（造景）

66. 圓形鳳凰亭／庭園渦捲形牆／彩棚

67. 圓形亭／彩棚／竹樹樹石（△江介臚歡）

68. 彩棚（△壽阯覃瀛）／竹木怪石（造景）

69. 涼亭樹石庭園／彩棚（△如山阜）

70. 彩棚（△福凝仁壽）／燈廊／戲臺

71. 樹石圍繞／池中亭閣戲臺／女仙樂舞（圖4.27）

72. 樹石庭園／彩棚（△以介景福）／童子雜技表演

73. 燈廊／圓形亭組群／渦捲形牆（圖4.28）

74. 圓形亭／渦捲形牆／花欄彩棚（△中外禔禧）

75. 多楹塔臺西式迴廊／樹石（造景）

76. 燈廊／多角形戲臺

77. 燈廊／群童祝壽／樹石（造景）

78. 院落迴廊彩棚／群童祝壽／壽字頂彩棚／多角彩涼亭群

79. 中式彩棚／農家收穀（造景）

80. 彩棚／萬壽無疆照壁

81. 萬壽無疆照壁／老子乘青牛車（△函關紫氣）（圖4.29）

82. 彩棚（△蹈德詠仁）／燈廊／圓形涼亭／土阜樹石（造景）

83. 大池中漁人捕魚（造景）／水榭中士人坐談／仙人仙女祥雲繚繞（造景）（圖4.30）

圖4.27
〈池中亭閣戲臺〉
四庫全書版《八旬萬壽盛典》（1792）
卷77 頁71

圖4.28
〈渦捲形牆〉
四庫全書版《八旬萬壽盛典》（1792）
卷77 頁73

圖4.29
〈萬壽無疆照壁〉
四庫全書版《八旬萬壽盛典》（1792）
卷77 頁81

84. 燈廊彩棚院落（△無量壽）／圓形涼亭／樹石土阜（造景）

85. 多角戲臺童子雜耍／重簷戲臺演戲（△昌祺虔鞏）

86. 童子雜耍（△三多叶慶）／蓮池臺閣（造景）

87. 彩棚（△太和翔洽）／燈廊

88. 彩棚（△敷錫庶民）／燈廊／彩棚（△以道化成）

89. 樹石（造景）／香亭（造景）／五福獻瑞戲／方形西式建物

90. 竹石（造景）／彩棚燈廊（△萬壽無疆）

91. 樹石（造景）／彩棚／五鳳臺（裝置藝術）／△敕建龍王廟／△萬壽衢歌第十撥

92. 水池龍舟（造景）／遠山回子營（布景）／彩棚燈廊（△緝熙純嘏）

93. 彩棚燈廊（△化日舒長）／圓形亭子樹石（造景）

94. 戲臺／彩棚燈廊

95. 彩棚燈廊／圓形亭子／樹石（造景）

96. 多角形亭子／彩棚迴廊／童子演戲

97. 樹石梅竹（造景）／奇特連曲形亭閣

98. 方形水榭（△恩波浩蕩）／方形西式樓閣

99. 樹石（造景）／牌坊（△三界聖境）／彩棚（△斯年受祜）／鳳凰亭

100. 牡丹花庭園／廳堂（△聖澤麗鴻）／壽字棚／彩棚燈廊（△維祺介景）

101. 樹石竹林戲臺（造景）／眾僧祝壽／方形西式樓

102. 彩棚廳堂（△民說無疆）／樹石（造景）／西洋樓

103. 竹石樹木（造景）／戲臺（△八音光聖）／連身四角亭

104. 樹石園林（造景）／彩棚

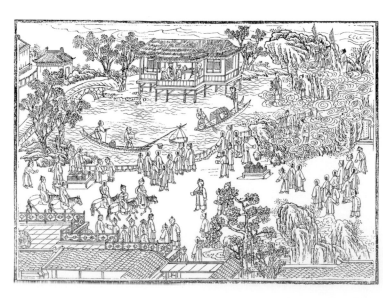

圖4.30
〈漁人捕魚造景〉
四庫全書版《八旬萬壽盛典》（1792）
卷77 頁83

105. 樹石園林（造景）／花棚籬落／童子獻壽戲

106. 樹石園林／八角形多層涼亭／彩棚燈廊

107. 彩棚燈廊（△保祐宜民）

108. 二層樓閣（△民說無疆）／樹石（造景）／彩棚燈廊

109. 六角亭（△磬宜）／廣場戲臺／天官賜福戲

110. 六角形重簷涼亭／樹石（造景）／燈廊

111. 燈廊／庭園樹石／秋千女子／彩棚／廣場戲臺／仙人獻壽戲

112. 山水庭園（造景）／三亭連廊／牌坊（△堯天光被）

113. 彩棚燈廊／廳堂陽臺上八仙祝壽戲／街中湖石圍成「階階高」（造景）

114. 樹石庭園（造景）／涼亭（△于阜呈祥）／樓閣／捲雲頂彩棚

115. 彩棚燈廊／六角亭／（崇壽寺前）戲臺／三藏取經戲

116. 壽字照壁／岡阜高臺（造景）／眾僧祝壽戲／女仙祝壽戲

117. 圓形涼亭岡阜（造景）／燈廊彩棚

118. 彩棚（△萬福攸同）／過街彩坊／（△皇風四達）

119. 象駝幢幡頂飾群仙樓閣／涼亭樹石／燈廊／戲臺

120. 西直門內

121. 西直門／△各省喇嘛千眾在此恭唪萬壽經／過街牌坊（△平康正直）（圖4.31）

　　在這圖卷（卷77）上所呈現的，為西華門外到西直門內一帶，沿街各種熱鬧的祝壽活動。這段畫面篇幅長達一百二十一（121）頁。較前面所見的康熙皇帝《萬壽圖》中表現相同路段的場面（七十三頁）多出四十八頁。而其內容則在展現乾隆皇帝治下京師的物阜民豐

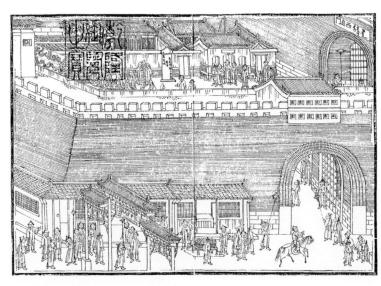

圖4.31
〈西直門〉
四庫全書版《八旬萬壽盛典》（1792）
卷77 頁121

　　和普天同慶的情形。特別值得注意的是，畫中不斷重複展示了中式和西式建物的多種樣式、和許多形式的裝置藝術，例如：鳳凰亭、連曲形涼亭、彩棚、精緻廳堂、中式樓閣、西洋式牌坊、花環式牌坊、雲彩式牌坊等。另外，還有各種山水園林造景，包括園林樹石流水、樓船、龍舟、虎皮牆、太湖石、渦捲形牆、圭形山、祥雲繚繞、竹籬茅舍、各種漁浦、菜園、曬穀場以及各種形式的戲臺，如在岡阜或水上等，以及各種吉祥祝壽的戲碼。

　　而這種表現也同樣見於從西直門外到圓明園外的途中，也就是此畫下卷的主要內容。

（二）《八旬萬壽盛典》下卷：從西直門外到圓明園外

※ 資料出處：(清) 阿桂等編，《八旬萬壽盛典》，卷78，頁1–121
（《景印文淵閣四庫全書》，冊661，頁125–245）。
※ 代號說明：「數字」→ 代表頁序　「△」→ 代表榜書

1. 三層樓閣戲臺／彩棚燈廊[42]

2. 跨河橋上燈廊

3. 燈廊／過街牌樓（△保錫蕃釐）

4–10. 彩棚燈廊

11. 跨河橋上燈廊／過街牌樓（△廣潤）／過街牌樓（△長源）[43]

12. 燈廊

13. 過街牌樓（△天衢雲爛）／龍旗／岡阜／壽桃形戲臺／八仙祝壽戲

14. 佑國玄聖廟（△祝延萬壽）／燈廊（△播醇錫羨）／龍旗

15. 燈廊／龍旗

16. 土崗／河流／小橋／龍旗／過街牌樓（△升恒合撰）

17. 法華（？）寺／龍旗／過街牌樓（△恩平集瑞）

18. 龍旗／貔貅旗／大旗／岡阜樹木／八角亭／圓形亭

19. 大旗／八角亭／慶壽奏樂／△兩翼前鋒營

20. 日幟旗／廳堂／圓形亭／碉堡

21. 星幟旗／日幟旗／勅建壽安寺／△八旗護軍營

22. 過街牌樓（△禮佛）／關帝廟／星幟旗

23. 過街牌樓（△迎釐）／祝壽彩棚／星幟旗／樹木山岡／花欄

24. 星幟旗／村居／農耕／插秧（造景）[44]（圖4.32）

25. 星幟旗／樹石岡阜／△正紅旗滿漢蒙

26. 戲臺／樹石竹籬岡阜／彩棚／星幟旗／西洋樓／△鑲藍旗滿洲蒙古漢軍

27. 樹石竹籬花欄／渦捲形牆／彩棚／星幟旗

28. 星幟旗／渦捲形牆／戲臺（△綿區愉洽）／瓜棚／圓形亭

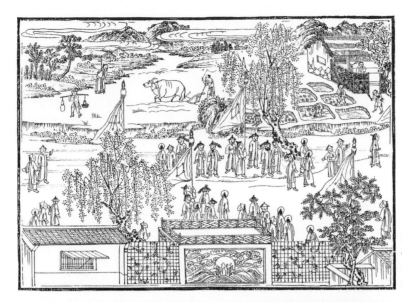

圖4.32
〈農耕造景〉
四庫全書版《八旬萬壽盛典》（1792）
卷78 頁24

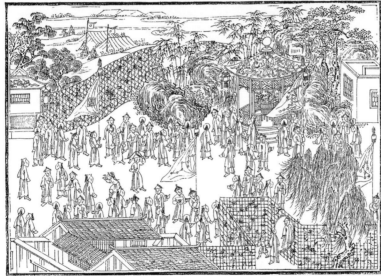

圖4.33
〈兵營〉
四庫全書版《八旬萬壽盛典》（1792）
卷78 頁29

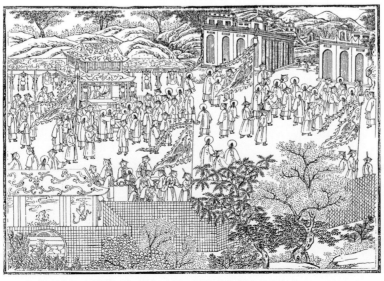

圖4.34
〈線法畫山水〉
四庫全書版《八旬萬壽盛典》（1792）
卷78 頁37

29. 星幟旗／圓形亭／柳樹花欄／竹石／樹木／岡阜／兵營（圖4.33）

30. 方形圖幟旗／彩棚／遠景山水

31. 碉堡／戰爭壁畫／西式建築／方形圖幟旗

32. 溝渠平橋（高粱河？）／樹石山水／彩棚（△約錦宜韵）／鳳幟旗[45]

33. 過街牌樓（△邃古希逢）／花欄院落／△正藍旗滿洲蒙古漢軍

34. 戲臺／彩棚（△嘉禾遂生）／△萬壽衢歌第七聯〔撥〕／渦捲形牆／圓形涼亭／麒麟幟旗

35. 虎幟旗／樹石庭院／戲臺（△五老游庭）／拜壽亭

36. 雉形幟旗／岡阜／兵營／過街牌樓（△重讚介祉）／△正白旗滿洲蒙古漢軍

37. 西洋式樓房／線法畫山水／鳳幟旗／戲臺／籬落庭園（造景）（圖4.34）

38. 龍旗／彩棚／西洋式樓房／△鑲黃旗滿洲蒙古漢軍

39. 燈廊／龍旗／西洋式樓房

40. 過街彩棚（△德無不得）／龍旗／籬落庭園／彩亭三／△健銳營

41. 過街彩棚（△化成文道）／岡阜樹石／龍旗／籬落

42. 岡阜／六角亭／大柳樹／燈廊／籬落庭園／龍旗／△圓明園八旗內務府三旗

43. 燈廊／燈廊／△光祿寺

44. 燈廊／龍旗／花欄／大樹／彩棚／過街牌樓（△齊榮嵩呼）

45. 彩棚／樿瓶有象〔太平有象〕亭（造景）／△萬壽衢歌第六排〔撥〕／西洋式建物／☳☶

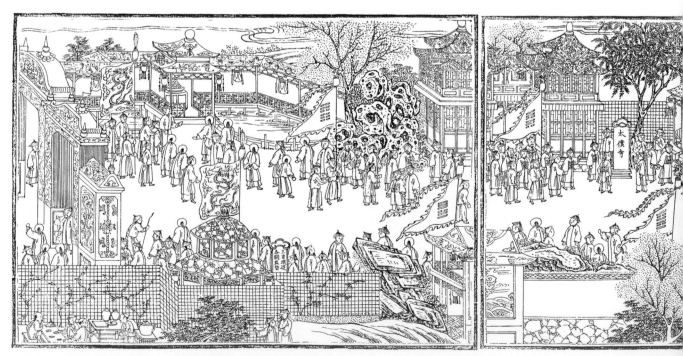

圖4.35　〈八卦幟旗〉四庫全書版《八旬萬壽盛典》（1792）卷78 頁45–47

（乾卦、天）幟旗／「☵」（坎卦、水）幟旗／△鴻臚寺（圖4.35：右）

46. 燈廊彩棚／三連圓形亭／☶（艮卦、山）幟旗／大樹／「☳」（震卦、雷）幟旗／「☴」（巽卦、風）幟旗／「☲」（離卦、火）幟旗／△太僕寺／△大理寺（圖4.35：中）

47. 樓閣／巨型太湖石／水榭／燈廊／☷」（坤卦、地）幟旗／方形龍旗／「☱」（兌卦、澤）幟旗／西洋式過街牌樓／△三省織造各關監督（圖4.35：左）

48. 西洋式過街牌樓／方形龍旗／山水（造景）／童子獻壽戲／彩棚籬落／圓形亭

49. 曼殊常喜寺／龍旗／虎皮牆／庭院樹木（圖4.36）

50. 西洋式塔樓過街牌樓（△恭則壽）／小虹橋／龍旗／華蓋／木造擋板背面[46]／△太常寺（圖4.37）

51. 捲雲形過街彩坊／龍旗／彩棚

52. 鳳凰亭／籬落／龍旗／過街牌樓（△申錫无疆）

53. 村居／大樹／籬落／龍旗／△詹事府

54. 大樹／龍旗／村居／籬落／空榜／△貴州省

55. 彩棚／樹石／龍旗／籬落／△圓明園三山

56. 龍旗／怪石／大盆景（裝置藝術）／仙山豔卉／彩棚

57. 龍旗／彩棚／怪石（裝置藝術）／△雲南省

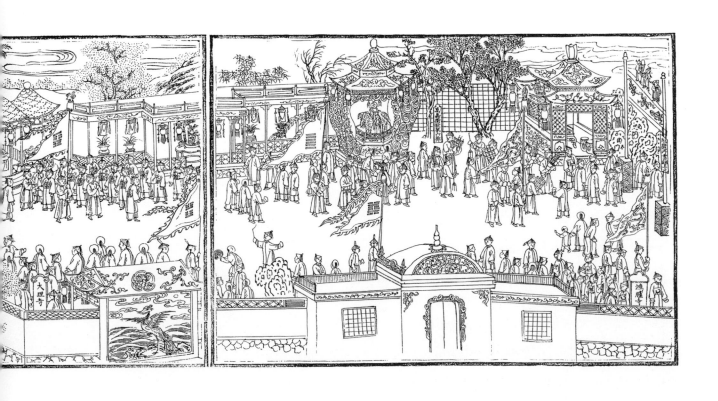

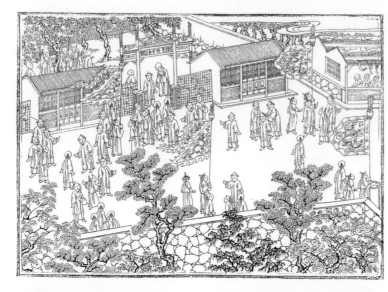

圖4.36
〈曼殊常喜寺〉
四庫全書版《八旬萬壽盛典》（1792）
卷78 頁49

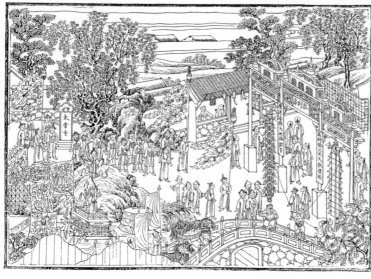

圖4.37
〈木造擋板背面〉
四庫全書版《八旬萬壽盛典》（1792）
卷78 頁50

58. 圓形涼亭／花欄籬落／人家閑居

59. 圓形涼亭／籬落人家／△內務府

60. 坊間人家／彩棚／幡幢／空榜

61. 戲臺／幡幢／樹石庭園（造景）／△提督衙門／△廣東省

62. 渦捲形牆／龍紋條旗／樹石院落／空榜

63. 過街牌樓（△蕃祉）／遠景山水／圓形涼亭／官員密集／士兵持豹尾／籬落庭院／△甘肅省

64. 竹樹籬落／六角涼亭／彩棚／長條旛／△通政使司

65. 六角涼亭／竹樹籬落／彩棚／△鑾儀衛

66. 村居籬落／彩棚／六角涼亭／奇石庭園（造景）／△陝西省

67. 彩棚燈廊（△壽而康）／籬落／△侍衛處

68. 彩棚燈廊／籬落樹石

69. 捲葉紋仙人獻壽過街彩坊／籬落／樓閣彩棚／空榜

70. 寺廟（不明）（△萬國來朝）／幡幢／彩棚／籬落／花木

71. 岡阜樹木／彩棚／幡幢／籬落／花木

72. 怪石／戲臺／渦捲形牆／彩亭花園／△理藩院

73. 幡幢／西洋式過街牌樓／遠景山水／奇石庭院

74. 彩棚／怪石／幡幢／遠景山水／△河南省／△湖北省

75. 多角形彩棚／幡幢／怪石／大樹／樓閣燈廊

76. 彩棚／燈廊／西洋式樓／怪石／△江西省

77. 西洋樓／彩棚／翠羽扇／普大吉祥寺

78. 大樹／院落／祝壽廳／翠羽扇／龍紋扇

79. 樹石／民居／龍紋扇／籬落

80. 彩棚（△仁壽鏡）／岡阜／六角亭（△萬方亭育）／△工部

81. 店家／龍紋扇／民居

82. 店家／樂隊／彩棚／△刑部

83. 彩棚／店家／戲臺（仙人獻壽戲）

84. 戲臺（仙人獻壽戲）／彩棚（△惠心元吉）／戲臺／彩棚／籬落

85. 華蓋／樹石／彩棚／遠景村居／△兵部

86. 彩棚／華蓋／樹石／遠景村居／△福建省

87. 彩棚／華蓋／牧馬／△浙江省

88. 店家／龍紋華蓋／民居

89. 店家／龍紋華蓋／民居／△禮部

90. 店家／龍紋華蓋／彩棚

91. 店家／龍紋華蓋／△戶部

92. 店家／龍紋華蓋

93. 店家／龍紋華蓋

94. 龍紋華蓋／龍袍店／城堡／弓箭隊／戟矛隊／△萬壽衢歌第二撥

95. 清梵寺／坊牌（△四方來賀）／彩棚／木造擋板背面（圖4.38）

96. 燈樓（△受介福）／虎皮牆／持豹尾鎗騎士[47]

97. 樹石／虎皮牆／燈樓（△承顏有喜）／前導騎士／持豹尾鎗騎士／弓箭手騎士

98. 樹石／虎皮牆／燈樓／持豹尾鎗騎士／官員皆下跪／△吏部

99. 遠景山水／虎皮牆／大型盆景（裝置藝術）／怪石／持豹尾鎗騎士

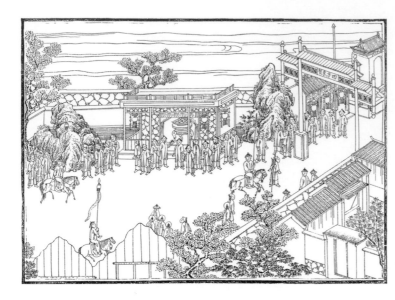

圖4.38
〈清梵寺〉
四庫全書版《八旬萬壽盛典》（1792）
卷78 頁95

100. 大型盆景（裝置藝術）／遠景山水／虎皮牆／彩棚／持豹尾鎗騎士／弓箭手騎士

101. 樹木／遠景山水／虎皮牆／彩棚（△日舒以長）／持豹尾鎗騎士／弓箭手騎士

102. 城門／虎皮牆／彩棚／遠景山水／過街牌樓（△調元六幕）／弓箭手騎士

103. 遠景山水／虎皮牆／大樹／弓箭手騎士／持豹尾鎗騎士

104. 樹木／虎皮牆／過街牌樓（△篤祐萬年）／大型山水瀑布（裝置藝術）／前導騎士／遠景山水

105. 樹木／虎皮牆／彩棚／弓箭手及持豹尾鎗騎士／遠景山水

106. 彩棚／樹木／虎皮牆／號角手／遠景山水

107. 樹木／虎皮牆／城門／衛士持羽葆／樂隊／遠景山水

108. 虎皮牆／彩棚／樂隊／遠景山水

109. 河流／小橋／前導騎士／彩棚／△順天府及各省在京耆民恭祝萬壽於此迎駕

110. 衛士前導／乾隆皇帝龍輿／扈從官員／彩棚／△安南國王阮光平及蒙古王公朝鮮緬甸南掌各國使臣恭祝萬壽來京於此朝覲／△翰林院（圖4.39；圖版26）

111. 扈從官員／彩棚／△直隸省順天學政／△順天府

112. 六角亭／籬落／隨行轎／扈從官員／清道夫

113. 扈從騎士／籬落／彩棚／△內閣／△吉林奉天黑龍江

114. 仗馬／江南園林亭閣（造景）（圖4.40）

115. 樹木／江山〔天〕寺（造景）／西洋式樓閣（造景）／龍舟（造景）／△宗室覺羅（圖4.41）

116. 彩棚／假山（造景）／龍舟（造景）／△貝勒貝子公（圖4.42：右）

117. 龍舟（造景）／△萬壽衢歌第壹撥／△圓明園（圖4.42：左）

118 圓明園外街道

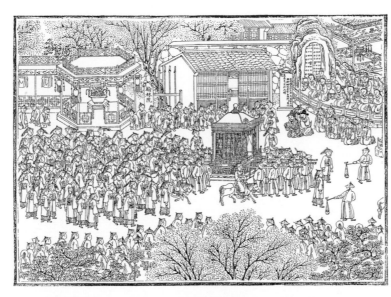

圖4.39
〈乾隆皇帝龍輿〉
四庫全書版《八旬萬壽盛典》（1792）
卷78 頁110

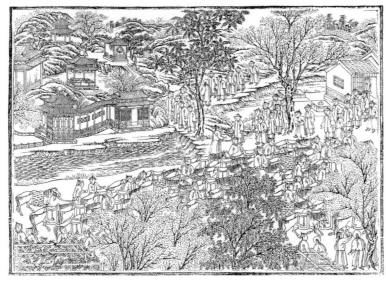

圖4.40
〈江南園林亭閣造景〉
四庫全書版《八旬萬壽盛典》（1792）
卷78 頁114

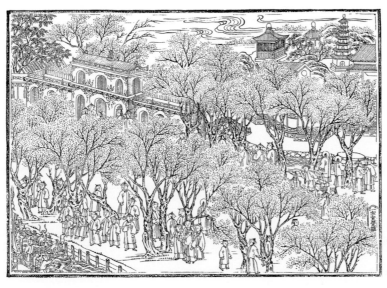

圖4.41
〈江山〔天〕寺造景〉
四庫全書版《八旬萬壽盛典》（1792）
卷78 頁115

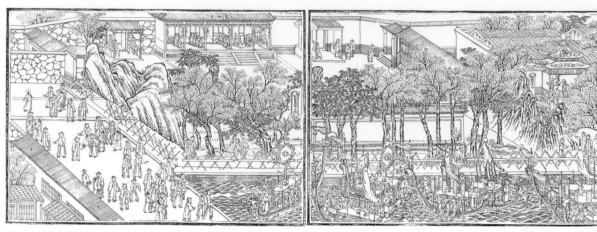

圖4.42〈龍舟造景〉 四庫全書版《八旬萬壽盛典》（1792）卷78 頁116–117

119. 圓明園外街道／△天泉館
120. 圓明園內樹石流水
121. 圓明園內雲樹水澤

　　根據以上圖卷中所見的榜題顯示，總計乾隆皇帝《八旬萬壽圖》之參與單位的標示，有五十五個：以西直門為界，西直門內（卷77）三個（其中一處空榜），西直門外（卷78）五十二個（其中四處空榜）。先看從西華門外到西直門內的三個參與單位；和它們的榜書：

1. 西華門外有一處空榜：根據〈圖說二〉所記，它應寫上：「在籍大員來京慶祝跪迎聖駕之所」等字；但這些字在此處卻全部漏錄（卷77，頁3右下角）（見圖4.19）；不過在另外的刻本乾隆武英殿版中，卻可見到與這類似的榜書。[48]
2. 西華門外有「浙江商民恭祝萬壽於此迎駕」（卷77，頁21）。
3. 西直門內有「各省喇嘛千眾在此恭唪萬壽經」等（卷77，頁121）。

　　至於西直門外到圓明園之間（卷78），則有五十二個參與單位的標示；但其中四個單位的榜書漏列，現在所看到的只有四十八個榜書。它們依次為：

1. 兩翼前鋒營（卷78，頁19）
2. 八旗護軍營（卷78，頁21）
3. 正紅旗滿漢蒙（卷78，頁25）
4. 鑲藍旗滿洲蒙古漢軍（卷78，頁26）

5. 正藍旗滿洲蒙古漢軍（卷78，頁33）
6. 正白旗滿洲蒙古漢軍（卷78，頁36）
7. 鑲黃旗滿洲蒙古漢軍（卷78，頁38）
8. 健銳營（卷78，頁40）

9. 圓明園八旗、內務府三旗
（卷78，頁42）

10. 光祿寺（卷78，頁43）

11. 鴻臚寺（卷78，頁45）

12. 太僕寺（卷78，頁46）

13. 大理寺（卷78，頁46）

14. 三省織造各關監督（卷78，頁47）

15. 太常寺（卷78，頁50）

16. 詹事府（卷78，頁53）

17. 貴州省（卷78，頁54）

18. 圓明園三山（卷78，頁55）

19. 雲南省（卷78，頁57）

20. 內務府（卷78，頁59）

21. 提督衙門（卷78，頁61）

22. 廣東省（卷78，頁61）

23. 甘肅省（卷78，頁63）

24. 通政使司（卷78，頁64）

25. 鑾儀衛（卷78，頁65）

26. 陝西省（卷78，頁66）

27. 侍衛處（卷78，頁67）

28. 理藩院（卷78，頁72）

29. 河南〔湖南〕省（卷78，頁74）

30. 湖北省（卷78，頁74）

31. 江西省（卷78，頁76）

32. 工部（卷78，頁80）

33. 刑部（卷78，頁82）

34. 兵部（卷78，頁85）

35. 福建省（卷78，頁86）

36. 浙江省（卷78，頁87）

37. 禮部（卷78，頁89）

38. 戶部（卷78，頁91）

39. 吏部（卷78，頁98）

40. 順天府及各省在京耆民恭祝萬壽
於此迎駕（卷78，頁109）

41. 安南國王阮光平及蒙古王公、朝
鮮、緬甸、南掌各國使臣恭祝
萬壽來京於此朝覲（卷78，頁
110）

42. 翰林院（卷78，頁110）

43. 直隸省順天學政
（卷78，頁111）

44. 順天府（卷78，頁111）

45. 內閣（卷78，頁113）

46. 吉林、奉天、黑龍江
（卷78，頁113）

47. 宗室覺羅（卷78，頁116）

48. 貝勒、貝子、公
（卷78，頁116）

　　如上所述，以上兩卷乾隆皇帝《八旬萬壽圖》中所見的具名單位，計有五十五個榜書標示，其中漏書文字的空榜有四個。而這種漏寫榜書的原因，可能由於這本四庫版的刻工失誤之故。因在其他刻本中未必如此，這點已見前述。實際上，根據〈畫記〉所記，當日參與慶典的單位多不勝數，在這兩卷畫中所見只是擇要性的表現而已。縱然如此，它還是漏列了一些十分重要的單位，正如以下兩個例子所示：首先為見於下卷（卷78）頁54、60、62、69的四處空榜。由於畫中主景並未嚴格遵守其相關〈圖說〉所記，因此這四處空榜原應是些什麼文字，難以確定。其次是更嚴重的問題：在下卷出現的八旗當中，卻獨不見「正黃旗」、

「鑲紅旗」、與「鑲白旗」等三個單位。在這麼一個全國參與的重要表態慶祝場合中，這幾個單位必然會參加，何況是直屬皇帝的「正黃旗」！這三旗出現的位置，依照〈圖說一〉的記載，應該是在「鑲藍旗」（卷78，頁26）、「正藍旗」（卷78，頁33）、和「圓明園八旗內務府三旗」（卷78，頁42）之間。[49]

　　以上這種種漏列參與單位名稱和漏書榜文的情況，應該看作是畫者（或刻者）的疏失所致。更值得注意的是，某些參與單位雖有榜題標示，但其內容也不完整：它們常織列出某某單位名稱，但卻省略了其後該有的「官員祝壽處」（如見於下卷，頁26、33、38等）。由此可見這件版畫的製作者和監督者態度不夠嚴謹的一面。在這方面看來，它遠不及前面所述的康熙皇帝《萬壽圖》。因為康熙皇帝《萬壽圖》的圖畫原稿、版畫設計、和圖說撰寫，三者都同出於王原祁一人之手，因此圖畫與圖說兩者的表現重點較為一致，而且後來的製作團隊和製作過程也十分嚴謹，也正因為如此，所以它在整體上所呈現的缺失較少，而且其藝術品質也比乾隆皇帝《八旬萬壽圖》優異。

　　雖然如此，但是乾隆皇帝《八旬萬壽圖》這兩卷版畫（各具一百二十一〔121〕頁，共計二百四十二〔242〕個版面）所呈現的場面，卻有如一齣沒有冷場的、大型而華麗的歌舞劇一般：它描繪了自紫禁城西華門外到西北郊圓明園外，其間三十華里（約四十五公里）所見的全國各界官民同心、熱烈展現專為慶祝乾隆皇帝八十大壽所舉辦的各種活動。正如阿桂在《八旬萬壽盛典》一書的序言中所述。[50]

四、乾隆皇帝《八旬萬壽圖》的表現特色、圖像意涵、與歷史意義

　　以下，個人將分別從此圖在藝術上的表現特色、圖像意涵、和歷史意義等方面來看這件作品的獨特性。

（一）藝術表現特色

　　在藝術表現特色方面，本圖真是多采多姿，值得注意的包括七項：（1）構圖，（2）景物分布，（3）物象的類目和造形，（4）建物，（5）裝置藝術，（6）園林設計，和（7）街側擋板畫。以下依序略述其大概。

1. 構圖

　　就構圖上而言，這件作品採取的是橫向式構圖，從西華門外開始，一路向左開展，將景

物和人群沿街道的上下兩側布排。畫家又利用跨街牌樓、或高聳的建物頂端，或擁擠的人群活動，連絡了街道上部與下部的景觀。這種設計，一方面利用了街道由右而左延伸、在視覺上造成橫向動勢的同時，也創造出沿街上、下景觀互動的頻繁，使得整體畫面充滿動態，呈現出熱鬧的氣氛。

2．景物分布

在景物的分布方面，皇城內（西華門外到西直門內）沿街的各種物象安排遠較皇城外（西直門外到圓明園外）所見顯得品類豐富、造形多變，而且布列密集；加上人群雍塞，活動多元，因此，其繁榮景象明顯甚於後者。但後者在人群之密集和景觀之變化多緻上，卻也已夠熱鬧非凡，毫無冷場，特別是畫家在此段中利用皇輿出場的熱鬧場面，提高了它的重要性，使它可以和皇城內物象密集所形成的喧嘩氣氛相抗衡。在此可見乾隆皇帝的皇輿在後段末尾五分之一處出現，在其前、後更是人群簇擁，百官下跪，旗幡飛動，樂聲高揚，歡聲雷動，成為全圖高潮。這種構圖上的特色明顯可見，是取法於前面已見的康熙皇帝《萬壽圖》。

【表4.4】乾隆皇帝《八旬萬壽圖》中主要建築造形件數與分布表

	項目	西華門至西直門	西直門至圓明園	總數
1	彩棚（廳）	45	38	83
2	樹石花園各式造景	42	25	67
3	參與單位標示	3（含空榜1）	52（含空榜4）	55
4	題字牌樓	17	19	36
5	過街牌樓彩坊	10	21	31
6	戲臺	17	6	23
7	西式建物	14	8	22
8	寺廟	5（福佑寺、白塔、崇壽寺、無名寺2）	10（法華〔？〕寺、壽安寺、曼殊常喜寺、普大吉祥寺、清梵寺等9寺，誦經處1）	15
9	圓形亭	10	5	15
10	中式建物	9	1	10
11	六角亭	4	4	8
12	八角亭	3	2	5
13	大型裝置藝術	2	2	4
14	壽字棚	4	0	4
15	西式牌坊	3	0	3
16	多角形亭	2	1	3
17	中式建築門坊	2	0	2
18	方形亭	1	0	1

※ 資料出處：
（清）阿桂等編，《八旬萬壽盛典》，卷77–78（《景印文淵閣四庫全書》，冊661，頁3–245）。
※ 補充說明：
以上各項目及數字，只是粗略統計。由於各類物象太過繁雜，難以確實估算，因此無法精確地提出它們個別的數目。

3. 物象的類目和造形

　　再就物象的類目和造形而言，在這件作品中經常出現的幾種令人印象深刻的物象，大概可以歸納為十八種主要項目。它們的類別和數目以及分布的地區，約如上頁【表4.4】所示。

　　由【表4.4】所列十八項數據的對比，可以看出：除了寺廟、過街牌樓彩坊、和官方參與單位等三項之外，在皇城內（從西華門到西直門之間）所布列的各項景觀，都比皇城外（西直門到圓明園之間）顯得密集而熱鬧。最特別的是，在乾隆皇帝《八旬萬壽圖》中所出現的許多項目，是在康熙皇帝《萬壽圖》中少見，而在此圖中一再出現的，比如西式建物、西式牌坊、中西混合式牌坊、各種造形怪異的大大小小太湖石、各式花園、各式造景、各種形狀的亭子、和各種造形的裝置藝術等。換言之，此圖自西華門到圓明園全程三十華里（約四十五公里）所見的景觀，等於是一個連續的巨型舞臺，沿街幾乎都利用人工臨時架設出許多專為這次慶典用的建築物、裝置藝術、和彩繪圖畫。其方式，首先，是以幾處實體建築（如西華門、大市街四牌坊、西直門、和圓明園等）為據點，建構成重要景點，極盡裝飾之能事。其次，是在某些景點與景點間的街道兩側，豎立了一排排的木造擋板以遮住其後的民居，同時在街道上搭建許多臨時性的建物、戲臺、彩棚、亭子、和跨街牌樓，還有各式各樣的裝置藝術。而在面向街道兩旁的擋板上，再畫上許多彩繪布景，包括西洋式的立體建物和一些線法畫（西洋透視法）的風景，以及各式景觀，造成幻境（卷77，頁2、3〔見圖4.19〕；卷78，頁50、95〔見圖4.37〕）。[51] 這樣的設計，使得御輦所過之處彷如行經繁華的人間仙境。而這些景致的主題又完全是節錄乾隆皇帝一生重要的成就和嗜好。整體的藝術表現也反映了乾隆皇帝本人的品味，其特色是中、西風格混合，講究形式上的變化多端，和呈現奇、奢、巧、麗的設計。

4. 建物

　　在建物方面，常見中式與西式建物同時並置在一個畫面中。[52] 不論中式或西式，這些建物在造形上都呈現奇巧的多樣性變化，並強調其設計感和裝飾性：如多邊或多角（六角八角）或連曲形的涼亭，又如重複表現深入和凸出變化的立體性西式樓房、壽桃狀的戲臺、飾有捲雲或花圈拱頂的西式過街牌樓、和以小型西式建物為牌樓、以及重簷的中式彩棚及牌樓等（見圖4.22）。這反映了乾隆皇帝一生喜好建築大量宮室庭園的事實。正如他在乾隆四十六年（1781）所作的〈知過論〉一文中所說：他在位期間所修建的，除了防洪工事，如各處的海塘河工、城郭堤堰外，又有許多宮殿苑囿和陵廟的建築。在皇苑宮殿方面，包括：西苑、南苑、暢春園、圓明園、清漪園、靜明園、靜宜園、長春園、避暑山莊和靜寄山莊等處。在陵廟方面，包括：盛京的永陵、福陵、昭陵；北京附近的景陵、泰陵；熱河的普陀宗乘寺、須彌福壽寺、普寧寺、普樂寺、和安遠廟等。可是他一再強調他雖完成了這麼多的建

設，但都沒有興徭役加賦稅，而全是使用公帑，或動用私帑和關稅節餘；而且他是真的用那些錢去買建材和付費僱人工作的，完全沒有干擾到國計民生。[53]

5. 裝置藝術

此圖在裝置藝術方面更是包羅萬象，首先是圖中許多設計奇幻的戲臺。這反映出乾隆皇帝本人和當時朝野對於戲劇普遍愛好的情況。如前所述，康熙時期專理宮中戲劇活動的機構為「南府」。[54] 乾隆時期的「南府」位在太液池東南角（即今中南海與天安門之間）。在乾隆十五年（1750）所繪製的北京地圖中，便明白見到「南府」所在之處（圖4.43）。按，乾隆時期在紫禁城內有三座戲臺，分別為小型的「風雅存」戲臺、中型的「漱芳齋」戲臺、和大型的「暢音閣」戲臺（圖4.44、4.45）。此外，避暑山莊中也有一座大型的「清音閣」戲臺（圖4.46）。這些大型戲臺的舞臺設計奇巧，多達三層，可以同時呈現天上、人間、與地下的場面。此外，在乾隆五十五年（1790），或許是為慶祝他的八旬萬壽，因此南方四大徽班，包括三慶、四喜、春臺、和春等戲團相繼進京演出，造成轟動。因此圖中所見，正反映了當時朝野對戲劇表演高度狂熱的現象。[55]

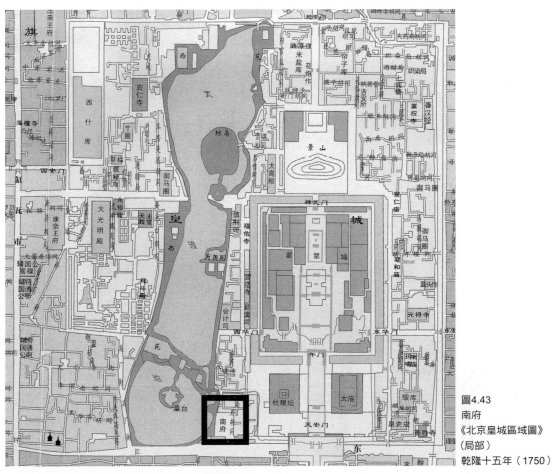

圖4.43
南府
《北京皇城區域圖》
（局部）
乾隆十五年（1750）

6. 園林設計

　　至於圖中所見的園林設計，則包括了大型的直立太湖石、街中石砌的「階階高」、巨型動物造形的亭子，如鳳凰亭、檯瓶有象（太平有象）亭、在山林中或在水中的戲臺、人造池泛龍舟、農家插秧和曬穀生活、以及許多江南小型園林等。這些裝置藝術和造景，反映了乾隆皇帝對於江南園林的喜好。如史所載，乾隆皇帝曾六下江南，[56] 遍遊江南名園，也在極度

圖4.44　紫禁城漱芳齋戲臺

圖4.45　紫禁城暢音閣戲臺

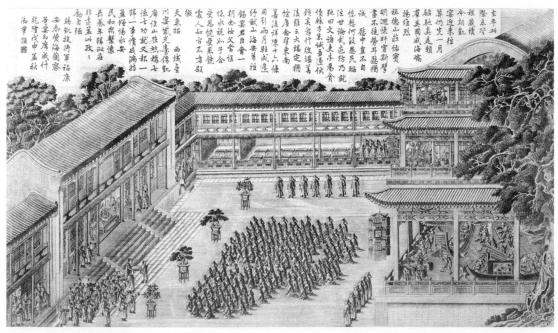

圖4.46　避暑山莊清音閣戲臺

喜好之餘，在宮中、圓明園、頤和園、避暑山莊、以及靜寄山莊等處仿造某些江南名園；特別如在卷末靠近圓明園外之處，更可見一座小山，山上仿造了金山頂上的江山〔天〕寺塔一景（卷78，頁115〔見圖4.41〕）。[57] 另外，畫面中又出現了一座西洋樓和人工池，池上泛著龍舟（卷78，頁115–117〔見圖4.42〕）。它們反映了圓明園內的西洋式建築景點「遠瀛觀」、「大水法」、和乾隆皇帝每年端午節都會在「福海」觀龍舟競渡的事實。[58]

7. 街側擋板畫

在以上各種的人工建物和裝置藝術外，還有如前面提到過的，架在街道兩側的木造擋板牆畫。其背面構造可見於西華門外（卷77，頁2，3〔見圖4.19〕），及清梵寺（卷78，頁95〔見圖4.38〕）等處。而其正面的彩繪圖像則屬布景性質，有時為了配合街上景物及裝置藝術，有時則以線法畫表現遠景山水。值得注意的是，在某些線法畫的遠景山水中，出現了碉堡與兵營。那固然可理解為實際表現西山地區的軍防設施，但也可能藉此反映乾隆年間在準噶爾回部和大、小金川地區取得軍事的勝利，關於此點詳見後文所述。[59]「南巡」與「西師」是乾隆皇帝一再自詡的兩件大事。而這兩卷畫中所見的江南園林與碉堡和兵營，正反映了他在這兩方面成就的自得。

以上所見的這種種藝術表現，反映了乾隆時期對新奇異地藝術風格強烈的興趣和模仿的事實，特別是西式建築和南方園林，以及各種新奇的舞臺設計和大型裝置藝術等。它們同時同地出現在某一段畫面上，成為混合景象。這種表現上的特色，在此之前，已見於乾隆二十六年（1761）張廷彥所作的《崇慶皇太后萬壽圖》（圖4.47）。該圖乃乾隆皇帝為慶祝其

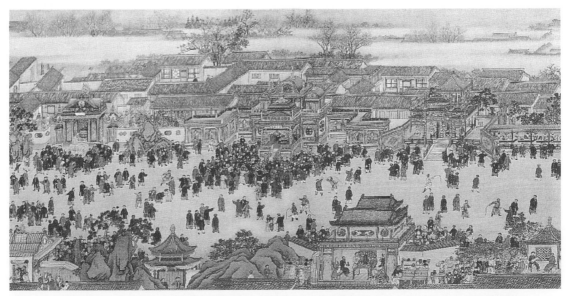

圖4.47　清 張廷彥（1735–1794）《崇慶皇太后萬壽圖》（局部）1761 絹本設色 卷 65×1020公分 北京 故宮博物院

母崇慶皇太后（鈕祜祿氏；熹妃；孝聖憲皇后，1692–1777）六十大壽而舉行「崇慶皇太后萬壽盛典」的紀實畫。[60] 由此可見，在乾隆皇帝《八旬萬壽圖》中所見將不同地區與多元文化的藝術混合呈現的這種方式，在實質上反映了乾隆時期所盛行的新藝術風尚和審美取向。這種現象也可見於這時期宮中所做的各種藝術作品中。

（二）圖像意涵

在圖像意涵方面，本圖值得注意的有以下五個面向，包括：（1）路線，（2）寺廟，（3）衛戍營，（4）外邦使節團，和（5）八卦旗隊。以下依次來看它們具有怎樣的意涵。

1. 路線

如前所述，康熙皇帝《萬壽圖》起於神武門（見圖4.6），迄於暢春園（見圖4.18）；《崇慶皇太后萬壽圖》起於西華門，止於清漪園（頤和園）。而本圖則始於西華門（見圖4.19），止於圓明園（見圖4.41），因此圖中一開始便描繪了西華門到北海之間沿紫禁城西側的一段街景，最後則是圓明園大門口。這樣與康熙皇帝《萬壽圖》和《崇慶皇太后萬壽圖》大同小異的路線，一則是依循自然既有的路徑，再則也表示乾隆皇帝遵崇祖宗法制，但同時卻又自具獨特性。圖中所見目標明顯的實景，沿途至少有九處，包括：西華門（卷77，頁3）、福佑寺（卷77，頁13–16）、北海諸景（如白塔、團城、金鰲玉蝀橋，卷77，頁23–25）、西安門（卷77，頁41）、大市街四牌坊（卷77，頁54）、西直門（卷77，頁120–121）、清梵寺（卷78，頁95）、和圓明園大宮門（卷78，頁118–119）等。在這些地標性的實景之外，沿路街景中值得特別注意的，還有某些特定的寺廟、衛戍營、外邦使節團、和八卦旗等四類景觀。它們各具特殊意義。

2. 寺廟

本圖所描繪的寺廟，大約有十五處。城內五處，包括：福佑寺（卷77，頁14–16）、白塔（卷77，頁24）、崇壽寺（卷77，頁115）、和二處無名寺；城外十處，包括：壽安寺（卷78，頁21）、法華（？）寺（卷78，頁17）、曼殊常喜寺（卷78，頁49〔見圖4.36〕）、普大吉祥寺（卷78，頁77）、和清梵寺（卷78，頁95〔見圖4.38〕）、及一些無名寺（卷78，頁70）等。這些寺廟和康熙皇帝《萬壽圖》中所見的許多寺廟性質相似，都是屬於藏傳佛教系統。這反映了清初以來皇室接受藏傳佛教，藉宗教之力，以達到政治上連絡並控制蒙古與西藏地區的一貫政策。這種政策的施行，在清初康熙（1661–1722）到乾隆（1735–1795）之世更為明顯。[61] 除了文獻資料的記錄外，由清初皇室贊助的藏傳佛教所留存下來的相關物證

相當多，包括建築、造像、和繪畫等類作品，於此稍作簡述，以明其大概。

在建築方面，清初所建藏傳佛寺極多，分布在紫禁城中、北京城內外、避暑山莊、和蒙古地區。在宮中，重要的佛寺如中正殿、佛日樓、雨花閣、梵華樓等。在北京皇城內，有福佑寺、雍和宮、白塔寺、西黃寺、廣化寺等。在城外，有五塔寺、大鐘寺、法源寺、萬壽寺、碧雲寺等。在御園，有圓明園內的諸佛堂和清漪園（頤和園）內萬壽山的佛香閣等。最明顯的是承德避暑山莊的外八廟。其中，建於康熙時期（1662–1772）的有溥仁寺和溥善寺（已毀）。至於乾隆時期建成的有普佑寺（已毀）、普寧寺、普樂寺、安遠廟、羅漢堂、殊象寺、普陀宗乘寺、須彌福壽寺等；此外，在外蒙古還建有滙宗寺和善因寺等。

在造像方面，順治時期（1644–1661）曾直接派員前往西藏，而達賴五世（1617–1682）善意回應，到北京朝觀。康熙時期，蒙古大喇嘛哲布尊丹巴（1635–1723）來京，獻康熙皇帝佛像。此後，清內府開始在紫禁城內之中正殿大量製作佛像。乾隆皇帝奉章嘉活佛三世（1717–1786）為師，在宮中建佛寺數十座，且大量製造佛像，其數驚人。此外，又先後刊印藏、蒙、滿三種文字之《大藏經》：乾隆二年（1737）刊行藏文《大藏經》；乾隆十四年（1749）刊行蒙文《大藏經》；乾隆五十九年（1794）刊印滿文《大藏經》。[62] 這些措施極有利於藏傳佛教的傳布。

在繪畫方面，由在京的喇嘛在中正殿繪製各種藏傳佛教神祇的唐卡，以提供各處寺廟禮拜所需。另外，又繪製皇帝御容唐卡。清皇室信佛之相關繪畫作品在康熙和雍正時期已有之；到乾隆時期更盛。存世作品中可見《康熙皇帝唸佛圖》（圖4.48）和《胤禛行樂圖》一開呈現胤禛身穿喇嘛衣裝靜坐洞窟內的畫像（圖4.49）。而到乾隆皇帝時，更以佛裝唐卡的形式呈現。乾隆皇帝御容佛裝唐卡的繪製地點多半是在中正殿，由在京的西藏或蒙古喇嘛主導，和宮中的中國及西洋傳教士畫家參與，共同繪製而成。現今傳世的乾隆皇帝御容唐卡有七件，分藏於北京的雍和宮（二件）、西藏拉薩的布達拉宮、承德的普寧寺（圖4.50）、[63] 普樂寺、和須彌福壽寺，以及美國華盛頓特區的弗利爾美術館（Freer Gallery of Art）等地。甚至在乾隆皇帝的裕陵墓室中，所見的石雕、壁畫，也都是精緻的藏傳佛教神祇和經咒圖像。由此可見乾隆皇帝其終身篤信藏傳佛教之生死不渝。

雖然在乾隆皇帝《八旬萬壽圖》中出現的喇嘛寺廟只有十五處，它們在數量上與康熙皇帝《萬壽圖》中所見的約三十七處比起來少得多，但正由於其數量少，因此它們出現的意義也就顯得特別重要，其中有三處特別值得注意。首先，是出現在卷首的「福佑寺」（卷77，頁14–16〔見圖4.21〕）。福佑寺是一座小寺院，座落在紫禁城西邊護城河外的街上。此寺之重要性，在於它曾是康熙皇帝幼年養病之處。康熙皇帝三歲時，因患天花，為防傳染，所以順治皇帝（愛新覺羅福臨；清世祖；1638生；1644–1661在位）特別將他由宮中遷出，暫時隔離，安排住在紫禁城外的這所福佑寺中。在乾隆皇帝《八旬萬壽圖》開卷，一出西華門不

圖4.48　清人《康熙皇帝唸佛圖》布面油畫 軸
119×69.7公分 北京 故宮博物院

圖4.49　清人《胤禛行樂圖冊》巖穴喇嘛 1722年之前
絹本設色 冊頁 34.9×31公分 北京 故宮博物院

圖4.50　清人《乾隆皇帝普寧寺佛裝像》約1755–1758
絹本設色 唐卡 108×63公分 北京 故宮博物院

久，便出現了這座小寺院，雖是記錄該寺當時的實存狀態，但更重要的，也是為了紀念與康熙皇帝有關的史事，藉此也呈現了乾隆皇帝對他祖父的崇敬與懷念之情。

其次為西直門外的「曼殊常喜寺」（卷78，頁49〔見圖4.36〕）。這座寺廟並未見於康熙皇帝《萬壽圖》中；它應是乾隆時期才建的，但也可能是早已存在但另有他稱的一座古廟，乾隆時期才改稱此名。不論如何，既稱「曼殊常喜寺」，可知它主要供奉的是文殊（一稱曼殊）師利，即Manjuśri菩薩。眾所周知，文殊師利菩薩代表無上智慧，是藏傳佛教中最主要的神祇之一。滿洲人以其族名「滿洲」（Manchu）與「曼殊」（Manjuśri）發音相近，而認為兩者相

關。乾隆皇帝在他晚年所作的〈廻鑾至白雲寺作〉一詩的詩注中，曾理性地辨析過這種牽強附會的來龍去脈；[64] 但是他卻在政治上利用這種大眾傳說，宣示自己是文殊菩薩轉世，且曾命院畫家將自己的佛裝肖像作成唐卡，供重要寺廟懸掛禮拜。如前所述，他這類的佛裝唐卡現今至少有七件傳世。而此圖中的「曼殊常喜寺」，所反映的便是當時將乾隆皇帝神格化、且視為文殊（曼殊）師利菩薩轉世的流行看法；同時也反映了當時官員與畫家們阿諛奉承的用意。

再其次是「清梵寺」（卷78，頁95〔見圖4.38〕）。清梵寺曾出現在康熙皇帝《萬壽圖》靠近暢春園的支街中，是康熙皇帝諸皇子等恭諷（頌）萬壽經之處。它又再次出現於乾隆皇帝《八旬萬壽圖》中將要到圓明園的街巷內，不但證明它是百年老寺，屹立不搖，而且更重要的是，它又再一次引發當時人想起當年康熙皇帝諸皇子在該寺中為康熙皇帝誦經祝萬壽的典故。它的作用正如卷前的福佑寺般，一則紀念康熙皇帝的事蹟，一則反映乾隆皇帝對他祖父的感念。

3. 衛戍營與碉堡

在此圖下卷中出現的衛戍營，包括帳篷式和城堡式。帳棚式兵營雖曾偶然見於康熙皇帝《萬壽圖》中，但展現各種衛戍營和碉樓等駐防營的圖像卻只出現在本圖的西直門外到圓明園之間（卷78）。以帳篷式兵營出現的，如鑲藍旗兵（榜題見卷78，頁26；圖見卷78，頁29）、正白旗兵（卷78，頁36）、和兵部（卷78，頁85）；而以城堡式呈現的，可見於清梵寺附近的城門（卷78，頁94；卷78，頁107〔圖4.51〕）。於這兩種軍防圖像的出現之外，在本圖中值得注意的，還有參與慶祝的軍事單位之種類較康熙皇帝《萬壽圖》中所見增加了五種：除了兩圖中都有的來自各地方的滿、漢和蒙古八旗之外，在此圖中又特別見到「兩翼前

圖4.51
〈城堡式城門〉
四庫全書版《八旬萬壽盛典》（1792）
卷78 頁107

鋒營」（卷78，頁19）、「八旗護軍營」（卷78，頁21）、「健銳營」（卷78，頁40）、「圓明園八旗」和「內務府三旗」（卷78，頁42）與「鑾儀衛」（卷78，頁65）等貼身侍衛隊。這種種駐防衛戍和貼身侍衛隊等單位的出現，反映了乾隆皇帝的尚武精神和當時的警備實力。

　　此外，卷中有一幅繪於木造擋板上的線法畫山水，其中出現了崎嶇的山勢，和散布在其間的一些碉樓（卷78，頁37〔見圖4.34〕）。它們所反映的應是乾隆十二年（1747）和乾隆三十六年（1771），對大、小金川之役的勝利史實。大、小金川位在四川，先後叛變，由於其地山區崎嶇複雜，為了適應大、小金川碉堡結構堅實難攻，乾隆皇帝特別命人在西山仿建該類碉堡，訓練精兵，反覆操練，模擬實地作戰，終於克捷。乾隆皇帝為紀念此役之成就，命人作圖，收於《得勝圖》中，又別作銅版畫以誌其勝。[65] 因此，此處出現的這種崗巒起伏與碉堡錯落之景，便反映了大、小金川之役的勝利，藉此宣示乾隆皇帝自詡的「十全武功」之一。另外，還有許多回子城式甃築碉樓的出現（卷78，頁31、37、38、39、45〔圖4.52〕）。據史所記，乾隆皇帝於乾隆十九年到乾隆二十四年間（1754–1759），數度對西北準噶爾回部和大、小和卓木回部用兵勝利。[66] 後來，乾隆皇帝並在西苑建了有名的回式建築寶月樓。在此圖中經常出現的回式建築，正反映了他對回部用兵的戰果，和對西域回部籠絡的事實。

4. 外邦內附

　　在外邦內附的表現方面，可見於此圖的下卷末尾（卷78，頁110〔見圖4.39〕）處。那段畫面所見包含：乾隆皇帝龍輿出現、百官簇擁扈隨、翰林院官員下跪迎接的情景；而在畫面的右上方，出現了另一群跪迎的團體。依據榜題，他們是：「安南國王阮光平及蒙古王公朝鮮緬甸南掌各國使臣恭祝萬壽來京於此朝觀」。而他們後方的戲臺上，也正上演著「萬國來朝」的戲目（卷78，頁109–110）。[67] 這段畫面反映了乾隆皇帝對安南和緬甸等地軍事和外交

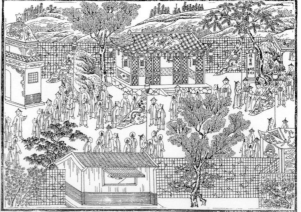

圖4.52〈回子城式甃築碉樓〉四庫全書版《八旬萬壽盛典》（1792）卷78 頁38–39

的勝利，及對朝鮮長期交好，和蒙古各部的友善關係；特別值得注意的是乾隆皇帝對安南和緬甸兩國的戰爭與和平，及最後兩國使者入覲，得到乾隆皇帝敕封與賞賜的史事。

簡據史料所載安南阮氏與黎氏爭權內亂。清朝支持阮光平。阮光平內附，成為清朝之保護國。乾隆皇帝賜阮光平為安南國王。後者於乾隆五十五年（1790）入覲和祝壽。[68] 而緬甸與清朝之關係在乾隆時期互動頻繁。乾隆十六年（1751）緬甸使臣曾一度入朝。後來緬甸內亂與清關係不穩，乾隆皇帝曾於乾隆二十七年到乾隆三十四年（1762–1769）間四度派人征緬。最後，在乾隆五十五年（1790）時，緬甸國王遣使來朝並祝壽，且求敕賞封號、開放關禁、兩國和平共處。[69] 在清初長期以來的籠絡政策下，朝鮮和蒙古各部一直與清朝保持友好關係；但乾隆時期對安南和緬甸等外邦的征戰與勝利卻是史無前例，因此乾隆皇帝和其臣下覺得此事特別值得大書特書，加以強調。這也是為何在此圖中，這些外邦國王或使者被畫成在他龍輿出現之前的道旁跪地叩迎的情形。

5. 八卦旗幟

在此圖卷中有各種的旗幟。它們除了代表不同的參與單位之外，其排列方式也顯示出某些特別的意義。這些旗幟有各種形狀，如方形、長條形、三角形等。而在這些不同形狀的旗幟上面，又繪有各種不同的動物形象，如龍、虎、豹、鳳等。最多見的當然是代表皇帝的龍旗；另外又有符號標幟旗，如日、月、星辰等。這些旗幟多飾有鑲邊和長彩帶，隨風飄揚，添加了視覺上的動感。以上這種種旗幟表現為遊行隊伍中所常見，而且其中有許多圖像也曾見於康熙皇帝《萬壽圖》中。但在此圖中卻有一種圖形是在康熙皇帝《萬壽圖》中所未見的，而其意義更值得特別重視，那便是八幅繪有卦象的旗幟（卷78，頁45–47〔見圖4.35〕）。個人認為這組八卦旗陣出現的位置、各旗上的卦象、以及它們的布局順序，都具有特別的意涵，值得特別注意。首先，我們先以簡表來說明八卦圖像中各卦的位置和意義（見【表4.5】）。

【表4.5】八卦的圖像、符號、象徵、物徵、方位、和屬性

順向	符號	象徵	物徵	方位	屬性
1	䷀	乾	天	西北	老陽
2	䷜	坎	水	北	少陽
3	䷳	艮	山	東北	少陽
4	䷲	震	雷	東	少陽
5	䷸	巽	風	東南	少陰
6	䷝	離	火	南	少陰
7	䷁	坤	地	西南	老陰
8	䷹	兌	澤	西	少陰

　　其次，我們再來看畫中這組八卦旗陣的排列順序與八卦的運轉有何關係。這八幅旗分為四組，每組左、右相對，以先左（上）後右（下）的順序排列，依次為：乾「☰ ☰」、坎「☵ ☶」／艮「☶ ☶」、震「☳ ☳」／巽「☴ ☴」、離「☲ ☲」／坤「☷ ☷」、兌「☱ ☱」。這八個旗幟以如此的順序展現，正呈現了八卦圖中各卦的符號象徵、方位布局、和陰陽相生的順行與運轉。

　　基於以上的解析，可以明白這隊八卦旗陣所要顯示的，是利用各旗幟在行進中所出現的排列順序，去呈現一個八卦順向運轉的動勢。它的意涵便是肯定、並且歌頌乾隆皇帝治理下的帝國呈現乾坤並濟、陰陽順暢的狀態。

　　更進一步來看，這種表現手法也反映了乾隆皇帝本身對易象和天數的信仰。乾隆皇帝一向深信他自己便是獨蒙天麻的天子：因為他在二十五歲（1735）時登基；乾隆五年（1740）時他三十歲；乾隆十年（1745）時他三十五歲。依次類推。他發現：每當他的歲數逢「五」時，他的年號數也正好逢「十」；而當他的歲數逢「十」時，他的年號數也正好逢「五」。而「五」與「十」正都合乎易象的「大衍之數」和《易經繫辭》中天地之數「五」、「十」循環相生的理論。這個觀念是錢陳群（1686–1774）在祝賀他五十正壽（乾隆二十五年〔1760〕）時所進的阿諛之論。乾隆皇帝確實從五十歲以後，便深信這套「五」與「十」二數循環相生的易理，以及崇信「天數二十五」為吉兆的看法，因此一再地在詩文中重複提到這個信念。比如在他八十歲生日（八月十三日）前一天的詩中，他就提到：「……五十五年天地數，八旬八月誕生辰。」[70] 在乾隆五十五年（1790）他八十歲的〈元正太和殿賜宴紀事二律〉一詩注文中，他又重複地說：

〈元正太和殿賜宴紀事二律〉
……「十」、「五」推年五十逢（注文：予於二十五歲踐阼，自後紀年，逢「五」則為正壽。紀年遇「十」，春秋又恰逢「五」，「五」與「十」皆成數，而今歲五十五年，又值天地之數。自然會合，循環相生，未可思議。昊蒼眷佑於予，若有獨厚者然）。[71]

在這詩注中，乾隆皇帝自覺自己是上蒼特別眷顧厚愛的君主，因此，他在各方面的福氣都超過了歷史上的任何君主。這種看法見諸於他在同年所作的〈庚戌元旦〉一詩及注文：

〈庚戌元旦〉
庚戌三陽又肇春，天恩沐得八之旬；七希曾數六誠有，三逮應知半未臻（注文：三代後，帝王年登古希者，惟漢武帝、梁武帝、唐明皇、宋高宗、元世祖、明太祖六帝。至於年登八十者，又惟梁武帝、宋高宗、元世祖三帝。然總未五代同堂。予仰沐天恩，備邀諸福，尤深感荷）。[72]

這樣的觀念，又見於他在八十五歲（乾隆六十年〔1795〕）的〈隨筆〉一詩及注文和後記中的自白：

〈隨筆〉

一五一十（注文：作平聲請見白居易詩）繫數衍，聖人學易我輪年（注文：《論語》：「五十以學易。」朱子謂：「是時孔子年幾七十矣。『五十』，字誤無疑。」而孫淮海〈近語〉則曰：「非五十之年學易，是以五十之理數學易。」大衍之數五、十，合參，與兩成，五衍之成十。蓋五者十，其五十者五其十。參伍錯綜，而易之理數在是矣。乾隆每逢五之年，予為十歲；十之年，予為五歲，雖為偶值，亦實天恩，錢陳群曾論及此，因並書誌之後）；六旬期滿應歸政（注文：今乾隆六十年，予八十五歲），仰沐天恩幸致然。

昔錢陳群於予五十壽辰，撰進詩冊，序內援引繫辭傳第八章，而取王弼注云：「演天地之數，所賴者五十。」以予二十五歲即位，上符天數，推而演之，紀年為十，則得歲為五。得歲為十，則紀年為五。循環積疊，言數而理具其中。嘉其思巧而卻嚮，作詩履採及之。今既紀年六十，得歲八十有五，豈非天恩所賜乎。中心蘊感，曷可名言！茲隨筆有作，因廣陳群之義，並識之。[73]

不但他本人相信這套觀念，他的臣下也以此阿諛。如乾隆五十四年（1789）臣工在奏請舉行八旬萬壽盛典的奏摺中也以此附和：

……惟（乾隆）五十五年，恭逢八旬萬壽。九五演易，九五演範。疊五策天地之全。八千歲春，八千歲秋。積八入宮商之頌，……[74]

由此可見，當時君臣普遍引用這套由《易經繫辭》所衍發出來、關於「五」、「十」之數的理論。而此圖中出現八卦符號的旗幟，和其順行排列的布局，不但反映了當時君臣之間所共信的乾隆皇帝為天命所獨鍾的思想，同時也反映了畫者以這種方式阿諛附和乾隆皇帝的想法。特別有意思的是，這個八卦旗陣的前方（卷78，頁45）出現了一隻巨型大象身上擎著一個寶瓶的裝置藝術，象徵了「太平有象」的意涵。兩者前後呼應，藉此歌頌在乾隆皇帝治理之下，全帝國處於乾坤並濟、陰陽順運、太平有象的盛世。

（三）歷史意義

就整體而言，乾隆皇帝《八旬萬壽圖》展現了擁擠的人群熱烈地從事各項慶祝活動；滿

街布置了各種形象的建物和物品，形成了豐富的圖像變化和生動的視覺效果。圖中整體呈現出乾隆時期京城地區物阜民豐的現象。特別值得注意的是，如果從物質文化史的角度來看，圖中所展現的繁華，並非全是虛構幻象，它們在若干程度上的確反映出乾隆時期是中國歷史上前所未有物質豐裕的太平盛世。其主要的原因是由於乾隆時期沒有全國性大規模的戰亂，人民得以休養滋生，因此人口增加，呈倍數成長；加上一些民生所需的新物種從明末以來陸續傳入，供給了眾多人口糧食所需。由於這兩方面的因素，致使乾隆時期成為清初以來、甚至是中國有史以來人口最眾多、物產最富足的太平盛世。

　　以下簡述其概要。關於人口和糧食的問題，乾隆皇帝一直是相當關心的。比如他在乾隆四十六年（1781）所作的〈民數穀數〉一詩和小注中，說明了清初順治朝到乾隆四十六年期間（1644–1781），全國人口數量和糧食都有增加；不過兩者增加的比例是十七比一（17：1），嚴重失衡：

〈民數穀數〉

民數穀數國之本……穀數較於初踐阼，增纔十分一倍就（注文：乾隆初年，各省存倉穀數共三千五百餘萬石。歷年督飭各省，以積穀為要。逮乾隆四十六年，各省存倉穀數纔至四千二十一萬石零。較之初年，計多四百六十餘萬石。然其所贏，不過增十分之一），民數增乃二十倍（注文：國朝順治初年，民數僅一千六十三萬。至乾隆初年，民數已至一萬六千餘萬，是已增至十倍。至乾隆四十六年，民數乃至二萬七千七百餘萬，是增至二十倍矣）。……[75]

　　根據以上詩注中所見，可知在糧食方面，乾隆初年全國糧食積穀為三千五百（3,500）多萬石，到乾隆四十六年（1781）時增加到四千零二十一（4,021）萬石，多了四百六十（460）多萬石，等於增加十分之一。至於人口方面，在乾隆元年（1736）他剛登基時，官方所登記的全國人口數約為一億六千（160,000,000）多萬，等於是順治初年（1644）人數（一千零六十三萬〔10,630,000〕）的十倍；而到乾隆四十六年（1781）時，全國總人數更增加了約一點七倍，達到了二億七千七百萬（277,000,000）多萬，等於是順治年間人數的二十倍。換言之，從乾隆初年到乾隆四十六年（1736–1781）之間，糧食只增加十分之一，而人口卻暴增一點七倍；兩者增加的數量比例為十七比一（17：1），顯見嚴重失衡的狀況。而且，乾隆四十六年（1781）之後，人口又繼續增加。根據何炳棣更精確的統計，得知乾隆四十六年的中國人口數為二億七千九百多萬（279,816,090），而到了乾隆五十五年（1790），也就是乾隆皇帝八十歲，本畫卷製作之時，全國人數已達三億一百多萬（301,487,114），其數等於是順治時期人口的三十倍左右了。[76] 換言之，在清初從順治初年到乾隆五十五年的一百四十七年（1644–1790）之間，全中國的人口已成長了三十倍之多。

但是僅靠增產有限的傳統稻穀，又如何能養活急遽增加的那麼眾多人口呢？據何炳棣的研究得知，明代中葉以降，一些外來物種，包括中南半島的占城稻、和美洲地區的花生、玉米、甘薯、馬鈴薯、及高粱等農作物陸續傳入中國；入清之後到乾隆時期，經由大規模的移民墾荒種植，使得這些繁殖力強的新物種得以大量生產，再加上中國原有的物產，因此可以供給那時驟增的大量人口在糧食方面的需要。也因如此而得以造就了乾隆時期人口蕃滋、物質豐裕的盛世氣象。[77]

五、康熙皇帝《萬壽圖》與乾隆皇帝《八旬萬壽圖》的綜合比較

　　經由以上研究，可知康熙皇帝《萬壽圖》所描繪的，是康熙五十二年（1713）三月十七日（康熙皇帝生日的前一天），從暢春園到神武門，全國各地官員代表和沿路各行百姓商家為康熙皇帝慶祝六十大壽的各種活動。康熙皇帝為記此盛，而命王原祁等人作康熙皇帝《萬壽圖》繪本及編纂康熙皇帝《萬壽盛典》一書。康熙皇帝和入值南書房的大學士都曾參與監督這兩項計劃的執行。王原祁於康熙五十二年（1713）十二月二十六日將《萬壽圖》繪本定稿呈上；康熙皇帝肯定後，交由院畫家冷枚等十四人繪製，至康熙五十五年（1716）年底之前完成，於康熙五十六年（1717）正月初一上呈。又，期間由於王原祁卒於康熙五十四年（1715）十月之前，因此《萬壽盛典》修書計劃由其侄王奕清接手。康熙五十六年（1717）正月初一，全書完成，正式上呈，定名《萬壽盛典初集》。該書中收錄了康熙皇帝《萬壽圖》的木刻版畫；該版畫也是王原祁生前根據繪本所作。乾隆四十五年（1780）修《四庫全書》時，重刻康熙皇帝《萬壽盛典初集》一書及所附版畫。個人仔細對照，得知四庫版忠實地保存了康熙版該圖的全貌。

　　而乾隆皇帝《八旬萬壽圖》所描繪的，則是乾隆五十五年（1790）八月十二日（乾隆皇帝生日的前一天），從圓明園到西華門，全國各地官員代表和外國代表及沿路各行百姓商家為乾隆皇帝慶祝八十大壽的各種活動。乾隆五十五年（1790）八月，乾隆皇帝八十大壽，在朝廷主導下舉行乾隆八旬萬壽盛典。乾隆皇帝為記此盛，而命他的院畫家繪製了乾隆皇帝《八旬萬壽圖》繪本；又命阿桂等十二人編纂乾隆皇帝《八旬萬壽盛典》（1792）一書，書中附有《八旬萬壽圖》的版畫。從《八旬萬壽盛典》一書所附之奏文中得知，包括該次慶典的格式、萬壽圖卷的製作、和盛典專書之修纂，皆依康熙皇帝《萬壽盛典初集》之例。但經比較後可以發現兩者在製作過程上嚴謹程度的不同。不論在康熙皇帝《萬壽圖》之繪製或康熙皇帝《萬壽盛典初集》專書之編修上，康熙皇帝本人都曾參與意見。當時康熙皇帝年值六十，還有精力可以過問；而當時的南書房學士（康熙皇帝的秘書團）也扮演了積極監督的責任。兩項計劃都費時大約四年才完成。在圖卷和版畫方面，由於其原稿原先都由王原祁

一人規劃並製作,因此內容充實,組織嚴謹,布局有序,榜書很少有遺漏的現象;整體而言,其繪畫品質較高。相對地,個人從文獻中發現,乾隆皇帝本人對《八旬萬壽圖》的製作和《八旬萬壽盛典》的編修這兩件事,除了准臣下所奏,和「知道了」以外,並未參與任何意見。這與他向來凡事都要主導的習慣完全不同。其何以故?唯一的解釋是當時他已年高八旬,精力大不如前,因此對這些計劃的進行便不加過問。也因為如此,所以乾隆皇帝《八旬萬壽盛典》一書由阿桂等人全權規劃,費時兩年(1790–1792)後全書便告完成;全書雖依康熙皇帝《萬壽盛典初集》體例,但在項目上卻又特加〈聖功〉和〈盛事〉二門,以歌頌乾隆皇帝一生特別的成就。但在乾隆皇帝《八旬萬壽圖》的繪製上,則因當時院畫家素質已不如康熙以降到乾隆三十年(1765)之前的水準,又加上監督不夠周詳,因此出現多處漏列參與單位和漏書榜題的現象;而且在整體上,它的藝術品質也比不上康熙皇帝《萬壽圖》。

雖然康熙皇帝《萬壽圖》與乾隆皇帝《八旬萬壽圖》這兩件作品,在主題、性質、與所繪的地點等方面都有其相同處:均是描繪北京地區皇室慶典的歷史紀實畫;但前者作於康熙五十二年至康熙五十六年(1713–1717),而後者作於乾隆五十五年至乾隆五十七年(1790–1792),兩者的製作時間相差七十多年,在主題的選擇、表現的方法、以及所呈現的社會景觀上,也互有差異。而這種種差異,也反映出它們各自所具有的圖像意涵。今將兩圖作一綜合比較。首先,將兩圖之主要內容、布局、和表現特色、以及圖像意涵之大要列表說明如右頁【表4.6】。

其次,再論兩者的藝術品質。我們經由對這兩件作品在內容上和布局上的比較,可看出兩者風格各異。就整體的藝術品質而言,乾隆皇帝《八旬萬壽圖》不如康熙皇帝《萬壽圖》。康熙皇帝《萬壽圖》在構圖方面:布局有序,疏密有致,變化多端,高潮迭起。在景物表現上:彩坊錯落,匾額榜書內容變化豐富;飄帶飛揚,充滿動態;人群簇擁,表演活潑;戲臺多座,熱鬧非凡;建物多為中式風格,造形樸實,用筆流暢。它在整體上呈現出一種規劃有序又活潑熱鬧的歡樂氣氛,充滿形象、色彩、聲音、和動作等效果。相較之下,乾隆皇帝《八旬萬壽圖》在以上那幾方面的表現,明顯不及康熙皇帝《萬壽圖》。簡略地說,乾隆皇帝《八旬萬壽圖》在圖像上少去許多寺廟、彩坊、匾額、和對聯,且在布局上較為散亂,而且所描繪的人物行動和變化也較少。但是它卻顯現了本身獨具的幾個特點。最明顯的是在項目與風格上的多樣化,如圖中所見的人多、物多、各種風格的建築多(包括中式、回式、和西式等)、南方風格的園林造景多、線法山水表現多、而且郊外駐紮的兵營碉堡和武備多。這些特色不但反映了乾隆時期的藝術風尚:喜好摹仿並混合多種異方藝術,呈現奇巧誇張的造形,和精細華麗的裝飾;而且也強調了乾隆皇帝武功彪炳的成就,以及在他治理之下人口眾多、物阜民豐的歷史事實。

【表4.6】康熙皇帝《萬壽圖》與乾隆皇帝《八旬萬壽圖》之主要內容、布局、表現特色、和圖像意涵之比較

畫卷＼項目	康熙皇帝《萬壽圖》（1717）	乾隆皇帝《八旬萬壽圖》（1792）
1. 篇幅	以西直門為界，分為上、下卷。上卷73頁，下卷75頁，共148頁。	以西直門為界，分上、下卷。上卷121頁，下卷121頁，共242頁。
2. 過街牌坊	上卷51個，下卷19個，共70個。每個牌坊上幾乎都有題字。	上卷15個，下卷22個，共37個。其中只見24個牌坊上有題字。
3. 寺廟和頌經處	上卷27處，下卷10處，共37處。	上卷5處，下卷10處，共15處。
4. 主要列名參與單位的標示	上卷51處，下卷75處，共126處參與單位之標示。多各地各階層人士，著重全民參與的現象。	上卷3處，下卷52處，共55處。以中央和地方官員為主要參與者。
5. 缺漏單位	缺：刑部與工部等標記。這可能是畫者疏失所致。	缺：正黃、鑲紅、鑲白三旗等標記。這應是畫者疏失之故。
6. 獨有之景	呈現聖諭，反映皇權至尊。表現耕圖與織圖畫廊。以此反映康熙皇帝重農和關心民瘼之心意。	表現多處健衛營、回子營、兵營、外邦使節來觀。以此強調乾隆皇帝在武功和外交上的成就。
7. 共有之景	祝壽彩棚和戲臺眾多；但其布置裝飾較為樸實。	祝壽彩棚和戲臺眾多；戲臺形制多變化；造景裝置豐富。
8. 皇輿都出現在卷末	皇輿出現在下卷52/75頁處，表示早上時分剛離開暢春園不久。	皇輿出現在下卷110/121頁處，表示早上時分剛離開圓明園不久。
9. 前導皇輿	出現在上卷頁57處。	無。
10. 皇子護行場面	皇輿前行與兩側可見許多扈從，其中應包含皇子等人。按，當時參與康熙皇帝這次盛典的有十三個成年的皇子。	皇輿兩側未見皇子護行。因當時乾隆皇帝的十七個皇子中多已逝世，只餘四人。
11. 景物布局與視覺效果	街道大致上安排在畫幅下方的三分之一處，景物沿街道的上、下兩側安排，上多下少。上、下景多以跨街牌坊連絡。人物群聚，其安排疏密有致。彩帶飄揚，創造出熱鬧氣氛。	街道大致上位在畫幅下方的三分之一處，景物沿街道上、下兩側安排，上多下少。畫面廣，內容豐富。城內少跨街牌坊。主要強調街面上、下兩橫帶上之景物。多處畫面表現山水遠景。人物活動情況熱烈，分布甚廣，表現物阜民豐的現象。
12. 表現特色	沿路所見多屬實景，建物多為中式風格，造形樸實。多寺廟頌經祈福標記，具體呈現為皇帝祈福祝壽的宗教意義。全圖所見人物表現活潑生動，建物形狀精確厚實。人物與建物兩者在視覺上的比重均衡。	街道兩旁時見木製擋板，它們的向街面彩畫布景，表現各式奇巧設計之建物和線法畫山水。建物風格多元，呈現中、西雜錯現象。多江南園林造景和裝置藝術，特別強調它們的奇特造形和變化。燈廊和戲臺眾多，反映消費文化興盛。全圖以表現山水和物景為主，人物活動居次。
13. 特殊的圖像意涵	特別著重各地各階層參與者眾多，共有126處參與單位之標示，表現全民參與、百姓同歡的氣氛。且許多單位都在沿途大小廟宇為皇帝恭頌萬壽經，充滿宗教祈福氣氛。同時特別呈現耕織圖以顯示康熙皇帝關心民瘼的用心與努力。	以福佑寺象徵乾隆皇帝對康熙皇帝的感念。以曼殊常喜寺象徵乾隆皇帝的神格化。以八卦旗幟順時排列象徵陰陽調順。以回子營和健衛營表示乾隆皇帝在西北和西南用兵勝利的事實。以外邦來朝，包括朝鮮、安南、緬甸等官員來京祝壽，表現乾隆皇帝在外交上的成就輝煌。

※ 資料出處：
（清）王掞、王原祁、王奕清等編，《萬壽盛典初集》，卷41，頁1–73；卷42，頁1–75（《景印文淵閣四庫全書》，冊653，頁463–611）；（清）阿桂等編，《八旬萬壽盛典》，卷77，頁1–121（《景印文淵閣四庫全書》，冊661，頁3–245）。
※ 補充說明：表中各項數據難以絕對精確，僅供參考。

結論

綜合以上所述，康熙五十二年（1713）三月十八日，康熙皇帝六十大壽，在朝廷主導下舉行萬壽盛典的各項慶祝活動。康熙皇帝為記此盛，而命王原祁等人作康熙皇帝《萬壽圖》繪本及編纂康熙皇帝《萬壽盛典》一書。康熙皇帝和入值南書房的大學士都曾參與監督這兩項計劃的執行。王原祁於康熙五十二年（1713）十二月二十六日將《萬壽圖》繪本定稿呈上；康熙皇帝肯定後，交由院畫家冷枚等十四人繪製，至康熙五十五年（1716）底之前完成，於康熙五十六年（1717）正月初一上呈。又，期間由於王原祁卒於康熙五十四年（1715）十月之前，因此《萬壽盛典》修書計劃由其侄王奕清接手。康熙五十六年（1717）正月初一全書完成，正式上呈，定名《萬壽盛典初集》。該書中收錄了《萬壽圖》的木刻版畫；該版畫也是王原祁生前根據繪本所作的。乾隆四十五年（1780）修《四庫全書》時，重刻《萬壽盛典初集》一書及所附版畫。個人仔細對照，得知四庫版忠實地保存了康熙版該圖的全貌。

乾隆五十五年（1790）八月十三日，乾隆皇帝八十大壽，在朝廷主導下舉行乾隆八旬萬壽盛典。乾隆皇帝為記此盛而命他的院畫家繪製了乾隆皇帝《八旬萬壽圖》繪本；又命阿桂等十二人編纂乾隆皇帝《八旬萬壽盛典》（1792）一書，書中附有《八旬萬壽圖》的版畫。從《八旬萬壽盛典》一書所附之奏文中得知，包括該次慶典的格式、萬壽圖卷的製作、和盛典專書之修纂，皆依康熙皇帝萬壽盛典之例。但是，從文獻中並未發現乾隆皇帝本人對《八旬萬壽圖》的製作和《八旬萬壽盛典》的編修參與任何意見。比較特別的是，《八旬萬壽盛典》一書中特加〈聖功〉和〈盛事〉二門，以歌頌皇帝一生特別的成就。

這是一件十分值得注意的事，因為如前所述，在康熙皇帝《萬壽盛典初集》中，並未特別列出他的武功盛事項目；雖則康熙皇帝一生在平定三藩、綏靖蒙藏地區、和奠定清代版圖方面，厥功至偉，可謂一代聖君，但書中卻未特別加以強調，可見其謙讓的態度。相對地，乾隆皇帝《八旬萬壽盛典》一書中，特別列出了〈聖功〉（卷18–24）和〈盛事〉（卷25–49）兩個項目，可見乾隆朝的官員似乎有意藉此彰顯乾隆皇帝在那兩方面獨特的成就，同時也藉此暗示他這樣的成就已然超過了他的祖父康熙皇帝。雖則事實如此，但不免反映出他自得自滿、驕矜誇耀的心態。這是一件十分特別的事。因為乾隆皇帝終其一生，在他所有的言行思想和詩文著作中，無時無刻不以康熙皇帝為典範，予以無上的尊崇與感念。就算在乾隆皇帝《八旬萬壽圖》中，也特別以醒目的地位表現出康熙幼年養病之所的福佑寺，以顯示他的感念之情。然而，在乾隆皇帝《八旬萬壽盛典》一書中，他竟然可以容許臣下拿他的那些軍事和外交事功與他祖父的成就相較量。這樣的做法，應可看作是他生平中僅有的一次假借他人之手所作的公然表態。這也是唯一一次的例外事件。

　　再就兩件「萬壽圖」來看。康熙皇帝《萬壽圖》因為是王原祁一手規劃起稿，並由冷枚等院畫家製作、和朱圭鐫刻的，因此整體的藝術品質較高。它所顯示的是較為單純的目的：主要是呈現全民為康熙皇帝祝壽祈福，和康熙皇帝關心民瘼的用心，而不在於誇示他一生的武功盛業。但是，乾隆皇帝《八旬萬壽圖》在圖卷的繪製（和鐫刻）上，雖也由院畫家負責，然因當時院畫家素質已不如乾隆三十年（1765）之前，又加上監督不夠周詳，因此出現多處漏列參與單位和漏書榜題的現象，而且在整體上，它的藝術品質也比不上康熙皇帝《萬壽圖》。雖則如此，但乾隆皇帝《八旬萬壽圖》中，卻以奇巧富麗的方式呈現了中、西、江南、回疆各地的建物和山水，反映了乾隆朝的藝術風尚。同時，它更藉種種相關的圖像，強調乾隆皇帝治下物阜民豐的太平盛世和彪炳的武功成就；因此別具特殊的歷史意義。

附記：本文原刊載於《故宮學術季刊》，30 卷 3 期（2013 年春），頁 45–122。

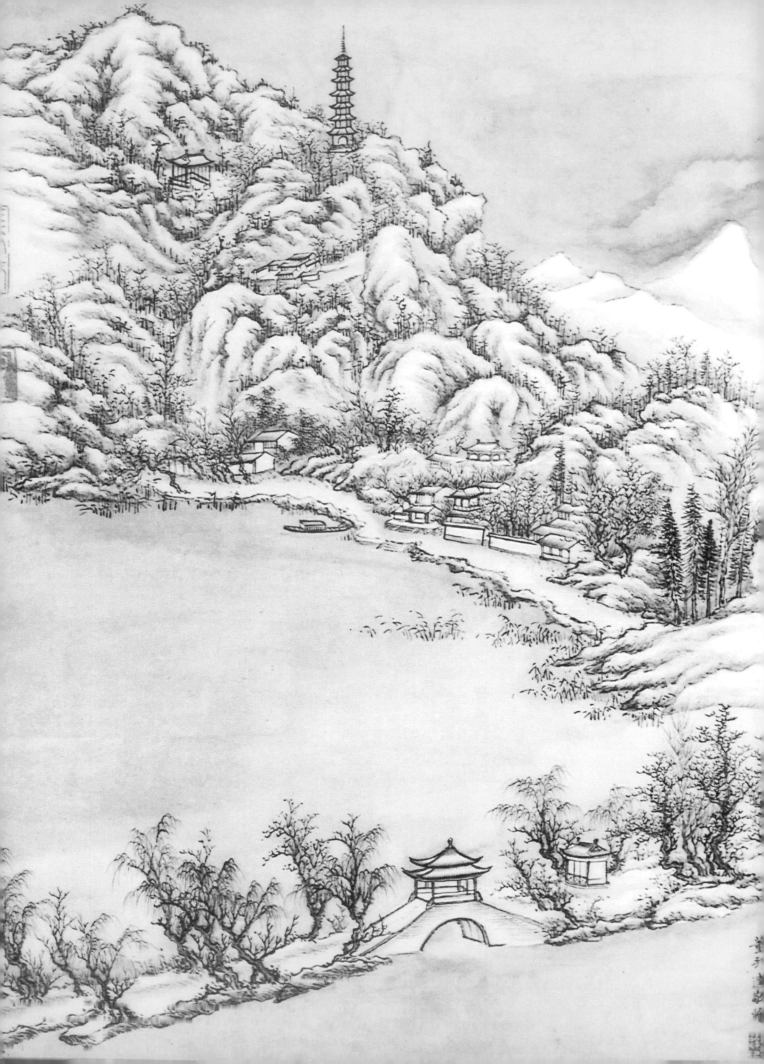

5

康熙和乾隆二帝的南巡及其對江南名勝和園林的繪製與仿建

前言

　　康熙（愛新覺羅玄燁；清聖祖；1654–1722；1661–1722在位）與乾隆（愛新覺羅弘曆；清高宗，1711–1799；1736–1795在位）二帝不論是在位期間之長久、或出外巡狩次數之頻仍，都超過歷代君主的紀錄。他們的出外巡狩，通常都具有政治、軍事、經濟、和文化等各方面的特定目的。在這兩位皇帝多次巡狩的活動中，又以他們各自六次南巡江、浙地區的規模最大、目的最複雜、而且在文化上的影響也最深遠；其中最明顯的，即是由於二帝深受江南秀麗的山水美景和園林藝術所吸引，因此日後便在北方的皇家苑囿中多加仿建。

　　本文便從這個觀點，結合文獻和圖像來探討以下的三個議題：一、康熙和乾隆二帝的巡狩活動和南巡的相關問題；二、乾隆皇帝君臣對江南美景的繪製；三、康熙至乾隆時期皇家苑囿中所仿建的江南名勝和園林。

一、康熙和乾隆二帝的巡狩活動和南巡的相關問題

1. 康熙和乾隆二帝的巡狩活動

　　清朝（1644–1911）皇室屬於滿族，源自中國東北長白山和黑龍江一帶，長於騎射，主要以漁獵和農耕為生，可稱為半游牧民族。入關之後的清初諸帝，仍保持其祖先在關外的傳統生活習慣，喜好經常更動其居處。因此雖建都北京，但他們的住居卻不只一處，常隨季節變化而遷移到不同地方；而且更常到帝國各處進行長時間的視察。這種方式令人想到其前導者：遼（907–1125）、金（1115–1234）、元（1260–1368）等游牧民族的統治者；他們都在統治區內設有多處都城，並且依隨不同季節而遷徙；而其行政中心也隨著皇帝的行止而跟著移動。在清初諸

帝中，又以康熙和乾隆兩位皇帝的活動力最強。

　　康熙皇帝和乾隆皇帝經常性的居處有三，各自具有不同的功能，包括：（1）紫禁城，是他們處理重要政治事務和舉行宗教儀式之處；（2）城外西北郊海淀區的暢春園和圓明園，分別是康熙皇帝和乾隆皇帝平日生活和辦理政務的駐蹕之處；（3）熱河避暑山莊是二帝夏居、到木蘭秋獮、鍛鍊八旗子弟騎射之術、和會見蒙古各部王公之處。此外，他們還經常出外到全國各地巡狩。他們的精力旺盛，活動力強勁，是史上少見的。比如康熙皇帝曾赴熱河避暑山莊四十八次（康熙十六年至康熙六十一年〔1677–1722〕），[1] 巡狩山東一次（康熙二十三年〔1684〕），西巡太原和西安一次（康熙四十二年〔1703〕），出塞四次（康熙三十年〔1691〕、康熙三十五年〔1696〕、康熙三十六年〔1697〕、康熙四十年〔1701〕；前三次為御駕親征噶爾丹），幸五臺山五次（康熙二十二年〔1683〕、康熙三十年〔1691〕、康熙四十一年〔1702〕、康熙四十九年〔1710〕、康熙五十七年〔1718〕），以及南巡江、浙地區六次（康熙二十三年〔1684〕、康熙二十八年〔1689〕、康熙三十八年〔1699〕、康熙四十二年〔1703〕、康熙四十四年〔1705〕、康熙四十六年〔1707〕）。[2] 康熙皇帝八歲登基，逝世時六十九歲，總計他在位六十一年，當中離開紫禁城出外巡狩的次數至少高達以上所記的六十四次，平均每年遠行達一點零四（1.04）次以上。這其中還不包括他去東陵謁順治皇帝陵和在近畿各地的視察活動。康熙皇帝的雄圖壯志、精力旺盛，可謂中國歷代皇帝之中少見者。

　　乾隆皇帝雖未曾像康熙皇帝一般御駕親征過，但也以他為榜樣，東巡西狩之勤快頻繁，其次數之多，可謂不遑多讓。按，乾隆皇帝二十五歲即位，在位六十年（1736–1795），退位為太上皇三年餘（1796–1799），享壽八十九，是中國歷代皇帝中享壽最高、活動力最強的皇帝。乾隆皇帝在位期間，曾赴熱河避暑山莊四十九次（乾隆六年至乾隆六十年〔1741–1795〕），[3] 巡狩泰山、曲阜六次（乾隆十三年〔1748〕、乾隆二十一年〔1756〕、乾隆三十六年〔1771〕、乾隆四十一年〔1776〕、乾隆四十九年〔1784〕、乾隆五十五年〔1790〕），西巡嵩洛一次（乾隆十五年〔1750〕），幸五臺山五次（乾隆十一年〔1746〕、乾隆二十六年〔1761〕、乾隆四十六年〔1781〕、乾隆五十一年〔1786〕、乾隆五十七年〔1792〕），南巡江、浙地區六次（乾隆十六年〔1751〕、乾隆二十二年〔1757〕、乾隆二十七年〔1762〕、乾隆三十年〔1765〕、乾隆四十五年〔1780〕、乾隆四十九年〔1784〕）。[4] 此外，他又曾赴東北謁祖陵四次（乾隆八年〔1743〕、乾隆十九年〔1754〕、乾隆四十三年〔1778〕、乾隆四十八年〔1783〕）。[5] 總計乾隆皇帝在位六十年期間，曾經離開紫禁城出外巡狩的次數高達七十一次，這還未包括他在太上皇期間赴避暑山莊的次數。平均每年外出巡狩遠行高達一點一八（1.18）次以上。這樣的紀錄與康熙皇帝的六十四次（平均每年一點零四〔1.04〕次）相較，有過之而無不及。這其中仍未包括他常去東、西陵謁陵和在近畿各地的出行活動。

　　康熙與乾隆二帝經常性地往全國各地遠行巡狩，並非只是為了壯遊各地美景，而往往都

具有政治、軍事、宗教、與文化等特定的目的。比如赴木蘭秋獮，乃為遵守祖制，鍛鍊八旗子弟騎射之術，具有軍事訓練的意義；同時，也可會合蒙古各部王公，聯絡情誼，強化政治關係。幸五臺、登泰山，乃為祈福，具宗教目的。赴曲阜祭孔，乃為崇儒，具有教化之意；同時又能藉以籠絡漢人士子之心。出關到東北謁祖陵，乃為飲水思源、敬天法祖。至於這兩位皇帝頻繁而大規模地下六次江南之舉，實質上兼具了政治、軍事、經濟、文化、與藝術活動的多重意義。在政治方面，清朝入關之初，南明（1645–1661）政權在江、浙地區續存，與之抗衡；後來，清兵以高壓屠殺和頒布「薙髮令」等方式，逼迫當地人民就範；再加上滿、漢文化不同，因此造成了江、浙地區深沉的民怨。康熙皇帝親政以後，便試圖以懷柔政策籠絡此地民心。在經濟方面，江、浙地區自宋、元以來，便是全中國的財富中心，人文薈萃，風景秀麗，加上京杭運河始於北京、貫穿河北南部、山東、江蘇、而終於浙江杭州，是帝國東部南、北交通的樞紐。賴此漕運，南方的糧食魚鹽和各種民生物品得以送到北方，因此，它也是當時全中國最重要的經濟動脈。但在清初，因黃河在江蘇北部奪淮河河道入海，經常氾濫，造成這個地區的水潦；康熙和乾隆二帝便利用南巡來視察這個地區的水利工程，確保該地區長久的安定繁榮，和籠絡江南的士紳民情，使之效忠朝廷。這有關經濟和政治的目的，應是康熙皇帝和乾隆皇帝六次南巡的主要動因。此外，巡察沿途各地吏治和檢驗地方軍事，以及遊覽江南秀麗的自然風光和人文景觀，也是吸引他們一再往訪的要素。基於這些因素，康熙和乾隆二帝才會那樣不計耗費大量的人力和物力，長途跋涉，六次南巡。關於康熙和乾隆二帝南巡在各方面所造成的影響，學者已有許多論著，個人無以置喙。以下，個人先談二帝南巡的相關問題，然後再從藝術史的角度看二帝南巡致使江南繪畫與園林藝術對宮廷產生的影響。

2. 康熙和乾隆皇帝六次南巡的日期

關於康熙和乾隆二帝各自六次南巡的年代，一般清史文獻都有記載，不難得知。但至於他們每次南巡的確切日期和天數，許多學者，如楊新、左步青、和何慕文（Maxwell K. Hearn）等，都曾在他們所撰著的相關論文中提到。[6] 其中，何慕文且曾將康熙、乾隆二帝每次南巡的日期換算為西曆，並且計算出他們每次南巡來回的天數，並列表呈現，可謂相當詳細，有助於中西方研究者對這問題的瞭解。[7] 但個人在參考何慕文所列出的兩個日期表時，卻發覺其中有幾處誤計的現象。主要的原因是他忽略了二帝南巡期間某幾次遇到了農曆閏月；由於他在某些地方未加上這些天數，所以在換算成西曆、和計算總天數時，便造成了一些誤差。為解決這些困惑，個人乃進而查證了分藏在北京歷史檔案館和臺北國立故宮博物院的康熙朝和乾隆朝的《起居注冊》、《大清聖祖仁皇帝實錄》、和《大清高宗純皇帝實錄》等書，並對照中西曆表，而小有補正，參見下頁【表5.1】和【表5.2】中所示。

【表5.1】康熙皇帝南巡年代、日期、和天數表

南巡次第	年歲	紀年（康熙）	出發日期	回宮日期	天數	隨行皇子	資料出處（起居：起居注冊／實：實錄）
一	31	23（甲子）（1684–1685）	9 / 28（辛卯）＝西：11 / 5	11 / 29（庚寅）＝西：1 / 3（1685）	60[8]	無	（京）起居：17：8346–8480實：116：30–117：33（v. 3：1561–1579）
二	36	28（己巳）（1689）	1 / 8（丙子）＝西：1 / 28	（正）3 / 19（丙戌）＝西：4 / 8（該年閏三月）	71[9]	允禔	（京）起居：24：12227–12392實：139：3–18（v. 3：1868–1893）
三	46	38（己卯）（1699）	2 / 3（癸卯）＝西：3 / 4	5 / 17（乙酉）＝西：6 / 14（該年閏七月）	103	允禔、允祉、允祺、允祐、允禩、允祥、允禵	（臺）起居：13：6908–7148實：192：7–193：13（v. 4：2576–2595）
四	50	42（癸未）（1703）	1 / 16（壬戌）＝西：3 / 3	3 / 15（庚申）＝西：4 / 30	59	允祁、胤禛、胤祥	（臺）起居：18：9843–9923實：211：3–21（v. 5：2830–2839）
五	52	44（乙酉）（1705）	2 / 3（癸酉）＝西：2 / 25[10]	（閏）4 / 28（辛酉）＝西：6 / 19[11]（該年閏四月）	116[12]	允祁、胤祥	起居：缺實：219：7–20（v. 5：2938–2958）
六	54	46（丁亥）（1707）	1 / 22（丙子）＝西：2 / 24	5 / 22（癸酉）＝西：6 / 21	118	允祁、允禵、胤祥、允祹、允祿	起居：缺實：228：4–229：17（v. 5：3048–3069）

※ 資料出處：
中國第一歷史檔案館編，《清代起居注冊 康熙朝》（北京：中華書局，2009）；國立故宮博物院編，《清代起居注冊 康熙朝》（臺北：聯經出版社，2009）；（清）慶桂等編，《大清聖祖仁（康熙）皇帝實錄》（臺北：華聯出版社；華文書局發行，1964）；陳垣，《中西回史日曆》（合肥：安徽大學出版社，2009），頁842–854；Maxwell K. Hearn, "Document and Portrait: The Southern Inspection Tour Paintings of Kangxi and Qianlong," p. 92上之表1。

　　從這兩個表中，我們可以發現一個有趣的現象，那便是康熙和乾隆二帝南巡的時間，多在春、夏之間進行；但是，康熙皇帝每次南巡的時間和天數較不規則，如從【表5.1】中，我們可以看到康熙皇帝六次南巡中，除了第一次（康熙二十三年〔1684〕）是在農曆九月二十八日到十一月二十九日的秋天時節外，其餘五次都在春天進行。而那五次南巡出發的時間，都訂在正月初到二月初之間；最早可以在農曆新年之後，和元宵之前，如他的第二次南巡，便是在正月八日出發的。為何如此？因為那時北方正是嚴寒，越往南行，天氣越暖，從北京到江南單程所需時間，因所取路線和行進速度快慢而有不同，如從容而行，至少一個月左右。到了江南正是二、三月春暖花開時節，正好一面視察公務，一面欣賞美景。至於他每次南巡的時間也長短不一，可以短到二個月左右；但也可以長達三個月以上。如：他的第一

【表5.2】乾隆皇帝南巡年代、日期、和天數表

南巡次第	年歲	紀年（乾隆）	出發日期	回宮日期	天數	皇太后／隨行皇子	資料出處（起居：起居注冊／實：實錄）
一	41	16（辛未）（1751）	1／13（辛亥）＝西：2／8	（正）5／4（庚子）＝西：5／28[13]（該年閏五月）	110[14]	奉太后	（京）起居：10：10–94 實：380：18–388：4 （v. 8：5713–5804）
二	47	22（丁丑）（1757）	1／11（癸卯）＝西：2／28	4／26（丁亥）＝西：6／12	105	奉太后	（臺）起居：16：24–153 實：530：23–537：28 （v. 11：7692–7800）
三	52	27（壬午）（1762）	1／12（丙午）＝西：2／5	（正）5／8（辛丑）＝西：5／31[15]（該年閏五月）	106[16]	奉太后	（臺）起居：21：14–148 實：652：11–660：6 （v. 13：9546–9631）
四	55	30（乙酉）（1765）	1／16（壬戌）＝西：2／5	4／21（丙寅）＝西：6／9（該年閏二月）	125[17]	奉太后	（臺）起居：24：18–188 實：727：1–735：3 （v. 15：10419–10504）
五	70	45（庚子）（1780）	1／12（辛卯）＝西：2／16	5／9（丁亥）＝西：6／11	117	無	（臺）起居：30：13–91 實：1098：19–1106：16 （v. 22：16144–16230）
六	74	49（甲辰）（1784）	1／21（丁未）＝西：2／11	4／23（丁未）＝西：6／10（該年閏三月）	121	皇子三人：永瑆、永（顒）琰、永璘	（臺）起居：34：22–175 實：1197：6–1205：13 （v. 24：17475–17591）

※ 資料出處：

中國第一歷史檔案館編，《乾隆皇帝起居注冊》（桂林：廣西師範大學出版社，2002）；（清）慶桂等編，《大清高宗純（乾隆）皇帝實錄》（臺北：華聯出版社；華文書局發行，1964）；陳垣，《中西回史日曆》（合肥：安徽大學出版社，2009），頁876–892；Maxwell K. Hearn, "Document and Portrait: The Southern Inspection Tour Paintings of Kangxi and Qianlong," p. 98上之表3。

次南巡，費時六十天；第四次南巡，計五十九天；又如：第三次南巡，計一百零三（103）天；第五次南巡，計一百一十六（116）天；而最後一次南巡費時最長，達一百一十八（118）天。雖然康熙皇帝每次南巡出發的時間都不一定，而他留在江南的時間也長短不一，但多半都趕在江南暑熱之前離開，因此，回到北京時也都不會晚於五月底：如他第三次南巡於五月十七日回宮；而第六次南巡也於五月二十二日結束，回到紫禁城。

相對地，從【表5.2】中，我們可以看到乾隆皇帝的六次南巡，在時間上都已規律化：他的每次南巡出發時間，都訂在元宵節（農曆正月十五日）的前後，但必須是春分（陽曆二月四日）之後。而且，他每次南巡費時都長達三到四個月之久：最短一百零五（105）天，最長一百二十五（125）天。通常他多在清明節（陽曆四月五日）之後才從杭州回鑾，離開江南。當他返抵北京之時，多已是農曆四月底或五月初；那時北方還未進入夏天。簡言之，乾

隆皇帝多次南巡在時段上的規劃，都經過特殊的安排，配合了南、北氣候的差異；譬如，在農曆一、二月開春，當北方還寒冷時南行；三月到了江南，正好享受當地的春暖花開；然後在清明節過後，趁江南暑熱之前回鑾；而於四月底、五月間，當夏天來臨之前返抵北京。

　　然而，乾隆皇帝六次南巡的時間，之所以都選擇在初春之際離京、暮春之前回鑾的原因，並非只是為了避開北方的天寒地凍，或遠到江南享受春天明媚的湖光山色和遊覽各地名勝，而是另有其他更重要的理由。其一，是趁春寒乍暖、便於行動時，沿途察訪吏治民情；到江寧和杭州等重要校場檢閱當地駐軍；到各地宣撫百姓，籠絡民心。其二，也是最重要的原因，是利用往返路程之便，視察各地河工和浙江海塘的治水工程；特別是要趕在江南梅雨季節（農曆五月）未來臨之前，勘查江蘇和山東接境處，特別是徐州附近，因黃河奪淮河河道而常造成水潦地區的堤防設施，和檢視江、浙沿海海塘工程的改善情形。基於這些理由，因此，乾隆皇帝認為他的南巡意義重大，可比美他在西北和西南用兵勝利之成就。也因此，他在乾隆四十九年（1784）他最後一次南巡時（當時他已高達七十四歲之齡），特別命令他的三個皇子：皇十一子永瑆（1752–1823）、皇十五子永（顒）琰（嘉慶皇帝；1760生；1796–1820在位）、和皇十七子永璘（1766–1799）隨行。他的目的不但在於增廣皇子們的見聞，並且想藉此次南巡的經驗作為皇子們的一種政治見習。這可見於他在當次南巡途中所作〈御製南巡記〉中所說的：

> ……予臨御五十年，凡舉二大事：一曰西師，一曰南巡……南巡之事，莫大於河工，……。故茲六度之巡，攜諸皇子以來，俾視予躬之如何無欲也；視扈蹕諸臣以至僕役之如何守法也；視地方大小吏之如何奉公也；視各省民人之如何瞻覲親近也。……[18]

3. 康熙和乾隆皇帝南巡的圖史紀錄

　　康熙皇帝對於他六度下江南之盛舉，認為意義非凡，命令院畫家宋駿業（?–1713）和王翬（1632–1717）等人，以他的第二次南巡為內容，繪製了一套十二長卷的《康熙皇帝南巡圖》（圖5.1；圖版7）。圖中所繪為他第二次南巡，從京城出發，登泰山、渡黃河、過長江、沿途視察河工；經杭州，往紹興祭禹陵；到江寧，校閱駐軍，和探訪蘇州名勝後再渡江北返等活動。這一套圖卷現已分散，分別藏在北京故宮博物院、法國國家圖書館、和美國紐約大都會博物館等地。[19]

　　乾隆皇帝也依照康熙皇帝的模式，命令以徐揚（約活動於1751–1776）為主的院畫家，以他的第一次南巡經過為內容，繪製了一套十二長卷的《乾隆皇帝南巡圖》（圖5.2；圖版8）。徐揚為蘇州人，長於繪製城市繁華景觀，最有名的為他描繪蘇州城內、外景觀的《盛世滋生圖》（又名《姑蘇繁華圖》）（1759）（圖5.3；圖版9）。徐揚在乾隆十六年（1751），當

乾隆皇帝第一次南巡時，被徵召進入畫院；而在乾隆二十九年（1764），奉命製作《乾隆皇帝南巡圖》。全圖於乾隆三十四年（1769）完成，而於乾隆三十五年（1770）正式上呈。當年正值乾隆皇帝六十大壽，因此此圖之完成，正具有祝壽之意。這套圖卷為絹本，如今已部分佚失，而存世的七卷則分別藏在北京故宮博物院、美國紐約大都會博物館、和其他公私立

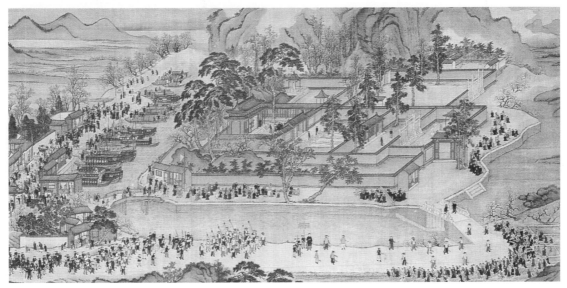

圖5.1　清 王翬（1632–1717）等《康熙皇帝南巡圖》禹廟（局部）絹本設色 卷 67.8×1555公分 北京 故宮博物院

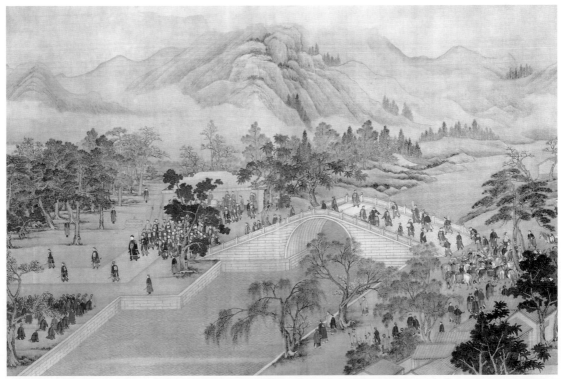

圖5.2　清 徐揚（約活動於1751–1776）《乾隆皇帝南巡圖》禹廟（局部）1776 絹本設色 卷 68.9×1050公分 北京 故宮博物院

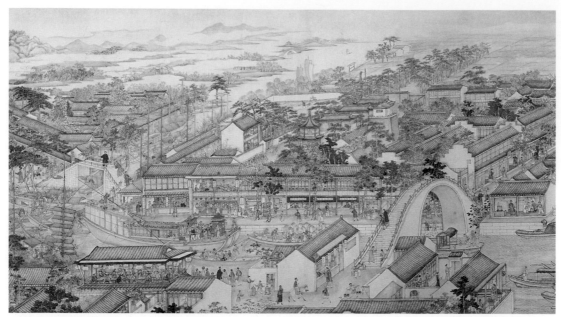

圖5.3　清 徐揚（約活動於1751–1776）《盛世滋生圖》（又名《姑蘇繁華圖》）（局部）1759 絹本設色 卷 36×1000公分
遼寧省博物館

收藏者等處。另外，徐揚又奉命製作一套紙本的《乾隆皇帝南巡圖》，完成於乾隆四十一年
（1776），今藏北京中國國家博物館。[20]

　　在從前沒有照相存真的年代，這類寫實性的繪卷，在某種程度上，具有歷史紀實的意
義。不過，由於它們只是擇要式地描繪二帝南巡時某些特殊景點和重要活動，因此在內容上
屬於示意性質，而無法詳細地呈現整個歷史事件發生的過程。此外，這些記事性的圖畫，有
時會基於藝術表現效果方面的考慮，而強調或簡化某些現象的描寫，因此，它們只能作為二
帝南巡事件在視覺上的參考資料，其詳盡程度與真實性無法與文獻相比。

　　或許有鑑於圖畫在紀實上的限制，因此，乾隆皇帝又命高晉（?–1779）記載了乾隆三十
年（1765）他第四次南巡的相關要事。高晉在乾隆三十六年（1771）完成了《南巡盛典前
編》。乾隆皇帝特別在此書前面寫了一篇〈御製南巡盛典序〉。此書和前一年徐揚所完成的
絹本《乾隆皇帝南巡圖》相應；左圖右史，圖史互證，加強了南巡事件的具象化。由此也可
證乾隆皇帝對自己南巡事件的重視。但南巡之事在此之後，仍繼續進行了兩次。基於此，乾
隆皇帝又命薩載（?–1786）等人記載他第六次南巡之事。薩載等人在乾隆四十九年（1784）
完成了《南巡盛典續編》。乾隆皇帝又特別在該書前寫了一篇〈御製南巡記〉；那時他正在
南巡途中。[21] 或許仍有鑑於二書在體例上出現不統一、和內容上有重複之處，因此，乾隆
皇帝在此之後，又命阿桂（1717–1797）、和珅（1750–1799）、王杰（1725–1805）、董誥
（1740–1818）、福康安（1753–1796）、和慶桂（1737–1816）等人，依據高晉的《南巡盛
典前編》，和薩載的《南巡盛典續編》，刪其重複，統一體例，而於乾隆五十六年（1791）

完成了《欽定南巡盛典》一書。全書一百卷，內分十二門；依序為：〈天章〉（卷1–24）、〈恩綸〉（卷25–30）、〈蠲除〉（卷31–34）、〈河防〉（卷35–54）、〈海塘〉（卷55–64）、〈祀典〉（卷65–68）、〈褒賞〉（卷69–73）、〈籲俊〉（卷74–75）、〈閱武〉（卷76–77）、〈程塗〉（卷78–80）、〈名勝〉（卷81–88）、和〈奏議〉（卷89–100）等。[22]

由以上本書十二門的排序，和各門所含卷數之多寡，可以反映出編書者的編輯原則，基本上是依照這些議題的重要性，和各類資料詳盡的程度，而後排定了各門的先後順序。其中，〈天章〉居首，收錄了乾隆皇帝六次南巡的御製詩、文、表、記等作，共二十四卷（卷1–24），其篇幅幾乎占了全書（一百卷）的四分之一；由此可見天威之凜然，以及群臣之阿諛。其次，為〈奏議〉十二卷（卷89–100），詳記有關六次南巡的各類相關奏議；足證此書的史料價值。其三，為〈河防〉二十卷（卷35–54）、和〈海塘〉十卷（卷55–64），文字之外，有些附有簡圖說明；可見南巡之事，治河為主要事項。其四，為〈名勝〉八卷（卷81–88），其中包括乾隆皇帝南巡沿途所遊各地的名勝景點，和行宮之所在。[23] 此書於乾隆五十六年（1791）進呈，當年乾隆皇帝八十一歲。值得注意的是，在此書進呈的前、後一年，各有一項重要的文化業績完成，比如：乾隆五十五年（1790），刊印了全套的滿文《大藏經》；[24] 而乾隆五十七年（1972），則由阿桂等進呈所編成的《八旬萬壽盛典》一百卷。[25] 以上三套重要的書籍，既都完成於乾隆皇帝八十大壽的當年和前、後一年，因此，它們都可以看作是當時臣下有意的規劃，藉此專為慶賀乾隆皇帝的八旬萬壽，也藉此肯定他生平重要的治績和文化成就。

簡言之，乾隆皇帝的南巡，在形式上和程塗上、甚至活動的內容上，大都以康熙皇帝的南巡為典範，兩者都以治河、探訪民情、和籠絡江南士人感情為主要考量。在治河方面，詳見乾隆皇帝命令阿桂等所編的《欽定南巡盛典》，其中有五分之一的篇幅都在記載治河大事，可知其重要性。在籠絡江南士人的感情方面，康熙皇帝做了兩件事：其一，他第一次南巡是在康熙二十三年（1684），那時他剛平定三藩之亂（1681）和臺灣，穩定了大清的西南和東南地區，因此再以懷柔的手段以穩定江、浙地區。於是，當他到了南京時，便去明孝陵拜明太祖（朱元璋，1328生；1368–1398在位），並賜書「隆治唐宋」，以尊崇明太祖的成就與政治上的正統地位。他之所以如此做，是因為清初入關之際，南明福王建都南京，清軍滅南京時，遭到明遺民大力反抗。但清軍予以殘酷屠殺。南明滅亡。順治二年（1645），清廷又極力推動「薙髮令」，命漢人剃髮。漢人強力反抗無效。此舉嚴重傷害了漢人的民族自尊心。康熙皇帝有鑑於這些問題，因此，他此時希望以此行動來籠絡江南地區的漢人對清初政權的反感情緒。其二，則為增額錄取江南地區科舉的名額，以此獲得江南士子的好感，並吸收江南人才。到乾隆皇帝時期，清朝已入關幾近百年，大勢已定。但是乾隆皇帝仍學康熙皇帝一般，到南京時去祭拜明太祖陵，且和江南致仕在籍的老臣，如沈德潛（1673–1769）和

錢陳群（1686–1774）等人聯絡，以詩文倡和，[26] 藉此呈現他如何善待江南士人。同時，他也學康熙皇帝一般，每次南巡到浙江和江蘇地區時，都宣布增額錄取學子名額，以吸收江南人才。簡計在他六度南巡中，經由這樣的方式共錄取了八十一名江南人才，並各授以不同的位階；其中，有八名進士和七十三名舉人，這八名進士包括：江蘇五名（孫夢逵、吳泰來、陸錫熊、郭元瀧、莊選辰）；浙江三名（孫士毅、張培、馮應榴）；另有恩賜舉人七十三名。[27]

　　除此之外，在遊覽江、浙地區的名勝古蹟和園林藝術方面，乾隆皇帝比康熙皇帝的興趣更為濃厚。主要原因在於乾隆時期距大清入關已近百年，國內局勢穩定，無長期大規模戰亂，百姓生活安定，府庫充盈，經濟富裕，使他可以寬心遨遊四處，再加上乾隆皇帝著迷於漢族的士人文化，而江、浙地區又是這文化的重心，因此，他每次南巡的時間都超過百日以上，較康熙皇帝南巡的時間更長。而且，他在各名勝景點所建造的行宮和所遊覽之處，也多於康熙皇帝。除了不斷重複地以詩文歌詠那些風景之美外，他自己也曾隨興提筆，描繪他所見的某些景觀。同時，他更不時命令隨行畫家為那些美景作畫紀實，而且，日後更在北方移地重建江南許多美麗的景點和園林。

　　據個人簡略統計，乾隆皇帝六次南巡所使用過的行宮，約有七十處左右。在那當中，比較著名的至少有五十三處（直隸八處，山東二十二處，江蘇十九處，浙江四處）；其中有許多處已建於康熙時期（1662–1772）（見頁250–254【附錄5.1】）。而且，在這些行宮附近的地區，往往又有許多名勝景點，略計至少有九十多處以上。[28] 因此，在南巡途中，足以令他賞心悅目、流連忘返的名勝景觀，至少有一百四十（140）多處，其中多處並曾刻畫為圖，附在書中的〈名勝〉部分。而這些景點，也常常成為他為詩作文的靈感來源和歌詠的對象，相關作品都可見於《欽定南巡盛典》的〈天章〉部分。

　　就中有許多特殊景點，更令他難以忘懷；比如：鎮江金山寺、無錫惠山園、蘇州城外寒山寺、蘇州城內獅子林、嘉興煙雨樓、海寧安瀾園、杭州西湖及周邊景點、以及寧波天一閣等。[29] 這些景點既具有天然的湖光山色，再加上人為的藝術設計，形成了江南如詩如畫的特殊景觀。對於以上景點，他除了以詩文詠歎之外，還曾自己作圖寫景，或命隨行畫家作畫，其目的不但是為了保留那些美景的形象，而且日後還可以提供他在北方移地重建的參考。以下試以數例，說明乾隆皇帝君臣如何以上列諸多景點為主題作畫紀實的情況。

二、乾隆皇帝君臣對江南美景的繪製

　　乾隆皇帝喜歡作書和繪畫，是不爭的事實。他從小便曾學習這兩種技藝，尤其對於書法，更是情有獨鍾，日後不但練書甚勤，而且具有書寫癖。至今存世可見他留下的親筆公私文件，難以數計；他在所藏大量的書畫上，加上了無數的題跋；而在各種不同媒材的器物上

所刻寫的題識，其數更難以估計。他所作的書法曾刻成《敬勝齋法帖》。至今在紫禁城中各建物內，舉目所見也多是他的書蹟。他也常隨興提筆作畫。比如：他常畫花卉進獻其母孝聖皇太后（孝聖憲皇后，1692–1777）；也曾在《女史箴圖》卷（大英博物館藏）後隔水裱綾上畫墨蘭。他也能畫人物，曾作《白衣觀音》（北京故宮博物院藏）。他更能作山水，如：作《仿倪瓚山水》和《仿錢選羲之觀鵝圖》，附在東晉王羲之（303/321–379）的《快雪時晴帖》中，以及作《煙波釣艇圖》（這三幅畫同為臺北國立故宮博物院藏）。此外，乾隆皇帝每次出外巡狩，都有詞臣和畫家隨行；每逢美景，他便命人作畫記勝。如乾隆十五年（1750）二月，他奉太后到五臺山巡禮；回程中經過鎮海寺，正值大雪，他便命張若澄作《畫鎮海寺雪景》，並題詩記事。[30] 他在南巡途中，有時也會因技癢，而提筆圖寫令他印象深刻的景點，如他所作的《寒山別墅》（圖5.4）。他的這幅《寒山別墅》採對角式構圖，將主要景物安排在畫幅的右下角和左上角。全圖了無人跡；遠山、樹木、寺廟的造形簡單，用筆簡練。總之，他無時無刻不在學習，而也無時無刻不在展現他在各方面的能力。在繪畫上也是如此。小小的寺廟建築矗立於畫面左上方一座山頭的頂部，呈現凡人難以企及的遙遠，點出了「寒山」無比的孤杳之感。全圖成功地表現了寒山寺的幽遠空曠和四周荒疏的氣氛。

　　而他命令隨行的一些畫家所畫江蘇和浙江兩地名勝的作品極多（詳見《石渠寶笈》各編所錄相關作品）。僅據臺北國立故宮博物院所藏，至少可得四十件，其中，有關江蘇方面有十七件，有關浙江方面有二十三件。描繪江蘇一帶的十七件名勝作品，多半是表現蘇州和其鄰近地區的美景，包括：王炳所繪《畫天平山景》；張宗蒼（1686–1756）所畫《天池石壁》、《萬笏朝天》、《石湖霽景》、《支硎翠岫》、《靈巖積翠》、《寒山曉鐘》、《蘇臺春景》、《光福山橋》、《包山奇石》、《蒼巖山圖》、《法螺曲徑》、《鄧尉插雪》、《千尺飛泉》；以及董邦達（1699–1769）所作《靈巖積翠》；和謝墉（1719–1795）所作《乾隆文園四詠並補圖》等。[31] 關於最後一件，則是圖寫蘇州有名的獅子林庭園。按，獅子林最早創建於元代，特別以疊石聞名。獅子林原稱菩提正宗寺，元至正二年（1342）時，由僧惟則（約1280–1350）之弟子所建，以居其師。因其疊石精巧，為歷代文人所喜，時有圖詠。元、明時期比較著名的繪畫作品，包括：朱德潤（1294–1365）《獅子林圖並序》（1363）；倪瓚（1301–

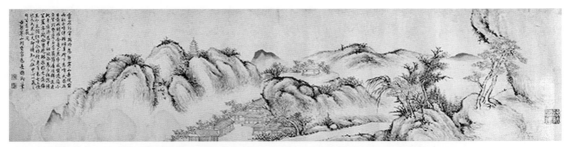

圖5.4　清高宗（1711–1799）《寒山別墅》紙本水墨 卷 27.5×130公分 美國 史丹佛大學美術館

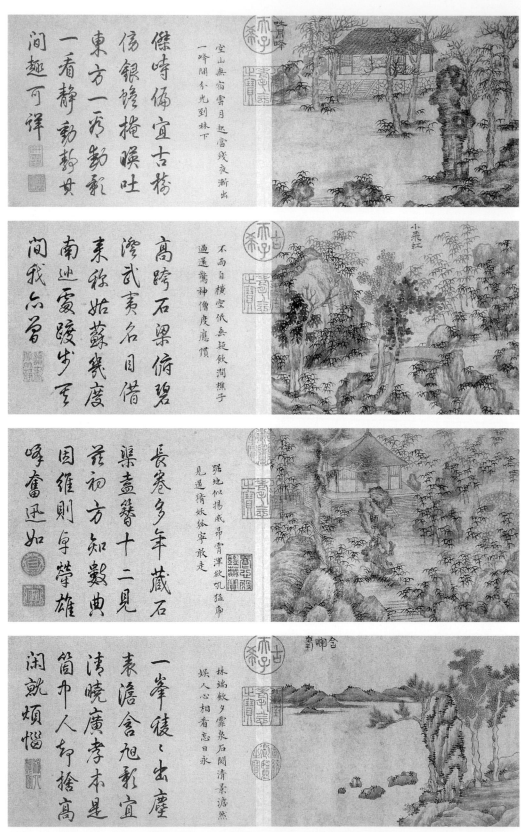

圖5.5　元 徐賁（1335–1393）《獅子林圖》（十二開之四）吐月峰 小飛虹 師子峰 含暉峰
紙本水墨 冊頁 25.5×55.8公分 臺北 國立故宮博物院

1374)《獅子林圖卷》（1373）；和徐賁（1335–1393）《獅子林圖》冊（圖5.5：1–4）。[32] 傳倪瓚和徐賁兩人所作的兩件《獅子林圖》，當時都在乾隆皇帝的收藏中。[33] 乾隆皇帝南巡時曾經親訪該園，欣賞不已，不但加以歌詠，而且後來又在北海、圓明園、和避暑山莊等處重複加以仿建。在避暑山莊中所建的那座稱為文園獅子林。謝墉所作之圖應即指此事。

此外，他特別喜歡無錫惠山寺聽松菴的竹鑪山房，和那裡收藏了明代王紱（1362–1416）所畫的四幅《竹鑪圖》。後來該畫被火毀，乾隆皇帝十分惋惜，於是和皇六子永瑢（1743–1790）、弘旿（?–1811）、和董誥等三人各仿一幅存於菴中；且命人作畫紀念此事。[34] 還有，他對浙江嘉興煙雨樓的景觀也極為欣賞，他自己曾三度提筆畫《煙雨樓圖》，且將那三幅圖分別貯放於浙江嘉興本處、宮中懋勤殿中、和避暑山莊的煙雨樓中。[35]

在這裡特別值得注意的是張宗蒼（1686–1756）。按，張宗蒼為蘇州人，畫學明代唐寅（1470–1524）。乾隆皇帝第一次南巡到蘇州時，張宗蒼與徐揚因地方官員推薦，而雙雙得到乾隆皇帝的賞識。兩人隨即被徵召為院畫家，且受重用。徐揚擅於人物和都市畫。張宗蒼則擅於山水，曾作以上所列的蘇州附近名勝圖。張宗蒼入值畫院僅五年（1751–1756）；乾隆二十一年（1756）便因病告老返鄉。乾隆皇帝對於張宗蒼的作品熱愛至極，他曾自言「內府所藏宗蒼手蹟，搜題殆遍」。[36]《石渠寶笈》各編中所錄內府所藏張宗蒼作品就有一百一十六（116）件之多。[37] 以上張宗蒼所畫的十三件蘇州各地勝景圖，可能是在他進入畫院（即乾隆十六年〔1751〕）的前後所作。

至於描寫浙江一地的二十三件作品，則多表現西湖一帶的美景，包括：董邦達所作十件，如《西湖十景》卷（圖5.6；圖版11）、《斷橋殘雪》（二幅，其中一幅有御題）（圖5.7、5.8）、《平湖秋月》、《三潭印月》、《柳浪聞鶯》、《蘇堤春曉》、《南屏晚鐘》、《雙峰插雲》、《曲院風荷》；關槐（約活動於1760–1790，乾隆四十五年〔1780〕進士）和張宗蒼各自所作《西湖圖》（圖5.9、5.10；圖版10）（以上皆為軸）；[38] 在此之外，還有不具名院畫家所作《柳浪聞鶯》、《雷峰夕照》、《雙峰插雲》、《花港觀魚》、《曲院風荷》等五幅畫；每幅畫上都有乾隆皇帝御題。[39]

在以上各作品中，特別值得注意的是董邦達所作的兩幅《斷橋殘雪》，它們的取景類似，但構圖稍異。其中一幅（見圖5.8）上有乾隆皇帝的御題。個人推測，無御題的那幅可能是董邦達的初稿之作；而有御題的那幅則是經乾隆皇帝指示修改後的定稿。按例，凡院畫家奉命作畫，初稿成後必呈乾隆皇帝審視，得到意見，經過修改，皇帝滿意後才能定稿。董邦達雖非院畫家，但高官詞臣奉命作畫，程序亦然。因此董邦達畫兩幅《斷橋殘雪》中，乾隆皇帝所題的那件，應是他依據初稿修改後的定稿。

此外，北京故宮博物院也收藏了錢維城（1720–1772）的一套《西湖三十二景》，以及潘恭壽（1741–1794）所作的《西湖佳景冊》和《湖山梵剎》（乾隆五十一年〔1786〕）。這

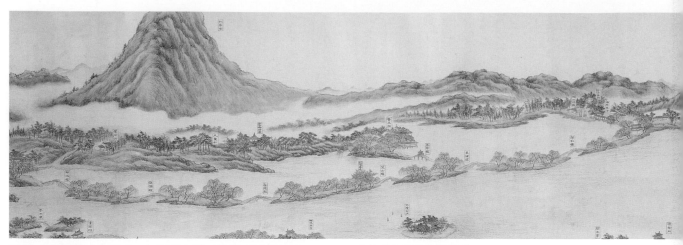

圖5.6　清 董邦達（1699–1769）《西湖十景》（局部）絹本設色 卷 41.7×361.8公分 臺北 國立故宮博物院

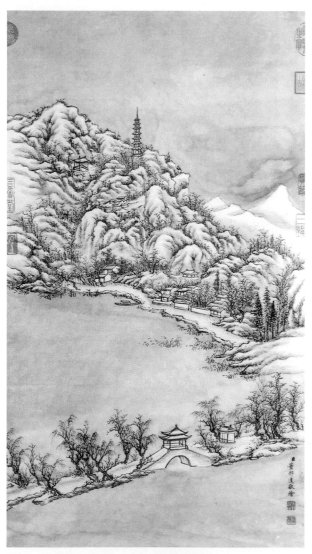

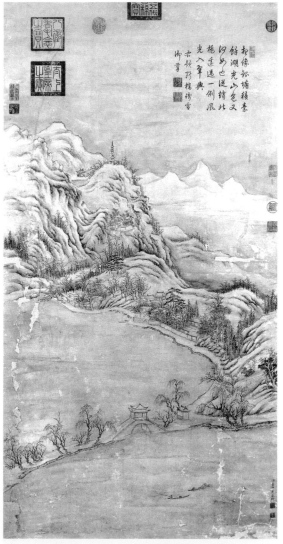

圖5.7　清 董邦達（1699–1769）《斷橋殘雪》
　　　紙本墨色 軸 127.0×57.1公分 臺北 國立故宮博物院

圖5.8　清 董邦達（1699–1769）《斷橋殘雪》（御題）
　　　紙本淺設色 軸 68.6×38.2公分 臺北 國立故宮博物院

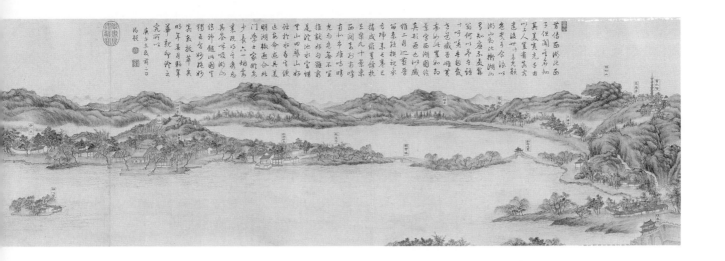

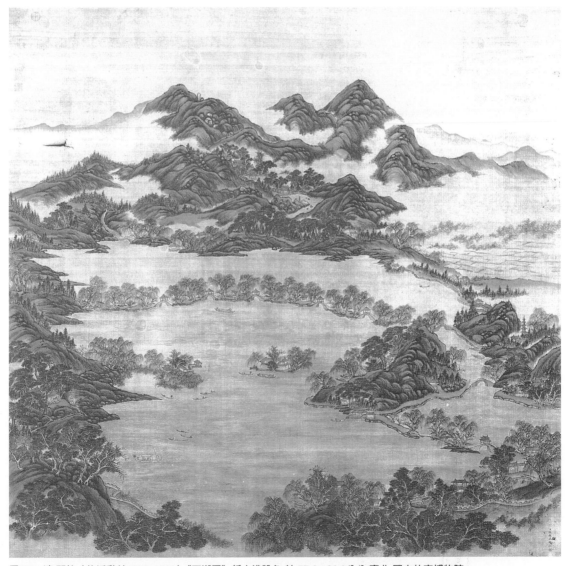

圖5.9　清 關槐（約活動於1760–1790）《西湖圖》紙本淺設色 軸 77.6×96.3公分 臺北 國立故宮博物院

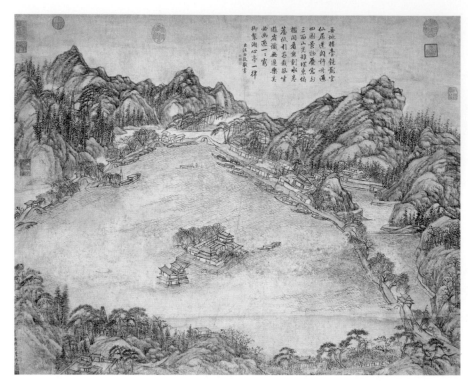

圖5.10
清 張宗蒼（1686–1756）
《西湖圖》
絹本設色 軸
168.1×168.1公分
臺北 國立故宮博物院

些作品所描繪的都是西湖和附近的美景以及重點名剎，諸如：慶因寺、鳳林寺、雲棲寺、瑪瑙寺、雲林寺、積慶寺、清漣寺、理安寺、天竺寺、昭慶寺、淨慈寺、和大佛寺等。[40]

　　在這裡要特別介紹的，是錢維城的《西湖三十二景圖冊》（圖5.11：1–8；圖版12）。[41] 錢維城，江蘇武進人，乾隆十年（1745）一甲一名進士，畫得董邦達指點，山水學王原祁。他的《西湖三十二景圖冊》作於乾隆三十年至乾隆三十七年（1765–1772）之間；每頁對幅上有裘曰修（1712–1773）題識。裘曰修為江西新建人，乾隆四年（1739）進士。本冊為絹本設色：畫心每幅12.7×14公分；每開對幅為書法，均19.5×14公分。本冊中各景的表現特色，可以歸納出以下的七點：（1）構圖疏朗；畫面多留白，有雲霧；（2）畫面都呈小景；（3）視點多採遠觀和俯視角度；（4）景物自然，呈現低矮之狀；（5）物像造形多用短筆細線；（6）以小青綠設色；（7）整體呈現吳派疏秀畫風。本冊不像董邦達、張宗蒼、和關槐那樣，以通景式構圖表現西湖全景，而是特別採取冊頁形制，每頁單獨呈現西湖及其附近各景點之美；其主要目的應是為了便於攜帶、隨時欣賞之故。本冊包含三十二景，內容豐富，應可視為西湖景觀之大成；但是特別值得注意的是，冊中獨缺乾隆皇帝南巡時所駐蹕的西湖行宮（聖因寺）一景；這可能是為了避諱的緣故。此外，本冊對幅上裘曰修的題識，也提供了康熙和乾隆二帝南巡時遊訪這些景點的相關史料，因此別具意義。以下簡列該冊中各頁所見景點的名稱和相關資料：

1. 蘇堤春曉（圖5.11-1）。對幅書，記康熙三十八年（1699）康熙皇帝第三次南巡時，御書稱此為十景之首；構曙霞亭。

2. 柳浪聞鶯（湧金門）。康熙皇帝御書。

3. 花港觀魚。康熙三十八年（1699）御書匾額。

4. 曲院風荷。康熙皇帝改為「麯院風荷」，並構亭。

5. 雙峰插雲。康熙皇帝改「兩峰」為「雙峰」，並構亭。

6. 雷峰西照（圖5.11-2）。康熙三十八年（1699）御書，改「雷峰夕照」為今名。

7. 三潭印月（圖5.11-3）。康熙御書匾額並建碑。

8. 平湖秋月。康熙皇帝御書匾額並建亭。

9. 南屏晚鐘。康熙三十八年（1699）御書匾額。

10. 斷橋殘雪（圖5.11-4）。康熙皇帝御書匾額並建亭。

　　（以上為西湖十景，以下為西湖周邊景點）

圖5.11-1
清 錢維城（1720-1772）
《西湖三十二景圖冊》
蘇堤春曉
絹本設色 冊頁
19.5×14公分
北京 中國國家圖書館

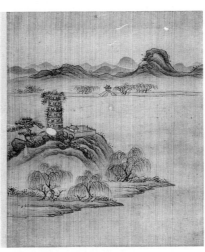

圖5.11-2
清 錢維城（1720-1772）
《西湖三十二景圖冊》
雷峰西照
絹本設色 冊頁
19.5×14公分
北京 中國國家圖書館

三潭印月

舊湖心寺外三塔鼎立相傳湖中有三潭深
不可測故建浮屠以鎮之塔影如瓶浮漾水
中月光映潭影分為三繞潭作埂為放生池
內置高軒傑閣度平橋三折而入空明首映
儼然湖中之湖淘可濯塊洗心頃消塵慮應

聖祖仁皇帝南巡

御書三潭印月匾額並建碑亭于池北

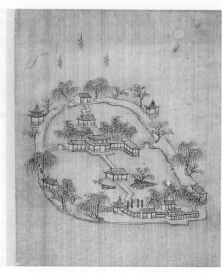

圖5.11-3
清 錢維城（1720-1772）
《西湖三十二景圖冊》
三潭印月
絹本設色 冊頁
19.5×14公分
北京 中國國家圖書館

斷橋殘雪

出錢塘門循湖行入白沙堤第一橋曰斷橋
界于前後兩湖之間水光瀲灩橋影倒浸如
玉腰金背

聖祖仁皇帝御書斷橋殘雪匾額建亭橋上凡探梅

孤山蠟屐過此輒當春雪飛雲葛嶺東西迷
瓊林瑤樹晶瑩朗澈不啻玉山上行追至西
風將屆春雪初消寒巖深谷塔頂峰頭餘光
尚積尤矢照時瑞象

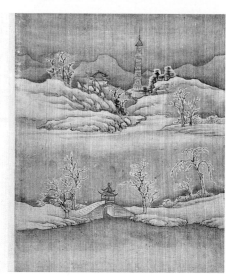

圖5.11-4
清 錢維城（1720-1772）
《西湖三十二景圖冊》
斷橋殘雪
絹本設色 冊頁
19.5×14公分
北京 中國國家圖書館

天竺香市

在乳竇峰北白雲峰南夾道溪流琤琮松竹
茂密林木俱自岩骨拔起不土而生寺有下
竺中竺上竺故稱三竺以奉普門大士所在
邨市野店春時遠近鄉民駢肩接踵焚香頂
禮以祝豐年三竺皆極宏麗而上竺為尤甚

聖祖仁皇帝御題法雨慈雲及靈竺慈緣匾額

世宗憲皇帝賜帑重建大殿併製碑文

皇上南巡臨幸

賜上竺名法喜寺中竺一名法淨寺下竺名法鏡寺

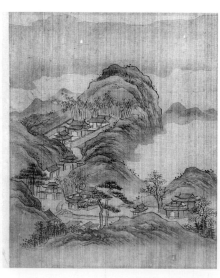

圖5.11-5
清 錢維城（1720-1772）
《西湖三十二景圖冊》
天竺香市
絹本設色 冊頁
19.5×14公分
北京 中國國家圖書館

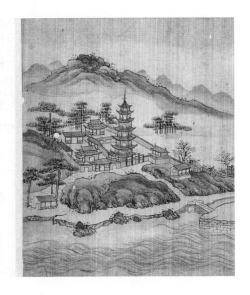

六和塔
宋開寶三年僧智覺于龍山月輪峰開山建
塔以鎮江潮並創塔院雍正十三年奉
勅鼎建乾隆十六年
聖駕南巡曆念海塘
特幸寺登塔頂悉江流之曲折溯流東望遠見籠
顙二山其時江水海潮並由中小疊出入陽
侯順軌海若不驚
聖情悅豫爰
親灑宸翰為文以紀盛事焉塔院即開化寺

雲林寺
在靈隱山之陰北高峰下即古靈隱寺自晉
迄元重修明屢屢建屢燬
國朝重修大雄殿及諸堂宇樓閣
聖祖仁皇帝賜名雲林寺又
御書禪林法紀匾額及飛來峰三字並
御製詩章
皇上南巡數幸寺中
賞賚優渥
天章爛如梵宇蠂空香雲繞地為禪林最勝界云

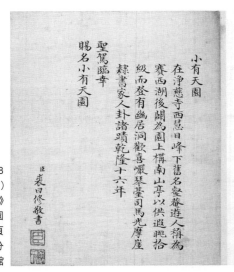
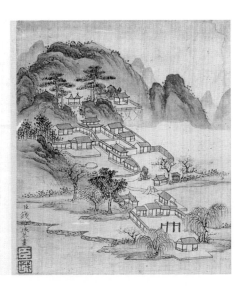

小有天園
在淨慈寺西惠日峰下舊名薈蕃遊人稱為
賽西湖後闢為園上構南山亭以供遊眺拾
級而登有幽居洞歡喜巖琴臺司馬光摩崖
隸書宋人卦諸蹟乾隆十六年
聖駕臨幸
賜名小有天園

臣裘日修敬書

11. 湖心平眺。康熙皇帝御書「靜觀萬類」、「天然圖畫」（湖心亭）。

12. 吳山大觀。紫陽山之巔、左江右湖。康熙皇帝御製詩章，勒石建亭。

13. 湖山春社。無御題。

14. 浙江秋濤。康熙皇帝御書「恬波利濟」匾額和詩章。乾隆皇帝臨幸，御製詩章。

15. 梅林歸鶴。康熙皇帝御書〈放鶴〉詩章，又臨董其昌書〈舞鶴賦〉，勒碑亭上。

16. 玉泉魚躍。康熙皇帝御製詩章並勒石。

17. 玉帶晴虹。在蘇堤之西，橋有三孔，通裡湖。無御題。

18. 天竺香市（上、中、下三寺）（圖5.11–5）。康熙皇帝御書「法雨慈雲」、「靈竺慈像」匾額。乾隆皇帝御書「法喜寺」、「法淨寺」、「法鏡寺」。

19. 北高峰。在雲林寺後，湖上最高峰。無御題。

20. 韜光觀海。在雲林寺之西。

21. 敷文書院。在鳳凰山之萬松嶺。康熙五十五年（1716）萬松書院三析水敷文，因改之。雍正十一年（1733）賜帑金以資高義。乾隆三十年（1765）第四次南巡，御製詩章。

22. 雲樓寺。康熙皇帝御書「雲樓」、「松間」二匾額和古今體詩五章。

23. 蕉石鳴霧。無御書。

24. 冷泉猿嘯。在雲林寺外，飛來峰下。

25. 六和塔（圖5.11–6）。宋開寶三年（930）建；清雍正十三年（1735）修。乾隆十六年（1751）乾隆皇帝第一次南巡，御製文記勝。

26. 雲林寺（圖5.11–7）。在靈隱山之陰，北高峰下。康熙皇帝賜名「雲林寺」，御書「禪林法紀」匾額及「飛來峰」。乾隆皇帝數幸該寺。

27. 昭慶寺。吳越王錢鏐（852–932）建；宋乾德五年（967）修。

28. 理安寺。在南山十八澗，原法雨寺。宋理宗（趙昀，1205生；1241–1264在位）時改為理安寺。康熙五十三年（1714）重建。雍正五年（1727）御書「慈悲自在」、「曹溪人瑞」二匾。

29. 虎跑泉。大慈山上之泉。康熙皇帝御書詩章。

30. 水樂洞。在煙霞嶺下。無御書。

31. 宗陽宮。在吳山東北。宋高宗（趙構，1107–1187；1127–1162在位）德壽宮也。宋淳熙（1174–1189）中改名為重華宮。咸淳（1265–1274）中改為道院，曰「宗陽」。有苔梅、芙蓉、石鐫其狀於碑，舊傳明代藍瑛（1585–1664）畫。乾隆皇帝考訂梅為孫仗，石為藍瑛畫。

32. 小有天園（圖5.11–8）。在淨慈寺西，慧日峰下，舊名鱉菴。人人稱賽西湖。乾隆十六年（1751）乾隆皇帝第一次南巡，賜名「小有天」。

　　以上值得注意的是，在三十二景中，有十九景（頁1–12、14–16、18、22、26、29）都留下了當年康熙皇帝南巡到該地遊覽時所題的墨寶；而乾隆皇帝也在其中六處留下御書（頁14、18、21、25、31、32）。甚至雍正皇帝（愛新覺羅胤禛；清世宗；1678生；1723–1735在位），雖然他在位期間不曾南巡，但也曾三度支持西湖附近景觀的建設（頁21、25、28）。這其中主要的原因之一，應是由於他曾在康熙四十二年（1703）當他還是皇子時，奉命隨侍康熙皇帝南巡，因此，對於江南和西湖美景當然會留下深刻印象而樂於維護之故。總之，西湖勝景及附近景觀，由於具天然和人文之美，因此深獲清初三帝的喜愛。也因此，他們便自然而然地，設法在紫禁城內、外，和其他各處的皇家苑囿中仿建這些美景。而以上列舉的那類江南名勝紀實圖，應是他們在命人仿建時所依據的重要視覺參考資料。

三、康熙到乾隆時期皇家苑囿中所仿建的江南名勝和園林

　　清初皇室仿建江南名勝的風氣，始於康熙時期，而盛於乾隆時期。值得注意的是，康熙和乾隆二帝（特別是後者）命人在皇家苑囿中所仿建的對象，除了西湖地區的自然美景之外，更擴及到鎮江、蘇州、嘉興、和寧波等地的天然景觀和人文建設。其中最著名的如：鎮江金山寺、姑蘇城外寒山寺千尺雪、蘇州市街、獅子林、無錫惠山園、竹鑪山房、海寧安瀾園、嘉興煙雨樓、和寧波天一閣等。當時參與仿建工作的技術人員之中，曾包括來自江南的專業造園設計師；而且，那些仿建的江南園林，在整體上多追求表現一種明代士人所崇尚的特殊美學效果。它的特色是：小巧精緻，林木掩映，灰瓦白牆，路徑迂迴，疊石造景，小橋流水，亭臺樓閣，裝飾淡雅，窗形多變化，鋪地成花紋，借山借景，小中顯大等。這些美學特色和營造技術，在明朝末年已發展到極致，俱見於計成（1582–1642）所著的《園冶》（1631成書）之中。[42] 此書在清初皇室仿建江南園林時，是十分重要的文獻參考資料。

　　如前所述，康熙皇帝六次南巡，他的主要目的雖不在遊覽江南的美景，但卻深深地被江南各地的美景所吸引。他不但為當地許多景點命名、題字刻碑、賜書匾額（例見上述裘曰修在錢維城所畫《西湖三十二景圖冊》一些對幅上所記），而且也在暢春園和避暑山莊中仿建某些江南景點。暢春園在北京城外西北約二十里處，原為明代李偉的清華園，後三經修葺，成為康熙皇帝的御園。[43] 據記載，康熙皇帝在康熙二十三年（1684）和康熙二十八年（1689）兩次南巡後，便命來自江南的園林設計家葉洮（陶）（活動於1662–1722），在清華園的舊址上重新設計建造了暢春園。[44] 「葉洮」有的文獻上寫作「葉陶」，如在張庚（1681–1756）《國朝畫徵錄》（1739序；1758刊）中有一則十分重要的相關資料：「葉陶，字金城，青浦人，其先新安籍也。善山水，喜作大斧劈。康熙中祇候內廷。詔作《暢春苑圖本》。圖呈稱旨，即命監造。既成，以病賜金乘傳歸。尋復召入，以勞，復卒於途。」[45] 由此可知，康

熙皇帝在修葺暢春園時，曾經徵調了江南的園林設計師葉洮（陶）主持規劃和監造。後來，在康熙四十二年（1703），也就是他第四次南巡之後，他又將每年秋獮時必會駐蹕的熱河行宮擴建成避暑山莊，其中仿效了許多江南的山水園林和建築。八年後，康熙五十年（1711），避暑山莊全部完成。[46] 山莊內的木構建築色彩純樸，不加彩畫；林木蒼鬱，湖光山色，兼具自然與人工之美，這些都是江南園林的美學特質。園中有三十六景，康熙皇帝各以四字題名。[47] 依康熙皇帝自己的看法：這些景點的建構，其中有許多是得自圖畫與文史典故的靈感；它們不但可以比美、有的甚至可以勝過江南某些美景。比如：

1. 「萬壑松風」，「……不數西湖萬松嶺也」。
2. 「錘峰落照」，「……似展黃公望《浮嵐暖翠圖》」。
3. 「曲水荷香」，「……蘭亭曲水亦虛名」。
4. 「濠濮間想」，「……會心處在南華秋水矣」。
5. 「天宇咸暢」，「……如登妙高峰上，北固煙雲，海門風月，皆歸一覽」。
6. 「遠近泉聲」，「……花芬泉響，直入廬山勝境矣」。
7. 「雙湖夾鏡」，「……遊在西湖之裡外湖也」。[48]

雖然他並沒有明言，但是這些景點在根本上是仿建了江南美景的事實，則是十分明顯的。此外，還有：「芝逕雲堤」、「滄浪嶼」、和「小金山」等處，則是分別模仿了西湖蘇堤、蘇州滄浪亭、和鎮江金山寺等江南名勝。[49] 當然，這些南方景點的仿建過程，首先應該是依據隨康熙皇帝南巡的畫師所畫各地美景的圖像作為樣本，再經某些來自江南的園林設計師，如葉洮（陶）等人，和一些負責實務的工作人員，視實地情況需要而加以調整，最後必得康熙皇帝的許可才動工修築的。

雍正皇帝在位時雖未南巡，但是，康熙四十二年（1703），他確曾以皇四子的身分，隨侍康熙皇帝第四次南巡，因此也深受南方園林和美景所吸引。基於這個經驗，所以他日後也在他所住的圓明園中仿建了一些西湖景點。康熙四十八年（1709），胤禛受封雍親王；他在得到康熙皇帝賞賜圓明園之後，便開始加以修建。雍正三年（1725），該園修建完成，次年（1726）成為他的行宮。在那之後，圓明園便成為他的常居之處。[50] 當時圓明園中有二十八景，雍正皇帝各以四字命名，[51] 其中如「平湖秋月」[52] 和「麯院風荷」兩景，便是模仿西湖的那兩處景點而命名的。[53] 但由於雍正皇帝平日忙於政務，無暇悠遊，加上他在位時間太短，因此沒有留下其他仿建南方美景的建設。雖則如此，但是現存雍正時期（1723–1735）所畫的《雍正皇帝十二月令行樂圖》（圖5.12），已可反映出當時圓明園中明顯帶有江南那種林木蕙茂，建築雅麗，湖光山色的優美景致了。

　　乾隆皇帝則更上層樓。他在位時間長達六十年，期間六度南巡，多次親自體驗江南自然美景與人文氣氛，因此對南方的美景、園林、與建築欣賞不已，因而在北方苑囿中多加仿建。又由於他在位期間國內承平，無大規模戰事，人口滋生，經濟富裕，國庫充盈，因此，他得以不斷在皇家各地苑囿中仿建江南的景點、名園、和建築。在這一點上，他的成就不只超越他的祖父與父親，甚至可說是獨步中國歷史。

　　其實，乾隆皇帝之所以如此，與他從小的生活環境與個人的興趣有極大的關係。乾隆皇帝出生於雍親王邸（今之雍和宮）。當他十二歲時，曾在圓明園的牡丹臺（鏤月開雲）謁見他的祖父康熙皇帝。隨後，他便奉命隨侍康熙皇帝，平日住在宮中和暢春園的澹寧居；夏日同到避暑山莊，奉命在山莊的「萬壑松風」讀書。雍正四年（1726）他十六歲之後，便隨雍正皇帝遷入圓明園中，住在長春仙館。因此，他很早便熟悉以上這三個名園中已曾仿建的一些江南美景（已如上述）。基於這些原因，所以他在即位之後，也學康熙和雍正二帝的前例，熱中於建造園林，終其一生，樂此不疲；其狂熱的程度遠遠地超過了他的祖父和父親。

　　乾隆皇帝所曾敕建的園林和建築物之中，風格多種，包含了中國、西洋、和回疆等樣式。而其中江南風格的園林和建築，數量最多，也最具代表性。事實上，他仿建江南美景和園林的舉動，早在乾隆十六年（1751）他第一次南巡之前已經開始。不過，他在六度南巡時，一再實地體會江南各地湖光山色的結果，更加深了他對江南美景的迷戀，因此才會那般狂熱到癡迷的程度，不斷地在北方各皇家苑囿中加以仿建。他特別欣賞江南園

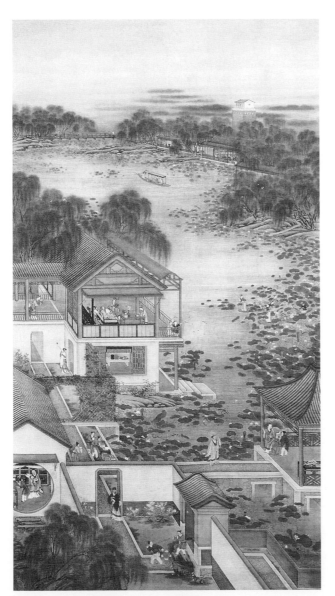

圖5.12　清人《雍正皇帝十二月令行樂圖》
絹本設色 軸 187.5×102公分 北京 故宮博物院

林中常見的太湖石。後來，他很高興地發現北京西山有許多玲瓏有緻的石頭，可以比美太湖石，因此常加取用。[54] 對於他特別喜歡的景點，如蘇州的獅子林和寒山寺的千尺雪，他更一而再、再而三地在不同地方加以仿建，甚至在許多大園中又建一些江南的小園，如圓明園中的蒨（茜）園、茹園、和安瀾園，以及避暑山莊中的文園獅子林等。以下試舉幾則要例，簡述他即位之後，模仿重現江南美景的事實。依時間而言，乾隆皇帝對江南美景的仿建，可以乾隆十六年（1751）他開始南巡為界，分為前、後兩個階段的情形來觀察。

（一）第一階段：

即乾隆六年到乾隆十六年（1741–1751）之間，也就是乾隆皇帝開始南巡（乾隆十六〔1751〕）之前。他從乾隆六年（1741）開始到乾隆十六（1751）年的十年之間，已經開始大興土木，陸續做了以下的建設：擴建避暑山莊、圓明園、靜宜園；改建靜明園；且始建長春園、清漪園（頤和園）、和盤山靜寄山莊等七處園林。其順序和大致情況如下：

1. 乾隆六年（1741）：

他首次到熱河木蘭秋獮之後，開始擴建避暑山莊。他依據康熙時期已有之三十六景，再陸續添建三十六景。此工程到乾隆四十七年（1782）完成。[55]

2. 乾隆七年（1742）：

擴建圓明園。他將雍正時期園中已有的二十八景，再增加十二景，共成四十景。[56]

3. 乾隆七年（1742）：

始建靜寄山莊。靜寄山莊位在河北薊縣的田盤山（盤山）。雍正時期，弘曆曾奉命前往東陵祭陵，回程路上經過盤山，愛其林木蔥鬱之氣。即位後便在乾隆七年（1742）再至該地遊覽，並開始建立靜寄山莊。[57] 這是他即位以後為自己所創建的第一個大型園林。這種行為頗有學康熙皇帝始建避暑山莊，和雍正皇帝始修圓明園的意味。

4. 乾隆十年到乾隆十一年（1745–1746）：

擴建靜宜園。該園位在北京西郊的香山，康熙時期已建有行宮。乾隆皇帝於乾隆八年（1743）時第一次去該園遊覽；乾隆十年（1745）時擴建，至乾隆十一年（1746）完成，共有二十八景。依個人所見，當時他所增添的景點之中，有五處景點的名稱分別引用了五個典故，如：（1）知樂濠（取自莊子與惠施遊濠上的典故）；（2）瓔珞巖（摹仿北宋李公麟〔約1049–1106〕所畫《山莊圖》中的一個場景）；（3）棲雲樓（同上；但《山莊圖》上作「棲雲室」）；（4）流觴曲水（仿東晉王羲之〔303/321–379〕在浙江山陰蘭亭修禊的活動場景）；（5）畫禪室（仿明代董其昌〔1555–1636〕書齋名；乾隆皇帝也在宮中和其他苑囿中多處取用此名）[58]

5. 乾隆十二年（1747）：

　　修葺長河樂善園。該園位在西直門外高粱橋北，原為康親王舊園。其水源於玉泉山，經
昆明湖東流注此，即長河。園中建倚虹堂，為皇帝自圓明園到紫禁城途中休憩傳膳之處。附
近有正覺寺和萬壽寺。[59]

6. 乾隆十四年到乾隆十六年（1749–1751）：

　　始建長春園。該園在圓明園東側，後來陸續建設多處景點。[60]

7. 乾隆十四年到乾隆二十六年（1749–1761）：

　　始建清漪園（今頤和園）。[61] 該園始修建於乾隆十四年（1749）時；先治水，名「昆明
湖」；乾隆十六年（1751）為祝孝聖皇太后六十大壽，將甕山之名改為「萬壽山」，並在山頂
建寺，名「大報恩延壽寺」。他又在第一次南巡歸來後，仿杭州靈隱寺和靜慈寺兩地的羅漢
堂，而在該地建五百羅漢堂。[62]

8. 乾隆十五年到乾隆十八年（1750–1753）：

　　改建靜明園。該園位在北京西郊的玉泉山麓，山有名泉，原為明代已有之名勝。康熙
年間創建，原十六景；乾隆十五年到乾隆十八年間（1750–1753）改建，增十六景，共成
三十二景。[63]

（二）第二階段：

　　即乾隆十六年到乾隆四十九年（1751–1784）他六度南巡期間。乾隆皇帝六度南巡，前
後共計三十三年。由於他每次親訪江南，都十分感動於那裡許多的山水與園林美景，因此歸
來後，便不斷地在宮中和各處苑囿中加以仿建。以下依它們所在的地點列出這些仿建美景中
比較著名的例子：

1. 紫禁城內：
　　（1）乾隆花園：流杯亭（禊賞亭）（仿浙江山陰蘭亭）。[64]
　　（2）建福宮：惠風亭中之造雲石（取自元代顧瑛〔1310–1369〕，為江蘇崑山玉山草堂之
　　　　　舊物）；花園中之飛來石（仿杭州飛來峰）。[65]
　　（3）文淵閣（圖5.13）（仿浙江寧波天一閣〔圖5.14〕）：建成於乾隆三十九年至乾隆
　　　　　四十一年（1774–1776）。乾隆四十七年（1782）於該閣中儲放一套《四庫全書》（文
　　　　　淵閣本）。[66]
2. 北海：
　　（1）鏡清齋（仿江南園林水塘、疊石、竹林小徑等特點）：建於乾隆二十一年（1756）他

圖5.13　文淵閣 北京紫禁城內 建於1781

圖5.14　天一閣 浙江寧波 建於1561

圖5.15　北海遠帆閣建築群 北京紫禁城西北方 建於1771

圖5.16　江天寺建築群 江蘇鎮江金山 始建於東晉（317–420）

第一次南巡（1751）之後。[67]

（2）濠濮間：（仿江南園林特點，同上）：建於乾隆二十二年（1757）他第二次南巡之後。

（3）塔山北面漪瀾堂、遠帆閣（圖5.15）和環碧樓等建築群（仿鎮江金山江天寺建築群〔圖5.16〕）：始建於乾隆十六年（1751）他第一次南巡之後，陸續進行，直到乾隆三十六年（1771）他第四次南巡（1765）之後。[68]

（4）萬佛樓妙香亭十六羅漢（仿杭州聖因寺貫休十六羅漢像刻石）：作於乾隆三十六年（1771）他第四次南巡（1765）之後，為慶祝其母孝聖皇太后八十大壽而建。[69]

3. 南海：

（1）千尺雪（仿蘇州寒山寺千尺雪）：乾隆皇帝第一次南巡（1751）時，初見蘇州寒山寺千尺雪，極為喜愛，回來之後所仿建的千尺雪景點有三處：同年在南海淑清院仿建；秋天又在避暑山莊也建一千尺雪；乾隆十六年（1751）再於盤山晾甲石附近仿建此景。[70]

4. 圓明園：

（1）三潭印月、蘇堤春曉、斷橋殘雪、花港觀魚、南屏晚鐘、雷峰夕照等（皆仿西湖各景）。[71]

（2）九孔橋（仿西湖蘇堤上九孔橋）：建於乾隆二十二年（1757）他第二次南巡之後。[72]

（3）西峰秀色（仿杭州西峰秀色）。[73]

（4）買賣街（仿蘇州市街），在同樂園西之南北長街。[74]

（5）獅子林（仿蘇州獅子林）。

（6）坐石臨流（仿浙江山陰蘭亭）。[75]

（7）安瀾園（仿浙江海寧陳家隅園）：乾隆二十七年（1762）他第三次南巡，幸海寧陳氏隅園，歸來後，在四宜書屋附近加以仿建而成。[76]

（8）文源閣（仿浙江寧波天一閣）：建於乾隆三十九年（1774）他第四次南巡（1765）之後。[77]

5. 長春園：

（1）小有天（仿杭州西湖畔汪氏小有天園）：乾隆二十三年（1758）建於思永齋東。[78]

（2）如園（仿江寧藩司署中之瞻園。該園為明代徐達〔1332–1385〕故邸）。[79]

（3）蒨園（茜園）：建於乾隆十六年（1751）他第一次南巡之後。中有八景，又曾移置南宋杭州皇宮舊址中之石「青蓮朵」於園中。[80]

（4）獅子林（仿蘇州城內獅子林）：該園原建於元代，以疊石奇巧聞名。乾隆二十七年（1762）他第三次南巡之後，命吳中堆石高手仿建。[81]

6. 清漪園（頤和園）：

（1）惠山園（仿無錫惠山寄暢園）：建於乾隆十六年（1751）他第一次南巡之後；中有八景。該園於嘉慶（1796–1825）時改為諧趣園；今沿用其名。[82]

（2）蘇州街（圖5.17）（仿蘇州市街〔圖5.18〕）。

（3）昆明湖西堤六橋（仿西湖蘇堤六橋）。[83]

（4）昆明湖鳳凰墩（仿無錫惠山腳下黃埠墩）。[84]

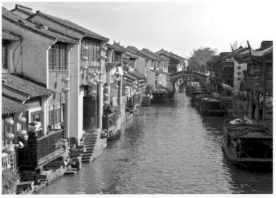

圖5.17　頤和園蘇州街 北京海淀區西北 建於1751　　　　圖5.18　山塘街 江蘇蘇州 始建於825

※ 以上皆為第一次南巡之後所建。

（5）大報恩延壽寺塔（仿杭州六和塔）：建於乾隆二十三年（1758），為乾隆二十二年（1757）他第二次南巡之後建。後塔毀；在該地改建佛香閣。[85]

（6）轉輪藏（仿杭州宋代法要寺藏經閣）。[86]

7. 靜明園：

（1）竹鑪山房（仿無錫惠山聽松菴竹鑪山房）。[87]

（2）聖因綜繪（仿杭州西湖行宮，即聖因寺）。[88]

（3）玉峰塔影（仿鎮江金山寺妙高峰）。[89]

※ 以上皆建於乾隆十八年（1753），即他第一次南巡之後的第二年。

8. 避暑山莊：

（1）千尺雪觀瀑亭（仿蘇州寒山寺千尺雪）：建於乾隆十六年（1751）秋。[90]

（2）文園獅子林（圖5.19）（仿蘇州獅子林〔圖5.20〕；長春園中也仿有一獅子林）：建於乾隆三十九年（1774）。[91]

（3）永佑寺塔（圖5.21）（仿杭州六和塔〔圖5.22〕）：原在清漪園大報恩延壽寺後仿建；乾隆二十三年（1758）火毀後，於乾隆二十九年（1764）在此仿建。[92]

（4）文津閣（仿浙江寧波天一閣）：建於乾隆四十九年（1784）之前。[93]

（5）煙雨樓（圖5.23）（仿浙江嘉興煙雨樓〔圖5.24〕）：建於乾隆四十五年（1780）他第五次南巡之後。[94]

（6）羅漢堂（在山莊外獅子園東）（仿浙江海寧縣碧雲寺羅漢堂）。[95]

9. 靜寄山莊：

（1）畫禪室（仿董其昌書齋名）。

（2）盤山千尺雪（仿蘇州寒山寺千尺雪）：建於乾隆十七年（1752）。[96]

（3）泉香亭（仿杭州龍井八景之一）：建於乾隆三十九年（1774）。[97]

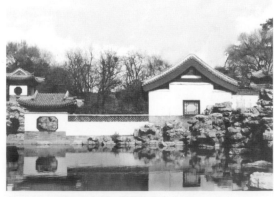

圖5.19　文園獅子林 河北承德避暑山莊 建於1774

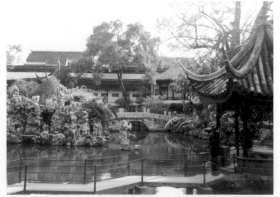

圖5.20　獅子林 江蘇蘇州 始建於1342 重建於1589

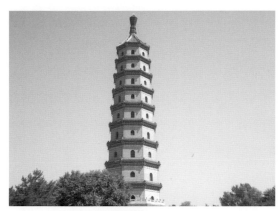
圖5.21　永佑寺塔 河北承德避暑山莊 建於1764

圖5.22　六和塔 浙江錢塘江畔 始建於970

圖5.23　煙雨樓 河北承德避暑山莊 建於1780

圖5.24　煙雨樓 浙江嘉興 始建於1548 重建於1918

10. 盛京行宮：

（1）文溯閣（仿浙江寧波天一閣）：乾隆四十九年（1784）他第六次南巡之後建成，為儲放《四庫全書》。[98]

　　以上所舉至少四十七例，僅為所知，難以遍全。雖則如此，但根據這些資料，再加上康熙時已在暢春園中所仿建的蘇州街，則可得知清初康熙、雍正、乾隆三帝在宮中和各地苑囿中所仿建的江南名勝（自然景色、園林、和建築），至少有十二處六十四個景點（參見頁254–259【附錄5.2】）。其中，單就乾隆皇帝在位期間所建，至少便有四十七例以上。從乾隆六年（1741）他三十一歲開始，到乾隆四十九年（1784）他七十四歲為止，四十三年之間大動土木，修建園林宮室，幾乎無一日停止。他一生對於修建園林的狂熱情形，類似於他對書畫的癡迷行為，其執著的程度令人難以置信。這樣連年的興工動土，自然是勞民傷財。這種行為實非一個仁君聖主所該有。因此，他也曾經不止一次地冷靜反省，且在詩文中加以自責，如見於他在乾隆四十五年（1780）所作的〈知過論〉，和乾隆四十九年（1784）所作的

〈團河行宮即事〉詩注。[99] 在〈知過論〉一文中，他說：

> ……四十餘年之間，次第興舉：內若壇廟、宮殿、京城、皇城、禁城、溝渠、河道、
> 以及部院衙署，莫不爲之葺其壞，新其舊。外若海塘、河工、城郭、堤堰，莫不爲之
> 修其廢，舉其湮。是皆有關國政，則胥用正帑。物給價，工給值，而弗興徭役、加賦
> 稅以病民。他若內而西苑、南苑、暢春園、圓明園、以及清漪、靜明、靜宜三園，又
> 因預爲菟裘之頤，而重新寧壽宮，別創長春園。外而盛京之屬城，式築其類；永陵、
> 福陵、昭陵、陪都宮殿，胥肯搆以輪奐。又景陵、泰陵、往來之行宮，以及熱河往來
> 之行宮、避暑山莊、盤山之靜寄山莊；更因祝釐，而有普陀宗乘之廟；延班禪，而有
> 須彌福壽之廟；以至普寧、普樂、安遠諸寺，無不因平定準夷，示興黃教，以次而建。
> 是皆弗用正帑，惟以關稅盈餘，及內帑節省者。物給價，工給值，更弗興徭役、加賦
> 稅以病民。……[100]

此詩表面上雖是自責他的喜好修屋建園，但實際上卻是趁此為自己的行為辯解，說明他所有的工程費用都是出自內府（皇室私有財庫），而工人都是僱自民間，且論工計酬，因此沒有影響到國計民生。他為何作這樣的一首詩？個人認為他天資聰穎，個性精明幹練，又熟知中國歷史典籍，自然瞭解後代史家會如何批判他那樣連年耗費大量人力物力，修建園林宮室，作為休閒娛樂之用的浪費行為。因此他先自責，表示自己是有反省能力的人，但卻又趁機辯白，以免他作為仁君的形象受到損傷。

　　以上所見康熙、雍正、乾隆三朝皇帝對江南美景的欣賞，和不斷在北方加以仿建的事實，反映了當時江南風格的園林藝術和審美觀，對清初皇室產生了持續而深厚的影響。然而，這並不意味著江南園林的藝術品味是清初皇室唯一鍾愛的選擇。事實上，清初立國以來，治理帝國的政策和文化特色是拼合式的：兼採滿洲軍事、藏傳佛教、和漢人文治的組織結構。同樣地，清初皇室的藝術品味也是混合式的。換言之，在以上各處皇家苑囿中，所見那些仿造種種江南園林和建築的周遭，同時也存在著藏傳佛教的喇嘛廟，它們遍布在宮中和各處苑囿裡。而在避暑山莊中，在這些之外，同時還有代表蒙古文化的蒙古包。此外，更值得注意的，是乾隆皇帝因著迷於其他異文化而仿建的各種外國建築，包括：位在西苑（南海）的回式建築寶月樓、圓明園中的大水法和遠瀛觀等西洋式建築、以及西洋式的迷宮花園等。縱然如此，這些異國風格的園林與建築，不論在數量上、占地上、或所費工時上，都無法與所仿的江南造景和園林建築相比。簡言之，仿造江南景點與園林建築，是康熙、雍正、和乾隆時期最主要的藝術活動之一。

結論

　　康熙和乾隆兩位皇帝是中國歷史上在位期間最長，也是出外巡狩最頻仍的皇帝。康熙皇帝在位六十一年，曾出外巡狩次數至少六十四次，平均每年出外巡狩一點零四（1.04）次以上。乾隆皇帝在位六十年，曾到各處巡狩至少七十一次，平均出外巡狩一點一八（1.18）次以上，這還未計入他當太上皇三年多期間到承德秋獮的次數。康熙和乾隆二帝到境內各處的巡狩，都具有政治、軍事、經濟、或文化上的目的。其中，他們六度南巡江、浙的規模最大，耗費的人力也最多，而且從藝術史的角度看來，影響也最為重大，特別是在繪畫和園林建築方面。在繪畫方面，這兩位皇帝都曾徵調江南畫家入宮服務，並繪製《南巡圖》。另外，由於他們多次親自體會江南地區的自然美景和名勝古蹟，深受感動，因此又命令隨行畫家沿途繪製美景；其目的除了為保留那些實景的優美景觀之外，也為了作為日後在北方苑囿中仿建的根據。而他們回到北方後，又曾徵調南方的園林設計師，在宮中和各地的皇家苑囿中仿建了許多著名的江南景點和園林建築。這種情形，從康熙皇帝開始，經雍正皇帝，到乾隆皇帝時達到高峰。總計這段期間，在宮中、南苑、西苑、暢春園、圓明園、長春園、清漪園、靜宜園、靜明園、避暑山莊、和靜寄山莊、甚至瀋陽故宮等十二處所仿建的江南景觀和園林建築，至少有六十三處（參見【附錄5.2】）。而其中最常被重複仿建的，包括蘇州的獅子林疊石、寒山寺的千尺雪、鎮江的金山寺、無錫的惠山園和聽松菴；杭州的西湖八景、小有天、和六和塔；海寧的安瀾園，和寧波的天一閣，以及紹興山陰的蘭亭等。仿建江南自然美景與人文景觀，儼然成為清初康、雍、乾時代最重要的藝術活動之一。

附記：本文原刊載於《故宮學術季刊》，32 卷 3 期（2015 年春），頁 1–62。

【附錄5.1】

擇錄（清）阿桂等編《欽定南巡盛典》（1791）〈名勝〉篇所見乾隆皇帝南巡時所住之著名行宮的位置、始駐年代、和附近的名勝景點

代號說明：（數字）代表「行宮」　　◎代表「名勝景點」

1. 直隸地區：行宮至少八處；名勝四處。[101]

◎蘆溝橋（在北京城廣寧門西南三十里）：「蘆溝曉月」。南巡每次必經。

◎郊勞臺（在良鄉縣南）。原為迎接凱旋將士及接受獻俘而建。

（1）黃新莊行宮。

◎永濟橋（在涿州城北）。

（2）涿州行宮。乾隆十六年（1751）。

（3）紫泉行宮（在新城縣西）。乾隆十六年（1751）。

（4）趙北口行宮（在任邱縣北）。

（5）韓太傅祠（在任邱縣南十里）。乾隆二十七年（1762）。

（6）毛公祠行宮、行館（在河南縣南）。乾隆二十七年（1762）。

（7）紅杏園行館（在獻縣南）。乾隆十六年（1751）。

（8）絳河行館（在景州絳城）。乾隆三十年（1765）。

◎開福寺（在景州西）。

2. 山東地區：行宮至少二十二處；名勝七處。[102]

（1）思泉行宮（在德州南門外）。乾隆二十二年（1757）。

（2）曲陸店行宮（在平原縣西北）。乾隆四十一年（1776）。原為巡泰山、曲阜而建。

（3）李六店行殿（在平原縣東南）。

（4）晏子祠行宮（在濟河縣西北行宮）。乾隆三十年（1765）。

（5）潘村行館（在長清縣東北）。乾隆四十九年（1784）。

（6）崮山亭館（在長清縣東南）。乾隆三十六年（1771）。原為巡泰山、曲阜而建。

（7）靈巖山行殿（在長清縣東南）。乾隆二十一年（1758）。原為巡泰山而建。

（8）泰嶽行軒（在泰安縣北）。乾隆二十二年（1757）。

（9）玉皇廟（建屋數楹，在迴馬嶺稍南）。乾隆十三年（1748）。原為巡泰山而建。

（10）朝陽洞（精舍三間）。

（11）白鶴泉行宮（在泰山南麓）。乾隆三十六年（1771）。原為巡泰山而建。

◎岱廟（行殿）。雍正七年（1729）；乾隆三十五年（1770）。

◎對松山（在岱嶽南麓）。乾隆四十一年（1776）。

（12）四賢祠行宮（在泰安縣西南）。

◎孔廟（在曲阜縣城內）。雍正七年（1729）重建；乾隆東巡／乾隆二十二年（1757）第二次南巡回程復謁廟。

◎孔林（在曲阜縣城北）。康熙二十三年（1684）第一次南巡詣此並擴大；雍正八年（1730）重修。

（13）水中行館（在泗水縣城北）。乾隆三十六年（1771）。

（14）古泮池行宮（在曲阜縣東南）。乾隆二十年（1755）。

◎孟廟（在鄒縣城南）。

（15）泉林行宮（在泗水縣東）。康熙二十三年（1684）。

（16）註經臺行館（在費縣北）。乾隆四十五年（1780）。

（17）萬松山行殿（在費縣東北）。乾隆三十年（1765）。

（18）間官里行宮（在郯城縣西北）。乾隆三十年（1765）。

（19）郯子花園行宮（在郯城縣外）。乾隆二十七年（1762）。

◎南池（在濟寧州南門外）。

◎太白樓（在濟南州南）。

（20）分水口（建屋數楹，在汶上縣界）。乾隆三十年（1765）。

（21）光岳樓（建屋數楹，在東昌府城中）。乾隆三十年（1765）。

（22）四女寺（建屋數楹，在恩縣界）。乾隆三十年（1765）。

3. 江南（淮安、徐州、揚州）地區：行宮八處，名勝至少十處。[103]

（1）龍泉莊（在江蘇宿遷縣，入江南首程）。乾隆四十四年（1779）。

（2）順河集行館（在宿迁縣運河遙堤旁）。乾隆二十五年（1760）。

（3）林家莊行殿（在桃源縣）。乾隆四十四年（1779）。

（4）林家莊行館（在桃源縣）。乾隆二十九年（1764）。

（5）楊家莊行宮（在清河縣）。乾隆四十五年（1780）。取代桂家莊行宮。

（6）桂家莊行宮（在清河縣）。乾隆四十五年（1780）前的南巡皆住於此。

◎陶莊河神廟（在淮安府清河縣）。

◎明代惠濟祠（在淮安府清河縣）。明代已有。

（7）天寧寺行宮（在揚州府拱宸門外）。寺原為東晉時謝安（320–385）別墅，北宋政和（1111–1117）間改
　　為今名。乾隆二十一年（1756）建行宮於其右。

◎文滙閣。乾隆四十五年（1780）題行宮額，曰「文滙閣」。景點多題詩。

◎香阜寺（揚州江都縣運河之東）。俗名小五臺。

◎竹西芳經（在揚州城北）。唐李白（701–762）、吳道子（約680–759）、杜牧（803–852），北宋蘇軾
　　（1036–1101）曾遊。

◎平岡艷雪、臨水紅霞、杏花村舍。

◎邗上農桑（在迎恩河西岸）。仿康熙時期所作《耕織圖》於河北，藝穀獻桑。

◎慧因寺。多景點：卷石洞天／倚虹園／蝶雲春暖／西園曲水／篠園花瑞／平流湧瀑等。

◎平山堂（在法淨寺之右）。又稱大明寺，古棲靈寺。北宋歐陽修（1002–1072）修建。

（8）高旻寺（在城南）。古稱三漢河寺，康熙皇帝南巡時作為行宮。

◎錦春園（在揚州府城南）。

4. 江南（鎮江、常州、蘇州）地區：行宮四處，名勝十六處以上。[104]

（1）金山江天寺行宮。金山在鎮江府西北七里大江中，一名浮玉山。

◎文宗閣。乾隆三十年（1765）賜閣，曰「文宗」；其前已有《古今圖書集成》，後貯《四庫全書》。

（2）錢家港行宮（在金山之麓）。

◎甘露寺（在鎮江府北固山）。

◎惠山寺。在惠山（無錫縣錫山之西），又稱慧山，九龍山。山有泉，唐陸羽（733–804）品為第二。乾隆

　　二十二年（1757）第二次南巡額其堂，曰「竹鑪山房」。寺中舊藏明王紱（1362–1416）諸人所畫《竹鑪圖》四卷，後毀於火。乾隆四十五年（1780）第五次南巡，親灑宸翰，補繪竹鑪茅屋。後來又命六皇子永瑢及諸臣工續成二、三、四圖，各為一卷。賜付聽松菴藏。

◎寄暢園（在惠山之左）。明正德（1506–1521）中，尚書秦金（1467–1544）闢為園。康熙皇帝賜詩。乾隆皇帝於第二次和第四次南巡皆賜額。

（3）蘇州織造府官廨行宮。

◎滄浪亭（在蘇州郡學之東）。

◎獅子林。在城東北隅，元惟則法師（約 1280–1350）建。乾隆皇帝於第二、三、四次南巡皆賜書額。

◎虎邱（蘇州府西北九里）。原為東晉（317–402）時王珣（349–400）別墅。乾隆皇帝第一次南巡和第三次南巡，皆賜書寺額。

◎靈巖山（在蘇州府西三十里）。春秋（西元前 770– 西元前 475）時吳國館娃宮舊址。靈巖山寺，康熙皇帝南巡時駐此。

（4）靈巖山行宮。乾隆十六年（1751）。

◎寒山別墅（在支硎山西）。

◎千尺雪（在寒山）。石壁峭立。再往上為法螺寺。

◎支硎山（在蘇州府西）。東晉時支遁（314–366）居處。

◎華山（在蘇州府西）。

◎鄧尉山（光福山在蘇州府西南）。漢時鄧尉（生卒年不明）隱居處。

◎高義園（在蘇州府西，天平山中）。

◎穹窿山（在蘇州府西南）。

◎石湖（在蘇州府西南，太湖支流）。

5. 江南（浙江、嘉興、杭州）地區：行宮四處；名勝四十七處以上。[105]

◎煙雨樓（在嘉興府城東南）。吳越錢氏（907–978）建。乾隆皇帝第三次南巡時御書。

（1）安瀾園（在海寧州拱辰門內）。原名「隅園」，陳元龍（1652–1736）別業。乾隆皇帝第三次南巡御書聯。

◎鎮海塔院（在海寧州春熙門外）。

◎尖山（在海寧州城東南）。乾隆皇帝第三次和第六次南巡，審查江海、籌辦石塘。

（2）杭州府行宮（即府治太平坊織造官廨）。康熙皇帝第二次南巡時建。乾隆皇帝第一次南巡時御書額。

◎宗陽宮（在杭城新宮橋東）。南宋（1127–1279）德壽宮遺址。咸淳（1265–1274）中改為道院。東為觀梅古社。

◎吳山大觀（在紫陽山巔）。

（3）西湖行宮。聖因寺在其南。康熙皇帝南巡時曾駐蹕。乾隆時寺中界為二。乾隆皇帝第六次南巡時書額「文瀾」。

◎西湖八景（在郡西，故名）。古稱明聖湖。分裡、外；孤山居間。康熙皇帝第二次南巡時定名為「西湖八景」：平湖秋色／三潭印月／雷峰西照／柳浪聞鶯／雙峰插雲／斷橋殘雪／蘇堤春曉／曲院風荷。

◎雲林寺（北高峰下，古靈隱寺）。康熙皇帝第二次南巡時賜名。乾隆皇帝六次南巡皆遊之。

◎飛來峰（在雲林寺旁）。有冷泉猿嘯、蓮華峰（在飛來峰稍西）、韜光觀海諸景。

◎北高峰（在雲林寺後）。

◎天竺寺（在白雲峰後）。

◎蕉石鳴琴（在丁家山、當湖之西）。

◎虎跑泉（在大悲寺中）。

◎法雲寺（在赤山）。舊名慧因禪院。

◎龍井（鳳篁嶺）。唐時僧辨才（723–778）居此。

◎湖山春社（在金沙澗北）。

◎玉帶晴虹。金沙堤上有橋曰「玉帶橋」。

◎玉泉魚躍（在青漣寺內）。康熙皇帝第二次南巡時賜名。

◎大佛寺（在錢塘門外，石佛山上）。

◎萬松嶺（在寶雲山）。東晉葛洪（284–343）舊居。

◎黃山積翠（在棲霞嶺後）。

◎石屋洞（在石屋嶺下）。

◎水樂洞（在煙霞嶺下）。

◎湖心平眺（在外湖之中央）。康熙皇帝題亭額。

◎瑞石洞（在瑞石山麓）。

◎天一泉（在孤山西麓）。

◎梅林歸鶴（在孤山之陰）。北宋林逋（967–1028）隱居處。

◎述古堂（在六一泉左）。

◎吟香別業（在孤山放鶴亭之南）。

◎小有天園（在淨慈寺西、慧日峰下）。

◎留餘山房（在南高峰陰）。

◎漪園（在雷峰夕照亭下）。舊名白雲菴。

◎敷文書院（在鳳凰山之萬松嶺）。舊名萬松書院。

◎昭慶寺（在錢塘門外）。吳越王錢元瓘（887–941）建。名菩提院。

◎普園院（在資巖山麓）。

◎里安寺（在南山十八澗）。

◎六和塔（在錢塘江畔月輪山之開化寺）。雍正十三年（1735）重修。乾隆皇帝第一次南巡時曾登塔。

◎鳳凰山（在鳳山門外）。

（4）梵村／閱武樓（五雲山南地）

◎雲棲寺（在錢塘江畔，五雲山之西）。

6. 江南（江寧、徐州）地區：行宮七處，名勝九處以上。[106]

（1）龍潭鎮行殿（在句容縣西北）。康熙時期建。

◎寶華山（在句容縣北）。本名華山。六朝時寶誌（生卒年不詳）道場。康熙皇帝賜名慧居寺。

（2）棲霞寺行宮（在江寧府東北）。又稱攝山，在中峰之左，玲峰池在中峰之側；紫峰閣在中峰之麓；萬松
　　　山房在中峰之半；天開巖在中峰之右；疊浪崖在西峰之側；德雲菴在西峰之麓。乾隆二十二年（1757）建。

（3）珍珠泉（白乳泉，屋數椽）。在千佛嶺之東。乾隆四十五年（1780）建。

◎燕子磯（在觀音門外）。

◎後湖（江寧府大平門外）。又名：蔣陵湖、秣陵湖、元（玄）武湖、昆明池。

（4）江寧府織造廨署行宮。康熙皇帝南巡曾居。乾隆十六年（1751）改為行宮。

◎報恩寺（在寶門外）。古大長干里。

◎雨花臺（在聚寶山東麓）。

◎朝天宮（地及冶城）。春秋時吳王夫差（?– 西元前 473）鑄劍處。

（5）清涼山行軒（在江寧府之西北隅）。乾隆四十九年（1784）建。

◎雞鳴山（在江寧府城東北）。

◎靈谷寺（在鍾山之南）。後有浮圖，六朝時寶誌改葬處。

◎牛首山（在城南三十里）。上有洪覺寺。

（6）柳泉行宮（在銅山縣東北境）。

（7）雲龍山行宮（在徐州府城南）。乾隆二十七年（1762）建。

【附錄5.2】

清初皇家苑囿中所仿建的江南名勝與園林事例簡表

序號	地點	景觀	建構年代	所仿江南園林／景點	備註	景點編號：＊
一	紫禁城					
	1	乾隆花園				
		流杯亭（禊賞亭）	乾隆三十七年（1772）	浙江，山陰蘭亭		＊1
	2	建福宮花園				
		飛來石	?	杭州，飛來峰	孟（1993）：228。	＊2
	3	文淵閣	乾隆三十九年（1774）建成	浙江，寧波天一閣	清高宗，〈文淵閣記〉；〈文津閣作歌〉注。	＊3
二	北海					
	1	鏡清齋				
		水塘、疊石、竹林小徑	乾隆二十一年（1756）	江南園林特點	孟（1993）：240。	＊4
	2	濠濮間			按，康熙時期所見避暑山莊中有一景「濠濮間想」；乾隆十年（1745）擴建靜宜園中也有一景，名曰「知樂濠」。皆用莊子與惠施遊濠上之典故。	
		水塘、疊石	乾隆二十二年（1757）	江南園林特點	孟（1993）：239。	＊5
	3	塔山北面山下				
		遠帆閣等建築群	乾隆三十六年（1771）	鎮江，金山江天寺建築群	孟（1993）：239。	＊6
	4	萬佛樓				
		妙香亭中刻十六羅漢像	乾隆三十六年（1771）	杭州，聖因寺貫休十六羅漢像刻石	為慶祝乾隆皇帝生母孝聖皇太后（1692–1777）八十大壽而建。孟（1993）：243。	＊7
三	南海					
	1	千尺雪	乾隆十六年（1751）	蘇州，寒山寺千尺雪	孟（1993）：254；清高宗，〈盤山千尺雪記〉。	＊8

（接下頁）

序號	地點	景觀	建構年代	所仿江南園林／景點	備註	景點編號：*
四	暢春園				（在清華園舊址）康熙二十八年（1689）二度南巡後，康熙皇帝因慕江南山水，命畫家葉洮（陶）設計建造。 孟（1993）：244。	
	1	買賣街	康熙二十三年（1684）或康熙二十八年（1689）之後	蘇州市街	孟（1993）：245。	＊9
五	圓明園				汪（2007）：47–50。 又，該園為康熙四十八年（1709）賜雍親王，雍正四年（1726）遷住，時有二十八景；乾隆九年（1744）擴建，增十二景，共四十景；見清高宗，〈圓明園記〉。	
	1	平湖秋月	雍正三年（1725）	西湖，平湖秋月	孟（1993）：258； 汪（2007）：75。	＊10
	2	麯院風荷	雍正年間；乾隆二十二年（1757）至乾隆二十七年（1762）之間	西湖，麯院風荷	孟（1993）：258、261； 汪（2007）：68。	＊11
	3	三潭印月	乾隆二十二年（1757）至乾隆二十七年（1762）之間	西湖，三潭印月	孟（1993）：262–263； 汪（2007）：75。	＊12
	4	蘇堤春曉	同上	西湖，蘇堤春曉	孟（1993）：264。	＊13
	5	斷橋殘雪	同上	西湖，斷橋殘雪	在滙芳書院附近。 汪（2007）：66。	＊14
	6	花港觀魚	同上	西湖，花港觀魚	汪（2007）：70。	＊15
	7	南屏晚鐘	同上	西湖，南屏晚鐘	汪（2007）：77。	＊16
	8	雷峰夕照	同上	西湖，雷峰夕照	汪（2007）：78。	＊17
	9	九孔橋	同上	西湖，蘇堤	在麯院風荷。 汪（2007）：68。	＊18
	10	西峰秀色	同上	杭州，西峰秀色	孟（1993）：269； 但汪（2007）：70，謂此景仿江西廬山落日。	＊19
	11	買賣街	同上	蘇州市街	在同樂園西之南北長街。 孟（1993）：268； 汪（2007）：68。	＊20
	12	獅子林	同上			＊21
	13	坐石臨流	同上	浙江，山陰蘭亭	汪（2007）：68。	＊22

（接下頁）

序號	地點	景觀	建構年代	所仿江南園林／景點	備註	景點編號：＊
五（承前）	14	安瀾園	乾隆二十七年（1762）	海寧，陳家隅園	此園在圓明園之福海北岸四宜書屋附近。又據孟（1993）：276，和《中國古代建築》（2002）：92之景點標示，綺春園中另有一四宜書屋。 清高宗，〈陳氏安瀾園記〉；孟（1993）：269、327–328；汪（2007）：96。	＊23
	15	文源閣	乾隆三十九年（1774）建	浙江，寧波天一閣	汪（2007）：97；清高宗，〈文津閣作歌〉注。	＊24
六	長春園				乾隆皇帝於乾隆十四年（1749）開始在圓明園東側建構，乾隆十六年（1751）完成，其中又建許多小園，成為園中之園。	
	1	小有天	乾隆二十三年（1758）第二次南巡後建	杭州，汪氏小有天	汪（2007）：85；孟（1993）：273–274。	＊25
	2	如園	同上	江寧，藩司署中瞻園	瞻園為明代徐達舊邸。汪（2007）：84。	＊26
	3	獅子林				
		中有雲林石室、清閟閣	乾隆二十七年（1762）第三次南巡後建	蘇州，獅子林	孟（1993）：274–275。	＊27
	4	蒨園（茜園）				＊28
		青蓮朵	乾隆十六年（1751）第一次南巡後置		取杭州南宋皇宮中之蒨石置園中。孟（1993）：273；汪（2007）：84。	＊29
七	清漪園（頤和園）				即今頤和園。乾隆十四年（1749）冬開始整治西北郊水系。乾隆十五年（1750）宣布改甕山名為萬壽山，金海為昆明湖。 清高宗，〈萬壽山昆明湖記〉（乾隆十六年〔1751〕）；〈萬壽山清漪園記〉（乾隆二十六年〔1761〕）；孟（1993）：280–281。	
	1	惠山園	乾隆十六年（1751）	無錫，惠山寄暢園	嘉慶年間（1796–1825）改名諧趣園。孟（1993）：282、293。	＊30
	2	買賣街	乾隆十六年（1751）	蘇州市街		＊31
	3	昆明湖西堤六橋	乾隆十六年（1751）	杭州，西湖蘇堤六橋	孟（1993）：293。	＊32
	4	昆明湖鳳凰墩	乾隆十六年（1751）	無錫，惠山腳下黃埠墩	孟（1993）：295。	＊33
	5	大報恩延壽寺塔（後毀）	乾隆二十三年（1758）	杭州，六和塔	後塔毀，在該地改建佛香閣。孟（1993）：289。	＊34

（接下頁）

序號	地點	景觀	建構年代	所仿江南園林／景點	備註	景點編號：*	
七（承前）		6	轉輪藏	乾隆年間	杭州，宋代法要寺藏經閣	孟（1993）：289。	*35
八	靜宜園					位在北京西郊香山，金代已有開發，康熙時期建有行宮，乾隆十年（1745）大規模擴建，共二十八景。 孟（1993）：298–299。	
		1	瓔珞巖	乾隆十年（1745）		孟（1993）：300。 按，此應是仿李公麟《山莊圖》中之景，名瓔珞巖。	*36
		2	棲雲樓	乾隆十年（1745）		孟（1993）：300。 按，此應是仿李公麟《山莊圖》中之景，名棲雲寺。	*37
		3	知樂濠	乾隆十年（1745）		孟（1993）：300。 按，此乃取莊子惠施遊濠上之典故。其疊石則仿江南園林風格。	*38
		4	流觴曲水	乾隆十年（1745）	浙江，山陰蘭亭	孟（1993）：300。	*39
		5	畫禪室	乾隆十年（1745）		董其昌書齋名。 孟（1993）：300。	*40
九	靜明園					位在北京西郊玉泉山麓，古來為燕京八景之一。康熙三十一年（1692）改稱靜明園，乾隆十五年（1750）進行大規模改建；乾隆十八年（1753）為十六景，各以四字命名；又後增為十六景，各以三字命景，共成三十二景。 孟（1993）：295–296。	
		1	竹鑪山房	乾隆十八年（1753）	無錫，惠山聽松菴，竹鑪山房	清高宗，〈玉泉山竹鑪山房記〉；孟（1993）：297。	*41
		2	聖因綜繪	乾隆十八年（1753）	杭州，西湖行宮（聖因寺）	杭州聖因寺內有貫休畫十六羅漢像刻石。 孟（1993）：297。	*42
		3	玉峰塔影	乾隆十八年（1753）	鎮江，金山妙高峰	孟（1993）：298。	*43
十	避暑山莊					山莊之修建史：康熙四十二年至康熙五十年（1703–1711）避暑山莊建成，有三十六景，以四字題名；乾隆十九年（1754）又擴建三十六景，以三字題名；至乾隆五十五年（1790）全部完成。山莊中共七十二景，建築時間前後共八十七年。 孟（1993）：248–249。	

（接下頁）

序號	地點	景觀	建構年代	所仿江南園林／景點	備註	景點編號：＊	
十（承前）		1	萬壑松風	康熙四十二年（1703）至康熙五十年（1711）	西湖萬松嶺	清聖祖，〈熱河三十六景詩並序〉。	＊44
		2	錘峰落照	同上	黃公望，《浮嵐暖翠》	同上。	＊45
		3	曲水荷香	同上	浙江，山陰蘭亭	同上。	＊46
		4	濠濮間想	同上		同上，孟（1993）：254。按，此乃取莊子與惠施游濠上之典故。北海東岸亦有一景同名曰「濠濮間」。又，靜宜園中也有一景名曰「知樂濠」（乾隆十年〔1745〕建）。其水塘疊石仿江南之風。	＊47
		5	天宇咸暢	同上	鎮江，妙高峰	同上。	＊48
		6	遠近泉聲	同上	江西，廬山瀑布	同上。	＊49
		7	雙湖夾鏡	同上	西湖，裡外湖	同上。	＊50
		8	芝逕雲堤	同上	西湖，蘇堤	孟（1993）：252。	＊51
		9	滄浪嶼	同上	蘇州，滄浪亭	同上。	＊52
		10	小金山	同上	鎮江，金山寺	孟（1993）：252、254。	＊53
		11	煙雨樓	乾隆四十五年（1780）	嘉興，南湖煙雨樓	孟（1993）：253。	＊54
		12	文園獅子林（其中建有清閟閣）	乾隆三十九年（1774）	蘇州，獅子林	孟（1993）：252。	＊55
		13	千尺雪	乾隆十六年（1751）	蘇州，寒山寺千尺雪	孟（1993）：254；清高宗，〈盤山千尺雪記〉。	＊56
		14	文津閣	乾隆四十九年（1784）前建成	浙江，寧波天一閣	孟（1993）：255；清高宗，〈文津閣作歌〉。	＊57
		15	永佑寺舍利塔	乾隆二十九年（1764）	杭州，六和塔	乾隆十五年（1751）第一次南巡後，在清漪園建大報恩延壽寺時，原擬建一塔（仿杭州六和塔），但乾隆二十三年（1758），該塔建至頂部時，突崩毀，遂在原地改建佛香閣以代之。按，此永佑寺舍利塔即仿杭州六和塔之作。清高宗，〈永佑寺舍利塔記〉；孟（1993）：254–255、284。	＊58
		16	羅漢堂（山莊外）		浙江海寧碧雲寺羅漢堂	賴惠敏（2009）。	＊59
十一	靜寄山莊						
		1	畫禪室			仿董其昌書齋名。	＊60
		2	盤山千尺雪	乾隆十七年（1752）	蘇州，寒山寺千尺雪	清高宗，〈盤山千尺雪記〉。	＊61

（接下頁）

序號	地點	景觀	建構年代	所仿江南園林／景點	備註	景點編號：＊
十一（承前）	3	泉香亭	乾隆三十九年（1774）	杭州，龍井	清高宗，〈跋錢維城《御製龍井八詠詩圖冊》〉。	＊62
十二	奉天行宮					
	1	文溯閣	乾隆四十七年（1782）前建成	浙江，寧波天一閣	清高宗，〈文溯閣記〉；〈文津閣作歌〉注。	＊63

※ 資料出處：
（1）清聖祖，《聖祖仁皇帝御製文三集》；（2）清高宗，《御製文》（初集、二集）；（3）清高宗，《御製詩》（初集～五集）；（4）于敏中、英廉，《欽定日下舊聞考》；（5）章唐容輯，《清宮述聞》；（6）張富強，《皇家宮苑》；（7）于倬雲主編，《紫禁城建築研究與保護》；（8）王立平、張斌狪，《避暑山莊春秋》；（9）趙玲、牛伯忱，《避暑山莊及周圍寺廟》；（10）何重義、曾昭奮，《圓明園園林藝術》；（11）汪榮祖撰，鍾志恆譯，《追尋失落的圓明園》；（12）孟亞男，《中國園林史》；（13）賴惠敏，〈乾隆皇帝修建熱河藏傳佛寺的經濟意義〉；（14）各項詳細資料，參見文中各注（注42–98）。

6

清初江南地區繪畫與人文勢力的發展

前言

　　江南地區（廣義而言包括：江蘇、浙江、江西、安徽、湖北、湖南等長江下游地區），特別是江、浙兩省，由於地處長江以南，氣候溫和，水利發達，因此物產豐富；加上隋代（581–618）以降大運河的開通，貫穿此區，連絡了杭州和北京兩地，使得這地區與北方往來無阻；而經由漕運，此區更成為支援北方糧食所需的經濟重心。五代時期（907–960），北方戰亂頻仍，但江南地區相對安定。在吳越（907–978）和南唐（937–975）的開發和建設下，促使這個地區的社會穩定，民生富裕。因此，宋代（960–1279）以降，江南地區不論是在經濟方面、或人文方面的發展，都領先全國其他各地。到了清初，這種情形更為明顯；特別是在繪畫方面的發展，更達到了空前的高度。不論是從活動於當地的民間畫家人數，或入值宮廷畫院的畫家人數來看，這個地區都居全國之冠。此外，清初江南地區進士登科的人數激增；那些來自江南的才俊之士，經由科舉入仕，服務於宮廷，由於兼擅詩文書畫，而受到皇帝的欣賞與重用。他們也和那些江南籍的院畫家一般，經常奉命參與了許多宮廷的文化活動，在其中扮演了十分重要的角色。本文將結合相關的文獻和圖像資料來說明以上的這些現象。

　　這裡所謂的清初，主要指順治（1644–1661）到嘉慶（1796–1820）時期的一百七十六（176）年之間，特別是乾隆時期（1736–1795）。要研究此期畫壇和畫家的活動，不可不注意當時人所撰寫的最重要兩本畫史論著。其一為張庚（1681–1756）《國朝畫徵錄》（1739序；1758刊）。該書收錄明末萬曆三十八年（1610）到清乾隆二十三年（1758）[1] 期間將近一百五十（150）年中，中國各地約計四百六十六（466）位畫家的活動，是暸解明末清初中國各地畫家活動最重要的史料之一。另一為胡敬（1769–1845）《國朝院畫錄》（1816序）。[2] 該書輯錄《石渠寶笈

初編》（1745）、《石渠寶笈續編》（1793）、和《石渠寶笈三編》（1816）中所列五十三位清初院畫家的姓名、小傳、和作品名稱；又別列二十八位合作的院畫家之名、和他們所合作的作品名稱。此外，書中還補列《石渠寶笈》各編未予著錄的作品名稱；而且凡有皇帝題識的作品也加以登錄，故本書可說是研究清初院畫家活動不可或缺的史料。由於這兩部書在內容上所涵蓋的時間範圍互有重疊（特別是順治初年〔1644〕到乾隆二十三年〔1758〕間），因此二書所記在其間活動的畫家資料自可互相補充參照。以下個人先根據上述二書所錄，從地域性的角度觀察、統計、並解析當時江南籍的畫家人數，和他們在畫院內外活動的情形；其次再補充二書未論之處，包括：清初江南籍進士人數的激增，和乾隆時期重要江南籍進士官員及詞臣畫家在宮中受到重用的情形。希望本文的研究不但可以勾勒出清初江南畫家活動的概況，而且能有助於我們對當時江南人文勢力發展強勁的現象多所瞭解。

一、張庚《國朝畫徵錄》

張庚，浙江秀水人。他所作的《國朝畫徵錄》（乾隆四年〔1739〕序）包括正編和續編。[3] 余紹宋在《書畫書錄解題》中，將《國朝畫徵錄》的編目方式與畫家人數，作了一些整理。[4] 個人再經觀察並將它列表顯示如下。

【表6.1】《國朝畫徵錄》各編類目和所錄畫家人數統計表

書名＼編目	正編	畫家人數	續編	畫家人數
《國朝畫徵錄》	上編	117（多為明遺民）	上編	101
	中編	104	下編	42
	下編	45	方外	9
	方外	15	閨秀	15
	閨秀	16		
	附明	2		
	小計	299	小計	167
	共計	466		

由【表6.1】可知，此書所收的畫家人數共有四百六十六（466）人；至於書中所錄的畫家和他們的活動時間，可知最早為明末鄒之麟（萬曆三十八年〔1610〕進士），[5] 最晚為馬荃（活動於乾隆二十三年〔1758〕）。[6] 換言之，此書所輯錄的四百六十六（466）名畫家，他們活動的時間跨度大約為一百四十八（148）年（1610–1758）。今據書中所記那些畫家的資

料，統計他們的籍貫，並依其人數之多寡排序，得知當時來自江蘇、浙江兩地的畫家之人數眾多，領先各地。詳見【表6.2】中所列。

【表6.2】《國朝畫徵錄》中所見畫家籍貫分布和人數統計表

編目＼地區	江南						小計	華北					小計	東南、西南				小計	不明	總數
	江蘇	浙江	安徽	江西	湖北	湖南		河南	山西	河北	山東	八旗		福建	廣東	廣西	雲南			
正編	134	24	28	10	0	0	**196**	8	10	12	8	3	**41**	4	2	0	0	**6**	56	**299**
續編	79	26	14	8	5	2	**134**	8	3	0	1	5	**17**	2	2	1	1	**6**	10	**167**
人數	213	50	42	18	5	2	**330**	16	13	12	9	8	**58**	6	4	1	1	**12**	66	**466**
名次	1	2	3	4	11	13		5	6	7	8	9		10	12	14–15	14–15			

以上為個人依據張庚《國朝畫徵錄》正、續編所列畫家籍貫分布和人數統計所得之大概；其中，個別省分之畫家人數，僅計所知者；凡不確知屬地者，皆列入不明欄。此表所列各地畫家人數雖難精確，但大體上應可反映當時那些畫家來源的概況。簡言之，由以上表中可見，在明末萬曆三十八年（1610）到清初乾隆二十三年（1758）的一百四十八（148）年之間活動的畫家人數，全中國共有四百六十六（466）人。其中，長江下游的六個省分人數最多，共有畫家三百三十（330）人，約占全部人數（四百六十六〔466〕人）的百分之七十一（71%）以上；而當中包括：江蘇（二百一十三〔213〕人）、浙江（五十人）、安徽（四十二人）、江西（十八人）。其次為華北地區，共有畫家五十八人，占全部人數（四百六十六〔466〕人）的百分之十二（12%）以上；它們包括：河南（十六人）、山西（十三人）、河北（十二人）、山東（九人）、八旗（八人）。而東南和西南人數較少，共十二人，占全部人數（四百六十六〔466〕人）的百分之二（2%）；其中包括：福建（六人）、廣東（四人）、廣西（一人）、雲南（一人）。

又，如以【表6.2】所列各地畫家人數多寡來排序的話，可見前四名都在江南地區：江蘇居首，浙江次之，安徽居三，江西居四；華北地區的河南、山西、河北、山東、和八旗，分居第五到第九名；福建居第十；其他各省依次為湖北、廣東、湖南、廣西、和雲南，分居第十一到第十五名。至於西北的陝西、甘肅，和西南的四川、貴州，則在名單之外。值得注意的是，在這表中所見的現象，與前面所述全國人才資源分布現象有四個重疊的類似處：（1）江蘇和浙江兩地在其中又遙遙領先全國其他各地；而且，江蘇又以四倍的人數領先浙江。（2）表中前十名的省分，有多數都是京杭運河所經之地，包括：河北、山東、安徽、江蘇、和浙江等五地。（3）西南邊疆地區都居末位。（4）八旗成員的人數之多，名列前十名之內，顯見他們在這領域中的競爭力與重要性。

　　此外，我們根據這些畫家的小傳，又得知在這期間曾入清宮作畫的畫家，至少計有四十二人，包括：順治到康熙時期（1644–1722）二十九人；雍正時期（1723–1735）六人；乾隆二十三年（1736–1758）之前七人。今列為【表6.3、6.4、6.5】明示如下。

【表6.3】《國朝畫徵錄》中所見順治到康熙時期（1644–1722）曾入宮作畫的畫者人名和籍貫表

順治～康熙時期 序號	畫家	籍貫	《國朝畫徵錄》編目
1	孟永光	浙江山陰	正：上：19
2	張篤行	不明	正：上：19
3	王　翬	江蘇常熟	正：中：25–26
4	葉　陶	江蘇青浦	正：中：31
5	焦秉貞	山東濟寧	正：中：31–32
6	冷　枚	山東膠州	正：中：32
7	禹之鼎	江蘇江都	正：中：34–35
8	嚴繩孫	江蘇崑山	正：中：34–35
9	宋駿業	江蘇	正：中：38
10	顧　銘	浙江嘉興	正：中：38（康熙十年〔1671〕寫御容）
11	顧見龍	江蘇吳江	正：中：38
12	王原祁	江蘇太倉	正：中：51–52
13	沈宗敬	江蘇華亭	正：下：54
14	蔣廷錫	江蘇常熟	正：下：57–58
15	高其佩	遼寧遼陽	正：下：61
16	王敬銘	江蘇嘉定	正：下：52
17	馮景夏	安徽桐鄉	正：下：61
18	吳應棻	江西歸安	正：下：62
19	馬　豫	陝西綏德，寓金陵	正：下：62
20	俞兆晟	江蘇海鹽	正：下：62
21	鄒元斗	江蘇婁縣	正：下：63–64
22	徐　璋	江蘇婁縣	續：上：90
23	唐　岱	滿洲	續：上：97
24	周　鯤	？	續：上：98
25	余　省	？	續：上：98
26	陳　善	河北大興	續：上：98
27	湯祖祥	江蘇武進	續：上：98
28	釋輪菴	江蘇蘇州	續：上：112–113
29	釋成衡	？	續：下：113

【表6.4】《國朝畫徵錄》中所見雍正時期（1723–1735）曾入宮作畫的畫者人名和籍貫表

序號 雍正時期	畫家	籍貫	《國朝畫徵錄》編目
1	張鵬翀	江蘇嘉定	正：下：65
2	謝淞洲	江蘇長洲	續：上：99
3	沈永年	江蘇華亭	續：上：99
4	袁　江	江蘇江都	續：上：99
5	陳　枚	江蘇松江	續：上：99
6	賀金昆	浙江錢塘	續：上：99

【表6.5】《國朝畫徵錄》中所見乾隆時期（乾隆二十三年〔1758〕之前）曾入宮作畫的畫者
　　　　人名和籍貫表

序號 乾隆元年～二十三年	畫家	籍貫	《國朝畫徵錄》編目
1	張若靄	安徽桐城	續：上：100
2	蔣　溥	江蘇常熟	續：下：102
3	錢　載	浙江嘉興	續：下：102
4	董邦達	浙江富陽	續：下：103
5	鄒一桂	江蘇無錫	續：下：102
6	錢維城	江蘇武進	續：下：103
7	張宗蒼	江蘇吳縣	續：下：104–105

　　根據以上三表（【表6.3、6.4、6.5】）中所見，總計順治元年（1644）到乾隆二十三年（1758）之間，曾入宮作畫的畫者共有四十二人：順治、康熙時期二十九人，雍正時期六人，乾隆二十三年（1758）之前有七人。由此也可知清初宮廷繪畫活動之盛，早已始於順治／康熙時期，雍正時期繼之，而乾隆初期再持續下去的情形。其中最讓人驚訝的現象，是在這四十二位畫家之中，來自江南地區的就有二十九人，占全部人數的百分之六十九（69%）以上；而其中又以江蘇（二十四人）最多，浙江（五人）次之。

　　簡言之，詳讀張庚此書，可得知三個事實：（1）在明末（萬曆三十八年〔1610〕）到清初乾隆二十三年（1758）的一百四十八（148）年期間，全國知名畫家人數約有四百六十六（466）人之多。（2）在此期間，江南一地畫家人數眾多，居全國之冠，其數約計三百三十（330）人，占全國畫家人數（四百六十六〔466〕人）的百分之七十一（71%）以上。而江南地區之中，又以江蘇（二百一十三〔213〕人）和浙江（五十人）兩地畫家最多，遙遙領先全國各地。（3）在個別畫家小傳中，不論其身分是否為官員或職業畫家，凡是曾被徵召到宮中作畫者，都特別加以標明，計有四十二人。而那些曾在宮中活動的四十二位畫家當中，也以來自江南地區的畫家（二十九人）為最大宗，就中又以江蘇籍的畫家（二十四人）最多；浙江籍的畫家（五人）次之，已如以上所述，占全部人數（四十二人）的百分之六十九

（69%）以上；因此，根據這些資料，我們可以瞭解在這期間，一般民間畫家和曾「入宮作畫」的畫家其分布和活動的情形。

但是，胡敬並不認為張庚所記的那些在順治到乾隆初年期間曾入宮作畫的畫家，都可以稱為「院畫家」。他的理由是：其中有許多人並非專業畫家，如宋駿業（？–1713）、王原祁（1642–1715）、蔣廷錫（1669–1732）、張若靄（1713–1746）、蔣溥（1708–1761）、董邦達（1699–1769）、錢維城（1720–1772）等人，都是進士出身的朝廷官員；他們雖然因為擅於繪事而曾經受命作畫，但並不屬於一般的畫畫人（院畫家）。基於這個原因，所以胡敬特別專就順治元年（1644）開始到嘉慶二十年（1816）為止見錄於清宮書畫收藏目錄：《石渠寶笈初編》、《石渠寶笈續編》、和《石渠寶笈三編》等三書中的院畫家人名和作品，作一整理，而後撰著《國朝院畫錄》一書，以釐清當時院畫家的性質，並補充張庚《國朝畫徵錄》的不足。

二、胡敬《國朝院畫錄》

胡敬為浙江仁和人。他在所作的《國朝院畫錄》序文中，批評張庚《國朝畫徵錄》所收錄的某些官員雖曾入宮作畫，但他們本身並非專業畫家，因此不應算是真正的院畫家；也因此，胡敬在他的書中便不收錄那些人的資料。換言之，凡是在他書中所錄的畫家，都是正職的院畫家。他書中所收的資料，包括三部分：（1）《石渠寶笈初編》至《石渠寶笈三編》各編中所列活動於順治元年到嘉慶二十一年（1644–1816）之間主要的院畫家，計五十三人的姓名和小傳。（2）同書各編中所列次要的畫家，計二十八人；他們多只見名字而無小傳，但都因合作某些作品而留名。（3）補充《石渠寶笈初編》至《石渠寶笈三編》各編所缺錄的畫家，計三十三人的人名和作品（其中凡是有皇帝題識的作品，他都加以登錄）。簡計此書所收當時院畫家，共一百一十四（114）人；他們依資料的完備程度而可分為三類：主要的院畫家有五十三人；次要的有二十八人；補充資料的有三十三人。簡言之，此書是研究清初院畫家活動不可或缺的史料。今將這三類資料加以整理，並依序列表呈現，且加以說明如下。

首先，就此書中所錄主要的畫家，依他們活動的時間先後，輯列成【表6.6】，分別辨識出他們的籍貫、活動時間、和《石渠寶笈初編》、《石渠寶笈續編》、及《石渠寶笈三編》中所錄作品數等項，以方便隨後相關問題的討論。

根據【表6.6】中所見，在《石渠寶笈初編》至《石渠寶笈三編》各編中所錄的清初（1644–1816）主要院畫家，共得五十三人。在其中，籍貫可知者三十二人（江蘇十八人、浙江三人、河北四人、西洋三人、山東二人、八旗二人）；籍貫不明者二十一人。其分布如頁272【表6.7】中所示。

【表6.6】《國朝院畫錄》所載《石渠寶笈》各編中所錄順治元年到嘉慶二十一年間（1644–1816）主要的院畫家人名和作品數

序號	院畫家	籍貫	活動時間	錄於《石渠寶笈》之作品數及代表作〔（一）：初編　（二）：續編　（三）：三編〕	備註／出處（《國朝院畫錄》，卷上）
1	黃應諶	河北順天	順治	（二）：1，《桃李園》（順治十五年〔1658〕）	
2	焦秉貞	山東濟寧	康熙	（一）：6，《耕織圖》（康熙三十五年〔1696〕）、《池上篇圖》（康熙二十八年〔1689〕）	擅海西法。頁1–2。
3	冷枚	山東膠州	康熙雍正乾隆	（一）：18，《莊子》（乾隆十年〔1745〕）、《張照題避暑山莊圖》（康熙四十二年至康熙五十年〔1703–1711〕、乾隆十年〔1745〕）前	頁2–4。
4	唐岱	八旗	康熙雍正乾隆	28（一）：13，寶親王題（雍正十一年至乾隆八年〔1733–1743〕）（二）：7（雍正十年至乾隆十一年〔1732–1746〕、乾隆五十一年〔1786〕）（三）：5（康熙六十年至乾隆九年〔1721–1744〕）；合筆3	王原祁學生，康熙皇帝賜畫狀元。頁4–6。
5	嚴宏滋	江蘇江陰	乾隆	（二）：5	頁6–7。
6	孫祜	江蘇	乾隆	10如（二）：2；合筆10	頁7。
7	李鱓	江蘇興化	康熙至乾隆十年（1745）前	（一）：1	康熙五十年（1711）舉人，高其佩弟子。頁7。
8	錢中鈺	？	？－乾隆五十六年（1791）	（二）：1	頁8。
9	劉九德	河北順天陽升	乾隆－乾隆五十六年（1791）	（二）：1	頁8。
10	沈源	？	乾隆	4（一）：3，《清明上河圖》、《新月詩意圖》（乾隆十年〔1745〕）（二）：1，《摹聖製冰嬉圖》	頁8。
11	金昆	浙江錢塘	乾隆	17（二）：9；合筆8	《國朝畫徵錄》作「賀錕」，活動於雍正時期。頁8–9。
12	周鯤	江蘇常熟	乾隆	11（一）：3，張照書（乾隆十年〔1745〕）（二）：2，《摹唐寅終南十景冊》（乾隆十三年〔1748〕題）	頁9。

（接下頁）

序號	院畫家	籍貫	活動時間	錄於《石渠寶笈》之作品數及代表作〔(一)：初編　(二)：續編　(三)：三編〕	備註／出處(《國朝院畫錄》，卷上)
				(三)：1，《昇平萬國圖》(乾隆十年〔1745〕)；合筆5	
13	盧　湛	?	乾隆	3 (三)：1；合筆2	頁10。
14	陳　枚	江蘇婁縣	雍正乾隆	5 (一)：1，《耕織圖》(乾隆四年〔1739〕)；合筆4	擅海西法；內務府員外郎。頁10–11。
15	丁觀鵬	河北順天	乾隆	83 (一)：2，《太平春市》(乾隆七年〔1742〕) (二)：3，《仿五星二十八宿冊》(乾隆九年〔1744〕)、《仿仇英西園雅集》(乾隆十五年〔1750〕)、《仿仇英十六羅漢卷》(乾隆三十三年〔1768〕) (三)：9，《摹顧愷之洛神賦圖》(乾隆十九年〔1754〕)；合筆11	又，丁觀鵬約活動於1726–1771之間。頁11–15。
16	丁觀鶴	河北順天	乾隆	(二)：1	頁15。
17	余　省	江蘇常熟	乾隆	37 (一)：19，《仿林椿花鳥》(乾隆六年〔1741〕)、《仿林椿四季梅花》(乾隆七年〔1742〕)、《臨劉寀群魚戲荇》(乾隆四年〔1742〕) (二)：12 (三)：4，《雲龍》(乾隆二十五年〔1760〕)；合筆2	頁15–17。
18	余　穉	江蘇常熟	乾隆	(一)：1	頁18。
19	郎世寧	海西(義大利)西洋人	康熙雍正乾隆	56 (一)：14，(雍正六年至乾隆八年〔1728–1743〕) (二)：28，(雍正元年至乾隆三十年〔1723–1765〕) (三)：12，(乾隆十年至乾隆十七年〔1745–1752〕)；合筆2	即Giuseppe Castiglione (1688–1766)。擅海西法，乾隆十二年(1747)作《準噶爾貢馬圖》，其上多人序贊，沈德潛題什。頁19–23。
20	張雨森	江蘇淮安	乾隆	(一)：1	頁23–24。
21	王幼學	?	乾隆	2 (二)：1；合筆1	頁24。
22	張廷彥	?	乾隆	6 (二)：2，《平定烏什戰役圖》(乾隆三十三年〔1768〕) (三)：3，《登瀛圖》(乾隆三十三年〔1768〕)	頁24–25。

(接卜頁)

序號	院畫家	籍貫	活動時間	錄於《石渠寶笈》之作品數及代表作〔(一)：初編 (二)：續編 (三)：三編〕	備註／出處（《國朝院畫錄》，卷上）
23	吳桂	？	乾隆	5 (二)：1，《仿宋人折檻圖》；合筆4	頁25。
24	沈嵛	？	康熙	(一)：1，《平林遠岫》（康熙書唐人絕句）	官內務府司庫。 頁25。
25	姚文瀚	？	乾隆	41 (二)：31，《紫光閣賜宴圖》、《仿清明上河圖》，乾隆皇帝題〈用舊題沈德潛所進清明易簡圖韻〉 (三)：1；合筆4	頁25–28。
26	曹夔音	江蘇江寧	乾隆	7 (二)：3，《臨趙黻長江萬里圖》 (三)：4，《擬關同筆意》（乾隆十三年〔1748〕）	頁28。
27	張為邦	？	乾隆	7 (三)：2，《上元、中元、下元圖》一卷；合筆5	頁29。
28	張問達	？	乾隆	2 (一)：1 (二)：1	頁29。
29	金廷標	浙江烏程	乾隆南巡－乾隆三十年（1766）後	81 (二)：32，乾隆皇帝題（乾隆二十五年至乾隆五十六年〔1760–1791〕） (三)：45，乾隆皇帝題（乾隆二十三年至乾隆五十六年〔1758–1791〕）；合筆1	南巡進《白描羅漢冊》，命入畫院祇候，乾隆皇帝多詩題其作，其中包括《塞宴四事》四卷。 頁31–38。
30	顧銓	？	乾隆	2 (三)：1；合筆1	頁38–39。
31	賈全	？	乾隆	10 (二)：3，《仿香山二十七老》（乾隆二十六年〔1761〕太后七十壽；乾隆三十六年〔1771〕太后八十壽） (三)：5《摹嚴宏滋上元、中元、下元圖》三卷；合筆2	頁39。
32	程梁	？	乾隆	3 (三)：1；合筆2	頁39–40。
33	張宗蒼	江蘇吳縣	乾隆	116 (二)：72，《避暑山莊三十六景圖》二冊（乾隆十七年〔1752〕）、（乾隆十九年〔1754〕）、《惠山園圖》（乾隆十七年〔1752〕）、《姑蘇十六景十六軸》（乾隆十六年〔1751〕）、	張宗蒼（1686–1756），黃鼎學生。乾隆十六年（1751），帝南巡，蒼自薦獻冊受特知，供職畫院。乾隆十九年（1753）授戶部主事；乾隆二十年（1754）以老乞歸。《御製詩三集》中收帝題其《畫惠泉圖》；乾隆二十一年

（接下頁）

序號	院畫家	籍貫	活動時間	錄於《石渠寶笈》之作品數及代表作〔(一)：初編 (二)：續編 (三)：三編〕	備註／出處（《國朝院畫錄》，卷上）
33（承前）				《靈巖山圖》（乾隆十八年〔1753〕）、《江潮圖》（乾隆二十年〔1755〕）、《西湖圖》、蘭亭修禊（乾隆十七年〔1752〕）(三)：34，《千尺雪》、《盤山別墅》（乾隆二十八年〔1763〕）	（1755）題其摹郭熙二集中：謂「內府所藏宗蒼手蹟，搜題殆遍」。時張已歸。頁40–50。※ 按，張曾於乾隆九年（1744）尚未入宮前，作一《山水軸》，其上有其自作詩題，可知其能詩，但入宮後所畫山水都未自題詩，卻多見帝題詩，由此可見張之謹守分寸。
34	沈映輝	江蘇婁縣	乾隆	(二)：2，《避暑山莊》三十六幅	南巡獻詩畫，上親擢第一，給事禁中，旋移疾歸里。頁50。
35	陸授詩	江蘇嘉定	乾隆	(三)：1	畫院祗候。頁50。
36	陸遵書	江蘇嘉定	乾隆	3 (二)：2 (三)：1	乾隆三十三年（1768）戊子舉人，祗候畫院。頁50。
37	王致誠	西洋人	乾隆	(二)：1，《十駿圖冊》	即Jean Denis Attiret（1702–1768）。頁51。
38	張鎬	浙江錢塘	乾隆	(二)：2，《瀛臺賜宴圖》（乾隆十一年〔1746〕）	乾隆皇帝仿康熙皇帝宴宗親。時帝尚未每年赴熱河秋獮，故留京過秋之故也。頁51。
39	賀清泰	西洋人	乾隆	(二)：5	Louis de Poirot（1735–1814）。頁51–52。
40	徐揚	江蘇吳縣	乾隆	35 (二)：26 (三)：9，乾隆十八年（1753）、乾隆二十九年（1764）《慶燈衢樂》，自題詩	乾隆十六年（1751）南巡進畫，供職畫院，欽賜舉人，官內閣中書。其作：《南巡圖》十二卷、江南景七件、《回部獻禮》、《西域輿圖》、《五星聯珠》、《盛世滋生》等紀實畫。頁52–54。
41	方琮	江蘇吳縣	乾隆	48 (二)：2 (三)：46，作《玉泉畫屏》八軸（十六景），乾隆皇帝題，無紀年《玉泉山十六景》、《仿黃公望富春山居圖》	張宗蒼弟子（繼張受寵）。頁54–57。
42	楊大章	？	乾隆	16 (二)：7 (三)：9	《仿趙幹江行初雪》、《宋本金陵圖》。頁57–59。
43	袁瑛	江蘇元和？	乾隆	9 (二)：1 (三)：7（乾隆三十二年〔1767〕）；合筆1	乾隆三十年（1765）以薦，祗事畫院者二十餘年；乾隆五十年（1785）告養歸里。頁59。

（接下頁）

序號	院畫家	籍貫	活動時間	錄於《石渠寶笈》之作品數及代表作〔(一)：初編　(二)：續編　(三)：三編〕	備註／出處（《國朝院畫錄》，卷上）
44	王炳	？	乾隆	7 (二)：6 (三)：1	張宗蒼弟子。《仿王希孟江山千里》、《趙伯駒桃源圖和春山圖》（青綠），早卒。 頁59–60。
45	黃增	江蘇長洲	乾隆	(二)：1	乾隆三十三年（1768）被召，入值畫院。乾隆三十五年（1770）敬寫六旬御容，賞給八品頂戴，乾隆三十七年（1772）告老歸養。 頁60。 ※按，乾隆三十年（1765）之後畫院漸衰，人才凋零。張宗蒼於乾隆二十年（1755）歸里；金廷標在乾隆三十年之後卒；郎世寧卒於乾隆三十一年（1766）、丁觀鵬在乾隆三十六年（1771）之後未見有作品；徐揚所作《南巡圖》十二卷成於乾隆三十六（1771），但其後未見有作品。換言之，乾隆三十年（1765）之後，由於上列第一代善畫者漸次凋零，因此乾隆皇帝便轉而重用張宗蒼弟子方琮和王炳；並於乾隆三十五年（1770）召黃增寫其六十御容。
46	謝遂	？	乾隆	3 (二)：2，《仿宋本金陵圖》、《仿唐人大禹治水圖》 (三)：1，《仿明人清明上河圖》	頁61。
47	李秉德	江蘇吳縣	乾隆	(二)：1	以諸生獻冊，供職畫院；後充四庫館謄錄，議敘鹽大使。 頁61–62。
48	門應兆	正黃旗漢軍	乾隆	(二)：6	由工部主事派懋勤殿修書，充四庫館繪圖分校官……授寧國府知府。 頁62。
49	艾啟蒙	海西人	乾隆	9 (二)：8，十駿犬、寶吉騮、白鷹（乾隆三十八年〔1773〕） (三)：1	即Ignatius Sichelbart（1708–1780）。 頁62–63。
50	羅福旼	？	乾隆／嘉慶	(三)：1，《清明上河圖》	參用西洋法。 頁63。
51	黎明	？	嘉慶	(三)：3，《白鷹海東青》（嘉慶五年〔1800〕）、《仿金廷標竹溪方逸》	頁63–64。
52	馮寧	？	嘉慶	3 (三)：2，《白鷹》（嘉慶九年〔1804〕）、《仿楊大章畫宋本金陵圖》；合筆1	嘉慶詞臣和詩，董誥、朱珪、劉權之、戴衢亨、英和、趙秉沖、黃鉞。 頁64。
53	沈慶蘭	？	嘉慶	2 (三)：1；合筆1	頁64。

【表6.7】《國朝院畫錄》所載清初主要院畫家的籍貫和人數表

籍貫	江蘇	河北	浙江	西洋	山東	八旗	小計	不明	總數
人數	18	4	3	4	2	2	33	20	53

　　在【表6.7】中，可見江蘇籍的院畫家人數（十八人），又再度成為各地之冠，占全數（五十三人）的百分之三十三（33%）以上。

　　其次，看次要的院畫家。他們無小傳，籍貫也不明，散見於《石渠寶笈初編》至《石渠寶笈三編》各編中有關院畫家合筆的部分。個人經整理後，將他們的名字以「粗體加底線」列表顯示如下。

【表6.8】《國朝院畫錄》所載清初合筆院畫家人名和作品表

序號	畫家 （粗體加底線：次要畫家）	錄於《石渠寶笈》之作品 〔（一）：初編　（二）：續編 （三）：三編〕	備註／出處（《國朝院畫錄》）
1	唐岱、孫祜	（一）：《仿李唐寒谷先春》一軸	乾隆九年（甲子〔1744〕）。頁64。
2	唐岱、孫祜、沈源、丁觀鵬、王幼學、周鯤、吳桂	（一）：《新豐圖》一卷	乾隆九年（甲子〔1744〕）。頁64。
3	孫祜、周鯤、丁觀鵬	（一）：《陶冶圖》一冊（二十則）	頁64–65。
4	冷枚、**徐玫**、**顧天駿**、金昆、**鄒文玉**、**金永熙**、**李和**、**佘熙璋**、**樊珍**、**劉餘慶**、**楚恒**、**賀銓**、**永治**、**徐名世**	（一）：《萬壽圖》二卷（康熙帝萬壽盛典）	這群合筆者，除冷枚、金昆之外，其餘十二人生平都不詳，唯胡敬指出**徐玫**：江蘇人；**金永熙**：江蘇蘇州人、王原祁弟子；**佘熙璋**：河北宛平人、王翬弟子。頁65。 ※按，這些合作者在今（1971）故宮版《石渠寶笈初編》中未錄，可能胡敬所見為康熙五十六年（1717）成畫原件上之資料或相關文獻。
5	孫祜、周鯤、丁觀鵬	（一）：《十八學圖》一卷	乾隆六年（1741）／乾隆七年（1742）梁詩正敬書。頁65。
6	孫祜、周鯤、丁觀鵬	（一）：《漢宮春曉圖》一卷	乾隆六年（1741）。頁65。
7	孫祜、**戴正泰**、丁觀鵬、**陳善**、陳枚、**戴洪**、**吳璋**、張為邦	（一）：《壽意圖》八冊	頁65。又，**戴正泰**、**陳善**（河北大興人）、**戴洪**、**吳璋**（江蘇婁縣人）等四人，皆未見其小傳。
8	金昆、盧湛、丁觀鵬、**葉履豐**、吳桂	（一）：《蓬閬雲蹤》一冊	每幅令梁詩正書。頁65。又，**葉履豐**，未見其小傳。
9	金昆、陳枚、孫祜、丁觀鵬、**程志道**	（一）：《慶豐圖》一冊	乾隆五年（1740）畫；乾隆六年（1741）御題，梁詩正書。頁65。

序號	畫家 （粗體加底線：次要畫家）	錄於《石渠寶笈》之作品 〔（一）：初編　（二）：續編 （三）：三編〕	備註／出處（《國朝院畫錄》）
10	金昆、盧湛、**程志道**、吳桂	（一）：《漢宮春曉圖》一卷	乾隆三年（1738）畫。 頁66。
11	陳枚、孫祜、丁觀鵬	（一）：《丹臺春曉圖》一卷	乾隆九年（1744）御題，陳邦彥書。 頁66。
12	陳枚、孫祜、金昆、戴洪、**程志道**	（一）：《清明上河圖》一卷	雍正六年（1728）開始畫；乾隆元年（1736）上述四人合畫；乾隆二年（1737）完工。乾隆題，梁詩正書。 頁66。
小計	以上據《石渠寶笈初編》所錄；畫家合筆62人次，作品12種，共20件。		
13	金昆、**程志道**、福隆安	（二）：《冰戲圖》一卷	頁66。 以下皆同。**福隆安**應是滿洲人。
14	丁觀鵬、賈全、金廷標、姚文瀚、程梁	（二）：《職貢圖》一卷	頁66。
15	余省、張為邦	（二）：《摹蔣廷錫鳥譜》十二冊	頁66。
16	余省、張為邦	（二）：《獸譜》六冊	頁66。
17	郎世寧、張廷彥	（二）：《馬技圖》一卷	頁66。
18	吳桂、**程志道**、**陳永价**、程梁、**王方岳**、**陳基**	（二）：《大駕鹵簿圖》一卷	頁66。
19	姚文瀚、袁瑛	（二）：《盤山圖》一軸	頁66。
20	張為邦、姚文瀚	（二）：《冰嬉圖》一卷	頁66。
21	張為邦、周鯤、丁觀鵬、姚文瀚	（二）：《漢宮春曉圖》二卷	頁66。
小計	以上據《石渠寶笈續編》所錄；畫家合筆28人次，作品9種，共24件。		
22	郎世寧、唐岱、沈源	（三）：《豳風圖》一軸	頁67。 ※按，此圖應成於乾隆十年（1745）之前，因上方張照（1691–1745）所書《七月》，故可推其必成於張照卒年（1745）之前。
23	孫祜、丁觀鵬	（三）：《仿趙千里九成宮圖》一軸	頁67。
24	顧銓、賈全、**杜元枚**	（三）：《仿嚴宏滋三元星官圖》一卷	頁67。 又，**杜元枚**（江蘇長洲人），未見其小傳。
25	**莊豫德**、沈煥、黎明、**程琳**、沈慶蘭、馮寧、**蔣懋德**、**張舒**	（三）：《補職貢圖》四卷	其後多位臣工題跋，紀年分別作於乾隆二十六年（1761）和嘉慶十年（1805）。 頁67。 又，**莊豫德**、**程琳**、**蔣懋德**、**張舒**等四人，未見其小傳。
26	無名氏	（三）：《農器圖》一冊	頁67。
27	無名氏	（三）：《天閒馴良平安八駿圖》一卷	頁68。
28	無名氏	（三）：又一卷	頁68。

（接下頁）

序號	畫家 （粗體加底線：次要畫家）	錄於《石渠寶笈》之作品 〔（一）：初編　（二）：續編 （三）：三編〕	備註／出處（《國朝院畫錄》）
29	無名氏	（三）：《三陽開泰圖》一軸	頁68。
30	無名氏	（三）：《百子榮昌圖》一軸	頁68。
31	無名氏	（三）：《豐綏先兆圖》一軸	頁68。
小計	以上據《石渠寶笈三編》所錄；畫家合筆22人次，作品10種，共15件。		
合計	總計《石渠寶笈初編》至《石渠寶笈三編》所錄，合筆畫家計57名（知名者51人，無名氏6人），合作數112人次，作品31種，共59件。		

　　根據以上胡敬的統計，《石渠寶笈初編》至《石渠寶笈三編》各編中所錄清初院畫家的合筆之作，計《石渠寶笈初編》中有畫家六十二人次，合作畫十二種，共二十件；《石渠寶笈續編》中有畫家二十八人次，合作畫九種，共二十四件；《石渠寶笈三編》中有畫家二十二人次，合作畫十種，共十五件。三編合計，總得合筆畫家五十七名（知名者五十一人，無名氏六人）；合作數一百一十二（112）人次；合作作品三十一種，共五十九件作品。

　　而在【表6.8】中所見一百一十二（112）人次合筆的院畫家當中，有許多主要畫家的資料，都已見錄於他們個別的小傳中（見【表6.6】）；至於未曾列有小傳的次要畫家，在此可得二十八人（見【表6.8】之粗體字）。這二十八位次要畫家當中，籍貫可知者只有九人（江蘇五人、河北三人、八旗一人；分見編號4、7、13、24備註）；籍貫不明者有十九人。他們的籍貫分布如【表6.9】所示。

【表6.9】《國朝院畫錄》中所載的次要院畫家籍貫和人數表

籍貫	江蘇	河北	八旗	小計	不明	總數
人數	5	3	1	9	19	28

　　再其次，胡敬又從其他文獻中找到了一些相關資料，可以補充《石渠寶笈》諸編之不足。他說：「《石渠寶笈》各編未著錄，曾入畫院，其姓氏散見志乘、文集、及譜錄諸書」的知名畫家及其籍貫可考者，計：順治朝有二人，康熙朝有十七人，雍正朝有三人，而乾隆朝則有十一人，共計三十三人。[7]個人將這些畫家的籍貫加以整理後，列表如下頁【表6.10】。

　　根據【表6.10】所示，統計這三十三位畫家的籍貫所屬省分，可得江蘇二十三人，浙江五人，河北三人，安徽和河南各一人，如下頁【表6.11】中所見。

　　同樣地，在這類別中，我們又可看到江蘇籍的畫家（二十三人）最多，占了全數（三十三人）的百分之六十九（69%）以上。

　　最後，我們結合【表6.7】、【表6.9】、【表6.11】等三表中的數據，便可得知胡敬在《國

【表6.10】《國朝院畫錄》中補錄《石渠寶笈》諸編所見的清初院畫家人名和籍貫表

時期	畫家	籍貫（代號）	人數	時期	畫家	籍貫（代號）	人數
順治	孟永光	山陰（2）	2	雍正	謝淞洲	長洲（1）	3
	王國材	大興（3）			沈永年	華亭（1）	
康熙	葉兆	青浦（1）	17		袁江	江都（1）	
	顧銘	嘉興（2）		乾隆	徐璋	婁縣（1）	11
	顧見龍	吳江（1）			陸燦	婁縣（1）	
	湯祖祥	武進（1）			俞榕	嘉定（1）	
	程鵠	徽州（4）			嚴鈺	嘉定（1）	
	王雲	高郵（1）			畢大椿	婁縣（1）	
	華鯤	無錫（1）			劉公基	常熟（1）	
	張然	嘉興（2）			許佑	常熟（1）	
	周道	吳縣（1）			趙九鼎	興化（1）	
	劉源	祥符（5）			薛周翰	常熟（1）	
	沈澎玉	杭州（2）			繆炳泰	江陰（1）	
	楊芝茂	順天（3）			何榕	蕭山（2）	
	鄒元斗	婁縣（1）					
	王崇節	宛平（3）					
	王簡	吳縣（1）					
	吳棫	婁縣（1）					
	姚匡	常熟（1）					

※ 代號說明：
（1）江蘇 （2）浙江 （3）河北 （4）安徽 （5）河南

【表6.11】《國朝院畫錄》中補錄《石渠寶笈》諸編之外所見的清初院畫家籍貫和人數表

籍貫	江蘇	浙江	河北	安徽	河南	小計	不明	總數
人數	23	5	3	1	1	33	0	33

【表6.12】《國朝院畫錄》中所錄清初院畫家籍貫和人數表

類別＼地區	江蘇	河北	浙江	八旗	西洋	山東	安徽	河南	小計	不明	總數
表6.7（主要畫家人數）	18	4	3	2	4	2	0	0	**33**	20	53
表6.9（次要畫家人數）	5	3	0	1	0	0	0	0	**9**	19	28
表6.11（補充畫家人數）	23	3	5	0	0	0	1	1	**33**	0	33
合計	46	10	8	3	4	2	1	1	**75**	39	114
名次	1	2	3	5	4	6	7–8	7–8			

朝院畫錄》中所收、自順治元年（1644）到嘉慶二十一年（1816）間曾在清宮服務過的三類知名專業院畫家的總人數，和他們籍貫分布的情形，有如以上【表6.12】中所列。

　　根據【表6.12】所示，我們得知從順治元年到嘉慶二十一年（1644–1816）的一百七十二（172）年間，曾在清宮畫院服務過的院畫家總人數為一百一十四（114）人。其中，籍貫可知者有七十五人，籍貫不明者有三十九人。而在那些籍貫可考的七十五名畫家中，其所屬省

分與人數又以江蘇居冠（四十六人），遙遙領先全國各地；河北（十人）居第二；浙江（八人）居第三；西洋（四人）居第四；八旗（三人）居第五；山東（二人）居第六；安徽和河北（各一人）共居第七與第八。

如上所見，個人經由整理張庚《國朝畫徵錄》（1739序，1758補）和胡敬《國朝院畫錄》（1816）二書之後，得知了從明末萬曆三十八年到嘉慶二十一年（1610–1816）的二百零六（206）年之間，全中國地區畫家活動的概況。其中，張庚《國朝畫徵錄》所記的為這時段的前期，包括明末萬曆三十八年（1610）到清乾隆二十三年（1758）的一百四十八（148）年之間全國的知名畫家；他們之中籍貫明確者共約四百六十六（466）人；而其中出身江南的畫家約有三百三十（330）人，包括：江蘇二百一十三（213）人、浙江五十人、安徽四十二人、江西十八人、湖北五人、湖南二人。這些江南畫家的人數，占了全國畫家總數的百分之七十一（71%）以上，其中又以江蘇和浙江的畫家人數最多，由此可見當時江蘇和浙江地區繪畫活動蓬勃發展的情形；而這兩個地區藝術活動的蓬勃發展，也正反映了當地經濟富裕的情況和人文勢力發展的程度。

至於胡敬《國朝院畫錄》中所記的，則只側重順治元年到嘉慶二十一年（1644–1816）的一百七十二（172）年間，在清宮服務過的知名專業畫家。他們的人數多達一百一十四（114）人。其中，籍貫明確的有七十五人，籍貫不明的有三十九人。而在籍貫可考的畫家中，又以來自江南地區的院畫家人數最多，特別是江蘇有四十六人，浙江有八人，兩地共有五十四人，領先全國各地，占院畫家總數的百分之四十七（47%）以上。由此可以想見，來自江蘇、浙江兩地的畫家，在當時畫院中所受到重視的程度之深和所發揮的影響力之大。

這種情形，在乾隆時期特別明顯；當時在畫院中最有名而且最受到重視的江南籍畫家，

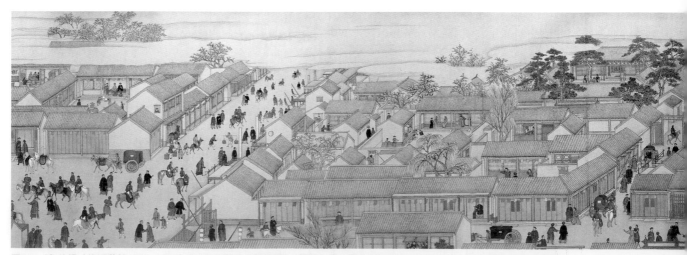

圖6.2　清 徐揚（約活動於1750–1780）《日月合璧五星聯珠圖》（局部）紙本設色 卷 48.9×1342.6公分 臺北 國立故宮博物院

應推金廷標（約活動於1750–1770）、張宗蒼（1686–1756）、和徐揚（約活動於1751–1776）（見【表6.6：29、33、40】）等人。金廷標為浙江烏程人；張宗蒼和徐揚則是江蘇吳縣人。他們三人都是在乾隆皇帝（愛新覺羅弘曆；清高宗，1711–1799；1736–1795在位）第一次南巡時，由於進獻作品而受到重視，因此而得以進入畫院任職。金廷標擅作人物畫；徐揚擅畫城市景觀和民間生活；張宗蒼則擅於畫山水。他們留下許多重要的作品（參見【表6.6】中所示），如：金廷標的《移桃圖》（圖6.1；圖版13）；徐揚的《日月合璧五星聯珠圖》（圖6.2；圖版14），和張宗蒼的《江潮圖》（圖6.3）。其中，張宗蒼的山水畫更特別受到乾隆皇帝的欣賞；在乾隆皇帝的《御製詩二集》中曾說：「內府所藏宗蒼手蹟，搜題殆遍」。[8] 由此可知他熱愛張宗蒼畫作的程度。而且，值得注意的是，張宗蒼雖然在清宮只留四年（乾隆十六年至乾隆二十年〔1751–1755〕）便告老返鄉，但他的幾個學生，包括方琮和王炳（約活動於1770–1790）（【表6.6：41、44】）都在畫院中持續受到重用。此外，乾隆三十一年（1766）之後，當原先常為乾隆皇帝寫御容的畫家，如：西洋畫家郎世寧（1688–1766）（【表6.6：19】）、王致誠（1702–1768）（【表6.6：37】）、金廷標（【表6.6：29】）、丁觀

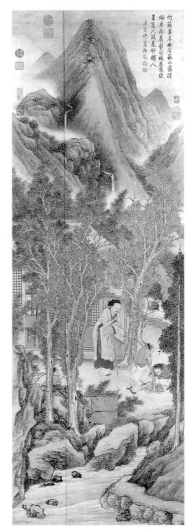

圖6.1　清 金廷標（約活動於1750–1770）
《移桃圖》
紙本設色 軸 187.3×63.2公分
臺北 國立故宮博物院

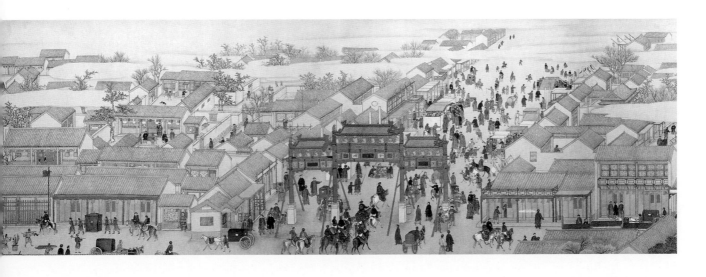

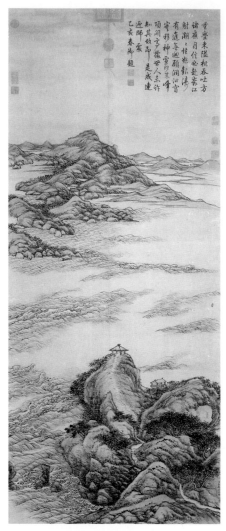

圖6.3　清 張宗蒼（1686–1756）
《江潮圖》
紙本淺設色 軸 166.7×69.5公分
臺北 國立故宮博物院

鵬（約活動於1726–1771）（【表6.6：15】）等人先後過世後，乾隆皇帝只好另覓其他的院畫家為他畫像，例如來自江蘇長洲的黃增（【表6.6：45】）。黃增在乾隆三十三年（1768）被召入值畫院，乾隆三十五年（1770）奉命寫乾隆皇帝六十御容，賞給八品頂戴，乾隆三十七年（1772）告老返鄉。

　　簡言之，個人從地區性的角度觀察清初兩部重要畫史：張庚的《國朝畫徵錄》和胡敬的《國朝院畫錄》中所錄的畫家資料，並發現了一致的現象：那便是此期來自江南地區，不論是活動於民間的畫家，或是任職宮廷的院畫家，其人數不僅都居全國之冠，而且遠遠超過全國其他各地；而江南地區之中，又以江蘇居冠，浙江次之。由此可證當時的江南地區，特別是江、浙兩地，繪畫勢力發展的盛況。除此之外，不可忽視的還有當時來自江南地區、經由科舉入仕而服務於宮廷的一些文官，雖然他們並非專業畫家，但因兼擅詩文書畫，而受皇帝重用，成為詞臣畫家。他們的藝術品味不但影響到皇帝，也在當時宮廷的文化活動中扮演了重要的角色。這種情形在康熙時期已經產生，而到了乾隆時期更為明顯。這與當時江南人文勢力發展的強勁、進士登科人數居全國之冠的現象互為表裡。以下試就這兩點現象加以說明。

三、清初江南地區進士人數的激增

　　清代統治階級的文化特色，包含了八旗尚武傳統、藏傳佛教信仰、和以儒家為主的漢文化等因素。清朝對漢文化的吸收與實踐，是開國以來既定的政策；早在入關（1644）之前，當清太宗皇太極（1592生；1627–1643在位）改國號為大清（1626）之後，便積極命人透過譯書的方式，將重要的漢文典籍，特別是儒家的經典和史書譯成滿文，以便學習漢人的典章制度，和吸收漢文化及歷史經驗。清朝入關（1644）之後，接收了明朝（1368–1644）舊屬疆域，成為一個幅員廣大的帝國，因此便積極地沿用自唐朝（618–907）以來實施的科舉制度，選拔人才，集合滿、漢、蒙、藏各族菁英，聯合協助對此新帝國的統治。[9] 以下所要討

論的是清初（順治朝到嘉慶朝〔1644–1820〕）全國進士人才來源分布狀況的抽樣調查，與其中所見江南地區凌駕於其他各地的現象。

　　歷史學者對於清初科舉取士的研究論著頗多，議題多方。根據個人所知，在這些論著中，又以何炳棣所發表的《明清社會史論》（*The Ladder of Success in Imperial China*）（1962），[10] 和潘榮勝主編的《明清進士錄》（2006）[11] 等二書所收的資料最為豐富。何炳棣的《明清社會史論》主要是以社會學的研究方法，蒐集大量文獻資料，加以調查、統計，和分析明、清時期中國各地進士人才分布的狀況。但限於篇幅，該書中無法分別列出那些登科進士的人名與傳記。相反地，潘榮勝所主編的《明清進士錄》中，則依時間順序，條列了明、清兩代每榜錄取的進士中，傳記可考的進士人名和籍貫，資料簡明扼要。但該書的重點在於個人資料的蒐集，而未曾進一步分析和討論進士人才分布的各種問題。以上二書雖在內容上有時小有出入，但是它們在研究方法上和資料方面都可以互證互補，因此極具參考價值。

　　以清初順治（1644–1661）到嘉慶（1796–1820）時期的一百七十六（176）年之間，所曾舉行過的進士科舉方面的問題為例，我們可以發現二者之間至少有兩處不同的地方。首先是關於這期間進士科舉的次數，二者小有出入。據何炳棣的統計，該期間所舉行的進士科舉共七十三次：即順治朝（1644–1661）十八年間舉行了八次；康熙朝（1662–1722）六十一年間舉行了二十一次；雍正朝（1723–1735）十三年間舉行了五次；乾隆朝（1736–1795）六十年間舉行了二十七次；嘉慶朝（1796–1820）二十五年間舉行十二次。[12] 但據潘榮勝書中所列，則此期間的進士科舉卻為七十四次；[13] 二者之間唯一的差別是潘榮勝書中所列乾隆朝六十年間進士科舉次數為二十八次，[14] 較何炳棣在其書中所列的二十七次多了一次。在這一點上，潘說既依事實，當可相信。

　　其次是有關這同一期間所錄取的進士人數，二者所列資料的詳略情形差異極大，數量也大不相同。據何炳棣統計，這期間登科的進士共有一萬六千七百五十七（16,757）人；[15] 但該書中並未明列出他們的個別人名和籍貫傳記，因此難以檢驗。相反地，潘榮勝在其書中所條列這期間所錄取的進士人數只有一千九百三十四（1,934）人，[16] 人數只占何炳棣所列的百分之十一以上（11.54%），且總數明顯少了一萬四千八百二十三（14,823）人。為何如此？主要是因為潘榮勝在其書中所收錄的只限於傳記明確的進士；凡是籍別不可考者都不收錄之故。[17]

　　而依個人的看法，那些進士的籍別傳記之可考與否，在相當大的程度上，正反映了他們在當時所扮演的政治地位之高下，與影響力之大小，以及知名度高低的情形。凡是在這幾項上積分越高者，越有人注意到他的來歷，籍貫傳記便是根本事項之一，因此便會留下記錄。反之，那些位階和知名度不高，也沒有醒目影響力的人，便不太會有人去記載他們的出身和來歷。但有些情況是由於相關的史料經歷了各種自然和人為的破壞，致使某些在當時各項成就都很高的人，他們本來存在的生平資料就此而失傳。因此，個人認為潘榮勝書中所錄此期

中所取的進士人數和他們的里籍傳記資料，意義重大；因為那些資料正可提供我們對清初各地進士人才在政治和文化方面實力分布的抽樣研究。

　　基於這個觀點，以下個人將據潘榮勝書中所列此期所錄取的進士人名小傳，依其個別籍貫，輯列成以下數表，並解讀清初全國進士人才資源分布的大概情況；其中，最引人注意的是長江以南地區，特別是江、浙兩地進士人數遠遠凌駕於全國其他地區的情形。雖然，個人的觀察和所統計的數字，不可能周全，難免會有誤差之處；但它們應仍可以在某種程度上反映出當時全國進士人才資源的分布形態。

　　以下，個人根據潘榮勝主編的《明清進士錄》，頁752–1039中所見，以地區為主，列出順治元年（1644）到嘉慶二十五年（1820）期間，各朝所曾舉行過的進士科考次數、年分、和所錄取的進士（限傳記可考者）人數，加以統計，製成五個簡表（【表6.13–6.17】），藉以

【表6.13】順治朝（1644–1661）所取各地進士（限傳記可考者）人數表

次別	地區/年分	江南地區						小計	其他地區													小計	江南地區：其他地區進士人數比	總計
		江蘇	安徽	江西	浙江	湖北	湖南		八旗	直隸	山東	山西	河南	陝西	甘肅	四川	廣東	廣西	雲南	貴州	福建			
1	順治三年（1646）				1			**1**		19	8	7	6									**40**	1：40	**41**
2	順治四年（1647）	16	2		3			**21**		8	6		2	1								**17**	21：17	**38**
3	順治六年（1649）	8	6	1	7	5		**27**		4	3		5	2							1	**15**	27：15	**42**
4	順治九年（1652）	15	4	1	8	3		**31**	7		3		6	3			1				1	**22**	31：22	**53**
5	順治十二年（1655）	16	1		14	1		**32**	2	5	9	3	3	2	1	1					1	**27**	32：27	**59**
6	順治十五年（1658）	11	2	3	5	1		**22**			6	2	4	1		1					2	**16**	22：16	**38**
7	順治十六年（1659）	5	1	3	2	3	1	**15**		7	2	1	2	3		1						**16**	15：16	**31**
8	順治十八年（1661）	9			4	3		**16**		4	3		2	2		1	1				3	**16**	16：16	**32**
合計	十六年間舉行八次	80	16	8	44	16	1	**165**	9	48	40	13	30	14	1	4	2	-	-	-	8	**169**	165：169	**334**
	名次	1	6–7	11–12	3	6–7	15–16		10	2	4	9	5	8	15–16	13	14	17–19	17–19	17–19	11–12			

※ 資料來源：據潘榮勝主編，《明清進士錄》（北京：中華書局，2006），頁752–800統計所得（容或有誤差）。

顯示在這期間全國各地進士人才來源分布的概況，並解釋那些現象所呈現的意義。又其中比較值得注意的是，在這些進士中，有一些進士是旗人，他們的籍別不屬地區，而分屬不同的旗籍，因此在各表中，都將他們歸入「八旗」一類。

從上頁【表6.13】中所見的數字，可見三個有趣的現象。

首先，可知順治朝（1644–1661）自順治三年（1646）至順治十八年（1661）的十六年間，曾舉辦進士科舉八次，在那時登第的進士中，傳記可考的進士共有三百三十四（334）人；其中，來自江南地區的進士有一百六十五（165）人，占全部人數的百分之四十九（49%）以上；來自其他地區的進士有一百六十九（169）人，占全部人數的百分之五十（50%）以上。二者人數相近；而來自江南一帶者（一百六十五〔165〕人），較來自其他地區者（一百六十九〔169〕人）少了四人。這反映了順治朝取士，呈現南北平衡的現象。

其次，如以各省及第的進士人數多寡來排名次的話，則前五名分別為：江蘇（八十人）居首，直隸（四十八人）次之，浙江（四十四人）居三，山東（四十人）居四，河南（三十人）居五。這同樣也反映當時長江流域和黃河流域兩地進士人才分布平衡的狀況。但值得注意的是，第一名的江蘇進士人數（八十人），遠超過第二名的直隸（四十八人）達三十二人之多，可知江蘇文風之盛超過其他各地甚多。而第二名的直隸（四十八人），只較第三名的浙江（四十四人）多四人而已。在此之後的各朝取士表中，我們將看到江蘇地區登第的進士人數一路領先全國各地；而浙江地區登第的進士人數也一直增加；以及南北取士數字漸漸失衡的情形。

第三，在這表中所見的最後五名分別為：廣東（二人）、甘肅（一人）、廣西（無）、雲南（無）、和貴州（無）等地。這反映了當時這些偏遠地區，在人文方面競爭力較弱的現象。

再根據下頁【表6.14】中所見，康熙朝（1662–1722）自康熙三年（1664）至康熙六十年（1721）的五十八年間，曾舉行二十一次的進士科考試，在所錄取的進士中，傳記可考的進士共五百二十四（524）人；其中，江南地區有三百三十九（339）人，占全部人數的百分之六十四（64%）以上；其他地區人士有一百八十五（185）人，占全部人數的百分之三十五（35%）以上。換言之，此時來自江南地區的進士人數（三百三十九〔339〕人），已超過其他地區的進士人數（一百八十五〔185〕人），達一百五十四（154）人之多，是全部人數（五百二十四〔524〕人）的百分之二十九（29%）以上。這種差距懸殊的現象，完全扭轉了順治朝時南北取士均衡的情形；那時來自江南的進士人數，還略少於來自其他地區的進士人數（見【表6.13】）。

又，如以所取各地進士人數的多寡來排名次的話，則可見江蘇（一百六十四〔164〕人）居冠，浙江（一百零二〔102〕人）居次，山東（三十八人）居三，安徽（二十七人）和直隸（二十七人）共居四／五。而其中特別值得注意的是：江蘇一直居於領先地

【表6.14】康熙朝（1662–1722）所取各地進士（限傳記可考者）人數表

次別	地區 / 年分	江南地區						小計	其他地區													小計	江南地區：其他地區進士人數比	總計
		江蘇	安徽	江西	浙江	湖北	湖南		八旗	直隸	山東	山西	河南	陝西	甘肅	四川	廣東	廣西	雲南	貴州	福建			
1	康熙三年（1664）	5		1	5		1	**12**			3	2	2				2		1		1	**11**	12：11	**23**
2	康熙六年（1667）	6	2	1	4			**13**			2	1	1									**4**	13：4	**17**
3	康熙九年（1670）	9	2	2	5	1		**19**	1	3	4	1	1								3	**13**	19：13	**32**
4	康熙十二年（1673）	5	1		3			**9**	2	2	1	1			1						1	**8**	9：8	**17**
5	康熙十五年（1676）	10	1	1	8			**20**		1	3	2	2	1					1			**10**	20：10	**30**
6	康熙十八年（1679）	4	5		6			**15**			1	2										**3**	15：3	**18**
7	康熙二十一年（1682）	8	2		7	1		**18**		3	1	2	1	1							1	**9**	18：9	**27**
8	康熙二十四年（1685）	8		1	6	1	1	**17**		1	4	1	2						1		1	**10**	17：10	**27**
9	康熙二十七年（1688）	13	1	1	8	1		**24**			4	1	1	1			1					**8**	24：8	**32**
10	康熙三十年（1691）	7	1		5		2	**15**	1	1	1		3						1			**7**	15：7	**22**
11	康熙三十三年（1694）	3	1	2	3	2	2	**13**	2				2	1			1			1	2	**9**	13：9	**22**
12	康熙三十六年（1697）	7		1	2		1	**11**	2		2	1									1	**6**	11：6	**17**
13	康熙三十九年（1700）	8	2	2	6	1	1	**20**	2										2			**4**	20：4	**24**
14	康熙四十二年（1703）	9	1		7	1		**18**					1									**1**	18：1	**19**
15	康熙四十五年（1706）	8	1	1	5		2	**17**	1		1	2	3	1		1			2		3	**14**	17：14	**31**

（接下頁）

次別	年分	江南地區						小計	其他地區													小計	江南地區：其他地區進士人數比	總計
		江蘇	安徽	江西	浙江	湖北	湖南		八旗	直隸	山東	山西	河南	陝西	甘肅	四川	廣東	廣西	雲南	貴州	福建			
16	康熙四十八年（1709）	14	2	2	4			22	1	4	2		2				1				1	11	22：11	33
17	康熙五十一年（1712）	13	2		1			16	2	2	2	1	1	1			1				4	14	16：14	30
18	康熙五十二年（1713）	7		4	2	1		14	3	2	2	1		2		1			1	1		13	14：13	27
19	康熙五十四年（1715）	5	1		5	1	1	13	1	1	2								1		1	6	13：6	19
20	康熙五十七年（1718）	6	1		3			10		1			1								3	5	10：5	15
21	康熙六十年（1721）	9	1	3	7	2	1	23	2	6	3	1	2							1	4	19	23：19	42
合計	五十八年間舉行二十一次	164	27	22	102	12	12	339	20	27	38	20	24	9	-	2	5	2	9	3	26	185	339：185	524
	名次	1	4–5	8	2	11–12	11–12		9–10	4–5	3	9–10	7	13–14	19	17–18	15	17–18	13–14	16	6			

※ 資料來源：據潘榮勝主編，《明清進士錄》（北京：中華書局，2006），頁800–879統計所得（容或有誤差）。

位；而浙江也首度站上第二位。但浙江的進士人數（一百零二〔102〕人）仍遠遠不及江蘇（一百六十四〔164〕人），達六十二人之多。至於其他各省的進士人數，則更遠低於江、浙地區；特別是最後五名的廣東（五人）、貴州（三人）、四川（二人）、廣西（二人）、和甘肅（無）等地。這些地區可能因地處偏遠和人文資源缺乏，因此所呈現的數字都是敬陪末座，較順治朝情況（見【表6.13】）沒多大起色。

而根據下頁【表6.15】中的數字，我們可得知雍正朝（1723–1735）自雍正元年（1723）至雍正十一年（1733）的十一年間，曾五次舉行進士科考試，在所取得的各地進士中，知其傳記者共一百六十三（163）人；其中，來自江南地區者高達一百零五（105）人，占全部人數的百分之六十四（64%）以上；來自其他地區者有五十八人，占全部人數的百分之三十五（35%）以上。換言之，江南地區進士人數多出其他地區高達四十七人，占全部人數的百分之二十八（28%）以上。可見江南地區保持原有的優勢地位。

又，如依各地區人數多寡來排序的話，則令人驚奇的是，在江南地區中，浙江（四十三

【表6.15】雍正朝（1723–1735）所取各地進士（限傳記可考者）人數表

次別	年分	江南地區						小計	其他地區													小計	江南地區：其他地區進士人數比	總計
---	---	江蘇	安徽	江西	浙江	湖北	湖南		八旗	直隸	山東	山西	河南	陝西	甘肅	四川	廣東	廣西	雲南	貴州	福建			
1	雍正元年（1723）	6	1	3	8			**18**	3	3	1	1	2				1	1			3	**15**	18：15	**33**
2	雍正二年（1724）	5	2	2	11	1	2	**23**	1	3	1				1						2	**8**	23：8	**31**
3	雍正五年（1727）	9		2				**11**					2								1	**3**	11：3	**14**
4	雍正八年（1730）	12	1	2	13		4	**32**	3	3	1	1	1	1		2			1		2	**15**	32：15	**47**
5	雍正十一年（1733）	5	1		11		4	**21**	2	3	2		1	2			2	1	1		3	**17**	21：17	**38**
合計	十一年間舉行五次	37	5	9	43	1	10	**105**	9	12	5	3	7	2	-	2	4	1	2	-	11	**58**	105：58	**163**
	名次	2	9–10	6–7	1	16–17	5		6–7	3	9–10	12	8	13–15	18–19	13–15	11	16–17	13–15	18–19	4			

※ 資料來源：據潘榮勝主編，《明清進士錄》（北京：中華書局，2006），頁879–902統計所（容或有誤差）。

人）第一次出現領先的現象；江蘇（三十七人）第一次落後於浙江，名列第二；直隸（十二人）名列第三；福建（十一人）首次排進前四名；第五名為湖南（十人）。而最後五名的地區，仍屬四川（二人）、雲南（二人）、廣西（一人）、甘肅（無）、和貴州（無）等偏遠地區。這種對比，說明了南北取士的差距越來越大。

接著，根據右頁【表6.16】中所見，乾隆朝（1736–1795）自乾隆元年（1736）至乾隆六十年（1795）的六十年間，曾舉辦了二十八次進士科考試，在所取得的進士中，傳記可考的進士人數，共有六百一十（610）人；其中，來自江南地區的進士人數為四百一十七（417）人，占其全部人數的百分之六十八（68%）以上，這些人數還未包括乾隆六度南巡時，在江南地區經由特別恩賜考試，所選拔出來的八名進士（計有江蘇五名、浙江三名）。[18] 相對地，來自其他地區的進士人數為一百九十三（193）人，占其全部人數的百分之三十一（31%）以上。明顯可見，來自江南地區的進士人數（四百一十七〔417〕人）遠遠超越了來自其他地區者（一百九十三〔193〕人）達二百二十四（224）人，是全部人數的百分之三十六（36%）以上。這種差距，又超過了康熙朝（29%）和雍正朝（28%）。這種懸殊的比例，明顯反映出了乾隆時期江南地區文風之盛，和在全國政治上和文化上強勁的競爭力，遠遠凌駕於其他地區之上的現象。

又，如據表中所呈現各地進士人數的多寡來排名次的話，可以發現前五名都是在江南地區，依次為：江蘇（一百六十六〔166〕人）居冠，浙江（一百一十六〔116〕人）次

【表6.16】乾隆朝（1736–1795）所取各地進士（限傳記可考者）人數表

次別	年分	江蘇	安徽	江西	浙江	湖北	湖南	小計	八旗	直隸	山東	山西	河南	陝西	甘肅	四川	廣東	廣西	雲南	貴州	福建	小計	江南地區：其他地區進士人數比	總計	
1	乾隆元年（1736）	12	3	4	4	1	1	25	2	2	3			1			1					3	13	25：13	38
2	乾隆二年（1737）	7		1	4	1	2	15	3	1		1				2	1					3	11	15：11	26
3	乾隆四年（1739）	7	1	4	3		3	18	2		1			2			3						8	18：8	26
4	乾隆七年（1742）	10	1	3	4	1	3	22		1	2		1									3	7	22：7	29
5	乾隆十年（1745）	8	2		4		2	16	1	1	1		1			1			1		1	7	16：7	23	
6	乾隆十三年（1748）	5	1	1	3		1	11	2	2			1			1	2				2	10	11：10	21	
7	乾隆十六年（1751）	4	1	2	6	1	1	15	2	2	2		1			1		1	1		1	11	15：11	26	
8	乾隆十七年（1752）	6	1	4	5		1	17	1	1	1	1										4	17：4	21	
9	乾隆十九年（1754）	10	1	1	9		3	24	2	3	1	1		1						1		9	24：9	33	
10	乾隆二十二年（1757）	5		3	6	1	2	17		2	4	2		1		1			3			13	17：13	30	
11	乾隆二十五年（1760）	6	1	1	1		1	10	1		1			1	1	1					1	6	10：6	16	
12	乾隆二十六年（1761）	6	3	2	4		1	16	2	2			1	1			1					7	16：7	23	
13	乾隆二十八年（1763）	9	1	2	10		2	24		1						1		1				3	24：3	27	
14	乾隆三十一年（1766）	6	2		8			16	2	2						1			1			6	16：6	22	
15	乾隆三十四年（1769）	8			6		1	15		1		1									2	4	15：4	19	
16	乾隆三十六年（1771）	1	2	3	1	1	4	12	2		3		1			1	1			1	2	11	12：11	23	

（接下頁）

次別	年分	江南地區						小計	其他地區													小計	江南地區：其他地區進士人數比	總計
		江蘇	安徽	江西	浙江	湖北	湖南		八旗	直隸	山東	山西	河南	陝西	甘肅	四川	廣東	廣西	雲南	貴州	福建			
17	乾隆三十七年（1772）	4	1		4	1	1	11	2		2		2				1	1	1			9	11：9	20
18	乾隆四十年（1775）	6	3	1	4		1	15	1	1	2	1	1						1		1	8	15：8	23
19	乾隆四十三年（1778）	5	2	3	4	1	1	16	2			2				1		1			2	8	16：8	24
20	乾隆四十四年（1779）							-	1													1	0：1	1
21	乾隆四十五年（1780）	7	1		4	1	1	14	1		1		1							1		4	14：4	18
22	乾隆四十六年（1781）	7	3	2	5		1	18	2	1	2											5	18：5	23
23	乾隆四十九年（1784）	2	1	1	3			7	2							1	1					4	7：4	11
24	乾隆五十二年（1787）	6	1	1	6		2	16		2			1	1							2	6	16：6	22
25	乾隆五十四年（1789）	6		1	1			8	1		2						1				2	6	8：6	14
26	乾隆五十五年（1790）	7	4	2	1	4	1	19			1	1			1				1			4	19：4	23
27	乾隆五十八年（1793）	6	3	2	3		1	15	1													1	15：1	16
28	乾隆六十年（1795）		1		3		1	5	2		1					2	1		1			7	5：7	12
合計	六十年間舉行二十八次	166	40	44	116	13	38	417	33	25	34	12	12	7	1	14	13	5	12	-	25	193	417：193	610
名次		1	4	3	2	11-12	5		7	8-9	6	13-15	13-15	16	18	10	11-12	17	13-15	19	8-9			

※ 資料來源：據潘榮勝主編，《明清進士錄》（北京・中華書局，2006）頁990-991統計所得（容或有誤差）。

【表6.17】嘉慶朝（1796–1820）所取各地進士（限傳記可考者）人數表

次別	年分	江南地區						小計	其他地區													小計	江南地區：其他地區進士人數比	總計
		江蘇	安徽	江西	浙江	湖北	湖南		八旗	直隸	山東	山西	河南	陝西	甘肅	四川	廣東	廣西	雲南	貴州	福建			
1	嘉慶元年（1796）	5	2	1	3		2	**13**	1	1		1	1	1								**5**	13：5	**18**
2	嘉慶四年（1799）	7	7	3	10		3	**30**	1	3	1	2	2		1		2		2	1	3	**18**	30：18	**48**
3	嘉慶六年（1801）	5	3	2	3		2	**15**	2		1	1		3		2	1	1				**11**	15：11	**25**
4	嘉慶七年（1802）	13	4	1	7		2	**27**	1		1		1	1			4	1	2	2		**13**	27：13	**40**
5	嘉慶十年（1805）	4	3		3		2	**12**	1	1		1				1	1					**5**	12：5	**17**
6	嘉慶十三年（1808）	6	1	1	7		2	**17**	3	1	2			1	1				1			**9**	17：9	**26**
7	嘉慶十四年（1809）	4	1		3		2	**10**	1				1	1							2	**5**	10：5	**15**
8	嘉慶十六年（1811）	2	4	3	5	3	4	**21**	1		1					1	1				4	**8**	21：8	**29**
9	嘉慶十九年（1814）	3	3	2	3		1	**12**	2	1		1				1	2		2	1		**10**	12：10	**22**
10	嘉慶二十二年（1817）	4			5		1	**10**	2	2	2		1	2	1	1	3		1		3	**18**	10：18	**28**
11	嘉慶二十四年（1819）	3	1	1	2	1	1	**9**					1						1			**2**	9：2	**11**
12	嘉慶二十五年（1820）	3	1		5	1		**10**	4				2				1	2	2	1	1	**13**	10：13	**23**
合計	二十五年間舉行十二次	59	30	14	56	5	22	**186**	19	9	8	6	9	9	3	6	15	4	11	5	13	**117**	186：117	**303**
名次		1	3	7	2	16–17	4		5	10–12	13	14–15	10–12	10–12	19	14–15	6	18	9	16–17	8			

※ 資料來源：據潘榮勝主編，《明清進士錄》（北京：中華書局，2006），頁991–1039統計所得（容或有誤差）。

之，江西（四十四人）居三，安徽（四十人）居四，而湖南（三十八人）居五。在這裡有些現象值得特別注意，比如：自順治朝以來也算競爭力相當強勁的山東（三十四人）、八旗（三十三人）、和直隸（二十五人），首次完全退居到第六、第七、和第八的位置。另外，

福建（二十五人）名次則提升到第八名，首度與直隸並列。這顯示了地處東南的福建地區文風日益發展的現象。而居最後七名的，依次為：山西、河南、雲南（皆十二人）、陝西（七人）、廣西（五人）、甘肅（一人）和貴州（無）。這種現象反映了這些地區從清初以來都一直未曾脫離自然和人文建設方面的困境。

最後，根據前頁【表6.17】中所見，嘉慶朝（1796–1820）自嘉慶元年（1796）至嘉慶二十五年（1820）的二十五年間，曾舉辦了十二次進士科考試，在所取得的進士中，傳記可考的進士人數共有三百零三（303）人；其中，來自江南地區的進士人數為一百八十六（186）人，占其全部人數的百分之六十一（61％）以上；來自其他地區的進士人數為一百一十七（117）人，占其全部人數的百分之三十八（38％）以上。在這裡特別值得注意的是，此時來自江南地區的進士人數（一百八十六〔186〕人），雖然仍舊超過了來自其他地區者（一百一十七〔117〕人）達六十九人，是全部人數的百分之二十二（22％）以上；但是，這種差距，不僅遠低於乾隆朝（36％），而且也低於康熙朝（29％）和雍正朝（28％）。這顯示了全國進士人才分布疏密度的版塊漸漸產生了變化；尤其值得注意的是八旗子弟，和福建及廣東地區進士人數日增的現象，越來越明顯。縱然如此，但是江南地區，特別是江、浙兩地的優勢，卻仍然遙遙領先各地。

如據表中所呈現各地進士人數的多寡來排名次的話，可以發現前五名主要還是多在江南地區，依次為：江蘇（五十九人）居冠，浙江（五十六人）次之，安徽（三十人）居三，湖南（二十二人）居四，而八旗（十九人）居五。在這裡有些現象值得特別注意，比如：自順治朝以來也算競爭力相當強勁的直隸（九人）和山東（八人），則首次完全退居到第十和第十三名之間的位置。另外，湖南（二十二人）第一次提升到第四名，廣東（十五人）第一次提升到第六名，而福建（十三人）和雲南（十一人）則提升到第八、九名之間。這顯示了地處東南的廣東、福建和雲南地區文風日益發展的現象。而居最後六名的，則依次仍為：山西（六人）、四川（六人）、湖北（五人）、貴州（五人）、廣西（四人）和甘肅（三人）。這種現象，反映了這些地區從清初以來都一直未曾脫離自然和人文建設方面的困境。

四、乾隆時期來自江南地區的進士官員和詞臣畫家在宮廷中受到重用的情形

如上所見，清初從順治到嘉慶時期，江南地區進士人數遙遙領先全國各地是一不爭的事實。又由於大量來自江南的進士人才在宮廷服務，因此對當時的宮廷文化活動明顯地產生了影響。這種現象又以乾隆朝最為明顯。以下，先看此期江南地區人文勢力發展強勁的情形；其次，再看來自江南地區的進士官員和詞臣畫家在宮廷中受到皇帝重用的概況。

首先，我們從清初到乾隆時期所累積的進士來源分布情況，觀察江南地區人文勢力發展強勁的狀況。個人將先截取從順治朝到乾隆朝之間所累積取自全國各地傳記可考的進士人數（參見【表6.13–6.16】）加以統計，並分析其分布現象。根據以上【表6.13】至【表6.16】中的數字統計得知：從順治朝到乾隆朝（1644–1795）的一百五十一（151）年之間，共舉行了六十二次科舉，所取各地進士（限傳記可考者）的累積數，如以下【表6.18】所示。

【表6.18】順治朝到乾隆朝（1644–1795）之間所取各地進士（限傳記可考者）人數累積表

地區 年分	江南地區						小計	其他地區													小計	江南地區：其他地區進士人數比	總計
	江蘇	安徽	江西	浙江	湖北	湖南		八旗	直隸	山東	山西	河南	陝西	甘肅	四川	廣東	廣西	雲南	貴州	福建			
順治朝（1644–1661）	80	16	8	44	16	1	**165**	9	48	40	13	30	14	1	4	2	0	0	0	8	**169**	165：169	**334**
康熙朝（1662–1722）	164	27	22	102	12	12	**339**	20	27	38	20	24	9	0	2	5	2	9	3	26	**185**	339：185	**524**
雍正朝（1723–1735）	37	5	9	43	1	10	**105**	9	12	5	3	7	2	0	2	4	1	2	0	11	**58**	105：58	**163**
乾隆朝（1736–1795）	166	40	44	116	13	38	**417**	33	25	34	12	12	7	1	14	13	5	12	0	25	**193**	417：193	**610**
合計（一百五十一年間舉行六十二次）	447	88	83	305	42	61	**1,026**	71	112	117	48	73	32	2	22	24	8	23	3	70	**605**	1026：605	**1,631**
名次	1	5	6	2	12	10		8	4	3	11	7	13	19	16	14	17	15	18	9			

※ 資料來源：據潘榮勝主編，《明清進士錄》（北京：中華書局，2006），頁991–1039統計所得（容或有誤差）。

由【表6.18】可知，從順治朝到乾隆朝（1644–1795）的一百五十一（151）年間，曾舉行過六十二次進士科考。在所取的進士中，傳記可考的進士共計一千六百三十一（1,631）人。而在其中，江南人士就占了一千零二十六（1,026）人，占全部人數的百分之六十二（62%）以上；其中又以來自江蘇（四百四十七〔447〕人）和浙江（三百零五〔305〕人）兩地的人數最多。相對地，來自全國其他各地的進士有六百零五（605）人，占全部人數的百分之三十七（37%）以上；其人數遠遠比不上江南地區，達四百二十一（421）人，占全部人數的百分之二十五（25%）以上。

又，如以各地所累積的進士人數多寡來排名次的話，則依序為：（1）江蘇（四百四十七〔447〕人）、（2）浙江（三百零五〔305〕人）、（3）山東（一百一十七〔117〕人）、（4）

直隸（一百一十二〔112〕人）、（5）安徽（八十八人）、（6）江西（八十三人）、（7）河南（七十三人）、（8）八旗（七十一人）、（9）福建（七十人）、（10）湖南（六十一人）、（11）山西（四十八人）、（12）湖北（四十二人）、（13）陝西（三十二人）、（14）廣東（二十四人）、（15）雲南（二十三人）、（16）四川（二十二人）、（17）廣西（八人）、（18）貴州（三人）、（19）甘肅（二人）。而在這順序的前十名中，江南地區又領先，分別占了第一、二、五、六、十等五名。此外，值得特別注意的是，其中的前五名，都是京杭大運河所經之處。就中第一名的江蘇，在此期間的進士累積數高達四百四十七（447）人，遠超過第二名的浙江（三百零五〔305〕人）多達一百四十二（142）人，差不多是後者人數的一倍半；而且，它也超過了第三名的山東（一百一十七〔117〕人）達三百三十（330）人之多，幾乎是後者人數的三倍。而如果再拿江蘇（四百四十七〔447〕人）與甘肅（二人）比，則前者更是後者的二百二十三（223）倍以上。另外還值得注意的是，東南地區的福建（七十人）躍升為第九名，超過了湖南（六十人）；而人數最少的最後五名，則仍為雲南（二十三人）、四川（二十二人）、廣西（八人）、貴州（三人）、和甘肅（二人）。

由這些進士人才資源分布的疏密情形，又可以看出江南文風的盛況遠遠超過全國各地；而其中又以江蘇和浙江兩地最甚。簡言之，從順治時期開始到乾隆時期為止，長期以來全國進士人才資源的分布呈現了極大的不均現象；而這種不均的現象，又可以依其稠密和稀疏的程度而分為以下的四大區塊：

1. 江南和兩湖地區（位在長江下游的六省，包括江蘇、浙江、安徽、江西、湖北、湖南）；其中又以江蘇、浙江兩地遙遙領先。
2. 華北地區（包括山東、山西、河北〔直隸〕、河南）；其中又以山東、直隸（和八旗）最著。
3. 東南地區（福建、廣東、雲南）；其地位有日漸上升的趨勢；特別是福建地區，其名次可比美湖南。
4. 西北地區（陝西、甘肅、四川）和西南地區（雲南、貴州、廣西）。

以上這種進士人才資源分布極端不均的現象，不但反映了各地自然資源的富饒與貧瘠的程度，而且也反映了清初各朝對當地的開發與建設，所作的努力與投注的程度。凡是一個地方資源貧乏，人民生活困苦，則易形成動亂。這也是為何清初在陝西、甘肅等地會發生回亂；而乾隆年間，貴州會有大、小金川之亂；以及乾隆朝晚期到嘉慶年間在陝西、甘肅、和四川一帶會有白蓮教盛行的原因。[19]

【表6.18】中的數字雖然僅指那些傳記可考的進士而言，但應可作為一種有效的抽樣調

查。它明確地反映了清初從順治到乾隆（1644–1795）時期的一百五十一（151）年之中，各地所累積的進士人數，和全國人才資源的分布狀況。其中值得注意的特點有五：

1. 各區人才資源的多寡，與當地社會貧富程度密切相關。最明顯的例子是：人才資源最多的地區，首為富庶的江、浙兩省；其次為沿著大運河所經的各省，包括直隸、山東、安徽等地。

2. 八旗士子登進士科的人數（七十一人）相當多，占第八名，僅次於江西（八十三人）和河南（七十三人）兩地。這顯示了滿洲入關之後，接受漢人科舉取士制度，普遍選拔人才，因此，一般八旗子弟也可以經由全國性的考試而參與政治，且成效彰著。[20]

3. 福建雖地處東南，但是因為經過五代以來的開發和經營，文風日盛，人才漸多（七十人），名列第九。

4. 西北地區（陝西、甘肅、四川）和西南地區（雲南、貴州、和廣西）等省分因地區偏遠，未曾充分開發；加上地瘠民貧，文風尚未開展，因此人才登科者較少。

5. 江南地區（特別是江蘇和浙江兩地）人才登科入仕的情況，始終是以絕對的優勢遠遠地超過全國其他各地區。也因此，那些來自江南地區的官員，在當時宮廷的各種文化活動中，便自然而然地扮演了十分重要的角色，且發揮了極大的影響力。這種情形在乾隆時期特別明顯。

其次，我們再略談乾隆時期來自江南地區一些重要的進士官員和詞臣畫家，在宮廷中受到重用的情形。在乾隆時期，依例所有新登科的進士，都須要經過一段時日的鍛鍊，使他們熟悉相關的行政庶務，然後，再各依所長，分派合適的職位，包括擔任地方行政職務，或在宮廷服務。許多進士科出身的官員，多因碩學和長於辭章，而被選拔成為大學士；其中，南書房大學士的地位最為崇高，他們與皇帝的關係最接近，因而成為皇帝的「文化顧問」成員。關於這個問題，馮明珠已在〈玉皇按吏王者師 —— 論介乾隆皇帝的文化顧問〉一文中深入論述，在此不擬贅述。[21] 那時能夠入值南書房的官員，毫無疑問地，都最富於才學，也是皇帝最敬重和親信的人。他們不但長於詩文，有些更兼擅書畫。馮明珠在其文中曾以表格方式，輯列了三十五名乾隆時期的南書房官員，並標明他們的姓名／生卒年／籍貫／成進士年代／入值年代／執行的重要文化工作／諡號封贈／恩典等項。該表資料豐富，它不但列出了那些官員所曾編著的重要書籍，使我們得知他們在文化上的重要貢獻；而且，該表中也列出了他們的個別籍貫，助使我們瞭解當時在宮廷中參與權力核心的成員所來自的地區。值得特別注意的是，這其中來自江南地區的官員人數，在比例上遠遠超過了來自全國其他各地的官

【表6.19】乾隆時期南書房諸臣籍貫分布排序表

序號	人名＼籍貫	江蘇	浙江	八旗	江西	安徽	山東	直隸（河北）	福建	廣東	陝西	入祀賢良祠
1	沈德潛（1673–1769）	V										V
2	張　照（1691–1745）	V										
3	彭啟豐（1701–1784）	V										
4	秦蕙田（1702–1764）	V										
5	蔣　溥（1708–1761）	V										V
6	錢　載（1708–1793）	V										
7	劉　綸（1711–1773）	V										V
8	嵇　璜（1711–1794）	V										
9	于敏中（1714–1779）	V										V
10	錢維城（1720–1773）	V										
11	吳省蘭（1738–1810）	V										
12	錢陳群（1686–1774）		V									V
13	汪由敦（1692–1758）		V									V
14	梁詩正（1697–1763）		V									
15	董邦達（1699–1769）		V									V
16	金德瑛（1701–1762）		V									
17	王際華（1717–1776）		V									
18	梁國治（1723–1786）		V									
19	沈　初（1735–1799）		V									
20	董　誥（1740–1818）		V									V
21	介　福（?–1762）			V								
22	觀　保（?–1775）			V								
23	瑚圖禮（?–1814）			V								
24	那彥成（1764–1833）			V								
25	玉　保（?–?）			V								
26	裘曰修（1712–1773）				V							
27	彭元瑞（1731–1803）				V							
28	張若靄（1713–1746）					V						
29	曹文埴（1735–1798）					V						
30	劉統勳（1699–1773）						V					V
31	劉　墉（1720–1804）						V					V
32	勵宗萬（1705–1759）							V				V
33	蔡　新（1706–1799）								V			
34	莊有恭（1713–1767）									V		
35	王　杰（1725–1805）										V	
人數合計		11	9	5	2	2	2	1	1	1	1	11
名次		1	2	3	4–6	4–6	4–6	7–10	7–10	7–10	7–10	

※ 資料來源：輯自馮明珠，〈玉皇按吏王者師——論介乾隆皇帝的文化顧問〉，收入其主編，《乾隆皇帝的文化大業》（臺北：國立故宮博物院，2007）頁018–019。

員人數。以下，個人根據馮氏文中所列那些官員的籍貫資料，先進一步輯列成表，然後再加以分析，以說明這種現象。

　　根據左頁【表6.19】中所見，得知乾隆時期三十五個南書房官員中，來自中國南方地區的有二十六人（包括江蘇十一人，浙江九人，安徽二人，江西二人，福建一人，廣東一人），其他地區的有九人（包括八旗各旗五人，山東二人，陝西一人）。由此可見，其中南方人占了全體人數的百分之七十四（74%）以上；而南方之中，又以來自江蘇和浙江兩地的人數（二十人）最多，占全體人數（三十五人）的百分之五十七（57%）以上，超過了一半。由此可見，當時來自南方的官員勢力之大。這個數據顯示了當時來自江南的才俊之士，是構成乾隆宮廷核心文官群的主要成分。雖然他們只占當時宮廷全體官員中的一小部分，但是由於他們特別受到乾隆皇帝的青睞，因此，無形中對乾隆皇帝本人，特別是他的文藝品味，產生了相當程度的影響。

　　在詩文創作和書畫鑑賞方面，對乾隆皇帝影響最大的，是他自己認定的「五詞臣」，包括沈德潛（1673–1769）、錢陳群（1686–1774）、張照（1691–1745）、汪由敦（1692–1758）、和梁詩正（1697–1763）。[22] 這五位詞臣都來自江、浙地區，也都較乾隆皇帝年長十多歲以上。論輩分而言，沈德潛長乾隆皇帝三十八歲；而梁詩正最小，但也長乾隆皇帝十四歲。在這群人當中，與乾隆皇帝接觸最早的是梁詩正、張照、和汪由敦三人。梁詩正為浙江錢塘人，書法秀勁挺拔。乾隆皇帝在尚未登基、身為皇四子弘曆和寶親王時期，便與梁詩正來往密切；因此，那時他的書法曾受到梁詩正的影響，例見清人所作《弘曆採芝圖》（雍正十二年〔1734〕前）（圖6.4）上兩人的題識。[23] 又，梁詩正和張照曾在乾隆九年（1744）奉命編《秘殿珠林‧石渠寶笈初編》，整理當時內府所藏書畫。梁詩正逝世於乾隆二十八年（1763），享年六十六歲。張照，江蘇婁縣人，書法渾厚雅正（圖6.5；圖版16），極受乾隆皇帝的賞識和重用。張照在奉命與梁詩正共編《秘殿珠林‧石渠寶笈初編》一年之後逝世，享年五十五歲。[24] 汪由敦，浙江錢塘人，書法端穩內斂，也是深受乾隆皇帝重用的書家。清宮收藏了他的許多書法作品。他也曾奉命在許多當時人所作的書畫上題跋（圖6.6；圖版15）。乾隆二十三年（1758），汪由敦逝世，享年六十七歲，恩賜入祀賢良祠。

　　在五詞臣中，年紀較長的為錢陳群和沈德潛二人。錢陳群，浙江錢塘人，長於經史，深受乾隆皇帝重用；乾隆十七年（1752）以疾辭官回籍。乾隆二十二年（1757）和乾隆二十七年（1762），乾隆皇帝第二次和第三次南巡時，錢陳群都在家鄉迎駕。乾隆皇帝為此都有詩相贈。[25] 他對乾隆皇帝最重要的影響之一，是他在乾隆皇帝五十歲（乾隆二十五年〔1760〕）時，向乾隆皇帝進呈了一個理論：即《易經繫辭》中「五」與「十」為天地大衍之數；二者循環相生。今以實例說明。比如：乾隆皇帝即位之時，年二十五（正為「五」的衍數）；乾隆五年，帝三十歲；乾隆十年，帝三十五歲。換言之，每當乾隆紀年逢「五」

時，乾隆皇帝的歲數也正逢「十」的正壽；而當乾隆紀年逢「十」時，乾隆皇帝的歲數也正逢「五」的衍數。依此推之皆然。也就是說，乾隆皇帝的歲數和乾隆紀年，二者之間是以「五」和「十」這兩個數字互相對衍的狀態。錢陳群的這個理論使得乾隆皇帝相信他自己是合大衍之數的聖君。這當然是阿諛的說法，但是關於這樣的看法，乾隆皇帝顯然十分激賞；因此，他在多則御製詩中曾加以呼應這種特殊天命的理論，如見於乾隆五十五年（1790），他八十歲的〈庚戌元旦〉、〈元正太和殿賜宴紀事二律〉、和〈山莊錫宴祝嘏各外藩即事二律〉三詩的注文中：

〈庚戌元旦〉

庚戌三陽又肇春，天恩沐得八之旬；七希曾數六誠有，三逮應知半未臻（注文：三代後，帝王年登古希者，惟漢武帝、梁武帝、唐明皇、宋高宗、元世祖、明太祖六帝。至於年登八十者，又惟梁武帝、宋高宗、元世祖三帝。然總未五代同堂。予仰沐天恩，備邀諸福，尤深感荷）。[26]

〈元正太和殿賜宴紀事二律〉

……十五推年五十逢（注文：予於二十五歲踐阼，自後紀年，逢五則為正壽。紀年遇十，春秋又恰逢五，五與十皆成數，而今歲五十五年，又值天地之數。自然會合，循環相生，未可思議。昊蒼眷佑於予，

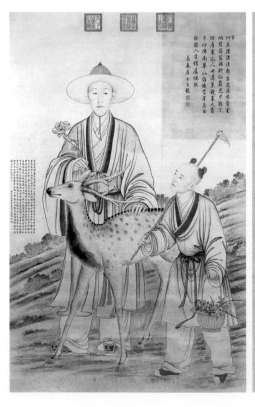

圖6.4
清人《弘曆採芝圖》
紙本水墨 軸
204×131公分
北京 故宮博物院

若有獨厚者然）。[27]

〈山莊錫宴祝嘏各外藩即事二律〉

八旬壽亦世常傳，慙愧稱釐內外駢；六帝中間三合古，一堂五代獨蒙天。

何修而得誠惕若，所遇不期審偶然；益慎孜孜待歸政，或當頤志養餘年。[28]

同樣的觀念又見於他八十五歲（乾隆六十年〔1795〕）的〈隨筆〉詩及注文和後記中的自白：

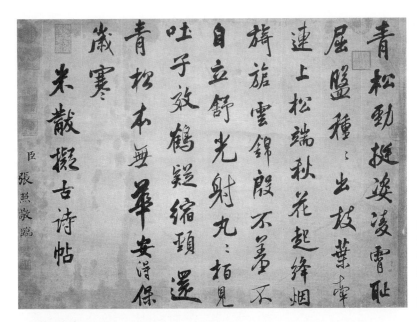

圖6.5
清 張照（1691–1745）
《臨米芾擬古詩》
紙本墨書 軸
43.8×57.8公分
臺北 國立故宮博物院

圖6.6
清 汪由敦（1692–1758）
〈書御製霧詩〉
（書於蔣溥《御製寒山詠霧詩意》）
紙本墨書 卷
臺北 國立故宮博物院

〈隨筆〉

一五一十（注文：作平聲請見白居易詩）繫數衍，聖人學易我輪年（注文：《論語》：「五十以學易。」朱子謂：「是時孔子年幾七十矣。『五十』，字誤無疑。」而孫淮海〈近語〉則曰：「非五十之年學易，是以五十之理數學易。」大衍之數五、十，合參，與兩成，五衍之成十。蓋五者十，其五十者五其十。參伍錯綜，而易之理數在是矣。乾隆每逢五之年，予為十歲；十之年，予為五歲，雖為偶值，亦實天恩，錢陳群曾論及此，因並書誌之後）；六旬期滿應歸政（注文：今乾隆六十年，予八十五歲），仰沐天恩幸致然。

昔錢陳群於予五十壽辰，撰進詩冊，序內援引繫辭傳第八章，而取王弼注云：「演天地之數，所賴者五十。」以予二十五歲即位，上符天數，推而演之，紀年為十，則得歲為五。得歲為十，則紀年為五。循環積疊，言數而理具其中。嘉其思巧而卻嚮，作詩履採及之。今既紀年六十，得歲八十有五，豈非天恩所賜乎？中心變感，曷可名言！茲隨筆有作，因廣陳群之義，並識之。[29]

　　沈德潛，江蘇長洲人，對乾隆皇帝的影響主要在於詩文方面。當他在朝時，時常修改乾隆皇帝的詩稿；君臣之間還互相交換作詩心得。乾隆皇帝本人就曾明言他的詩作曾經沈德潛修改過。[30]沈德潛也精於鑑定古畫，還曾為乾隆皇帝覓得黃公望（1269–1354）的《富

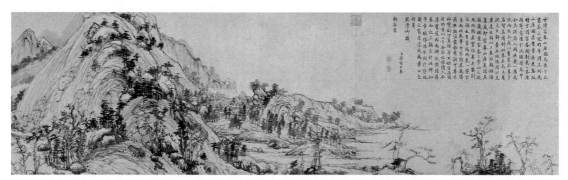

圖6.7　元 黃公望（1269–1354）《富春山居圖》無用師本（局部）1350 紙本水墨 卷 33×636.9公分 臺北 國立故宮博物院

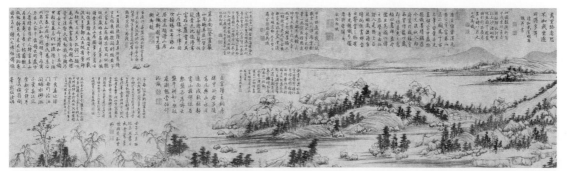

圖6.8　元 黃公望（1269–1354）《富春山居圖》子明本（局部）紙本水墨 卷 32.9×589.2公分 臺北 國立故宮博物院

春山居圖》（無用師本）（圖6.7），並認
為是真本。只可惜當時乾隆皇帝眼力不
夠，並不採用沈德潛的看法，而逕自認
定先進宮的另一卷（子明本）（圖6.8）
為真。[31] 乾隆十四年（1749），沈德潛
因年老致仕，返回蘇州。在那之後，君
臣之間仍然互有詩文往來。乾隆皇帝在
他的御製詩文集中，又曾提到他在癸未
（乾隆二十八年〔1763〕）之前，常將
自己的詩集寄給沈德潛校閱的事。[32] 乾
隆十六年到乾隆三十年（1751–1765）
之間，乾隆皇帝四度南巡時，沈德潛都
曾親自四次迎駕。乾隆皇帝每次都有詩
相贈，載於《欽定南巡盛典》中，共計
十六首。[33] 但後來沈德潛因將明末降臣
錢謙益（1582–1664）列為《國朝詩別
裁集》之首，而受到乾隆皇帝責備，說
他「老而耄荒」。主要是因為錢謙益以
明臣降清之後，對清又有微言，因此
被乾隆皇帝認定為不忠的「貳臣」。乾
隆三十四年（1769）沈德潛卒，享壽
九十七歲，恩賜入祀賢良祠。但乾隆
四十三年（1778），當乾隆皇帝追究徐述
夔（1703–1763）文字獄一事時，發現沈

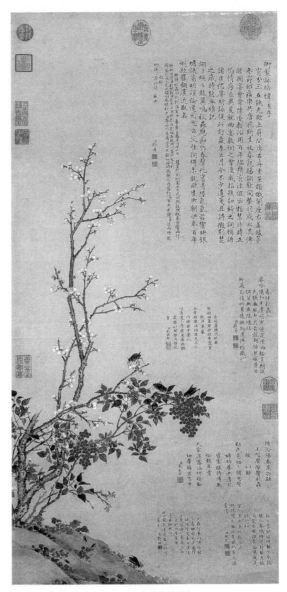

圖6.9　清 蔣溥（1708–1761）《絡緯圖》
紙本設色 軸 92.7×43.3公分
臺北 國立故宮博物院

德潛生前曾經牽涉在內，因此，怒而奪其諡、毀其碑。往後，乾隆皇帝在南巡到江蘇時，還
不忘再三作詩加以責備。[34] 但，最後乾隆皇帝還是念其舊情，而尊之為五詞臣之末。[35]

　　在繪畫方面，乾隆皇帝特別喜歡蔣溥（江蘇人，1708–1761；雍正八年〔1730〕進
士）、張若靄（安徽人，1713–1746；雍正十一年〔1733〕進士）和張若澄（乾隆十年
〔1745〕進士）兩兄弟、董邦達（浙江人，1699–1769；雍正十一年〔1733〕進士）和其
子董誥（1740–1818；乾隆二十八年〔1763〕進士）、以及錢維城（江蘇人，1720–1772；
乾隆十年〔1745〕進士）等人。[36] 蔣溥為蔣廷錫（1669–1732；康熙四十二年〔1703〕進
士）之子。蔣廷錫為康熙朝翰林學士，兼擅畫花卉，甚受重用。蔣溥為雍正朝進士，乾隆朝

圖6.10
清 張若靄（1713–1746）
《雪梅》1745
絹本水墨 31.9×39.3公分
附於王羲之（303/321–379）
《快雪時晴帖》冊末
臺北 國立故宮博物院

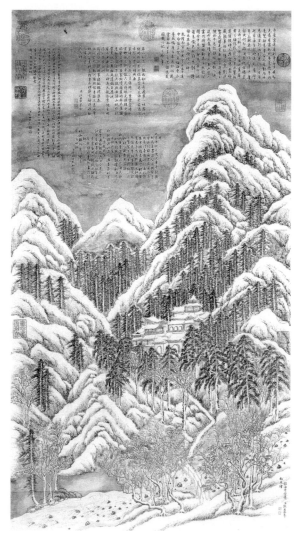

官拜大學士，傳其父法，亦擅畫，受乾隆皇帝重用，常奉命和詩作畫，例見他所作的《絡緯圖》（圖6.9）。[37] 張氏兄弟為雍正朝（1723–1735）宰輔張廷玉（1672–1755）之子。張若靄與張若澄常隨侍乾隆皇帝巡幸，沿途每每奉命作畫。張若靄曾於乾隆十年（1745）奉命畫《雪梅》，附於乾隆皇帝珍藏的王羲之《快雪時晴帖》冊末（圖6.10；圖版17）。[38] 乾隆十一年（1746），張若靄又隨駕赴五臺山禮佛，途中在鎮海寺遇大雪，奉命作《鎮海寺雪景》；但因在途中染疾，所以歸來後不久便逝世，年僅三十四歲。張若澄於乾隆十五年（1750）也曾隨乾隆皇帝西巡五臺山，途中於鎮海寺又逢大雪，乾隆皇帝再度命他另作一《鎮海寺雪景》（圖6.11；

圖6.11　清 張若澄（1745進士）《鎮海寺雪景》
絹本設色 軸 103.4×59.6公分
臺北 國立故宮博物院

圖6.12
清 董誥（1740–1818）
〈書御製雪詩〉三則
由左至右：1793、1794、1795
紙本墨書
附於王羲之（303/321　379）
《快雪時晴帖》冊中
臺北 國立故宮博物院

圖版18），作為紀念。董邦達與錢維城都曾隨乾隆皇帝南巡，奉命繪製多幅西湖圖。[39] 董誥則常奉命為年老的乾隆皇帝代書，例見於《快雪時晴帖》中（圖6.12）。[40] 這七人都是經由科舉入仕，以文官身分任職於宮廷，又因兼擅書法繪畫而受重用的江南人士。清宮藏有許多他們的作品，例如董邦達的《山水》（圖6.13）和錢維城的《春花三種》（圖6.14）等。

　　簡言之，乾隆皇帝親近的南書房碩學之士，一半以上都來自江、浙地區。他們在文學和藝術，甚或某些思想方面，都對乾隆皇帝產生了直接的影響。這種重用江南文臣、欣賞江南文藝品味、和推動相關文化活動的現象，早已見於康熙朝，不過到了乾隆朝特別明顯。當時那些經由科舉入仕朝廷的江南才藝之士，當中有許多人曾擔任宰輔，不但在實務上參與了宮廷中許多重要的政治決策，而且也留下了豐富的學術和詩文著作，同時也參與了許多重要的

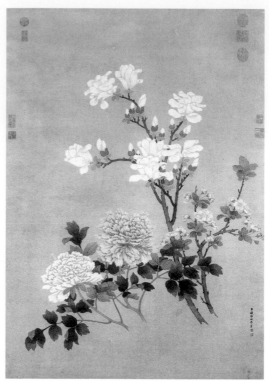

（左）圖6.13
清 董邦達（1699–1769）《山水》
紙本水墨 軸 142.9×54.8公分
臺北 國立故宮博物院

（右）圖6.14
清 錢維城（1720–1772）《春花三種》
紙本設色 軸 113×80.1公分
臺北 國立故宮博物院

文化和藝術活動。[41]

　　康熙皇帝重用南方文士的著名例子，莫過於他對高士奇（浙江錢塘人，1644/1645–
1703/1704）的恩寵。高士奇雖非進士出身，但以才學受到康熙皇帝欣賞，曾任命他為日講
官起居注和翰林院侍講學士；同時又特別破例恩准他住在只有滿人才可以居住的皇城內，
因為位在紫禁城附近，所以便於隨傳隨到，參與宮中重要的文藝活動。[42] 康熙皇帝也曾命
宋駿業（江蘇常熟人，?–1713）和王翬（江蘇常熟人，1632–1717）等人製作《康熙南巡
圖》；又曾命王原祁（江蘇太倉人，1642–1715）製作《萬壽圖》，和編修《萬壽盛典初集》
（後由王奕清和王暮等人於康熙五十六年〔1717〕完成）。[43] 因此，乾隆皇帝對於上述五詞臣
和六位翰林畫家的重用與欣賞，可說是繼承了康熙皇帝的作法。又，康熙和乾隆兩位皇帝曾

多次集合來自全國各地的博學之士，蒐集和編修一些百科全書式的類書和文庫，如：《佩文韻府》（康熙五十年〔1711〕）、《佩文齋書畫譜》（康熙四十七年〔1708〕）、《康熙字典》（康熙五十五年〔1716〕）、《古今圖書集成》（雍正四年〔1726〕）、《全唐詩》（康熙四十六年〔1707〕）、《四庫全書》（乾隆三十八年至乾隆四十九年〔1773–1784〕）等，其中參與者不乏大量的江南文士，比如陸錫熊（1734–1792）和孫士毅（1720–1796）兩人，便是乾隆皇帝南巡江、浙地區時，特別增額錄取的進士。不可忽視的是，康熙和乾隆皇帝如此重用來自江南地區的人才，與他們兩人各自六次南巡的行動也有互為因果的關係。由於他們都曾六次南巡，親身體驗了江南地區的天然景觀之美和文風之盛，對江南文化和藝術有了更深一層的體驗，因而大量推動中國古籍的蒐集和出版，並在北方仿建了許多江南名勝和著名的園林及建築。[44] 這些現象與前述江南地區繪畫勢力發展的盛況，都具體反映了清初江南人文勢力發展的強勁和對宮廷文化活動產生重要影響的事實。

結論

以上所見為個人採用統計學中抽樣研究的方法，從地區性的角度去觀察和統計清初活動於民間和宮廷的畫家人數，與當時各地進士來源的分布狀況，由其中發現當時來自江南地區的畫家和進士人數，都遠遠超過了全國其他各地，而且許多江南出身的畫家和進士官員，在宮廷中因才藝出眾而特別受到皇帝的重用。這些事實具體反映了清初江南地區人文勢力發展的強勁，和江南文藝品味對宮廷文化產生了直接而重要影響的現象。

首先，從畫史方面來看，依張庚《國朝畫徵錄》中所錄，從明末萬曆三十八年（1610）到清乾隆二十三年（1758）的一百四十八（148）年之間，活動在全國各地的知名畫家約有四百六十六（466）人；其中江南畫家人數最多，約有三百三十（330）人；而當中又以江蘇（二百一十三〔213〕人）居首，浙江（五十人）居次，安徽（四十二人）居三，江西（十八人）居四，湖北（五人）居五。更可注意的是，居首的江蘇畫家人數（二百一十三〔213〕人），又比居次的浙江人數（五十人）多出一百六十三（163）人，是後者的四倍以上。由此也可見當時江蘇在這方面的成就，又是全國各地所無法倫比的。

而且，專就在清初畫院中服務的畫家而言，他們所屬籍貫的分布情形，也呈現與以上所見相同的狀況。依胡敬《國朝院畫錄》中所記，從順治元年到嘉慶二十一年（1644–1816）的一百七十二（172）年之間，在畫院中服務的院畫家共有一百一十四（114）人；其中籍貫可知的有七十五人；就中江蘇（四十六人）居首，直隸（河北）（九人）居次，浙江（八人）居三；僅江、浙兩地相加的院畫家人數（五十四人）就占總數（一百一十四〔114〕人）的百分之四十七（47%）以上。而更明顯的是，江蘇院畫家人數（四十六人），大約是

浙江（八人）畫家人數的五倍以上。由此可見江蘇在這方面勢力的強大，又是冠出群倫。這些來自江南的院畫家中，最受乾隆皇帝青睞的，包括：張宗蒼、金廷標、徐揚、王炳等人；清宮中收藏了他們許多重要的作品。

其次，再就江南人文勢力發展強勁的情況來看，特別是進士人數的激增，以及官員和詞臣畫家在宮廷中受到重用的情形。在進士取才方面，依何炳棣和潘榮勝等學者的統計，得知清初從順治朝到嘉慶朝（1644–1820）的一百七十六（176）年之間，曾舉行過七十三／七十四次的進士科考試，所錄取的進士約有一萬六千七百五十七（16,757）人，其中傳記可考的約有一千九百三十四（1,934）人左右。[45] 個人進一步從地區性的角度，將每朝所取籍貫明確的各地進士人數製作成五個表，然後分別解讀各表中所見各地數字的意義。個人發現從順治朝開始，每朝的進士科取士中，江南地區，特別是江蘇和浙江兩地的進士人數，都凌駕於全國各地之上；而這種情形又以乾隆朝為甚。據個人統計，從順治朝到乾隆朝（1644–1795）的一百五十一（151）年之間，曾舉行過六十二次的進士科考試，而在所取的進士中，傳記可考的各地進士累積人數，計有一千六百三十一（1,631）人；其中江南人士就占了一千零二十六（1,026）人，占全數的百分之六十二（62%）以上。在江南地區中，又以江蘇居首（四百四十七〔447〕人），浙江次之（三百零五〔305〕人），山東居三（一百一十七〔117〕人），直隸居四（一百一十二〔112〕人），安徽居五（八十八人）。這五個地區都位在京杭大運河所經之地。由此可知，清初人才資源的分布具有區域性，它與該地區的開發及繁榮的程度成正比。而在這前五名之中，居首的江蘇和浙江兩地的進士人數，又呈倍數地遙遙領先其他三地。更值得注意的是，居首的江蘇進士人數（四百四十七〔447〕人），又比居次的浙江（三百零五〔305〕人）多出一百四十二（142）人，是後者的一點四倍以上。顯見當時江蘇在這方面的優勢凌駕全國各地。

這些江南出身的進士入仕朝廷後，由於學識卓越、才藝出眾，而受到皇帝的重視和欣賞，因此參與了許多重要的文化活動。最著名的如康熙時期（1662–1772）來自江蘇的宋駿業和王原祁兩人。他們都曾參與編著《佩文齋書畫譜》。宋駿業又曾負責製作《康熙南巡圖》和《萬壽圖》，王原祁也曾在宋駿業之後負責製作《萬壽圖》和編修《萬壽盛典初集》（後續由王奕清和王暮等人完成）。至於乾隆時期，則以前述的「五詞臣」（錢陳群、張照、汪由敦、梁詩正、沈德潛）最為著名。乾隆皇帝在詩文書畫的創作和鑑賞品味方面，都受到這些詞臣的影響。另外，乾隆皇帝也十分欣賞蔣溥、張若靄、張若澄、董邦達和錢維城等詞臣畫家的作品。

總之，經由以上的研究，我們可以得知清初以來，特別是乾隆時期，以江蘇和浙江兩地為主的江南地區，由於物產豐富，交通便利，人文薈萃，因此人才資源豐沛，藝術發展蓬勃：不論是活動於民間、或入值於宮廷畫院的畫家人數，甚或是經由科舉所產生的進士人

數，都遠遠超過了全國其他各地。這些為數眾多的江南菁英，由於皇帝本人的欣賞和重用，積極地參與了許多宮廷重要的文化活動，因此他們的文化素養和美學品味不但對皇帝本人、而且也對整體宮廷文化產生了具體而直接的影響。這些歷史事實值得我們特別重視。

注釋

導論

1. 關於「圖畫」的討論，參見陳葆真，〈中國畫中圖像與文字互動的表現模式〉，收入顏娟英主編，《中國史新論：美術考古分冊》（臺北：中央研究院、聯經出版事業股份有限公司，2010），頁203–296，特別是前言部分，頁203–211。

2. 本書所收之論文，乃根據原來的英文版重新撰寫而成；原為Chen Pao-chen, "The *Admonitions* Scroll in the British Museum: New Light on the Text-Image Relationships, Painting Style and Dating Problem," in Shane McCausland ed., *Gu Kaizhi and the Admonitions Scroll* (London: The British Museum in association with Percival David Foundation of Chinese Art, 2003), pp. 126–137.

3. 陳葆真，〈圖畫如歷史：傳閻立本《十三帝王圖》和相關議題的研究〉，《國立臺灣大學美術史研究集刊》，16期（2004年3月），頁1–48；Chen Pao-chen, "Painting as History: A Study of the *Thirteen Emperors* Attributed to Yan Liben" (tr. Jeffrey Moser), in Naomi Noble Richard and Donold Brix eds., *The History of Painting in East Asia: Essays on Scholarly Method* (Taipei: Rock Publishing International, 2008), pp. 55–92.

4. 陳葆真，〈康熙皇帝的生日禮物與相關問題之探討〉，《故宮學術季刊》，30卷1期（2012年秋），頁1–54。

5. 陳葆真，〈康熙皇帝《萬壽圖》與乾隆皇帝《八旬萬壽圖》的比較研究〉，《故宮學術季刊》，30卷3期（2013年春），頁45–122。

6. 陳葆真，〈康熙和乾隆二帝的南巡及其對江南名勝和園林的繪製與仿建〉，《故宮學術季刊》，32卷3期（2015年春），頁1–62。

1 對大英本《女史箴圖》的圖文關係、繪畫風格、和斷代問題的新見

1. 關於「四美具」，見（清）張照、梁詩正等編，《秘殿珠林‧石渠寶笈初編》（1745、1747）（臺北：國立故宮博物院，1971），冊下，頁1198–1206；又參見俞劍華、羅叔子、溫肇桐合編，《顧愷之研究資料》（香港：南通圖書，1962），頁155–160。

2. 有關此圖進入大英博物館之始末，及其保管情形之研究資料，中文部分，參見俞劍華、羅叔子、溫肇桐合編，《顧愷之研究資料》，頁167；英文部分，參見Lawrence Binyon, "A Chinese Painting of the Fourth Century," *Burlington Magazine for Connoisseurs*, vol. 4, no. 10 (Jan., 1904), pp. 39–51; Roderick Whitfield, "Landmarks in the Collections and Study of Chinese Art in Great Britain: Reflections on the Centenary of the Birth of Sir Percival David, Baronet (1892–1967)," in Ming Wilson and John Cayley eds., *Europe Studies China* (London: Han-shan Tang, 1995), pp. 209–210; Lothar Ledderose, "Collecting Chinese Painting in Berlin," in Ming Wilson and John Cayley eds., *Europe Studies China*, p. 177; 又參見Zhang Hongxing, "The Nineteenth-Century Provenance of the *Admonitions* Scroll: A Hypothesis," 和Charles Mason, "The *Admonitions* Scroll in the Twentieth Century," 二文皆收入Shane McCausland ed., *Gu Kaizhi and the Admonitions Scroll* (London: The British Museum Press in association with Percival David Foundation of Chinese Art, 2003), pp. 277–287; 288–294; 又參見同書附錄 "Chronology of the *Admonitions* Scroll in the British Museum," pp. 305–306.

3. 二十世紀中、外學者關於顧愷之研究的學術論著，至少有五十種以上，相關書目參見：俞劍華、羅叔子、溫肇桐合編，《顧愷之研究資料》，附錄，頁229–231；莊申，〈顧長康著述考〉，《中央研究院歷史語言研究所集刊》，58本2分（1987），頁447–450，註1–4；Chen Shih-hsiang tr. and anno., *Biography of Ku K'ai-chih* (Berkeley and Los Angeles: University of California Press, 1953), pp. 18, 19, 28, 29, notes 2, 42; Chen Pao-chen, "The *Goddess of the Lo River*: A Study of Early Chinese Narrative Handscrolls" (Ph. D. dissertation, Princeton University, 1987), pp. 2–4, note 2; p. 97, note 99; pp. 150–152, note 158. 其中，在莊申，〈顧長康著述考〉，頁447–451，註1–4中，提供前人關於顧愷之研究的分類書目三十八種，當中有二十三種是關於他的畫論和畫蹟的研究。此外，應補充近年學者研究資料數筆，如Basil Gray, *Admonitions of the Instructress to the Ladies in the Palace: A Painting Attributed to Ku K'ai-chih* (London: The Trustees of the British Museum, 1966); 古原宏伸，〈《女史箴圖卷》〉（上）（下），《國華》，908期（1967年11月），頁17–31；909期（1967年12月），頁13–27；駒井和愛，〈女史箴圖卷考〉，收入其《中國考古學論叢》（東京：慶友社，1974），頁382–399；以及陳傳席，《六朝畫論研究》（臺北：學生書局，1991），頁1–97。

4. 見Shane McCausland ed., *Gu Kaizhi and the Admonitions Scroll*，其中，關於此卷在十九世紀和二十世紀的流傳情形，可參見Zhang Hongxing, "The Nineteenth-Century Provenance of the *Admonitions* Scroll: A Hypothesis," pp. 277–287; Charles Mason, "The *Admonitions* Scroll in the Twentieth Century," pp. 288–294.

5. 見Chen Pao-chen, "The *Admonitions* Scroll in the British Museum: New Light on the Text-Image Relationships, Painting Style and Dating Problem," in Shane McCausland ed., *Gu Kaizhi and the Admonitions Scroll*, pp. 126–137.

6. 張華傳，見（唐）房玄齡、褚遂良，《晉書》，卷36，頁18–30，收入（清）紀昀等總纂，《景印文淵閣四庫全書》（據國立故宮博物院藏本影印，臺北：臺灣商務印書館，1983–1986），冊255，頁645–651。

7. 參見（漢）鄭玄注，（唐）賈公彥疏，（唐）陸德明音義，《周禮注疏》，卷8，頁4：「女史掌王后之禮，職掌內治之貳，以詔后治內政。」（《景印文淵閣四庫全書》，冊90，頁145）；又見俞劍華、羅叔子、溫肇桐合編，《顧愷之研究資料》，頁161。

8. 參見（南朝宋）范曄，《後漢書》，卷10上，頁1（《景印文淵閣四庫全書》，冊252，頁171），〈后紀〉：「女史彤管，記功書過。」又見俞劍華、羅叔子、溫肇桐合編，《顧愷之研究資料》，頁167。

9. 參見（漢）毛亨傳，（漢）鄭玄箋，（唐）孔穎達疏，（唐）陸明德音義，《毛詩注疏》，卷3，頁73（《景印文淵閣四庫全書》，冊69，頁220），〈北風三章章六句〉「靜女其孌貽我彤管」之注：「古者后、夫

人，必有女史彤管之濾。史不記過，其罪殺之。」又見（南朝梁）蕭統編，（唐）李善注，《文選李善注（附清胡克家考異）》，卷56，頁2b，收入《四部備要・集部》（臺北：中華書局聚珍傲宋版影印本；據鄱陽胡氏校刻本校刊，1965），冊527。

10. 參見莊申，〈顧長康著述考〉，頁453–457。作者在其中指出，魏文帝曹丕（187–226）在《典論》〈論文〉中，並未提到「箴」這種文體；但到西晉（265–316）之時，已有陸機（261–303）和摯虞（?–311）兩人分別提到，可知西晉時這種文體已流行。

11. 摯虞傳，收入（唐）房玄齡、褚遂良，《晉書》，卷51，頁13–24（《景印文淵閣四庫全書》，冊255，頁860–865）；又參見（西晉）摯虞，《摯太常集》，見（清）嚴可均輯，《全上古三代秦漢三國六朝文・全晉文》，卷76，頁1，收入顧廷龍、傅璇琮主編，《續修四庫全書》（上海：上海古籍出版社，1995），冊1605，頁468；另參見莊申，〈顧長康著述考〉，頁454。

12. 見（西晉）陸機，〈文賦〉，收入其《陸平原集》，卷1，頁1–6（《續修四庫全書》，冊1584，頁601–603）；陸機傳，見（唐）房玄齡、褚遂良，《晉書》，卷54，頁1–19（《景印文淵閣四庫全書》，冊255，頁890–899）；（清）嚴可均輯，《全上古三代秦漢三國六朝文・全晉文》，卷96，頁1（《續修四庫全書，冊1605，頁577）；另參見莊申，〈顧長康著述考〉，頁454。又，陸機《平復帖》今藏北京故宮博物院。

13. 參見二人之傳，收入（唐）房玄齡、褚遂良，《晉書》，卷36，頁18–30；卷54，頁1–19（《景印文淵閣四庫全書》，冊255，頁645–651；頁810–899）。

14. 見賈后傳，收入（唐）房玄齡、褚遂良，《晉書》，卷31，頁21–25（《景印文淵閣四庫全書》，冊255，頁580–582）。

15. 見（唐）房玄齡、褚遂良，《晉書》，卷36，頁24（《景印文淵閣四庫全書》，冊255，頁648）。

16. 〈女史箴〉一文已有完整的英譯本，先由Basil Gray在1966年依Arthur Waley的譯文完成了第33–80句；個人又在2003年補譯了前面的第1–32句。全文見Shane McCausland ed., *Gu Kaizhi and the Admonitions Scroll*, pp. 15–17.

17. 參見（南朝梁）昭明太子撰，（唐）李善註，《六臣註文選》，卷56，頁1–4，收入《四部叢刊初編縮本》（據上海商務印書館縮印宋刊本影印，臺北：臺灣商務印書館，1965），冊101，頁1031–1033；（南朝梁）蕭統編，（唐）李善注，《文選李善注（附清胡克家考異）》，卷56，頁1b–2b（《四部備要・集部》，冊527）。

18. 同註12。

19. 參見（南朝梁）蕭統編，（唐）李善注，《文選李善注（附清胡克家考異）》，卷56，頁1b–2b（《四部備要・集部》，冊527）。俞劍華等人在《顧愷之研究資料》中關於〈女史箴〉原文及其注解部分（頁161–167），多根據李善所注。

20. 關於《女史箴》一圖內容的詳細描述，參見Basil Gray, *Admonitions of the Instructress to the Ladies in the Palace: A Painting Attributed to Ku K'ai-chih*; 又，2001年大英博物館曾召開專以《女史箴圖》和顧愷之研究為主的國際學術研討會，學者從多方面來探討與《女史箴圖》相關的問題，參見其會議論文集Shane McCausland ed., *Gu Kaizhi and the Admonitions Scroll* (Peter Sturman曾發表關於此書的書評，載於 *Artibus Asiae*, vol. XLV [2005], no. 2, pp. 368–372); 又參見Chen Pao-chen, "From Text to Images: A Case Study of the *Admonitions* Scroll in the British Museum,"《國立臺灣大學美術史研究集刊》，12期（2002年3月），頁35–61。另，有關《女史箴圖》的相關研究，參見袁有根、蘇涵、李曉庵，《顧愷之研究》（北京：民族出版社，2005），頁44–77；Shane McCausland, "Nihonga Meets Gu Kaizhi: A Japanese Copy of a Chinese Painting in the British Museum," *Art Bulletin*, vol. 57 (Dec. 2005), pp. 688–713.

21. 相關研究，參見余輝，〈宋本《女史箴》圖卷探考〉，《故宮博物院院刊》，2002年1期，頁6–16。又，

卷尾附四跋，為鮑希魯（1345）、謝珣（1370）、張美和（1390）、趙謙（1392）所作，參見古原宏伸，
〈《女史箴圖卷》〉（下），頁17–19。多數中國學者認為這件白描本是南宋畫家所摹，但古原宏伸在其文
中認為它可能是梁清標（1620–1691）命人根據他所收藏的一件早期摹本再轉摹的。

22. （漢）班固，《前漢書》，卷97下，頁29（《景印文淵閣四庫全書》，冊251，頁301）。

23. 如此誤讀的學者，包括伊勢專一郎、瀧精一、和古原宏伸等，參見古原宏伸，〈《女史箴圖卷》〉（上）
（下），頁29；頁17–19；詳見Chen Pao-chen, "The *Admonitions* Scroll in the British Museum: New Light on
the Text-Image Relationships, Painting Style and Dating Problem," pp. 126–137.

24. 更多的例子，可參見William Charles White, *Tomb Tile Pictures of Ancient China: An Archaeological Study
of Pottery Tiles from Tombs of Western Honan, Dating about the Third Century B. C.* (Toronto: The University
of Toronto Press, 1939).

25. 關於這個彩篋圖像的研究，可見國立臺灣大學藝術史研究所博士生李定恩的學期報告，「樂浪南井里116
號漢墓出土彩篋人物圖像初探」（2009年秋）。

26. 關於武梁祠的研究，參見Wu Hung, *The Wu Liang Shrine: The Ideology of Early Chinese Pictorial Art*
(Stanford, California: Stanford University Press, 1989); 邢義田，〈武氏祠研究的一些問題 —— 巫〔鴻〕
著《武梁祠 —— 中國古代圖像藝術的意識形態》和蔣〔英炬〕、吳〔文祺〕著《漢代武氏墓群石刻研
究》讀記〉，《新史學》，8卷4期（1997年12月），頁188–216。

27. 關於此磚畫的相關研究，參見Ellen Johnston Laing, "Neo-Taoism and the 'Seven Sages of the Bamboo
Grove' in Chinese Painting," *Artibus Asiae*, vol. 36, no. 1/2 (1974), pp. 5–54; 謝振發，〈六朝繪畫におけ
る南京・西善橋墓出土「竹林七賢磚畫」の史的地位〉，《京都美學美術史學》，2號（2003年3月），頁
123–164。

28. 楊新認為此卷作品的祖本，應作於東漢末年，而非顧愷之所作，參見其〈對《列女仁智圖》的新認識〉，
《故宮博物院院刊》，2003年2期，頁1–23。但依個人所見，此圖中對於人體和物體的畫法，已呈現唐
代以線條表現物體立體感（例見此圖左方馬匹）的畫法；因此，現本可能轉摹自唐人所摹的顧氏原作。
又，童文娥從繪畫風格和贊文書風兩方面觀察此圖，而認為此圖的前段和後段分別是由十世紀和十一世
紀的畫家所摹，參見其〈傳顧愷之《列女仁智圖》的斷代研究〉，《故宮學術季刊》，26卷2期（2008年
冬），頁47–73。

29. 關於這兩件作品的討論，詳見陳葆真，《洛神賦圖與中國古代故事畫》（臺北：石頭出版股份有限公司，
2011），第三章，「漢代到六朝時期故事畫的發展」，頁71–80。

30. （宋）米芾，《畫史》（約1103），頁2（《景印文淵閣四庫全書》，冊813，頁3）。

31. 以上各學者的看法，參見梅澤和軒、中村不折，《六朝時代の藝術》（無出版地：Arts Ltd.，1926），頁
100；俞劍華、羅叔子、溫肇桐合編，《顧愷之研究資料》，頁173，圖32–34。

32. Wen C. Fong, "Introduction: The *Admonitions* Scroll and Chinese Art History," in Shane McCausland ed., *Gu
Kaizhi and the Admonitions Scroll*, pp. 18–40.

33. 以上這些學者的看法，參見古原宏伸的摘要：〈《女史箴圖卷》〉（上）（下），頁17–31；頁13–27；全
文英譯，見Shane McCausland (tr. and ed.), *The Admonitions of the Instructress to the Court Ladies Scroll*
(Revision of Kohara 1967), Percival David Foundation of Chinese Art Occasional Papers (London: School
of Oriental and African Studies, 2000), 特別是頁30。

34. 古原宏伸認為此卷原本只有圖像，而未附箴文，箴文乃後人加上。個人並不同意他的這個看法。個人相
信原畫中應兼具圖像和箴文；這種圖文並現的方式，可證於遼寧本《洛神賦圖》。關於中國古代故事畫
的發展和圖文布列方式的各種模式，參見Chen Pao-chen, "The *Goddess of the Lo River*: A Study of Early

Chinese Narrative Handscrolls," chpts. 2, 3, 4; 中文版見陳葆真，《洛神賦圖與中國古代故事畫》，第二、三、四章，頁29–136。

35. 古原宏伸考訂睿思東閣最早建於1075年；此印在本卷上鈐蓋了五處。參見註33所示，古原宏伸，〈《女史箴圖卷》〉（上）（下），以及Shane McCausland (tr. and ed.), *The Admonitions of the Instructress to the Court Ladies Scroll*, pp. 22–29.

36. 關於此卷為唐代摹本的看法，參見（清）胡敬，《西清箚記》（1816），卷3，頁22b–23b，收入《胡氏書畫考三種》（臺北：漢華文化事業，1971），頁190–192；又見John Ayers, "Ku Kai-chih," in W. Winsor, *Encyclopedia of World Art* (New Jersey: McGraw Hill, 1963), pp. 1037–1042.

37. 方聞、楊新和巫鴻等三位先生的看法，詳見Wen C. Fong, "Introduction: The *Admonitions* Scroll and Chinese Art History;" Yang Xin, "A Study of the Date and the *Admonitions* Scroll Based on Landscape Portrayal;" Wu Hung, "The *Admonitions* Scroll Revisited: Iconography, Narratology, Style, Dating," 這三篇文章分別收入Shane McCausland ed., *Gu Kaizhi and the Admonitions Scroll*, pp. 18–40; 42–52; 89–99. 它們的中文版，見方聞，〈傳顧愷之《女史箴圖》與中國藝術史〉，《國立臺灣大學美術史研究集刊》，12期（2002年3月），頁1–34；楊新，〈從山水畫法探索《女史箴圖》的創作時代〉，《故宮博物院院刊》，2001年3期，頁17–29；巫鴻，〈《女史箴圖》新探：體裁、圖像、敘事、風格、斷代〉，收入其主編《漢唐之前的視覺文化與物質文化》（北京：文物出版社，2003），頁509–534。

38. 雖然駒井和愛在〈女史箴圖卷考〉，頁382–399中，曾舉出一些和《女史箴圖》中所見的、在型態上相近的一些漢代考古物件，但他並未討論到繪畫風格的問題。

39. 關於這兩件作品，參見張朋川和林森在《中國美術全集·繪畫編》（北京：人民美術出版社，1986），冊1·原始社會至南北朝繪畫，頁43，圖81，及頁46，圖86的圖版說明。

40. 關於這種髮型，參見沈從文，《中國古代服飾研究》（臺北：龍田出版社，1981），冊1，頁122–123。

41. 關於這件作品，參見雪湧在《中國美術全集·繪畫編》，冊1·原始社會至南北朝繪畫，頁57，圖100的圖版說明。

42. 有些學者認為司馬金龍墓出土的漆畫，表現的是中國北方的風格，如謝振發，〈北魏司馬金龍墓的屏風漆畫試析〉，《國立臺灣大學美術史研究集刊》，11期（2001年9月），頁1–55；志工，〈略談北魏的屏風漆畫〉，《文物》，1972年8期，頁55–59。但個人並不同意他們的看法。又，古田真一認為此屏風可能作於北方，但畫風受到南方的影響，見其〈六朝繪畫に關する一考察 —— 司馬金龍墓出土の漆畫屏風をめぐって〉，《美學》，168期（1992年春），頁57–67。

43. 這個飾件很可能便是司馬相如（西元前179–西元前117）賦中所說的「蜚纖」，參見古原宏伸，〈《女史箴圖卷》〉（上），頁28，註3中的考證。

44. 關於此圖的斷代問題，參見註28。

45. 關於北京本《洛神賦圖》的斷代與圖像問題，參見陳葆真，《洛神賦圖與中國古代故事畫》，第五章，頁185–209。

46. 見黃緯中，〈關於顧愷之《女史箴圖》上的「弘文之印」鈐蓋時間之討論〉，《故宮文物月刊》，137期（1994年8月），頁88–93。

47. 同註35。

48. 同註31、33。

49. 孝武帝本紀，見（唐）房玄齡、褚遂良，《晉書》，卷9，頁7–24（《景印文淵閣四庫全書》，冊255，頁135–144）。

50. 王皇后傳，見（唐）房玄齡、褚遂良，《晉書》，卷32，頁14–15（《景印文淵閣四庫全書》，冊255，頁

590–591）。

51. 見（唐）房玄齡、褚遂良，《晉書》，卷9，頁22–23（《景印文淵閣四庫全書》，冊255，頁143）。

52. 顧愷之傳，見（唐）房玄齡、褚遂良，《晉書》，卷92，頁43–45（《景印文淵閣四庫全書》，冊256，頁507–508）；Chen Shih-hsiang tr. and anno., *Biography of Ku K'ai-chih*; John Ayers, "Ku Kai-chih," pp. 1037–1042.

53. 傳顧愷之詩文作品多已散佚，只存七篇賦、一些詩句、《晉書》中所載其短文〈啟蒙記〉中的一些佚句、還有劉義慶《世說新語》中所見的殘句，詳見莊申，〈顧長康著述考〉，頁447–483；又見俞劍華、羅叔子、溫肇桐合編，《顧愷之研究資料》，頁215–221。

54. 包括其〈畫雲臺山記〉、〈論畫〉、和〈魏晉勝流畫贊〉，皆收錄在（唐）張彥遠，《歷代名畫記》，卷5，頁70–72，收入于安瀾編，《畫史叢書》（臺北：文史哲出版社，1974），冊1，頁74–76。

55. 見（唐）張彥遠，《歷代名畫記》，卷1，頁68–69（《畫史叢書》，冊1，頁72–73）。

56. 見俞劍華、羅叔子、溫肇桐合編，《顧愷之研究資料》，頁142–146。

57. 同上註，頁119–122。

58. 見（唐）房玄齡、褚遂良，《晉書》，卷92，頁45（《景印文淵閣四庫全書》，冊256，頁508）。

59. 同上註，頁43；又見俞劍華、羅叔子、溫肇桐合編，《顧愷之研究資料》，頁142–146。

60. 見（唐）房玄齡、褚遂良，《晉書》，卷92，頁44（《景印文淵閣四庫全書》，冊256，頁507）。

61. 中國書畫作品中，常見後代的臨摹本所保留原作中的圖像和書法原貌，其忠實程度，並不一致，例見個人對遼寧本《洛神賦圖》的研究；詳見陳葆真，《洛神賦圖與中國古代故事畫》，第二、三、四章。

62. 關於《女史箴圖》在清宮的收藏，和流入大英博物館的經過，參見Zhang Hongxing, "The Nineteenth-Century Provenance of the *Admonitions* Scroll: A Hypothesis," in Shane McCausland ed., *Gu Kaizhi and the Admonitions Scroll*, pp. 277–287.

2　圖畫如歷史：傳閻立本《十三帝王圖》和相關議題的研究

1. 據傳，此圖原在中國福建，為林壽圖所藏，後轉入梁鴻志手中。1917年和1926年，它曾兩度以印刷品方式呈現，開始引起收藏者的興趣。1929年，這件作品在東京展出，並刊登於《唐宋元明名畫大觀》首頁。1931年，美國Mr. Ross購得後，將它捐贈給波士頓美術館。有關《十三帝王圖》之出版資料及研究論著，僅就個人所知，目前至少已有二十多種以上。中日文方面，如：《十三帝王圖》複製本（上海：商務印書館，1917）；大村西崖，《東洋美術史》（東京：圖本叢刊會，1924）；唐宋元明名畫展覽會編，《唐宋元明名畫大觀》（東京：大塚巧藝社，1929），冊1，頁1；小林太市郎，〈隋唐の繪畫〉，收入齋藤道太郎編，《世界美術全集》（東京：平凡社，1950），冊8（中國 II），頁45–47；劉凌滄，《唐代人物畫》（北京：文物出版社，1958），圖5、6；上海人民美術出版社編，《歷代人物畫選集》（上海：上海人民美術出版社，1959），圖4；中國古代繪畫選集編輯委員會編，《中國古代繪畫選集》（北京：人民美術出版社，1963），圖9；講談社編，《世界の美術館》（東京：講談社，1968），冊15，東洋ボストン美術館，圖67–69；鈴木敬、秋山光和編，《中國の美術》（東京：講談社，1973），冊1，頁38；金維諾，〈《古帝王圖》的時代與作者〉，《美術家》，8期（1979年6月），頁38–45，後收入其《中國美術史論集》（臺北：明文書局，1984），頁149–156；沈從文，《中國古代服飾史》（臺北：龍田出版社，1981），冊上，頁167；石守謙等，《中國古代繪畫名品》（臺北：雄獅美術，1986），頁14，宋偉航說明；王伯敏，

《中國美術通史》（濟南：山東教育出版社，1987），冊3，頁16–25；石守謙，〈南宋的兩種規諫畫〉，《藝術學》，1987年1期，頁6–39，後收入其《風格與世變：中國繪畫史論集》（臺北：允晨文化實業股份有限公司，1996），頁87–129；鈴木敬撰，魏美月譯，《中國繪畫史》（臺北：國立故宮博物院，1987），上冊，頁56–60，圖50–53；中國美術全集編輯委員會編，《中國美術全集·繪畫編》（北京：人民美術出版社，1988），冊2·隋唐五代繪畫，圖4，頁5，令狐彪說明；吳同撰，金櫻譯，《波士頓博物館藏中國古畫精品圖錄：唐至元代》（東京：大塚巧藝社，1999），圖版說明，頁1–14；楊新等著，《中國繪畫三千年》（臺北：聯經出版社，1999），巫鴻撰述〈舊石器時代至唐代〉，頁61，圖53。西文方面，如：Tomita Kojiro, "*Portraits of the Emperors*: A Chinese Scroll Painting Attributed to Yen Li-pen (died A. D. 673)," *Bulletin of the Museum of Fine Arts, Boston*, vol. 30 (1932), pp. 2–8; Tomita Kojiro ed, *Boston Museum of Fine Arts, Portfolio of Chinese Paintings in the Boston Museum of Fine Arts* (Boston: Boston Museum of Fine Arts, 1933, 1938, 1961), vol. 1 (Han to Sung Periods), list, p. 1; descriptive text, pp. 3–5; pls. 10–24; Laurence Sickman and Alexander C. Soper, *The Art and Architecture of China* (Baltimore, Maryland: Penguin Books, 1956, 1974), pp. 158–161; Osvald Siren, *Chinese Painting: Leading Masters and Principles* (New York: The Roland Press, 1956), vol. pp. 96–103; vol. 3, pls. 72–75; Michael Sullivan, *The Arts of China* (Berkeley and Los Angeles: University of California Press, 1967), pp. 136–137; Jan Fontein and Wu Tung, *Unearthing China's Past* (Boston: Boston Museum of Fine Arts, 1973), pp. 215–218, pl. 116; Max Loehr, *The Great Painters of China* (New York: Phaidon Press, 1980), pp. 32–37; James Cahill, *An Index of Early Chinese Painters and Paintings (T'ang, Sung and Yüan)* (Berkeley: University of California Press, 1980), p. 24; Wu Tung et. al, *Asiatic Art in the Museum of Fine Arts* (Boston: Boston Museum of Fine Arts, 1982), p. 116; Alexander C. Soper, "Yen Li-pen, Yen Li-te, Yen Pi, Yen Ch'ing," *Artibus Asiae*, vol. 513/4 (1991), pp. 199–206; Wu Tung et. al, *Tales from the Land of Dragon: 1000 Years of Chinese Painting* (Boston: Boston Museum of Fine Arts, 1997), pp. 21–23, pls. 45–47; Ning Qiang, "Imperial Portraiture as Symbol of Political Legitimacy: A New Study of the 'Portraits of Successive Emperors'," *Ars Orientalis*, vol. 35 (2008), pp. 96–128.

2. 詳見Tomita Kojiro, "Portraits of the Emperors: A Chinese Scroll Painting Attributed to Yen Li-pen (died A.D.673)," pp. 5, 6.

3. 見Jan Fontein and Wu Tung, *Unearthing China's Past* (Boston: Boston Museum of Fine Arts, 1973), pp. 215–218；吳同撰，金櫻譯，《波士頓博物館藏中國古畫精品圖錄：唐至元代》，冊2，頁11–14。

4. 見金維諾，〈《古帝王圖》的時代與作者〉，《美術家》，8期（1979年6月），頁38–45，後收入其《中國美術史論集》（臺北：明文書局，1984），頁149–156。

5. 石守謙，〈南宋的兩種規諫畫〉，《藝術學》，1987年1期，頁6–39，後收入其《風格與世變：中國繪畫史論集》（臺北：允晨文化實業股份有限公司，1996），頁87–129。

6. 依吳同之見，現居第一的陳宣帝，本應居第四，位於廢帝之後，但此卷在重裱之時，卻被誤置如現狀，見吳同撰，金櫻譯，《波士頓博物館藏中國古畫精品圖錄：唐至元代》，冊2，頁13。

7. 「無道」二字，字跡模糊，墨色輕淡，應非原文，而為後人妄加，詳論見後文所述。

8. 關於宇文氏所建之周（556–581），唐人稱為「後周」，以別於三代姬氏所建之周（約西元前十二世紀–西元前256）。宋人稱宇文周為「北周」，而稱後來柴氏所建之周為「後周」（951–960）。本文為配合此畫卷上題記之討論，在此暫從唐人，稱宇文周為「後周」。

9. 「文」字經重改，「蒨」字為後加，兩處皆為後人添加。

10. 見石田幹之助等，《書道全集》（東京：平凡社，1955），冊7，頁40–75。

11. 虞世南傳，見（唐）吳兢，《貞觀政要》（約成書於720）（上海：上海古籍出版社，1978），卷2，任賢第3，頁40–41；（後晉）劉昫等，《舊唐書》（成書於945），卷72，頁1–9，收入（清）紀昀等總纂，《景印文淵閣四庫全書》（據國立故宮博物院藏本影印，臺北：臺灣商務印書館，1983–1986），冊269，頁677–681；另見（宋）歐陽修等，《新唐書》（成書於1060），卷102，頁6–11（《景印文淵閣四庫全書》，冊274，頁305–307）。歐陽詢傳，見（後晉）劉昫等，《舊唐書》，卷189上，頁11（《景印文淵閣四庫全書》，冊271，頁536）；另見（宋）歐陽修等，《新唐書》，卷198，頁12–13（《景印文淵閣四庫全書》，冊276，頁7）。

12. 參見Roderich Whitfield, *The Art of Central Asia* (London: Kodansha International, 1983), vol. 2, fig. 97.

13. 關於前三書之作成，參見（唐）姚思廉，《陳書》（成書於636，重刻於1063），序，頁1–3（《景印文淵閣四庫全書》，冊260，頁511–512）；（唐）劉知幾，《史通》，卷12，頁19–20（《景印文淵閣四庫全書》，冊685，頁96）；另見（清）紀昀等，〈《隋書》提要〉，收入（唐）魏徵，《隋書》，頁1–4（《景印文淵閣四庫全書》，冊264，頁14–15）。有關《南史》與《北史》完成之時間，參見王樹民，《史部要籍解題》（北京：中華書局，1981），頁82–88。此項資料承蒙李東華教授提供，謹此致謝。

14. 見（唐）姚思廉，《陳書》，卷5，頁1–30（《景印文淵閣四庫全書》，冊260，頁561–576）。

15. 參見沈從文，《中國古代服飾研究》（臺北：龍田出版社，1981），冊上，冊167。沈從文認為這種帝王服飾為隋代所創，因此此本可能為閻毗所創，而其子閻立本在唐初根據了他的舊稿畫成。

16. （唐）姚思廉，《陳書》，卷5，頁1（《景印文淵閣四庫全書》，冊260，頁561）；另見（唐）李延壽，《南史》（成書於659）卷10，頁1（《景印文淵閣四庫全書》，冊265，頁176），唯「手垂」作「垂手」。

17. （唐）姚思廉，《陳書》，卷5，頁29（《景印文淵閣四庫全書》，冊260，頁575）；另見（唐）李延壽，《南史》，卷10，頁9（《景印文淵閣四庫全書》，冊265，頁180），唯「高宗」作「上」；又，（唐）李延壽，《北史》，卷11，頁15（《景印文淵閣四庫全書》，冊266，頁234）亦載：「甲申使使弔於陳」。

18. （唐）李延壽，《南史》，卷10，頁1（《景印文淵閣四庫全書》，冊265，頁176）。此事《陳書》未載。

19. （唐）魏徵，《隋書》，卷1，頁1–2（《景印文淵閣四庫全書》，冊264，頁16）；另見（唐）李延壽，《北史》，卷11，頁6（《景印文淵閣四庫全書》，冊266，頁229），唯「玉」柱作「五」柱，「曰王」作「曰王字」，且無「為人」二字。

20. （唐）魏徵，《隋書》，卷1，頁25–26（《景印文淵閣四庫全書》，冊264，頁28）；另見（唐）李延壽，《北史》，卷11，頁19（《景印文淵閣四庫全書》，冊266，頁236）；但此事《陳書》未載，而《南史》作陳後主至德（禎明）二年（584）之事，見（唐）李延壽，《南史》，卷10，頁15（《景印文淵閣四庫全書》，冊265，頁183）。

21. （唐）魏徵，《隋書》，卷2，頁26（《景印文淵閣四庫全書》，冊264，頁46）；另見（唐）李延壽，《北史》，卷11，頁38（《景印文淵閣四庫全書》，冊266，頁245）。

22. 鄭法士曾作《隋文帝入佛堂像》，見（唐）張彥遠，《歷代名畫記》，卷8，頁98，收入于安瀾編，《畫史叢書》（臺北：文史哲出版社，1974），冊1，頁102。

23. （唐）令狐德棻，《周書》（成書於644），卷5，頁1（《景印文淵閣四庫全書》，冊263，頁430）；另見（唐）李延壽，《北史》，卷10，頁1（《景印文淵閣四庫全書》，冊266，頁202）。

24. （唐）令狐德棻，《周書》，卷6，頁21（《景印文淵閣四庫全書》，冊263，頁454）；另見（唐）李延壽，《北史》，卷10，頁30（《景印文淵閣四庫全書》，冊266，頁217）。

25. （唐）令狐德棻，《周書》，卷5，頁21（《景印文淵閣四庫全書》，冊263，頁440）；另見（唐）李延壽，《北史》，卷10，頁13（《景印文淵閣四庫全書》，冊266，頁208），唯「旌旗」改作「旗旌」。

26. （唐）令狐德棻，《周書》，卷5，頁22（《景印文淵閣四庫全書》，冊263，頁441）；另見（唐）李延壽，

《北史》，卷10，頁14（《景印文淵閣四庫全書》，冊266，頁209），唯「為次」改作「次之」。

27. （唐）令狐德棻，《周書》，卷5，頁24（《景印文淵閣四庫全書》，冊263，頁442）；另見（唐）李延壽，《北史》，卷10，頁16（《景印文淵閣四庫全書》，冊266，頁210），唯「經像」改作「經象」、「還民」改作「還俗」、「淫祠」改作「淫祀」。

28. （唐）令狐德棻，《周書》，卷6，頁20（《景印文淵閣四庫全書》，冊263，頁454）；另見（唐）李延壽，《北史》，卷10，頁29（《景印文淵閣四庫全書》，冊266，頁216）。

29. 後主本紀，收入（唐）姚思廉，《陳書》，卷6，頁16（《景印文淵閣四庫全書》，冊260，頁584）；另見（唐）李延壽，《南史》，卷10，頁10–22（《景印文淵閣四庫全書》，冊265，頁180–186）。

30. （唐）魏徵，《隋書》，卷3，頁1（《景印文淵閣四庫全書》，冊264，頁49）；另見（唐）李延壽，《北史》，卷12，頁1（《景印文淵閣四庫全書》，冊266，頁250）。

31. 起初是「高祖幸上所居第，見樂器，弦多斷絕，又有塵埃，若不用者，以為不好聲妓之翫。」同上註。但實際上，煬帝善矯飾，好游樂及聲色，如幾次幸江都，包括大業元年（605）八月、大業六年（610）三月、及大業十二年（616）七月，見（唐）魏徵，《隋書》，卷3，頁8、20；卷4，頁15（《景印文淵閣四庫全書》，冊264，頁53、59、67）；另見（唐）李延壽，《北史》，卷12，頁8、19、35（《景印文淵閣四庫全書》，冊266，頁254、259、267）。又，大業六年（610）正月，「角觝（抵）大戲於端門街，天下奇伎異藝畢集，終月而罷，帝數微服往觀之」；同年二月，徵魏、齊、周、陳樂人，悉配太常；大業八年（612）十一月，「密詔江淮南諸郡，閱視民間童女姿質端麗者，每歲貢之。」見（唐）李延壽，《北史》，卷12，頁19、26（《景印文淵閣四庫全書》，冊266，頁259、263）；另見（唐）魏徵，《隋書》，卷3，頁19；卷4，頁6（《景印文淵閣四庫全書》，冊264，頁58、68）。

32. 陳文帝本紀只記他卒於天康元年（566），而未言其出生及享年。參見（唐）姚思廉，《陳書》，卷3，頁1、19；卷5，頁1（《景印文淵閣四庫全書》，冊260，頁546、555、561）；另見（唐）李延壽，《南史》，卷9，頁24、31；卷10，頁1（《景印文淵閣四庫全書》，冊265，頁169、172、176）。又，杜建民編，《中國歷代帝王世系年表》（濟南：齊魯書社，1995），頁88–89中認為他生於梁普通三年（522），卒於陳天康元年（566），年三十八。

33. 姚察為姚思廉之父，曾任陳朝史官，始作《陳書》，未成，後由姚思廉續完，其評論，見（唐）姚思廉，《陳書》，卷3，頁20–21（《景印文淵閣四庫全書》，冊260，頁555–556）。

34. 見（唐）姚思廉，《陳書》，卷3，頁15（《景印文淵閣四庫全書》，冊260，頁553）；另見（唐）李延壽，《南史》，卷9，頁29（《景印文淵閣四庫全書》，冊265，頁171）。

35. （唐）姚思廉，《陳書》，卷4，頁1、8、9（《景印文淵閣四庫全書》，冊260，頁557、560）；另見（唐）李延壽，《南史》，卷9，頁31、34（《景印文淵閣四庫全書》，冊265，頁172、174）。但二處都誤推他享年為十九。

36. （唐）李延壽，《南史》，卷8，頁4–5（《景印文淵閣四庫全書》，冊265，頁142–143）。

37. 見（唐）姚思廉，《梁書》，卷4，頁8（《景印文淵閣四庫全書》，冊260，頁72）。

38. （唐）姚思廉，《梁書》，卷5，頁1、29（《景印文淵閣四庫全書》冊260，頁37、87）；另見（唐）李延壽，《南史》，卷8，頁16、20（《景印文淵閣四庫全書》，冊265，頁148、150）。

39. （唐）李延壽，《南史》，卷8，頁16–18（《景印文淵閣四庫全書》，冊265，頁148–149）；另見（唐）姚思廉，《梁書》，卷5，頁29–30（《景印文淵閣四庫全書》，冊260，頁87–88）。

40. 見（清）趙翼，《廿二史劄記》，冊1，卷12，頁1a–1b，收入《四部備要·史部》（臺北：中華書局聚珍倣宋版影印本，1965），冊115。

41. 見（宋）米芾，《畫史》（約1103），頁32–33（《景印文淵閣四庫全書》，冊813，頁18–19）。其畫題作

《梁武帝寫誌公圖》,「寫」或為「見」之誤;參見(清)胡敬,〈南董殿圖像考〉中引《畫史》所記,而題作《梁武帝見誌公圖》,見(清)胡敬,《胡氏書畫考三種》(臺北:漢華文化事業,1971),頁296。

42. 關於孫位《高逸圖》研究,參見陶喻之,〈孫位的繪畫藝術成就芻論〉,收入成都王建墓博物館,《前後蜀歷史文化研究論文集》(成都:巴蜀書社,1993),頁295–302;承名世,〈論孫位《高逸圖》的故實及其與顧愷之畫風的關係〉,《文物》,1965年8期,頁15–23;單國霖,〈唐孫位《高逸圖》〉,《文物天地》,1983年6期,頁45–46。

43. 後蜀人物畫根源自唐代長安,是不爭的事實。畫史上記載了許多晚唐的長安畫家因避難而到成都的例子可以為證。參見(宋)黃休復,《益州名畫錄》(成書於1006)、(宋)郭若虛,《圖畫見聞誌》(成書於1074)。二書並收入于安瀾編,《畫史叢書》,冊1、3。

44. 見吳同撰,金櫻譯,《波士頓博物館藏中國古畫精品圖錄:唐至元代》,冊2,頁13。

45. 吳同撰,金櫻譯,《波士頓博物館藏中國古畫精品圖錄:唐至元代》,冊2,頁12。

46. 吳同所見與此相反:他認為「無道」兩字本來就有,後經人刮除未盡,所以墨跡尚存而較淡。同上註。

47. 金維諾,〈《古帝王圖》的時代與作者〉,頁150–151。

48. 見註36、37,文帝本傳。

49. (唐)姚思廉,《梁書》,卷4,頁9(《景印文淵閣四庫全書》,冊260,頁72)。

50. (唐)姚思廉,《梁書》,卷5,頁30(《景印文淵閣四庫全書》,冊260,頁88)。

51. (唐)李延壽,《南史》,卷8,頁28(《景印文淵閣四庫全書》,冊265,頁154)。

52. (唐)李延壽,《南史》,卷8,頁29(《景印文淵閣四庫全書》,冊265,頁155)。

53. 姚思廉傳,見(後晉)劉昫等,《舊唐書》,卷73,頁7–9(《景印文淵閣四庫全書》,冊269,頁694–695);另見(宋)歐陽修等,《新唐書》,卷102,頁16–18(《景印文淵閣四庫全書》,冊274,頁310–311)。李延壽傳,見(後晉)劉昫等,《舊唐書》,卷73,頁18(《景印文淵閣四庫全書》,冊269,頁699);另見(宋)歐陽修等,《新唐書》,卷102,頁25–26(《景印文淵閣四庫全書》,冊274,頁314–315)。

54. (唐)姚思廉,《陳書》,卷5,頁1(《景印文淵閣四庫全書》,冊260,頁561);(唐)李延壽,《南史》,卷10,頁1(《景印文淵閣四庫全書》,冊265,頁176)。

55. (唐)姚思廉,《陳書》,卷5,頁20–28(《景印文淵閣四庫全書》,冊260,頁571–575);(唐)李延壽,《南史》,卷10,頁6–8(《景印文淵閣四庫全書》,冊265,頁178–179);(唐)令狐德棻,《周書》,卷7,頁9(《景印文淵閣四庫全書》,冊263,頁460);(唐)李延壽,《北史》,卷10,頁39–40(《景印文淵閣四庫全書》,冊266,頁219–220)。

56. (唐)李延壽,《南史》,卷10,頁21(《景印文淵閣四庫全書》,冊265,頁186);另見(唐)姚思廉,《陳書》,卷5,頁30(《景印文淵閣四庫全書》,冊260,頁576)。

57. (唐)李延壽,《南史》,卷10,頁21(《景印文淵閣四庫全書》,冊265,頁186);另見同書,卷10,頁15(《景印文淵閣四庫全書》,冊265,頁183)。

58. (唐)姚思廉,《陳書》,卷6,頁19(《景印文淵閣四庫全書》,冊260,頁586)。

59. (唐)李延壽,《北史》,卷10,頁45(《景印文淵閣四庫全書》,冊266,頁224);另見(唐)令狐德棻,《周書》,卷6,頁22(《景印文淵閣四庫全書》,冊263,頁455)。

60. (唐)李延壽,《北史》,同上註。

61. (唐)魏徵,《隋書》,卷2,頁30(《景印文淵閣四庫全書》,冊264,頁48);另見(唐)李延壽,《北史》,卷11,頁42(《景印文淵閣四庫全書》,冊266,頁247)。

62. (唐)李延壽,《北史》,卷11,頁41(《景印文淵閣四庫全書》,冊266,頁247);另見(唐)魏徵,《隋

書》，卷2，頁29（《景印文淵閣四庫全書》，冊264，頁47），唯「至道」作「至治」，「雅性」作「天性」。

63. （唐）李延壽，《北史》，卷12，頁44–45（《景印文淵閣四庫全書》，冊266，頁272）。

64. 《貞觀政要》（約成書於720）為（唐）吳競（670–749）所作，內容記載了唐太宗（598/599–649）在貞觀年間（627–649）與大臣魏徵（580–643）、房玄齡（578–648）、杜如晦（585–630）等人有關施政和教化議題的討論。書中屢見唐太宗以古為鑑，評論前朝得失，目的在尋思治國之道。依個人統計，此書十卷四十章中，共有二三七則記事。其中引古代帝王的施政得失，作為歷史經驗教訓處，至少十處以上，見頁14–16、77、81–82、98–102、114–115、117–118、120、125–127、302。提到南北朝梁、陳、齊、周、隋五朝相關事項，至少十一處，見頁23、152、154、156、158–159、222、233、258、294。批評隋代，特別是煬帝的奢華靡爛，君臣讒諂，以及內政、外交、軍事和用人方面弊端之處最多，至少三十七處，占全書約六分之一，見頁5、15、17、22–23、46、55–57、77、86–87、150、153–154、159、165、186、193、196、198、200、202、210、222、237、247、251、261、263、274–275、281–283、287–290。此外，唐太宗重儒，不重佛、道，特別強調儒學教育的地方，至少有八處，見頁130–131、195、215–216、226、238、252、294。

65. （唐）吳競，《貞觀政要》，卷7，文史第28，頁222。

66. （唐）唐太宗，《帝範》，卷4，頁9–11（《景印文淵閣四庫全書》，冊696，頁616–617）。

67. 唐太宗特別重視儒家教育，且身體力行。太宗好讀書，貞觀二年（628）謂房玄齡：「為人大須學問。朕往為羣凶未定，東西征討，躬親戎事，不暇讀書。比來四海安靜，身處殿堂，不能自執書卷，使人讀而聽之。君臣父子，政教之道，共在書內。……」見（唐）吳競，《貞觀政要》，卷6，悔過第24，頁205。又，唐太宗初踐阼，便崇儒學，設弘文館，詔勳賢三品以上子孫為弘文學生，見同書，卷7，崇儒學第27，頁215。另，「貞觀二年，詔停周公為先聖，始立孔子廟堂於國學……以仲尼為先聖，顏子為先師。……大收天下儒士，賜帛給，傳令詣京師，擢以不次，……國學增築學舍四百餘間。國子、太學、四門、廣文，亦增置生員。其書、算，各置博士學生，以備眾藝……儒學之興，古昔未有也。」見同書，卷7，崇儒學第27，頁215–216。此外，貞觀四年（630），唐太宗詔顏師古於秘書省，考訂《五經》，又詔顏師古與孔穎達等諸儒撰定《五經正義》，付國學施行，見同書，卷7，崇儒學第27，頁220。

68. （唐）吳競，《貞觀政要》，卷6，慎所好第21，頁196。

69. （唐）吳競，《貞觀政要》，卷8，務農第30，頁238。

70. （唐）吳競，《貞觀政要》，卷8，赦令第32，頁252，長孫皇后引唐太宗的看法。

71. （唐）吳競，《貞觀政要》，卷7，禮樂第29，頁226。

72. （唐）吳競，《貞觀政要》，卷6，慎所好第21，頁195。

73. 閻立本傳，見（後晉）劉煦等，《舊唐書》，卷77，頁14–45（《景印文淵閣四庫全書》，冊269，頁749）；另見（宋）歐陽修等，《新唐書》，卷100，頁21–23（《景印文淵閣四庫全書》，冊274，頁288–289）。郎餘令傳，見（後晉）劉煦等，《舊唐書》，卷189下，頁3–4（《景印文淵閣四庫全書》，冊271，頁543–544）；另見（宋）歐陽修等，《新唐書》，卷199，頁1–2（《景印文淵閣四庫全書》，冊276，頁14–15）。

74. 吳同認為自宋以降，學者普遍相信此畫為閻立本所作。因此此說不應隨意推翻；但金維諾和巫鴻等人認為此畫為郎餘令所作，見吳同撰，金櫻譯，《波士頓博物館藏中國古畫精品圖錄：唐至元代》，冊2，頁14；金維諾，〈《古帝王圖》的時代與作者〉，頁151–153；楊新等，《中國繪畫三千年》（臺北：聯經出版事業公司，1999），頁61。又，郎餘令生卒不詳，但據其傳中所載其兄郎餘慶曾活動於唐高宗初年判斷，他應也活到那時。石守謙說他比閻立本稍早，約活動於550至630年之間，丁知何據，見石守謙，

〈南宋的兩種規諫畫〉，頁97。

75. 閻立本之父閻毗，尚後周武帝之女清都公主，見閻毗傳，收入（唐）令狐德棻，《周書》，卷20，頁13（《景印文淵閣四庫全書》，冊263，頁567）。如閻立本為清都公主所生，則他當為後周武帝之外孫。但此事在閻立本傳中並未明載，故尚待考。

76. （唐）張彥遠，《歷代名畫記》，卷9，頁111–112，收入于安瀾編，《畫史叢書》，冊1，頁115–116，〈郎餘令〉條；又，郎餘令傳，見（後晉）劉昫等，《舊唐書》，卷189下，頁3–4（《景印文淵閣四庫全書》，冊271，頁543–544）。

77. 關於中國歷代正統論的研究，參見饒宗頤，《中國史學上之正統論》（上海：運通出版社，1996）；趙令揚，《關於歷代正統論問題之爭論》（香港：無出版地，1976）（此書承蒙陳德馨先生提供，謹此致謝）；王德毅，〈中國歷史上的正統觀〉，《新中華雜誌》，24期（2007年9月），頁13–19。又，關於此圖所表現的歷代政權轉移的正統性，參見Ning Qiang, "Imperial Portraiture as Symbol of Political Legitimacy: A New Study of the 'Portraits of Successive Emperors'," pp. 96–128.

78. （漢）班固，《前漢書》，卷7，頁1–13（《景印文淵閣四庫全書》，冊249，頁124–130）。

79. 見（北宋）王洙等，〈《陳書》序〉（1036），收入（唐）姚思廉，《陳書》，序，頁1（《景印文淵閣四庫全書》，冊260，頁511）。

80. 《陳書》修畢之後，並未大量流布，到北宋初年才又重刊。參見（清）趙翼，《廿二史劄記》，冊1，卷9，頁22b–23a（《四部備要・史部》，冊115），〈八朝史至宋始行〉條。

81. 魏徵傳，見（後晉）劉昫等，《舊唐書》，卷7，頁1–24（《景印文淵閣四庫全書》，冊269，頁664–676）；另參見同書，卷97，頁1–19（《景印文淵閣四庫全書》，冊274，頁242–251）。

82. 參見（唐）劉知幾，《史通》，卷12，頁19–20（《景印文淵閣四庫全書》，冊685，頁96）；另見（清）紀昀等，〈《隋書》提要〉，收入（唐）魏徵，《隋書》，頁2（《景印文淵閣四庫全書》，冊264，頁14）。又，關於漢唐各朝修史的情況，詳見（唐）劉知幾，《史通》，卷12，頁4–22（《景印文淵閣四庫全書》，冊685，頁88–97）。

83. 同上註。

84. 同前二註。又，參見王樹民，《史部要籍解題》，頁82–88。

85. 見（清）趙翼，《廿二史劄記》，冊1，卷9，頁22b–23a（《四部備要・史部》，冊115）。

86. 見（清）趙翼，《廿二史劄記》，冊1–2，卷10–15（《四部備要・史部》，冊115–116）。又，參見世界書局編輯部，《廿五史述要》（臺北：世界書局，1970），二編，13、14章，〈南史〉、〈北史〉，頁133–157；張立志，《正史概論》（臺北：臺灣商務印書館，1964），頁76–80（此二項資料承蒙李東華教授賜告，謹此致謝）。

87. 比如前述《南史》對梁簡文帝的相貌描述，較《梁書》更為詳細。

3　康熙皇帝的生日禮物與相關問題之探討

1. 關於康熙皇帝之治績，見蕭一山，《清代通史》（1923；臺北：臺灣商務印書館，1961重印版），冊1，頁419–500、773–832。

2. 參見（清）王掞、王原祁、王奕清等編，《萬壽盛典初集》，卷54，頁1–63，收入（清）紀昀等總纂，《景印文淵閣四庫全書》（據國立故宮博物院藏本影印，臺北：臺灣商務印書館，1983–1986），冊654，

頁1–32。

3. （清）王掞、王原祁、王奕清等編，《萬壽盛典初集》，卷56，頁1–2（《景印文淵閣四庫全書》，冊654，頁45–46）。

4. （清）王掞、王原祁、王奕清等編，《萬壽盛典初集》，卷54，頁1–63（《景印文淵閣四庫全書》，冊654，頁1–32）中，記男耆三十九人，女耆四十三人，共八十二人，計算有誤。本文所計，乃依實際獻物名單人數所得。

5. 關於康熙皇帝諸皇子事蹟及年表，參見佟悅、呂霽虹，《清宮皇子》（瀋陽：遼寧大學出版社，1993），頁227–264、281–285。

6. 孫繼新，《康熙后妃子女傳稿》（北京：紫禁城出版社，2006），〈皇女篇〉，頁362–420。

7. （清）王掞、王原祁、王奕清等編，《萬壽盛典初集》，卷55，頁22–24（《景印文淵閣四庫全書》，冊654，頁44–45）。

8. 詳見（清）王掞、王原祁、王奕清等編，《萬壽盛典初集》，卷55，頁1；卷56，頁2（《景印文淵閣四庫全書》，冊654，頁33；頁46）。

9. 見（清）王掞、王原祁、王奕清等編，《萬壽盛典初集》，卷55，頁1–24（《景印文淵閣四庫全書》，冊654，頁33–45）。

10. 見（清）王掞、王原祁、王奕清等編，《萬壽盛典初集》，卷56，頁1（《景印文淵閣四庫全書》，冊654，頁45）。

11. 見（清）王掞、王原祁、王奕清等編，《萬壽盛典初集》，卷56，頁1–2（《景印文淵閣四庫全書》，冊654，頁45–46）。

12. 見（清）王掞、王原祁、王奕清等編，《萬壽盛典初集》，卷56，頁2–3（《景印文淵閣四庫全書》，冊654，頁46）。

13. 見（清）王掞、王原祁、王奕清等編，《萬壽盛典初集》，卷56，頁13–14（《景印文淵閣四庫全書》，冊654，頁51–52）。

14. 見（清）王掞、王原祁、王奕清等編，《萬壽盛典初集》，卷58，頁15（《景印文淵閣四庫全書》，冊654，頁79）。

15. 見（清）王掞、王原祁、王奕清等編，《萬壽盛典初集》，卷59，頁1–15（《景印文淵閣四庫全書》，冊654，頁80–87）。

16. 同上註。

17. 見（清）王掞、王原祁、王奕清等編，《萬壽盛典初集》，卷59，頁3–8（《景印文淵閣四庫全書》，冊654，頁83–84）。

18. 最值得注意的是，以上十四人的獻物，只是少數的三品以上官員的代表，其他低階的致仕官員也有類似的獻禮，但數量太多，無法記錄。見（清）王掞、王原祁、王奕清等編，《萬壽盛典初集》，卷59，頁1（《景印文淵閣四庫全書》，冊654，頁80）。

19. 見（清）王掞、王原祁、王奕清等編，《萬壽盛典初集》，卷59，頁1（《景印文淵閣四庫全書》，冊654，頁80）。

20. 見（清）王掞、王原祁、王奕清等編，《萬壽盛典初集》，卷59，頁15–17（《景印文淵閣四庫全書》，冊654，頁87–88）。

21. 見（清）王掞、王原祁、王奕清等編，《萬壽盛典初集》，卷59，頁17–21（《景印文淵閣四庫全書》，冊654，頁88–90）。

22. 見（清）王掞、王原祁、王奕清等編，《萬壽盛典初集》，卷59，頁21（《景印文淵閣四庫全書》，冊

654，頁90）。

23. 見（清）王掞、王原祁、王奕清等編，《萬壽盛典初集》，卷59，頁21–23（《景印文淵閣四庫全書》，冊654，頁91）。

24. 見（清）王掞、王原祁、王奕清等編，《萬壽盛典初集》，卷59，頁23（《景印文淵閣四庫全書》，冊654，頁90–91）。

25. 關於清初西洋傳教士來華並服務於宮廷的相關研究，學者論著極多；個人所知近年來有關背景論述的專書中比較重要的，例如：林華、余三樂、鍾志勇、高智瑜等，《歷史遺痕》（北京：中國人民大學出版社，1994）；高智瑜、馬愛德主編，文庸譯，《柵欄 —— 雖逝猶存北京最古老的天主教墓地》（澳門：澳門特別行政區政府文化局、美國舊金山大學利瑪竇研究所，2001）；沈定平，《明清之際中西文化交流史 —— 明代：調適與會通》（北京：商務印書館，2001）；吳伯婭，《康雍乾三帝與西學東漸》（北京：宗教文化出版社，2002）；黃一農，《兩頭蛇 —— 明末清初的第一代天主教徒》（新竹：國立清華大學出版社，2005）；黃愛平、黃興濤主編，《西學與清代文化》（北京：中華書局，2008）等。這些專書之後附有大量參考書目，可提供研究者相關研究資訊，並瞭解該研究領域的發展。在繪畫方面，與郎世寧相關的研究，四十年來一直是中外學者所關注的一個重要議題，出版的學術論著也很多，比較重要的專著，中文方面，如：《故宮博物院院刊》，1988年2期，「紀念郎世寧誕生三百年專輯」中各文，特別是：楊伯達，〈郎世寧在清內廷的創作活動及其藝術成就〉，頁3–26；劉品三，〈畫馬和郎世寧的《八駿圖》〉，頁88–90；鞠德源、田建一、丁瓊，〈清宮廷畫家郎世寧年譜〉，頁27–71；聶崇正，〈中西藝術交流中的郎世寧〉，頁72–79、90；天主教輔仁大學編，《郎世寧之藝術 —— 宗教與藝術研討會論文集》（臺北：幼獅文化事業公司，1991）中諸文；聶崇正，《郎世寧》（石家莊：河北教育出版社，2006）；王耀庭主編，《新視界 —— 郎世寧與清宮西洋風》（臺北：國立故宮博物院，2007）。西文方面，如：Cécile and Michel Beurdcley (tr. by Michael Bullock), *Giuseppe Castiglione: A Jesuit Painter at the Court of the Chinese Emperors* (London: Lund Humphries, 1972); Marco Musillo, "Bridging Europe and China: The Professional Life of Giuseppe Castiglione (1688–1766)," (Ph.D. dissertation, University of East Anglia, 2006).

26. 據（清）王掞、王原祁、王奕清等編，《萬壽盛典初集》，卷54，頁1–63（《景印文淵閣四庫全書》，冊654，頁1–32）。

27. 見乾隆皇帝於乾隆九年（1744）跋康熙皇帝所書《心經》，載（清）張照、梁詩正等編，《秘殿珠林·石渠寶笈初編》（1745、1747）（臺北：國立故宮博物院，1971），冊上，頁34。

28. （清）張照、梁詩正等編，《秘殿珠林·石渠寶笈初編》，冊上，頁265、269、270。

29. 見（清）孫岳頒、宋駿業、王原祁等編，《佩文齋書畫譜》（1708）（《景印文淵閣四庫全書》，冊819–823）。

30. 參見（清）王掞、王原祁、王奕清等編，《萬壽盛典初集》，卷55，頁1–22（《景印文淵閣四庫全書》，冊654，頁33–44）。

31. 參見（清）王掞、王原祁、王奕清等編，《萬壽盛典初集》，卷56，頁1–23（《景印文淵閣四庫全書》，冊654，頁45–56）。

32. 參見（清）王掞、王原祁、王奕清等編，《萬壽盛典初集》，卷57，頁1–29（《景印文淵閣四庫全書》，冊654，頁57–71）。

33. 參見（清）王掞、王原祁、王奕清等編，《萬壽盛典初集》，卷58，頁1–10（《景印文淵閣四庫全書》，冊654，頁72–76）。

34. 參見（清）王掞、王原祁、王奕清等編，《萬壽盛典初集》，卷58，頁10–15（《景印文淵閣四庫全

書》，冊654，頁76–79）。

35. 見（清）王掞、王原祁、王奕清等編，《萬壽盛典初集》，卷59，頁1–15（《景印文淵閣四庫全書》，冊654，頁80–87）。

36. 關於清初重要收藏家，參見何惠鑑，〈梁清標〉，收入中央研究院國際漢學會議論文集編輯委員會編，《中央研究院國際漢學會議論文集》（臺北：中央研究院，1981），頁101–158；傅申撰，陳瑩芳譯，〈王鐸及清初北方鑑藏家〉，原刊於《朵雲》，28期，後收入朵雲編輯部，《中國繪畫研究論文集》（上海：上海書畫出版社，1992），頁502–522；Marshall Wu, "A-er-his-p'u and His Painting Collection," in Chu-tsing Li et al., eds., *Artists and Patrons: Some Social and Economic Aspects of Chinese Paintings* (Kansas: Kress Foundation Department of Art History University of Kansas, 1989), pp. 61–74.

37. 見（清）王掞、王原祁、王奕清等編，《萬壽盛典初集》，卷59，頁15–17（《景印文淵閣四庫全書》，冊654，頁87–88）。

38. 見（清）王掞、王原祁、王奕清等編，《萬壽盛典初集》，卷59，頁17–21（《景印文淵閣四庫全書》，冊654，頁88–90）。

39. 見（清）張照、梁詩正等編，《秘殿珠林‧石渠寶笈初編》；（清）王杰、董誥等編，《秘殿珠林‧石渠寶笈續編》（1973）（臺北：國立故宮博物院，1971）；（清）黃鉞、英和等編，《秘殿珠林‧石渠寶笈三編》（1816）（臺北：國立故宮博物院，1969）之清聖祖御筆部分。又，關於康熙皇帝的學書與書法，參見陳捷先，〈康熙皇帝與書法〉，《故宮學術季刊》，17卷1期（1990年秋），頁1–18；莊吉發，〈鐵畫銀鉤 —— 康熙皇帝論書法〉，收入其《清史講義》（臺北：實學社，2002），頁4–21；Jonathan Hay, "The Kangxi Emperor's Brush-Traces: Calligraphy, Writing, and the Art of Imperial Authority," in Wu Hung and Katherine R. Tsiang eds., *Body and Face in Chinese Visual Culture* (Cambridge, Mass.: Harvard University Asia Center, 2005), pp. 311–334.

40. 關於《萬壽圖》的繪製和《萬壽盛典》的編纂經過，見（清）王掞、王原祁、王奕清等編，《萬壽盛典初集》，進表，頁1–8；奏摺，頁1–22；纂修職名，頁1–4（《景印文淵閣四庫全書》，冊653，頁1–18）。

41. 關於詳情，或許當時各宮殿的陳設檔中可提供線索。

42. （清）張照、梁詩正等編，《秘殿珠林‧石渠寶笈初編》，冊上，頁425–426。

43. （清）張照、梁詩正等編，《秘殿珠林‧石渠寶笈初編》，冊下，頁915；國立故宮博物院編纂委員會編，《故宮書畫錄》（臺北：國立故宮博物院，1965），冊1，卷1，頁78。

44. （清）張照、梁詩正等編，《秘殿珠林‧石渠寶笈初編》，冊下，頁933。

45. 同上書，冊下，頁1194–1196。又，此圖有兩本，一本收入北京故宮博物院，圖見中國古代書畫鑑定組編，《中國古代書畫圖目》（北京：文物出版社，1999），冊19，頁207–208，編號京1–604；另一本存於臺北國立故宮博物院，該圖標為錢選，《煙江待渡》，見國立故宮博物院編纂委員會編，《故宮書畫錄》，冊2，卷4，頁69–73。後者所記述之內容，皆同於《石渠寶笈初編》中所記；但由於此圖上有「樂善堂圖書記」一印，因此可以推知此本或許是乾隆皇帝在青宮（皇子時期）時所收。

46. 以上諸例，分別見於國立故宮博物院編纂委員會編，《故宮書畫錄》，冊1，卷3，頁151–154；221–224；251–253；411–414。

47. 參見馮明珠主編，《雍正：清世宗文物大展》（臺北：國立故宮博物院，2009）中的文物和專論；「兩岸故宮第一屆學術研討會：為君難 —— 雍正其人其事及其時代」論文摘要集（臺北：國立故宮博物院，2009年11月4日至6日）以及李天鳴主編，《兩岸故宮第一屆學術研討會 —— 為君難：雍正其人其事及其時代論文集》（臺北：國立故宮博物院，2010）；陳葆真，〈雍正與乾隆二帝漢裝行樂圖的虛實與意涵〉，《故宮學術季刊》，27卷3期（2010年春），頁49–102（後收入其《乾隆皇帝的家庭生活與內心世界》〔臺

北：石頭出版股份有限公司，2014），頁37–78），及其中引用的相關資料。

48. 見（清）張照、梁詩正等編，《秘殿珠林・石渠寶笈初編》，冊下，頁1044、1047、1048–1049。又，這三件作品都未見收錄於中國古代書畫鑑定組編，《中國古代書畫圖目》，冊19。另外，趙孟頫又有一件《浴馬圖》，藏寧壽宮，見（清）王杰、董誥等編，《秘殿珠林・石渠寶笈續編》，冊5，頁2747–2748；它應是乾隆時期進宮的。

49. 見（清）王杰、董誥等編，《秘殿珠林續編》（1793），頁70–71。

50. 同上書，冊3，頁1580；又，見國立故宮博物院編纂委員會編，《故宮書畫錄》，冊3，卷5，頁198–199。此圖另外又有一本，今藏於北京故宮博物院，見中國古代書畫鑑定組編，《中國古代書畫圖目》，冊19，頁258，京I–692；但不知該本是否曾經清宮收藏過。

51. （清）王杰、董誥等編，《秘殿珠林・石渠寶笈續編》，冊5，頁2669–2671。清宮另藏一本燕文貴《秋山蕭寺圖》，今藏臺北國立故宮博物院，見國立故宮博物院編纂委員會編，《故宮書畫錄》，冊4，卷8，頁31；此本應是乾隆晚期進宮的，曾登錄於（清）黃鉞、英和等編，《秘殿珠林・石渠寶笈三編》，冊7，頁3302。

52. 見（清）張照、梁詩正等編，《秘殿珠林・石渠寶笈初編》，冊下，頁1046。

53. 見（清）王杰、董誥等編，《秘殿珠林・石渠寶笈續編》，冊5，頁2691–2693。

54. （清）王杰、董誥等編，《秘殿珠林・石渠寶笈續編》，冊5，頁2691；（清）黃鉞、英和等編，《秘殿珠林・石渠寶笈三編》，冊7，頁3073–3078。

55. （清）張照、梁詩正等編，《秘殿珠林・石渠寶笈初編》，冊下，頁1046。

56. （清）王杰、董誥等編，《秘殿珠林・石渠寶笈續編》，冊5，頁2691。

57. （清）黃鉞、英和等編，《秘殿珠林・石渠寶笈三編》，冊7，頁3073–3078。

58. 見國立故宮博物院編纂委員會編，《故宮書畫錄》，冊2，卷4，頁50–56。

59. （清）張照、梁詩正等編，《秘殿珠林・石渠寶笈初編》，冊下，頁601–602。

60. 同上書，冊下，頁1055。

61. 國立故宮博物院編纂委員會編，《故宮書畫錄》，冊2，卷4，頁183–184。

62. （清）張照、梁詩正等編，《秘殿珠林・石渠寶笈初編》，冊上，頁246，前言。

63. 此圖之收藏號為「中博五五二～三八」；見國立故宮博物院編纂委員會編，《故宮書畫錄》，冊3，卷5，頁356–358。

64. 圓明園各殿收藏書畫只見於《秘殿珠林・石渠寶笈續編》和《秘殿珠林・石渠寶笈三編》中。

65. 關於古物陳列所的歷史與相關資料，參見宋兆霖，《中國宮廷博物院之權輿 —— 古物陳列所》（臺北：國立故宮博物院，2010），特別是頁6、34、41、51等（此書承蒙邱士華女士提供，特此致謝）。

66. 國立故宮博物院編纂委員會編，《故宮書畫錄》，冊3，卷5，頁356。

67. （清）張照、梁詩正等編，《秘殿珠林・石渠寶笈初編》，冊上，頁677。

68. 見（清）王掞、王原祁、王奕清等編，《萬壽盛典初集》，卷56，頁5（《景印文淵閣四庫全書》，冊654，頁47）。

69. 參見Wai-kam Ho et. al., *Eight Dynasties of Chinese Painting: The Collection of the Nelson Gallery-Atkins Museum, Kansas City, and the Cleveland Museum of Art* (Cleveland, Ohio: Cleveland Museum of Art in Cooperation with Indiana University Press, 1980), pp. 13–15; 有關幅上「尚書省」印之資料，參見彭慧萍，〈存世書畫所鈐「尚書省」印考〉，《文物》，2008年11期，頁77–93；〈「尚書省」印之研究回顧暨五項商榷〉，《故宮博物院院刊》，2009年1期，頁44–59（以上兩項資料承蒙陳韻如博士提供，特此致謝）。

70. 宋駿業曾主導製作《康熙南巡圖》；他並曾與王原祁負責編修《佩文齋書畫譜》；兩人且先後再負責製作康熙《萬壽圖》。

71. （清）王杰、董誥等編，《秘殿珠林續編》，頁1。

4 康熙皇帝《萬壽圖》與乾隆皇帝《八旬萬壽圖》的比較研究

1. 參見蕭一山，《清代通史》（臺北：臺灣商務印書館，1976），冊1、2。

2. 見（清）王揆、王原祁、王奕清等編，《萬壽盛典初集》（1717），卷59，頁24–25，收入紀昀等總纂，《景印文淵閣四庫全書》（據國立故宮博物院藏本影印，臺北：臺灣商務印書館，1983–1986），冊654，頁92。

3. （清）王揆、王原祁、王奕清等編，《萬壽盛典初集》（《景印文淵閣四庫全書》，冊653–654）。有關其編修經過，見同書，冊653，頁1–18。又，參見本書第三篇，〈康熙皇帝的生日禮物與相關問題之探討〉，頁113–151。

4. 這十二人包括阿桂、嵇璜、和珅、王杰、福康安、孫士毅、金簡、董誥、慶桂、彭元瑞、金士松、和沈初等人；見（清）阿桂等編，《八旬萬壽盛典》，進表，頁9–10（《景印文淵閣四庫全書》，冊660，頁5–6）。

5. 見（清）王揆、王原祁、王奕清等編，《萬壽盛典初集》，目錄，頁1–17（《景印文淵閣四庫全書》，冊653，頁20–28）。

6. 見（清）阿桂等編，《八旬萬壽盛典》，目錄，頁1–16（《景印文淵閣四庫全書》，冊660，頁16–23）。

7. 見（清）阿桂等編，《八旬萬壽盛典》，凡例，頁1–2（《景印文淵閣四庫全書》，冊660，頁11）。

8. 見（清）阿桂等編，《八旬萬壽盛典》，凡例，頁5（《景印文淵閣四庫全書》，冊660，頁13）。

9. 見（清）阿桂等編，《八旬萬壽盛典》，凡例，頁5–6（《景印文淵閣四庫全書》，冊660，頁13）。

10. 見（清）阿桂等編，《八旬萬壽盛典》，凡例，頁8–9（《景印文淵閣四庫全書》，冊660，頁14–15）。

11. 關於《萬壽圖》畫卷和版畫的製作過程，詳見（清）王揆、王原祁、王奕清等編，《萬壽盛典初集》，進表，頁1–8；奏摺，頁1–23；纂修職名，頁1–4；卷40，頁1–9（《景印文淵閣四庫全書》，冊653，頁1–18；頁458–462）。關於參加《萬壽圖》製作之畫家人名，見（清）張照、梁詩正等編，《秘殿珠林·石渠寶笈初編》（1745、1747）（臺北：國立故宮博物院，1971），冊上，頁405–406；（清）胡敬，《國朝院畫錄》（1816），卷下，頁65，收入于安瀾編，《畫史叢書》（臺北：文史哲出版社，1974），冊3，頁1861；又，關於冷枚和清初院畫家的研究，參見Daphne Lange Rosenzweig, "Reassessment of Painters and Paintings at the Early Ch'ing Court," in Chu-tsing Li et al. eds., *Artists and Patrons: Some Social and Economic Aspects* (Kansas: Kress Foundation Dept. of Art History, University of Kansas, 1989), pp. 75–88.

12. 此圖下卷部分及說明，見故宮博物院編，《故宮博物院藏清代宮廷繪畫》（北京：文物出版社，1992），聶崇正撰文與說明，圖版34，頁82–85、251。其部分畫面又參見向斯，《康熙盛世的故事 ── 清康熙五十六年《萬壽盛典圖》》（北京：學苑出版社，2004），頁202。

13. 圖見劉托、孟白，《清殿版畫匯刊》（北京：學苑出版社，1998），冊2，頁1–327。本項資料承蒙林毓勝同學提供，謹此致謝。

14. 目前所知，有關康熙帝《萬壽圖》的研究，比較重要的有小野勝年，〈康熙六旬萬壽盛典について〉，收入田村博士退官記念事業會編，《田村博士頌壽東洋史論叢》（京都：田村博士退官記念事業會，

1968），頁171–192；小野勝年，〈《康熙萬壽盛典圖》考證〉，《天理圖書館報》，ビブリア，52號（昭和47年〔1972〕10月），頁2–39；小野氏在二文中均以刻本和圖記為對象。另參見瀧本弘之，《清朝北京都市大圖典 —— 康熙六旬萬壽盛典圖（完全復刻）／乾隆八旬萬壽盛典圖（參考圖）》（東京：遊子館，1998）。本項資料承蒙周穎菁同學提供，謹此致謝。而向斯《康熙盛世的故事 —— 清康熙五十六年《萬壽盛典圖》》一書之主要內容雖然都在展示版畫本，但其中也包含了一部乾隆時期所摹的繪本。又，聶崇正在故宮博物院編，《故宮博物院藏清代宮廷繪畫》，頁251對該圖版的解說，雖標示該畫畫者為佚名，亦即此畫非康熙時期王原祁和冷枚等之原作，但他並未明言此為乾隆時期所摹。

15. （清）王掞、王原祁、王奕清等編，《萬壽盛典初集》（《景印文淵閣四庫全書》，冊653，頁28），〈提要〉。

16. 值得注意的是：表現在頁1–17之中的畫面，屬西安門內的內城景觀。進獻慶典的單位包括：（1）御前太監、（2）鑲黃正白二旗包衣、（3）上三旗牛彔、（4）二月分挈籤官員、（5）侍衛內大臣、（6）領古北口大糧莊頭、（7）內務府官學教習、（8）包衣三旗各司庫、（9）上三旗包衣大人等。他們多是和皇帝私人生活關係最近的成員，如御前太監、上三旗包衣、和內務府等。

17. 畫家在大市街四牌樓處（頁25–26），利用街道方向的轉折改變，呈現出觀察者行進與觀看方向的轉變。因為從神武門開始一直到頁1–22，建物和彩坊匾額皆呈現左側面；這表示觀者行進的方向是從左向右。但從頁24開始（到頁53為止）所見到的匾額題字，都出現在彩坊右面，而且建物呈現右側面；這表示觀察者是從右向左方行進。從這種設計來看，也反映出畫家所採用的觀點，還是傳統中國繪畫中常見的移動視點的方法，而非西方的定點透視法。因為藉由那種中國式的畫法，藝術家才得以藉由多角度的觀察而描繪出物像與景觀的全貌。

18. 頁18–37的畫面所表現的是西安門外到西直門內的景觀。在頁18–35之中所見參與的單位有莊親王、正紅旗滿洲蒙古漢軍都統、直省督撫提鎮、西華門外和四牌樓眾鋪家、和賴都母等七個。特別值得注意的是，在頁22–24等三頁中所見的建物圖像，由呈現左側面轉變為呈現右側面，反映了畫家觀察方向的改變。

19. 寶禪寺（頁43）在乾隆十五年（1750）的地圖上仍可見到。

20. 在頁36–47的畫面中，出現了五類主要參與單位，包括：鑲藍旗、鑲紅旗、和東四旗的滿洲蒙古漢軍都統，內閣、翰林院，詹事府，中書科，和九門提督等各種文、武單位的官員。

21. 北廣濟寺（頁56）在乾隆十五年（1750）的地圖上仍可見到。

22. 崇元觀在乾隆十五年（1750）的地圖上仍可見到。

23. 在頁48–67畫面中所出現的參與單位，有都察院、兵部、禮部、正黃旗、大理寺、內務府、和寧壽宮等七個單位。值得注意的是在頁53–55中，畫家再度改變了他的觀察角度。他利用丁形街道的轉折，將兩旁建物的呈現方向再度作一改變：在頁53之前建物只呈現左側面，匾額出現在坊左。但在頁53之後則相反。另外，還有兩個更重要的現象出現在頁51–62之中：其一為康熙聖諭在頁51中出現；其二為康熙皇帝大駕鹵簿的一部分，包括從頁54–57中出現飾有龍紋的前導輿轎和前導騎士，其周圍人群都下跪。這段畫面應視為這卷畫的一波高潮。

24. 以上為畫卷前段（頁1–73），描繪了神武門到西直門內之間的街景。在頁72–73中出現參與的單位有三，包括：西四旗前鋒統領與吏、戶二部等。值得注意的是，西直門是一個分界點。一入西直門內，鹵簿儀衛前導開始密集布列，直到神武門外。

25. 此段畫面（頁1–18）表現西直門外的祝壽活動景象，主要參與單位有五，包括：（1）西直門外眾鋪家、（2）巡捕三營、（3）五旗諸王宗室、（4）長蘆商人、（5）和四川、雲南、貴州、湖廣、山西、陝西等六省。值得注意的是，一出西直門外，街市店鋪人群明顯較前稀少；過街牌樓減少；且景點之間距離疏

遠。景觀重點集中到沿路出現的鹵簿，如儀衛、龍旗、和各種旗幟等。

26. 在頁16–41畫面中所見主要參與的祝壽單位有四，包括：四川、雲南、貴州、湖廣、山西、陝西等六省，以及福建、山東、江西、河南、廣東、廣西等六省，三處織造、和浙江等地的臣民和旗丁。

27. 在頁42–63畫面中，參與慶祝的單位有十二，包括：通州、江南十三府、松江府、八旗各省候補官員、蘇州府紳士耆民、直隸九府臣民、鄧光乾、張鼎昇、馬武、李榮保、算法人員、和茶飯房官員等。在這段畫面中特別值得注意的是，康熙皇帝的輿輪在頁52中出現，場面浩大，民眾跪迎，扈從簇擁，加上「天子萬年」結字花棚（頁56–57），共同營造出全圖的高潮。另外，值得注意的是，頁62出現了兩組「算法人員」的參與，一為「算法滿漢效力十四人在興隆菴恭諷萬壽經」，另一為「算法人員榜棚」；在這其中是否有西洋傳教士參與，在畫中無法辨出。又，當時的西洋傳教士馬國賢（Matteo Ripa，1682–1745）曾親自目睹該次慶典的盛況，參見其在華回憶錄：馬國賢（Matteo Ripa）撰，李天綱譯，《清廷十三年 —— 馬國賢在華回憶錄（*Memoirs of Father Ripa, during Thirteen Years' Residence at the Court of Peking in the Service of the Emperor of China; with An Account of the Foundation of the College for the Education of Young Chinese at Naples*）》（上海：上海古籍出版社，2004）。

28. 在此段（頁65–75）畫面中，主要的參與單位有六，包括：直隸、漕運旗丁、淮揚徐沿河小民河兵、通州回回小民、乾清宮太監、和諸皇子等。

29. 見（清）王掞、王原祁、王奕清等編，《萬壽盛典初集》，卷43–44（《景印文淵閣四庫全書》，冊653，頁612–628）。

30. 見（清）高士奇，《金鰲退食筆記》，卷下，頁14b–15a，收入中國古籍整理研究會編，《明清筆記史料叢刊》，清部（北京：中國書店，2000），冊43，頁92–93。

31. （清）胡敬，《國朝院畫錄》，卷上，頁1–3（《畫史叢書》，冊3，頁1797–1799）。

32. 有關康熙六次南巡的研究，參見Maxwell K. Hearn, "Document and Portrait: The Southern Tour Paintings of Kangxi and Qianlong," in Ju-hsi Chou and Claudia Brown eds., *Chinese Painting under the Qianlong Emperor* (Phoenix, Arizona: Arizona State University, 1988), pp. 91–131; 以及其博士論文 "The *Kangxi Southern Inspection Tour*: A Narrative Program by Wang Hui" (Ph. D. dissertation, Princeton University, 1990).

33. （清）阿桂等編，《八旬萬壽盛典》，卷77，頁2–3（《景印文淵閣四庫全書》，冊661，頁2）。又，兩卷版畫完整地收入同書，卷77–78；圖說二卷，見同書，卷79–80。

34. 見（清）阿桂等編，《八旬萬壽盛典》，卷79–80（《景印文淵閣四庫全書》，冊661，頁246–255）。

35. 見（清）阿桂等編，《八旬萬壽盛典》，卷79，頁1（《景印文淵閣四庫全書》，冊661，頁246）。

36. 依此畫之〈圖說〉所示，此地應是「在籍大員來京慶祝跪迎聖駕之所」。見（清）阿桂等編，《八旬萬壽盛典》，卷79–80，頁9（《景印文淵閣四庫全書》，冊661，頁255）。但此處有榜題而無記，應是漏寫所致。

37. 上景和此景下方出現五大塊擋板之背面。由此反映出其正面向街處可能為彩繪或造景裝置。同樣方法又見於此畫下卷第五十和第九十五等兩段畫面。見（清）阿桂等編，《八旬萬壽盛典》，卷78，頁50、95（《景印文淵閣四庫全書》，冊661，頁174、219）。

38. 福佑寺在紫禁城外西側，為康熙皇帝幼年出天花時的養病之所。

39. 此前（頁1–25）的街景重點在表現街道北面建物，面積甚大，占幅高達五分之四；南面建物面積較小，占幅高約五分之一左右。值得注意的是，街道兩側的這些景物都是臨時性的人工布景和裝置，在這些景觀後面則呈現了原來的民居生活。

40. 從西安門外開始，鹵簿沿路展列，直到大市街四牌坊。

41. 鹵簿儀仗之列陣止於此。

42. 出了西直門，到圓明園之間，沿路的景物比起城內所見明顯稀疏許多，多見一般民居，較少大型裝置藝術，如有之，則其布置與裝飾也較簡單。

43. 大駕鹵簿儀仗隊自此始。

44. 此景也是裝置或布景，因慶典為八月十二日，正值秋收，而畫中此景為春耕、插秧，時序不符，故可知其為造景。

45. 從此頁開始，景物安排又較前稍為密集。

46. 此景下方出現擋板背面。由此可知其向街面之景為彩繪或裝置之布景。同樣手法又可見於此畫上卷開始的西華門外街景（卷77，頁2–3）和本卷，頁95（清梵寺一景中）。

47. 從頁96開始至頁111乾隆皇帝皇輿出現為止的共十五頁中，皆出現前導部隊，兩旁官員都下跪等待迎接的景象；畫面人物活動和景致漸趨密集，漸入高潮。

48. 在瀧本弘之，《清朝北京都市大圖典 —— 康熙六旬萬壽盛典圖（完全復刻）／乾隆八旬萬壽盛典圖（參考圖）》一書頁175中，同處卻有榜題曰：「直省在籍大臣（來）京恭祝萬壽於此迎駕」。作者謂其所據之本為乾隆五十七年（1792）刊行之《乾隆八旬萬壽盛典圖》（個人判斷該刻本可能是乾隆武英殿版）。

49. 參見（清）阿桂等編，《八旬萬壽盛典》，卷79，頁7–8（《景印文淵閣四庫全書》，冊661，頁249–250）。

50. 阿桂序，見（清）阿桂等編，《八旬萬壽盛典》，卷77，頁2–3（《景印文淵閣四庫全書》，冊661，頁2）。又，〈圖繪一〉：自西華門到西直門，共121幅，見同書，卷77，頁1–121（《景印文淵閣四庫全書》，冊661，頁3–123）。〈圖繪二〉：自西華門至圓明園大宮門，共121幅，見同書，卷78，頁1–121（《景印文淵閣四庫全書》，冊661，頁125–245）。另外，圖說二卷，見同書，卷79–80（《景印文淵閣四庫全書》，冊661，頁246–255）。

51. 關於這種設計，參見Ellen Uitzinger, "For the Man Who Has Everything: Western Style Exotica in Birthday Celebration at the Court of Ch'ien-lung," in Leonard Blussé and Harriet T. Zundorfer eds., *Conflict and Accommodation in Early Modern East Asia: Essays in Honour of Erik Zürcher* (New York: E. J. Brill, 1993), pp. 216–239. 這項資料承蒙王正華教授提供，特此致謝。

52. 關於此圖在表現西洋式建築的特色方面，參見上註引文，以及任萬平，〈乾隆朝《萬壽慶典圖》卷上的西洋建築〉，「十七、十八世紀（1662–1722）中西文化交流」國際學術研討會論文（臺北：國立故宮博物院，2011年11月15日）。

53. 〈知過論〉一文，詳見（清）清高宗，《御製文二集》，卷3，頁8–10（《景印文淵閣四庫全書》，冊1301，頁306–307）。

54. （清）高士奇，《金鰲退食筆記》，卷下，頁14b–15a（《明清筆記史料叢刊》，清部，冊43，頁92–93）；關於清代宮中南方戲劇活動，參見南天書局編，《清代宮廷生活》（臺北：南天書局，1986），頁205–229；又參見吳新雷，〈皇家供奉清宮月令承應之戲〉，《大雅》，29期（2003年10月），頁28–29。關於乾隆時期宮中之戲劇活動，參見牛川海，〈乾隆時代之萬壽盛典與戲劇活動〉，《復興崗學報》，15期（1976），頁387–401；陳芳，〈乾隆時期清宮之劇團組織與戲劇活動〉，《臺灣戲專學刊》，2期（2000年9月），頁2–34。

55. 參見朱誠如主編，《清史圖典》（清朝通史圖錄）（北京：紫禁城出版社，2002），冊7，頁384、410–413。

56. 見Maxwell K. Hearn, "Document and Portrait: The Southern Tour Paintings of Kangxi and Qianlong," pp. 91–131; ibid., "The *Kangxi Southern Inspection Tour*: A Narrative Program by Wang Hui."

57. 見（清）阿桂等編，《八旬萬壽盛典》，卷79，頁2（《景印文淵閣四庫全書》，冊661，頁247），〈圖說一〉。

58. 有關圓明園內各景點特色、中、西式建築、和仿江南園林之研究，參見劉鳳翰，《圓明園興亡史》（臺北：文星書局，1963）；圓明滄桑編委會編，《圓明滄桑》（北京：文化藝術出版社，1991）；何重義、曾昭奮，《圓明園園林藝術》（北京：科學出版社，1995）；汪榮祖撰，鍾志恒譯，《追尋失落的圓明園》（臺北：麥田出版社，2004）；劉陽，《城市記憶．老圖像：昔日的夏宮圓明園》（北京：學苑出版社，2005）；汪榮祖等，《圓明園 —— 大清皇帝最美的夢》（臺北：頑石創意股份有限公司，2013）。

59. 關於乾隆皇帝在位時期在軍事上的成就，參見莊吉發，《清高宗十全武功研究》（臺北：國立故宮博物院，1982）；有關準噶爾、大小和卓木、回部、和大小金川之役，見同書，頁9–181。

60. 此圖資料，參見Wim Crowel, *De Verboden Stad: Hofcultuur von de Chinese Keizers (1644–1911) (The Forbidden City: Court Culture of the Chinese Emperors [1644–1911])* (Amsterdam: Nauta Dutilh, 1990), pp. 138–145；此項資料承蒙王正華教授提供，謹此致謝。又，此畫白描稿本和說明，參見聶崇正，〈四卷白描稿本內容的探討〉，收入華辰2006年秋季拍賣會，《中國書畫》目錄（北京：華辰拍賣公司，2006），675號。

61. 中外學者對這方面的研究論著極多；從藝術史方面來看，近年來比較重要的學術作品包括中文部分：王立平、張斌狪編，《避暑山莊春秋》（石家莊：河北教育出版社，2002）；趙玲、牛伯忱，《避暑山莊及周圍寺廟》（西安：三秦出版社，2003）；羅文華，《龍袍與袈裟》（北京：紫禁城出版社，2005）；西文部分：David Farquhar, "Emperor as Bodhisattva in the Governance of the Ch'ing Empire," *Harvard Journal of Asiatic Studies*, vol. 35 (June, 1978), no. 1, pp. 8–9; Philippe Forêt, *Mapping Chengde: The Qing Landscape Enterprise* (Honolulu: University of Hawaii Press, 2000); Susan Naquin, *Peking: Temples and City Life, 1400–1900* (Princeton, New Jersey: Princeton University Press, 2000); Patricia Berger, *Empire of Emptiness: Buddhist Art and Political Authority in Qing China* (Honolulu: University of Hawaii Press, 2003); Chuimei Ho and Bennett Bronson, *Splendor of China's Forbidden City: The Glorious Reign of Emperor Qianlong* (Chicago: The Field Museum, 2004), pp. 122–161等。

62. 參見莊吉發，〈國立故宮博物院藏《大藏經》滿文譯本研究〉，收入其《清史論集》，冊3（臺北：文史哲出版社，1998），頁27–96。

63. 普寧寺藏本今歸北京故宮博物院，見朱誠如主編，《清史圖典》，冊6，頁146。

64. 見（清）清高宗，《御製詩五集》，卷72，頁18–19（《景印文淵閣四庫全書》，冊1311，頁62）。

65. 參見莊吉發，《清高宗十全武功研究》，頁109–168；518–538；603。

66. 同上引書，頁9–107。以上圖中所見之回子城式碉樓的出現地點與〈圖說一〉中所述的地點（卷79，頁5–7）難以確實對應。可知記事者並未詳見該圖後再作記；或畫者並未詳據圖說之文而作畫；也因此兩者的內容順序只大略相關，而未能精確互證。這種現象本文在稍前已經指出。

67. 據（清）阿桂等編，《八旬萬壽盛典》，卷79，頁3（《景印文淵閣四庫全書》，冊661，頁247），〈圖說一〉中所記，這群人包括了「安南國王阮光平及其陪臣、並朝鮮、南掌、緬甸各國使臣；金川、臺灣、山番、以至蒙古回部各汗王、台吉等，均鞠躬道旁，瞻就天日」。但在圖中榜題較簡。

68. 見莊吉發，《清高宗十全武功研究》，頁331–416，特別是401–403。

69. 見莊吉發，《清高宗十全武功研究》，頁269–329，特別是頁272–273、285–322。

70. （清）清高宗，《御製詩五集》，卷59，頁24（《景印文淵閣四庫全書》，冊1310，頁561），〈八月十二日進宮行八旬慶賀禮沿觀內外所備衢歌巷舞自覺過當因成二律〉。

71. （清）清高宗，《御製詩五集》，卷51，頁2（《景印文淵閣四庫全書》，冊1310，頁437）。

72. （清）清高宗，《御製詩五集》，卷51，頁1（《景印文淵閣四庫全書》，冊1310，頁436）。

73. （清）清高宗，《御製詩五集》，卷100，頁31–32（《景印文淵閣四庫全書》，冊1311，頁512–513）。

74. 見（清）阿桂等編，《八旬萬壽盛典》，奏摺，頁2（《景印文淵閣四庫全書》，冊660，頁7）。

75. 見（清）清高宗，《御製詩四集》，卷93，頁3–4（《景印文淵閣四庫全書》，冊1308，頁785–786）。

76. 詳見何炳棣撰，葛劍雄譯，《明初以降人口及其相關問題，1368–1953》（北京：生活・讀書・新知三聯書店，2000），附錄，〈表一：乾隆六年–道光三十年（1741–1850）官方人口數〉，頁328–330，特別是頁329。

77. 詳見上引書，第八章，〈土地利用與糧食生產〉，頁199–228、236–237、246–254、316。又，何炳棣有關中國人口、農業、和社會階級之各項研究和創見，皆在1950–1970年代以英文發表；參見其自述之研究回顧，《讀史閣世六十年》（臺北：允晨文化實業股份有限公司，2004），特別是頁286–287、293–296、302–303；其中〈美洲作物傳華考〉部分，見頁293–296。該書承蒙莊珮柔同學提供，謹此致謝。何炳棣的研究成果後來得到學界極大重視並被引用，如見於戴逸，《乾隆帝及其時代》（北京：中國人民大學出版社，1992），第五章〈經濟〉，頁263–312。

5 康熙和乾隆二帝的南巡及其對江南名勝和園林的繪製與仿建

1. 莊吉發，《清史論集》，冊1（臺北：文史哲出版社，1997），頁236–238。

2. 唐邦治輯，《清皇室四譜》，卷1，列帝，頁6b–7b，收入周駿富輯，《清代傳記叢刊》，第48輯（臺北：明文出版社，1985），頁20–22。

3. 莊吉發，《清史論集》，冊1，頁240–242。

4. 唐邦治輯，《清皇室四譜》，卷1，列帝，頁8b–9b（《清代傳記叢刊》，第48輯，頁24–26）。

5. 見（清）清高宗，《御製詩初集》，卷18，頁2–4；卷99，頁16–22，收入紀昀等總纂，《景印文淵閣四庫全書》（據國立故宮博物院藏本影印，臺北：臺灣商務印書館，1983–1986），冊1302，頁311–312；885–888；《御製詩二集》，卷52，頁27–29（《景印文淵閣四庫全書》，冊1304，頁106–107）；《御製詩四集》，卷53，頁12–13（《景印文淵閣四庫全書》，冊1308，頁211）。

6. 見左步青，〈乾隆南巡〉，《故宮博物院院刊》，1981年2期，頁22–37、72；聶崇正、楊新，〈《康熙南巡圖》的繪製〉，《紫禁城》，1980年4期，頁16–17。

7. Maxwell Hearn, "Document and Portrait: The Southern Tour Paintings of Kangxi and Qianlong," in Ju-hsi Chou and Claudia Brown eds., *Chinese Painting under the Qianlong Emperor* (Phoenix, Arizona: Arizona State University, 1988), pp. 92, 98.

8. Maxwell K. Hearn表中作61，同上註。

9. Maxwell K. Hearn表中作70，同上註。

10. Maxwell K. Hearn表中作3/3，同上註。

11. Maxwell K. Hearn表中作5/23，同上註。

12. Maxwell K. Hearn表中作108，同上註。

13. 該年閏五月，Maxwell K. Hearn因誤認此為閏五月之事，故其表中作6/26，同上註。

14. Maxwell K. Hearn表中作139，同上註。

15. 該年閏五月，Maxwell K. Hearn誤認此閏五月之事，故其表中作5/4 = 西5/27，同上註。

16. Maxwell K. Hearn表中作113，同上註。

17. Maxwell K. Hearn表中作124，同上註。

18. 見（清）阿桂等編，《欽定南巡盛典》，卷首，上，頁1–4（《景印文淵閣四庫全書》，冊658，頁1–3）；又，該次南巡後，他訓諸皇子之事，見（清）清高宗，《御製詩五集》，卷9，頁10（《景印文淵閣四庫全書》，冊1309，頁380），〈南巡迴蹕至御園之作〉。

19. 關於《康熙皇帝南巡圖》的研究，參見Maxwell K. Hearn, "Document and Portrait: The Southern Inspection Tour Paintings of Kangxi and Qianlong"; 和他的博士論文 "The *Kangxi Southern Inspection Tour*: A Narrative Program by Wang Hui" (Ph. D. dissertation, Princeton University, 1990). 北京故宮博物院藏有其中第一、九、十、十一、十二等五卷；相關圖版和說明，參見聶崇正、楊新，〈《康熙南巡圖》的繪製〉，頁16–17；聶崇正，〈《康熙南巡圖》作者新證〉，收入其《清宮繪畫與「西學東漸」》（北京：紫禁城出版社，2008），頁84–89。又，遼寧省博物館收藏其中一卷的稿本，內容表現南巡隊伍經過山東泰山一帶的情景。

20. 按該圖於乾隆三十四年（1769）九月應已完成，因其裝裱和配裝紫檀木匣之事，見載於（清）《養心殿造辦處各作成做活計清檔》，乾隆三十四年（1769）九月二十九日至十月二十六日，頁317–330，〈如意館〉有關《南巡圖》之相關記事。此項資料承賴惠敏教授提供，童文娥女士協助查證與補充，謹此致謝。又，關於《乾隆皇帝南巡圖》的研究與藏地，詳見Maxwell K. Hearn, "Document and Portrait: The Southern Inspection Tour Paintings of Kangxi and Qianlong," 特別是頁117–119。又，關於乾隆皇帝南巡的路線和所經重要城市的圖畫資料，參見聶崇正，〈徐揚所畫《南巡紀道圖》卷〉，收入其《清宮繪畫與「西學東漸」》（北京：紫禁城出版社，2008），頁150–161。

21. 以上二書，參見（清）阿桂等編，《欽定南巡盛典》，卷首，上，頁16–28（《景印文淵閣四庫全書》，冊658，頁9–15）。

22. 參見（清）阿桂等編，《欽定南巡盛典》（1791），卷首，下，頁1–19（《景印文淵閣四庫全書》，冊658，頁15–24）。

23. 關於乾隆皇帝南巡的程塗里數，動用兵丁、隨扈、官員、交通工具、和遊覽名勝，參見陳葆真，〈乾隆皇帝對孝聖皇太后的孝行和它所顯示的意義〉，原刊於《故宮學術季刊》，31卷3期（2014年春），頁103–154，後收入其《乾隆皇帝的家庭生活與內心世界》（臺北：石頭出版股份有限公司，2014），頁92–104。

24. 參見莊吉發，〈國立故宮博物院藏《大藏經》滿文譯本研究〉，收入其《清史論集》，冊3（臺北：文史哲出版社，1998），頁27–96。

25. （清）阿桂等編，《八旬萬壽盛典》（《景印文淵閣四庫全書》，冊660–661）。

26. 參見王耀庭，〈乾隆書畫：兼述代筆的可能性〉，原發表於「十八世紀的中國與世界」學術研討會（臺北：國立故宮博物院，2002年12月13–14日），後收入淡江大學中文系漢語文化暨文獻資源研究所主編，《昌彼得教授八秩晉五壽慶論文集（附：武漢改制論手稿）》（臺北：臺灣學生書局，2005），頁471–492；何傳馨，〈乾隆書法鑑賞〉，原發表於「十八世紀的中國與世界」學術研討會（臺北：國立故宮博物院，2002年12月13–14日），後刊於《故宮學術季刊》，21卷1期（2003年秋），頁31–63；馮明珠主編，《乾隆皇帝的文化大業》（臺北：國立故宮博物院，2002），頁80–81。

27. 見（清）阿桂等編，《欽定南巡盛典》，卷74–75，頁1–19（《景印文淵閣四庫全書》，冊659，頁214–231），〈籲俊〉。

28. 參見（清）阿桂等編，《欽定南巡盛典》，卷81–88（《景印文淵閣四庫全書》，冊659，頁294–371），〈名勝〉。

29. 關於江南的園林藝術，參見劉敦楨，《蘇州古典園林》（北京：中國建築工業出版社，2005）；張橙華，《獅子林》（蘇州：古吳軒出版社，1998）；黃茂如，《無錫寄暢園》（北京：人民日報出版社，1994）；孟亞男，《中國園林史》（臺北：文津出版社，1993），頁225–335；蘇州園林管理局編著，《蘇州園林》（上海：同濟大學出版社，1991）。

30. 此圖今藏臺北國立故宮博物院，圖版見馮明珠主編，《乾隆皇帝的文化大業》，頁88。

31. 以上著錄分別見國立故宮博物院編纂委員會編，《故宮書畫錄》（臺北：國立故宮博物院，1965），冊4，卷8，頁108、112、117–119、170。

32. 參見國立故宮博物院編纂委員會編，《故宮書畫錄》，冊4，卷6，頁25–29。

33. 倪瓚，《獅子林圖卷》，見（清）張照、梁詩正等編，《秘殿珠林・石渠寶笈初編》（1745、1747）（臺北：國立故宮博物院，1971），冊上，頁593；徐賁，《獅子林圖冊》，見（清）王杰、董誥等編，《秘殿珠林・石渠寶笈續編》（1793）（臺北：臺北故宮博物院，1971），冊2，頁1013–1016。

34. （清）清高宗，《御製詩四集》，卷69，頁13（《景印文淵閣四庫全書》，冊1308，頁446），〈補寫惠山寺聽松菴竹鑪圖並成什紀事〉。又見（清）阿桂等編，《欽定南巡盛典》，卷85，頁7–8（《景印文淵閣四庫全書》，冊659，頁336）。

35. 見（清）清高宗，《御製詩四集》，卷82，頁24–25（《景印文淵閣四庫全書》，冊1308，頁627），〈題煙雨樓二首〉注；又見《御製詩五集》，卷5，頁18–19（《景印文淵閣四庫全書》，冊1309，頁314），〈題庚子寫煙雨樓景卷疊韻〉注。

36. （清）清高宗，《御製詩二集》，卷64，頁8（《景印文淵閣四庫全書》，冊1304，頁256），〈題張宗蒼摹郭熙筆意〉注。

37. 見（清）胡敬，《國朝院畫錄》（1816），收入于安瀾編，《畫史叢書》（臺北：文史哲出版社，1974），冊3，卷下，頁40–49。

38. 見國立故宮博物院編纂委員會編，《故宮書畫錄》，冊4，卷8，頁48、107–108、110、115、120。

39. 見國立故宮博物院編纂委員會編，《故宮書畫錄》，冊4，卷8，頁134。

40. 圖見中國古代書畫鑑定組編，《中國古代書畫圖目》（北京：文物出版社，1986），京I–6001、6002；又，有關乾隆皇帝與西湖圖景的研究，參見蘇庭筠，〈乾隆皇帝宮廷製作之西湖圖〉，國立中央大學藝術學研究所碩士論文（2009）。

41. 上海書畫出版社於2010出版該圖冊。此項資料蒙莊素娥教授提供，謹此致謝。

42. 見（明）計成著，趙農注釋，《園冶圖說》（濟南：山東畫報出版社，2003）。

43. 見（清）清聖祖，《聖祖仁皇帝御製文二集》，卷33，頁7–11（《景印文淵閣四庫全書》，冊1298，頁647–649），〈暢春園記〉。又，有關乾隆時期暢春園各景，參見（清）于敏中、英廉，《欽定日下舊聞考》（1783），卷76，頁1–39（《景印文淵閣四庫全書》，冊498，頁199–218）。

44. 孟亞男，《中國園林史》，頁244。

45. （清）張庚，《國朝畫徵錄》（1739序，1758成書）（包括正篇和續錄），收入于安瀾編，《畫史叢書》（臺北：文史哲出版社，1974），冊3，卷中，頁31。

46. 關於避暑山莊的建築和特色，參見王立平、張斌狲編，《避暑山莊春秋》（石家莊：河北教育出版社，2002）；趙玲、牛伯忱，《避暑山莊及周圍寺廟》（西安：三秦出版社，2003）。

47. 見（清）清聖祖，《聖祖仁皇帝御製文三集》，卷22，頁11–12（《景印文淵閣四庫全書》，冊1299，頁177），〈避暑山莊記〉；（清）清高宗，《御製樂善堂全集定本》，卷24，頁13–14（《景印文淵閣四庫全書》，冊1300，頁485–486），〈恭讀皇祖御製避暑山莊三十六景詩，並閱圖感成長句五首〉；又見其《御製文二集》，卷17，頁8–11（《景印文淵閣四庫全書》，冊1301，頁391–392），〈避暑山莊後序〉。

48. 見（清）清聖祖，《聖祖仁皇帝御製文三集》，卷50，頁1–14（《景印文淵閣四庫全書》，冊1299，頁370–376），〈熱河三十六景詩並序〉。

49. 孟亞男，《中國園林史》，頁252–254。

50. 關於圓明園的設計與興衰，參見劉鳳翰，《圓明園興亡史》（臺北：文星書局，1963）；圓明滄桑編委會編，《圓明滄桑》（北京：文化藝術出版社，1991）；何重義、曾昭奮，《圓明園園林藝術》（北京：科學出版社，1995）；汪榮祖撰，鍾志恆譯，《追尋失落的圓明園》（臺北：麥田出版社，2004）；劉陽，《城市記憶‧老圖像：昔日的夏宮圓明園》（北京：學苑出版社，2005）；汪榮祖等，《圓明園 —— 大清皇帝最美的夢》（臺北：頑石創意股份有限公司，2013）。

51. 參見（清）清世宗，《世宗憲皇帝御製文集》，卷5，頁8–10（《景印文淵閣四庫全書》，冊1300，頁64–65），〈圓明園記〉。

52. （清）清世宗，《世宗憲皇帝御製文集》，卷29，頁13（《景印文淵閣四庫全書》，冊1300，頁223），〈圓明園十二景詠〉。

53. 孟亞男，《中國園林史》，頁258。

54. 參見孟亞男，《中國園林史》，頁268。

55. 見（清）清高宗，《御製文二集》，卷7，頁8–11（《景印文淵閣四庫全書》，冊1301，頁391–392），〈避暑山莊後序〉。

56. （清）清高宗，《御製文初集》，卷4，頁2–4（《景印文淵閣四庫全書》，冊1301，頁46–47），〈圓明園後記〉；（清）于敏中、英廉，《欽定日下舊聞考》，卷80–82（《景印文淵閣四庫全書》，冊498，頁249–302）；汪榮祖撰，鍾志恆譯，《追尋失落的圓明園》，頁47–50；孟亞男，《中國園林史》，頁298–299。

57. （清）清高宗，《御製樂善堂全集定本》，卷26，頁14（《景印文淵閣四庫全書》，冊1300，頁505），〈盤山〉；《御製文初集》，卷4，頁4–5、11–12；卷12，頁1–2（《景印文淵閣四庫全書》，冊1301，頁47–48、51；110），〈遊盤山記〉、〈靜寄山莊十六景記〉、和〈盤山誌序〉。

58. （清）清高宗，《御製文初集》，卷4，頁10–11（《景印文淵閣四庫全書》，冊1301，頁50–51），〈靜宜園記〉。又，有關此園各景，見（清）于敏中、英廉，《欽定日下舊聞考》，卷86、87（《景印文淵閣四庫全書》，冊498，頁351–384）。

59. （清）于敏中、英廉，《欽定日下舊聞考》，卷87，頁1–18（《景印文淵閣四庫全書》，冊498，頁219–228）。

60. 參見（清）于敏中、英廉，《欽定日下舊聞考》，卷83，頁1–19（《景印文淵閣四庫全書》，冊498，頁303–312）。

61. （清）于敏中、英廉，《欽定日下舊聞考》，卷84，頁1–33（《景印文淵閣四庫全書》，冊498，頁313–329）；孟亞男，《中國園林史》，頁280–281。

62. （清）清高宗，《御製文初集》，卷5，頁5–6（《景印文淵閣四庫全書》，冊1301，頁55–56），〈萬壽山昆明湖記〉；《御製文初集》，卷18，頁11–14（《景印文淵閣四庫全書》，冊1301，頁162–163），〈萬壽山大報恩延壽寺碑記〉；《御製文二集》，卷10，頁1–2（《景印文淵閣四庫全書》，冊1301，頁343–344），〈萬壽山清漪園記〉；（清）于敏中、英廉，《欽定日下舊聞考》，卷84，頁1–33（《景印文淵閣四庫全書》，冊498，頁313–329）；孟亞男，《中國園林史》，頁280–281。

63. （清）清高宗，《御製文初集》，卷5，頁6–8（《景印文淵閣四庫全書》，冊1301，頁56–57），〈玉泉山天下第一泉記〉；（清）于敏中、英廉，《欽定日下舊聞考》，卷85，頁1–41（《景印文淵閣四庫全書》，冊498，頁330–350）；孟亞男，《中國園林史》，頁295–296。

64. 于倬雲、傅連興，〈乾隆花園的造園藝術〉，收入于倬雲主編，《紫禁城建築研究與保護》（北京：紫禁城

出版社，1995），頁213–223；又，參見孟亞男，《中國園林史》，頁230。

65. 關於惠風亭，見傅連興，〈建福宮花園遺址〉，收入于倬雲主編，《紫禁城建築研究與保護》，頁208–212；關於造雲石，見章唐容輯，《清宮述聞》，卷5，述內廷2，頁17a，收入沈雲龍主編，《近代中國史料叢刊》，第35輯（臺北：文海出版社，1972），冊349，頁445；飛來石，見孟亞男，《中國園林史》，頁228。

66. （清）清高宗，《御製文二集》，卷13，頁1–2（《景印文淵閣四庫全書》，冊1301，頁365–366），〈文淵閣記〉；《御製詩五集》，卷17，頁5–6（《景印文淵閣四庫全書》，冊1309，頁513），〈文淵閣作歌〉；又，有關文淵閣之修建，參見章唐容輯，《清宮述聞》，卷3，述外朝2，頁9b–12b（《近代中國史料叢刊》，第35輯，冊349，頁196–202）；單士元，〈文淵閣〉，收入于倬雲主編，《紫禁城建築研究與保護》，頁121–127。

67. 參見（清）于敏中、英廉，《欽定日下舊聞考》，卷28，頁3–8（《景印文淵閣四庫全書》，冊498，頁388–391）；孟亞男，《中國園林史》，頁240。

68. （清）清高宗，《御製文二集》，卷12，頁11–14（《景印文淵閣四庫全書》，冊1301，頁363–364），〈塔山北面記〉、〈塔山東面記〉。關於這些建築群，見（清）于敏中、英廉，《欽定日下舊聞考》，卷27，頁1–11（《景印文淵閣四庫全書》，冊497，頁375–380）；又，關於北海風景，參見張富強，《皇家宮苑》（北京：中國檔案出版社，2003）。

69. 參見（清）于敏中、英廉，《欽定日下舊聞考》，卷28，頁15–18（《景印文淵閣四庫全書》，冊498，頁394–396）；孟亞男，《中國園林史》，頁243。

70. （清）清高宗，《御製文初集》，卷5，頁9–10（《景印文淵閣四庫全書》，冊1301，頁57–58），〈盤山千尺雪記〉。又，關於這三處「千尺雪」的研究，參見廖寶秀，〈清高宗盤山千尺雪茶舍初探〉，《輔仁大學歷史學報》，14期（2003年6月），頁53–119。

71. 參見（清）于敏中、英廉，《欽定日下舊聞考》，卷81，頁35–36；卷82，頁6、26–27（《景印文淵閣四庫全書》，冊498，頁285–286、290、300–301）；孟亞男，《中國園林史》，頁261–264；汪榮祖撰，鍾志恆譯，《追尋失落的圓明園》，頁66、70、77、78。

72. 汪榮祖撰，鍾志恆譯，《追尋失落的圓明園》，頁68。

73. （清）于敏中、英廉，《欽定日下舊聞考》，卷82，頁6–7（《景印文淵閣四庫全書》，冊498，頁290–291）；孟亞男，《中國園林史》，頁269。

74. 孟亞男，《中國園林史》，頁268；汪榮祖撰，鍾志恆譯，《追尋失落的圓明園》，頁68。

75. （清）于敏中、英廉，《欽定日下舊聞考》，卷82，頁25–26（《景印文淵閣四庫全書》，冊498，頁300）；汪榮祖撰，鍾志恆譯，《追尋失落的圓明園》，頁68。

76. （清）清高宗，《御製文二集》，卷10，頁2–3（《景印文淵閣四庫全書》，冊1301，頁344），〈安瀾園記〉；（清）于敏中、英廉，《欽定日下舊聞考》，卷82，頁8–12（《景印文淵閣四庫全書》，冊498，頁291–293）。

77. （清）清高宗，《御製文二集》，卷13，頁2–3（《景印文淵閣四庫全書》，冊1301，頁366），〈文源閣記〉；（清）于敏中、英廉，《欽定日下舊聞考》，卷81，頁36–39（《景印文淵閣四庫全書》，冊498，頁285–287）。

78. （清）清高宗，《御製文初集》，卷7，頁4–5（《景印文淵閣四庫全書》，冊1301，頁70），〈小有天園記〉；（清）于敏中、英廉，《欽定日下舊聞考》，卷83，頁9–10（《景印文淵閣四庫全書》，冊498，頁307–308）；孟亞男，《中國園林史》，頁273–274；汪榮祖撰，鍾志恆譯，《追尋失落的圓明園》，頁85。

79. 汪榮祖撰，鍾志恆譯，《追尋失落的圓明園》，頁84。

80. （清）于敏中、英廉，《欽定日下舊聞考》，卷83，頁7–9（《景印文淵閣四庫全書》，冊498，頁306–307）；孟亞男，《中國園林史》，頁273；汪榮祖撰，鍾志恆譯，《追尋失落的圓明園》，頁84。

81. （清）于敏中、英廉，《欽定日下舊聞考》，卷83，頁13–17（《景印文淵閣四庫全書》，冊498，頁309–311）；孟亞男，《中國園林史》，頁274–275；又，關於獅子林之創建與圖繪，見國立故宮博物院編纂委員會編，《故宮書畫錄》，冊4，卷6，頁25–29。

82. （清）于敏中、英廉，《欽定日下舊聞考》，卷84，頁16–19（《景印文淵閣四庫全書》，冊498，頁320–322）；孟亞男，《中國園林史》，頁282、293。

83. （清）于敏中、英廉，《欽定日下舊聞考》，卷84，頁23–27（《景印文淵閣四庫全書》，冊498，頁324–325）；孟亞男，《中國園林史》，頁293。

84. （清）于敏中、英廉，《欽定日下舊聞考》，卷84，頁23–27（《景印文淵閣四庫全書》，冊498，頁324–325）；孟亞男，《中國園林史》，頁295。

85. （清）清高宗，《御製詩四集》，卷34，頁17（《景印文淵閣四庫全書》，冊1307，頁845），〈禮大報恩延壽寺〉；（清）于敏中、英廉，《欽定日下舊聞考》，卷84，頁9–13（《景印文淵閣四庫全書》，冊498，頁317–319）；孟亞男，《中國園林史》，頁289。

86. 孟亞男，《中國園林史》，頁289。

87. （清）清高宗，《御製文初集》，卷5，頁10–12（《景印文淵閣四庫全書》，冊1301，頁58–59），〈玉泉山竹鑪山房記〉；（清）于敏中、英廉，《欽定日下舊聞考》，卷85，頁6–7（《景印文淵閣四庫全書》，冊498，頁334）。

88. （清）于敏中、英廉，《欽定日下舊聞考》，卷85，頁8–9（《景印文淵閣四庫全書》，冊498，頁320–322）；孟亞男，《中國園林史》，頁297。

89. （清）于敏中、英廉，《欽定日下舊聞考》，卷85，頁18–19（《景印文淵閣四庫全書》，冊498，頁339）；孟亞男，《中國園林史》，頁298。

90. （清）清高宗，《御製文初集》，卷5，頁9–10（《景印文淵閣四庫全書》，冊1301，頁57–58），〈盤山千尺雪記〉，又，參見廖寶秀，〈清高宗盤山千尺雪茶舍初探〉，頁53–119。

91. 孟亞男，《中國園林史》，頁253。

92. （清）清高宗，《御製文二集》，卷10，頁3–4（《景印文淵閣四庫全書》，冊1301，頁344–345），〈永佑寺舍利塔記〉。

93. （清）清高宗，《御製文二集》，卷13，頁3–4（《景印文淵閣四庫全書》，冊1301，頁366–367），〈文津閣記〉；《御製詩五集》，卷17，頁5–6（《景印文淵閣四庫全書》，冊1309，頁513），〈文津閣作歌〉。

94. 孟亞男，《中國園林史》，頁253。

95. 參見賴惠敏，〈乾隆皇帝修建熱河藏傳佛寺的經濟意義〉，《中央研究院歷史語言究所集刊》，80本4分（2009），頁633–689，特別是頁654–655。

96. （清）清高宗，《御製文初集》，卷5，頁9–10（《景印文淵閣四庫全書》，冊1301，頁57–58），〈盤山千尺雪記〉；又，參見廖寶秀，〈清高宗盤山千尺雪茶舍初探〉，頁53–119。

97. 乾隆皇帝曾於乾隆二十七年（1762）和乾隆三十年（1765）南巡中，兩度遊杭州龍井，並作龍井八景詩，錢維城曾繪圖記勝。泉香亭建於乾隆三十九年（1774）之前，見清高宗跋錢維城《御製龍井八詠詩圖冊》；圖版參見國立故宮博物院，《故宮書畫圖錄》（臺北：國立故宮博物院，1993），冊26，頁116–117。

98. 孟亞男，《中國園林史》，頁253。

99. （清）清高宗，《御製文二集》，卷3，頁8–10（《景印文淵閣四庫全書》，冊1301，頁306–307），〈知過

論〉；又見《御製詩五集》，卷88，頁21（《景印文淵閣四庫全書》，冊1311，頁325），〈團河行宮即事〉注。

100. （清）清高宗，《御製文二集》，卷3，頁8–10（《景印文淵閣四庫全書》，冊1301，頁306–307），〈知過論〉；又，有關乾隆皇帝修建佛寺和內務府支付經費的相關研究，參見賴惠敏，《乾隆皇帝的荷包》（臺北：中央研究院近代史研究所，2014）。

101. 阿桂等《欽定南巡盛典》，卷83，頁1–10（四庫全書，冊659，頁307–312）。

102. 阿桂等《欽定南巡盛典》，卷83，頁10–28（同書，頁312–321）。

103. 阿桂等《欽定南巡盛典》，卷84，頁1–21（同書，頁322–332）。

104. 阿桂等《欽定南巡盛典》，卷85，頁1–22（同書，頁333–343）。

105. 阿桂等《欽定南巡盛典》，卷86，頁1–31（同書，頁344–359）。

106. 同上，卷87，頁1–16（同書，頁360–368）。

6　清初江南地區繪畫與人文勢力的發展

1. 見（清）張庚，《國朝畫徵錄》（1739序，1758成書）（包括正篇和續篇），收入于安瀾編，《畫史叢書》（臺北：文史哲出版社，1974），冊3。此書正篇分上、中、下三卷，續錄分上、下兩卷。其中，續錄有部分應是後人補作，因張庚卒於1756年，而該書中有的畫人活動至1758年。

2. （清）胡敬，《國朝院畫錄》（1816），收入于安瀾編，《畫史叢書》，冊3。

3. 事實上，張庚在作序之後，又曾在《國朝畫徵錄》的正編部分增補一些之前未收的資料，例見：朱山（乾隆十六年〔1751〕辛未進士）條（正編，卷上，頁92–93〔《畫史叢書》，冊3，頁1340–1341〕）。而且，此書的續錄部分並非全是張庚所作；因為其中收錄了馬荃一條（續編，卷下，頁115〔《畫史叢書》，冊3，頁1363〕），查馬荃活動於乾隆二十三年（1758），而其時張庚早已逝世兩年。

4. 余紹宋，《書畫書錄解題》（1932）（臺北：臺灣中華書局，1969），卷1，頁16。

5. （清）張庚，《國朝畫徵錄》，卷上，頁7–8（《畫史叢書》，冊3，頁1255–1256）。

6. （清）張庚，《國朝畫徵續錄》，卷下，頁115（《畫史叢書》，冊3，頁1363）。

7. （清）胡敬，《國朝院畫錄》，頁69–70（《畫史叢書》，冊3，頁1865–1866）。

8. 見（清）清高宗，《御製詩二集》，卷64，頁8，收入（清）紀昀等總纂，《景印文淵閣四庫全書》》（據國立故宮博物院藏本影印，臺北：臺灣商務印書館，1983–1986），冊1304，頁256，〈題張宗蒼摹郭熙筆意〉注。

9. 關於清朝入關前後學習漢文化的研究，參見葉高樹，《清朝前期的文化政策》（臺北縣板橋市：稻鄉出版社，2002），特別是頁17–177。

10. Ping-ti Ho, *The Ladder of Success in Imperial China* (New York: Columbia University Press, 1962).

11. 潘榮勝主編，《明清進士錄》（北京：中華書局，2006）。

12. 據Ping-ti Ho, *The Ladder of Success in Imperial China*, p. 189, table 22中相關部分的統計所得。

13. 潘榮勝主編，《明清進士錄》，頁752–1039。

14. 潘榮勝主編，《明清進士錄》，頁902–991。

15. 據Ping-ti Ho, *The Ladder of Success in Imperial China*, p. 189, table 22中相關部分的統計所得。

16. 據潘榮勝主編，《明清進士錄》，頁752–1039統計所得。

17. 見潘榮勝，《明清進士錄》，序文。

18. 這八名進士，包括：江蘇五名（孫夢逵、吳泰來、陸錫熊、郭元瀧、莊選辰）；浙江三名（孫士毅、張培、馮應榴）；另有恩賜舉人七十三名；皆見（清）阿桂等編，《欽定南巡盛典》（1791），卷74，頁1–14（《景印文淵閣四庫全書》，冊659，頁216–222），〈籲俊〉。

19. 參見莊吉發，《清高宗十全武功研究》（臺北：國立故宮博物院，1982）。

20. 關於清初科舉的情形，參見蕭一山，《清代通史》（1923；臺北：臺灣商務印書館，1962），冊1，頁596–597。

21. 馮明珠，〈玉皇按吏王者師 —— 論介乾隆皇帝的文化顧問〉，收入其主編，《乾隆皇帝的文化大業》（臺北：國立故宮博物院，2002），頁241–258。

22. 錢陳群小傳，見趙爾巽、柯劭忞等編，《清史稿》（1914–1927）（北京：中華書局點校本，1976–1977），冊35，卷305，頁10519–10520；梁詩正小傳，見同書，卷303，頁10490–10492；張照小傳，見同書，卷304，頁10493–10495；汪由敦小傳，見同書，卷302，頁10456–10459；沈德潛小傳，見同書，卷305，頁10511–10513。

23. 有些學者認為：今傳弘曆在寶親王時期（甚至乾隆初年）的一些書畫題跋之中，有很多可能是出自梁詩正之手。關於乾隆皇帝的書法研究，參見王耀庭，〈乾隆書畫：兼述代筆的可能性〉，原發表於「十八世紀的中國與世界」學術研討會（臺北：國立故宮博物院，2002年12月13–14日），後收入淡江大學中文系漢語文化暨文獻資源研究所主編，《昌彼得教授八秩晉五壽慶論文集（附：武漢改制論手稿）》（臺北：臺灣學生書局，2005），頁471–492；何傳馨，〈乾隆書法鑑賞〉，原發表於「十八世紀的中國與世界」學術研討會（臺北：國立故宮博物院，2002年12月13–14日），後刊於《故宮學術季刊》，21卷1期（2003年秋），頁31–63。

24. 有關張照的書法研究，參見何碧琪，〈翁方綱與乾嘉時期碑帖書風及鑑藏文化〉，國立臺灣大學藝術史研究所博士論文（2010）。

25. 見（清）阿桂等編，《欽定南巡盛典》，卷5，頁2–3；卷8，頁23；卷9，頁1–3；卷12，頁27；卷13，頁9，29，30；卷14，頁13（《景印文淵閣四庫全書》，冊658，頁102–103，156，165–166，226，239，249–250，258）。

26. （清）清高宗，《御製詩五集》，卷100，頁31–32（《景印文淵閣四庫全書》，冊1311，頁512–513），〈隨筆〉。

27. （清）清高宗，《御製詩五集》，卷51，頁2（《景印文淵閣四庫全書》，冊1310，頁437）。

28. （清）清高宗，《御製詩五集》，卷59，頁12（《景印文淵閣四庫全書》，冊1310，頁555），〈山莊錫宴祝嘏各外藩即事二律〉。

29. （清）清高宗，《御製詩五集》，卷100，頁31–32（《景印文淵閣四庫全書》，冊1311，頁512–513）。

30. 見（清）清高宗，《御製詩三集》，卷56，頁18（《景印文淵閣四庫全書》，冊1306，頁199），〈題金廷標健伃當熊圖用蟬聯韻體〉注。另參見陳岸峰，〈沈德潛的詩學歷程及其相關研究評估〉，《漢學研究通訊》，29卷1期（總113期）（2010年），頁13–19。

31. （清）清高宗，《御製文初集》，卷14，頁10–11（《景印文淵閣四庫全書》，冊1301，頁128），〈黃子久富春山居圖真偽辨〉；張光賓，《元四大家》（臺北：國立故宮博物院，1975），頁37–40；馮明珠主編，《乾隆皇帝的文化大業》，頁80–81。

32. （清）清高宗，《御製詩三集》，卷65，頁10–11（《景印文淵閣四庫全書》，冊1306，頁334），〈沈德潛呈近稿因成是什並賜之葆〉，其中注：「嚮每以詩集郵寄德潛校閱。癸未以後，念其年逾耄耋，精力遜前，不復寄往」。

33. 見（清）阿桂等編，《欽定南巡盛典》，卷1，頁24、39–43；卷2，頁22–24；卷4，頁11、31–32；卷6，頁3、8、17；卷8，頁23、31–32；卷10，頁16–17；卷12，頁27、29–30、37–38；卷14，頁13（《景印文淵閣四庫全書》，冊658，頁37、44–46，59，85，95–96，114，116，121，156–157，160–161，188–189，226–228，231–232，258）。

34. （清）阿桂等編，《欽定南巡盛典》，卷16，頁38、40、44（《景印文淵閣四庫全書》，冊658，頁303–304、306）。

35. 有關五詞臣與乾隆皇帝的關係，參見馮明珠主編，《乾隆皇帝的文化大業》，頁243–248；又，參見向斯，〈江南老名士與南巡「常旅客」——沈德潛與乾隆〉，《紫禁城》，2014年4期，頁133–137；陳岸峰，〈沈德潛的詩學歷程及其相關研究評估〉，頁13–19。

36. 關於這些畫家小傳，見（清）張庚，《國朝畫徵續錄》，卷上，頁100；卷下，頁102–103（《畫史叢書》，冊3，頁1348；1350–1351）。

37. 蔣溥小傳和其書畫作品，參見馮明珠主編，《乾隆皇帝的文化大業》，頁90–91。

38. 參見陳葆真，〈乾隆皇帝與《快雪時晴帖》〉，原刊於《故宮學術季刊》，27卷2期（2009年冬），頁127–192，後收入其《乾隆皇帝的家庭生活與內心世界》（臺北：石頭出版股份有限公司，2014），頁189–254。

39. 參見陳葆真，〈康熙和乾隆二帝的南巡及其對江南名勝和園林的繪製與仿建〉，原刊於《故宮學術季刊》，32卷3期（2015年春），頁1–62，後收入本書第五篇：〈康熙和乾隆二帝的南巡及其對江南名勝和園林的繪製與仿建〉，頁217–257。

40. 參見陳葆真，〈乾隆皇帝與《快雪時晴帖》〉。

41. 有關康熙到乾隆時期的漢人宰輔和學者，參見蕭一山，《清代通史》，冊5，頁41–51，〈清代宰輔表〉；頁397–523，〈清代學者著述表〉。

42. 參見（清）高士奇，《金鰲退食筆記》中所述，收入中國古籍整理研究會編，《明清筆記史料叢刊》，清部（北京：中國書店，2000），冊43。

43. 關於康熙皇帝《萬壽圖》和《萬壽盛典初集》的編修，參見本書第四篇：〈康熙皇帝《萬壽圖》與乾隆皇帝《八旬萬壽圖》的比較研究〉，頁153–215。

44. 詳見本書第五篇：〈康熙和乾隆二帝的南巡其及對江南名勝和園林的繪製與仿建〉，頁217–257。

45. 見潘榮勝，《明清進士錄》，頁752–1039；Ping-ti Ho, *The Ladder of Success in Imperial China*, p. 189, table 22.

引用書目

【傳統文獻】

于安瀾編，《畫史叢書》，臺北：文史哲出版社，1974。

紀昀等總纂，《景印文淵閣四庫全書》，據國立故宮博物院藏本影印，臺北：臺灣商務印書館，1983–1986。

顧廷龍、傅璇琮主編，《續修四庫全書》，上海：上海古籍出版社，1995。

《養心殿造辦處各作成做活計清檔》，藏於國立故宮博物院圖書室。

于敏中、英廉，《欽定日下舊聞考》，收入紀昀等總纂，《景印文淵閣四庫全書》，冊498。

中國第一歷史檔案館編，《乾隆皇帝起居注冊》，桂林：廣西師範大學出版社，2002。

——，《清代起居注冊・康熙朝》，北京：中華書局，2009。

毛亨傳，鄭玄箋，孔穎達疏，陸明德音義，《毛詩注疏》，收入紀昀等總纂，《景印文淵閣四庫全書》，冊69。

王杰、董誥等編，《秘殿珠林・石渠寶笈續編》，臺北：國立故宮博物院，1971。

王掞、王原祁、王奕清等編，《萬壽盛典初集》，收入紀昀等總纂，《景印文淵閣四庫全書》，冊653–654。

令狐德棻，《周書》，收入紀昀等總纂，《景印文淵閣四庫全書》，冊263。

米芾，《畫史》，收入紀昀等總纂，《景印文淵閣四庫全書》，冊813。

吳兢，《貞觀政要》，上海：上海古籍出版社，1978。

李延壽，《北史》，收入紀昀等總纂，《景印文淵閣四庫全書》，冊266。

——，《南史》，收入紀昀等總纂，《景印文淵閣四庫全書》，冊265。

房玄齡、褚遂良，《晉書》，收入紀昀等總纂，《景印文淵閣四庫全書》，冊255。

阿桂等編，《八旬萬壽盛典》，收入紀昀等總纂，《景印文淵閣四庫全書》，冊660–661。

——，《欽定南巡盛典》，收入紀昀等總纂，《景印文淵閣四庫全書》，冊658–659。

姚思廉，《梁書》，收入紀昀等總纂，《景印文淵閣四庫全書》，冊260。

——，《陳書》，收入紀昀等總纂，《景印文淵閣四庫全書》，冊260。

昭明太子撰，李善註，《六臣註文選》，收入《四部叢刊初編縮本》，據上海商務印書館縮印宋刊本影印，臺北：臺灣商務印書館，1965，冊101。

胡敬，《西清箚記》，收入其《胡氏書畫考三種》，臺北：漢華文化事業，1971。

——，《胡氏書畫考三種》，臺北：漢華文化事業，1971。

——，《國朝院畫錄》，收入于安瀾編，《畫史叢書》，冊3。

范曄，《後漢書》，收入紀昀等總纂，《景印文淵閣四庫全書》，冊252。

計成著，趙農注釋，《園冶圖說》，濟南：山東畫報出版社，2003。

唐太宗，《帝範》，收入紀昀等總纂，《景印文淵閣四庫全書》，冊696。

唐邦治，《清皇室四譜》，收入周駿富輯，《清代傳記叢刊》，第48輯，臺北：明文出版社，1985。

孫岳頒、宋駿業、王原祁等編，《佩文齋書畫譜》，收入紀昀等總纂，《景印文淵閣四庫全書》，冊819–823。

班固，《前漢書》，收入紀昀等總纂，《景印文淵閣四庫全書》，冊249、251。

高士奇，《金鰲退食筆記》，收入中國古籍整理研究會編，《明清筆記史料叢刊》，清部，北京：中國書店，
　　2000，冊43。

國立故宮博物院編，《清代起居注冊·康熙朝》，臺北：聯經出版社，2009。

張庚，《國朝畫徵錄》，收入于安瀾編，《畫史叢書》，冊3。

——，《國朝畫徵續錄》，收入于安瀾編，《畫史叢書》，冊3。

張彥遠，《歷代名畫記》，收入于安瀾編，《畫史叢書》，冊1。

張照、梁詩正等編，《秘殿珠林·石渠寶笈初編》，臺北：國立故宮博物院，1971，冊上、下。

清聖祖，《聖祖仁皇帝御製文二集》，收入紀昀等總纂，《景印文淵閣四庫全書》，冊1298。

——，《聖祖仁皇帝御製文三集》，收入紀昀等總纂，《景印文淵閣四庫全書》，冊1299。

清世宗，《世宗憲皇帝御製文集》，收入紀昀等總纂，《景印文淵閣四庫全書》，冊1300。

清高宗，《御製文初集》，收入紀昀等總纂，《景印文淵閣四庫全書》，冊1301。

——，《御製文二集》，收入紀昀等總纂，《景印文淵閣四庫全書》，冊1301。

——，《御製詩初集》，收入紀昀等總纂，《景印文淵閣四庫全書》，冊1302。

——，《御製詩二集》，收入紀昀等總纂，《景印文淵閣四庫全書》，冊1304。

——，《御製詩三集》，收入紀昀等總纂，《景印文淵閣四庫全書》，冊1306。

——，《御製詩四集》，收入紀昀等總纂，《景印文淵閣四庫全書》，冊1308。

——，《御製詩五集》，收入紀昀等總纂，《景印文淵閣四庫全書》，冊1309–1311。

——，《御製樂善堂全集定本》，收入紀昀等總纂，《景印文淵閣四庫全書》，冊1300。

章唐容輯，《清宮述聞》，收入沈雲龍主編，《近代中國史料叢刊》，輯35，臺北：文海出版社，1972，冊349。

郭若虛，《圖畫見聞誌》，收入于安瀾編，《畫史叢書》，冊1。

陸機，《陸平原集》，收入顧廷龍、傅璇琮主編，《續修四庫全書》，冊1584。

黃休復，《益州名畫錄》，收入于安瀾編，《畫史叢書》，冊1。

黃鉞、英和等編，《秘殿珠林·石渠寶笈三編》，臺北：國立故宮博物院，1969。

趙爾巽、柯劭忞等編，《清史稿》，北京：中華書局點校本，1976–1977，冊35。

趙翼，《廿二史箚記》，收入《四部備要·史部》，臺北：中華書局聚珍倣宋版影印本，1965，冊525–528。

劉知幾，《史通》，收入紀昀等總纂，《景印文淵閣四庫全書》，冊685。

劉煦等，《舊唐書》，收入紀昀等總纂，《景印文淵閣四庫全書》，冊269、271。

慶桂等編，《大清聖祖仁皇帝實錄》，臺北：華聯出版社；華文書局發行，1964。

——，《大清高宗純皇帝實錄》，臺北：華聯出版社；華文書局發行，1964。

摯虞，《摯太常集》，見嚴可均輯，《全晉文》，收入顧廷龍、傅璇琮主編，《續修四庫全書》，冊1606。

歐陽修等，《新唐書》，收入紀昀等總纂，《景印文淵閣四庫全書》，冊274、276。

鄭玄注，賈公彥疏，陸德明音義，《周禮注疏》，收入紀昀等總纂，《景印文淵閣四庫全書》，冊90。

蕭統編，李善注，《文選李善注（附清胡克家考異）》，收入《四部備要·集部》，臺北：中華書局聚珍倣宋

版影印本，1965，冊525–528。

魏徵，《隋書》，收入紀昀等總纂，《景印文淵閣四庫全書》，冊264。

嚴可均輯，《全晉文》，收入顧廷龍、傅璇琮主編，《續修四庫全書》，冊1606。

【近人論著】

（一）中日文專著

《十三帝王圖》複製本，上海：商務印書館，1917。

「兩岸故宮第一屆學術研討會：為君難 —— 雍正其人其事及其時代」論文摘要集，臺北：國立故宮博物院，2009年11月4日至6日。

上海人民美術出版社編，《歷代人物畫選集》，上海：上海人民美術出版社，1959。

于倬雲、傅連興，〈乾隆花園的造園藝術〉，收入于倬雲主編，《紫禁城建築研究與保護》，北京：紫禁城出版社，1995，頁213–223。

于倬雲主編，《紫禁城建築研究與保護》，北京：紫禁城出版社，1995。

大村西崖，《東洋美術史》，東京：圖本叢刊會，1924。

小林太市郎，〈隋唐の繪畫〉，收入齋藤道太郎編，《世界美術全集》，東京：平凡社，1950，冊8・中國Ⅱ，頁45–47。

小野勝年，〈《康熙萬壽盛典圖》考證〉，《天理圖書館報》，ビブリア，52號（1972年10月），頁2–39。

——，〈康熙六旬萬壽盛典について〉，收入田村博士退官記念事業會編，《田村博士頌壽東洋史論叢》，京都：田村博士退官記念事業會，1968，頁171–192。

中國古代書畫鑑定組編，《中國古代書畫圖目》，北京：文物出版社，1999，冊19。

中國古代繪畫選集編輯委員會編，《中國古代繪畫選集》，北京：人民美術出版社，1963。

中國美術全集編輯委員會編，《中國美術全集・繪畫編》，冊1・原始社會至南北朝繪畫，北京：人民美術出版社，1986。

——，《中國美術全集・繪畫編》，冊2・隋唐五代繪畫，北京：人民美術出版社，1988。

天主教輔仁大學編，《郎世寧之藝術 —— 宗教與藝術研討會論文集》，臺北：幼獅文化事業公司，1991。

方聞，〈傳顧愷之《女史箴圖》與中國藝術史〉，《國立臺灣大學美術史研究集刊》，12期（2002年3月），頁1–34。

牛川海，〈乾隆時代之萬壽盛典與戲劇活動〉，《復興崗學報》，15期（1976），頁387–401。

王立平、張斌狆編，《避暑山莊春秋》，石家莊：河北教育出版社，2002。

王伯敏，《中國美術通史》，濟南：山東教育出版社，1987，冊3。

王德毅，〈中國歷史上的正統觀〉，《新中華雜誌》，24期（2007年9月），頁13–19。

王樹民，《史部要籍解題》，北京：中華書局，1981。

王耀庭，〈乾隆書畫：兼述代筆的可能性〉，原發表於「十八世紀的中國與世界」學術研討會，臺北：國立故宮博物院，2002年12月13–14日，後收入淡江大學中文系漢語文化暨文獻資源研究所主編，《昌彼得教授八秩晉五壽慶論文集（附：武漢改制論手稿）》，臺北：臺灣學生書局，2005，頁471–492。

王耀庭主編，《新視界・郎世寧與清宮西洋風》，臺北：國立故宮博物院，2007。

世界書局編輯部，《廿五史述要》，臺北：世界書局，1970。

古田真一，〈六朝繪畫に關する一考察 —— 司馬金龍墓出土の漆畫屏風をめぐって〉，《美學》，168期（1992

　　年春），頁57–67。

古原宏伸，〈《女史箴圖卷》〉（上）（下），《國華》，908期（1967年11月），頁17–31；909期（1967年12月），頁13–27。

左步青，〈乾隆南巡〉，《故宮博物院院刊》，1981年2期，頁22–37、72。

石田幹之助等，《書道全集》，東京：平凡社，1955，冊7。

石守謙，〈南宋的兩種規諫畫〉，《藝術學》，1987年1期，頁6–39，後收入其《風格與世變：中國繪畫史論集》，臺北：允晨文化實業股份有限公司，1996，頁87–129。

石守謙等，《中國古代繪畫名品》，臺北：雄獅美術，1986。

任萬平，〈乾隆朝《萬壽慶典圖》卷上的西洋建築〉，「十七、十八世紀（1662–1722）中西文化交流」國際學術研討會論文，臺北：國立故宮博物院，2011年11月15日。

向斯，〈江南老名士與南巡「常旅客」——沈德潛與乾隆〉，《紫禁城》，2014年4期，頁133–137。

——，《康熙盛世的故事——清康熙五十六年《萬壽盛典圖》》，北京：學苑出版社，2004。

成都王建墓博物館，《前後蜀歷史文化研究論文集》，成都：巴蜀書社，1993。

朱誠如主編，《清史圖典（清朝通史圖錄）》，北京：紫禁城出版社，2002，冊7。

何炳棣，《讀史閱世六十年》，臺北：允晨文化實業股份有限公司，2004。

何炳棣撰，葛劍雄譯，《明初以降人口及其相關問題，1368–1953》，北京：生活・讀書・新知三聯書店，2000。

何重義、曾昭奮，《圓明園園林藝術》，北京：科學出版社，1995。

何惠鑑，〈梁清標〉，收入中央研究院國際漢學會議論文集編輯委員會編，《中央研究院國際漢學會議論文集》，臺北：中央研究院，1981，頁101–158。

何傳馨，〈乾隆書法鑑賞〉，原發表於「十八世紀的中國與世界」學術研討會，臺北：國立故宮博物院，2002年12月13–14日，後刊於《故宮學術季刊》，21卷1期（2003年秋），頁31–63。

何碧琪，〈翁方綱與乾嘉時期碑帖書風及鑑藏文化〉，國立臺灣大學藝術史研究所博士論文，2010。

余紹宋，《書畫書錄解題》，臺北：臺灣中華書局，1969。

余輝，〈宋本《女史箴》圖卷探考〉，《故宮博物院院刊》，2002年1期，頁6–16。

佟悅、呂霽虹，《清宮皇子》，瀋陽：遼寧大學出版社，1993。

吳同撰，金櫻譯，《波士頓博物館藏中國古畫精品圖錄：唐至元代》，東京：大塚巧藝社，1999。

吳伯婭，《康雍乾三帝與西學東漸》，北京：宗教文化出版社，2002。

吳新雷，〈皇家供奉清宮月令承應之戲〉，《大雅》，29期（2003年10月），頁28–29。

宋兆霖，《中國宮廷博物院之權輿——古物陳列所》，臺北：國立故宮博物院，2010。

巫鴻，〈《女史箴圖》新探：體裁、圖像、敘事、風格、斷代〉，收入其主編，《漢唐之前的視覺文化與物質文化》，北京：文物出版社，2003，頁509–534。

志工，〈略談北魏的屏風漆畫〉，《文物》，1972年8期，頁55–59。

李天鳴主編，《兩岸故宮第一屆學術研討會——為君難：雍正其人其事及其時代論文集》，臺北：國立故宮博物院，2010。

李定恩，「樂浪南井里116號漢墓出土彩 人物圖像初探」（2009年秋）。

杜建民編，《中國歷代帝王世系年表》，濟南：齊魯書社，1995。

汪榮祖等，《圓明園——大清皇帝最美的夢》，臺北：頑石創意股份有限公司，2013。

汪榮祖撰，鍾志恒譯，《追尋失落的圓明園》，臺北：麥田出版社，2004。

沈定平，《明清之際中西文化交流史——明代：調適與會通》，北京：商務印書館，2001。

楊新，〈從山水畫法探索《女史箴圖》的創作時代〉，《故宮博物院院刊》，2001年3期，頁17–29。

——，〈對《列女仁智圖》的新認識〉，《故宮博物院院刊》，2003年2期，頁1–23。

楊新等，《中國繪畫三千年》，臺北：聯經出版事業公司，1999。

葉高樹，《清朝前期的文化政策》，臺北縣板橋市：稻鄉出版社，2002。

鈴木敬、秋山光和編，《中國の美術》，東京：講談社，1973，冊1。

鈴木敬撰，魏美月譯，《中國繪畫史》，臺北：國立故宮博物院，1987，上冊。

廖寶秀，〈清高宗盤山千尺雪茶舍初探〉，《輔仁大學歷史學報》，14期（2003年6月），頁53–119。

趙令揚，《關於歷代正統論問題之爭論》，香港：無出版地，1976。

趙玲、牛伯忱，《避暑山莊及周圍寺廟》，西安：三秦出版社，2003。

劉托、孟白，《清殿版畫匯刊》，北京：學苑出版社，1998。

劉品三，〈畫馬和郎世寧的《八駿圖》〉，《故宮博物院院刊》，1988年2期，頁88–90。

劉凌滄，《唐代人物畫》，北京：文物出版社，1958。

劉敦楨，《蘇州古典園林》，北京：中國建築工業出版社，2005。

劉陽，《城市記憶‧老圖像：昔日的夏宮圓明園》，北京：學苑出版社，2005。

劉鳳翰，《圓明園興亡史》，臺北：文星書局，1963。

潘榮勝主編，《明清進士錄》，北京：中華書局，2006。

駒井和愛，〈女史箴圖卷考〉，收入其《中國考古學論叢》，東京：慶友社，1974，頁382–399。

蕭一山，《清代通史》，臺北：臺灣商務印書館，1976，冊1、2。

賴惠敏，《乾隆皇帝的荷包》，臺北：中央研究院近代史研究所，2014。

戴逸，《乾隆帝及其時代》，北京：中國人民大學出版社，1992。

講談社編，《世界の美術館》，東京：講談社，1968，冊15，東洋ボストン美術館。

謝振發，〈六朝繪畫における南京‧西善橋墓出土「竹林七賢磚畫」の史的地位〉，《京都美學美術史學》，2號（2003年3月），頁123–164。

——，〈北魏司馬金龍墓的屏風漆畫試析〉，《國立臺灣大學美術史研究集刊》，11期（2001年9月），頁1–55。

鞠德源、田建一、丁瓊，〈清宮廷畫家郎世寧年譜〉，《故宮博物院院刊》，1988年2期，頁27–71。

聶崇正，〈《康熙南巡圖》作者新證〉，收入其《清宮繪畫與「西學東漸」》，北京：紫禁城出版社，2008，頁84–89。

——，〈中西藝術交流中的郎世寧〉，《故宮博物院院刊》，1988年2期，頁72–79、90。

——，〈四卷白描稿本內容的探討〉，收入華辰2006年秋季拍賣會，《中國書畫》目錄，北京：華辰拍賣公司，2006），675號。

——，〈徐揚所畫《南巡紀道圖》卷〉，收入其《清宮繪畫與「西學東漸」》，北京：紫禁城出版社，2008，頁150–161。

——，《郎世寧》，石家莊：河北教育出版社，2006。

——，《清宮繪畫與「西學東漸」》，北京：紫禁城出版社，2008。

聶崇正、楊新，〈《康熙南巡圖》的繪製〉，《紫禁城》，1980年4期，頁16–17。

瀧本弘之，《清朝北京都市大圖典 —— 康熙六旬萬壽盛典圖（完全復刻）／乾隆八旬萬壽盛典圖（參考圖）》，東京：遊子館，1998。

羅文華，《龍袍與袈裟》，北京：紫禁城出版社，2005。

蘇州園林管理局編著，《蘇州園林》，上海：同濟大學出版社，1991。

蘇庭筠，〈乾隆皇帝宮廷製作之西湖圖〉，國立中央大學藝術學研究所碩士論文，2009。

饒宗頤，《中國史學上之正統論》，上海：運通出版社，1996。

（二）西文專著

Ayers, John. "Ku Kai-chih." In Winsor, W. *Encyclopedia of World Art*. New Jersey: McGraw Hill, 1963, pp. 1037–1042.

Berger, Patricia. *Empire of Emptiness: Buddhist Art and Political Authority in Qing China*. Honolulu: University of Hawaii Press, 2003.

Beurdeley, Cécile and Michel (tr. by Michael Bullock). *Giuseppe Castiglione: A Jesuit Painter at the Court of the Chinese Emperors*. London: Lund Humphries, 1972.

Binyon, Lawrence. "A Chinese Painting of the Fourth Century." *Burlington Magazine for Connoisseurs*, vol. 4, no. 10 (Jan., 1904), pp. 39–51.

Blussé, Leonard and Zundorfer, Harriet T. eds. *Conflict and Accommodation in Early Modern East Asia: Essays in Honour of Erik Zürcher*. New York: E. J. Brill, 1993.

Cahill, James. *An Index of Early Chinese Painters and Paintings (T'ang, Sung and Yüan)*. Berkeley: University of California Press, 1980.

Chen, Pao-chen. "From Text to Images: A Case Study of the *Admonitions* Scroll in the British Museum."《國立臺灣大學美術史研究集刊》，12期（2002年3月），頁35–61。

——. "Painting as History: A Study of the *Thirteen Emperors* Attributed to Yan Liben" (tr. Jeffrey Moser), in Naomi Noble Richard and Donold Brix eds., *The History of Painting in East Asia: Essays on Scholarly Method*. Taipei: Rock Publishing International, 2008, pp. 55–92.

——. "The *Admonitions* Scroll in the British Museum: New Light on the Text-Image Relationships, Painting Style and Dating Problem." In McCausland, Shane ed. *Gu Kaizhi and the Admonitions Scroll*. London: The British Museum Press in association with Percival David Foundation of Chinese Art, 2003, pp. 126–137.

——. "The *Goddess of the Lo River*: A Study of Early Chinese Narrative Handscrolls." Ph. D. dissertation, Princeton University, 1987.

Chen, Shih-hsiang tr. and anno. *Biography of Ku K'ai-chih*. Berkeley and Los Angeles: University of California Press, 1953.

Chou, Ju-hsi and Brown, Claudia eds. *Chinese Painting under the Qianlong Emperor*. Phoenix, Arizona: Arizona State University, 1988.

Crowel, Wim. *De Verboden Stad: Hofcultuur von de Chinese Keizers (1644–1911) (The Forbidden City: Court Culture of the Chinese Emperors [1644–1911])*. Amsterdam: Nauta Dutilh, 1990.

Farquhar, David. "Emperor as Bodhisattva in the Governance of the Ch'ing Empire." *Harvard Journal of Asiatic Studies*, vol. 35 (June, 1978), no. 1, pp. 8–9.

Fong, Wen C. "Introduction: The *Admonitions* Scroll and Chinese Art History." In McCausland, Shane ed. *Gu Kaizhi and the Admonitions Scroll*. London: The British Museum Press in association with Percival David Foundation of Chinese Art, 2003, pp. 18–40.

Fontein, Jan and Wu, Tung. *Unearthing China's Past*. Boston: Boston Museum of Fine Arts, 1973.

Forêt, Philippe. *Mapping Chengde: The Qing Landscape Enterprise*. Honolulu: University of Hawaii Press, 2000.

Gray, Basil. *Admonitions of the Instructress to the Ladies in the Palace: A Painting Attributed to Ku K'ai-chih*. London: The Trustees of the British Museum, 1966.

Hay, Jonathan. "The Kangxi Emperor's Brush-Traces: Calligraphy, Writing, and the Art of Imperial Authority." In Wu, Hung and Tsiang, Katherine R. eds. *Body and Face in Chinese Visual Culture*. Cambridge, Mass.: Harvard University Asia Center, 2005, pp. 311–334.

Hearn, Maxwell K. "Document and Portrait: The Southern Tour Paintings of Kangxi and Qianlong." In Chou, Ju-hsi and Brown, Claudia eds. *Chinese Painting under the Qianlong Emperor*. Phoenix, Arizona: Arizona State University, 1988, pp. 91–131.

——. "The *Kangxi Southern Inspection Tour*: A Narrative Program by Wang Hui." Ph. D. dissertation, Princeton University, 1990.

Ho, Chuimei and Bronson, Bennett. Splendor *of China's Forbidden City: The Glorious Reign of Emperor Qianlong*. Chicago: The Field Museum, 2004.

Ho, Ping-ti. *The Ladder of Success in Imperial China*. New York: Columbia University Press, 1962.

Ho, Wai-kam et. al. *Eight Dynasties of Chinese Painting: The Collection of the Nelson Gallery-Atkins Museum, Kansas City, and the Cleveland Museum of Art*. Cleveland, Ohio: Cleveland Museum of Art in Cooperation with Indiana University Press, 1980.

Kojiro, Tomita ed. *Boston Museum of Fine Arts, Portfolio of Chinese Paintings in the Boston Museum of Fine Arts. Boston: Boston Museum of Fine Arts*, 1933, 1938, 1961, vol. 1, Han to Sung Periods.

Kojiro, Tomita. "*Portraits of the Emperors*: A Chinese Scroll Painting Attributed to Yen Li-pen (died A. D. 673)." *Bulletin of the Museum of Fine Arts, Boston*, vol. 30 (1932), pp. 2–8.

Laing, Ellen Johnston. "Neo-Taoism and the 'Seven Sages of the Bamboo Grove' in Chinese Painting." *Artibus Asiae*, vol. 36, no. 1/2 (1974), pp. 5–54.

Ledderose, Lothar. "Collecting Chinese Painting in Berlin." In Wilson, Ming and Cayley, John eds. *Europe Studies China*. London: Han-shan Tang, 1995, p. 177.

Li, Chu-tsing et al. eds. *Artists and Patrons: Some Social and Economic Aspects*. Kansas: Kress Foundation Dept. of Art History, University of Kansas, 1989.

Loehr, Max. *The Great Painters of China*. New York: Phaidon Press, 1980.

Mason, Charles. "The *Admonitions* Scroll in the Twentieth Century." In McCausland, Shane ed. Gu *Kaizhi and the Admonitions Scroll*. London: The British Museum Press in association with Percival David Foundation of Chinese Art, 2003, pp. 288–294.

McCausland, Shane ed. *Gu Kaizhi and the Admonitions Scroll*. London: The British Museum Press in association with Percival David Foundation of Chinese Art, 2003.

McCausland, Shane tr. and ed. *The Admonitions of the Instructress to the Court Ladies Scroll* (Revision of Kohara 1967). Percival David Foundation of Chinese Art Occasional Papers. London: School of Oriental and African Studies, 2000.

McCausland, Shane. "Nihonga Meets Gu Kaizhi: A Japanese Copy of a Chinese Painting in the British Museum." *Art Bulletin*, vol. 57 (Dec. 2005), pp. 688–713.

Musillo, Marco. "Bridging Europe and China: The Professional Life of Giuseppe Castiglione (1688–1766)." Ph. D. dissertation, University of East Anglia, 2006.

Naquin, Susan. *Peking: Temples and City Life, 1400–1900*. Princeton, New Jersey: Princeton University Press, 2000.

Ning, Qiang. "Imperial Portraiture as Symbol of Political Legitimacy: A New Study of the 'Portraits of Successive Emperors'." *Ars Orientalis*, vol. 35 (2008), pp. 96–128.

Rosenzweig, Daphne Lange. "Reassessment of Painters and Paintings at the Early Ch'ing Court." In Li, Chu-tsing et al. eds. *Artists and Patrons: Some Social and Economic Aspects*. Kansas: Kress Foundation Dept. of Art History, University of Kansas, 1989, pp. 75–88.

Sickman, Laurence and Soper, Alexander C. *The Art and Architecture of China*. Baltimore, Maryland: Penguin Books, 1956, 1974.

Siren, Osvald. *Chinese Painting: Leading Masters and Principles*. New York: The Roland Press, 1956.

Soper, Alexander C. "Yen Li-pen, Yen Li-te, Yen Pi, Yen Ch'ing." *Artibus Asiae*, vol. 513/4 (1991), pp. 199–206.

Sturman, Peter. "Book Reviews: Shane McCausland ed., *Gu Kaizhi and the Admonitions Scroll*." *Artibus Asiae*, vol. XLV (2005), no. 2, pp. 368–372.

Sullivan, Michael. *The Arts of China*. Berkeley and Los Angeles: University of California Press, 1967.

Uitzinger, Ellen. "For the Man Who Has Everything: Western Style Exotica in Birthday Celebration at the Court of Ch'ien-lung." In Blussé, Leonard and Zundorfer, Harriet T. eds. *Conflict and Accommodation in Early Modern East Asia: Essays in Honour of Erik Zürcher*. New York: E. J. Brill, 1993, pp. 216–239.

White, William Charles. *Tomb Tile Pictures of Ancient China: An Archaeological Study of Pottery Tiles from Tombs of Western Honan, Dating about the Third Century B. C.* Toronto: The University of Toronto Press, 1939.

Whitfield, Roderich. *The Art of Central Asia*. London: Kodansha International, 1983, vol. 2.

——. "Landmarks in the Collections and Study of Chinese Art in Great Britain: Reflections on the Centenary of the Birth of Sir Percival David, Baronet (1892–1967)." In Wilson, Ming and Cayley, John eds. *Europe Studies China*. London: Han-shan Tang, 1995, pp. 209–210.

Wilson, Ming and Cayley, John eds. *Europe Studies China*. London: Han-shan Tang, 1995.

Winsor, W. *Encyclopedia of World Art*. New Jersey: McGraw Hill, 1963.

Wu, Hung. "The *Admonitions* Scroll Revisited: Iconography, Narratology, Style, Dating." In McCausland, Shane ed. *Gu Kaizhi and the Admonitions Scroll*. London: The British Museum Press in association with Percival David Foundation of Chinese Art, 2003, pp. 89–99.

——. *The Wu Liang Shrine: The Ideology of Early Chinese Pictorial Art*. Stanford, California: Stanford University Press, 1989.

Wu, Marshall. "A-er-his-p'u and His Painting Collection." In Li, Chu-tsing et al., eds. *Artists and Patrons: Some Social and Economic Aspects of Chinese Paintings*. Kansas: Kress Foundation Department of Art History University of Kansas, 1989, pp. 61–74.

Wu, Tung et. al. *Asiatic Art in the Museum of Fine Arts*. Boston: Boston Museum of Fine Arts, 1982.

Wu, Tung. *Tales from the Land of Dragon: 1000 Years of Chinese Painting*. Boston: Boston Museum of Fine Arts, 1997.

Yang, Xin. "A Study of the Date and the *Admonitions* Scroll Based on Landscape Portrayal." In McCausland, Shane ed. *Gu Kaizhi and the Admonitions Scroll*. London: The British Museum Press in association with Percival David Foundation of Chinese Art, 2003, pp. 42–52

Zhang, Hongxing. "The Nineteenth-Century Provenance of the *Admonitions* Scroll: A Hypothesis." In McCausland, Shane ed. *Gu Kaizhi and the Admonitions Scroll*. London: The British Museum Press in association with Percival David Foundation of Chinese Art, 2003, pp. 277–287.

國家圖書館出版品預行編目（CIP）資料

圖畫如歷史／陳葆眞　著.
　　-- 初版 . -- 臺北市：石頭, 2015.12
　　面；公分

　ISBN 978-986-6660-33-7（平裝）

　1. 繪畫史　2. 畫論　3. 中國

940.92　　　　　　　　104027110